瑪麗蓮

夢露

Marilyn

The Passion and the Paradox

洛伊斯·班納
Lois Banner 著

鄧蓓佳 譯

I am a small girl world to find so to

just a

in a big

ying to

neone

ve.

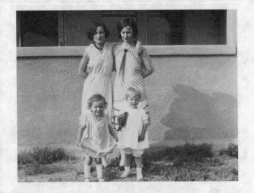

格雷絲（後左）和格蘭戴絲（後右）與年幼的諾瑪‧簡（前右，即瑪麗蓮）和格蘭戴絲的侄女傑拉爾丁（前左）。

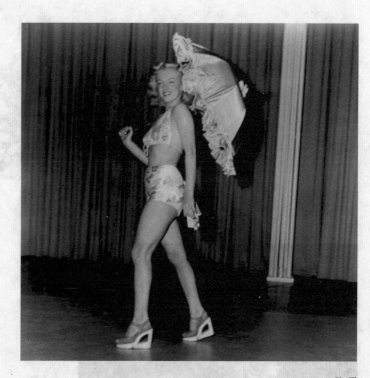

瑪麗蓮在霍士的員工節目《純為追求刺激》中，裝扮成在街頭流浪的小明星。

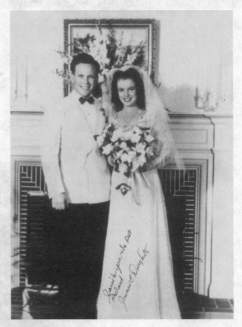

諾瑪‧簡和吉姆‧多爾蒂的結婚照。

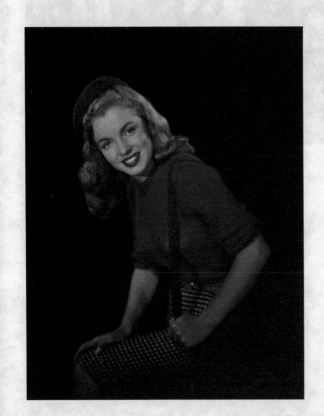

瑪麗蓮身穿紅色毛衣。

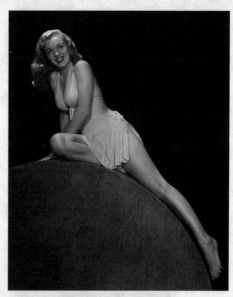

瑪麗蓮身穿黃色比堅尼。

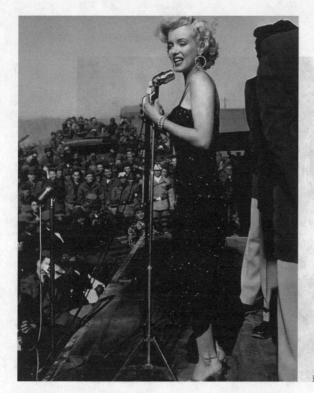

瑪麗蓮為駐韓國美軍表演。

瑪麗蓮為電影《愛是妥協》試裝。

瑪麗蓮身穿豹紋泳衣，在一片草叢中拍寫真照。

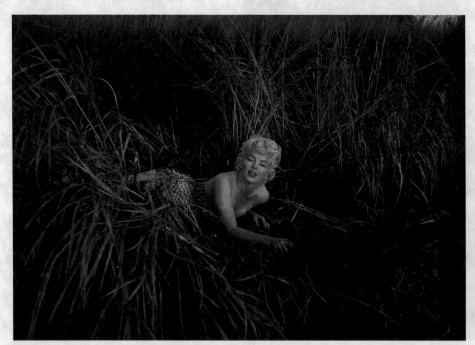

坐著的芭蕾舞女演員。

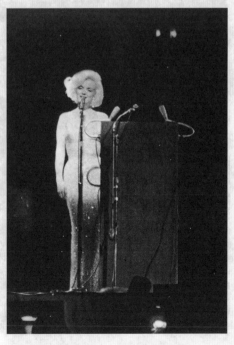

在麥迪遜廣場花園為甘迺迪總統唱生日快樂歌。

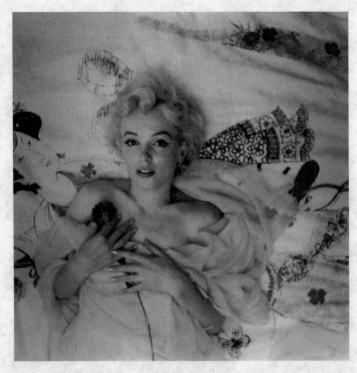

在日本拍攝的照片。

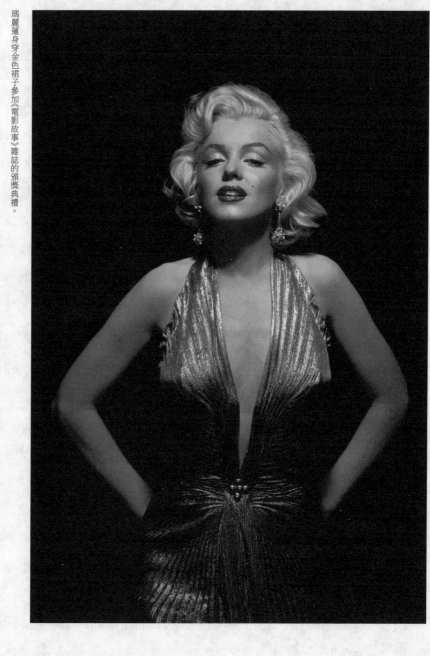

瑪麗蓮身穿金色裙子參加《電影故事》雜誌的頒獎典禮。

不少人視夢露為性感化身，尤其在美國，縱使離世快 60 年，依然是不同代不少人心目中的性感女神。

雖非我偶像，看過夢露的電影與舞台演繹，由衷折服，從她心底而眉眼而嘴唇而皮膚而聲線而獨特的走路姿勢，甚至染金的頭髮，無不散發難以抵擋的性感！

夢露將性感演繹至淋漓盡致的一次，在下認為並非她在 1955 年導演比利·懷特著名電影《七年之癢》的其中一組鏡頭：雙腳分開，站在曼哈頓街頭地鐵出風位之上，地鐵經過，一列亂風乘勢而上，將一身白色露背、下襬太陽摺裙子吹起，夢露巧妙地用一雙白滑玉手將裙子在身體重要部位按下，樂而不淫。那是她在銀幕上至叫影迷滿心痕癢的一次，動作造型成為全球後代不少二次、三次、四、五、六、七次再創作的泉源；1980 年代香港電影性感代言人鍾楚紅與利智，曾亦有過雷同的電影鏡頭向原創者致敬。

在下心目中夢露最叫人透不過氣，將性感無邊無際地狂瀉演繹的，為 1962 年於紐約麥迪遜廣場，為時任總統甘迺迪舉行的 45 歲慶生大典。5 月 19 號晚上，距離正式生日還有十天；早於兩天之前夢露已停止工作飛到紐約進行排練，然而與性感女神共事過的同事都清楚明白：不守時是她的特色常態。那夜相關上下工作人員都緊張得透不過氣來，始終主角是總統，任誰都不想因為其中一位演出者的失場，引來節目程序混亂，出現不快。

當晚演出者不乏天王巨星；爵士天后 Ella Fitzgerald、古典詠唱女高音傳奇 Maria Callas……粒粒星擲地有聲！

人人唱完了，遲遲未見夢露，這陣子甘迺迪與夢露的婚外桃色傳聞正濃，以 15,000 計的台下觀眾及數不清的媒體與他們的攝影長鏡頭已對準演出台中間一整晚，雖然近乎按捺不住，誰也不敢怠慢，聚精會神就等夢露出現；她化了個什麼

妝？Set 了個什麼髮型？穿了如何設計的裙子應付這樣一個夜晚？成為大家至深的期盼！

時近節目終結，夜亦已深，千呼萬喚始出來；一頭意態挑逗的金髮在所難免，那套由 Jean Louis 設計，極其簡約以極幼肩帶維繫的長裙晚裝，配合她本人本來的膚色，讓熟悉她的粉絲近乎一眼看到她的玲瓏浮凸，光亮剔透明顯在衣裳下面全裸的胴體。至叫人喘不過氣來的，是 2,500 粒晶石釘到裙子上面，叫她每一下動作，輕如呼吸都予人海濤波浪翻滾的錯覺……徐徐開啟朱唇：

Happy Birthday To You

Happy Birthday To You

Happy Birthday, Mr President

Happy Birthday To You

夢露沒有唱，而是以上氣不接下氣的喘息將簡單不過、誰都認識的幾句祝壽詞唱得死去活來，高潮迭起。

如果有機會，你趕緊將這錄影片子看看，當發現筆者沒半個巴仙謊言。

西方人對 Dumb Blonde 這個誤解就算不是深信不疑，也會半信半疑。

某程度上，這見解屬於「吃不到的葡萄，原是酸的」！

Blonde 金髮，金髮藍眼是西方白種美人至高的標準。何解至高標準的美，反而被視為蠢蛋？

1950 年代荷里活紅星，性感女神瑪麗蓮夢露，便為這種類型的代言人。

夢露當然不蠢，所有煙視媚行全皆深明性感市場學作出的貢獻，除了性感，她也擁有行內行外人一致讚賞的演技。

夢露不蠢，也非 Blonde，她的金髮全靠染髮劑所賜；另加並非柯德莉夏萍的標準模特兒高、瘦、平、可望不可即、只可遠觀不可褻玩的身形。夢露三圍雖然突出，卻非超級乳牛，身高 1 米 66，絕非高頭大馬，整體而言，既可遠觀亦可心理上褻玩，以她為主角，極適合當年美國大兵掛在行軍宿舍的牆壁上。

貌似煙視媚行，外表打扮活色生香，夢露絕非銀幕上行行企企角色，用她獨特的喉音演繹劇本，甫出場便將同場出演的角色打個落花流水，就她一人獨佔鰲頭，將鏡頭搶得一塌糊塗。未看過她主演的電影，不少人以為她只是一般 Dumb Blonde。

欣賞過她的演技，當同意那番性感只是演技的分公司。

相對那代明星，夢露並非我的那杯茶。四屆影后嘉芙蓮協賓演技霸氣出眾；當了影后然後去摩納哥當皇妃嘉麗絲姬莉貴氣逼人；有人取笑將公主演得比公主更公主，因而奪得影后的柯德莉夏萍的身形扁平如飛機場跑道，如假包換讓不論民族、性別、年齡的人視為「氣質」至高水平的代言人，純潔的心靈慰藉可以停泊的機場。

但百分百活色生香的夢露，成功將性感演繹遍佈各階層，受惠者不乏上流社會，乃至一國總統的眼球亦不願放過；普羅大眾隔著銀幕、海報、照片亦可全情接近。

著名時裝設計師　鄧達智

Marilyn Monroe was rooted in paradox: she was a powerful star and a childlike waif; a joyful, irreverent party girl with a deeply spiritual side; a superb friend and a narcissist; a dumb blonde and an intellectual.

現在，讓我們為這位蜚聲國際的女性唱一首讚歌

20 世紀最著名的照片之一就是瑪麗蓮‧夢露（Marilyn Monroe）站在地鐵通風口的位置拍下的，一陣強風吹起了她的裙襬，雖然她按住了裙子，但內褲依然露了出來。這張照片攝於 1954 年 9 月 15 日的紐約，當時電影《七年之癢》（The Seven Year Itch）正在拍攝劇照。瑪麗蓮在這部電影中扮演一位模特，醜男湯姆‧伊威爾（Tom Ewell）飾演一名齷齪的中年圖書編輯，他厭倦了七年的婚姻生活，渴望與性感的「女孩」發生婚外情。那天拍攝的場景是兩位主人公在電影院觀看影片《黑湖妖譚》（Creature from the Black Lagoon），這是一部 1954 年的電影，講述了亞馬遜河上的一個史前魚怪殺死了去抓捕他的探險隊成員的故事。那是個炎熱的夏夜，瑪麗蓮走出電影院後站在地鐵通風口上乘涼，吹起她裙襬的強風理應是地下駛過了地鐵，但這陣風實際上卻是由下面的風力機造成的。

瑪麗蓮當時穿著白色連衣裙、白色內褲、白色高跟涼鞋，戴著白色耳環，她好像是一個白色的天使，象徵著天真和純潔。同時，她也散發著性感的魅力。她為了吸引男性的目光而擺出性感撩人的姿勢，落落大方地迎接他們的注視。她隨風飄起的裙襬好像張開的翅膀，此刻的她就像是基督教的守護天使，是古神話中的阿芙蘿迪蒂女神 [1]，是在詩歌或戰爭中宣佈勝利的尼刻女神 [2]，是羅浮宮博物館裏的「薩莫色雷斯的勝利女神」（Winged Victory of Samothrace）[3]。她也像個優雅的踮著腳尖的芭蕾舞演員，或是在康尼島遊樂園中被強風吹起裙襬的女孩。山姆‧肖（Sam Shaw）之所以拍下了這張舉世聞名的照片，是因為他從遊樂園的場景中獲得了靈感，讓瑪麗蓮擺出相似的姿勢。不過，這一經典姿勢早就被脫衣舞女郎和海報女郎用過了，她們以此撩撥男人。總而言之，《七年之癢》的這張劇照展示了瑪麗蓮的複雜性——她的魅力無法阻擋，但她的人生卻充滿矛盾，這也是本書的核心主題。

劇照拍攝其實是電影的一種宣傳手法，也是電影史上最偉大的宣傳活動之一。這張劇照的拍攝時間和地點在紐約的報紙上刊登後，吸引了百餘名男攝影師和 1,500 位男性觀眾前來觀看，為了躲開白天的人潮所以安排在半夜拍攝。聚光燈照

亮了現場，觀眾爬到附近建築物的樓頂，只為找到更好的角度，攝影師用肘擠著前進穿越人群，只為探勘最佳地點。電影的劇照攝影師山姆・肖拍攝了這張著名的照片，但其他的攝影師拍攝了數百種版本。由於人們對所有關於瑪麗蓮的事情興趣太大，因此路障被投入使用，警察也到場控制人群。

影片的導演比利・懷爾德（Billy Wilder）拍了 14 條，並在條與條中間留出時間讓攝影師們拍攝。每當瑪麗蓮的裙子被吹起，人群都會尖叫，尤其是前排那些能夠透過她的內褲看見深色體毛的人，即使她穿上了兩條內褲來遮掩。不過，電影製作委員會嚴格執行的「1934 年電影製作規範」是禁止這種露骨拍攝方式的，照片中任何涉及私密部位的地方都必須被掩蓋處理。

但是，這場拍攝活動並沒有考慮那麼多限制，形似男性生殖器的地鐵，它帶動的空氣和瑪麗蓮性暗示般的站姿相互融合。然而，她有控制權，她在「女上位」，是貫穿歐美歷史女性力量的象徵。她為男性的凝視而生，但她又是一個不羈的女人——是中世紀嘉年華中的「瘋狂的母親」（the Mere Folle）[4]，是有超自然力量的「白女巫」，是滑稽戲「顛倒的世界裏無比強大的女人和弱小受害的男人」中的明星。在照片中，瑪麗蓮是如此華麗，如此美艷，如此耀眼，就像她的第三任丈夫阿瑟・米勒（Arthur Miller）形容的那樣：似乎每一寸肌膚都充滿了明星範兒，在她的成就中散發著光芒。她現在可以藐視那些曾經待她不公的人——把她拋棄的父親和母親，虐待她的養父母，把她當作玩具的荷里活大佬們，甚至是對她家暴的第二任丈夫喬・迪馬喬（Joe DiMaggio）。迪馬喬出現在那次拍攝的現場，在她的裙子被吹起來並露出內褲時，他憤怒地揚長而去。她確實戲劇化了她兒時的夢想——裸體走在宗教組織面前，人們躺著，睜大眼睛，抬頭看著她。這是一個強有力的夢想，一個瑪麗蓮有控制權的夢想。

但她在照片中按住了她的裙子，表現出一種羞怯。在 1962 年的一次採訪中，她唯一一次對此次拍攝進行了暢談，她說在擺姿勢的時候她沒有想到性，她只想好好享受那一刻，並且聲稱是觀眾將她往性的方面臆想了。「起初那是純真和有趣的，」瑪麗蓮說，「但是當比利・懷爾德一遍又一遍地拍攝，現場的男人們不停地鼓掌、高喊：『更多，更多，

瑪麗蓮——讓我們看到更多。』」然後比利就把相機推近，對準她的胯部。「那本該是個有趣的場面，最後卻變成了性的場面。」瑪麗蓮自嘲地補充說，「我希望所有那些額外拍攝的影像不會被你的荷里活朋友們在私人聚會上欣賞。」

我們不習慣將瑪麗蓮·夢露定位成一種膚淺的代表，而常把瑪麗蓮·夢露看作是「被毀壞得不可修復了」的天使，被傷害得沒有能力使自己的事業更進一步或在銀幕上使自己重生。然而這些都離「真相」太遠了。在本書中，瑪麗蓮是一個逼迫自己成為明星的女人，在這個過程中她戰勝了無數病痛，創造了一個比她在電影中扮演過的任何角色都更具有戲劇性的人生。她有很多缺陷，她患有誦讀困難症，她口吃的嚴重程度是任何人無法想像的。她一生都被她夢中的怪物和巫婆所困擾，可怕的噩夢導致她不斷失眠，而我是第一個闡述這些事實的人。她有抑鬱狂躁型憂鬱症，思想常常與現實脫離。她在月經期間忍受著鑽心的疼痛，因為她有子宮內膜異位症，這是個與荷爾蒙相關的疾病，導致了腫瘤組織生長在整個腹腔裏。她得過皮疹和蕁麻疹，患有慢性結腸炎，以致長期腹痛和噁心。

她克服了這一切，加上她眾所周知的悲慘童年——在精神病院住院的母親、從未謀面的父親以及在寄養家庭和孤兒院之間輾轉的經歷。劇作家克利福德·奧德茨（Clifford Odets）說：「她總是與黑暗結伴同行。」人們只看到「她華麗的生活，卻根本無法想像她的根生長在怎樣的土地上」。還有那些為了應對這一切而吃下的藥物，當她進入荷里活的時候，她不得不忍受來自荷里活的壓力——她服用巴比妥類藥物讓自己平靜下來，服用安非他命以獲得能量。

關於瑪麗蓮的眾多發現中，令我印象深刻的是她的同性戀傾向。她與許多傑出的男人交往過——偉大的棒球運動員喬·迪馬喬、劇作家阿瑟·米勒、導演伊力·卡山（Elia Kazan）、演員馬龍·白蘭度（Marlon Brando）、歌手法蘭·仙納杜拉（Frank Sinatra）以及甘迺迪兄弟，其中她與迪馬喬還有米勒結婚了。然而，她內心深處也渴望與女性交往，她懷疑自己的同性戀傾向可能是天生的。她如何做到既是異性戀世界中的性感女神同時又渴望著同性？她如何能同時在外觀上擁有著世界

上最完美的身體而內部又存在著許多缺陷，比如子宮內膜異位症和結腸炎？為什麼她無法生育？成年後的瑪麗蓮被這些問題所困擾著。

然而在她的職業生涯中，她表現出難得一見的天分。公關人員驚嘆於她自我宣傳的能力，化妝師讚揚她的化妝技能，攝影師評價她是那個年代最偉大的模特之一。她曾師從頂級的表演、聲樂老師，創造了她那個時代最偉大的「愚蠢的金髮女郎」[5]。光鮮艷麗的外表加上溫柔的聲音，那個我們所熟知的瑪麗蓮是 1950 年代女人味的典範。然而，她用她扭動的步伐、顫抖的胸部和撇起的嘴巴來嘲弄女人味。她可以一改她金髮美女的形象，用眼睛傳遞悲傷，並像所有偉大的小丑演員那樣，在喜劇和悲劇的邊緣演繹她的角色。

瑪麗蓮具有多面性，揭示和分析她的多面性是我對瑪麗蓮研究做出的重大貢獻。在她早年的職業生涯中，她作為一個海報模特，為她那個時代最著名的海報拍了照片——一張裸體照成了 1953 年 12 月第一期《花花公子》（Playboy）雜誌的插頁。在職業生涯中期，她創造了一個新的迷人形象，將海報模特的誘惑力與 1930 年代的魅力女星葛麗泰·嘉寶（Greta Garbo）高冷和成熟的感覺相互融合。另外一面的瑪麗蓮有著戲劇天賦，展現在電影《夜間衝突》（Clash by Night，1952 年）和《巴士站》（Bus Stop，1956 年）中，也展現在她為明星攝影師米爾頓·格林（Milton Greene）和伊芙·阿諾德（Eve Arnold）擺出的姿勢中。「瑪麗蓮·夢露」，她最出名的一個「版本」，是很多個她自己中的一個。

瑪麗蓮有很多從未被披露過的複雜面，比如她很害羞，沒有安全感，缺乏自信，但她很堅強並且堅定地向著目標前進。她喜歡使用雙關語和文字遊戲，她的機智風趣常帶有諷刺和下流的意味。她可以像騎兵那樣罵人，也喜歡搞惡作劇。我發現她是個古怪的人，只遵從她自己非理性的邏輯。她有時是個派對女孩，做「瘋狂的、淘氣的、性感的事」，包括參與濫交，也就是我們現在所說的「性成癮」。但是在她自相矛盾的心理背後，她將自己的不良行為解釋為一種不算壞的意圖，通過崇尚自由相愛的理念，即朋友之間可以發生性行為，去為她的濫交辯護。這一理念秘密地流傳於 20 世紀前衛的人群中。在另一種掩飾下，她是一個虛構人物，用著別名，善於偽裝，把自己的生活當作是一個間諜的故事，有秘密的朋友和秘密的紐約公寓。「我和很多人一樣，」她告訴英國記者 W·J·韋

瑟比（W. J. Weatherby），「我曾經以為我是瘋子，直到我發現了一些我欽佩的人，他們也像我這樣。」

相信神靈的瑪麗蓮研究過神秘的文字，這在以前從未被披露過。激進的瑪麗蓮開創了 1960 年代爆發性的革命，她感激她的根紮在工人階級，並向那些在粉絲信件中把她捧成明星的男人們致敬——「普通人、工人階級、那些在戰爭和大蕭條中掙扎過來的人」。她反對麥卡錫主義的壓迫，支持種族平等。在一部叫《黑面》（*Black Face*）的戲劇中，布魯諾·哈德（Bruno Bernhard）寫道：那個聰慧的、激進的瑪麗蓮隱藏在她穿的「黑色蕾絲」之下。

除了格洛麗亞·斯泰納姆（Gloria Steinem），與所有撰寫瑪麗蓮傳記的作家相反，我認為瑪麗蓮童年時期所受的性虐待塑造了她成年後的性格。我們現在知道，這種虐待會打造出一個有同性戀傾向、性成癮、暴露狂和易怒易害怕的成年人。性虐待可以使完整人格變成碎片，瑪麗蓮也不例外，她分裂成多個版本的自己，同時她自身也意識到了這一點。但佔主導地位的「瑪麗蓮·夢露」是眾多人格中最為凸顯的一個，是由原來的諾瑪·簡·貝克（Norma Jeane Baker）改名為瑪麗蓮·夢露後創造出的那個人物。這發生在 1946 年 8 月，諾瑪·簡與二十世紀霍士（Twentieth Century Fox）簽署了合約，開始了她的明星之路。

1950 年代是一個充滿矛盾的時代，美國人一邊為在二戰中獲得的勝利和蓬勃發展的經濟感到高興，一邊又驚恐於冷戰時期來自蘇聯和核毀滅的威脅。瑪麗蓮有趣滑稽的風格在一定程度上緩解了國家的恐慌情緒，同時也反映了 1950 年代「通俗奢侈」（populuxe）6的風格，用平民版的奢侈來嘲笑國民的擔憂。當她把她貝蒂娃娃（Betty Boop）7那一面的性格展現出來時，我叫她羅莉拉·李（Lorelei Lee）8，那是一種完完全全的通俗奢侈。

她天真無邪的情慾和喜悅使她成為男性在戰後理想中的玩伴，那時人們擔心男人會女性化，因為打仗的士兵們在戰爭結束後都成了居家的丈夫。雖然並非所有男同性戀者都有女性化的特徵，但 1950 年代的人對每一個同性戀者都有這樣的

曲解。在她的電影裏，瑪麗蓮常常和一個性無能的男主角演對手戲，為了恢復他的性能力，她讚美他的溫和是真正的男子氣概，就像她在電影《七年之癢》中對湯姆·伊威爾做的那樣。在現實生活中，她更喜歡能力強並且比她年長的男子作為伴侶，因為她需要一個「父親」，但她忽視了他們盛氣凌人的相處方式，一次又一次地陷入施虐又受虐的行為模式中。

她作為那個時代的榜樣，與 1950 年代的搖滾音樂家一起，搶過了那些作為 1960 年代反叛先驅的詩人的風頭。和演員蒙哥馬利·克利夫特（Montgomery Clift）以及馬龍·白蘭度一樣，她選擇了嶄新的、有革命性的表演風格，加上她對性自由的支持，讓她成為一個支持激進主義和 1960 年代性反抗的反叛者。

我之所以被吸引去寫瑪麗蓮的傳記，是因為沒有人像我那樣研究過她——透過一個學者、女權主義傳記作家以及性別史學家的視角。不僅如此，我對自己和她童年的相似性也十分感興趣。1940 年代，我在加利福尼亞州的英格爾伍德長大，這是個距離霍桑只有幾英里的洛杉磯衛星城，瑪麗蓮出生後的七年時間裏都在霍桑生活。她在霍桑的家庭堅持基督教的「原教旨主義」，我童年的家庭也是如此。我和她的身材相仿，並且贏得過選美比賽，金髮碧眼是我們共同的特徵。像她一樣，我也有在電影界的親戚鼓勵我成為明星，但我更喜歡學習。在加州大學洛杉磯分校畢業後，為了獲得哥倫比亞大學的博士學位，我搬到了紐約。在成為一名大學教授之後的 20 年內，我都住在紐約附近。我與普林斯頓大學的一位教授結婚，並享受在紐約學術界的時光。我曾在康涅狄格州的農村度過整個夏天，瑪麗蓮也是如此。

在那些年裏，我成了「第二波女權主義者」和新女性歷史的創始人，而我忽視了被男人看作「性對象」的瑪麗蓮。然而，到 1990 年代，「第三波女權主義者」則認為，把女人「性化」是解放而不是貶低，因為這賦予她們自我認知和權力，我所教的學生也受到這個論點的影響。是我太輕易地無視了瑪麗蓮嗎？她是 1960 年代女權主義的先行者嗎？作為一個男人性幻想的對象，她的立場是否足夠堅定？為了回答這些問題，我決定去探索她的生活。

我從加入洛杉磯的瑪麗蓮粉絲俱樂部——「紀念瑪麗蓮」開始，會員們與我分享了他們的收藏。漸漸地，我採訪了近 100 名瑪麗蓮的朋友和同事。我搜索了美國和歐洲的檔案，見到了從未面世的藏品——包括瑪麗蓮的個人文件櫃和拉爾夫·羅伯茨（Ralph Roberts）、斯泰西·尤班克（Stacy Eubank）、諾曼·梅勒（Norman Mailer）、格雷格·施賴納（Greg Schreiner）、安東尼奧·維拉尼（Antonio Villani）、彼得·勞福德（Peter Lawford）、詹姆斯·斯帕達（James Spada）、洛特·戈斯拉爾（Lotte Goslar）的文章，以及美國電影藝術與科學學院的瑪格麗特·赫里克圖書館中很多新的館藏等。我從 eBay 上買了數百份刊登了關於瑪麗蓮文章的粉絲雜誌，並且在拍賣會上買了一些瑪麗蓮的物品。安東尼·薩默斯（Anthony Summers）撰寫的瑪麗蓮傳記出版於 1985 年，他非常慷慨地讓我查看他為了寫這本傳記所做的 300 多次採訪，我在這些採訪中發現了豐富的素材。

我向瑪麗蓮一個偉大卻未被承認的女權主義行為致敬——她在成年後指認了她在孩童時遭受的性虐待。在一個認為這種虐待很少發生，且一旦發生，受害的女孩才是責任人的年代，她卻拒絕沉默。這種自我披露對於 1970 年代的女權運動來說非常重要。我寫過露絲·潘乃德（Ruth Benedict）和瑪格麗特·米德（Margaret Mead）的傳記，這兩位著名的美國人類學家和公共知識分子都沒有公開過她們童年時期所受的性虐待。我並沒有想到在她們的人生中會發生這樣的事情，但是在我們的歷史上這種虐待事件的比例一直很高。瑪麗蓮指認了她所受的虐待，這對於一名女性來說，是非常勇敢的。

作為一名傳記作家，我屬「新傳記」的流派，在歷史的背景下分析瑪麗蓮，以及她與出現在她生命中的男性女性的互動，我稱之為「性別的地理」。我在書中呈現了一個新的瑪麗蓮，不同於以前對她的任何描述，甚至包括我自己在《私底下的 MM：瑪麗蓮·夢露私人檔案》（*MM-Personal: From the Private Archive of Marilyn Monroe*）一書中對她的簡短概述。我探究她的內部自我，把她的人生看作是一個自我形成的過程。我指出了她童年時期生活過的全部 11 個家庭，並提供了關於他們

的新信息。我分析了她所主演的電影關於性別的主題，探索荷里活製片人和攝影師的性別角色，指出其中許多人的同性戀特徵。

我深入瀏覽了未被挖掘過的資料，比如阿瑟‧米勒的自傳《時光樞紐》（Timebends: A Life）、拉爾夫‧格林森（Ralph Greenson）[9] 的精神病學著作以及瑪麗蓮讀過的詩歌和文學作品。我明白了為什麼她頌揚埃萊奧諾拉‧杜斯（Eleonora Duse），並且發現了安娜‧佛洛伊德（Anna Freud）1956 年在倫敦對瑪麗蓮進行測試的結果。安娜說，瑪麗蓮是雙性戀。她童年時期關於對著教會會眾暴露身體的夢想，是她孩提時遭受性虐待的副作用。

這本傳記的內容是按時間順序發展的，雖然我在其中增加了一個我稱之為「幕間暫停」（Entr'acte）[10] 的部分。我在那部分剖析了她的心理活動以及歷史大環境下所造就的瑪麗蓮‧夢露，之後便繼續後面的章節。像許多世界級的歷史人物一樣，瑪麗蓮跨越了她的時代，並且反映了她那個時代的道德觀。她閃閃發光的形象解釋了為什麼她能成為時代的象徵。我驚訝於她在 36 年的短暫生命中所取得的成就，用我們現在對人生階段的定義，當她死亡時她還不過是個孩子。

瑪麗蓮在 1954 年拍攝電影《七年之癢》的劇照時，她是荷里活耀眼的明星，是「國家的符號，就像熱狗、蘋果派或棒球那樣被熟知」，是「國家的賽璐珞氫彈」。她每周都會收到大約一萬封粉絲寫來的郵件，超過了其他任何明星。記者將「夢露」戲稱為「門羅」，指的是「門羅主義」（Monroe Doctrine）[11]，用在她身上卻有種情慾亢奮、精明、缺乏唯物主義的意味──記者引用「門羅主義」是為了能博眼球賣故事，而且又不會太過牽強。她的雙關語被稱作「夢露金句」，在當時非常著名。《七年之癢》的劇照證明了瑪麗蓮的名聲之大，因為在幾天之內，它出現在全球各地的報紙上，從紐約到香港，從洛杉磯到東京。這張劇照被稱為「受到全世界矚目的影像」。到 1950 年代中期，任何地方的人都能認出「瑪麗蓮」和「MM」，她儼然成了全世界都熟知的美國代表。

這本書是關於瑪麗蓮如何被創造出來的，如何生活的，以及她的生命是如何結束的。

【來源注釋】

熟悉瑪麗蓮傳記的讀者會發現，我沒有使用由漢斯．於爾根．藍波恩（Hans Jürgen Lembourn）、特德．約旦（Ted Jordan）、莉娜．佩皮羅（Lena Pepitone）、羅拔．斯萊策（Robert Slatzer）或珍妮．卡門（Jeanne Carmen）所著的回憶錄。在拉爾夫．羅伯茨未出版的瑪麗蓮回憶錄《含羞草》（Mimosa）中將以上五人視為欺詐，而他本人是瑪麗蓮的男按摩師和最好的朋友。早期的瑪麗蓮粉絲雜誌《失控地奔跑》（Runnin' Wild）裏的文章也一樣不真實。

這五個人知道瑪麗蓮，但他們與她並不親近。國家撥給丹麥記者藍波恩一筆項目費用，需要他周遊全國去考察，這使他無暇進行他所說的「研究」。演員特德．約旦，是脫衣舞明星莉莉．聖西爾（Lili St. Cyr）的第五任丈夫，他聲稱自己與瑪麗蓮以及聖西爾之間有三角戀關係。但是，聖西爾和她的傳記作家都駁斥了他的說法。瑪麗蓮的廚師莉娜．佩皮羅在瑪麗蓮紐約的公寓裏工作了幾年，但她不會說英語，而瑪麗蓮又不會說意大利語。珍妮．卡門是一個高爾夫球手和高價的應召女郎，她1961年曾住在瑪麗蓮位於朵黑尼路的公寓裏。在她舉行了一個通宵的派對之後，瑪麗蓮就不想再和她說話了。卡門、約旦和佩皮羅都沒有與瑪麗蓮在一起的照片，而斯萊策的一張與瑪麗蓮在一起的照片看起來像是加工修飾過的。斯萊策的說法是，1952年春天瑪麗蓮在蒂華納嫁給了他，但這一說法沒有得到證實。

有些瑪麗蓮的傳記作家忽視了那些瑪麗蓮早期的優秀傳記作品，尤其是莫里斯．佐洛托（Maurice Zolotow）在1960年出版的傳記，弗雷德．吉爾斯（Fred Guiles）在1969年出版的傳記，卡爾．羅利森（Carl Rollyson）在1986年出版的以及安東尼．薩默斯在1985年出版的傳記。他們往往忽視了瑪麗蓮的那些親密朋友，比如盧埃拉．帕森斯（Louella Parsons）、蘇珊．斯特拉斯伯格（Susan Strasberg）、諾曼．羅斯滕（Norman Rosten）、米爾頓．格林以及山姆．肖所寫的回憶錄。我使用了這些傳記和回憶錄作為素材，因為它們都是非常有價值的。

我特別感謝安東尼‧薩默斯，他給了我他 1985 年撰寫瑪麗蓮傳記《女神》（Goddess: The Secret Lives of Marilyn Monroe）時做的許多採訪。他是一個有天賦的瑪麗蓮採訪者、作家和翻譯家。雖然我並不完全同意他的意見，但我尊重他的工作。他把許多關於瑪麗蓮的謎題帶給我，使我能展開對她人生的敘述。

footnotes —————

1 　阿芙蘿迪蒂是希臘神話中代表愛情、美麗與性欲的女神。

2 　尼刻是希臘神話中的勝利女神，她在羅馬神話中對應的是維多利亞。

3 　薩莫色雷斯是希臘神話中勝利女神尼刻的雕塑，創作於約公元前 2 世紀，自 1884 年起開始在羅浮宮的顯赫位置展出，是世界上最為著名的雕塑之一。

4 　瘋狂的母親是 1454 年在法國東部城市第戎創建的一個著名的嘉年華團體，興旺了至少 250 年。

5 　這是那個時代對金髮女性的刻薄印象。

6 　通俗奢侈是 1950 和 1960 年代在美國興盛的消費文化和審美觀。這個詞來源於「流行」（popular）和「奢侈」（luxury）的結合。

7 　貝蒂娃娃是一個動畫人物，她曾是一個性感標誌，在 1930 年代中期後形象變得端莊低調了許多。直到今天仍然是廣受歡迎的動畫人物之一。

8 　羅莉拉‧李是瑪麗蓮‧夢露在 1953 年的美國電影《紳士愛美人》（Gentlemen Prefer Blondes）中飾演的角色名字。

9 　瑪麗蓮的精神病醫師。

10 　Entr'acte 是指「幕與幕之間」，是舞台劇兩幕之間的暫停，是「中場休息」的同義詞，這是現代法語中比較常見的含義。

11 　門羅主義由占士‧門羅（James Monroe）總統發表於 1823 年，是一項關於美洲大陸控制權的美國外交政策。改名後的瑪麗蓮‧夢露（Marilyn Monroe）與這位第五任美國總統的姓氏一致，所以被記者拿來開玩笑。

contents

contents

血緣關係
blood relationship

愛情與友情
love and friendship

右欄：

導演： 伊力·卡山

演員： 馬龍·白蘭度 ／ 霍華德·基爾

歌手： 法蘭·仙納杜拉

美國前司法部長： 羅拔·甘迺迪 ／ 妻子：埃塞爾·甘迺迪

美國前總統： 約翰·甘迺迪 ／ 妻子：積琪蓮·甘迺迪 ／（經演員彼得·勞福德介紹）

聲樂老師： 哈爾·謝弗

第一任： 吉姆·多爾蒂（母親：埃塞爾·多爾蒂）

第二任： 喬·迪馬喬

第三任： 阿瑟·米勒 ／ 米勒第三任妻子：英格·莫拉斯

丈夫

男友

性伴侶

同性戀人

朋友

瑪麗蓮·夢露

左欄：

導演： 讓·尼古拉斯科

接應師： 拉爾夫·羅伯茨

專欄作家： 厄爾·威爾遜 ／ 希德尼·斯科爾斯基

傳記作家： 諾曼·梅勒

女裝制造商： 亨利·羅森菲爾德

演員： 瑪麗蓮·德烈治 ／ 伊萊·沃勒克

艾米·格林 ／ 蘇珊·斯特拉斯伯格

帕特·迪西科

侯活·曉治

表演老師：娜塔莎·萊萊絲

etc.

事業與生活 *work and life*

模特時期

模特經紀人： 艾米琳·斯奈夫利　莊尼·海德　查爾斯·費爾德曼

攝影師： 大衛·康諾弗　伊芙·阿諾德　喬治·巴里斯　布魯諾·伯納德　米爾頓·格林　山姆·肖　菲利普·哈爾斯曼

表演老師： 米高·卓可夫　李·斯特拉斯伯格　保拉·斯特拉斯伯格

日常生活

心理醫生： 拉爾夫·格林森　瑪麗安娜·克里斯

時裝設計師： 約翰·摩爾　諾曼·諾雷爾

管家： 尤妮斯·穆雷

秘書： 赫達·羅斯滕

資產管理人員： 伊內茲·梅爾森

瑪麗蓮·夢露

演員時期

宣傳人員： 帕特麗夏·紐科姆　魯珀特·艾倫

跳舞指導： 傑克·科爾

夢露傳記作家： 莫里斯·佐洛托

記者： W·J·韋瑟比

電影公司高層： 哈利·考恩（哥倫比亞）　路易斯·B·梅耶（美高梅）　達里爾·扎努克（二十世紀霍士）

化妝師： 懷特·斯奈德

服裝師： 比利·特拉維拉

合作導演： 比利·懷爾德　約翰·休斯頓　喬治·丘克

合作編劇： 約翰·邁克遜（《七年之癢》）　南奈利·約翰遜　克利福德·奧德茨

合作男演員： 勞倫斯·奧利弗　迪安·馬丁　喬·迪馬喬

All a girl
wants is a
guy to prove
that they're
all that

part 1

d really

for one

ve to her

are not

came. 孕育

搖籃 的

1926-1946

有神秘天賦的天才人物：在許多案例中，他們在人生早期受到了創傷，這使得他們更加努力，或使他們變得格外敏感。天賦、天才，都是傷口上的結痂，是為了保護柔弱之處，如若揭開便會帶來死亡。那些脫離不幸之後獲得成功的男性和女性，他們所擁有的力量是不同凡響的。

伊力・卡山

《伊力・卡山：一個生命》
Elia Kazan: A Life

母親們，*Mothers* 1926 1933

1926 年 6 月 1 日，在洛杉磯一家縣綜合醫院的慈善病房裏，一名女孩呱呱墜地，取名為諾瑪·簡·莫泰森（Norma Jeane Mortenson），這是瑪麗蓮·夢露的第一個名字。她的母親格蘭戴絲·夢露·貝克（Gladys Monroe Baker）是一個荷里活電影製作工作室的剪輯師，生活十分拮据。而她的父親從未與她相認，於是當她三個月大時，格蘭戴絲不得不把她寄養到別人家裏。1933 年，她的母親才重新把她帶回荷里活一起生活，那一年她已經是一個七歲的小姑娘了。然而不幸的是，沒過多久格蘭戴絲就被診斷為偏執精神分裂症，不得不住進加州精神病院。年幼的瑪麗蓮被母親託付給她最好的朋友格雷絲·艾奇遜（Grace Atchison McKee），格雷絲成了合法的監護人。在接下來的八年中，也就是直到 1942 年 16 歲的瑪麗蓮結婚，格雷絲一直把她安置在別處，包括 11 個寄養家庭和一所孤兒院。格蘭戴絲的精神分裂，以及格雷絲不斷為瑪麗蓮更換寄養家庭，影響了瑪麗蓮的整個童年生活。

對於瑪麗蓮來說，有五位女性對她的人生有著至關重要的影響，她們是格蘭戴絲、格雷絲、格蘭戴絲的母親德拉·夢露（Della Monroe），以及收養瑪麗蓮的兩個「母親」艾達·博倫德（Ida Bolender）和安娜·艾奇遜·勞爾（Ana Atchinson Lower），其中

勞爾是格雷絲的阿姨。這五位女性都是工人階級或中低產階級，生活貧困並且也沒有受過多少教育。在大批人口遷往城市的浪潮中，她們都在 1900 至 1920 年間從南部和中西部隨家人搬到了洛杉磯。這股浪潮使小城市成了重要的大都市，很多城市都從市中心擴展開來。

1902 年，瑪麗蓮的外祖母德拉·夢露與丈夫奧蒂斯·夢露（Otis Monroe）帶著當時只有兩歲的女兒格蘭戴絲，從密蘇里州搬到了洛杉磯市中心附近。20 世紀初期，十幾歲的格雷絲從蒙大拿州來尋找與電影相關的工作，定居在荷里活。1920 年，愛荷華州的農場女孩艾達與她的丈夫韋恩（Wayne）定居在霍桑市中心西南部的南灣地區。1880 年，安娜出生於華盛頓州，比其他四位女性年長一些，她途經薩克拉門托來到洛杉磯，最終定居在洛杉磯西邊的薩特爾地區。

像遷往城市的浪潮中大多數的參與者一樣，這五位女性都希望在南加州的海灘、山脈、異域植被和地中海氣候中享受更好的生活。荷里活電影業在那裏蓬勃發展，一切都是娛樂至上的產物，就像當時一個重大的福音派運動，它是全國最大的福音派運動之一，通過教會和教條承諾個人重生，只需摒棄罪惡，然後與耶穌基督團結在一起。宗教和大銀幕這令人心神不安的一對，將深刻地影響瑪麗蓮。

瑪麗蓮童年的故事，與她大部分的人生一樣，有著很多與事實相悖的文字描述，而表象的背後往往隱藏著很多故事。大多數家庭都有秘密，比如酗酒、婚姻不幸以及精神問題，瑪麗蓮的家庭不僅涉及這些，而且還要更多。德拉和格蘭戴絲心情時好時壞，兩人都有過多次的離婚經歷，並且都在離婚協議書中指責丈夫酗酒和家暴。艾達是瑪麗蓮在 1926 至 1933 年這段時間裏第一個收養她的人，不幸的是，她用兒童的性體驗對瑪麗蓮進行管教，而且格雷絲無法阻止瑪麗蓮在這幾個寄養家庭中遭受性虐待。德拉、格雷絲、格蘭戴絲、安娜和艾達對宗教各持己見，艾達是福音派的基督教徒，德拉是反對福音派的艾米·梅珀麥克菲爾德（Aimee Semple McPherson）的追隨者。1938 至 1942 年期間，瑪麗蓮被寄養在安娜家，她是一名基督教科學治療師。在瑪麗蓮的童年時期，格蘭戴絲和格雷絲則過著性自由的生活，沒有忠實地參加過任何教會。她被困於這五個人之間，有段時間甚至成為她們鬥爭中的一顆棋子。

瑪麗蓮的血統因為她父親身份的不確定也變得模糊不清，她的父親最有可能是格蘭戴絲供職的一家荷里活剪輯公司的主管斯坦利·吉福德（Stanley Gifford，簡稱斯坦）。當

時格蘭戴絲的丈夫愛德華・莫泰森（Edward Mortensen）是一個煤氣公司的讀表員，他與格蘭戴絲分居但沒有離婚，這段失敗的婚姻沒能阻止斯坦成為格蘭戴絲的男朋友和性伴侶。斯坦在羅德島的普洛威頓斯市出生，並且在那裏長大，是一個富有的造船家族的後代，他的祖先可以追溯到普洛威頓斯市的第一批居民，甚至是搭乘「五月花」（Mayflower）號 *12* 來的朝聖先輩 *13*。如果斯坦是瑪麗蓮的父親，那麼她的祖先是受美國人尊敬的。

格蘭戴絲也聲稱自己有傑出的血統，因為她的父親奧蒂斯說，他們家可以追根溯源到維珍尼亞州的占士・門羅（James Monroe），他是美國的第五任總統。但奧蒂斯的話不可信，他 1866 年出生在印第安納州，成年後的大部分時間裏，他的身份始終是流浪於中西部和南部地區的畫家，主要靠替人油漆房屋賺錢，偶爾出售自己的風景畫和肖像畫。他身著光鮮亮麗的衣服，以紳士的樣貌出現在眾人面前，並幻想著有朝一日能搬到巴黎的左岸生活。他的死亡證明書上寫道，他的母親和父親不詳。他是個怪人，但並不是瑪麗蓮人生中遇到的最後一個怪人。

在 1898 年去密蘇里州的路上，奧蒂斯遇見了德拉，那個時候，22 歲的德拉仍然與母親和兄弟姐妹們生活在一起。她的童年生活過得很艱難，父親蒂爾福德・霍根（Tilford Hogan）是一名農場工人，主要工作是收割農作物以及做一些其他的瑣碎事情，工作時間很長但工資少得可憐。蒂爾福德在 1870 年與密蘇里農場女孩珍妮・南斯（Jennie Nance）結婚了，他們住在租來的小屋和農場棚屋裏，八年中生了三個孩子。

蒂爾福德的性格獨立而又多變，對學習有一腔熱愛。他自己學習閱讀和寫作，以便閱讀西方文學的經典著作。在普通老百姓都在背誦莎士比亞（William Shakespeare）、文化層次差異並不明顯的時代，這種學習狀態是很常見的。雖然他身體狀況不是很好，但他依舊熱愛生活，並且在當地廣受歡迎。即便如此，珍妮對他們的婚姻依然很不滿意。1890年，經過 20 年艱難的婚姻長跑，珍妮和蒂爾福德終究還是離婚了，即使這違反了在保守

footnotes ————————

12　「五月花」號是一艘在 *1620* 年從英格蘭的普利茅夫起航，搭載著清教的分支「分離教派」的一些人前往美洲麻薩諸塞普利茅夫殖民地的客船。

13　朝聖先輩指的是普利茅夫殖民地（今美國麻薩諸塞州普利茅夫）的早期歐洲定居者。

的浸信會所主導的地區對離婚的規定。他們住在各自的親戚家裏，孩子們也跟珍妮在一起。珍妮在與蒂爾福德離婚時所表現出的獨立性格，將在夢露家族中延續下去。

1898 年，奧蒂斯·夢露出現在德拉居住的城鎮，他瀟灑不羈的氣質，時尚的穿衣風格，以及對德拉許下搬到巴黎的承諾，都極大地吸引了德拉，即使他比她大十歲。他為德拉提供了一個搬離密蘇里州的方法，對於當時只有 22 歲，並不甘於常年做女僕的德拉來說，這是一種致命的誘惑。被奧蒂斯迷惑的德拉無視父母的反對，毅然決然地選擇了他。然而德拉卻忽視了一個事實，奧蒂斯其實和她父親一樣，只是個流浪工人而已。

可想而知，這是一段令人失望的婚姻。他們並沒有搬到巴黎，而是搬到了位於德薩斯州邊界的波費里奧迪亞斯，現在稱之為彼德拉斯內格拉斯，那裏屬墨西哥。奧蒂斯找了一份為墨西哥國家鐵道部油漆火車的工作，那是一個很髒的鎮子，衛生條件特別差，這讓德拉很反感。家人希望她能成為一個墨西哥貧困婦女的助產士，但她自己並不願意。1902 年在女兒格蘭戴絲出生後，她和奧蒂斯搬到了洛杉磯，在那裏，奧蒂斯找到了一份為太平洋電力鐵路公司油漆電車的工作。這家公司經營著遍佈洛杉磯地區的「紅線」有軌電車，連接著各個逐漸蔓延拓展的地區。奧蒂斯和德拉的兒子馬里恩（Marion）出生於1905 年，不久之後，奧蒂斯就升職了，他們在市中心附近買了一所小房子，也有可能是奧蒂斯自己建造的。他們似乎正在一步一步實現美國夢 [14]。

可是一切都分崩離析了。奧蒂斯開始喪失記憶，患上了偏頭痛和躁狂症，最終癱瘓在床。德拉認為他瘋了，把他送到聖貝納迪諾的巴頓州心理醫院，那裏收納了數千名患者。這家醫院是 19 世紀末期建立的七家州立醫院之一，它們接納瘋狂的慢性酒精中毒患者、老年癡呆患者，還有梅毒晚期患者。醫院裏擁擠不堪，受過專業訓練的醫生和醫護人員明顯不足，因此在這裏只能得到最基本的治療。

奧蒂斯被診斷為梅毒性麻疹，一種可能是由蚊子傳播的細菌引起的疾病，而不是通過性交感染的。他可能是在墨西哥彼德拉斯內格拉斯感染的細菌，因為那裏衛生條件特別差。1909 年，奧蒂斯最終還是沒有戰勝病魔，離開了這個世界。為了隱瞞這兩個可恥的病症——梅毒和精神病，德拉對外宣佈他是因為常年吸入油漆的味道而去世的。

為了撫養兩個孩子，德拉把她的房子清理乾淨，租給一些男性寄宿者，同時她想要再尋找一位丈夫。1913 年，她與萊爾·格雷夫斯（Lyle Graves）結婚了，他是奧蒂斯在有

軌電車公司的同事。一年後，她以「習慣性放縱」（即酗酒）和沒有提供經濟支持為由，與他離婚了。這項指控有可能是真的，也可能是為了離婚而編造的。通姦、家暴、酗酒是那個時代僅有的幾個可以申請合法離婚的理由，想要離婚的人經常杜撰出配偶有不良行為的故事，而大部分上訴一方都是妻子，因為人們通常認為男性比女性更有可能成為施暴者和酗酒者。德拉直接贏得了訴訟，因為格雷夫斯逃跑了。據格蘭戴絲說，他有時候會把貓往牆上扔，直到牠死亡。而後德拉與一個名叫奇特伍德（Chitwood）的男性結婚了，她和孩子們跟隨他一起搬到了俄勒岡州的農場。格蘭戴絲喜歡奇特伍德的那個農場，因為她仍然保存著孩童時期在俄勒岡州採摘藍莓的快樂回憶。但德拉很快與她的第三任丈夫離婚了，指控理由是酗酒，同樣地，這可能是真的，也有可能是杜撰的，只是為離婚提供法律依據而已。

還未滿 40 歲的德拉敢於冒險，她回到洛杉磯後，定居在威尼斯，一個在市中心西邊 12 英里處的太平洋城鎮。這是開發商阿博特・金尼（Abbot Kinney）夢寐以求的夢幻之地，威尼斯結合了紐約康尼島與意大利威尼斯的風格，新文藝復興時期的建築物毗鄰運河，遊船的船夫划著狹長的小船在河道上穿梭。那裏有表演雜耍和啞劇的聖馬可廣場、海灘邊的步行街以及聳立在海洋中的碼頭，碼頭上有一個大型的舞廳，有步槍射擊、套環遊戲，有漂亮女生扣籃表演，有「一分錢商場」等獲得特許經營權的商店…… 直到 1920 年代末，威尼斯一直是西海岸最大的娛樂區。

但這裏並不完全是一個低級的「夜總會」。差利・卓別靈（Charlie Chaplin）和瑪麗・畢克馥（Mary Pickford）在運河上安置了第二個家，電影場景也在那裏拍攝。精英們在碼頭的舞廳舉行舞會，電影明星也與街頭的普通行人走在一起。復活節時那裏會發放彩色的雞蛋，母親節時則給母親們送花。每年還有泳裝選美比賽、拳擊比賽、自行車賽和狂歡節等。

德拉在威尼斯找了一份管理一個小公寓的工作。她讓兒子馬里恩與聖地亞哥的親戚

footnotes

14 美國夢源於英國對北美大陸的殖民時期，這一信仰在 19 世紀被發揚光大，相信只要經過不懈努力，便能在美國獲得更好的生活，人們必須通過自己的勤奮工作、勇氣、創造力和決心邁向富裕，而非依賴於特定的社會階級和他人的援助。

住在一起，因為她覺得作為單身母親，撫養兒子是一件很艱難的事情。在那個時代，類似的情況並不少見。當時的育兒專家並不認為與父母在一起是兒童健康成長所必須的，孩子只需生活在一個完整的家庭即可。德拉像她的女兒格蘭戴絲和她的外孫女瑪麗蓮一樣，情緒容易波動，馬里恩也一樣。無論格蘭戴絲和馬里恩遺傳了怎樣的精神問題，他們動蕩的童年都沒能幫助他們找到應對情緒起伏的辦法。

1917 年的元旦夜，德拉在碼頭的舞廳裏遇見了她的第四任丈夫查爾斯‧格蘭傑 (Charles Grainger)。瑪麗蓮曾說德拉是家中真正的美人，她也確實有吸引男性的魅力。格蘭傑是蜆殼石油公司的一名鑽井員，他很健談，穿著也很體面，剛從印度和緬甸結束鑽井工作回來。像奧蒂斯‧夢露一樣，他也十分熱愛冒險。一些瑪麗蓮的傳記作家認為，德拉和查爾斯從未結婚，但她在 1925 年申請護照時，給出的結婚日期是 1920 年 11 月 20 日。

格蘭戴絲對父親的死亡有一種莫名的憤怒，加上跟隨兩個繼父不斷搬家，她的情緒開始變得不穩定。1917 年，15 歲的她出落成「羽翼豐滿」的青春期少女。和她的母親一樣，格蘭戴絲五英尺高，看上去小巧玲瓏，有著綠色的眼睛和棕紅色的頭髮，漂亮而又性感。她身上有一種吸引男性的特殊的女人味，並將這種氣質遺傳給了瑪麗蓮。德拉在密蘇里州長大，這個州的女性從小就接受南方的傳統思想，自然而然地練就了外在優雅內心堅強的品質，在這方面，格蘭戴絲追隨了母親的腳步。1946 年，瑪麗蓮第一個模特經紀公司的總裁艾米琳‧斯奈夫利 (Emmeline Snively)，將格蘭戴絲描述為她遇到過的最優雅的女人。

威尼斯碼頭很有誘惑力，又距離格蘭戴絲的公寓不遠，所以她經常去那裏。在 20 世紀初期，城市裏的青少年尤其是工薪階層的女孩，通過去舞廳和娛樂場所認識男人來反對維多利亞時代的道德觀念 [15]。1920 年代，在第一次世界大戰之前，崇尚獨立和自由的「飛來波女郎」(Flappers) [16] 已經存在了，她們的人生觀以及一些女明星的生活作風都影響了格蘭戴絲的人生。她熱衷於電影，喜歡看電影粉絲雜誌。像那個時代的許多女孩一樣，她熱衷於模仿明星的行為。

格蘭戴絲懷孕了，孩子的父親是 26 歲的約翰‧牛頓‧貝克 (John Newton Baker)，人們叫他賈斯珀 (Jasper)，是德拉管理的公寓的所有者。1917 年 5 月 17 日，他們結婚了，為什麼 15 歲的女孩會嫁給 26 歲的男人？這是一件令人費解的事情，即使賈斯珀是一名

騎兵隊的軍官和一名馬術表演者，有著獨特而有型的紳士氣質。但在那個時代未婚先孕是可恥的，那時的主流社會十分蔑視未婚先孕的女性，她們得不到任何尊重。

德拉在格蘭戴絲的結婚宣誓書中發誓格蘭戴絲 18 歲了，其實她撒了謊，格蘭戴絲只有 15 歲。她必須撒這個謊，因為法律要求女孩年滿 16 歲方可有自願的性行為，16 歲之前的性交被視作強姦，涉案男性會被審判並送進監獄。格蘭戴絲和賈斯珀的兒子傑基 (Jackie) 是在婚禮後七個月出生的，他們的女兒伯妮斯 (Berniece) 則出生於 1920 年。

1922 年，作為母親的格蘭戴絲經歷了最糟糕的一段人生。她將一個打碎的酒瓶扔進了垃圾桶，傑基去翻垃圾時，不小心被一塊玻璃碎片弄傷了一隻眼睛。幾個月後，賈斯珀和格蘭戴絲開車前往肯塔基州，他的家鄉平利克在那裏。在路上他們爭吵起來，沒有注意到後排的車門打開了，傑基從車裏摔出去，弄傷了腿。賈斯珀和格蘭戴絲的婚姻很不美滿，他們在酒精、暴力和對孩子不當的養育中掙扎。

在平利克時，格蘭戴絲與賈斯珀的兄弟一起徒步旅行，她不知道自己已經違反了當地嚴格的道德準則。當她徒步旅行回來時，賈斯珀用拴馬的繮繩公開鞭打她，宣告他在婚姻中的主權。沒有人阻止他，平利克的居民們默許了他的行為。格蘭戴絲受夠了這樣的生活，他們一回到威尼斯，她就提出了離婚。她指責賈斯珀不僅毆打她還酗酒，而他反駁說，她是一個不合格的母親，將孩子留給鄰居，自己去碼頭玩樂，但他沒有提到她是為了照看他的店舖才經常去碼頭的。法官接受了格蘭戴絲的訴訟請求，把孩子的監護權判給了她，給予賈斯珀探視權。同時，該法令也禁止賈斯珀在沒有得到格蘭戴絲同意的情況下出售他在碼頭上的店舖。

但是格蘭戴絲的麻煩並沒有結束。賈斯珀在一次探視孩子時「綁架」了他們，帶他們

footnotes

15 指維多利亞女王在位期間英國國民的道德觀念和社會風氣，與喬治國王時代相比有很大差異。維多利亞女王時期的道德觀念支持性節制，不容忍罪惡，主張訂立嚴格的社會守則。大英帝國當時的國際地位甚高，這一觀念也因此傳播到了世界各地。

16 又名輕佻女子，是指 1920 年西方新一代的女性。她們穿短裙、聽爵士樂，張揚地表達她們對社會舊習俗的蔑視。輕佻女子被公眾看作是化濃妝、飲烈酒、性開放、輕視性別習俗的人。

去肯塔基州和自己一起生活。他認為格蘭戴絲不是一個好媽媽,他現在把曾經在威尼斯的「快樂」視為是不道德的,他希望自己的孩子在保守的觀念中成長。他和肯塔基州的一名比他大 17 歲的女子結婚了,他說他受夠了年幼的前妻。

為了讓伯妮斯和傑基回來,格蘭戴絲搬到了肯塔基州,定居在孩子們身邊,找了一份管家和照顧小孩的工作。與現在不同的是,當時的法庭並沒有去追尋被離婚的配偶「綁架」的孩子。幾個月後,格蘭戴絲選擇了放棄,並返回了洛杉磯。她花光了所有的錢,並且只有 20 歲的她也很懼怕賈斯珀。那時她可能已經與斯坦利·吉福德有染,也許是他想要格蘭戴絲回洛杉磯。雖然瑪麗蓮經常在採訪中批評格蘭戴絲,但在這件事上,她認為自己的母親像芭芭拉·史坦威(Barbara Stanwyck)在電影《史黛拉恨史》(Stella Dallas)中那樣,是為了讓自己的孩子有更好的生活而放棄了他們。萬幸的是,他們的繼母對他們很好,只是賈斯珀一直無法正常工作,他的確酗酒,也並不是一個好父親。

同時,人到中年的德拉為了在另一段艱難的婚姻裏尋找寄託,成了傳教士艾米·梅珀麥克菲爾德的追隨者,她將荷里活與信仰治療法結合在她的四方福音教會中。艾米的天使寺位於市中心有軌電車站旁的回聲公園,吸引了眾多的信徒。作為一名基督教徒和千禧年主義者 *17*,艾米認為耶穌基督即將第二次降臨,她用戲劇來傳教,身著戲服的演員們演繹了道德教育的主題,比如埃及奢靡的生活和爵士時代 *18* 的誘惑。離了婚的艾米並不推崇婚姻和婦女的傳統角色,她為未婚媽媽們成立了一個家,為迷途的女孩們建立了一個「大姐姐聯盟」,她大部分的追隨者都是女性。

格蘭戴絲從肯塔基州回到洛杉磯,在統一電影業公司(Consolidated Film Industries)找了一份剪切並黏貼電影底片的工作。她在高級剪輯師(往往都是男性)的指導下,從樣片上剪去不需要的片段,並根據要求的順序將卷軸再次黏貼在一起,工作單調乏味,且工資低廉。當出片量要求很大時,剪輯師一天需要工作十個小時,並且要在星期六再工作半天。剪輯室是黑暗且沒有窗戶的,以防止光線進入而損壞底片。剪輯師都要戴著白色手套工作,以防手上的汗水損傷膠片。剪輯室的黑暗環境和膠水的氣味都有可能導致抑鬱症,而幾乎所有的剪輯師都是女性。

在利潤的驅動下,電影工作室變得像工廠,電影是他們的產品,而員工則主要包括演員和幕後製作人員。大多數工作室是由在波蘭和俄羅斯貧困家庭出生的東歐猶太人經營

的，他們在 19 世紀末 20 世紀初移民到了紐約。雖然他們教育程度不高也沒有資金，但卻非常聰明，並且躊躇滿志。他們意識到了在移民居住區開業的五分錢電影院，以及在這些影院的大屏幕上放映的耀眼奪目的影像潛力，於是他們籌集資金購買了這些五分錢電影院和電影底片。當膠片被剪輯成影片後，這些企業家們開始了營銷和發行。最後，他們發展成連鎖電影院，並在荷里活搭建了攝影棚，至此電影業誕生了。充滿智慧又鬥志昂揚的那些人，像美高梅（Metro-Goldwyn-Mayer）的路易·B·梅耶（Louis B. Mayer），二十世紀霍士的約瑟夫·申克（Joseph Schenck）和哥倫比亞（Columbia Pictures）的哈里·考恩（Harry Cohn）那樣促進了電影行業的發展，他們用鐵血精神管理著公司，把自己變成了電影史學家口中的「大亨」。

格蘭戴絲似乎對她的工作很滿意，她在接下來的十年中一直是一名電影剪輯師，在瑪麗蓮出生前轉到了哥倫比亞的剪輯工作室，後來又去了雷電華（RKO Radio Pictures）。她是一名優秀的工作者，但由於沒有野心而得不到提拔。在被她的丈夫奪走孩子之後，那段支離破碎的經歷使她喜歡上了循規蹈矩和重複所帶來的安全感，她容忍了黑暗的剪輯工作室和難聞的膠水味道。

在編劇魯珀特·休斯（Rupert Hughes）1922 年的小說《靈魂出售》（*Souls for Sale*）中，他高度稱讚荷里活的女性電影剪輯師是當時進入工作領域的「新女性」的楷模，她們用「飛來波女郎」的行為來反對維多利亞時代的道德觀念。女性剪輯師們一邊剪輯一邊看著電影中的故事，目睹了「中國的鴉片戰爭」「龍·切尼（Lon Chaney）扮演的怪物弗蘭肯斯坦」「過著奢侈生活的迷人女性」等。到了 1920 年代中期，她們剪切並黏貼了許多關於「飛來波女郎」的電影。

footnotes _____

17　千禧年主義的概念來自於「千年」，即指長度為一千年的時間循環。千禧年主義是某些基督教教派的民間信仰，這種信仰相信將來會有一個黃金時代：全球和平來臨，地球將變為天堂。

18　爵士時代是指 1920 年代的一個時期，當時爵士樂與舞蹈流行了起來，主要是在美國，但是在法國、英國與其他地區也有這種現象。爵士樂起源於新奧爾良，是非洲和歐洲音樂的融合，對流行文化的影響持續了很久。

休斯的書中寫道，女性電影剪輯師像男人一樣生活，對於傳統不屑一顧。她們參與了「新異教主義」（Neopaganism）[19]，經常出現在荷里活和威尼斯這樣的前衛社區中。她們喝酒、跳舞、化妝，穿著新的、大膽的、到膝蓋以上的短裙。畢竟，這是「咆哮的二十年代」（Roaring Twenties）[20]。但她們也有分寸，休斯表示，女性電影剪輯師看重她們的「健康」和「個人聲譽」（我認為「健康」一詞指的是避免性病，「個人聲譽」意味著避免懷孕和被冠上「蕩婦」的名聲，含義是她們採取了避孕措施）。

格蘭戴絲在遇見格雷絲之後，尤其熱衷於「新異教派」，格雷絲是少數幾名在統一電影業公司擔任高層職位的女性之一。格雷絲比格蘭戴絲大五歲，曾離婚兩次，是那些喜愛在下班後去荷里活和威尼斯夜店或舞廳的荷里活工作者中的先鋒。在格蘭戴絲的眼中，格雷絲是耀眼而充滿活力的。她不到五英尺高，像鳥兒般小巧玲瓏，聲音清脆，用雙氧水處理過的金髮是當時比較大膽的髮色，公司的一名同事稱她為「閃閃發光的女士」。「她快樂的能量像氣泡般圍繞著你，她的笑聲也有傳染性，即使你不知道自己在笑什麼，但你依然在笑。」格蘭戴絲和格雷絲都熱愛電影，也都喜歡看電影粉絲雜誌。格蘭戴絲在該公司工作了兩個月後，她們搬進了同一個公寓。

格雷絲在 20 世紀初從蒙大拿州來到荷里活，加入了從全美國各地來到「電影之都」並希望成為明星的年輕女性軍團，追尋著美國夢的神話——任何人都可以成功，只要有天賦和上進心。像大多數人一樣，格雷絲並沒有成為電影明星，但她卻在電影行業中找到了工作，也因此不必再等待角色或參與當時在荷里活盛行的性交易。格雷絲在荷里活工作的這些年已經學會了模仿明星的穿衣風格和妝容，並且她也喜歡為她的朋友們打扮。格雷絲喜歡控制他人，於是她把格蘭戴絲招至麾下，而格蘭戴絲接受格雷絲的這種控制慾，只是有時候會對她的過分霸道感到憤怒。

格蘭戴絲初次來到統一電影業公司時，正處於因未能奪回孩子而鬱悶的階段。她的同事記得她有些笨拙，留著凌亂的棕褐色頭髮，後來格雷絲勸她將頭髮染成紅色，穿上最時髦的服裝。男同事指責她和格雷絲抽煙、酗酒、淫亂不堪，而女同事則認為她們勤奮負責。但她們的工作是動蕩的——當電影製作進度緩慢時，她們會被裁員；三月份工作室會關閉，為了避免加州稅收；女性剪輯師經常從一個電影工作室換到另一個工作室。

格蘭戴絲對 1920 年代的「新異教主義」抱有矛盾情緒，就像她和賈斯珀結婚時在威

尼斯碼頭尋歡作樂的矛盾心態一樣。她剛在荷里活安定下來，就找了個丈夫 —— 愛德華・莫泰森，一名南加利福尼亞燃氣公司的讀表人員，他經常與電影從業者在威尼斯一起玩。除此之外，格蘭戴絲還和統一電影業公司的主管斯坦利・吉福德有染，這兩人都在臨終時聲稱自己是瑪麗蓮的生父。

1924 年 10 月，格蘭戴絲與莫泰森結婚了。德拉擔心格蘭戴絲的情緒不穩定，所以支持她與心理健康的莫泰森結婚，而格雷絲則反對她的婚姻，因為她覺得莫泰森很無聊。事實證明格雷絲是對的，結婚幾個月後，格蘭戴絲就離家出走了。憤怒的莫泰森在 1925 年 5 月提出離婚申訴，指控她「故意無緣無故地離開了他」。直到 1928 年申訴才有了判決，由於格蘭戴絲已無視離婚訴訟，莫泰森便靜觀事態發展，希望她回到自己身邊。

瑪麗蓮出生於 1926 年 6 月 1 日，表明格蘭戴絲是在 1925 年 8 月底或 9 月初懷上她的，那是在莫泰森提出離婚後的三四個月。莫泰森在臨終時稱自己是瑪麗蓮的生父，斯坦利・吉福德也一樣，而格蘭戴絲則認為斯坦是瑪麗蓮的父親。真相取決於格蘭戴絲在離開莫泰森後的濫交程度，關於這個問題，各種報道可以說是五花八門。但瑪麗蓮相信斯坦是她的父親，也因此表明她的出生是「非法」的，在當時被視為是一種極端的恥辱。瑪麗蓮稱自己是「愛的結晶」和一個「錯誤」，暗示著如果格蘭戴絲和她的伴侶採取了避孕措施，那麼這個措施毫無疑問地失敗了。

情緒化嚴重的格蘭戴絲在生完瑪麗蓮後，在醫院填寫出生證明時出錯了。她將愛德華・莫泰森（Mortensen）列為瑪麗蓮的父親，但她把他的名字拼成了 Mortenson，從那天開始，這個錯誤就為後世造成了困惑，因為另一個住在威尼斯的愛德華・莫泰森（Mortenson）與愛德華・莫泰森本人（Mortensen）毫無關係。她將她在肯塔基州的孩子列

footnotes _____

19　新異教主義是多種新興宗教運動的統稱，其中包含了許多不同的思想，包括多神論、泛靈論與二神論等，以及由此衍生而出的各類變形體。

20　咆哮的二十年代是指 1920 年代西方世界和西方文化的術語。這是一個持續經濟繁榮的時期，在美國和西歐具有獨特的文化優勢，特別是在主要城市例如柏林、芝加哥、倫敦、洛杉磯、紐約、巴黎和悉尼。

為死亡，即便他們還活著，這可能表達了她沒能奪回自己的孩子並放棄他們的內疚。她並不是從電影明星諾瑪・塔爾馬格（Norma Talmadge）和讓・哈洛諾瑪・簡（Jean Harlow）的名字中提取出諾瑪・簡這個名字的，雖然常常被誤解成是這樣。諾瑪・簡是格蘭戴絲在肯塔基州擔任保姆時照顧過的孩子的名字，她很喜歡那個孩子，但當她回到洛杉磯後就與那個孩子分開了。現在她有了自己的諾瑪・簡，也就是瑪麗蓮。

據斯坦利・吉福德的親戚所說，他很愛格蘭戴絲，但格蘭戴絲沒有給他足夠的時間去梳理他的生活。1925 年的冬天，斯坦帶格蘭戴絲去見自己的家人，當得知格蘭戴絲已經懷孕時，斯坦的母親和姐姐深感不安，因為她們有根深蒂固的宗教信仰。她們提醒斯坦他自己剛剛經歷了一場失敗的離婚，而格蘭戴絲已是兩個孩子的母親，她的孩子在另一個州被他人撫養著。斯坦在對家人的忠誠和對格蘭戴絲的愛之間猶豫不決，不知道該怎麼辦。為了讓所有人都開心，他拒絕與格蘭戴絲結婚，但一直給她提供錢。在一次發怒時他犯了一個致命的錯誤，對格蘭戴絲說她是幸運的，因為她尚未與莫泰森離婚，因此可以在出生證上使用莫泰森的名字，這樣孩子就「合法」了。

那句傷人的話使格蘭戴絲非常生氣，她不再接受斯坦的錢並離開了他。有時候她非常頑固，但這樣的反抗只會傷害到她自己。她一個人撫養孩子，不許斯坦前來探望。由於德拉與在加里曼丹島進行鑽井工作的查爾斯・格蘭傑在一起，所以格蘭戴絲生瑪麗蓮的時候她沒能陪在格蘭戴絲的身邊。格雷絲也不在，可能只有格蘭戴絲的一個同事在場，因為統一電影業公司的剪輯人員為她籌集了一筆善款。斯坦似乎因此而變得萬念俱灰，他放棄了穩定的工作，以借酒消愁的方式消沉了一段時間。後來他安定下來並結了婚，在棕櫚泉附近的赫米特買下了一家奶牛場，一直管理到他去世。格蘭戴絲再也沒有見過他，當她聯繫他時，他拒絕與成年後的瑪麗蓮見面。斯坦臨終時表示對於不肯見瑪麗蓮感到抱歉，他只是不希望自己的妻子知道他有一個私生女。

生孩子對格蘭戴絲影響很大，她嚴重的產後抑鬱症使她無暇顧及她的寶寶。當格雷絲責備她時，格蘭戴絲非常生氣，她拿起一把刀試圖刺傷她。格雷絲奪走了她手中的刀，並安撫她，讓她平靜下來。但這件事使周圍的人開始警惕起來，德拉建議格蘭戴絲把瑪麗蓮送給艾達・博倫德撫養。德拉住在霍桑，乘坐「紅線」有軌電車 40 分鐘就能到達荷里活，住在她對面的艾達能夠收養瑪麗蓮。德拉認為能幹的艾達能照顧好瑪麗蓮，德拉

可以幫助她一起照顧，格蘭戴絲也可以在周末來探望。把孩子放在託管中心似乎不太現實，因為在 1926 年，託管中心數量很少而且都很偏遠，它們與蘇聯有一定的聯繫，這被美國人所恐懼和鄙視。目前看來，寄養是最好的選擇。

在接下來的七年裏，瑪麗蓮一直住在艾達家，直到格蘭戴絲將她接回荷里活與自己一起生活。在這些年裏，格蘭戴絲每個月都給艾達不少於 25 美元的撫養費。同時格蘭戴絲從沒有放棄自己的美國夢，期待著從自己的薪水中攢下足夠的錢買房子，帶著她的孩子們一起建立一個家庭。

1926 年，艾達一家開始撫養瑪麗蓮，那時的霍桑有開闊的田野、小農場、未鋪砌的羊腸小路和有軌電車，孩子們可以盡情玩耍。我的童年時代也是在霍桑附近的英格爾伍德度過的，我記得那裏寧靜又自由。有些瑪麗蓮傳記作家錯誤地將霍桑視為貧民窟，但事實並不是如此。我在那裏生活過，走在霍桑的街道上，你會看到很多小別墅坐落在大片土地上。艾達一家種植蔬菜並養雞供自家食用，有時候也在超市裏購買食物。他們與我家以及許多生活在這個地區的人一樣，在搬到洛杉磯前一直都是農民。他們算不上富有，但絕不貧窮。艾達的丈夫韋恩是一名郵遞員，他在大蕭條期間一直有一份穩定的公務員工作。

勇於進取、努力工作的艾達一家收養孩子一方面是為了賺錢，另一方面也是因為喜歡小孩，而且艾達似乎無法生育。他們的房子並不豪華，但有六間臥室，如果一間臥室中住幾個小孩，那六間臥室就能容納許多孩子，這在那個時代是很常見的。瑪麗蓮和艾達一家一起住了六七年，她常與萊斯特·博倫德（Lester Bolender）住在同一間臥室，萊斯特·博倫德也是一個被收養的孩子，和瑪麗蓮同一周出生，並且兩人長得很像，家裏稱他們為「龍鳳胎」。萊斯特的姓氏是博倫德，因為是博倫德一家收養了他。瑪麗蓮與博倫德常和附近的孩子們一起玩耍，他們爬樹、建造堡壘、玩角色扮演遊戲。

「我曾是個害羞的小女孩，」瑪麗蓮說，「雖然我那時很小，但腦海中已經有了一個想像中的世界。我每天午睡時，有時會假裝自己是寶塔裏美麗的公主，有時是養狗的小男孩，或是白髮奶奶。晚上睡覺前，我會輕聲講出在收音機上聽到的故事。」她收聽的是《孤獨游俠》（The Lone Ranger）和《綠色大黃蜂》（The Green Hornet），那些節目講述了男性探險的故事，但她對「追逐和馬匹」並不感興趣，她喜歡的是戲劇化的故事情節，她喜歡去體驗電台節目中每個角色的感受。

瑪麗蓮喜歡玩過家家的遊戲，因為在遊戲中她可以制定自己的規則，可以隨心所欲地扮演母親、父親或孩子的角色。她在幻想的世界中有控制權，而她在現實生活中不得不服從於他人。有時候，她假裝自己是《愛麗絲夢遊仙境》（*Alice in Wonderland*）裏的主角，在兔子洞裏摔倒後，進入了一個虛幻的世界。她常站在鏡子前，對鏡子裏的影像是否是真的感到疑惑。「鏡中的人會不會是假扮成我的人？我會用跳舞和做鬼臉來檢驗鏡子裏的那個小女孩是否會做同樣的事情。」她說：「她是孩子們中的領袖，因為她總是提議做有趣的遊戲。」她說：「如果其他孩子沒有那麼豐富的想像力，你可以說『嘿，如果你假扮成這個人，我扮演那個人，那不是很有趣嗎』。」

　　瑪麗蓮覺得自己是艾達家庭的一員，但她知道艾達和韋恩並不是她的親生父母。她被禁止叫艾達「媽媽」，家人告訴她「紅髮女士」格蘭戴絲才是她的母親，雖然格蘭戴絲不是天天都能來看望她。瑪麗蓮可以叫韋恩「爸爸」，因為艾達一家覺得她沒有一個真正的父親，而且她和韋恩的關係很親近。韋恩性情溫和、富有愛心，雖然不善於表達，但他是愛瑪麗蓮的，因為她聰明又充滿好奇心，經常問這問那，總是想知道一切。

　　不過，年幼的瑪麗蓮還是想擁有自己的父親，她認為母親家裏客廳牆上的一張照片中的男士是她的父親。多年以來，她對這個「父親」展開了許多幻想，想像著這名男性無限寵愛她，讓她有十足的安全感。他一直戴著一頂有型的帽子，儘管瑪麗蓮非常希望他能摘下來。當瑪麗蓮 1933 年在醫院做完扁桃體摘除手術時，她一直夢見那位幻想中的父親，夢裏父親對她說：「諾瑪·簡，幾天之後妳就會好起來，妳並沒有像其他女孩那樣一直哭泣，對於這點我非常自豪。」那張照片中的人看起來像奇勒·基寶（Clark Gable），而瑪麗蓮幻想著基寶就是她的父親。

　　1931 年是瑪麗蓮被寄養在艾達家的第五年，這個家庭又收養了一個叫南茜（Nancy）的孩子（她和萊斯特一樣，姓氏也是博倫德）。南茜·博倫德說艾達和韋恩是模範父母，因為他們從來不打小孩。她對博倫德一家很忠誠，所以可能對父母不體罰小孩這件事誇大其詞了。在那個時代，孩子們經常被打屁股，大部分家長都是用手體罰小孩。信奉福音派的家庭認為遵守紀律尤其重要，他們希望孩子「謹遵神的旨意」，體罰不僅疼痛還帶有一定的羞辱性，以此來遏制小孩不聽話的行為。瑪麗蓮後來在採訪中稱，她曾被艾達一家毆打（雖然她沒有提及他們的名字），她這話可能也是誇大其詞。不過，艾達曾告訴瑪麗蓮

的傳記作家弗雷德·吉爾斯，瑪麗蓮小時候是個頑皮的小孩，必須受到處罰。

艾達一家是霍桑社區教會的福音派基督教徒，他們是浸信會的教友。他們把收養的孩子們送去周日禮拜和主日學校，並參加周中的禱告會。在特別的節日，他們會去洛杉磯市中心的「開門教堂」。這個教堂位於一棟高層大廈裏，是西方福音傳道的中心所在。有些瑪麗蓮的傳記作家錯誤地認為艾達一家是五旬宗[21]，然而恰恰相反，他們是芝加哥福音派傳道人德懷特·穆迪（Dwight Moody）的追隨者。

「人就是賺得全世界，賠上自己的生命，有什麼益處呢？」這句《馬可福音》裏的經文是成年後的瑪麗蓮和拜歐拉（Biola）的傳教士們最喜歡的。魯本·托雷（Reuben Torrey）將人的靈魂和外在的世界比作善與惡，是上帝與魔鬼之間的戰爭，並將魔鬼描繪成一個看不見的惡魔，誘惑人類違反上帝定下的規則。穆迪相信神是無情的，但人們可以通過信仰耶穌基督來獲得救助。耶穌基督為了消除人類的罪惡而被釘在十字架上，他是個「好牧師」，也代表了神溫柔的一面——親身向人類示範該如何生活。

艾達一家常引用《聖經》中的片段，教孩子們學習《聖經》經文，並舉行家庭禱告，每晚閱讀《聖經》並進行自我反思。他們跪在床上禱告，多個世紀以來信奉基督教的孩子每天晚上都會背誦這些禱告文，然後希望上帝能保佑每個家庭成員。

現在我躺下入睡了

我祈求主保留我的靈魂

如果在醒來之前我去世了

我祈求主帶走我的靈魂

這句禱告文的語調紓緩，但它提及的死亡令人不安。瑪麗蓮並沒有忘記這句禱告文，成年後的她想起「原罪」時，就會噩夢連連無法入睡，進而失眠。因為這句禱告文將睡眠與死亡聯繫在一起，是在祈求上帝的恩典，保障禱告者的安全。但這句禱告文也暗示

footnotes ―――――

21　五旬宗是 20 世紀初興起的基督教新教的派別之一。

了上帝有可能會拒絕禱告者的祈求——上天堂，而不是下地獄。

　　瑪麗蓮的傳記作家忽略了福音派宗教對她的影響，她的第三任丈夫阿瑟·米勒認為，福音派宗教造就了成年後的瑪麗蓮。阿瑟·米勒在自傳《時光樞紐》中反覆提到了一個關於罪惡與救贖的故事，那就是瑪麗蓮經常說給他聽的。六歲的時候，瑪麗蓮加入了一個兒童合唱團，並於復活節的日出禮拜時在荷里活露天劇場參加表演。孩子們站成十字架的形狀，身上穿著黑色的長袍，當太陽升起時，他們脫下長袍，露出裏面穿的白色衣服。在破曉時分將黑色的長袍換成白色的衣服，象徵著黑暗變成光明，在十字架上死去的耶穌基督便復活了，他從墳墓中起身，代表聖潔戰勝了邪惡。但是瑪麗蓮卻忘了脫去她的黑色長袍，她站在那裏，一股濃濃的羞恥感圍繞著她，因為在一群穿著白色衣服的孩子中，她的黑色長袍是如此顯眼。艾達因此懲罰了瑪麗蓮，讓她開始覺得上帝拋棄了自己。

　　當瑪麗蓮告訴阿瑟這個故事的時候，她自己笑著同情那個犯錯被抓的小女孩。然而，阿瑟覺得瑪麗蓮是用笑聲掩蓋內疚和憤怒——因為沒有完成合唱團佈置的任務而內疚，因為覺得受到了不公平的譴責而憤怒。阿瑟說，不管瑪麗蓮做了什麼錯事，她都不得不面對自己犯了罪的感覺，也不得不保佑自己免受「宗教譴責」。「然而，類似的污點卻像詛咒一樣反覆出現。」他在書中寫道。阿瑟曾寫了一部關於他倆婚姻的戲劇叫《墮落之後》（*After the Fall*），其中他認為瑪麗蓮的罪惡感來自於拒絕承認她是自願答應了男人的性要求，她作為「共犯」，與那些和她發生不光彩的性行為的男人們一樣有罪。阿瑟試圖用清教徒[22]的道德觀去解讀，他認為犯了原罪的男女必須先承認罪行才能談尊重，才能重獲原有的純潔，那種每一個人在出生時就被賦予的純潔。瑪麗蓮的多情背後，是她童年時所受的創傷，這些重創甚至傷害了她的靈魂。

　　那是怎麼樣的創傷？是否與養母艾達·博倫德有關？瑪麗蓮在她童年的故事中提到，艾達一家是狂熱的基督徒，當他們得知她在荷里活露天劇場的復活節慶祝活動中忘了脫下黑色長袍後，毫不留情地嚴懲了她。這句話聽起來像是一個「屏障記憶」——這是心理學家佛洛伊德（Sigmund Freud）[23]創造的一個術語，至今仍被人們沿用，意思是大腦用虛構的記憶來替代真正的記憶以遮蓋創傷。對於福音派基督徒而言，性行為是個難以啟齒的問題，特別是像艾達這種在美國中西部的聖經帶（Bible Belt）[24]長大的人。19世紀的傳道者譴責自慰是「秘密的罪行」，他們認為自慰可能會導致精神錯亂，那些自慰的人會

因此而下地獄，這種信仰在 20 世紀中期仍然存在。

在瑪麗蓮出版的《片段》（*Fragments: Poems, Intimate Notes, Letters*）一書中包含了她寫的散文和自傳，其中提到她在荷里活露天劇場發生的事。瑪麗蓮在 1955 年的一篇文章中指出，她童年時就體驗了強烈的性快感。她還說，有一次她在尋求性快感時被發現了，因此被打了屁股，並被威脅會下地獄，在地獄中她會「和骯髒的壞人一起被焚燒」，這讓她感覺自己也是個「骯髒的壞人」。她所謂的性快感可能是自慰或兒童之間的性遊戲。瑪麗蓮在她的自傳《我的故事》（*My Story*）中提到了與一個男孩之間的性遊戲，這個男孩可能是萊斯特·博倫德。這樣的遊戲是正常且無知的，但作為福音派教徒的艾達·博倫德，很有可能會因此而懲罰她。瑪麗蓮在另一個片段中寫道，阿姨艾達因她觸摸了身體的「敏感部位」而打她，使她終生既害怕又迷戀自己的生殖器，這種迷戀直接表現為她長大後公開自己的裸體照片。

瑪麗蓮在 1933 年搬離艾達家時，她仍是一個快樂且有愛心的小孩，像與養父韋恩·博倫德相處時一樣，喜歡問問題。不論艾達在對孩子的管教上有多少缺陷，她對於瑪麗蓮童年的影響終究是正面多過負面的。艾達意識到，鑒於瑪麗蓮的背景——她家庭成員中有精神不穩定者，且在 1930 年代她以私生子的身份來到這個世界上，她的出生自帶污點，成年後的她可能會遭遇重重困難，因此艾達試圖通過提高她自力更生的能力來避免她以後身處困境。

不過艾達也有另外一面。儘管福音派基督徒經常持有種族主義的觀點，且霍桑所的

22　清教徒信奉公理宗新教（加爾文主義），認為《聖經》是唯一最高的權威，任何教會或個人都不能成為傳統權威的解釋者和維護者。清教先驅者產生於瑪麗一世（*Mary I*）統治後期，流亡於歐洲大陸的英國新教團體中，之後部分移居至美洲。

23　西格蒙德·佛洛伊德，奧地利心理學家、精神分析學家、哲學家。他的理論框架和研究方式深深影響了後來的心理學發展，而且對哲學、美學、社會學、文學、流行文化等都有深刻的影響，被世人譽為「精神分析之父」，是 20 世紀最偉大的心理學家之一。

24　又稱聖經地帶，是指美國的基督教福音派在社會文化中佔主導地位的地區，是保守派的根據地。

南灣地區是三 K 黨（Ku Klux Klan，KKK）[25] 的中心地帶，但她和丈夫韋恩都支持種族平等。作為郵遞員的韋恩在瓦特地區工作，1920 年代那裏漸漸成了非洲裔美國人的聚集地，因此他主要是為黑人家庭送信。他是個虔誠的基督徒且性情溫和，這使得他與送信路線上的住戶關係很親近。他們在聖誕節時送他卡片和禮物，韋恩也在他們需要幫助時義無反顧。艾達與韋恩相信，即便膚色不同，基督也會把愛給予所有人類。這對夫妻沒有歧視態度，他們是民主黨人，堅定地支持總統富蘭克林·羅斯福（Franklin Roosevelt）和他的羅斯福新政 [26]，以至於羅斯福去世後，他們悲傷了很久。

格蘭戴絲雖然把瑪麗蓮送給艾達撫養，但她並沒有拋棄自己的女兒，認為她不顧女兒的傳記作家是錯誤的。當瑪麗蓮 1926 年住到艾達家時，格蘭戴絲也一起搬了過去，和她共住一室。可能在那段時間裏瑪麗蓮需要母乳餵養，所以格蘭戴絲和她住在一起。在瑪麗蓮出生六個月後，格蘭戴絲的工作量增加了許多，於是她搬回了荷里活，那時瑪麗蓮可能已經斷奶了。不過她依然會去看望瑪麗蓮——她完成工作後，會在星期六的下午趕去霍桑，與女兒一起過夜，星期天早上與艾達一家一起去教堂。有時候她會帶瑪麗蓮去郊遊——去海灘、威尼斯、荷里活。據南茜·博倫德回憶，她記得格蘭戴絲經常在艾達家過夜。1927 年，格蘭戴絲和格雷絲再次成為室友，格雷絲有時候會與格蘭戴絲一起帶著瑪麗蓮去旅行。格雷絲也會陪伴自己的兩個侄女，她一直將她們視為女兒，直到她們在 1934 年搬離了她生活的地方。

有些和格蘭戴絲關係比較近的人將她的性格描述為冷漠而自私，似乎她只活在自己的世界裏。然而，雷電華電影公司的同事雷金納德·卡羅爾（Reginald Carroll）回憶說，格蘭戴絲性格活潑，一雙綠色的眼睛炯炯有神。另一位膠片剪輯師萊拉·菲爾茲（Leila Fields）則認為格蘭戴絲是她見過的最美的女人。菲爾茲說，格蘭戴絲總是很快樂，臉上常常掛著微笑，人也很友善。你情緒低落的時候，她總會講個笑話給你聽，讓你振奮起來。卡羅爾和菲爾茲都記得，瑪麗蓮一學會走路，格蘭戴絲就把她帶到了公司。她把女兒打扮得像瑪麗·畢克馥 [27]，黑色的瑪麗珍鞋搭配蓬鬆的連衣裙，頭髮做得像畢克馥的香腸捲髮，她經常說瑪麗蓮注定會成為一個明星。

不幸的是，圍繞夢露家族的烏雲再次出現了，這次它降臨在瑪麗蓮的外祖母德拉·夢露的頭上。瑪麗蓮出生後不久，德拉的精神狀況就出了問題。瑪麗蓮 6 月出生，當時

她不在醫院，她追著查爾斯·格蘭傑去了加里曼丹島。10月，她帶著對丈夫的怨氣和對整個世界的不滿，一個人回到了霍桑。她不管不顧地把租她房子的那戶人家趕走，然後自己住了進去。她經常喃喃自語，還對著送報紙的男孩咆哮，把那個男孩嚇壞了。格蘭戴絲非常擔心她的精神狀況，於是搬過去與她住在一起。

有一天格蘭戴絲不在家，德拉便去了艾達家，曾經目睹艾達體罰瑪麗蓮的她怒氣衝天。除此之外，她覺得她們之間還存在其他問題，比如格蘭戴絲和艾達對於麥艾梅（Aimee Semple McPherson）[28]和德懷特·穆迪[29]誰更傑出而意見不和。這件事看似微不足道，但對於兩位虔誠的信徒來說，這至關重要。當瑪麗蓮被麥艾梅洗禮，而不是由艾達的牧師洗禮時，德拉覺得自己贏得了重要的一個回合。那天德拉猛敲艾達家的門，無人應答後，她打破門上的玻璃窗，自己開了門。她進屋後直奔瑪麗蓮的臥室，試圖整理她的毯子，也可能是想悶死她。後來警察來了，他們把德拉送去了諾沃克州立精神病院。那時的瑪麗蓮才18個月大。

成年後的瑪麗蓮稱自己記得德拉試圖讓她窒息。不過記得一歲半以前的經歷似乎是不可能的——這可能是她的「屏障記憶」，來源於別人告訴她的故事。另一種可能是，這

footnotes _____

25　三K黨是指美國歷史上和現代三個不同時段奉行白人至上主義運動和基督教恐怖主義的民間仇恨團體，也是美國種族主義的代表性組織。該組織常用恐怖主義方式來達成自己的目的。

26　羅斯福新政是指1933年富蘭克林·羅斯福就任美國總統後所實行的一系列經濟政策，其核心是三個R：救濟、復興和改革，因此有時也被稱為三R新政。救濟主要針對窮人與失業者，復興則是將經濟恢復到正常水準，針對金融系統的改革則試圖預防再次發生大蕭條。

27　瑪麗·畢克馥，加拿大電影演員，曾獲奧斯卡最佳女主角獎和奧斯卡終身成就獎。她有很多暱稱，如「美國甜心」「小瑪麗」「金色捲髮的女孩」，她是最早在荷里活奮鬥的加拿大演員之一，也是最偉大的電影先行者之一。

28　麥艾梅是1920至1930年代美國五旬節運動的傳福音者和大眾媒體名流，並以創建國際四方福音會聞名。麥艾梅被認為是使用現代媒體的先驅，因為其使用收音機吸引北美流行娛樂界的關注，從而使影響力逐漸增長。

29　美國著名佈道家，在芝加哥有一所聞名的穆迪聖經學院，就是用來紀念穆迪的。

個創傷嚴重到足以將記憶深深地刻在她的腦海中。至今為止，沒有關於德拉對這件事的自述紀錄。

德拉在諾沃克州立精神病院變得歇斯底里並且語無倫次，她被診斷為躁狂抑鬱症，兩周後不幸去世了，死亡證明上寫的死因是心肌炎。有些傳記作家稱她有心臟病，但她的死因診斷是有爭議的，認為她情緒不穩定與心臟病有關也沒有太多的依據。沒有哪一種心臟病會引發躁抑症，而心肌炎是心臟受到了病毒感染，而不是一種精神病。瑪麗蓮說她後來得知德拉是死於瘧疾，這是個更合理的死因，因為她一年前去過加里曼丹島，瘧疾在加里曼丹島很常見，尤其是一種名為惡性瘧原蟲的罕見病原體，德拉在加里曼丹島時可能被攜帶這種病毒的熱帶蟲咬傷。惡性瘧原蟲對奎寧有抗藥性[30]，在 1930 年代經常會致人死亡。如今，計劃到加里曼丹島旅行的遊客仍需要先接種疫苗。所有瘧疾都會使患者發高燒並產生幻覺，高燒可能致使德拉在去世前的幾個星期產生了幻覺。

瑪麗蓮有時聲稱，小時候去荷里活看望她的母親時，母親會把她鎖在衣櫃裏，不許她發出聲響，因為噪音會讓母親焦慮。然而，她在 1962 年接受攝影師喬治·巴里斯（George Barris）的採訪時，卻說了一個與母親虐待她完全相反的故事。她說她非常喜歡去探望母親，因為母親和她的朋友們都無憂無慮的。「當我與母親還有她的朋友們在一起的時候，」瑪麗蓮說，「感覺就像一個幸福的大家庭一樣。」她說星期六他們會去散步、看電影，星期天早上他們會去教堂。「在教堂裏感覺像是到了天堂，唱詩班和禮拜都讓我很興奮，我甚至有點神情恍惚。」之後他們回到格蘭戴絲的公寓。「我總是與母親還有她的朋友們一起吃雞肉午餐，然後我們會去散步，去欣賞那些精美的商店櫥窗，裏面陳列著我們買不起的東西。」她最後說道：「我們都是夢想家。」

瑪麗蓮告訴巴里斯的這個故事，難道只是她的幻想嗎？事實上，格蘭戴絲有時很偏執，喜歡控制一切，但有時她也無憂無慮。只不過瑪麗蓮目睹了太多次格蘭戴絲沉浸在消極的情緒中，因此她有時會過於片面地評判她的母親。

1930 年，格蘭戴絲在女兒出生四年後，情緒逐漸變得穩定了。1928 年德拉去世，格蘭戴絲及時調整好了自己的心態，德拉去世一年後，她的弟弟馬里恩失蹤了，她也沒有因此而崩潰。當時馬里恩告訴妻子他要去商店買些紙，之後便再也沒有回來。格蘭戴絲繼續過著她的生活，她的著裝甚至越發時髦了。她留起了波波頭，開始吸煙，開始重新約會男

士。有一次她帶了一個男友到艾達家，然後他們兩個帶著瑪麗蓮去了沙灘，同行的還有格雷絲和她的男友，以及格雷絲最喜歡的侄女傑拉爾丁（Geraldine）。1929 年，格蘭戴絲供職的統一電影業公司發生火災，她並沒有驚慌失措，反而非常勇敢地帶領著剪輯工作室的女同事們一起逃離了大樓，救了很多人的命。這場火災摧毀了整棟大樓，《洛杉磯時報》（Los Angeles Times）稱之為「浩劫」。

艾達一家想要繼續收養瑪麗蓮，但是格蘭戴絲希望女兒未來與她一起生活，所以她拒絕了。但艾達堅決反對瑪麗蓮與母親一起生活，她擔心未婚的格蘭戴絲不會是個好媽媽，因為她情緒不穩定，工作繁忙，還要尋覓男士結婚。1933 年的春天，瑪麗蓮患上了百日咳，格蘭戴絲暫停了好幾個星期的工作，住進了艾達家，以便照顧瑪麗蓮。她與孩子相處時展現出的母愛，是艾達不常看到的，或許她最終會成為一位合格的母親。同樣在那個春季，地震幾乎把長灘附近的城市都夷為平地，同時也摧毀了瑪麗蓮的學校。之後，一輛飛馳而過的汽車又撞死了瑪麗蓮的愛犬蒂皮（Tippy），那是艾達一家允許她養的一條流浪狗。

這些接連發生的不幸，讓富有決斷力的格雷絲感覺到是時候重新規劃瑪麗蓮的未來了。格雷絲是一位具有現代意識的女性，她既不喜歡艾達的育兒方式，也不喜歡福音派的宗教信仰，格雷絲說服了格蘭戴絲，告訴她瑪麗蓮必須從艾達家搬出來。鑒於瑪麗蓮的學校沒有了，她的愛犬也死了，當時可能並不是讓她離開習以為常的環境的最好時機，但艾達放手了，因為成人間的爭吵對瑪麗蓮來說並不是什麼好事。格雷絲和格蘭戴絲開車到艾達家接走了瑪麗蓮，並帶她到荷里活生活。當她們的車靠近艾達家的房子時，瑪麗蓮和另外一個孩子躲到了一間臥室裏。她視艾達一家為親人，她並不想離開他們。

格蘭戴絲在 1933 年 6 月將瑪麗蓮帶到了荷里活，把女兒交給了一個英國演員的家庭，他們是格雷絲和她自己共同的朋友。這個家庭的主人喬治·阿特金森（George Atkinson）是著名英國演員喬治·阿利斯（George Arliss）的替身，他的妻子莫德·阿特金森

footnotes

30 奎寧，又稱金雞納霜，化學上稱為金雞納鹼，是一種用於預防、治療瘧疾且可治療焦蟲症的藥物。世界上有些地區已出現對奎寧有抗藥性的瘧疾。

（Maude Atkinson）扮演過一些小角色，他們的女兒內莉（Nellie）是英國女演員瑪德琳‧卡羅爾（Madeleine Carroll）的替身。在接下來的兩年裏，瑪麗蓮與阿特金森一家住在一起，因而學會了英式英語的發音。這家人似乎永遠都是無憂無慮的，他們給瑪麗蓮買了條草裙，還教她怎麼玩呼拉圈、如何打牌。在有宗教信仰的艾達家中生活過的瑪麗蓮為這個英國家庭默默禱告著，她擔心他們會因沒有宗教信仰而下地獄。但是，她從這家人身上學到了世俗的價值觀，這正是格蘭戴絲和格雷絲想要看到的。

格蘭戴絲一如既往地帶著瑪麗蓮外出遊玩，她們在聖卡塔利娜島上度過了周末，這個島在太平洋上，從長灘乘坐 45 分鐘的渡輪就能到達。聖卡塔利娜島有一個大賭場，至今仍然存在，有時候也當作舞廳使用，此外島上還有風景如畫的小鎮和廣闊的自然保護區。海中有船在島附近緩緩行駛，這些船的底部是用玻璃做的，因此能看見船下游動的魚。這也是孩子們的天堂。萊斯特‧博倫德記得在獨立日時，格蘭戴絲曾帶著他和瑪麗蓮到聖卡塔利娜島，他們乘坐的大型白色輪船上有個舞池，瑪麗蓮自己爬了上去，一直跳到頭昏眼花才停下來。萊斯特說，船上的每個人都在看她。1944 年，瑪麗蓮與她的丈夫吉姆‧多爾蒂(Jim Dougherty)一起回到了聖卡塔利娜島。吉姆是一名海軍，需要在島上駐守。

格蘭戴絲和瑪麗蓮還去了蓋伊的獅子農場，這是洛杉磯市中心以東的艾爾蒙地最受歡迎的旅遊勝地，養殖、培育並且訓練獅子，還有獅子表演秀供遊客觀賞，這些獅子也常在電影中出現。對於獅子表演秀，瑪麗蓮顯露出一種自我迷茫的狀態。她說獅子的處境比愛麗絲跌落到仙境中的兔子洞更糟糕，因為愛麗絲身處魔法世界，但獅子卻是在現實世界中，牠們是不得已才會為人們表演。她認為獅子被訓練成了「反自然的樣子，這和把牠們放養在大自然中的狀態截然不同」。她說：「這個想法讓我害怕，因為如果我也像這些獅子一樣，沒有在做我應該做的事情，那我就真的不知道自己來到這個世界上到底應該做什麼了。」

她最喜歡跟母親和格雷絲一起看電影，尤其是去荷里活大道上富麗堂皇的電影院，這個習慣一直延續到她長大成人。在那個年代，當小孩的年齡達到電影院准許入場的標準後，身在職場的媽媽們就經常會把電影院作為托兒所。有時候瑪麗蓮一整天都坐在電影院裏看電影，看白天的日場電影和晚上的夜場影片。荷里活大道主要有兩座劇院，席德‧格勞曼（Sid Grauman）的埃及劇院和中國劇院，它們相距很近，都位於荷里活的市中心。兩座劇院華麗又夢幻，就像是為人民建造的宮殿，夢想家都喜歡去那裏。埃及劇院於 1922

年開放，內部的羅馬柱上畫著象形文字。它的前院很大，豎立著巨型的大象雕像和一個長著狗頭的人的塑像──那是埃及神阿努比斯在保護他的寺廟。瑪麗蓮還記得前院的籠子裏面關著許多猴子。

瑪麗蓮受到了一些影片中的女演員的影響──《埃及妖后》（*Cleopatra*）中的克勞黛·考爾白（Claudette Colbert），《逆旅奇觀》（*Grand Hotel*）中的葛麗泰·嘉寶和鍾·歌羅馥（Joan Crawford），《小婦人》（*Little Women*）中的嘉芙蓮·協賓（Katharine Hepburn）……她們都是朝氣蓬勃的女性，是「語速很快的名媛」，她們的形態讓未婚的職場女性趨之若鶩，因為在那個時代，職場女性是荷里活電影的主要觀眾群體。於是許多人說話音調短促，語言精準而自信，這都是從電影裏學來的。瑪麗蓮的第一任丈夫吉姆·多爾蒂認為，她從這些明星身上學到了淑女的氣質，而不僅僅是遺傳了格蘭戴絲和德拉。如果你仔細觀察一下瑪麗蓮的儀態，就會發現除了走路時扭臀，她還抬頭挺胸，肩膀高聳，胸部前傾，她遵照了當時的準則──女性應該高貴端莊，不能無精打采。

瑪麗蓮非常喜歡她幻想中的父親奇勒·基寶和白金髮色的性感女神珍·哈露（Jean Harlow）的電影。幼年的瑪麗蓮頭髮幾乎都是白色的，她討厭這種顏色，因為其他的孩子總是嘲笑她，叫她麻纖維頭。但是，珍·哈露的頭髮就是這種顏色，瑪麗蓮感覺得到了一絲心理安慰。在格勞曼的埃及劇院和中國劇院，瑪麗蓮在每部電影放映前都觀賞到了珍貴的現場序幕表演，它混合了雜耍和滑稽劇，以接下來要放映的電影為主題編排。美麗的歌舞女郎穿著製作精美的服裝，在搭建的壯觀場景中翩翩起舞。格雷絲和格蘭戴絲還帶著瑪麗蓮去看夜晚舉行的電影首映式，探照燈照耀著天空，明星們乘坐加長型的豪華轎車到達現場，走上通往劇院的紅毯，兩側有數以千計的影迷圍觀。閃光燈此起彼伏，人群中的歡呼聲不絕於耳。

格雷絲夢想成為珍·哈露，她希望瑪麗蓮能幫她實現這個夢想。格雷絲說，她能把瑪麗蓮的臉和頭髮變得更像哈露。「格雷絲不停地摸我鼻尖凸起的部分，」瑪麗蓮回憶說，「『妳很完美，除了這個小小凸起的部位，親愛的。』她對我說。」瑪麗蓮有個與哈露相似的後縮下巴，格雷絲認為這可以修復。「當妳長大後有了更適合你的髮色和更漂亮的鼻子，」格雷絲說道，「妳沒有理由不能像她一樣，瑪麗蓮。」然而，格雷絲在讚美珍·哈露的同時，也無意中傷害了瑪麗蓮。哈露是聞名全國的性感偶像，色情誘人，不應該成為一

個小女孩的模仿對象。格雷絲強調了瑪麗蓮的性別特徵，使她更易受到男人的傷害，同時也招來很多不必要的男性關注。

1933 年的夏天，格蘭戴絲買下了一棟別墅。在那個時代，她作為一名女性有這樣的購買力著實令人吃驚，況且那時的銀行很少批准個人貸款。格蘭戴絲為了實現在自己家中撫養孩子的夢想，她從工資中攢下一筆錢，並從業主貸款公司獲得了貸款，這是一家於 1933 年 6 月在羅斯福新政的支持下成立的公司。她從拍賣行買來了家具，包括佛德烈・馬區（Fredric March）曾使用過的一架大鋼琴。她對瑪麗蓮說，自己夢想著有一天能坐在客廳的壁爐前，聽女兒彈鋼琴。

格蘭戴絲為了能支付貸款，同時也希望瑪麗蓮放學後能有人照顧，她說服了當時瑪麗蓮的寄養家庭 —— 阿特金森一家搬進她的別墅同住。事實上，她基本把房子都租給了阿特金森一家，只為自己和瑪麗蓮留了兩間臥室。

不久之後災難來臨了。1934 年 1 月，也就是格蘭戴絲在住進阿博爾街的房子裏三個月後，她情緒失控了。一天早餐前，她下樓梯時尖叫著說有男人想殺死她。救護車呼嘯而至，格蘭戴絲被帶到聖莫尼卡的休養地休息了幾個月，然後被轉移到了瑪麗蓮出生的洛杉磯縣綜合醫院。1935 年 1 月，在情緒崩潰了一年後，格雷絲根據格蘭戴絲的醫生的建議，讓法庭宣判格蘭戴絲為「癲狂且無能」，並將她送進了諾沃克州立精神病院（有時也稱為大都會州立醫院），那是她母親德拉・夢露去世的地方。醫生將格蘭戴絲診斷為偏執型精神分裂症，於是格雷絲接管了她的所有事宜，賣掉了她的房子，以支付她的開銷。同時格雷絲也接管了瑪麗蓮的生活。

德拉是躁狂抑鬱症嗎？格蘭戴絲是精神分裂症嗎？在 1930 年代，人的行為與精神疾病種類之間的關係是非常模糊的，不過現在也一樣。沒有體徵測試能確定精神疾病的種類和程度，就算到了現在也沒有這樣的測試。醫生診斷時一直都是把患者表現出的症狀，根據專家列出的類別進行劃分。

有時德拉一聽到聲響，就認為有人在跟蹤她，格蘭戴絲也有類似的症狀。很多人都會有幻聽，關鍵是能否區分出聲音究竟是幻聽還是他人發出的聲響。幻聽是正常的，但把幻聽當作是他人發出的聲響就不正常了。事實上，據羅克黑文療養院的負責人帕特麗夏・特拉維斯（Patricia Traviss）所說，格蘭戴絲在 1953 到 1967 年住院期間，她並不認

為自己有任何不正常之處，她不覺得幻聽是他人發出的聲響。而且，有些偏執狂是健康的，警惕外部的威脅本就是人類進化所需要的。

德拉和格蘭戴絲的生活都很悲慘，她們受到的重創損壞了大腦中的化學物質。如今，大多數人都會覺得理智與精神錯亂有著鮮明的區別，認為精神疾病患者與普通人應是兩個世界的人。有時德拉和格蘭戴絲的行為徘徊於正常和反社會之間，因此她們輕而易舉地就會被認為是破壞秩序的人而被隔離起來。

格蘭戴絲有可能是在進入精神病院之後才開始變得精神分裂的，這是後來她自己說的。加州的精神病院人滿為患，醫生和護士人手不足，大部分工作人員也沒有受過良好的訓練。1930 年代醫院不再使用綁帶限制病人的行動，取而代之的是把患者控制在大型浴缸中，對著他們沖水，每天最多長達八小時。可想而知，歇斯底里的人都會在這樣的治療之後平靜下來，格蘭戴絲更因此而多次試圖逃離醫院。

1939 年，醫院開始使用電擊治療，它會導致患者強烈抽搐甚至骨折。這是新的治療精神疾病的烏托邦 [31] 療法，水浴也是。格蘭戴絲對瑪麗蓮的模特經紀公司的總裁艾米琳·斯奈夫利說，她曾被電擊治療過。這並不意外，因為 1939 年加利福尼亞州精神病院將電擊治療用在了大多數患者身上。《蛇洞》（The Snake Pit）這部 1948 年拍攝的影片就生動地刻畫了加利福尼亞州的精神病院，電影中呈現的療法包括用綁帶限制病人的行動、水浴和電擊治療。

在精神病院裏，病房首先是按性別來分的，其次是按患者的順從度。如果患者遵循命令行事，沒有肆意妄為，那麼該患者可以搬到有更多特權的病房，例如可以自由行走，在醫院裏工作等。如果患者變得難以控制，該患者可能就會被送到另一個州立醫院，而進入州立精神病院的人幾乎沒有自由。格蘭戴絲在 1935 年的冬天試圖逃離諾沃克州立精神病院，但沒有成功。她被抓回醫院後，被轉移到了聖荷西附近的阿格紐斯州立醫

footnotes ——————

31　烏托邦也稱理想鄉，是一個理想群體和社會的構想，名字由湯瑪斯·摩爾（Thomas More）的《烏托邦》一書中完全理想的共和國「烏托邦」而來。意指理想完美的境界，特別用於描述法律、政府及社會的情況。

院，那裏守衛更森嚴，更要命的是那裏離格雷絲和瑪麗蓮更遠。格蘭戴絲和愛德華·莫泰森一起策劃了這次逃亡，他曾打過電話給格蘭戴絲。但警察將他（Mortensen）與另一個愛德華·莫泰森（Mortenson）混淆了，後者在 1929 年因電單車事故而去世。因此，當格蘭戴絲告訴醫院裏的工作人員她將和莫泰森（Mortensen）見面時，他們認為她是在幻想與那位已經去世的人見面。

格雷絲在寫給一位朋友的信中表示，醫生對格蘭戴絲的大腦進行了 X 光檢查，查出她大腦的三分之一已經解體。她不可能再恢復了，但如果她被安置在家中並且有人看管，她可能會因為沒有壓力而情緒穩定。醫生說，大都會州立醫院病患爆滿，他們建議讓格蘭戴絲出院，讓她和親戚朋友住在一起。但格雷絲在她的信中說，她和周圍的朋友都無法一直照顧格蘭戴絲，因此格蘭戴絲在接下來的八年裏，仍然住在州立精神病院，而這些醫院都在北加州，離瑪麗蓮很遠。

格蘭戴絲被家人和朋友「拋棄」後，她創造了自己幻想的世界。她之前能夠長時間從事剪切黏貼電影膠片的工作表明她有強迫症的一面，現在她把強迫症運用到了宗教上。格雷絲的阿姨安娜·勞爾（Ana Lower）與一位基督教科學治療師去阿格紐斯州立醫院看望過她，安娜讓格蘭戴絲接受了一次基督教科學治療，並鼓勵她讀瑪麗·貝克·艾迪（Mary Baker Eddy）撰寫的《科學與健康》（*Science and Health*），以獲得上帝的垂愛。格蘭戴絲照做了，並幻想自己是一個可以治癒疾病的基督教科學護士。她開始穿護士的白色制服，並在之後的人生中不再脫下來了。她幻想中的這個人物，是安娜與醫院護士的結合體，安娜善良又有權威，而醫生照顧病人的同時又管制他們。因此，格蘭戴絲有了一種獨立又能控制她周圍環境的感覺。

她經常寫信 —— 給波士頓的基督教科學派第一教會，給政府，給任何願意聽她訴說的人。我有她在格倫代爾附近的羅克黑文療養院時寫的信，在那些信中，她非常溫柔並且關心他人，同時也有偏執和幻想。她認為無線電波正在摧毀她的大腦，護士也在策劃陰謀暗算她。

格蘭戴絲在被送到阿格紐斯州立醫院後，她就再也沒有愛德華·莫泰森的消息了，格雷絲和瑪麗蓮也很少去看望她。自戀是自負和沒有安全感的產物，格蘭戴絲就是這樣，她被別人傷害過深，以至於無法與外界建立聯繫，於是她整天活在自己的幻想中，偶

爾還會大發雷霆。但疑問依舊存在，為什麼格蘭戴絲在 1934 年崩潰了？當她在阿博爾街買下房子並和瑪麗蓮住在一起後，是什麼原因導致她崩潰了？此外，格雷絲照顧瑪麗蓮的方式也值得推敲，因為後來她把瑪麗蓮安置在 11 個寄養家庭和一個孤兒院中。她為什麼要這麼做，像格蘭戴絲那樣反覆拋棄瑪麗蓮？這些問題的答案都不簡單，需要更充分地探討格蘭戴絲為何崩潰，以及她的崩潰對格雷絲和瑪麗蓮的生活所產生的影響。

1933

1938

　　成年後的瑪麗蓮似乎依然對她童年發生的事情耿耿於懷，她經常將那些故事告訴朋友和記者。在她的故事中，毆打她的艾達一家狂熱地信奉宗教，有的寄養家庭則不歡迎她，但她從來沒有具體指出是哪個寄養家庭。不過，她總是對格雷絲和安娜讚不絕口。全球各地的報紙雜誌都刊登了這些故事，很多事情都進入公眾的視野，比如荷里活兒童援助協會孤兒院的負責人曾要求她洗一堆盤子、打掃廁所、擦地板。1955 年《大銀幕》（*Silver Screen*）中寫道：「不知道總統是誰的山區居民卻有可能會背誦瑪麗蓮的生活細節。」

　　這些故事幫助她成為她那個時代的代表性人物。她從一個孤兒成長為一個大明星，像灰姑娘一般從貧窮走向成功，實現了一個女版的美國夢。其他電影明星的童年都沒有經歷過如此多的重創——雖然鍾‧歌羅馥、烈打‧希和芙（Rita Hayworth）和拉娜‧特納（Lana turner）的童年也很艱苦，但仍然不及瑪麗蓮悲慘。「幾乎所有荷里活明星的人生故事都有灰姑娘和霍瑞修‧愛爾傑（Horatio Alger, Jr）[32] 的影子，」一位記者寫道，「不過瑪麗蓮的故事超越了所有明星。如果有評論家批評她習慣性遲到，公眾反而會站在瑪麗蓮這邊，因為人們總是會想起以前的她曾悲慘地在骯髒的環境中做苦

工，洗『令人恐懼的堆成山的髒盤子，只為了每月賺五美分』。」

她的故事是否真實？她的傳奇是否是杜撰的？我的研究表明，雖然她有時對自己的童年經歷有些誇大其詞，但她的故事確實是真實的。格蘭戴絲崩潰之後，瑪麗蓮的童年開始變得複雜起來。讓我們先按時間順序來敘述那些表面的故事，然後再一層層揭開故事背後隱藏的秘密，去研究她說過的那些自相矛盾的話，從而還原一個真實的瑪麗蓮。請記住一點，格蘭戴絲在住進州立精神病院後，瑪麗蓮遭受了很多的非難。在那個時代，她的身世被認為是不合法的，她只能靠補助金生活，但當時許多美國人把接受福利視為一種恥辱。她的家人被確診患有精神病，那時人們認為這種病是遺傳的，並且患者必然會不斷地惡化。

1934 年的一天晚上，八歲的瑪麗蓮住在格雷絲的公寓裏。她躺在床上，不經意間聽到格雷絲在隔壁房間和朋友們聊天。朋友建議格雷絲不要當瑪麗蓮的監護人，因為她有「家族遺傳病」。他們說瑪麗蓮的外祖父、外祖母、兄弟和母親都是「精神病人」，她將來也會和家人一樣，變成一個瘋子。「我邊聽邊躺在床上發抖，」瑪麗蓮回憶說，「我當時不知道什麼是精神病，但感覺不是什麼好事。」不久之後，她知道了格蘭戴絲的病情。對於敏感的瑪麗蓮來說，她意識到自己將面對殘酷的命運，她也害怕自己的餘生會在瘋癲中度過。

格蘭戴絲得病之後，格雷絲離開了瑪麗蓮，讓她繼續與阿特金森一家一起住在阿博爾街的家裏。格雷絲的決定似乎是正確的，因為格蘭戴絲也許很快就能康復並返回家中。瑪麗蓮的學校離家很近，她的朋友也住在附近。阿特金森一家似乎很喜歡瑪麗蓮，他們能夠照顧好她。格雷絲除了有全職工作外，還在出演一些戲劇，她從來都沒有失去過對表演的熱愛，正是這種強烈的興趣引領她來到了荷里活。1934 年，格雷絲的侄女搬走後，她有了更多的空閒時間，但這些時間還不足以讓她撫養一個孩子。阿特金森是格雷絲的朋友，她可以在探望瑪麗蓮的時候順道拜訪他們。格雷絲住在荷里活市中心的洛代街，距離阿博爾街只有十分鐘的車程，按照格蘭戴絲和她多年的習慣，周末她會帶著瑪麗

32　霍瑞修・愛爾傑是 19 世紀的美國作家。愛爾傑的小說風格大多一致，均描述一個貧窮的少年是如何通過正直的品格、不懈的努力和少許的運氣取得了最終的成功。

蓮去看電影，然後去餐館用餐。她一如既往地對瑪麗蓮說，妳將成為第二個珍‧哈露。

格雷絲的公寓在荷里活工作室俱樂部的對面，這個俱樂部是為有理想的女演員準備的廉價住處。1920年代有影響力的荷里活女演員和男演員的妻子擔心荷里活的一些公寓會成為招攬妓女的場所，所以籌集資金建造了荷里活工作室俱樂部。當瑪麗蓮來看望格雷絲的時候，她告訴瑪麗蓮很多明星都曾在工作室俱樂部裏住過。這個地中海風格的洛杉磯建築由建築師朱莉亞‧摩根（Julia Morgan）設計，非常具有紀念意義。瑪麗蓮作為一名荷里活女星，早年也曾在俱樂部裏住過。

然而，格雷絲並沒有幫助瑪麗蓮成為女演員。在格雷絲的支出明細裏，沒有送瑪麗蓮去學習演藝和歌唱這一項。在荷里活，想把孩子培養成電影演員的母親無處不在，比如莎莉‧譚寶（Shirley Temple）、蓓蒂‧葛萊寶（Betty Grable）、琴吉‧羅渣斯（Ginger Rogers）和茱地‧嘉蘭（Judy Garland）的母親都是如此。格雷絲在電影業沉浮多年，她有廣闊的人脈關係，但卻並沒有用在瑪麗蓮身上。她用這些人脈幫助丈夫歐文（多克）‧戈達德（Ervin (Doc) Goddard）開啟了演藝生涯，並在1935年與他結婚了。格雷絲對於瑪麗蓮成為電影明星的幻想也僅僅是處於「幻想」階段而已。

不過，格蘭戴絲得病後，格雷絲接管了格蘭戴絲和瑪麗蓮的全部事宜。其實她可以選擇不這樣做，但她不想看著格蘭戴絲和瑪麗蓮兩個人都住進州立精神病院。夢露家的親人沒有住在附近的，除了馬里恩‧夢露的妻子奧利芙‧夢露（Olive Monroe），但她在丈夫1929年失蹤後艱難地撫養著三個孩子，馬里恩離開時並沒有留給她一分錢，因此她不是寄養瑪麗蓮的理想人選。由於格雷絲仍對艾達‧博倫德心存芥蒂，所以她並不想讓瑪麗蓮回到艾達身邊，儘管艾達後來聲稱她曾去看望過瑪麗蓮，並帶她去大都會州立醫院見格蘭戴絲。據萊斯特‧博倫德說，當時他們家的房子住滿了寄養的孩子，已經沒有瑪麗蓮可以住的地方了。

1934年末，格雷絲向法院提交了讓格蘭戴絲在大都會州立醫院住院的文件。醫院的監管者表示，格蘭戴絲的精神和身體狀況不佳，沒有辦法出庭，並且在「無限期的時間」內都無法出庭。1935年3月，格雷絲向法院提出請求，希望能指定她為格蘭戴絲的法定監護人，以便她出售格蘭戴絲的房屋和物品，來支付她的花銷。請願書被認可後，格雷絲在春季開始了售賣。格雷絲的阿姨安娜‧勞爾買下了格蘭戴絲為瑪麗蓮購買的鋼琴，並把

它放在自己的公寓裏，這一舉動表明她知道瑪麗蓮的存在，並且很喜歡這個孩子。這架鋼琴象徵著瑪麗蓮的過去、現在和未來。青年時期的瑪麗蓮在荷里活自力更生當小明星，她把鋼琴漆成了白色，效仿 1930 年代電影裏常出現在摩登藝術場景中的白色鋼琴，它是優雅和精緻的象徵。

瑪麗蓮與阿特金森一家住在一起，直到 1935 年 6 月格雷絲賣掉了阿博爾街的別墅。之後他們搬進了位於格倫科街的房子，依然在荷里活山上且距離阿博爾街很近，一些傳記作家認為阿特金森一家搬回英國了，但事實並非如此。1935 年的洛杉磯人口普查登記了他們住在這個地址，但瑪麗蓮的名字並沒有位列其中。喬治‧阿特金森參演了 1936 年的荷里活電影《小公子》(*Little Lord Fauntleroy*) 和 1939 年的《來福士》(*Raffles*)，他和妻子莫德‧阿特金森於 1942 年 6 月出席了瑪麗蓮的婚禮。1944 年 3 月 9 日，莫德‧阿特金森的訃告刊登在《洛杉磯時報》上，其中指出她在過去的 25 年裏都居住在南加州。

阿特金森一家離開後，格雷絲必須找個地方安置瑪麗蓮。她並沒有把瑪麗蓮帶在身邊，而是把她託付給了一對生活在阿博爾街附近的夫婦哈維‧吉芬 (Harvey Giffen) 和埃爾希‧吉芬 (Elsie Giffen)，他們的女兒是瑪麗蓮在學校裏最好的朋友。哈維‧吉芬是 RCA 唱片公司的音響工程師，埃爾希是家庭主婦，負責撫養孩子。那時的瑪麗蓮九歲了，性格安靜且遵守紀律，還總是願意幫助他人，似乎是個完美的孩子。無論她在艾達家經歷了什麼，艾達終究還是把她培養成了一個好孩子。吉芬一家表示願意撫養她後，格雷絲也徵得了格蘭戴絲的同意，於是瑪麗蓮搬進了充滿愛心的吉芬家。

瑪麗蓮很喜歡吉芬一家，他們有個養著熱帶鳥類的鳥舍，包括長尾小鸚鵡以及其他會說話的鸚鵡。她被鳥迷住了，並且喜歡給牠們餵食，與牠們交談。後來吉芬一家計劃搬到新奧爾良，想帶她一起走，但格蘭戴絲不同意。於是，格雷絲詢問雷金納德‧卡羅爾和他的妻子是否願意撫養瑪麗蓮，他是格蘭戴絲在統一電影業公司的同事和朋友，和家人一起住在洛杉磯。如果他們同意撫養瑪麗蓮，那麼她將繼續生活在洛杉磯，但格蘭戴絲再次拒絕了。

吉芬一家在 7 月份離開洛杉磯後，格雷絲開始帶著瑪麗蓮和她一起生活。她告訴瑪麗蓮不必去孤兒院了，這讓瑪麗蓮大大減輕了心理負擔，因為她不想去一個周圍都是陌生人的地方。一些傳記作家認為，在格雷絲的自身情況被評估為有能力撫養瑪麗蓮之前，法

律要求格雷絲必須將瑪麗蓮送進孤兒院，但格雷絲十分聰明並且善於處理，順利地避開了這些規定。那時多克·戈達德可能已經在格雷絲身邊了，他和格雷絲打算結婚。他的孩子與前妻一起生活在德薩斯州，未來他有可能會和自己的孩子一起生活，所以他並不想撫養瑪麗蓮。

多克是個來自德薩斯州的「牛仔」，高大帥氣、溫文儒雅，來到荷里活就是希望能成為一名電影演員。他在電影中扮演一些小角色，後來成了喬爾·麥克雷（Joel McCrea）的替身，喬爾·麥克雷經常在牛仔電影和犯罪戲中扮演硬漢的角色。多克比格雷絲年輕十歲，比格雷絲高一英尺，但他倆常常把年齡和身高上的差異拿來開玩笑。他的兼職工作是搞發明，把車庫當作車間，做些電動小配件，但他從演藝事業和創造發明中都賺不到錢，而他在德薩斯州的孩子都還很小——埃莉諾（Eleanor，比比）九歲、弗里茨（Fritz）七歲、約瑟芬（Josephine，諾娜）五歲。

格雷絲並不介意多克朝不保夕的低收入。那時的她 30 多歲了，年齡太大不能再參加荷里活的派對了，於是她期待著與英俊瀟灑的多克結婚。格雷絲認為組建新的家庭是她的首要任務，瑪麗蓮排在第二。多克對前妻和子女的撫養責任並不明確，但他可能會寄一些物品給她們。1935 年 8 月初，格雷絲和多克在拉斯維加斯結婚了，安娜·勞爾出席了婚禮，但瑪麗蓮沒有出現。一個月後，也就是 1935 年 9 月，格雷絲把瑪麗蓮送進了孤兒院。多克與他的孩子們一起生活似乎是斬釘截鐵的事了，但是他們在 1940 年之前並沒有這樣做，他的孩子仍在德薩斯州。

以上所述的一系列事件，背後還有一個特殊的故事，這涉及瑪麗蓮所指的八歲時自己曾遭受性侵犯。她在 1953 和 1954 年接受編劇本·赫克特（Ben Hecht）採訪時提到過這件事，那時本·赫克特將為她的自傳代筆。她還向傳記作家莫里斯·佐洛托講述了童年遭受性侵犯的故事，後者在 1960 年撰寫了一本瑪麗蓮的傳記。1962 年，瑪麗蓮去世前的幾個月，她在接受攝影師喬治·巴里斯採訪時詳述了這個故事。巴里斯的訪談本計劃在 *COSMO POLITAN* 雜誌上發表，但隨著瑪麗蓮的去世，刊登計劃也被取消了。之後，巴里斯把這個故事賣給了全球各地的報紙，並被廣泛報道。瑪麗蓮去世後不久，巴里斯的採訪本可以作為傳記作家的參考資料，但他們大都忽視了這個採訪。我在 2010 年與巴里斯交談時得知，除了格洛麗亞·斯泰納姆之外，沒有其他瑪麗蓮的傳記作家和他聯繫過，格洛

麗亞·斯泰納姆為巴里斯給瑪麗蓮拍攝的照片配文，撰寫了一本簡短的傳記。因此，瑪麗蓮對性侵犯事件最詳盡的描述就這樣被忽略了。

瑪麗蓮說這一切在她八歲時發生了。當時撫養她的家庭把房子分租給了一個名叫坎摩爾（Kimmel）的人，他年過半百，對人嚴厲卻很有禮貌，大家都很尊重他。有一天晚上，坎摩爾先生叫瑪麗蓮去他的房間，等瑪麗蓮進入房間後，他便把門反鎖了。他開始摟抱她，雖然她亂踢、掙扎，但都無濟於事。他做了他想做的事，並告訴她要做一個好女孩（在巴里斯的採訪中，瑪麗蓮表示那次性虐涉及愛撫）。坎摩爾先生讓她離開房間時，給了她一個五美分的硬幣，讓她去買雪糕吃。她把那五美分硬幣扔在他的臉上，然後把這件事告訴了阿姨，但阿姨不相信她（瑪麗蓮把所有的寄養母親都稱為「阿姨」）。「妳太無恥了，」阿姨說，「坎摩爾先生是我房客，他的品性大家都有目共睹，不可能做出這種事。」瑪麗蓮回到自己的房間後，趴在床上哭了一整夜。

瑪麗蓮曾在接受《巴黎競賽畫報》（*Paris Match*）的喬治·貝爾蒙特（Georges Belmont）採訪時說，性侵她的人真名不叫坎摩爾，她通常會改掉她童年故事裏的人名，以隱藏他們的身份。如果她在八歲時遭受了性侵，那麼當時的她是和阿特金森一家住在阿博爾街的房子裏，從 1933 年 10 月到 1935 年春天格雷絲賣掉房子，她和阿特金森一家在阿博爾街的房子裏住了將近兩年。格蘭戴絲在 1933 年 6 月將她帶到荷里活的時候，她就已經和他們住在一起了。

瑪麗蓮的大多數男性傳記作家認為被性侵的故事是虛構的，因為她的第一任丈夫吉姆·多爾蒂說，瑪麗蓮嫁給她時還是處女。因此，他們得出結論：瑪麗蓮童年時期並沒有被性侵過。然而他們似乎從沒有留意過研究兒童性侵案例的專家的說法 —— 性侵犯通常會用愛撫的方式，而不是性交。一般性侵者都不想留下證據，所以不會在受害者身上留下印記。即便在今天，成年人性侵兒童的罪行判決主要是依據兒童的證言，因為實物證據通常不存在，性侵者基本上都不會承認自己有罪。

瑪麗蓮在 1962 年接受巴里斯採訪時，描述了具體的愛撫行為。「他把手放在我的裙下，然後觸摸了我從未被人觸碰過的地方。」她說，不相信她的阿姨還打了她耳光。瑪麗蓮告訴她的表妹艾達·梅（Ida Mae Monroe），在被侵犯後她覺得自己很骯髒，洗澡洗了好幾天之後才覺得乾淨些。這種試圖通過反覆淋浴或沐浴讓自己覺得乾淨的做法，是性侵

受害者的典型行為。

　　她在《我的故事》中將性侵者命名為坎摩爾先生，導致瑪麗蓮的一些傳記作家將英國演員默里‧金內爾（Murray Kinnell）認定為那個性侵者。但是，沒有證據可以證明這一點，除了喬治‧阿特金森認識金內爾之外。他們二人都與著名的英國演員喬治‧阿利斯合作過，阿利斯有操控自己電影的權力，多次起用之前合作過的演員做配角。金內爾就是其中之一，而阿特金森則是阿利斯的御用替身。金內爾是銀幕演員公會的創始人，他住在西木區的比華利格倫大道上，距離霍士的攝影棚很近，阿利斯就在那裏拍攝他的電影。西木區距離荷里活露天劇場和阿博爾街的房子很遠。

　　性侵者可能就住在格蘭戴絲家裏，她的房子有四間臥室。瑪麗蓮佔了一間，格蘭戴絲需要一間，來自英國的阿特金森一家租下了第三個臥室，餘下還有一個房間對外出租。如果排除了金內爾的犯罪嫌疑，那麼性侵者可能是喬治‧阿特金森和多克‧戈達德其中的一個，這兩個年長的男人在瑪麗蓮八歲時都在她身邊。在喬治‧阿利斯的自傳中，他對他的替身阿特金森評價不是很高，這在某種程度上表明，阿特金森可能就是「元凶」。

　　阿特金森是個可悲的人，這個老演員做過很多演員的替身，但是他本人卻「從未有機會真正地扮演一個角色」。現在的他什麼都不是，只不過是個影子罷了。但他內心卻感覺自己無比重要。他覺得自己長得像明星，穿得也像明星，散步時會下意識地擺出明星般的姿態。在攝影師面前，他模仿阿利斯的姿勢，已經徹底把自己當作明星了。

　　在阿利斯的描述中，阿特金森是個裝腔作勢、東施效顰的人，是一個缺乏自我的影子，膨脹的自尊心驅使他把自己當成了阿利斯，並且完全沉浸在阿利斯的明星光環裏。在《我的故事》中，瑪麗蓮把這對英國夫婦描述成快樂且無憂無慮的人，他們之前是雜耍演員，教她玩呼拉圈、紙牌以及拋接橘子。阿特金森作為阿利斯的替身，他的形象與阿利斯非常相像，並且這兩個人都 60 多歲了。曾在阿利斯的電影中參演的貝蒂‧戴維斯（Bette Davis）將阿利斯描繪成一個有英國紳士風度卻又不拘小節的好色之徒。「他又小又黑的眼睛裏充滿了悲傷，他繃緊的三角形的嘴似乎總是壓抑著無法釋放的快樂。」他經常扮演英國政治家，詮釋著平靜面對大蕭條的英雄主義和災難來臨時的獨立性。

　　瑪麗蓮在接受莫里斯‧佐洛托採訪時稱性侵者為「K 先生」。她把此人描述為一個嚴肅的老人，穿著黑色的西裝，在上衣口袋裏放著一塊金色的手錶，一條金鏈露在外面，而

這正是喬治‧阿利斯的穿著。阿利斯在生活和電影中都扮演著英國紳士的角色，所以他總是戴一副單片眼鏡。我們可以想像，一直模仿阿利斯衣著和行為舉止的阿特金森，很有可能也打扮成了這個樣子。

瑪麗蓮告訴她的朋友——荷里活導演讓‧尼古拉斯科（Jean Negulesco），在她八歲時一個老年演員強姦了她。她告訴《電影故事》（*Photoplay*）雜誌的編輯阿黛爾‧懷特利‧弗萊徹（Adele Whiteley Fletcher），她並不願意回想電影公司經理對她的種種不好，因為他們會讓她想起八歲時性侵她的人。格雷絲曾說，她之所以把瑪麗蓮從阿特金森家帶走，是因為發現他們並沒有好好對待瑪麗蓮。1959 年，瑪麗蓮在紐約舉行的一個晚會上，與演員工作室[33]的同學佩姬‧弗勒里（Peggy Fleury）的丈夫說起了那次性侵。瑪麗蓮說，她覺得自己很幸運，因為她並沒有像許多遭受類似侵犯的受害者那樣患上精神病。

多克‧戈達德有可能是性侵者嗎？瑪麗蓮在 1937 年與多克和格雷絲一起生活時，他曾試圖愛撫她，他對瑪麗蓮的傳記作家弗雷德‧吉爾斯承認了這一行為，尊重多克的吉姆‧多爾蒂也知道這件事。這可能是多克唯一一次醉酒失控的行為，但也有可能他早有前科。

我找到一些採訪和報紙上的文章，發現了一些關於多克這個人的信息。1935 年 8 月 19 日，《洛杉磯時報》上的一篇文章報道了多克和格雷絲一周前曾去過拉斯維加斯。文章中寫道，他是 1933 年來到洛杉磯的，而不是瑪麗蓮的傳記作家所寫的 1935 年。如果《洛杉磯時報》是正確的，那麼瑪麗蓮第一次受到性侵時，也就是格蘭戴絲發病的時候，他恰恰就在荷里活。同年，格雷絲把他介紹給執導西部牛仔影片的阿爾‧蘭熱爾（Al Rangell），蘭熱爾給他安排了一個小角色。多克陸續接演了一些小配角，之後成了喬爾‧麥克雷的替身。

事實上，多克‧戈達德不只是個溫文儒雅的德州牛仔，他還是個廣受男性朋友歡迎的男人，喜歡去酒吧喝酒，和男性朋友聊天。他太沉迷於泡吧了，以至於經常在晚餐時遲

footnotes

33　1947 年在紐約成立的戲劇學院，對 1950 年代的美國戲劇和電影產生了巨大影響，以「方法派」聞名。知名校友有：馬龍‧白蘭度、瑪麗蓮‧夢露、茱莉亞‧羅拔絲（*Julia Roberts*）等。

到好幾個小時。除了在電影中飾演小配角以及偶爾賣點他自己做的小零件之外,他幾乎無事可做,處於半失業的狀態,直到 1938 年生產飛機零件的阿德爾精密零件公司僱用了他。1930 年代,位於南加州的飛機產業發展迅速,加上為了籌備 1938 年可能與德國展開的戰爭,飛機產業的技術工人嚴重不足。正如一些傳記作家所說,在 1938 年之前,多克確實沒有為阿德爾工作過,因為阿德爾是 1938 年才創立的。

多克為人友好,但在他搬到荷里活前,他在德薩斯州的生活簡直是一部悲劇。他是柯士甸市一個顯赫家族的後裔,他的父親曾是德薩斯大學柯士甸醫學院的院長,但他自殺了,而多克的母親是一位精神病患者,住在精神病院裏。多克曾經是一名醫學生,但是他在 1925 年娶了第一任妻子後就退學了。因為他有過學醫的經歷,所以被稱為「醫生」[34]。在比比、弗里茨和諾娜出生之後,多克和妻子在 1931 年離婚了。

孩子們在母親的監護下住在德薩斯州。據比比說,他們的母親情緒不穩定,因此把他們安置在寄養家庭中,但寄人籬下的他們遭受了非人般的待遇,諾娜也說過相似的經歷。比比甚至堅稱,瑪麗蓮所說的那些童年遭受不公待遇的故事,是從自己在德薩斯州的經歷中獲取的靈感。她的話有可能部分是真實的,但瑪麗蓮在寄養家庭中確實過得不是很好。比比非常依賴多克和格雷絲,因此不希望他們被指控有不道德的行為。她有自己的理由來質疑瑪麗蓮童年故事的真實性。

根據多克離婚的條款,他有探視子女的權利,但他並不想獲得子女的監護權,也沒有阻止前妻將子女託付給有虐待孩子傾向的寄養家庭。事實上,多克和妻子的離婚判決書上顯示,多克沒有出現在最後的聽證會上。然而即使如此,也不能否認他身上擁有一種迷人的魅力。瑪麗蓮在青春期後期,寬恕了多克與她之間發生的所有不快,並且與他的關係開始變得親密起來。瑪麗蓮在 1942 年給格雷絲的信中,稱呼他為爸爸。1950 年代初,格雷絲掌管瑪麗蓮工作上的業務時,多克也在協助她。

性侵事件還有一種可能性。我的證據表明,性侵發生在 1933 年年底,這可能直接導致了格蘭戴絲在 1934 年 1 月發病。一些作家認為,致使格蘭戴絲發病的原因有以下三點:她的兒子傑基離世,82 歲的外祖父蒂爾福德・霍根也在去年春天自殺了,還有她供職的電影剪輯工作室爆發了罷工。但是,1928 年她的母親去世了,一年後她的弟弟馬里恩也失蹤了,她在這雙重打擊下依然挺了過來。多年來,她所在的電影剪輯工作室也經歷

了各種罷工和危機。她在 1933 年買了新房，然後把房子的大部分都租給阿特金森一家是為了還貸款，這表明她的狀態越來越好。另一個可信的證據指出，她還買了一輛新車。格蘭戴絲似乎準備好了應對一切潛在的問題，直到自己的女兒被性侵了。

瑪麗蓮在巴里斯的採訪中表示，當她把遭受性侵的事告訴寄養母親時，寄養母親抽了她耳光，因為她竟然指認「明星房客」有犯罪行為。換句話說，她的寄養母親認為瑪麗蓮編造了這起性侵事件。那個時代的思想觀念是：只有下層階級的男人才會調戲女孩，而且是被性侵的女孩先勾起了男人的性慾。一個被尊稱為「先生」的傑出人士是不可能犯下這樣的罪行的，所以她認為必定是瑪麗蓮在說謊，或者這起性侵事件完全是由她引起的。

瑪麗蓮經常使用假名來掩蓋故事中人物的真實身份，她在這裏說是她的寄養母親，而不是她的生母。不過喬治·阿特金森的確是格蘭戴絲的「明星房客」，因為阿特金森一家的租金能夠幫她支付每月的房貸。格蘭戴絲發病之後，就再也沒有在那裏住過了。瑪麗蓮成名後，她對女兒成了性感偶像而不滿。隨著格蘭戴絲的年紀越來越大，她開始反對自己 20 多歲時性行為應該開放的思想。她希望女兒登上《女士家居月刊》(Ladies' Home Journal) 的封面，而不是淫蕩的男性雜誌。

瑪麗蓮告訴喬治·巴里斯，她被性侵後開始變得口吃。她還告訴他，口吃與性有關，且男性口吃比女性更頻繁。她是對的，而且往往是嚴重的創傷會造成女性的口吃。雖然瑪麗蓮努力控制著她的口吃，但她從未完全克服過。在她緊張時，她的口吃尤其厲害。當她對《電影故事》的阿黛爾·懷特利·弗萊徹講述遭受的性侵犯時，她開始口吃。當她在電影裏說台詞時，口吃也是一個問題。現代的語言治療師認為，瑪麗蓮柔和的聲音和她的面部表情可能是掩蓋口吃的策略。

她告訴莫里斯·佐洛托，她小的時候不與大人說話是因為害怕自己會口吃。那個在韋恩·博倫德面前侃侃而談、充滿好奇心的瑪麗蓮成了大人面前害羞的「老鼠」。她在學校裏也不說話是因為擔心自己被老師叫到，她會在回答時口吃。「我天性害羞，口吃使我

34 英文中「多克」也是「醫生」的簡稱。

更加自我封閉了。當我想說話的時候，我的嘴唇會固定成一個『O』形，並且頓時會覺得很迷茫，很長時間站著一動不動。」瑪麗蓮花了很多年時間才緩解了口吃，敞開心扉與他人交流。

埃米爾·克雷佩林（Emil Kraepelin）在 1890 年代發明的精神病分類方式仍主導著現今對精神疾病的定義，儘管阿瑟·諾伊斯（Arthur Noyes）在 1934 年發表的著作中指出，病人的症狀可能會結合多種類型的精神病，也可能會處於各種類型的精神病之間。吉姆·多爾蒂說 15 歲的瑪麗蓮比同齡女孩在身體上和情感上都更加成熟，同時又像孩童一樣，與玩偶娃娃和小孩子玩耍，他的描述聽起來像是瑪麗蓮有分裂的人格。瑪麗蓮也認為自己個性多變，是個多面人。「我可以成為他們希望我成為的任何人，」她對蘇珊·斯特拉斯伯格說，「如果他們希望我是天真無邪的，那麼我就是天真無邪的。可以說我有很多面。」

但瑪麗蓮並不是一直都能控制自己的多重人格。她的第一位表演老師娜塔莎·萊泰絲（Natasha Lytess）曾與她一起生活過，娜塔莎覺得瑪麗蓮缺乏安全感，這使她好像是「在水下掙扎」，或是「在月亮上漫步」，她無視周圍的環境，好像沒有活在現實世界中一樣。「她習慣於隱藏一切，」娜塔莎說，「而且她從小就養成了這種習慣。」許多與她合作過的導演都說她是走進自己的世界去創造角色，朋友說「有時她的眼神好像游離在別處」。

據研究性侵的專家說，被侵犯的女孩可能會在噩夢中看見女巫和惡魔，而瑪麗蓮在一生大部分的夢境中都看到過女巫和惡魔。她在 1952 年到訪紐約時，山姆·肖帶她參觀了大都會藝術博物館，觀賞哥雅（Goya）[35] 畫的拿破侖入侵西班牙的繪畫。肖回憶說：「當她看到哥雅所畫的戰爭與暴行以及騎著掃帚飛過夜空的女巫時，她抓住我的手臂說：『我非常瞭解這個人（哥雅），我從小的夢境就是這樣的。』」拉爾夫·羅伯茨從 1958 年開始擔任瑪麗蓮的按摩師直至她去世。她對拉爾夫·羅伯茨說過，她夢中的惡魔很像羅塞爾·霍普·羅賓斯（Rossell Hope Robbins）在《巫術與惡魔學百科全書》（*Encyclopedia of Witchcraft and Demonology*）中所描繪的那樣。這本書在 1959 年面世，書中有 17 世紀關於巫婆和惡魔的繪畫。

瑪麗蓮告訴在《紐約郵報》（*New York Post*）擔任娛樂專欄作家的朋友厄爾·威爾遜（Earl Wilson），她覺得自己長期失眠是由於對噩夢的恐懼所致。威爾遜記得她對夢境的描述：「可怕的噩夢與我的內疚有關，令人恐懼的幽靈細數我犯下的種種過錯。」蘇珊·斯特

拉斯伯格寫道，瑪麗蓮夢中的人物與勃魯蓋爾和博士（Brueghel and Bosch）所畫的秘密祭神儀式以及地獄中的惡魔類似。1956 年，瑪麗蓮在倫敦與阿瑟·米勒一起拍攝電影《游龍戲鳳》（*The Prince and the Showgirl*），她在日記中記錄了她躺在床上，無法入睡的故事——「在黑暗的屏幕上再次出現了怪物的形狀，它們與我如影隨形」。

一些心理學家認為，這些夢中的「惡魔」可能代表著侵犯她的人，也可能代表著死亡，這既是威脅又是誘惑，因為惡魔承諾死後讓她回到母親的子宮裏。瑪麗蓮告訴她的最後一位心理醫生拉爾夫·格林森，她服用的藥物巴比妥類（例如速可眠和戊巴比妥）[36] 所產生的平靜感，讓她感覺到「子宮和墳墓」，即母親的子宮和埋葬屍體的墳墓。

瑪麗蓮的夢中經常出現巫婆和惡魔，說明性侵事件對她來說是個重創，她把性侵與基督教關於魔鬼和黑暗天使的信仰聯繫了起來。阿瑟·米勒認為她有清教徒的罪惡感。與她私交甚密的盧埃拉·帕森斯認為，瑪麗蓮對於「罪惡」的觀念與她童年時遇到的復興傳教士的觀念一樣——「罪惡」不會被寬恕。厄爾·威爾遜說，童年時期的瑪麗蓮被性侵之後產生了一個想法，她覺得所有的男人都想和她睡覺。莫里斯·佐洛托寫道：「她因內疚而心神不寧。她覺得自己犯了不可饒恕的罪，死後會下地獄。童年時侵犯她的人以扭曲的形象反覆出現在她的夢中，所以她盡可能地通過閱讀或說話來消除睡意。」她的失眠隨著年齡增長而越發嚴重，需要服用更多藥物才能入睡。

瑪麗蓮在自傳《我的故事》中將性侵與基督教聯繫起來。在被性侵後，她的「阿姨」強迫她參加了一個福音佈道會。在她的記憶中，坎摩爾先生也參加了那個佈道會。當傳道人呼籲有罪之人去祭壇懺悔時，瑪麗蓮衝上前告訴傳道人她被性侵的事，她認為那件事是

footnotes

35　西班牙浪漫主義派畫家。哥雅是西班牙皇室的宮廷畫家，半島戰爭時留在了馬德里，繪製了西班牙王位覬覦者約瑟夫·波拿巴（*Joseph Napoleon Bonaparte*）的像，用畫作記錄了戰爭。

36　戊巴比妥是一種在 *1928* 年被合成出來的短效巴比妥類藥物，通過美國食品藥品監督管理局批准，可在癲癇發作時和手術前作為鎮靜劑使用，並被批准可作為短效的催眠藥物使用。另外，它也被用於協助自殺，在美國的俄勒岡州、德克薩斯州，瑞士、荷蘭被用於執行安樂死。

「罪惡」的。但是祭壇周圍其他「罪人」極大的哭喊聲把她的聲音淹沒了。然後她看到坎摩爾先生站在「無罪人」之中，他並沒有對他所做的一切感到愧疚，只是在那祈求上帝原諒其他人的罪惡。

我認為這個故事是對罪惡和內疚的反思。性侵者混在無辜的會眾中，而受害者卻想懺悔並請求被赦免。瑪麗蓮的「阿姨」強迫她去參加福音佈道會，這表明「阿姨」認為瑪麗蓮該為性侵負責。在瑪麗蓮的回憶中，她把性侵者給她的五分錢硬幣扔回了他的臉上，這一舉動非常重要，因為它表現出瑪麗蓮雖然心靈受挫，但她依然堅強，這種堅強使她有了自我價值感。它與人類的「自我修復系統」有關，這一進化機制有益於物種生存。人的內心有自虐的一面，就像佛洛伊德理論中提到的本能衝動，但人的內心也有自我支持的一面。人類都有「修復」自己的本能。

幻想是「自我修復系統」的基礎，創造的夢想可以如繭一般孵化人的內心，削弱過去的創傷，讓人嚮往積極的未來。瑪麗蓮經常活在幻想中的世界，她在童年時期常幻想自己是被王子追求的公主，是被世人愛戴的著名女演員，有著一位長得像奇勒‧基寶的父親，在他的保護和關懷下長大。她經常做白日夢，夢境中充滿了紅色和深紅色、金色和綠色，這些顏色正是童話故事中國王和女王的顏色。她在臥室裏扮演電影中的角色，為自己創造了另一個幻想世界。

她住在孤兒院時可以透過臥室的窗戶看到雷電華大樓上閃爍的標誌，雷電華大樓是一座無線電塔。那個標誌是雷電華的商標，含義是雷電華將信息傳播到世界各地。她的母親曾在雷電華工作，當瑪麗蓮看到這個標誌時，她會想起格蘭戴絲曾經工作過的膠片剪輯室，那裏黑暗且有異味，嗅覺是人類最原始的感官，會讓人回想起與之相關的事情。瑪麗蓮用對未來的憧憬顛覆了她對膠片剪輯室的負面印象，她說自己將雷電華的標誌看作是指向光明前途的燈塔，像鍾‧歌羅馥和貝蒂‧戴維斯這樣的荷里活明星都曾出現在雷電華。這兩位女星是偉大的，電影史學家稱她們為「口齒伶俐的女性」，與瑪麗蓮想像中的完美女性形象相符。

瑪麗蓮說自己有一個幻想——穿著一條裙襬拖地的蓬蓬裙在教堂裏行走，而此時教堂的會眾們都面朝上躺在地上，看她赤裸的下體。這個幻想有色情的一面，但同時也是一個關於征服世界的夢想。這個幻想可能是性侵事件的產物——瑪麗蓮將五分錢硬幣扔在

了性侵者的臉上，她的寄養母親不相信她，她哭了一整夜。這個幻想可能是導致她後來在公共場所暴露自己身體的原因。

據阿瑟·米勒說，瑪麗蓮認為她的身體歸男人所有，當男人想要時，她必須給他們。她告訴編劇南奈利·約翰遜（Nunnally Johnson），她和男人做愛是向幫助過她的男人表達「感謝」的一種方式。她告訴 W·J·韋瑟比：「我有時覺得自己嗜性如命，就像酗酒者沉迷於酒精，有毒癮者被毒品吸引到無法自拔。」雖然她有種大家閨秀的風範，但性成癮也成了她的問題之一，她內心是認同「性自由」主義的。

瑪麗蓮在那麼多寄養家庭和一個孤兒院中度過童年的經歷可能是極端案例，但在1930 年代的貧困人群中，類似的情況並非獨一無二，因為那個年代失業率很高，而國家福利很有限。瑪麗蓮和孤兒院中的大部分兒童一樣，都是「半個孤兒」，沒有父親，母親窮困，而貧困的家長都打算在財務狀況好轉一些後接子女回家。

絕大多數美國人都不會鄙視孤兒，但瑪麗蓮並不這麼認為，孩子之間可能會互相欺負，會羞辱與眾不同的小孩。當瑪麗蓮說學校裏的孩子都把她當作「孤兒」時，她指的是孩子之間有些惡意的言行，而並不是社會現實。如果她的同學知道她的母親在精神病院，她可能會受到更惡劣的嘲笑。因此，瑪麗蓮掩蓋了事實真相，聲稱她的母親和父親都已去世，她是一個孤兒。這也符合她對自己家庭狀況的感受——母親和父親都不在身邊。

1935 年 9 月，格雷絲將當時九歲的瑪麗蓮送往洛杉磯最好的私人孤兒院之一——兒童援助協會孤兒院（後來更名為霍利格羅夫）。它位於荷里活的中心，距離格雷絲位於洛代街的公寓只有幾個街區。它是由一個富裕的洛杉磯女性組織於 1883 年創立的，當時在全國範圍內有許多這樣的女性組織。它靠近雷電華和派拉蒙（Paramount Pictures），大約有 50 個孩子住在那裏。孤兒院佔地面積為五英畝，有禮堂、圖書館、游泳池等。與瑪麗蓮住在一起的其他孩子都認為這個孤兒院很好。莫里斯·佐洛托在 1950 年代末探訪孤兒院時，發現它是一個模範機構，員工很多，每十個孩子就有一個宿舍管理員照顧。工作人員負責洗盤子、清潔浴室，孩子們只需保持宿舍的整潔，並把餐桌上的餐具擺好就可以。

根據孤兒院的紀錄來看，瑪麗蓮很溫順也很有禮貌。另一位與她同住的孤兒回憶說，她很慷慨，會和同伴分享自己的所有東西。客廳裏有一架鋼琴，瑪麗蓮有時會去彈奏。她的運動神經很好，肢體協調能力很強，而且比大多數同齡兒童都高大，所以成了女

童壘球隊裏的明星。但是她性格內向，有時甚至容易受到驚嚇。在朋友眼中，身材魁梧卻易受驚嚇的她好像是一頭鹿，一頭因為迎面而來的汽車燈光而受驚的鹿。成年後瑪麗蓮身邊的朋友經常用這個比喻來形容她。

格雷絲通常會在周末去看望瑪麗蓮，帶她去看電影，然後去餐廳吃飯，這是她和格蘭戴絲多年以來一貫的做法。有一次她把瑪麗蓮帶到美容院，把她的頭髮打造成波浪卷，還給她化妝，雖然化妝違反了孤兒院的規定，就在幾個星期前，孤兒院的另一個女孩因為這樣做而受到了紀律處分。但是孤兒院的女主人對瑪麗蓮很友善，當她帶著妝容回到孤兒院的時候，女主人輕拍了一下她的頭，然後幫她洗臉，告訴她以後不准再犯。女主人知道她的背景，還有她與可敬的格雷絲之間的關係。

然而，瑪麗蓮被安置在孤兒院這一事實代表著她所遭受的背叛和拋棄。她曾經在太多寄養家庭中生活過，而且為了在不同的家庭環境中生存，她不斷地調整自己。「當我剛來孤兒院的時候，」她告訴喬治·巴里斯，「似乎沒有人需要我，甚至連我母親的好朋友都不需要。」她對格雷絲帶她到孤兒院的那個晚上記憶猶新，且與她的描述是一致的：汽車在孤兒院門前停下，當她看到孤兒院的標誌時，她的焦慮症發作了。「我的心臟快速地跳動，越來越快。我出了一身冷汗，我開始恐慌，上氣不接下氣。」一年前的性侵犯事件導致了她的生存綜合症 —— 血液中的腎上腺素和壓力激素瞬間增多，而被送往孤兒院這一事件再次引發了刻在她大腦記憶中的生存綜合症。

隨後，以往表現很好的瑪麗蓮開始發脾氣。格雷絲讓她下車時，她拚命抓住門把手不放。孤兒院的管理員不得不把她的手從門把手上撬開，然後把她拎到大樓裏。「我不是孤兒！我不是孤兒！」她哭著說。她之後的記憶是被帶到一個餐廳裏，很多孩子正在吃晚餐。她又害怕又覺得羞恥，於是停止哭泣，但卻開始口吃。

在孤兒院中生活對於瑪麗蓮來說就好像是狄更斯（Charles Dickens）[37]筆下的恐怖故事，無論孤兒院的工作人員如何關心她，為孤兒設立的興趣活動有多廣泛，她都不喜歡。她知道自己有一個母親，但卻不得不謊稱母親已經去世了。她想住在一個家裏，而不是像她母親住的精神病院那樣的機構。她去諾沃克州立精神病院看望她的母親時，看見病房裏有守衛監視著她的母親。她還看到走廊裏無精打采的病人們自言自語，而且她知道精神病院裏關於拘束衣[38]和連續水浴的療法。當孩子們看到父母在住院時，通常都會很

害怕。

在瑪麗蓮溫順的外表下，隱藏著對孤兒院深深的抗拒。「我身處在一個冷漠無情的世界，不得已學會了掩飾自己。雖然孤兒院的世界離我很近，但我卻感到格格不入。」她有時會脫離現實世界，給自己寫明信片，並用假想的父母名字簽字。她曾試圖逃跑，但很快就被發現並被帶了回來。之後她開始通過麻木自己的情緒來應對生活中的千變萬化。「我學會了不對他人傾訴或哭泣，我不想煩擾到任何人。我也學會了避免麻煩最好的方法就是不要抱怨，也不要要求任何東西。」她經常在獨自哭泣中睡去。

1936 年初，孤兒院的工作人員開始擔憂瑪麗蓮的狀態——她焦慮不安並且一直哭，口吃，經常感冒。孤兒院沒有辦法給她所需要的心理關懷，因此孤兒院的女主人告訴格雷絲，瑪麗蓮需要和家人一起生活，於是格雷絲意識到自己必須要做點什麼。1936 年 2 月 26 日，她請求洛杉磯高等法院批准她成為瑪麗蓮的監護人，她的請願書一個月後才獲得批准。格雷絲於 6 月 21 日向孤兒院支付了最後一筆照顧瑪麗蓮的費用，並於 1936 年 10 月向她自己匯了第一筆津貼。在那個夏天的某一天，她開始與瑪麗蓮生活在一起，直到 1940 年比比、弗里茨和諾娜搬過來與多克以及格雷絲同住。

1937 年 11 月，也就是格雷絲在支付給自己第一筆津貼之後一年多，她把瑪麗蓮送到格蘭戴絲的弟弟馬里恩‧夢露的妻子奧利芙‧夢露的家中。格雷絲和多克住在荷里活山，奧利芙‧夢露一家住在荷里活的北邊，位於卡胡加山口的上方，離多克‧戈達德一家不遠。奧利芙‧夢露所居住的房子歸她的母親艾達‧馬丁（Ida Martin）所有。自從 1934 年格蘭戴絲破產之後，夢露一家的經濟狀況就沒有得到改善，所以格雷絲曾拒絕讓他們照

footnotes _____

37 查爾斯‧狄更斯，維多利亞時代英國最偉大的作家，也是一位以反映現實生活見長的作家，以高超的藝術手法，描繪了包羅萬象的社會圖景。作品一貫表現出揭露和批判的鋒芒，貫徹懲惡揚善的人道主義精神，塑造出眾多令人難忘的人物形象。代表作有《雙城記》（*A Tale of Two Cities*）《塊肉餘生記》（*David Copperfield*）《苦海孤雛》（*Oliver Twist*）等。

38 拘束衣或稱為緊束衣，用作限制穿戴者上肢的活動，目的是保護他人以及防止自我傷害。拘束衣使用堅韌的物料製造，通常無法自行掙脫。拘束衣是由古代酷刑刑具改造而成，廣泛用於精神病院，以緩解人手不足的情況。

顧瑪麗蓮。但是，現在格雷絲此舉自有她的良苦用心。奧利芙的女兒艾達·梅與瑪麗蓮年紀相仿，兩個女孩可能會喜歡生活在一起（艾達·梅告訴我，她覺得格雷絲善於操縱他人而且很不善良，所以不太喜歡她）。

瑪麗蓮搬到奧利芙·夢露家之後，開始和艾達·梅一起玩，她倆睡在同一張床上，成了好閨密。她們曾嘗試用酒桶釀造葡萄酒，最終釀得一團糟。她們花了幾天時間計劃去舊金山尋找艾達·梅的父親，但卻從未踏上征程。那時的她們正處青春期，兩個女孩在一起做美夢，幻想著一起冒險。但是，她們家並不是很和睦，奧利芙和媽媽艾達·馬丁因馬里恩拋棄了她們而憤慨，同時他們也對法律條文感到憤怒 —— 只有在馬里恩失蹤十年之後，也就是直到 1939 年，他才可以被正式宣佈為死亡，他的孩子才能得到政府救濟。格雷絲用照顧瑪麗蓮就可以得到政府津貼作為誘餌，促使奧利芙·夢露一家撫養瑪麗蓮。

艾達·馬丁的房子裏已經有兩個成年人以及奧利芙的三個孩子 —— 艾達·梅、傑克（Jack）和小奧利芙（Olive），人滿為患。悶悶不樂的瑪麗蓮是她們的又一個負擔，即便她們收到了因照顧瑪麗蓮而得的孤兒津貼（政府將瑪麗蓮判定為半個孤兒）。瑪麗蓮不喜歡和他們一起生活，而奧利芙一家也並不歡迎她。雖然瑪麗蓮喜歡聽 70 多歲的艾達·馬丁講述有關水牛比爾（Buffalo Bill）[39] 和蠻牛比爾·希考克（Wild Bill Hickok）的故事，但她似乎無法取悅艾達和奧利芙。成年後的瑪麗蓮談起童年備受虐待的故事時，常常會把在這家的遭遇作為一個例子，儘管她從來沒有提及她們的名字。

為什麼格雷絲突然把瑪麗蓮安置在這種家庭中呢？因為她覺得自己沒有其他選擇了。在她做出這一決定之前不久，一天晚上多克喝醉後回到家中，試圖撫摸躺在床上睡覺的瑪麗蓮。瑪麗蓮驚醒後，跑到格雷絲那裏告訴她發生了什麼事。格雷絲的回應是雷厲風行的 —— 她立刻送走了瑪麗蓮。她把多克和他的家人排在第一位，所以瑪麗蓮必須離開。需要錢的奧利芙·夢露一家離格雷絲並不遠，她仍然可以去看望瑪麗蓮。迄今為止，除了格雷絲和多克家之外，瑪麗蓮曾與以下五個寄養家庭生活在一起：博倫德家、阿特金森家、吉芬家、戈達德家，現在是奧利芙·夢露家。與格雷絲和多克·戈達德同住期間，她還曾被送往孤兒院。

瑪麗蓮搬進了奧利芙·夢露家後，她的故事仍在繼續。1938 年 3 月，洛杉磯洪水泛濫，摧毀了許多北荷里活的房屋，包括奧利芙·夢露家的房子（那時還沒有像今天這種可

以防止洪水泛濫的混凝土河堤）。洪水過後，所有家庭都被重新安置。格雷絲把瑪麗蓮臨時安置到了朋友露絲（Ruth）和艾倫·米爾斯（Alan Mills）的家裏，他們住在聖費爾南多谷，這樣瑪麗蓮能夠繼續在北荷里活上學。

在學期結束的時候，格雷絲又把她送到了另一個臨時家庭中——她的兄弟布萊恩·艾奇遜（Bryan Atchinson）和妻子洛蒂（Lottie）的家，位於洛杉磯市中心東邊的工業城市康普頓，距離荷里活和聖費爾南多谷很遠。瑪麗蓮不喜歡與奧利芙·夢露一家住在一起，也不喜歡和艾奇遜一家一起生活。洛蒂的工作是把她丈夫製作的家具拋光劑送到洛杉磯縣的五金商店，她常常帶著瑪麗蓮一起去送貨，即使瑪麗蓮並不想去。瑪麗蓮暈車，但是洛蒂對她惡心想吐的症狀漠不關心。瑪麗蓮與布萊恩和洛蒂住在一起的時間是從 1938 年 6 月下旬到 9 月，她上初中後，就搬到了格雷絲的阿姨安娜·勞爾家裏，並在那裏住了四年。

於是，在和安娜·勞爾一起生活之前，瑪麗蓮的寄養家庭增加到了四個：博倫德家、阿特金森家、吉芬家、格雷絲和多克家、奧利芙·夢露家、米爾斯家和艾奇遜家。安娜成了她的第八位寄養母親。除此之外，格蘭戴絲在統一電影業公司的同事雷金納德·卡羅爾一家也曾撫養過瑪麗蓮。在長期定居在安娜·勞爾家之前，她還曾在幾個家庭中短暫居住過，包括山姆（Sam）和伊妮德·克內貝爾坎普（Enid Knebelkamp）家，他們是格雷絲的姐姐和姐夫，還有多麗絲（Doris Howell）和切斯特·豪厄爾（Chester Howell），他們是安娜的朋友。克內貝爾坎普家和豪厄爾家都住在離安娜不遠的韋斯特伍德，這兩對夫婦就像瑪麗蓮的養父母一樣。她稱呼伊妮德和多麗絲為「阿姨」，把她倆當成養母一樣看待。

十幾歲的時候，瑪麗蓮經常幫忙照看豪厄爾家剛出生的雙胞胎女兒羅拉利（Loralee）和多拉利（Doralee）。她還和豪厄爾一家一起出遊，在他們家裏過夜，他們的房子很大，非常符合身為律師的豪厄爾的社會地位。瑪麗蓮的紀錄片有時會包含她少年時期的家庭錄

footnotes _____

39　原名威廉·弗雷德里克·科迪（*William Frederick Cody*），南北戰爭軍人、陸軍偵察隊隊長、驛馬快信（*Pony Express*）騎士、農場經營人、邊境拓墾人、美洲野牛獵手和馬戲表演者。美國西部開拓時期最具傳奇色彩的人物之一，有「白人西部經驗的萬花筒」之稱，其組織的牛仔主題表演也非常有名。

像帶，影片中她與幾個年幼的孩子在沙灘上嬉戲——這正是豪厄爾家的郊遊錄像。演員霍華德·基爾（Howard Keel）和哈里·基爾（Harry Keel）都是豪厄爾管家的兒子，在瑪麗蓮 13 歲的時候，霍華德·基爾第一次見到了她。在那段時間裏，霍華德和瑪麗蓮約會了。在霍華德的記憶中，瑪麗蓮是因還沒有找到下一個寄養家庭，所以暫時住在豪厄爾家。

至此，瑪麗蓮居住過的寄養家庭總數已經達到了 11 個，她在訪談中經常提到這個數字。但是，她從來沒有透露過所有的養父母其實都是格雷絲·戈達德的親友，在採訪中也很少提到任何養父母的名字，甚至暗示說所有寄養家庭都是洛杉磯縣福利局指派給她的匿名家庭。瑪麗蓮不想讓外界的新聞去打擾她真正的寄養家庭，她希望自己的童年故事盡可能戲劇化。事實上，在她搬進每一個寄養家庭之前，她就已經認識他們了。縣福利局允許格雷絲為瑪麗蓮找寄養家庭，於是她就在自己的親屬和朋友中物色合適的家庭。

小孩都有強烈的求生慾，往往不會去冒犯他們賴以生存的撫養人，因此有些孩子並不會直接說出自己的真實想法，或者會刻意地壓抑自己的感受。瑪麗蓮從一個寄養家庭轉到另一個寄養家庭的過程中，不得不多次適應新的家庭環境。每次換學校也要度過艱難的適應期，因為她會走進新的教室，和新的老師打交道，結交新的朋友。格雷絲盡量不讓她換學校，但有時事與願違。換學校增加了她對被拋棄帶來的恐懼，並且這種恐懼伴隨了她一生。

然而，經常換環境也使她變得精明而且善於「操縱」他人。諾娜·戈達德在向記者描述瑪麗蓮時，談起了自己在寄養家庭中的經歷。「當你在多個寄養家庭中生活過之後，你就會對生存法則胸有成竹。你變得小心謹慎、滴水不漏，而且學會了如何從別人身上得到最大的利益。」盧埃拉·帕森斯寫道，瑪麗蓮的童年「教會了她自給自足、過分自信、永遠自我保護，這些特質讓她變得莽撞，而外界往往把這種莽撞看成是態度強硬」。「當你是一個孤兒的時候，」瑪麗蓮告訴蘇珊·斯特拉斯伯格，「你必須學會如何去得到你需要的東西，只為能夠生存下去。」成年後的瑪麗蓮軀殼裏好像住了很多人，其中一個人就是那個寄養家庭造就的、善於「操縱」他人的孩子。

童年時的瑪麗蓮拒絕批判格雷絲，她知道自己靠他人的憐憫過活，母親又患有「偏執狂精神分裂症」，她認為格雷絲作為自己的監護人，對自己來說是非常幸運的。此外，格雷絲還很有趣，她樂觀向上、活力四射、與人為善，她的大笑好像能傳染給其他人，瑪麗

蓮被她的正能量感染了。格雷絲豐富的生活被夢想和各種規劃填滿，瑪麗蓮被這些迷住了。據比比·戈達德所說，格雷絲從不會批判他人，你可以對她訴說任何事情，她都會體恤和同情你。她溫柔親切，愛開玩笑，臉上總是帶著微笑，會對每個人說善意的話語。瑪麗蓮在自傳《我的故事》中把格雷絲稱為「最好的朋友」。

　　瑪麗蓮稱，如果多克沒有出現在格雷絲的生活中，格雷絲就不會把她送去孤兒院和之後的多個寄養家庭。格雷絲失去工作後，無力承擔多克、她自己還有瑪麗蓮的生活開支，加上多克還要給他與前妻的孩子支付撫養費。然而，她的這種說法是值得懷疑的。1935 年的《洛杉磯時報》報道說格雷絲是哥倫比亞影業的電影圖書管理員，1936 年的《洛杉磯市名錄》（*Los Angeles City Directory*）中她的職位依然在列，但是 1937 年的《洛杉磯市名錄》中只列出了她的地址，沒有關於她職業的紀錄。這說明格雷絲的收入在 1935 和 1936 年是穩定的，直到 1937 年她失業。之後她為了生計開始奔波。瑪麗蓮記得他們不得不在吃和穿上節省開支，甚至要排長隊領免費麵包。這些故事都發生在 1937 年，早前並沒有這樣的事情發生。

　　瑪麗蓮曾提議請本·赫克特執筆她的自傳。本·赫克特在採訪她的紀錄中寫道，她相信格雷絲對自己行為的辯解：如果沒有繼子繼女，她能為瑪麗蓮做更多事。此外，如果沒有格雷絲的干預，瑪麗蓮就有可能被安置在一個可怕的公立孤兒院裏，比格雷絲為她找的那個私人孤兒院更糟。「我一直都知道她愛我，」瑪麗蓮告訴赫克特，「我相信所有她對我說過的話，我鬱悶的時候就會給她打電話，她是我的知己。」赫克特寫下這些文字的前幾個月，格雷絲過世了，沉浸在悲傷中的瑪麗蓮可能誇大了格雷絲的可靠性。

　　格雷絲 1953 年的死亡證明上寫的死因是自殺。的確，她服下了過量的戊巴比妥，因為她的肝癌到了晚期。年輕時曾是「輕佻女子」的她一直酗酒，與一名喝酒的男人結婚也加重了她對酒精的依賴。瑪麗蓮獨自承擔了格雷絲在韋斯特伍德紀念公墓和殯儀館的開支，那裏埋葬著格蕾絲和其他戈達德家的成員。在未公開的評論中，瑪麗蓮用充滿深情的言語描述了格雷絲的外貌。她的屍體躺在殯儀館的棺材裏，殯儀館裏很暗，只有棺材周圍的蠟燭閃著微弱的光芒。瑪麗蓮送來的花是格雷絲最喜歡的顏色 —— 紫色、橙色和棕色。起初屍體讓瑪麗蓮很害怕，她不敢看，但當她想起格雷絲生前是如何愛她，回憶令她鼓起了勇氣。她調整了格雷絲脖子上的白色圍巾，為她整理頭髮，撫摸她的皮膚。

格雷絲就像是木偶戲大師，拉扯著線操控木偶，這個女人將年幼的瑪麗蓮先後送往11 個寄養家庭和一個孤兒院，地理位置上幾乎遍佈整個洛杉磯。雖然格雷絲是善良且有愛心的，但同時她也善於操控他人，她決定了格蘭戴絲和瑪麗蓮的生活走向。成為荷里活巨星後，瑪麗蓮一直都不喜歡批評任何人，況且格雷絲還是她童年時代最像母親的那個人。然而吉姆·多爾蒂像艾達·梅一樣不喜歡格雷絲，他認為格雷絲只做對她自己有利的事情。

到了 1940 年代中期，曾住在德薩斯州柯士甸的多克的前妻出現在洛杉磯，顯然她的精神疾病痊癒了，並且成為洛杉磯附近一個陸軍工程部隊的參謀長的妻子。諾娜·戈達德和她住在一起，在比華利山高中就讀一年後，她進入了著名的荷里活職業學校，開始為演藝事業做準備。1950 年代早期，諾娜以喬迪·勞倫斯（Jody Lawrance）的藝名成為了哥倫比亞影業令人矚目的女演員。

雖然她是瑪麗蓮青少年時期的朋友，但成年後兩人卻分道揚鑣了，因為諾娜與戈達德一家都劃清了界限。據比比說，諾娜一直很生氣，她認為多克和格雷絲喜歡瑪麗蓮多過她，於是在 1953 年寫了一封言語惡毒的信給格雷絲，信中描述了她被多克和格雷絲拋棄後的感受。比比認為，這封信正是當年格雷絲自殺的原因。我讀過那封信，內容的確令人作嘔，儘管格雷絲在服用過量的戊巴比妥之前，她已經因癌症而瀕臨死亡。諾娜用尖酸刻薄的語言指責格雷絲和多克因拒絕借錢償還貸款而導致銀行收回了她的房子。她在信中寫道，他倆總是偏愛瑪麗蓮，並在結尾說她再也不想看到他倆了。

瑪麗蓮在電影中很有女人味，她的表演中既有模仿元素，又有自己獨一無二的特徵，但是諾娜是烈性子，有時會與戀人發生肢體衝突，甚至在 1951 年的電影《復仇者面具》（Mask of the Avenger）中偽裝成一個男人，那是她的第一部電影。她有才華，但沒有特色，無法將自己和其他深髮色的女演員區別開來。與瑪麗蓮不同的是，諾娜沒有能力為自己創造出獨特的外表，於是隨著年齡的增長，她從大銀幕上隱退了。

瑪麗蓮與格雷絲、多克以及其他家庭成員的家庭錄像帶是在 1940 年代初製作的，影片從一列移動的火車上開始，然後切到一群人在房子前面扮演小丑。電影中的三個青春期少女穿著毛皮大衣擺造型，諾娜的兒子鮑勃·赫爾（Bob Herre）告訴我，這三個人分別是比比、瑪麗蓮和諾娜。格雷絲和多克在電影裏慶祝弗里茨·戈達德乘火車回國，他在第二

次世界大戰期間在軍隊中服役。家庭錄像帶把戈達德一家的故事變得更加撲朔迷離。鮑勃告訴我說，他的外祖母是電影中皮草大衣的所有者，也就是多克的前妻，曾被認為患有精神疾病而把孩子安置在寄養家庭中，之後孩子們飽受虐待。令人意外的是，多克與前妻以及他們的孩子看上去似乎相處得很好，竟然為了拍攝家庭錄像帶而在鏡頭前扮演小丑。無論如何，這都是有可能的。

瑪麗蓮 9 歲進入孤兒院，12 歲才搬到安娜‧勞爾家中，這段時間裏她並不是一個美人。長得不是很漂亮影響了她對自己的看法，這種影響一直持續到她長大成人。和許多快要進入青春期的孩子一樣，瑪麗蓮的身體已經為青春期的激素變化和生理發育做好了準備，她的肢體形態開始變得笨拙且比例不佳。10 歲時，她的身高達到五呎六吋，比同齡的其他孩子都高。她身材挺拔，胸部扁平，頭髮短而粗，看起來像個男孩。瑪麗蓮的一些傳記作者忽略了這些細節，但這些特徵在她少年時期的照片中顯而易見。她在這些照片中很少笑，並且看起來很沮喪。

9 到 12 歲這段時間對於瑪麗蓮來說並不快樂，她的小學同學嘲笑她，稱她為「豆角」或者「人形豆角」。女孩們對她的衣服評頭論足，認為她的衣服質量不好。當她告訴同學她打算當演員時，他們都嘲笑她。艾達‧梅記得瑪麗蓮曾一遍又一遍地告訴她，她長大後不會結婚，她要做一名教師，養幾條狗。和許多高大笨拙、尚未進入青春期的女孩一樣，她在田徑運動上獲得了優異的成績。她的手眼協調能力很好，身形龐大，與她這個年紀的女孩相比較而言，她的腿也較長。換句話說，她是一個天生的運動員。「我是一名出色的運動員。」她告訴喬治‧貝爾蒙特。在孤兒院裏，她是女子壘球隊的傑出球員，在就讀的北荷里活學校，她參加過長跑比賽。

後來瑪麗蓮越來越厭惡運動，所以把她定義為一名運動員似乎有些不合適。但是她天生就有運動細胞，加上多年來堅持運動，這些都使得她在成為電影演員後，身體狀態一直保持得很好。如果你仔細觀察她的身體，比如在電影《紳士愛美人》（Gentlemen Prefer Blondes）中，你就可以看到她的肌肉。她的裙子在電影《七年之癢》中被吹了起來，她的腿部肌肉在照片中非常明顯。

直到 1941 年她被選為艾默生初中的「魅力女孩」之後，瑪麗蓮才對自己的外貌有了一些自信。然而即便她被譽為世界上最美麗的女人，她仍對自己的相貌不滿意，仍然覺得自

己的外表並不完美。她的鼻子上總有些凹凸不平（整容手術沒能完全消除），對於時尚界來說她的腿還不夠長，下巴也偏大。她常常花好幾個小時來打扮自己，但同時又不太喜歡自己的體形。

　　瑪麗蓮住在奧利芙‧夢露家時並不快樂，能明顯地感覺到她的抑鬱和失落，這讓格雷絲不得不做些什麼以改變現狀。這些年來，她從一個快樂、有愛心的兒童成長為一個悶悶不樂、即將進入青春期的孩子，格雷絲一直覺得將她寄養在阿姨安娜‧勞爾的家裏，能幫助她緩解精神上的壓抑。瑪麗蓮和安娜之間如同親人般的情感早已萌生，她們偶爾會一起度過周日時光。但安娜有些心有餘悸，她覺得自己無法撫養一個孩子。然而，格雷絲已經沒有其他朋友和親戚願意撫養瑪麗蓮了。鑒於瑪麗蓮心情抑鬱，而且她也不能和多克生活在一起，安娜覺得自己有義務養育瑪麗蓮。她是基督教科學教會的治療師，能夠幫助人們治癒身體疾病和精神痛苦，而瑪麗蓮恰好急需治療。

　　因此，1938 年 9 月，瑪麗蓮的新學期剛開學，她便開始與安娜一起生活。這段經歷改變了她的一生，不過這次是非常正面的影響。

出類拔萃：
Transcendence:
安娜和吉姆，
Ana and Jim

1938
1944

Chapter 3

格雷絲終於為瑪麗蓮找到了一位合格的養母——安娜·勞爾。安娜是格雷絲大家庭中的「女家長」，她 58 歲那年，格雷絲搬去與她同住。安娜既威嚴又有愛心，比比·戈達德形容她是一位「完美的白髮老太太」。雖然她只有 58 歲，但在那個年代，58 歲的年齡已經屬年邁。她精明而又現實，經常說「C. S.」是基督教科學（Christian Science）的縮寫，但也可以是「常識」（Common Sense）一詞的縮寫。她和格雷絲一樣不愛批判他人，但她不像格雷絲那樣有強烈的控制慾和操縱慾。她對每一個人都很隨和，渾身散發著靈性，這是一種與環境和諧相處的狀態。

她不戴首飾也不穿時髦的衣服，因為她並不看重物質。在 1925 年的《基督教科學雜誌》（*Christian Science Journal*）中，她的頭銜是執業醫生（治療師），以《聖經》和瑪麗·貝克·艾迪所著的《科學與健康》（教堂的主要教科書）為指導依據，為需要情感諮詢或物理治療的人提供幫助。她熱衷於規勸格雷絲、格蘭戴絲以及其他艾奇遜家和戈達德家的人轉信基督教科學。不僅如此，安娜還致力於幫助他人，她每周去一次洛杉磯監獄，用基督教科學的方式醫治犯人。

安娜離了兩次婚，且沒有孩子。她在洛杉磯西部的薩特爾地區有一棟複式公寓，

她自己住在公寓的二樓，那裏距離克內貝爾坎普家和豪厄爾家不遠，他們是格雷絲和安娜的親戚和朋友，瑪麗蓮偶爾會在他們兩家寄宿。安娜是在第二次離婚的時候得到了這棟複式公寓和幾棟小別墅，但她仍然不是很富有。她把房屋租出去，但租金少得可憐，而且為別人診療通常都是免費的。薩特爾地區的居民大多是工人階級，並且這個地區以眾多的日本居民而聞名，他們經營著托兒所和小農場，並為附近富裕的貝萊爾和布倫特伍德地區做園丁。為日本園丁服務的墨西哥家庭也住在薩特爾地區。直到今天，西洛杉磯的薩特爾大道上仍然有許多日本餐館和托兒所。

薩特爾地區的居民 —— 無論是來自英國、日本還是墨西哥 —— 他們都很勤勞，並且以家庭為中心。瑪麗蓮的第一個男友鮑勃·繆爾（Bob Muir）的母親多蘿西·繆爾（Dorothy Muir）就住在薩特爾地區。每當瑪麗蓮的傳記作者將這個地區描述為一個貧民窟時，瑪麗蓮都會很生氣。她說，雖然那裏的房屋外觀很普通，但是人們都將屋子打理得很乾淨。即便如此，洛杉磯西區的居民對社會階層依然非常在意，他們把薩特爾的居民看作是社會底層的人。因為瑪麗蓮住在薩特爾，所以一開始她並未被艾默生中學錄取，這所學校位於韋斯特伍德的高檔地區，學生大多來自貝萊爾和布倫特伍德，他們高傲的言行舉止形成了學校的風氣。「我來自貧困地區，」瑪麗蓮在《我的故事》中提到，「墨西哥人和日本人都住在那裏。」

那年秋天，母親格蘭戴絲重新進入了瑪麗蓮的生活，她的健康情況有所改善，但仍然是聖荷西附近的阿格紐斯州立醫院的病人。在舊金山的一個寄宿家庭中住了一段時間之後，她希望徹底離開州立精神病院以便恢復正常的生活。格蘭戴絲在 1938 年秋天寫了一封信給格雷絲，要她告訴瑪麗蓮，她同母異父的姐姐伯妮斯現在 19 歲了，而且最近結婚了。然而瑪麗蓮並不知道伯妮斯的存在。格蘭戴絲此刻想重建家庭的心情，和她在 1933 年與瑪麗蓮一起搬進阿博爾街的別墅時一樣。瑪麗蓮仍對母親抱有希望，她沒有想過要放棄母親。瑪麗蓮想擁有一個屬於自己的家庭，因此在聽說有關伯妮斯的消息時，她很高興。現在她和安娜·勞爾住在一起，並與她同母異父的姐姐有了聯繫，瑪麗蓮的生活似乎開始穩定下來了。

與安娜一起生活的第一年，瑪麗蓮的身材仍然顯得高挑但又有些笨拙。作為前艾默生初中的學生，她回想起以前的自己「整潔但普通」，「既害羞又愛退縮」。她在課堂上不

常發言，成績平平，並且說話時經常口吃。格雷絲在她入讀艾默生初中之前為她買了兩件藍色小西裝，讓她交替著穿，因此她的同學得出結論說她只有一件衣服——這在這所上流社會的貴族學校中是被人詬病的，所以瑪麗蓮遭到了同學們的嘲笑。她為了省錢還穿著網球鞋來上學，而這也是不被認可的。

艾默生初中和其他洛杉磯的中學一樣，都很大，每個年級有 500 名學生。鑒於如此大的規模，學生之間通常都很不熟悉。初中和高中受歡迎的學生往往需要經過一段時間才會被推舉出來，比如學生會主席、班級美女和體育特長生。瑪麗蓮在艾默生初中的第一年和小學時一樣，被許多同學避之不及。然而，和她一起上過幾堂課的威廉·莫尼爾（William Moynier）回憶說，她愛「傻笑」，很「友善」，在某些情境下會變得開朗起來。

瑪麗蓮不是一個性格孤僻的女孩。她與艾默生初中的另一名來自薩特爾地區的學生格蘭戴絲·威爾遜（Gladys Wilson）成為朋友，並與一些年長的學生也成了朋友。成年後的瑪麗蓮將各類朋友劃分成不同的群體，這種分組方式不僅滿足了她的控制慾，還可以讓她為自己生活中的多面性保密。和她的其他行為一樣，這種行為在她初中時便已初露端倪，曾在孤兒院生活過的孩子都有這樣的特徵。

入讀艾默生初中後不久，瑪麗蓮與鮑勃·繆爾成了朋友，他比瑪麗蓮高一個年級。1973 年，鮑勃的母親多蘿西·繆爾發表了有關他們友誼的文字描述，這在以前的瑪麗蓮傳記作品中都不曾被提及。鮑勃在艾默生初中有一群男性朋友，他們在小學時就認識了。男生到了初中開始對女生感興趣，想在與女生約會的同時繼續男生之間的聚會，所以每個男孩都帶了一個其認為特別的女孩，並在他們聚會時把她帶在身邊。鮑勃·繆爾帶來了瑪麗蓮。

在接下來的幾年裏，她經常去繆爾家。鮑勃和朋友們一起玩大富翁遊戲，用留聲機播放唱片，把客廳裏的地毯收起來以便在客廳跳舞。瑪麗蓮在這群朋友中年齡最小，但她卻是最好的舞者。他們去附近的聖莫尼卡山爬山，冬天去稍遠的聖貝納迪諾山玩雪，春天去沙漠中看盛開的野花。瑪麗蓮很活潑，愛講笑話，多蘿西·繆爾回憶說她是一個「讓我們都愛上的甜美女孩」。她異常成熟，對他人有同情心，但她不願討論任何私人問題，所以多蘿西只知道她和她的阿姨一起住在薩特爾。後來她不再去繆爾家了，多蘿西聽說她開始與一個「年長的傢伙」約會了，那個人可能就是吉姆·多爾蒂。

在艾默生初中的第一年，12歲的瑪麗蓮的生理期來臨了。那年夏天，她的胸部和臀部已經發育得有些豐滿，這使她吸引了男生的目光。她意識到自己具有了性吸引力，因此她制定了一個使自己更受歡迎的策略——她以自己獨特的方式來模仿當時最時尚的穿著。拉娜·特納在1937年的電影《永志不忘》（*They Won't Forget*）中穿的緊身毛衣使「毛衣女孩」這一形象登上了《時尚》（*VOGUE*）服飾與美容雜誌，但這種時髦的穿著在艾默生初中尚未流行起來。

瑪麗蓮發明了一種模仿流行時尚的方式。在那個年代，十幾歲的女孩經常穿著前扣式開襟毛衣，內搭彼得潘（圓領）白襯衫。瑪麗蓮選擇不穿襯衫、胸罩和吊帶背心，並將開襟毛衣反過來穿，紐扣在背後。這樣穿毛衣突顯了她胸部的形狀，而這正是「毛衣女孩」的風格。她把那件紅色毛衣叫作她的「魔術毛衣」，還為其搭配了一條緊身的藍色牛仔褲。她在穿著上的聰明才智可謂出類拔萃，這也使得她在女同學中鶴立雞群。在校長警告她說她的衣著不夠端莊之後，她用緊身短裙代替了緊身牛仔褲。她按照格雷絲曾經教她的化妝方式濃妝艷抹，這使得周圍的女同學震驚不已，男同學卻趨之若鶩。

她的「努力」獲得了回報，艾默生初中的男生開始放學送她回家以博得她的關注。每當有人提到她的名字時，班上的男孩有時會集體發出「嗯」的嘆息聲。女孩們開始留意她，因為她贏得了男孩的矚目——而這正是這所學校的文化的重要組成部分。臨近畢業，她被推選為學校的「魅力女孩」，而她的名字也成了美女的代名詞。如果安娜阿姨知道她在學校的所作所為，很有可能會阻止她，但她曾經在寄養家庭和孤兒院中的生活經歷教會了她如何保密。她每天早早來到學校，上課之前在女廁所裏把妝化好，然後回家之前再把妝卸掉。

瑪麗蓮還有其他才能。她的機智讓人佩服，她的幽默感很「可愛」，比比·戈達德曾回憶說她常常「不經意地展現出她的幽默感」。儘管她的成績很差，但她卻是一位優秀的「作家」，為學校報刊撰寫過一些文章，其中有一篇描述了男生眼中完美女孩的形象。她聲稱自己曾發出過500份關於這個話題的調查問卷，而結果證明男人更喜歡金髮女郎。「男士們更愛金髮女郎！」她大聲說道，而這句話正是1925年編劇安妮塔·露絲（Anita Loos）的中篇小說的標題（1953年，瑪麗蓮在電影《紳士愛美人》中擔綱主角，這部電影改編自露絲的作品）。瑪麗蓮說，這個完美女孩應該有金色的頭髮、藍色的眼睛，身材凹凸

有致，有個性，運動細胞發達，同時她還兼具女性獨特的魅力，對朋友忠誠，而這些標準都是在指向自己。

在艾默生初中的最後一年，15 歲的她名氣和成績都有所提高。當她在課堂上研究亞伯拉罕·林肯（Abraham Lincoln）的人生時，她對這位前美國總統產生了濃厚的興趣。她覺得林肯在肯塔基州的農村長大以及他年幼時喪母的經歷與自己很像，她還喜歡他民主的執政理念和對普通百姓的認同感，甚至林肯黝黑的頭髮、瘦骨嶙峋的體形都很吸引她，成為她想像中的父親的另一位人選。

她修辭學和口語藝術課的成績都很差，因為她話到嘴邊經常無法說出來。儘管她越來越有自信，卻仍然結結巴巴。曾經她在艾默生初中擔任英語課代表時，她無法大聲朗讀出上一次的會議紀錄。她讀到字母「m」時就會卡住，所以說出「上次會議（m-m-m-meeting）中的最後幾分鐘（m-m-minutes）」對她來說是如此困難。在畢業年鑑中，學生的名字按照 26 個英文字母依次排列，每個字母都選了一位學生代表，她是這 26 位學生代表之一。她為自己選擇了字母「M」，並寫下自己的注釋——「諾瑪·簡（瑪麗蓮小時候的名字），這個『mmm 女孩』」。這是她對自己口吃的自嘲，對男生逐年增加的吸引力的概述。

她在艾默生初中就讀的那幾年並沒有參加田徑運動。她在歡樂合唱團唱歌，在多部戲劇中參與演出，但她大多扮演男生的角色，有一次她還飾演了一位王子，因為她個子太高了。但是她在舞台上的表演並不算成功，因為她總是口吃。不過這些失敗的經歷並沒有讓她想成為女演員的夢想破碎，她繼續看很多電影，在臥室裏扮演各種角色，著重訓練自己的身體動作和面部表情。她在鏡子前不停練習，直到所有的姿勢都精準到位，後來這也成為她的一個習慣。據她的好友、攝影師山姆·肖說，成年後的瑪麗蓮經常在鏡子前練習腿部、手臂的動作以及面部的表情。

鄰居給她的電影發燒友雜誌上的明星形象讓她深深著迷，她熟悉明星們的「每一個動作、每一對漂亮的眉毛、每一雙水汪汪的大眼睛」。她從這些雜誌上剪下琴吉·羅渣斯的照片，並將照片釘在她臥室的牆上，漸漸地，她收集了 24 張琴吉的照片。格蘭戴絲·威爾遜以為瑪麗蓮整天活在白日夢裏，但她實際上是在規劃自己的未來。她發現許多電影女演員在開始自己的演藝事業之前都曾是模特，因此她制定了一個計劃：先做模特，再演電影。但那時年幼的她太過害羞，沒能把夢想付諸現實。

除了琴吉・羅渣斯的電影之外，她還看過由鍾・歌羅馥和貝蒂・戴維斯主演的電影，她們倆是她在孤兒院生活時最喜愛的女演員。那個時候，瑪麗蓮給自己設定的目標是成為一個女演員，而不僅僅是一個畫報女郎。

除了上學、約會和看電影之外，其餘的時間瑪麗蓮都和安娜・勞爾在一起，包括上學前、放學後以及周末。安娜常常能給她帶來正能量，鼓勵她大聲朗讀以提高她的表達能力，並經常稱讚她的歌聲，甚至還讚美她吹口哨的聲音，瑪麗蓮彈鋼琴時她就站在一旁聆聽。安娜認為她需要一個人生目標，因此支持她想成為電影明星的夢想。有一天瑪麗蓮回到家大哭，因為女同學嘲笑她的穿著，安娜就撫慰她說，女同學對她的評頭論足其實並不重要，重要的是她對自己的評價。

此外，安娜還讓瑪麗蓮接觸了基督教科學，帶著她去基督教科學的星期天禮拜，有時還帶她去參加周三的晚間會議。做禮拜包括唱讚美詩、聆聽《聖經》和瑪麗・貝克・艾迪所著的《科學與健康》。他們的條件有限，沒有牧師、佈道師或福音派教會做禮拜時的那種激情澎湃。在周三的晚間會議上，成員們紛紛表達對基督教科學的治療方法的認同，並且瑪麗蓮和安娜會在一起大聲朗讀《科學與健康》。教會成為瑪麗蓮生活中的重要組成部分，按照《科學與健康》中的方式冥想則幫助她找到了生活的目標和意義。

1879 年，瑪麗・貝克・艾迪創立了基督教科學教堂。多年來她一直是個病人，很多時候她的情緒都處於一個不穩定的狀態，還有身體上一些不明原因的疼痛，她是一個 19 世紀典型的「歇斯底里的女人」。通過閱讀《聖經》，她的病情得到了控制，並在這個過程中塑造了強大的自信心。她撰寫了《科學與健康》，並把自己變成了一位人格魅力十足的治療師和領導者，成了一個大教派的創始人。她是女性的榜樣，也對瑪麗蓮產生了舉足輕重的影響。

到了 1920 年代，基督教科學成為洛杉磯的一個主流教派。它有眾多的信徒和教堂，那些建築甚至可以與福音派教堂的建築相媲美。那時候和現在一樣，教會的成員大多是女性，因為這個教派有許多吸引女性信徒的特點。瑪麗・貝克・艾迪信奉的神既是女性也是男性，波士頓的中央教堂也被稱為「母親教堂」，基督教科學的治療師也多為女性。格雷戈瑞・辛格爾頓（Gregory Singleton）在 20 世紀初對洛杉磯宗教的研究中發現，許多離了婚的女性都從福音派基督教轉信了基督教科學。格雷絲、格蘭戴絲和安娜都離過兩次

婚，和加入了麥艾梅教堂的德拉‧夢露一樣，在對男性失望後，她們都轉信了由女性主導的教派。

和安娜一起生活了一年後，瑪麗蓮越發開朗了。她開始變得幽默，從格雷絲的姐夫山姆‧克內貝爾坎普那裏學會了如何開玩笑，以此作為應對生活和取悅他人的方式。她愛笑愛嬉鬧，同時保持著她在韋恩‧博倫德家生活時便有的好奇心。她天生擅長模仿他人，身上有和格雷絲一樣的「閃閃發光的特質」。格雷絲將生活中的不愉快掩蓋在笑聲之下，而瑪麗蓮也是這樣做的。

安娜的威嚴和靈性也在她身上留下了烙印，她在這基礎上創造出了屬自己的獨特魅力。她後來表示，安娜在她童年時期對她的影響最為積極。「安娜改變了我的一生，她是一個很棒的人，她鼓勵我走向人生的高峰，給了我更多的自信。她從來沒有傷害過我，一次也沒有，因為她的心中充滿了善良與愛。」安娜和她的關係就好像母女，以至於安娜的一位親戚後來寫信給瑪麗蓮說：「我不禁想叫妳表妹，因為我最愛的阿姨安娜把妳視為女兒一樣看待。」

儘管如此，瑪麗蓮的根本問題並沒有得到解決 —— 她夢中的惡魔、她的羞怯和不安，還有她的敏感。她那甜美可人的性格只是她為了隱藏內心的恐懼而披上的一層外衣，她說，在別人取笑她之前，她會先自嘲。格雷絲和安娜都遇到過酗酒的丈夫，都沒有生養過孩子，生活也都很拮据。安娜為了應對生活的挫折而轉信了基督教科學，之後她的生活慢慢變好了，這讓她成了瑪麗蓮的榜樣。1939 年，格雷絲加入了這個教派，她覺得這個信仰對她來說很重要。1944 年，18 歲的瑪麗蓮也效法她們加入了。

和安娜一起生活的幾年裏，瑪麗蓮的脾氣不再暴躁，她專注於康復治療，每天與安娜一起冥想，並沒有受到不良情緒的困擾。她小時候一直壓抑自己的情緒，和安娜在一起後，她開始慢慢正視這些負面情緒。在基督教科學的幫助下，她呈現出她分裂的人格中陽光的一面。她仍保留著純真，同時兼具與她年齡不符的成熟。她慢慢有了敢於直視他人眼睛的膽量，這是一個了不起的成就，因為許多害羞的人都無法做到這一點。眼睛是人類溝通的橋樑，我們通過眼睛表達情感、「控制」他人，也可以用眼神隱藏真實的自我。瑪麗蓮擁有一雙大而美麗的藍眼睛，她的眼神可以勾人魂魄。她通過眼睛傳遞出一種楚楚可憐、易受傷害的不安全感，這讓人們有種想要幫助她的衝動。她似乎是每個人心底的那個

孩子，有著所有人類都經歷過的傷痛和渴望，需要被愛、被呵護。

對於篤信基督教科學的信徒來說，任何事情都可以依靠上帝的愛來實現。如果沒有基督教科學，瑪麗蓮就不會有膽量去嘗試做明星。安娜教導她人生態度要積極向上，並通過治療傳遞給她精神力量，瑪麗蓮逐漸展現出她人格中堅不可摧而又堅定不移的那一面。她反對物質主義，厭惡珠寶，熱愛大自然，對金錢漠不關心，一心只想成為「美好」的人 —— 這些觀念全都源自於安娜‧勞爾。

基督教科學的信徒認為自己是理性的，而不是神秘的。在 1944 年安娜寫給瑪麗蓮的信中，這一立場顯而易見。有一次瑪麗蓮去底特律見她同母異父的姐姐伯妮斯，之後去了芝加哥看望暫住在那裏的格雷絲。她在坐火車時因暈車而感到不適，於是寫信給安娜求助。在安娜的回信中，她稱暈車為「不存在的」。她說，妳在坐火車時依舊是上帝的孩子，暈車是因為妳自我控制失調，需要進行修復。上帝的愛永遠伴隨著妳。「我會祈禱上帝去填滿妳的精神世界，這樣就不會有其他剩餘的空間會出錯了。」在安娜信仰的基督教科學的理念中，瑪麗蓮的焦慮並不存在，因為「神統治著精神世界，其他都不存在」。

基督教科學對瑪麗蓮還有其他影響。對於幼年受福音派基督教影響，之後又信奉基督教科學的瑪麗蓮來說，她體驗過與宇宙一體的興奮感就並不令人意外了。

這種經歷第一次發生在 1940 年，這是她在艾默生初中就讀的第二年，當時的她 14 歲，身體已經發育了，同時也結交了一些新朋友。有一天她和男朋友去海灘遊玩，第一次穿緊身又暴露的泳衣。那是一個陽光燦爛的日子，海灘上有很多人，讓她覺得自己好像在夢中一樣。她眺望大海，海面上飄滿了金色和薰衣草的顏色，海水碧藍，波濤洶湧，海灘上的每個人似乎都仰望著天空微笑。然後她走到海水邊，青年男性都尾隨著她，對著她吹口哨。但她沒有注意到他們，也沒有聽見他們的口哨聲。「我有一種奇怪的感覺，就好像我是兩個人。其中一個是來自孤兒院的瑪麗蓮，她孤苦伶仃沒有歸宿。另一個我不知道她的名字，但我知道她的歸宿在哪裏。她屬海洋、天空，屬整個世界。」我們所熟知的那個叫瑪麗蓮‧夢露的女演員正是誕生自她與宇宙一體的興奮感和萬能感。

瑪麗蓮信仰的基督教科學也有弊端，尤其是教義禁止信徒在患病時服藥。她在 1938 年秋有了生理期之後，經歷了嚴重的痛經和月經不調。作為基督教科學的信徒，她不能服用阿士匹靈來止痛。實際上，她患有子宮內膜異位症，她的子宮內膜生長在子宮外，導致

她月經期間劇烈地疼痛。人們並不清楚她究竟何時被診斷出患有這種疾病。子宮內膜異位症無法通過隱私部位來診斷，並且病情會隨著時間的推移而惡化。在 1950 年代，這個病只能通過腹部手術來診斷。她的屍檢結果顯示，在她的隱私部位上方有一道疤痕，這表明她曾在某個時間點接受過腹部手術，可能是在 25 歲之後（吉姆・多爾蒂認為她的痛經在他們婚姻期間並不嚴重）。醫生可以重新打開腹部的切口，以進入腹腔切除子宮內膜異位的部分。

子宮內膜異位症通常會在性交時引起疼痛。打開切口去除子宮內膜異位的部分可能會導致疤痕組織的形成，而這也會導致疼痛。多年來，瑪麗蓮常常因為手術而住院，第一次發生在 1953 年 11 月 4 日。報紙通常將這些手術描述為婦科手術，有時稱之為「清理輸卵管」。這是一個誤導性術語，因為這個詞可能意味著很多事情，包括清除流產後留下的殘留物或者墮胎，也可能意味著由淋病或者衣原體感染所需的手術治療。

瑪麗蓮告訴演員羅拔・米湛（Robert Mitchum，他曾是吉姆・多爾蒂就職的洛克希德航空公司的同事，後來成了瑪麗蓮在荷里活的朋友），每當她遇到困難時，她的月經就來了。她對紐約的好朋友、製衣商亨利・羅森菲爾德（Henry Rosenfeld）也說過同樣的話。她還曾告訴米湛和羅森菲爾德她有時連續幾個月都不來月經，也就是假性懷孕，當時她的身體出現了懷孕的症狀，但子宮中卻沒有胎兒。這種情況並不常見，但臨床上也有過類似的案例。因此，瑪麗蓮這位世界上最偉大的性感女神的身體，充滿了神奇與矛盾。她的外表毫無瑕疵，身體內部卻多有缺陷，需要通過手術來治療。

和她的母親一樣，她為自己是一名女性而感到自豪，將自己在月經和生殖系統方面的問題只告訴了少數摯友。拉爾夫・羅伯茨說，在她的演藝合同中有一條規定，那就是她在月經期間不必演出，但這條規定可能被列在了一個單獨的協議中，因為在她與二十世紀霍士的合同中並沒有這樣的條款。除了假性懷孕，她還有嘔吐、蕁麻疹和皮疹等疾病，這些似乎都代表著瑪麗蓮的身體對情緒起伏特別敏感。

瑪麗蓮 18 歲時靠服用藥物來緩解疼痛——通常是阿士匹靈可待因片，有時候會服用藥效更強的藥物。醫生把巴比妥酸鹽處方藥開給了格雷絲・戈達德，因為她患有心臟病和肝癌，她需要能使她鎮靜的藥物。格雷絲也給了瑪麗蓮一些巴比妥酸鹽，即使這種藥並不能治療疼痛。然而巴比妥酸鹽最終讓她上癮了，一旦遇到艱苦的電影拍攝日程，她就會服

用這種藥來治療失眠和焦慮。

瑪麗蓮很難對基督教科學保持忠誠，因為教義不允許信徒服藥。而該教對性交的消極觀點也對她造成困擾。《科學與健康》指出，婚外性行為是錯誤的，且婚內也應該控制性慾。瑪麗‧貝克‧艾迪深受維多利亞時代對性交的觀念影響，那個時代認為應該抑制男性的性慾。「身體上的愉悅並不是真正的享受，」她在《科學與健康》中寫道，「男性與女性的和諧應該是精神上的統一。如今，媒體上大肆宣揚的唯物主義和肉慾主義是邪惡的，精神的力量終會證明自己是真實存在的，肉慾主義將永遠消失。」安娜‧勞爾和她篤信的基督教科學使得瑪麗蓮解放了天性，但同時也限制了她。雖然信奉基督教科學讓她有了超自然的體驗，讓她的靈魂獲得了自由，但與此同時她也是個青少年，在性方面受到了極大的限制。

然而，基督教科學並沒有禁止荷里活的電影人出入他們的教堂，也沒有批判這個行業盛行的「性自由」。許多電影人被這個教派所吸引，因為教義中指出人的雄心壯志都能實現，並且有實際有效的方法能讓信徒獲得內心的寧靜，這對於荷里活的電影人來說非常有吸引力，因為這個行業容易使人焦慮，失敗更是家常便飯。瑪麗‧畢克馥、琴吉‧羅渣斯、珍‧哈露、鍾‧歌羅馥、桃麗絲‧黛（Doris Day）等都到基督教科學的教堂參加禮拜。鍾‧歌羅馥和瑪麗蓮的第一次碰面就是在基督教科學的教堂裏。但是，基督教科學對性的限制讓瑪麗蓮覺得自己有罪，因為她曾遭受過性侵犯，儘管安娜已經努力教她如何去消除這種內疚感。這些限制讓她在約會時拒絕發生性行為，並使得她嫁給了第一個她認為適合她的男人。

除了鮑勃‧繆爾，瑪麗蓮在艾默生初中的最後一年裏和很多男孩約會過。和鮑勃一樣，那些男孩幾乎都比她年長。她和他們一起跳舞、看電影，在沙灘上和他們嬉戲打鬧，但她不允許他們隨意觸碰她的身體。她說，即使在約會之後，「他們所能得到的最多就是個晚安之吻」。由於她著裝性感，艾默生的學生都稱她是「不雅的」，但同學們依舊認為她是一個「好女孩」。瑪麗蓮在豪威爾斯遇見哈里‧吉爾（Harry Keel）之後，開始和他約會。瑪麗蓮喜歡年長的男人，因此越發迷戀他。1940 年，吉爾 23 歲，是一位有抱負的荷里活演員，瑪麗蓮被他深深吸引，但他拒絕了瑪麗蓮，因為她還沒有到 16 歲，還沒有到可以發生性行為的法定年齡。在他眼中，14 歲的瑪麗蓮是個「會讓他進監獄的誘餌」。

他不再與她約會，他的拒絕傷害了瑪麗蓮，讓她哭了好幾個星期。吉爾身材高大、氣勢磅礡、聲音洪亮，之後成了一名音樂喜劇明星。

後來，她和吉姆‧多爾蒂在 1942 年春天訂婚了，當時他們把車停在穆赫蘭街上，這條街位於聖莫尼卡山脈的高處，人們都喜歡在那裏停車。他們參加了 1940 年代流行的男女朋友長吻比賽，據吉姆說，瑪麗蓮「熟練地限制了他的性行為」。據吉姆的妹妹說，格雷絲和安娜已經把她培養成了一個好女孩。那個年代流行「雙重標準」：好女孩應該幫助男朋友控制他自己。

瑪麗蓮的行為反映了 1940 年代人們對性行為的觀念。在第二次世界大戰期間，人們崇尚「性自由」，到了 1940 年代又開始變得保守。1941 年 12 月 7 日，日本人襲擊了珍珠港，之後美國加入了第二次世界大戰，導致社會一片混亂。年輕男性都去參軍了，年輕女性接管了男性之前的工作。軍人都被派往沿海基地，以便隨時到海外參加戰爭，於是年輕女性失去了性伴侶或結婚對象。賣淫在沿海基地是被許可的，十幾歲的女孩在這些基地玩得很開心，她們被稱作「勝利女孩」或「V 女孩」。她們和 1920 年代的「輕佻女子」一樣，是新的青少年文化的先鋒，她們跟著樂隊的音樂跳著吉魯巴舞，迷戀著法蘭‧仙納杜拉——一個體形瘦弱但聲音高亢的年輕男歌手。

幾十年來，思想層次較高的家庭都會限制處於青春期的小孩，教堂和女子俱樂部中的保守派也加入了他們的行列。傳統主義以「樸素的美國民間主義」的形式出現在 1930 代中期，當時國家內部需要重振民族精神，以應對當時國內的經濟大蕭條以及海外的極權主義政權——德國有希特拉（Adolf Hitler），意大利有墨索里尼（Benito Mussolini），西班牙有佛朗哥（Francisco Franco）。擁有民主政權和小城鎮的美國成了人們理想的國度。諾曼‧洛克威爾（Norman Rockwell）在他著名的現實主義畫作中，將簡單的價值觀理想化。作曲家亞倫‧柯普蘭（Aaron Copland）也一樣，他將民間音樂融入了他的作品中。電影中「鄰家女孩」和「美國女孩」的形象也體現了新的傳統主義。美高梅的路易‧B‧梅耶創造了這些形象，並席捲了整個行業。在瑪麗蓮早期的照片和電影中，她經常扮演「鄰家女孩」。

瑪麗蓮和那個時代的許多「好女孩」一樣，試圖通過沒有發生過性行為來贏得人們的尊重。瑪麗蓮在自傳《我的故事》中講述了她十幾歲時的戀愛經歷，這個版本不同於其他任何報道。她在自傳中表示，她對性沒有興趣，她認為她青春期時性感的身體並非為性行

為而生，她覺得凹凸有致的身材就像是一位神秘的「朋友」。她羨慕她周圍的男孩，因為他們非常喜歡性，所以她擔心自己可能錯過了一些重要的事情，不過她依然沒有理睬他們。只有在《我的故事》裏，她說不確定自己是「性冷淡」還是「同性戀」，然而在其他的報道中她都聲稱自己被哈里・吉爾那樣的年長男性所吸引。隨著年齡的增長，她漸漸成了世上最偉大的性感女神，但她卻越發被女性所吸引。她吸引著全世界異性的目光，又如何能同時愛上同性？為什麼她被賦予了令人驚嘆的外表，但身體內部卻滿是疾病和痛苦？之前的傳記作者都沒有提到過她是雙性戀，但這恰恰是她生命中一個重要的問題，同樣的問題還包括她無法找到治癒痛經或生育孩子的方法。

鑒於當時的社會風氣，瑪麗蓮覺得自己是個「異類」，因為她無視了追求她的男生。有時她覺得自己不是人類，因為渴望同性而產生了想要離開這個世界的衝動。雖然她在《我的故事》中描述了這些感受，但她的情緒是矛盾的。她愛哈里・吉爾嗎？雖然他倆在短暫的約會期間只是親吻過幾次，但吉爾對她有很大的影響，因為吉爾很像她的理想型——奇勒・基寶。此外，瑪麗蓮喜歡運動型的男生，這是她與高中生運動員吉姆・多爾蒂結婚的原因之一。她也喜歡喬・迪馬喬肌肉發達的體形——看起來像米高安哲羅（Michelangelo）的雕像。但女性的身材也深深地吸引著她。「還有一件邪惡的事，那就是凹凸有致的女人總是能讓我興奮。」注意，她用了「邪惡」這個詞，這表明她承認自己無法控制渴望同性的慾望，並且被自己嚇倒了。

1941 年春季是她在艾默生初中的最後一個學期，瑪麗蓮搬去了格雷絲和多克的家，那時格雷絲有能力撫養她了，因為他們的財務狀況終於穩定了下來。由於未來隨時可能發生戰爭，洛杉磯的飛機製造業蓬勃發展，多克成了阿德爾精密零件製造公司的全職員工。他和格雷絲買下了安娜在凡奈斯的一所房子，足夠容納他的三個孩子和瑪麗蓮。瑪麗蓮和比比・戈達德一起睡在前廊裏。

那年秋天，瑪麗蓮和比比一起在十年級時入讀凡奈斯高中，她的妝容和衣著引起了同學們的關注，吉姆・多爾蒂當時的女朋友稱她為「性感小野貓」。有一次她去參加學校戲劇演出的試鏡，因為她說自己迷戀劇中的主演沃倫・派克（Warren Peck）。但是她試鏡時的表現很尷尬——當老師示意她可以開始表演了，她卻站在那裏一動不動，無法說出原本已經記住的台詞。「我張開了嘴，但我說不出任何話！我在台上一直沉默著，然後就

謝幕了！」就像她在艾默生初中時一樣，瑪麗蓮似乎沒有表演的天分。凡奈斯高中有一系列的表演課程，四年前吉姆·多爾蒂和簡·羅素（Jane Russell）都曾是表演班上的明星，羅素後來成了荷里活明星。但瑪麗蓮並沒有參加凡奈斯高中的表演課程，因為她只在那兒讀了一個學期。

她仍然夢想著成為電影明星。她在學校時有一個朋友是個墨西哥男孩，他因為自己的種族而被其他學生嘲笑。學校位於富人區，而瑪麗蓮和那個墨西哥男孩都來自貧困地區。他在學校受到種族歧視後覺得自己格格不入，此時瑪麗蓮向他伸出了援手。她告訴那個墨西哥男孩，她也覺得自己不適合就讀這所高中，因為她是個孤兒。他倆常在課間休息時和放學後彼此做伴。儘管她覺得自己有很多缺點，但她告訴他，自己將成為一個電影明星。

然而，格雷絲為她的未來規劃了另外一條路，那就是步入婚姻。1941 年秋，阿德爾精密零件製造公司給了多克升遷的機會，讓他在西維珍尼亞州擔任東海岸的銷售部經理。格雷絲和多克不能把瑪麗蓮帶在身邊，因為格蘭戴絲和加利福尼亞州的規定都不允許。安娜·勞爾的身體每況愈下，因此她無法長期撫養瑪麗蓮。而瑪麗蓮只有 15 歲，無法自己一個人獨立生活。格雷絲詢問豪厄爾一家是否願意收養她，但他們自己已有三個孩子——一對雙胞胎再加上另外一個孩子，他們不想再撫養第四個了。

瑪麗蓮唯一的選擇就是回孤兒院生活，直到她 18 歲成年。但格雷絲知道瑪麗蓮不會同意，因為她討厭孤兒院，所以格雷絲給了她另一個選擇。埃塞爾·多爾蒂（Ethel Dougherty）和家人住在戈達德家的對面，格雷絲和埃塞爾·多爾蒂成了朋友。她倆在交談中想出了能幫助瑪麗蓮走出困境的方案。她可以嫁給埃塞爾的兒子吉姆，因為他的女朋友已經和他分手了。埃塞爾喜歡瑪麗蓮，格雷絲也喜歡吉姆。

這個計劃其實並不荒謬。瑪麗蓮在學校成績很差，她似乎對上課不感興趣。由於她在舞台上講話結結巴巴，沒有人認為她能成為一名演員，更別說成為電影明星了。與吉姆結婚可以讓她的問題迎刃而解。吉姆曾是凡奈斯高中的明星、學校足球隊的前鋒、學生會主席，還是學校戲劇演出中的主演。到頭來還是吉姆有能力成為演員，而不是瑪麗蓮，畢竟他曾在學校的戲劇演出中與簡·羅素演過對手戲。據吉姆的姐姐說，吉姆的表演廣受好評，而簡的表演卻並沒有收穫太多的掌聲。除此之外，吉姆還會彈吉他，和三名墨西哥同學組了一支樂隊。瑪麗蓮入讀凡奈斯高中時，他仍然很有名氣。他比瑪麗蓮大五歲，充滿

了陽剛之氣且運動細胞發達，為人也很友善。他能夠照顧她，而這正是格雷絲想要的。

1941 年的聖誕節，瑪麗蓮與生俱來的魅力成了讓人頭疼的問題。12 月 7 日珍珠港被襲擊後，駐紮在洛杉磯的軍人數量猛增。政府擔心日本人會轟炸洛杉磯，因此向洛杉磯派遣了很多部隊。聖佩德羅成為部隊前往太平洋的登船地點，荷里活公園和聖塔安尼塔的賽馬場變成了軍事基地，連凡奈斯也未能幸免，高射炮被安置在城市的各個角落。12 月 10 日，政府關閉了洛杉磯全市的路燈，直至戰爭結束。吉姆‧多爾蒂回憶說：「珍珠港事件把整個國家搞得天翻地覆，大家都很害怕。」

與此同時，人們對賣淫和性病的恐懼也開始蔓延開來。1941 年 2 月《洛杉磯時報》提出，年輕女性應該嫁給即將上戰場的軍人或與之發生過性關係的男性，以加入防止性病傳播的「聖戰」。這篇文章警告說，「你不能扼殺一個男人的本能」，並指出「大量男性被迫遠離家庭將造成他們健康方面的問題」。

安娜和格雷絲擔心瑪麗蓮無時無刻不散發著的魅力，因而時時關注著她的戀情。瑪麗蓮告訴格雷絲，她對性行為一無所知，格雷絲對此很驚訝，因為她知道瑪麗蓮曾與很多男生約會過。格雷絲曾是一個私生活混亂的「派對女郎」，但隨著年齡的增長，她開始批判這種行為，並希望瑪麗蓮遵循嚴格的道德準則。瑪麗蓮後來表示，她之所以與吉姆‧多爾蒂結婚，一部分原因是害怕自己對吉爾過於迷戀。此外，瑪麗‧貝克‧艾迪高度讚美婚姻，安娜‧勞爾也支持將瑪麗蓮嫁給吉姆的計劃。也許她們是擔心瑪麗蓮會走她母親格蘭戴絲的老路——深陷「非法」的戀情，墜入摧毀自己的深淵。

瑪麗蓮並不反對嫁給吉姆，儘管她夢想著成為明星，但她也是一個幻想著結婚的青春期女生。在那個年代，很少有工薪階層的女孩去上大學，大多在高中畢業後不久就結婚了。足球運動員在戰爭時期獲得了至高的讚譽，因為他們是強硬的戰士，是男子氣概的代表，是最受歡迎的一類人。學校希望校內的明星運動員與校花結婚，將童話故事中王子和公主的結合在現實中實現。在 1940 年代，這種婚姻模式是全國人民的夢想，即使在今天的美國，高中階段仍被視為每個人生命中的核心時期。

雖然瑪麗蓮說她喜歡沃倫‧派克，但她更喜歡去看掛在戲劇教室外牆上的吉姆的照片，那些照片是為了表彰他在學校演出中的成功。瑪麗蓮與他相遇時，他在洛克希德航空公司上夜班，賺外快以供養他的家庭。和許多曾撫養過瑪麗蓮的家庭一樣，多爾蒂家也是

工薪階層。給瑪麗蓮留下深刻印象的，是他過去的榮耀，而不是他的現狀。瑪麗蓮沒有幻想過嫁給醫生或律師，也沒有繼續去上學。她忘了自己曾是艾默生初中的校花，她覺得以她這樣的家庭背景能嫁給高中裏的明星，已經算是一個很大的成就了。

瑪麗蓮「引誘」吉姆娶她為妻，雖然格雷絲操控著事態發展，但瑪麗蓮覺得這就是她自己想要的。格雷絲策動吉姆送比比和瑪麗蓮去上學，並且讓瑪麗蓮坐在他身旁。格雷絲與埃塞爾·多爾蒂合作，說服他帶瑪麗蓮去參加阿德爾精密零件製造公司的聖誕舞會。他們一起跳舞時肢體接觸在所難免，此時的瑪麗蓮散發著致命的吸引力。她很有女人味，說話聲音很甜美，總是順從著吉姆，問他關於他的問題——這是一個取悅男人的訣竅，讓男人覺得給出婚姻的承諾是正確的選擇。聖誕舞會之後的幾天，日本潛艇在聖卡塔利娜海峽轟炸了一艘美國航母，對於處於戰爭邊緣的城市來說，這是一個可怕的信號。

那年春天是他們的熱戀期，他們一起去看電影、吃晚飯、在山上徒步旅行。因為格雷絲、多克和比比在 1942 年的春天去了西維珍尼亞州，瑪麗蓮便搬回了安娜的家，在西洛杉磯的高中完成了她十年級的第二個學期。吉姆作為一個忠實的追求者，從凡奈斯開車到西洛杉磯看她，途中還要翻越聖莫尼卡山脈。在多爾蒂的家庭野餐會上，她帶來了三個自製的檸檬派，她說是自己根據母親的配方做出來的。她口中的「母親」可能是指安娜·勞爾。吉姆在那次野餐中負責彈吉他，瑪麗蓮在他的伴奏下用甜美的嗓音歌唱。

格雷絲在前往西維珍尼亞州之前，把瑪麗蓮是私生子的真相告訴了她，而瑪麗蓮此前並不知情。她只知道她的父親在自己出生後不久就去世了（但事實並非如此），也沒有人告訴她自己的母親格蘭戴絲從未與她的生父結婚，而格雷絲認為斯坦利·吉福德是瑪麗蓮的生父。格雷絲也把這個家庭秘密告訴了吉姆，她覺得吉姆有可能會因為瑪麗蓮的身世而取消與她的婚約。但他並沒有這樣做，他是一個善良的人，並不在乎瑪麗蓮的身世。他並沒有因為瑪麗蓮的母親精神失常並且瑪麗蓮需要經濟上的資助而放棄她，他很樂意成為她的救世主，為這個甜美的「非法小孩」撐起保護傘。他並不是最後一個保護瑪麗蓮的人，1950 年代的男性與女友或妻子之間的關係就是成為女性的保護者。他真誠地愛著她，因為她美麗、善良、優雅，並且富有愛心。

他倆在 1942 年 6 月 19 日舉行了婚禮，那是瑪麗蓮 16 歲生日後的第三周，剛剛達到可以有性行為的合法年齡。她和格蘭戴絲一樣，都是一到可以有性行為的合法年齡就被安

排結婚了，這個巧合不得不讓人為瑪麗蓮擔心。瑪麗蓮和吉姆在豪厄爾的家中舉行了婚禮，豪厄爾一家是住在西木區的富有人家，他們豪宅內的旋轉樓梯非常典雅，瑪麗蓮曾在電影中看到過相似的場景。她身著白色的婚紗沿著樓梯走下來，安娜‧勞爾用傳統的白色緞子和花邊製作了這件婚紗，以此送她的養女出嫁。婚禮儀式在豪厄爾家客廳的壁爐前舉行。

花童由羅拉利和多拉利‧豪厄爾擔任。瑪麗蓮的六位養母出席了婚禮，但並不包括格雷絲，因為她此時正在西維珍尼亞州，與多克和比比在一起。根據我的調查顯示，艾達‧博倫德、安娜‧勞爾、莫德‧阿特金森、奧利芙‧夢露、多麗絲‧豪厄爾、伊妮德‧克內貝爾坎普、萊斯特‧博倫德和他的妻子都見證了這場婚禮（格雷絲的兄嫂布萊恩和洛蒂‧艾奇遜曾撫養了瑪麗蓮幾個月，但她結婚的時候他倆都不在洛杉磯）。格蘭戴絲也不在場，她仍然在北加州的阿格紐斯州立醫院。瑪麗蓮過去多年都寄宿在別人家中，現在她終於有了一個屬自己的家庭。

婚宴和晚宴在當地一家叫佛羅倫斯花園的夜總會裏舉行，吉姆之前積攢了一筆錢來支付婚禮開支。婚宴上的演出叫「紅白與美麗」，表演者們紛紛模仿電影明星，彰顯了荷里活的魅力。舞女們分別演了葛麗泰‧嘉寶、瑪蓮‧德烈治（Marlene Dietrich）、多蘿西‧拉穆爾（Dorothy Lamour）、嘉芙蓮‧協寶和赫迪‧拉瑪（Hedy Lamarr）。其中有一位舞女將吉姆拉上舞台與她共舞，瑪麗蓮目睹了這一切。荷里活對她的日常生活產生了不可磨滅的影響，即使在她的婚禮中也一樣。

我發現了一封不為人知的瑪麗蓮寫給格雷絲的信，其中她描述了自己如何興奮地建立起了她的新家。這封信的日期是 1942 年 9 月，是在她嫁給吉姆‧多爾蒂的三個月後。她和吉姆租了一間帶墨菲床的公寓，他們在晚上需要把床從牆壁上拉下來才能睡覺。雖然房間很小，但她每天把所有的時間都花在了打掃屋子、買菜燒飯上。她說一位朋友曾告訴她，做一名家庭主婦很費時，她很認同朋友的說法。但是在信中她說：「做家庭主婦真的很有趣。」她還提到自己對丈夫的愛：「吉姆對我很好，我知道即使我再等五至十年，我也找不到比他對我更好的人。我們相處得很好，他對每一件小事都很細心。」瑪麗蓮對格雷絲說的都是真的嗎？還是這只是她幻想中的情景？吉姆曾說在他們結婚初期，瑪麗蓮看起來就像個小孩子在過家家。畢竟，她只有 16 歲。

她在信中還提到了他們收到的結婚禮物，都是些在 1940 年代的洗禮和婚禮中常被

當作禮品的薯片、蘸醬、砂鍋、玻璃糖果盤和玻璃沙拉碗。安娜阿姨送了她幾套家居用品，包括毛巾和廚房用具。喬治·耶格（George Yeager）先生和夫人（他是吉姆在洛克希德公司的同事）送了他們一套酒杯，瑪麗蓮強調說他們不會用酒杯來喝酒 [40]。黑茲爾（Hazel）和切斯特·帕特森（Chester Patterson）送了他們一個形狀像茶壺的「可愛的電子鐘」。多麗絲阿姨和切斯特叔叔（豪厄爾）送了他們一幅他母親畫的「非常漂亮」的畫。除此之外，他們還收到了用於烘焙的玻璃派雷克斯盤、成套的玻璃盤和玻璃沙拉碗。在那個年代，富裕的人家通常會在婚禮上收到純銀水杯、餐具和水晶器皿，而瑪麗蓮的結婚禮物中並沒有這些。

婚後他們花了很多時間與家人在一起。由於多爾蒂家在1930年代早期非常貧困，當時他們住在公園的帳篷裏，在慈善廚房（soup kitchens）[41] 吃飯。曾有一個墨西哥家庭可憐他們，允許他們在自家後院的帳篷裏投宿。隨著戰爭時期經濟復蘇，他們家的財務狀況也有所改善，但離富裕的標準還很遠。瑪麗蓮性格隨和，同時也盡力地取悅家人，於是她很快就融入了多爾蒂家。吉姆的母親埃塞爾待她如親女兒般，對於吉姆的兄弟姐妹來說她更像個妹妹，而瑪麗蓮也喜歡照顧吉姆年幼的侄女和侄子。她曾被寄養在多個家庭，一次又一次地融入陌生家庭提升了她討人歡心的能力，她將這種能力看作是自己的行為準則。她根據吉姆的喜好調整自己，這也正是她為之前的寄養家庭所做的。

有時瑪麗蓮會和吉姆一起去跳舞或看電影，有時也會根據吉姆的想法去打獵和釣魚，或者與吉姆的朋友聚會。周末，他們會去威尼斯的「肌肉海灘」，那是一個著名的健美運動員的聚會場所，吉姆常常參加那裏舉行的比賽。瑪麗蓮很喜歡去「肌肉海灘」，因為海灘上的青年男性會和她調情，直到她舉起戴著結婚戒指的手，他們才離開。她喜歡炫耀自己凹凸有致的身材，感受她對男性的吸引力。

吉姆在由他人代寫的文章和書籍中，將自己與瑪麗蓮的婚姻形容為完美。他表示，她願意跟他一起去打獵和釣魚，並將家裏打掃得一塵不染。她還是一位出色的廚師——她燒的羊肉和野味非常好吃，而且她喜歡去看他的比賽。實際上，她做了吉姆想讓她做的任何事情。他還說，他們的性生活非常和諧。

這是真實的情況，還是吉姆編造的謊言？瑪麗蓮無疑是一位好「管家」，她一生都喜歡做家務和做飯，成了荷里活明星之後的她只是沒有時間去做這些事而已。她曾告訴記者

麗莎・威爾遜（Lisa Wilson），她嫁給吉姆後，常常從雜誌上剪下食譜，在收音機上收聽烹飪專家的節目，還向鄰居尋求建議，這就是她學會烹飪的方式。她追求完美的個性使她努力地把自己變成了吉姆的完美拍檔。同時她也開始有了在生活中扮演角色的能力，她盡力取悅他人，讓自己成為別人想讓她成為的人。

隨著格雷絲去了別的地方，安娜・勞爾也住得很遠，她漸漸變得依賴吉姆。和他在一起時，瑪麗蓮表現出對被拋棄的恐懼，抱著他並叫他爸爸。這種行為是兒童性侵受害者的典型表現，是他們應對成人生活的方式。在 1953 年《電影故事》雜誌的一篇文章中，吉姆說她很容易變得歇斯底里，在 1976 年《麥考爾》（McCall's）雜誌的一篇文章中，吉姆說她的情緒有時會變得非常可怕，需要給她很多安慰才能讓她平靜下來。她人格中嬰兒的那一面會突然出現，讓她的表現就跟嬰兒一樣，然而，她也會迅速轉變為一名成熟女性。吉姆的言論第一個證明了瑪麗蓮具有人格分裂症。

其他事件則與吉姆描繪的美好景象相矛盾，事實表明瑪麗蓮有時行為舉止很奇怪。一天晚上他們吵架之後，她穿著睡衣跑到外面，回來時抽泣著說有一個男人一直尾隨著她（這件事被認為是她患有精神疾病的證據，但也有可能的確有一名男子跟蹤她）。此外，她在傾盆大雨中試圖把一頭牛拉進他們的公寓，以防牛被淹死。她還會在咖啡裏放過量的糖，並在飲料中倒入大量的波本酒。她沒有安全感，以至於不敢告訴吉姆她其實不喜歡打獵和釣魚。

至於吉姆所說的他們之間和諧的性生活呢？當他的前妻成了全世界的性感偶像，他身為一個男性的自尊心驅使他聲稱彼此都在性行為方面表現出色。但瑪麗蓮說她不喜歡與吉姆做愛。「婚姻對我的首要影響是它讓我越發對性生活失去興趣。我的丈夫不在乎我是否喜歡性生活，也或許是他根本沒有意識到這一點。」但她繼續說道，他們當時都太年

40　美國法律規定，21 歲以下不得飲酒。

41　慈善廚房是一種民間賑濟機構，早期多為臨時性設置，是為了應對災荒時大量災民的出現。後來隨著城市化的發展，城市中出現了大量找不到工作的流民，因而逐漸有了常設機構。慈善廚房的經費來源有政府撥款、民間捐助和宗教機構出資。

輕了，無法討論這樣尷尬的問題。據伊力‧卡山說，瑪麗蓮曾告訴他，她從來沒有享受過與吉姆的性愛，除了他親吻她的乳房時。吉姆沒有努力去滿足她，他自己滿意後就睡著了。聽起來好像吉姆並不瞭解女性的性反應，這在 1950 年代的年輕男女中並不少見。

吉姆常把注意力放在自己身上，把時間花在男人的娛樂活動上。當《電影故事》雜誌的記者簡‧威爾基（Jane Wilkie）採訪他時，她覺得吉姆雖然身體很強壯，但頭腦並不聰明。羅拔‧米湛是吉姆在洛克希德的同事，後來他成了荷里活明星，並形容吉姆大方得體且很幽默。「他看起來像一塊大磚頭，」米湛說，「他的頭髮是棕紅色的，肩膀寬厚，看上去很結實。」吉姆向威爾基承認，他常和朋友一起打檯球打到很晚，儘管這讓瑪麗蓮很不高興。當瑪麗蓮談到自己想成為電影明星的夢想時，吉姆回答說，荷里活有很多女孩都想成為明星，她們都能歌善舞還會表演，是什麼讓妳覺得妳比她們更好？吉姆是一個傳統的男人，他不希望瑪麗蓮在外工作。他注意到她花了很多時間打扮自己，每天要洗臉很多次，不停地補妝，吃有益健康的食物，經常運動，他以為瑪麗蓮只是愛美而已。

但吉姆有時也會表現出善良體貼的一面。瑪麗蓮告訴吉姆她不想懷孕，因為生育可能會導致她的身材變形，對此他毫無怨言（瑪麗蓮告訴其他人，她認為在遙遠的未來她可能會考慮生小孩，她說自己家族裏的女性都沒能成為一個好母親）。吉姆也考慮到她家族遺傳的精神疾病，他認為應該等她年長一些才能讓她承擔生育的壓力。瑪麗蓮也擔心自己可能會精神失常，她覺得自己的多愁善感可能代表著她的大腦存在某種異常。諾沃克州立精神病院曾將格蘭戴絲的大腦診斷為衰變，她母親的病症帶給她的陰影以及她夢中的惡魔和怪獸都將縈繞她一生。迫於吉姆的壓力，她在下體中放了避孕隔膜。

吉姆在 1944 年的春天報名參軍了。他沉浸在男權思想中，響應了青年男性在戰爭時期應該為國家服務的號召。他所有的朋友都主動或被動地參軍了，他不想因為落後而感到羞恥。當吉姆告訴瑪麗蓮這件事時，她變得歇斯底里。吉姆是她的生活支柱，是她心裏那個不會棄她而去的人。吉姆為了安撫她而申請加入了商船部隊，因為商船部隊比其他部隊更有可能從事岸上的後勤工作。後來他被安排到聖卡塔利娜島工作，那裏已經變成了一個商船部隊基地。在吉姆被晉升為體育教練並獲得了軍官的身份後，他被准許在島上租一間房子，讓瑪麗蓮搬到那裏與他一起生活。他們在聖卡塔利娜島上住了九個月，之後吉姆被派往了南太平洋執勤。

雖然吉姆和瑪麗蓮在聖卡塔利娜島上朝夕相處，但是他們的婚姻關係卻開始變得緊張——接下來幾個月的經歷催生了性感女神瑪麗蓮·夢露。聖卡塔利娜島的經濟支柱是當地的旅遊貿易，而這一切在戰爭期間被迫暫停了。由於渡輪被軍隊接管，島上的大部分女性不得不離開這裏，留下島上數千名駐紮在那裏的男人。「你從來沒有見過那麼多水手，那麼多男人。」瑪麗蓮回憶道，她是基地裏為數不多的女性之一。其他的官兵也帶著妻子住在那裏，她與她們相處得很好。她們一起去海灘，交換做菜的心得，瑪麗蓮還幫她們照顧嬰兒。然而，人們都認為她是一個性感的女人，這一名聲迅速傳開了。當她走進城鎮或海灘時，男人們都注視著她。

吉姆是她的保護者，沒有人敢侵犯這位強硬的體育教練。瑪麗蓮經常穿著緊身的毛衣和短褲，或穿著泳衣展示她的身材，這一行為激怒了吉姆。他指責她用這種穿衣方式來勾引男性。「妳難道沒有意識到，」他對她說，「那些男人正在腦中幻想著強姦妳嗎？」他的警告讓她非常生氣，因為她不認為她穿的衣服和島上其他女人的穿著有什麼不同。這是她在婚姻中第一次強調自己的獨立性，而她的丈夫卻認為自己應該掌控婚姻的全部。

瑪麗蓮把男人的眼睛當成相機的鏡頭，成為萬眾矚目的焦點。她很誘人，很會擺姿勢，儼然就是一個模特兒。她喜歡男人對著她目不轉睛的樣子。諾曼·羅斯滕是瑪麗蓮的一位密友，後來為她寫了一本回憶錄，其中描述了她喜歡男人渴望得到她的想法。「男人的這種想法勾起了她的情慾，讓她受寵若驚、興奮不已。來自男人的矚目使她內心深處對自己不受歡迎的恐懼蕩然無存。」也許她從男人對她的注視中看到了權力，這是一種控制男人的手段。也許她無法阻止自己這樣做，也許她對吉姆·多爾蒂的性要求很不滿，因而報復他。

後來她成了一名職業模特，大膽地面對鏡頭，面對男性的目光。攝影師菲利普·哈爾斯曼（Philippe Halsman）表示，瑪麗蓮「深知鏡頭不只是一隻眼睛，而是數百萬男性眼睛的象徵」。她能夠用「她充滿魅力的個性」影響整個聖卡塔利娜島，吸引島上男人的注意力。她可以在生活中直面人們的目光，她也可以在鏡頭前做同樣的事。

瑪麗蓮有時會依賴他人，害羞且沒有安全感，但她也曾在艾默生初中和聖卡塔利娜島上展現出獨立性。上初中時，她設計了一個不尋常的穿衣方式來吸引男孩的注意，在島上她用性感的穿衣風格來反抗吉姆·多爾蒂。她還與霍華德·康靈頓（Howard Corrington）

成為朋友，康靈頓與她的丈夫在同一個部隊裏服役，他曾是前奧運會舉重冠軍，瑪麗蓮向他學習舉重，這是一個叛逆的行為。在 1950 年代，女性被允許從事的運動有網球和游泳等，但不包括舉重，因為它的目的是鍛煉肌肉，而這恰恰是女性不該有的。瑪麗蓮說，她練習舉重的目的是保持胸部堅挺，同時減肥瘦身。她肯定還意識到舉重有益於模特和演員的事業——她需要堅強的意志和靈活的身體，才能經受住這些職業帶來的嚴酷考驗。

　　與此同時，吉姆對於瑪麗蓮與他人調情的行為非常惱火。他需要離開她，冷靜一下。他要求被派往海外執勤，於是他就被分配到南太平洋了。瑪麗蓮突然覺得自己就要被拋棄了，她展現出妻子忠誠的一面，懇求吉姆允許她懷孕，這樣她有一個嬰兒可以照顧。但他拒絕了，並讓瑪麗蓮去和他的父母住在一起。後來，街上有越來越多的男人攔下她對她說，她可以成為模特兒甚至是電影明星，這種情況遠比在聖卡塔利娜島上發生的還要多。在電影產業主宰洛杉磯的時代，經常有男性在街上對著漂亮女人說這樣的話。但瑪麗蓮無動於衷，直到有一天攝影師大衛‧康諾弗（David Conover）發掘了正在飛機製造廠裝配線上工作的她，並開啟了她作為模特的職業生涯。從此，她的生活有了翻天覆地的變化。

攝影師和
Photographers

製片人，
and Producers

1944

1946

Chapter 4

1944 年 4 月，吉姆‧多爾蒂去了南太平洋，瑪麗蓮搬去與他的父母同住。曾和格雷絲‧戈達德一起計劃讓瑪麗蓮嫁給自己兒子的埃塞爾‧多爾蒂此刻成了她的養育者，這讓她感覺好像又回到了童年的寄養生活。瑪麗蓮仍然和以前一樣，養父母叫她做什麼她就做什麼，遵從於他人為她做出的決定。後來她變得焦躁不安，開始想要屬自己的生活，於是埃塞爾為她找了一份工作，在位於柏本克的一家名為無線電飛機的軍火工廠裏做工，埃塞爾則在這家工廠的醫務室工作。瑪麗蓮成了「鉚釘工羅茜」（Rosie the Riveter）[42]，她仍然是個完美的妻子，每天都給吉姆寫信。

　　無線電飛機廠製造的遙控無人駕駛飛機是戰鬥機和高射炮射擊試驗的目標。瑪麗蓮最初的任務是檢查無人機上的降落傘，後來被分配到塗料室，在那裏她的主要工作是把無人機的機身打磨光滑，並塗上清漆。她的工作時間很長，而且大部分時間都是站著，再加上清漆的味道相當刺鼻，讓這份工作看上去十分辛苦。這樣的工作環境讓人聯想到她的母親，格蘭戴絲也曾在電影編輯室內聞著膠水味長時間地工作。瑪麗蓮曾經拒絕從事和她母親一樣的工作，因為她透過孤兒院的臥室窗戶看到雷電華的標誌後，她就有了成為明星的夢想。不過，瑪麗蓮在工作中表現出色，她的努力得到了認可，工廠也

為她頒發了獎牌。

她不喜歡在塗料室中工作，於是她又在凡奈斯的陸軍基地找了一份前台的工作。但是她很快回到了無線電飛機廠，因為她發現在陸軍基地的同事都是男人，這可能會引起與在聖卡塔利娜島時一樣的誤會，吉姆曾因那裏的男人對著她拋媚眼而生氣。而她現在需要面對的是她的婆婆，是她丈夫的「另一雙眼睛」。「無線電飛機廠裏已經有很多狼了，」她在寫給格雷絲的信中提到，「只是還沒有達到一支軍隊的規模。」

儘管和多爾蒂家一起生活，瑪麗蓮仍然忠於安娜‧勞爾和基督教科學。1944 年 8月，她正式成了基督教科學的教會成員，簽署了一份表明她支持教會的文件，其他基督教教會的入會儀式也要簽署類似的文件。瑪麗蓮的入會資料由安娜‧勞爾和艾瑪‧伊斯頓‧紐曼（Emma Easton Newman）作為見證者共同簽署，艾瑪‧伊斯頓‧紐曼是一位著名的治療師，她曾接受過瑪麗‧貝克‧艾迪的培訓。與創始人的密切關係賦予了紐曼極大的威望，同時也顯示了安娜在教會中的重要地位以及她對養女寄予的厚望。

10 月，瑪麗蓮前往芝加哥探望格雷絲，並去底特律見了格蘭戴絲第一次結婚時生下的女兒——她同母異父的姐姐伯妮斯，她們之前曾有信件來往。安娜寫了一封信給瑪麗蓮，指責她不該暈車，因為暈車對於基督教科學的治療師來說不是病症而是幻想，安娜勸告她要尋求上帝的愛。在伯妮斯寫的瑪麗蓮回憶錄中，她提到她們曾在底特律一起購物、一起回憶童年的美好時光，但她注意到瑪麗蓮說話時結結巴巴的。

12 月，瑪麗蓮在返回無線電飛機廠後不久，她的命運發生了巨大的變化。當時一群為空軍服務的電影人來到她供職的工廠為新兵拍攝紀錄片，其中就包括海報女郎的攝影師大衛‧康諾弗，他一直在尋找合適的年輕女性為《美國人》（Yank）雜誌和《星條旗報》（Stars and Stripes）拍攝海報。當他看到瑪麗蓮在流水線上工作時，立即被她吸引住了，於是上前問她是否願意接受拍攝，她同意了。康諾弗讓她穿上一件毛衣，因為他正在拍攝能鼓舞「士氣」的照片，需要展示她凹凸有致的身材。她穿上了一件自己的紅色毛衣，康諾弗說：

42　鉚釘工羅茜是第二次世界大戰時美國女工的統稱。

「這款華麗的紅色羊絨衫把她絕妙的身材襯托得更加驚艷了。」紅色毛衣再一次成了她的「魔術毛衣」。她在之後拍攝的其他海報中都穿著這件紅色毛衣，因為模特們需要穿自己的衣服。

康諾弗鏡頭下的瑪麗蓮非常上鏡：她擁有極佳的膚色，她的活力使她在照片上閃閃發光，她看上去還有一種天真無邪。在她早期拍攝的海報女郎的照片中，她非常樂於展示自己的身材以吸引人們的目光。她同時兼具女孩的稚氣和女人的性感，時而害羞靦腆，時而奔放大膽，但她從不媚俗。康諾弗對此非常驚喜，他告訴瑪麗蓮她能夠成為雜誌的封面女郎，而不僅僅是海報女郎。

這是一個改變命運的時刻，相機的閃光燈發出的光，就像是基督教復興會中上帝的光芒，使信徒有了「新的人生目標」而重生了。有一天瑪麗‧貝克‧艾迪在讀《聖經》時受到啟發從而治癒了自己的頑疾，就像《聖經》中有一段講述的是基督治癒了一個殘廢的男人 —— 基督告訴他，扔掉枴杖，獨立行走。瑪麗蓮信奉基督教科學，她深受艾迪的人生故事影響，所以她覺得自己的成功應該歸功於上帝。其實，她的重生靠的是她自己。雖然除了甜美的外形和與她年齡不符的成熟心智外，瑪麗蓮目前還沒有表現出任何特殊的才能，但她凡事追求完美，這一點體現在她作為妻子和工廠工人的表現上。之前她只是夢想著成為明星，並沒有採取實際行動。但當她覺得自己的目標有可能會實現時，她變成了一個「野心家」。康諾弗的照片已經釋放出了她體內的一部分慾望。

雖然瑪麗蓮的情緒起伏依然很大，但她很有活力，這種活力在康諾弗的鏡頭下表現得淋漓盡致。她的朋友蘇珊‧斯特拉斯伯格說：「當她的生活中沒有任何事情能讓她投入時，她會變得不安而亢奮。她擁有巨大的能量，在工作、生活中一陣又一陣地釋放這些強大的能量，能量徹底釋放完之後她又會變得沮喪。」阿瑟‧米勒目睹過她的躁狂抑鬱症周期：「她很想一直活在巔峰期，一直在忙碌中變得越來越強大。」忙碌過後，她會覺得自己一文不值，並且無法入睡。諾曼‧羅斯滕用溫和的語言描述了她波動的情緒：「當她興奮的時候，她給人的感覺就像是身邊有美妙的音樂一直在環繞；當她失落的時候，她就會變得孤僻，並喜歡獨處。」

她在情緒巔峰期工作會釋放巨大的活力，拍攝完成之後情緒就會低落。她特有的情緒狀態慢慢形成了，她的收穫也隨之出現：在為康諾弗擔任模特的兩年內，她成了西海岸

地區首屈一指的模特，而且在 1946 年被二十世紀霍士看中並簽約。她僅僅花了六年時間就成了家喻戶曉的明星，六年內她展現出了非凡的創造力、膽量和實現目標的能力。她童年的消極情緒慢慢消失了，但她的強迫症開始出現了。

在瑪麗蓮成為康諾弗的模特後不久，也就是在吉姆·多爾蒂離開九個月後，他第一次回到了洛杉磯。他和瑪麗蓮一起騎馬、看電影、去海灘遊玩、去椰林夜總會跳舞，還在聖貝納迪諾山區的雪地度假村裏待了一周。吉姆注意到瑪麗蓮還像以前一樣愛喝混合飲料和薑汁汽水，仍然敏感、害羞、情緒起伏不定，但她似乎比以前更自信了。瑪麗蓮告訴吉姆她在從事模特工作，他並沒有反對，因為他知道無線電飛機廠的工作非常辛苦，而做模特的收入顯然更高。但他對瑪麗蓮依然不願意懷孕感到困擾，她並不想那麼快就生孩子。瑪麗蓮變得越發獨立，這讓吉姆擔憂起來，他將生孩子視為鞏固他們婚姻關係的一種方式。

休假結束後，吉姆被派去保護西海岸附近的船隻，他在周末可以回洛杉磯探親。在接下來的一年半時間裏，他被派往遠東執行任務，或駐紮在西海岸的船隻上。瑪麗蓮的人生繼續發生著變化，她談論更多關於模特的工作，對於他倆的未來說得越來越少。她也為康諾弗的攝影師朋友做模特，自發地尋找更多的工作機會。有時吉姆周末回到父母家時，她卻因拍攝工作而沒有趕回去。慢慢地，瑪麗蓮和吉姆之間的距離越來越大了。

1945 年 4 月，吉姆被派往遠東地區。此時，埃塞爾·多爾蒂出面介入了，她對瑪麗蓮的模特工作越發不滿，她經常接到陌生男人打到家裏來的電話，之後瑪麗蓮就和他們出去了。埃塞爾寫信給吉姆，抱怨瑪麗蓮的種種行為。吉姆心煩意亂地寫信給瑪麗蓮，嚴厲地訓斥了她。和大多數 1940 年代的美國人一樣，他認為男人就應該養家，女人就應該待在家裏。吉姆在信中寫道，戰爭期間女性在外工作的情況只是偶然的，戰爭結束後，她必須放棄模特工作，回歸家庭，生個孩子。「你只能選擇做家庭主婦。」他寫道。

吉姆的信激怒了瑪麗蓮，她不想再聽命於他人。模特事業的成功使她變得更加獨立，於是她邁出大膽的一步，搬出了多爾蒂家的房子，住進了安娜的二層公寓。安娜支持她全身心投入模特事業的決定，儘管瑪麗蓮並未結束與吉姆的婚姻關係。

同年 7 月，瑪麗蓮與康諾弗一起前往莫哈韋沙漠和死亡谷，在自然環境中拍攝。用大自然作背景是海報拍攝的常用主題，將性感的女性形象與大自然的生命力和純潔感相結

合，以淡化色情的意味。一些瑪麗蓮傳記作者懷疑他們是否真的去了莫哈韋沙漠和死亡谷，因為當時康諾弗只發佈了幾張照片，而他在洛杉磯當地就可以拍出這樣的效果。他因這件事受到質疑時，聲稱部隊突然命令他去海外執行任務，於是他將瑪麗蓮的照片倉促地郵寄給了一位叫波特·休斯（Potter Hueth）的攝影師朋友，但休斯從未收到過瑪麗蓮的照片，這些照片可能在郵寄的過程中丟失了。

康諾弗在離開之前囑咐休斯幫助瑪麗蓮，而休斯也的確做到了。他不僅親自為瑪麗蓮拍照，還將她推薦給了藍皮書模特經紀公司（Blue Book Model Agency）的負責人艾米琳·斯奈夫利，她在 1945 年 8 月 2 日對瑪麗蓮進行了面試。同一天，康諾弗在無線電飛機廠為瑪麗蓮拍的照片上了《星條旗報》的封面。這是一個極大的成就，因為《星條旗報》會被發放給全世界的士兵，發行量非常大。

斯奈夫利在面試中發現瑪麗蓮的魅力不可阻擋。她當時穿了一件白色的裙子，斯奈夫利覺得她看起來就像教堂合唱團裏的小天使。當她走進辦公室後便盯著佈告欄看，上面貼著藍皮書經紀公司的模特拍攝的雜誌封面。「所有的女孩都非常漂亮，」她對斯奈夫利說道，「我也可以成為一名封面女郎嗎？」斯奈夫利回答說：「是的，你天生就是一個模特。」然後她給了瑪麗蓮一份合同。

斯奈夫利回憶起那次面試說道：「她的聲音好似小女孩，音調很高，驚人的胸圍使得她 12 碼的裙子看起來太小了，她對如何擺姿勢、如何走路、如何坐都一無所知。」斯奈夫利的話聽起來有些有失公允，因為很多攝影師已對瑪麗蓮的表現讚不絕口。雖然斯奈夫利在造就瑪麗蓮·夢露的過程中起著至關重要的作用，但她卻是一個喜歡誇大自己功勞的人。為了賺錢，斯奈夫利還開了一家模特學校，瑪麗蓮報名參加了三個月的課程。洛杉磯這座城市有許多這樣的學校，旨在教年輕女性如何成為一名職業模特。據斯奈夫利說，瑪麗蓮是班上最優秀的學生，她從不缺課，從不遲到。她的習慣性遲到是在她開始拍電影之後才出現的。

1945 年夏天，第二次世界大戰的結束使美國人民為之振奮，瑪麗蓮就在此時與藍皮書模特經紀公司簽約了，這一舉動違背了她丈夫和婆婆的意願。部隊裏的士兵都回家了，人們也開始購買新的車子、電器和衣服，各地都在舉辦花車遊行和節日狂歡。8 月的時候，日本宣佈投降，人們紛紛湧上街頭，挽起陌生人的手臂起舞。經過四年的「停電」

之後，城市的燈光再次亮起。「熾熱的燈泡把整個城市都點亮了，絢爛奪目，」拉娜·特納回憶說，「閃閃發光，讓人興奮。」

瑪麗蓮喜歡掌控自己的財務。作為格蘭戴絲的女兒和格雷絲監護的女孩，她非常尊重這兩位職業女性的價值觀。她倆既看重婚姻和生兒育女，同時也重視自己的獨立性。她們在瑪麗蓮的成長過程中向她灌輸的思想就是既要結婚，在必要時也要能養活自己。雖然後來她為了事業有更大的發展而和製片人發生性關係，但是這些富有的男人並沒有在經濟上支持她。如果在性交易之後她拿了錢，那麼這就意味著她是一名妓女，而她並不想成為妓女。即便後來她嫁給了喬·迪馬喬和阿瑟·米勒，她依然有自己的收入，甚至還在經濟上支持過米勒。她為自己能經濟獨立而感到自豪。

隨著她的模特事業越發紅火，瑪麗蓮為自己起了一個她覺得更符合模特氣質的名字——簡·諾曼（Jean Norman），它比自己當時的名字諾瑪·簡·多爾蒂更高級。她還改變了自己的寫字方式，她在童年時期和嫁給吉姆·多爾蒂後書寫的字母是圓形的，顯得很刻板，看起來像一個孩子的手寫體。如今她開始寫「草書」了，她的字跡看上去就像她的人生一樣活力四射。

青年時期的瑪麗蓮性格開朗，常用詼諧幽默的口吻與攝影師談笑風生。她會在攝影師的工作室裏擺上幾個小時的造型，還與他們有說有笑。有時候攝影師在沙灘上為瑪麗蓮拍攝，她會躍躍欲試地跑過沙灘，攀上沙丘和岩石峭壁。有一次，攝影師約瑟夫·賈斯古爾（Joseph Jasgur）在祖馬海灘為瑪麗蓮拍攝，當時她有些情緒低落，於是攝影師讓她伸出舌頭。這個滑稽的動作引出了她俏皮的一面：就好像一個開關突然被打開了一樣，「她飛奔著穿過沙灘來到海邊，又像一隻被上了發條的玩具一樣飛奔回來，興高采烈地讓海風吹拂她的肌膚，讓沙粒穿梭於她的腳趾之間」。瑪麗蓮似乎擁有無窮的活力，「她的熱情具有傳染性，」布魯諾·伯納德（Bruno Bernard）說，「連續數小時的拍攝後，她仍然充滿活力。」

瑪麗蓮的身體擁有極好的柔韌性，這使她能夠擺出攝影師要求的任何姿勢。她每天都堅持用自己在聖卡塔利娜島上學到的鍛煉方法健身——下腰、舉重、騎自行車、快步走，並且，瑪麗蓮與相機之間有種冥冥之中注定的緣分。「她走到相機前，」攝影師威廉·卡羅爾（William Carroll）回憶說，「很快就能擺好姿勢，就好像她能讀懂我的想法一樣。

在聽到相機的快門聲後，她會換個姿勢，她的造型總是能讓我眼前一亮。」由於卡羅爾描述的是他們 50 年前的合作，可能誇大了瑪麗蓮早期擔任模特的能力，但他注意到了當時的瑪麗蓮正在飛速成長。為了能塑造出更完美的自己，瑪麗蓮會看自己的每一張照片，並向攝影師提問：最好的拍攝角度是怎樣的？如何能使她的臀部看上去更小？如何改善她的髮型和笑容？瑪麗蓮回憶說：「我必須要做到最好，我把自己的照片帶回家，研究自己在照片中的樣子，並在鏡子前反覆練習。」

雖然她有成功的決心，但她的情緒依然不太穩定。1945 年 11 月，瑪麗蓮在經過了三個月的模特培訓和與攝影師們的多次合作之後，斯奈夫利覺得她仍然是個「戰戰兢兢、內心孤獨、常穿著清新的白色棉質連衣裙的孩子」。1946 年 3 月，攝影師約瑟夫·賈斯古爾發現瑪麗蓮有些膽怯和不安。有一次她遲到了一個小時，因為一直擔心自己的外表而反覆化妝、做髮型。同年，攝影師鮑勃·香農（Bob Shannon）在為瑪麗蓮拍攝時也覺得她情緒不穩定。當他看到瑪麗蓮因經期腹痛一次性服用了五片阿士匹靈時，他很擔心，覺得她用藥劑量太大了。不過她很少服用巴比妥、羥考酮、杜冷丁之類的強效止痛藥，因為當時她的子宮內膜異位症和焦慮症還不是很嚴重。

多爾蒂有時覺得瑪麗蓮像是活在另一個世界，與現實世界完全脫離。她有時會在家庭聚會時遲到很久，也不作任何解釋。「她時常表情空洞，」大衛·康諾弗回憶說，「彷彿迷失了自己。」瑪麗蓮反覆地出現幻覺，時常夢見魔鬼和女巫，她也很擔心自己會像母親一樣患有精神病。她曾向康諾弗講述了一個噩夢，在那個夢中，醫院裏的男性抓著她，強迫她穿上束身衣，並將她帶入一棟看起來像是她曾經住過的孤兒院的樓裏。他們帶著她穿過一個又一個黑色的門，最後來到一個昏暗的房間，那些男性把她丟在這裏就離開了。

在戰爭期間，越來越多的以裸體女子為特色的「女孩」雜誌被推出，對模特的需求量也隨之增加。《生活和外觀》雜誌被《推特》（Twitter）《眼》（Eye）和《爆炸》（Bang）等雜誌廣泛地模仿，在這些雜誌中，半裸女郎的照片與時事文章並存，其中還不乏低俗的笑話。雜誌的風格起初還比較隱晦，到後來越發低俗不堪。戰爭結束時，《君子雜誌》（Esquire）的編輯們厭倦了郵局的審查，因而不再刊登那些廣受歡迎的美女照片。當時的審查員執行的是 1873 年的「康斯托克法案」，該法案禁止通過雜誌傳播淫穢信息。《君子雜誌》的這一舉措使得「女孩」雜誌不再流行，而「女孩」雜誌恰恰是瑪麗蓮照片的刊登之地。

剛開始的時候，艾米琳‧斯奈夫利將瑪麗蓮定位為海報女郎，因為時裝模特大多纖瘦且身材高挑、胸部平坦，這樣的身材才會使人們把視線集中在服裝上，而瑪麗蓮豐滿的胸部和翹臀只會讓人們關注她的身材。她的胸圍太大，根本無法穿進時裝模特的標準尺寸的衣服。斯奈夫利曾派她去為蒙哥馬利‧沃德（Montgomery Ward）拍攝時裝廣告，兩天後她就被解僱了，因為她太過性感。時裝模特走的貓步她也走得很差，她的雙膝靠得很近，這使她的臀部格外挺翹，因此在走路時臀部會搖晃。不過後來，她讓走路時搖晃的臀部變成了自己得天獨厚的標誌。

但是，斯奈夫利並不覺得瑪麗蓮除了豐滿的胸部之外還有什麼性感之處，布魯諾‧伯納德有時覺得她努力讓自己看起來很性感的樣子很可笑。當她半睜著雙眼並嘟起圓唇時，伯納德說她看起來像個「法國蕩婦」，於是告誡她還是用原先「女孩般的女人」的表情。其他攝影師卻不同意伯納德的看法，因為他們喜歡她「過分」性感的人設。瑪麗蓮無意中聽到了他們的評論：「那個女人就像一台性愛機器，她可以隨時展現、收起自己性感的一面。」後來，她把朦朧的雙眼和圓圓的嘟唇塑造成了她的經典表情。

瑪麗蓮富有表現力的雙眼和較大的頭部在拍攝時佔有很大優勢，但是斯奈夫利和攝影師們都發現了她臉蛋和身材上的缺陷，有些和格雷絲‧戈達德早年發現的一樣。瑪麗蓮的鼻樑上有一塊凸起，下巴線條也不夠明顯，從某個角度甚至能看到她的雙下巴。而且她的鼻子太長了，牙齒不夠整齊，臀部太寬，雙腿不夠細長，當時大家都在推崇海報女郎佩蒂（Petty）和巴爾加斯（Varga）的修長美腿。

妝容、燈光和拍攝角度掩蓋了瑪麗蓮外表上的一些缺陷。攝影師賈斯古爾通過仰拍的角度讓她的下巴線條更明顯，並使她看起來更高挑。他通過仔細調整落在她臉上的光線和相機的角度，讓她的鼻子看起來更纖細。布魯諾‧伯納德則認為女性的雙腿是最誘人的部位，所以他用能拉長她雙腿的角度拍攝，而瑪麗蓮卻質疑他試圖把自己變成巴爾加斯。「巴爾加斯有什麼不好？」他打趣說。後來，攝影師們繼續用這些小技巧來彌補瑪麗蓮容貌上的缺陷，直到 1950 年，她進行了整容手術，修復了下巴和鼻子上的瑕疵。

之後，斯奈夫利和賈斯古爾還覺得瑪麗蓮的牙齦線太高了，他們讓她在拍攝時盡量笑不露齒。瑪麗蓮在鏡子前不斷練習，直到能露出完美的笑容，但在電影中她依然無法掩飾顫抖的上唇。他們也不喜歡她的捲髮，因為當時流行拉娜‧特納的順滑直髮。艾米

琳‧斯奈夫利和攝影師們也希望瑪麗蓮染金髮，因為他們認為金髮比她天然的棕色頭髮更適合她白皙的皮膚。但她想保持天然的樣貌，而且拉直頭髮和染髮的費用對她來說是個難題。在 1946 年 2 月，一家洗髮水公司有意向僱她拍攝廣告，但要求她染金髮並將頭髮拉直，這家公司答應承擔相關費用，於是瑪麗蓮按照要求做了。

這個過程非常複雜，也非常耗時。首先，髮型師用化學劑將她的頭髮熨直，然後用金色的染髮劑染色，接著再把頭髮熨得稍顯捲曲，最後用髮夾將捲髮固定，並用落地式烘乾機將頭髮烘乾。過程複雜而艱難，但瑪麗蓮願意盡一切努力成為一名成功的模特。

在瑪麗蓮職業生涯的這個階段，她與攝影師合作時幾乎從不遲到。她願意按「協議」為他們工作，這意味著她要免費出鏡，穿自己的衣服並自己化妝。在他們售出照片後，她才能按比例分成。即便在這種情況下，許多攝影師依然因拒絕付款而臭名昭著，因此很多模特都拒絕按協議工作。「她是個非常積極能幹的人，」攝影師迪內斯說。「如果她之前沒有全心全意地與這麼多攝影師合作，她就不可能有今天的成就。」她甚至願意簽署攝影師有權發售她的照片的合約，但她並沒有意識到授予攝影師這樣的權利將會引發諸多問題：她可能會被過度消費，從而導致未來的拍攝機會變少，因為廣告商完全可以使用現有的照片。在她模特生涯的初期，她覺得自己必須保持隨和的性格才能獲得更多的工作機會。

與其他模特不同的是，瑪麗蓮沒有能照顧她的母親，格雷絲和安娜都沒有出面幫助她，儘管她當時只有 19 歲。瑪麗蓮在《我的故事》中稱她們當時埋頭工作，只顧得上她們自己，因而無暇照顧她，但她並不介意自己打理事業。瑪麗蓮對她們很慷慨，當她富裕時會給她們寄錢，並時常打電話給格雷絲。瑪麗蓮可憐的身世激發了斯奈夫利的母性。「她的起點比我以前認識的任何女孩都低，」斯奈夫利說，「但她卻是工作最努力的一個。她十分好學，想成為大人物，這種野心我未曾在他人身上看到過。」攝影師們也因得到了她的尊重而格外喜歡她。「當我把她介紹給攝影師時，」斯奈夫利說，「她會直視他的眼睛，不錯過他說的每一個字。她讓每個與她交談過的人都感到自己彷彿是世界上最重要的人。」她的個人魅力使她越加迷人，人們甚至覺得有時她好像閃耀著光芒。

不僅如此，種種跡象還表明瑪麗蓮有著變色龍一般的適應能力，她能改變自己的習慣以適應不同的攝影師。她是威廉‧卡羅爾的紅顏知己，她對卡羅爾傾訴她失敗的婚姻，她還建議如果他打算在相機店展示她的照片，那麼她在拍照時就應該穿短褲或運動

衫，而非泳衣，這樣年紀大的顧客就不會受到冒犯。攝影師布魯諾·伯納德是一個溫文儒雅的歐洲人，像父親一般和藹可親，他為瑪麗蓮拍攝了比堅尼泳裝照，這件比堅尼是瑪麗蓮自己用幾條圍巾打結而成的。拍攝時她會再穿一條短裙，但有時一些攝影師會要求她脫掉短裙。這件比堅尼十分暴露，凸顯了她的小腹和豐滿的胸部。1945 年，比堅尼泳衣由一位法國的泳裝設計師發明，並以南太平洋的環礁島氫彈測試地命名，當時只有極少數女性穿過，當然其中並不包括美國人。

1950 年，攝影師安東尼·波尚（Anthony Beauchamp）稱她的自製泳衣是「爆炸性的」作品，「拙劣地模仿了比堅尼」。當瑪麗蓮為當紅攝影師拉茲洛·維林格（Laszlo Willinger）穿上這件比堅尼時，拉茲洛·維林格非常喜歡這樣的裝扮，他不僅拍攝了瑪麗蓮穿比堅尼的照片，還讓其他模特都穿著相似的比堅尼拍照。

安德烈·德·迪內斯（Andre de Dienes）在回憶錄中詳細地描述了這個時期的瑪麗蓮。瑪麗蓮和迪內斯在 1945 年 12 月去了位於俄勒岡州優勝美地的死亡谷，他們去拍攝以自然環境為主題的照片。因為迪內斯的作品聞名國際，所以能擔任他的模特對於瑪麗蓮來說是非常榮幸的一件事情。迪內斯出生在外西凡尼亞，母親自殺後，他的父親搬到了布達佩斯，他被一位年長的親戚撫養長大。18 歲時他搬到了巴黎，作為一名自學成才的攝影師，迪內斯有一天在巴黎拍攝街景時遇到了著名的時尚攝影師喬治·漢寧金·胡恩（George Hoyningen-Huene）。年長的胡恩對迪內斯的作品讚不絕口，然後他說他願意成為迪內斯的導師。

迪內斯比瑪麗蓮年長十歲，他性情無常，不停地說話，在人們的印象中是個古怪的人。在遇見瑪麗蓮之前的一年，他為《展望》（Look）雜誌拍攝了莎莉·譚寶和英格麗·褒曼（Ingrid Bergman）的寫真。他曾定居在紐約，但在 1945 年年底搬到了洛杉磯，只為尋找一個願意在西部未開發的自然環境中裸體拍攝的模特。

他讓艾米琳·斯奈夫利幫自己物色一個模特。艾米琳覺得瑪麗蓮已經結婚，會比較習慣於在男人面前呈現自己的裸體。儘管裸體拍攝在當時有傷風俗，但她仍然覺得瑪麗蓮有可能願意去做這件事。於是，艾米琳將瑪麗蓮送到了迪內斯位於日落大道上豪華酒店的房間裏。瑪麗蓮沉醉於奢華酒店的精緻，也很欣賞迪內斯之前為明星們拍攝的作品。

瑪麗蓮的個人魅力使迪內斯對她一見傾心。他在童年時愛上過一位外西凡尼亞的農

村女孩，而瑪麗蓮像極了她。她也有點類似他喜愛的莎莉‧譚寶，她有譚寶那種天真無邪的神態、捲曲的頭髮和迷人的笑聲。瑪麗蓮似乎也很欣賞他的幽默細胞和他所說的新奇故事。迪內斯經常愛上他的模特，他曾愛上譚寶，而現在他迷上了瑪麗蓮。在調情中，兩人僅保持一臂的距離。雖然瑪麗蓮並沒有答應為迪內斯拍攝裸照，但她仍走進了他的浴室，換上了兩件套的泳衣，以便他能評估自己的身體。她對迪內斯有著強烈的好奇心，問了他很多生活上和工作上的問題，也表達了自己對他的欣賞。相反，她很少提及自己。

在沒有得到安娜‧勞爾的許可之前，瑪麗蓮無法與迪內斯一起去拍照，於是她邀請迪內斯到薩特爾公寓與安娜共進晚餐。瑪麗蓮告訴安娜他是一個著名的攝影師，同時確保迪內斯會看到家中張貼的宗教圖片，並聽到她在餐前的祈禱聲。這是瑪麗蓮設定界線的方式，告訴他自己是一個「好女孩」。畢竟，她已和吉姆‧多爾蒂結婚。

瑪麗蓮和迪內斯打交道時，正巧趕上在海外待了好幾個月的吉姆回國休假，他搬進了安娜的公寓與瑪麗蓮同住。瑪麗蓮以家中需要錢為由，執意與迪內斯一起去拍照。在旅途中她給吉姆寄了一張明信片，描述自己有多想念他。她在卡片上稱吉姆為「我最親愛的爸爸」，自己的簽名則是「你的寶貝」。她盡全力展現作為妻子的魅力，讓吉姆相信她的忠誠，因為她仍然害怕失去他。

瑪麗蓮與迪內斯的旅程變成了一場瘋狂的冒險。他們駕車駛過無人居住區，遇到過流氓，輪胎也破裂了，還丟了一個錢包。接到格雷絲的電話時，瑪麗蓮剛從東部結束冒險的旅程回到范努伊斯。格雷絲告訴她，格蘭戴絲已經從阿格紐斯州立醫院被釋放，住在波特蘭的一家旅館裏。到現在為止，瑪麗蓮已經六年沒見過她的母親了。迪內斯同意帶她去看格蘭戴絲，因為他們本就計劃前往那附近。這是一次悲傷的探望，格蘭戴絲在大部分時間裏都保持著沉默和陰鬱。在分離了整整六年之後，格蘭戴絲毫無徵兆地告訴瑪麗蓮希望自己能和她一起生活，而瑪麗蓮毫不猶豫地答應了。

瑪麗蓮在旅途中很安靜，迪內斯卻一直喋喋不休。她時不時讀著基督教科學祈禱書，保持充足的睡眠以防止暈車。迪內斯給瑪麗蓮朗讀一本書中關於偉人的哲學思想的諺語，而瑪麗蓮給迪內斯朗讀她的祈禱書。

他們交換了綽號：她叫他 W. W.，意為「擔心疣」，他叫她「火雞腳」，因為當他們到達俄勒岡州的胡德山時，她的雙手在寒冷中變成了紫色，像火雞的腳。這個綽號似乎並不

是特別富有感情，但這讓喜歡起暱稱的瑪麗蓮覺得很有趣。對瑪麗蓮逐漸深陷的感情使迪內斯急迫地想要和她發生性關係，但瑪麗蓮一次又一次地拒絕了，並且一再告訴他自己已經結婚了。然而在他們拜訪她母親的那天晚上，她終於屈服了，迪內斯聲稱那次性愛是非常棒的（他當然會這麼說）。在聖誕節那天，瑪麗蓮忘記了鎖車門，導致迪內斯的一些攝影器材被偷走了。她打電話給安娜阿姨，打斷了安娜和吉姆正在共進的聖誕晚餐。她說她很痛苦，想回家。對母親的探訪，緊接著發生了一次充滿矛盾的性愛，再加上迪內斯的攝影器材被偷，一連串的事情讓她陷入恐慌。瑪麗蓮從一個無所畏懼的冒險家變成了一個只想回家的小女孩。

迪內斯嘗試說服她繼續冒險之旅，畢竟，他是一位著名的攝影師，並且他決定與瑪麗蓮訂婚，而瑪麗蓮也陷入了幻想中。他談到移居沙漠，種植自己的食物，並生養很多孩子。或者他們會在紐約定居，而她會成為自己的女神。當他問瑪麗蓮在紐約會做什麼時，她的回答令他很吃驚，她說自己想去哥倫比亞大學法學院，畢業後幫助窮人。但瑪麗蓮並不打算嫁給迪內斯。她告訴一位朋友，自己很喜歡迪內斯，但和吉姆在一起多年後已經對婚姻失去了興趣。

迪內斯發現了瑪麗蓮的非凡之處。無論他們去到何處，瑪麗蓮都能發現一些自然界令人欽佩的東西：遠山上的薄霧，或是她手裏拿著的小蟲子。她似乎總是處於一個超然的高度看著這個世界。當他們的汽車卡在山上的雪堆中時，她卻迷上了被雪覆蓋著的寂靜山嶺。她想要把大自然的香味帶在身邊，於是用松枝填滿了汽車的後座，而那個性感的姿勢讓迪內斯意亂神迷。

當迪內斯得知他在紐約的一位好朋友去世後，兩人縮短了行程，然後匆忙地趕到洛杉磯，以便搭乘直達列車到紐約。幾個月後他回來時，瑪麗蓮正和另一個男人在一起，儘管他們只是朋友關係。她和他一起參加了聖地亞哥聖加布里埃爾和聖胡安－卡皮斯特拉諾附近的西班牙任務，在海邊，他向她讀了幾行詩歌，然後她記在了心裏。1947 年 1 月，她寄給他一本《科學與健康》，在標題頁她寫了一段文字——「神聖的愛會永遠滿足每一個人的需要」。換句話說，她不再想與他有肉體關係了。

迪內斯的照片對瑪麗蓮的成功起著至關重要的作用。在 1945 年 12 月的旅途中，他在不同場景下拍攝了瑪麗蓮——她是一個森林精靈；一個穿著雪衣在雪地裏嬉戲的女孩；

一個穿著圍裙，抱著一隻羊羔的農村女孩。《家庭圈》(*Family Circle*)是一本針對家庭主婦的雜誌，而這張懷抱羔羊的照片是她出現在這本雜誌上的第一張照片。瑪麗蓮出現在主流封面上的前五張照片中，有三張是迪內斯拍攝的：《家庭圈》，1946年4月；《美國相機》(*U.S. Camera*)，1946年5月；《選美》(*Pageant*)，1946年6月。迪內斯將自己拍攝的照片賣給了歐洲和美國的出版物，同時打響了瑪麗蓮的知名度，但她從未同意為迪內斯拍攝裸照，1949年她那張著名的裸體照片是由在裸體攝影界享有一定聲譽的湯姆·凱利(Tom Kelley)所拍攝的。

當瑪麗蓮與迪內斯旅行歸來，吉姆·多爾蒂把這一切都看在眼裏。他搬進了安娜樓下的公寓——瑪麗蓮曾一直居住的地方。他對妻子的行為無能為力，只能忍耐著，哪怕他發現瑪麗蓮花光了他工資中的津貼和他們所有的積蓄，她甚至還抵押了他們的珠寶來支付她的模特費用。她總是能夠用自己獨特的魅力使吉姆原諒她。然而她開始了成名之路：1946年2月，斯奈夫利派她去做著名插畫家厄爾·莫蘭(Earl Moran)的模特。在接下來的兩年裏，瑪麗蓮每月為他當一次模特，他拍下了她的照片，用炭筆勾勒照片的輪廓，再用彩色筆進行潤色，創作出一張近乎完美的畫像。然而，在莫蘭為她設計的許多插圖中，她看起來只是另一個金髮女郎，沒什麼特別的。有時她因為半裸而違背了當時的保守主義，但她的表情太普通了，以至於儘管她是個明星，也沒有人認出她是這些插圖的模特。

著名的荷里活攝影師們為她拍攝了照片——拉茲洛·維林格、厄爾·利夫(Earl Leaf)、大衛·米勒(David Miller)、厄爾·泰森(Earl Theisen)等(泰森多年前曾在統一電影業公司工作過，並認識她的母親)。吉姆·多爾蒂驚訝於瑪麗蓮上過的雜誌和拍過的廣告數量，包括各種封面、內頁、化妝品、洗髮水、服裝、鞋子，還有汽車廣告。布魯諾·伯納德甚至拍了他的狗和瑪麗蓮的照片，並把這張照片當作狗糧廣告賣給了商家。

瑪麗蓮與這些攝影師們有過性關係嗎？1956年，她告訴科林·克拉克(Colin Clark)這種情況確實存在。克拉克是一個英國精英，藝術評論家肯尼斯·克拉克(Kenneth Clark)的兒子，以及勞倫斯·奧利弗(Laurence Olivier)在拍攝電影《游龍戲鳳》時的導演助手。1956年，當瑪麗蓮在奧利弗對面拍電影時，她與克拉克成了好朋友。1960年，她還告訴傑克·羅森斯坦(Jaik Rosenstein)她曾與攝影師睡過。羅森斯坦是一位特立獨行的記者，他出版了一本時事通訊——《荷里活特寫鏡頭》(*Hollywood Close-up*)，揭露了荷里

活不為人知的性秘密 —— 賣淫、應召女郎電話、敲詐勒索等。他曾經是沃爾特·溫切爾（Walter Winchell）的採訪助手，後來又成為赫達·霍珀（Hedda Hopper）的採訪助手，他對他們的報道感到厭惡，因為他發現他們的報道有偏差，有時甚至是捏造。1960 年，他是為數不多在瑪麗蓮和尤蒙頓（Yves Montand）事件中支持瑪麗蓮的記者之一，他認為蒙頓也是一名勾引者。面對羅森斯坦，瑪麗蓮給了他一個坦誠的採訪，包括告訴他關於她過去的行為。

瑪麗蓮告訴科林·克拉克，她和攝影師上床是為了感謝他們；她告訴傑克·羅森斯坦，她因為要與其他模特競爭工作崗位而與攝影師們上床。在第二次世界大戰期間，道德比以往更加沒有約束力。隨著吉姆經常不和她待在一起，並且不斷有男人來到她身邊，瑪麗蓮可能已經成了一名「行為不端的女孩」，成了所謂「放蕩」的年輕女性之一。至於為她拍攝照片的攝影師，康諾弗和迪內斯都聲稱與她有過短暫的性生活。約瑟夫·賈斯古爾表示，他「尊重」瑪麗蓮的婚姻，只在電影院的後座和她擁抱過。

作為一個模特，瑪麗蓮進入了一個美麗年輕女性和好色男性攝影師的世界，一個充滿性的世界。和安娜·勞爾在一起生活使瑪麗蓮保持了她的貞操完整無瑕，但是在她與吉姆·多爾蒂感情破滅以及 1946 年 8 月與二十世紀霍士簽約之後的某一刻，她開始對自己的身體著迷，常常在私下裏一絲不掛，並進行婚外性行為。她內心的惡魔可能在驅使她，但她把這些罪惡視為基督徒的「自由戀愛哲學」，以此來寬慰自己。這種觀點在整個 20 世紀悄悄流傳著，特別是在藝術和放蕩不羈的文化人的圈子裏尤其明顯。它將裸體視為保持健康的終極目標，並將性視為友誼的自然結果。瑪麗蓮的好朋友，專欄作家厄爾·威爾遜說，「赤裸、裸體、性、自然的寵兒」一直是瑪麗蓮的準則。瑪麗蓮的另一位友人，紐約服裝製造商亨利·羅森菲爾德說，她認為性是一種讓朋友更親密的行為。這種態度似乎讓濫交行為成了一種理所當然。

她可能從攝影師那裏得到了一些自由的愛情觀點，尤其是迪內斯、維林格和伯納德。他們都是非常世故的歐洲人，喜歡拍攝裸體照片，並且認為這種方式是美學的，而不是色情的。伯納德來自德國，維林格也曾在柏林學習，而德國有大量的裸體主義者。伯納德寫道：「藝術家對女性身體的迷戀根源不在於簡單的誘惑，而在於追求美的過程中獲得的審美滿足。」當瑪麗蓮表達性是生命的關鍵時，她遵循了他們的想法和自由戀愛學說。

所有的美學嘗試都來源於它——包括文學、藝術、音樂、詩歌。

除了在夢中裸體步行於教堂之外，瑪麗蓮小時候並未對裸體產生興趣，儘管這種行為在幼兒中並不罕見。在 1945 到 1946 年間，瑪麗蓮和吉姆·多爾蒂一起生活時，多爾蒂發現她作為模特在拍照時沒有穿內衣。他問她為什麼，她回答說，她穿緊身衣是為了突顯身材，內衣可能會造成褶皺而影響拍攝效果。後來她也多次重複同樣的聲明，儘管她的其他行為和觀點表明她對裸體的追求深深扎根於她的內在自我。

瑪麗蓮靠展示自己的身體獲得了成功，於是裸體成為她的標誌，彷彿這是她最珍貴的財產。她童年時期經歷過太多失敗了，在她十幾歲的時候，她的身體似乎很平凡，但那只是「醜小鴨」的階段，最終她變身為一隻美麗的天鵝。就像她紅色的「魔術毛衣」一樣，她的身體擁有了女人嫉妒、男人渴望的一種魔力。然而，我們必須記住的是，瑪麗蓮受她的宗教信仰以及母親的影響，她還有過很多的謹言慎行。複雜的個體同時表現出對立的行為並不罕見，瑪麗蓮不得不與這種限制作鬥爭，將自己變成同齡人中最偉大的性標誌。

1946 年 3 月，行業名聲不太好的星探接觸到瑪麗蓮，並讓她拍攝電影後，艾米琳·斯奈夫利說服國家音樂藝人公司（National Concert Artists Corporation）的代理人，同時也是一名基督教科學家的海倫·安斯沃思（Helen Ainsworth）簽署了成為瑪麗蓮經紀人的合同。她給瑪麗蓮安排在派拉蒙接受採訪，但高管們沒有同意。安斯沃思決定等到雜誌封面面世之後再給她做推廣，與此同時，她將瑪麗蓮分配給她的助手哈利·利普頓（Harry Lipton）。

1946 年 4 月，吉姆再次被派往海外，此時格蘭戴絲離開波特蘭，乘坐巴士前往洛杉磯，並搬到安娜·勞爾的公寓裏與瑪麗蓮住在一起，因為去年 12 月瑪麗蓮與安德烈·迪內斯一起看望她時，瑪麗蓮答應過她。儘管她仍然穿著白色的制服，並且癡迷於基督教科學，但她看上去似乎好多了，不再那麼激動和憂鬱。她幫瑪麗蓮購物，並為她安排模特的預約工作。格蘭戴絲拜訪了艾米琳·斯奈夫利，並感謝她對瑪麗蓮的幫助，她得體的舉止讓斯奈夫利印象深刻。顯然，格蘭戴絲認為瑪麗蓮的模特生涯很受人尊敬。在《家庭圈》的封面上，瑪麗蓮懷抱著一隻羊羔，她希望下一步是登上《女士之家》（Ladies' Home Journal）雜誌。當吉姆 5 月回家休假時，他發現格蘭戴絲和瑪麗蓮住在臥室裏，並且她們把他趕出房間，讓他去他父母家住。他第一次意識到，甜美的瑪麗蓮是如此「精明」。不

過，他認為他們可以解決這些問題，像往常一樣，她會用性愛來撫慰他。

4月的《家庭圈》雜誌封面面世後給瑪麗蓮的模特生涯帶來了巨大的成功：她先後拍攝了5月的《美國相機》和6月份的《選美》。7月初，瑪麗蓮在拉斯維加斯提出離婚，那是格雷絲的另一個阿姨米尼・威利特（Minnie Willette）居住的地方。內華達州規定離婚必須要在本地居住至少六周的時間，於是她搬去和米尼住在一起。瑪麗蓮害怕吉姆的反應，所以讓律師給他寫了一封信，通知他離婚。吉姆收到這封信時正在揚子江的一艘船上給瑪麗蓮買樟腦箱，他立即從工資中扣除津貼，並準備等到9月份回來與她對峙。

在7月份前後，瑪麗蓮正處於與其他男人們的約會中，他們包括她在拉斯維加斯遇到的大學生比爾・珀斯爾（Bill Pursel），以及她通過另一個模特公司遇到的演員肯・杜梅（Ken Du-Main）。她與珀斯爾朗誦並討論詩歌，就像她與安德烈・迪內斯一樣。杜梅則只是她的一個朋友，當時帶著她去了一家荷里活的夜總會，而當晚的演出嘉賓是雷・波旁（Ray Bourbon），他身著優雅的女性服裝扮演著女性角色。由於他的表演風格太有傷風化，以至於《洛杉磯時報》的記者在關於他的報道上嗤之以鼻。瑪麗蓮喜歡波旁的幽默，她看到了改變性別的角色製造出的喜劇效果，這是她永遠不會忘記的一課。

隨著瑪麗蓮登上雜誌封面，經紀人海倫・安斯沃思幫瑪麗蓮再次聯繫了一些工作。他說服二十世紀霍士公司的總監本・里昂（Ben Lyon）採訪她，於是本・里昂在7月17日會見了瑪麗蓮，並對她留下了深刻的印象。他認為瑪麗蓮的鏡頭感會轉化為銀幕上的「星光」，讓他想起了20年前他發現的珍・哈露。自1937年珍・哈露去世以來，荷里活一直希望找到被認為是銀幕上最偉大的性感女神的替代品。在里昂看來，沒有人能夠與她抗衡，包括拉娜・特納、烈打・希和芙或蓓蒂・葛萊寶。里昂決定讓瑪麗蓮做一次試鏡，這是任何一家工作室在與有抱負的演員簽合同之前必須要做的事。

本來工作室的負責人達里爾・扎努克（Darryl F. Zanuck）負責所有的試鏡工作，但是因為他不在城裏，所以里昂自己一個人去了。早上5點半，他在蓓蒂・葛萊寶製作的電影《素娥怨》（Mother Wore Tights）的荒涼場景下給瑪麗蓮試鏡。這是一場賭博，因為瑪麗蓮雖然是一個成功的模特，但她並沒有演戲經驗。意識到瑪麗蓮的這個缺點，里昂讓她試了一個啞劇，沒有任何對話。為了確保高質量的效果，他召集了一批資深電影人，其中包括曾多次獲得奧斯卡最佳攝影獎的利昂・沙姆洛伊（Leon Shamroy）。

瑪麗蓮穿著一件緊身而修長的亮片裙子，在場景裏來回走動。她坐在一張高腳凳上，點燃了一根香煙，又把它掐滅，然後朝窗戶走去。里昂鼓勵她：「我希望你按照你在靜態照片中的樣子來展示你的性感。」化妝師懷特·斯奈德（Whitey Snyder）也同意里昂的看法，儘管瑪麗蓮起初對他說話很不客氣。被調教過的瑪麗蓮表演得越來越有張力，她要求化妝師按照她在拍平面照時的妝來化，儘管她被告知這妝容對電影來說太重了。這個不符合情境的妝容還讓化妝師受到了責罵。

　　瑪麗蓮聽到了譴責聲，這觸發了她緊張的情緒。她開始口吃，面色泛紅。懷特讓她平靜下來，告訴她不必在場景中說話，就像做平面模特一樣，然後讓她洗掉了濃妝，並重新幫她化了淡一點的妝。瑪麗蓮永遠不會忘記他的善良，所以幾年之後，她聘請懷特成為她的私人化妝師，懷特是她組建的團隊裏十分忠誠的助手之一。在懷特介入之後，瑪麗蓮平復了自己的情緒，然後她的表演震懾了在場的所有男人，沙姆洛伊也看到了瑪麗蓮的潛力。「她有一種像葛洛麗亞·斯旺森（Gloria Swanson）那樣的美妙氣質。」他興奮地說著。

　　里昂幫達里爾·扎努克完成了試鏡工作，但扎努克並沒有被打動，他也因為瑪麗蓮缺乏表演經驗而打退堂鼓。由於電影製作委員會可能會反對，因此與一位當紅的模特簽合同是一個不切實際的提議，所以他在猶豫是否要簽約瑪麗蓮。與此同時，海倫·安斯沃思得到了一個幸運的機會——由於遇到飛機事故而不得不在家休養的侯活·曉治（Howard Hughes），看到了 8 月份的《拉夫》（Laff）雜誌，封面是布魯諾·伯納德拍攝的瑪麗蓮穿著黃色比堅尼的照片。曉治有戀乳癖，所以根本沒有辦法繞開瑪麗蓮的「比堅尼身材」。他腰纏萬貫，常常為自己的電影提供資金，然後用電影合約作為誘惑女性的籌碼。於是他派他的助手去和瑪麗蓮簽約。

　　聽聞曉治感興趣，安斯沃思把這件事告訴了赫達·霍珀。赫達在她的專欄中放出了風聲，聲稱曉治將簽約瑪麗蓮。這個消息提升了瑪麗蓮的競爭力，霍士不得不在 8 月 24 日與瑪麗蓮簽署了一份合同。

　　新成員簽署合同後，改名是必須要做的一件事，這代表著他們在荷里活的世界重生了，並允許自己的命運被公司掌控。瑪麗蓮當時的名字——諾瑪·簡·多爾蒂是「不合格」的，它沒有任何吸引人的地方，而且對於銀幕來說這個名字太長了。里昂之所以選擇「瑪麗蓮」這個名字，是因為他認為她神似瑪麗蓮·米勒（Marilyn Miller），而瑪麗蓮·米

勒是他曾經參與過的齊格菲歌舞團的明星。瑪麗蓮選擇了「夢露」作為自己的姓，因為這是他們家族的姓氏。

馬里恩·馬歇爾（Marion Marshall）在同一天簽了合同。她告訴我，這家公司喜歡 MM 的組合，因為可以主打性感牌。所以，她的名字從馬里恩·坦納（Marion Tanner）改為馬里恩·馬歇爾，原來的諾瑪·簡·多爾蒂改為瑪麗蓮·夢露。但當時的瑪麗蓮不喜歡這個名字，於是她並沒有立即使用這個名字。1946 年 10 月 22 日，她寫信給一個朋友，說她認為新的名字應該是克萊爾·諾曼（Clare Norman）。霍士新星簡·皮特斯（Jean Peters）建議她使用梅瑞狄斯（Meredith）這個名字，而她有一段時間選擇了卡羅爾·林德（Carol Lind）這個名字。瑪麗蓮在銀幕上的名字直到 12 月初才最終被確定下來。多年來，她在採訪中表示，她不喜歡瑪麗蓮·夢露這個名字，她說她想用自己做模特時的名字 —— 諾瑪·簡。

一旦簽訂了合同，瑪麗蓮就面臨著下一個難題 —— 她不得不去學習如何表演。她是否可以將在拍照時擺造型的技巧轉化為表演技巧？而且合同的簽訂也意味著她要解決自己口吃和焦慮的問題，不過本·里昂、利昂·沙姆洛伊和懷特·斯奈德的讚美讓她振作起來。1946 年 3 月，她與國家音樂藝人公司簽約時，海倫·安斯沃思也給了她莫大的鼓勵，她告訴瑪麗蓮她有拍電影的潛力。「我可以通過你的眼睛看出來。」安斯沃思說。對此，瑪麗蓮感到很驚訝。曾經有這樣一種說法，就是「很多人告訴她，她性感的身體才是她成功的標誌，而不是她的眼睛」。但是，利普頓卻說：「海倫是對的，瑪麗蓮眼中有些溫暖而柔和的東西，這與性沒有任何關係。」

跟安斯沃思一樣，本·里昂也在試鏡中看到了瑪麗蓮眼中特別的東西。「我希望你也能看到。」他告訴他的好友盧埃拉·帕森斯，於是帕森斯去看了瑪麗蓮的試鏡，並看到她眼睛裏的驚嚇和恐懼。「恐懼從她的眼睛裏流露出來，讓我的同情心開始泛濫。」藝名是卡羅爾·伊登（Carol Eden）的帕特麗夏·考克斯（Patricia Cox）也感受到了這種恐懼。瑪麗蓮從小就受到性侵犯，並且她的家庭裏出現了不止一個精神病人。這就是從瑪麗蓮眼睛裏流露出來的東西，帕特麗夏說，她永遠無法忘記自己童年時期經歷的悲傷和恐懼。

與此同時，瑪麗蓮開始和哈利·利普頓走得很近，並且利普頓代替了海倫·安斯沃思，成為瑪麗蓮新的經紀人，一直持續到 1949 年。他幫瑪麗蓮處理與吉姆·多爾蒂的離

婚事宜，並為她去談合同。在利普頓成為瑪麗蓮的經紀人後不久，他突然接到她半夜打來的電話。她說自己無法入眠，想和他談談她的恐懼。於是利普頓和她聊了一會兒，安撫了她的情緒。這是利普頓第一次接到這樣的電話，從此這也將成為瑪麗蓮的一個標籤，就是她在半夜睡不著覺，感到孤獨或害怕生活，並想要得到安慰的時候，她會在半夜打電話給她親密的朋友們。

當瑪麗蓮與二十世紀霍士簽約時，這個行業的工作方式仍然與 1930 年代格蘭戴絲和格雷絲擔任電影剪輯師時大致相同，市場格局也沒有太大的變化，五家電影巨頭還是二十世紀霍士、美高梅、派拉蒙、華納兄弟 (Warner Bros.) 和雷電華，三個小一點的電影公司分別是哥倫比亞、環球 (Universal Studios) 和聯美 (United Artists)，像共和國製片 (Republic Studios) 這樣的小企業依然存在，並且由演員和代理人組成獨立的製作公司（1935 年，霍士電影公司與二十世紀電影公司合併，組建了二十世紀霍士電影公司）。那些創立這些主流電影公司的人，主要是移民過來的猶太人，他們被稱為「大亨」，是公司的首席執行官，大都已經五六十歲了。

這些巨頭保留了對電視、外國電影和獨立製作公司等競爭對手的控制權，讓自己處於行業的頂端。二十世紀霍士的達里爾·扎努克，哥倫比亞的哈里·考恩以及美高梅的路易·B·梅耶是三個最具影響力的公司負責人，他們參與了製作過程的各個節點，包括項目創建、人員聘用、創作劇本、試鏡、服裝設計以及宣傳。他們都是精明的商人，嚴格控制著製作成本。而有時他們也是藝術家，每年都會與明星一起創作優秀電影，並在奧斯卡頒獎典禮上爭奪獎項，這是他們在藝術上的追求。

他們既有競爭又有合作精神，在交換信息的過程中保持統一戰線。許多製造商發現他們的力量如此之大，以至於把他們描述成類似於曾經的種植園主，而演員則是他們的奴隸。他們創造了美國歷史上最強大的統治社會之一。

在簽訂合同時，瑪麗蓮試圖反抗他們的權力。數十年前，在 1920 年代後期，公司負責人獲得了對演員的控制權，並將控制權寫入演員的合同。瑪麗蓮簽署了一份新人統一標準的為期七年的合同，規定她的薪水為每周 75 美元，每年保證發放 42 周，定期加薪。除此之外，公司還擁有其他所有的權力。並且合同規定每六個月需要考核一次，但演員對考核沒有任何話語權，公司可以隨時解僱演員。

另外，演員無法控制自己被分配到什麼角色，如果一個演員拒演這個角色，那麼拍攝這個角色所花費的時間經過預估之後，會被增加到合同規定的七年之外。1944 年，女演員奧麗薇·夏蕙蘭（Olivia de Havilland）在法庭上成功挑戰了這一規定，因為它違反了加利福尼亞州契約合同關於年限的法定限制。此外，演員在「正常工作」以外的任何收入，包括電視節目或平面廣告的收入全部由公司收取。

大亨們往往對他們簽約的年輕演員表現出一種父愛，以此削弱這些合同的嚴酷性以及變相加強對演員的操控。他們給演員們關於職業生涯的建議，在他們心情不悅時撫慰他們，借給他們錢，甚至幫他們處理感情上的事。莎莉·麥蓮（Shirley MacLaine）揭露了他們是如何操作的，她寫道：「這些大人物是強硬的獨裁者，他們創造了一個相互關聯的專政制度。我們是孩子，只能被領導、引導、操縱、購買、出售和包裝。」伊力·卡山稱他們為「不可思議的惡棍」。

儘管電影製作法規限制了電影中對性的公開展示，但鮑德梅克（Powdermaker）發現性在荷里活無所不在。「那些雄心勃勃的成功者一直在使用性關係來展示他們的權力，在採訪和出版物中透露著對性的著迷。整個行業都圍繞著性行為來運轉。儘管有電影製作法規，但電影屏幕上的性行為無處不在，沒有人不通過性就能成為明星。」根據鮑德梅克所說，大量年輕女孩前往荷里活，希望成為明星，並用性作為戰勝競爭者的一種手段。

電影公司的高管也通過操縱整個系統來滿足他們的性慾望。路易·B·梅耶是一個喜歡「派對女孩」的老色鬼，被稱為「白色毒牙」的哈里·考恩喜歡變態的性愛。關於達里爾·扎努克的故事是，他在第二次世界大戰前每天下午都會關閉霍士的行政辦公室，與不同的明星進行性行為。據他的首席傳記作者稱，扎努克認為他需要盡可能多的女人陪睡，以保持他的男子氣概。

他們其中一些人的身高很矮——在五英尺至五英尺五英寸之間，其中包括霍士的扎努克和美高梅的梅耶。他們似乎是受到一個「拿破侖複合體」的驅使，促使他們通過與本會拒絕他們的美女發生性關係來滿足自尊心。當瑪麗蓮穿著三英寸高的高跟鞋時，身高達到五英尺九英寸。她一定是俯視扎努克和其他人的。

扎努克在看到瑪麗蓮的試鏡時並不喜歡她，且對她的看法多年來都沒有改變。他勉強承認她和蓓蒂·葛萊寶有相似的天賦，但拒絕讓她扮演戲劇中的角色。然而，這只是因

為扎努克對金髮女性有偏見。在 1930 年代，他是金髮女郎艾麗絲·費伊（Alice Faye）、桑雅·赫尼（Sonja Henie）和蓓蒂·葛萊寶的指導老師。然後，他在二戰期間成為駐紮在歐洲的軍官，他對女性的喜好也從金髮變成了歐洲人的黑髮。不亞於瑪麗蓮，他的童年可能影響了他長大後的品位。他美麗的金髮母親淫亂且喜歡粗暴的性行為，這使他感到很厭惡。作為一個孩子，他聽到他的繼父毆打他母親，之後又是激情澎湃的性愛。後來他成了拳擊手和馬球運動員，身強體壯且肌肉發達。

扎努克是荷里活的主要製片人。他在第二次世界大戰之後回歸電影行業，然後拍攝了一些涉及社會問題的電影，其中包括關於反猶太主義的《君子協定》（Gentleman's Agreement）和關於種族歧視的《碧姬》（Pinky）。但他意識到，霍士在農村地區的主要市場，需要製作一些輕量級娛樂節目。他沒有選擇讓瑪麗蓮出演正規的電影，而是想要將她打造成下一個蓓蒂·葛萊寶，因為葛萊寶的音樂劇為公司帶來了數百萬美元的收入。從瑪麗蓮早期的電影生涯開始，扎努克就成了她的對手，與她進行了一場史詩級的鬥爭。

8 月中旬，當瑪麗蓮一邊做模特一邊等待她的霍士合同時，她同母異父的姐姐伯妮斯帶著女兒莫娜雷（Mona Rae）從佛羅里達搬來，要住一段時間。她們搬進了安娜·勞爾的公寓和格蘭戴絲住在一起，於是瑪麗蓮只好搬到荷里活電影公司俱樂部住一段時間。沒過多久瑪麗蓮回到了安娜的公寓，並和她住在一個房間裏。瑪麗蓮再次想起了重建格蘭戴絲家族的計劃。當伯妮斯談到要搬到洛杉磯，以便她們能生活在一起時，瑪麗蓮對這個提議充滿了熱情。9 月，當吉姆結束最後一次任務回來時，他去了安娜的公寓。在會面時發生的事情有很多版本，據吉姆自己說，瑪麗蓮想繼續和他保持婚姻關係，同時她要追求自己的演藝事業，但吉姆拒絕了。瑪麗蓮告訴阿瑟·米勒，吉姆想在簽署離婚文件之前與她上床，也許他認為這種親密的行為會改變她的想法。這兩個故事聽起來都合情合理，因為離婚絕不是一帆風順的事情。儘管如此，吉姆還是簽字了，離婚是最終的結局。當瑪麗蓮收到離婚協議書時，她在當地一家餐館與安娜、格雷絲、格蘭戴絲、伯妮斯、莫娜雷以及其他戈達德家庭的女性成員一起慶祝。她們看起來像是一個聯合女性家庭，舉杯慶祝她們現在的家庭裏沒有丈夫這個角色。

但是這個計劃在幾個月後結束了。經過多年的模式化生活，格蘭戴絲已經難以與其他人生活在一起了。她穿著白色制服，並且大部分時間都在閱讀《科學與健康》。她

已經注意到自己有了空間上的自由，並經常搬回她自己的住所，理由是想要獨自生活。接著，伯妮斯的丈夫決定不搬到洛杉磯，並讓伯妮斯回家。伯妮斯是一個有責任感的妻子，不得不回到丈夫身邊。最終，她們的「婦女社區」分崩離析了。瑪麗蓮在 1947 年春天之前一直和安娜一起生活，直到 21 歲的時候，她終於離開了她童年的寄養家庭，同時在她餘生中的大部分時間裏繼續用各種形式重新塑造著自己的人生。

I don

living in

world, a

I ca

woma

part 2

mind

man's

long as

be a

in it

荷里活

1946-1955

我知道我曾是個拙劣的三流演員，我也知道自己的資
質有多麼平庸，它就像我身上穿的廉價衣服一樣。但
是，我的上帝啊，我太想去學習、去改進、去改變這
一切了。

瑪麗蓮・夢露

《我的故事》
My story

大本營的 *1946*
暴風雨, *1951*

Chapter 5

　　1946 年，二十世紀霍士成了荷里活眾多電影公司中的佼佼者，它擁有 4,000 名員工、16 個攝影棚和 75 部正在籌備中的電影。霍士的總部大樓設有化妝部門、宣傳部門、服裝部門、攝影部門和管理部門。顯然，這座被草坪和棕櫚樹包圍的建築物更注重實用性，那塊佔地 300 英畝，被稱為「當代世紀城」的露天片場承載了一個夢幻世界，人們在這裏搭建了令人望而生畏的鬼城、巍峨的高山，以及像鏡子一樣的湖泊。正是借助這些佈景，一系列風景美如「天堂上的綠洲」的霍士傳奇電影誕生了。這是一個可以散步也可以實現夢想的地方，這是一個可以成為任何歷史的地方，這是一個代表著荷里活的過去和未來的地方。

　　儘管這裏的工作常處於特有的競爭和緊張之中，但霍士還是給人一種家庭般的感覺。這裏的每個人都會在員工餐廳享用午餐，門口的保安和每日進出這裏的員工們都很熟悉。工人們會在棒球聯賽中打棒球，偶爾也會舉辦一些非專業的戲劇演出。年紀較大的電影剪輯師以及攝影機和照明設備管理人員甚至認識格蘭戴絲和格雷絲，他們在瑪麗蓮還是個孩子的時候就已經和她見過面。他們將瑪麗蓮視為己出，給予她支持和鼓勵，有時候還會教她一些在長期為電影佈景中學到的表演技巧。瑪麗蓮和霍士公司服裝

部的女負責人希爾達（Hilda）的關係十分要好，所以她常去參觀服裝部，在綾羅綢緞中進行天馬行空的想像，探索這些衣服裏隱藏的荷里活歷史。久而久之，瑪麗蓮清楚地知道了每一個衣櫥裏有著什麼樣的服裝，甚至對誰曾在哪一部電影中穿過哪件衣服都瞭如指掌。即使身為明星，瑪麗蓮也會向霍士的服裝部門借用衣服來出席首映式和派對。

1946 年 8 月，瑪麗蓮在和霍士簽署合同之後，被分配到了由另外 80 名同樣簽署了合約的年輕男女所組成的團隊中。這些人需要參加表演課、聲樂課和體育課，需要在片場跑龍套，需要拍攝各類宣傳照，還需要代表公司參加公眾活動。儘管如此，真正能在行業頂層為自己爭得一席之地的人寥寥無幾。大多數電影公司都有著這樣一個合約陷阱，因為這是一個廉價卻又能吸引眾多外貌姣好的年輕人加入的方式。事實上，大部分簽約的演員都會在一年之後被解僱。

在霍士的第一年，瑪麗蓮就像一台發電機一樣精力旺盛。她喜歡與製片人打鬧，跑去觀看電影的拍攝過程，還會去觀察化妝師們的工作狀態。她有時候也會去宣傳部門閒逛，和公關人員開著玩笑，並且對各種宣傳照的拍攝有求必應。即使公司的大門被鎖上，她只要大聲地吹口哨，就會有人為她開門，讓她進來。為了表示對瑪麗蓮辛勤工作的感謝，公司把以自己的簡報標題為名字的獎項——「黑馬獎」（eight ball）授予了她。在表演課上，瑪麗蓮從不缺席或遲到，本·里昂稱她為「這個地區最有責任心的年輕人」。那一年中，她曾在一部關於一個家庭和幾頭騾子的電影《斯庫達，呼！斯庫達，嘿！》（*Scudda Hoo! Scudda Hay!*）中出演了多個鏡頭，但是她的片段都被剪掉了。儘管如此，六個月後，在 1947 年的 2 月，霍士和她續約了合同。

霍士的公關人士在發佈關於瑪麗蓮的宣傳資料中聲稱，她是在幫一個演播室的行政人員照看孩子的時候被發掘的。雖然這聽起來有些荒謬，但她差點因此就被選中在電影《妙人奇遇》（*Sitting Pretty*）中扮演一個天真無邪的少女。在這部影片中，慈祥又有趣的克利夫頓·韋伯（Clifton Webb）出演年長的男保姆。瑪麗蓮最終沒能出演這個角色，但卻憑此機會在電影拍攝期間拜訪了韋伯並和他成了好朋友。他們欣賞彼此的幽默感，且兩人都喜歡講一些十分枯燥乏味的自嘲式的玩笑。作為一名同性戀，韋伯對瑪麗蓮不會產生男女之間的興趣，這對瑪麗蓮來說是一種解脫。同時，作為一名霍士的重磅明星，韋伯竭盡自己所能地幫助了瑪麗蓮的事業。

在那之後，瑪麗蓮得到了一段難得的休假時間。她在 6 月被送到演員進修班學習表演，這是一個位於荷里活的最好的表演學校之一，這所學校甚至還擁有一個供專業演員表演用的附屬劇院。這所學校成立於 1941 年，建立的初衷是那些高收入的百老匯演員們想在這裏提高表演技巧，而不受商業化的電影公司影響。這群百老匯演員中的許多人，像菲比布蘭德（Phoebe Brand）和莫里斯・卡諾夫斯基（Morris Carnovsky），都來自於紐約的一個劇團，這個劇團則是在 1930 年代時，由左派戲劇的那些人為了創作工人階級戲劇而建立的，劇團的首席編劇是克利福德。

在進修班裏，瑪麗蓮學到了該如何表演，而在學校的劇場，她看到了許多像奧德茨的《醒來歌唱》（*Awake and Sing*）那樣令她激動不已的作品。「這是我第一次體驗到純粹戲劇中的真實演技，毫無疑問它深深地吸引了我。就像你所理解的那樣，它和《斯庫達，呼！斯庫達，嘿！》一樣遙遠。」由於和百老匯有聯繫，進修班的老師可以在荷里活舉辦由像伊力・卡山這樣的傑出人物所主講的講座。也因此，瑪麗蓮開始把百老匯視為演員的聖地。她想更加瞭解紐約這個「很遙遠的地方」，因為她覺得在紐約，演員和導演可以做不同的事情，而不是整天站在那裏為一個特寫鏡頭或者攝影機的角度而爭論不休。

她還在進修班見到了非裔美國演員，這在承認膚色差異的種族主義時代無疑是一個大膽的進步。得益於此，她與桃樂絲・丹鐸（Dorothy Dandridge）成了好朋友，並且由於她與瑪麗蓮有些相像，所以成了有「黑色瑪麗蓮・夢露」之稱的明星。通過丹鐸，她開始與其他黑人演員接觸，小薩米・戴維斯（Sammy Davis Jr）也是其中之一。丹鐸的導師兼情人菲爾・摩爾（Phil Moore）是一位著名的爵士樂藝術家和聲音教師，瑪麗蓮藉此機會向他學習了發聲技巧。在此期間，瑪麗蓮還曾與一個黑人男子有染，但他們從未公開此事，瑪麗蓮說是因為他們太害怕了。「在沒有人看見的時候，可以說，我常常溜進他的房間。我們是真心相愛的，但在那樣的環境下我們的關係不可能持續下去。打個比方，這就好比你費盡心思去愛一個在監獄裏的人。」

在演員進修班學習期間，她遇到了著名的專欄作家西德尼・斯科爾斯基（Sidney Skolsky），無論是在霍士的圈子裏，還是在位於日落大道著名的演員聚集地 —— 施瓦布藥店（Schwab's Pharmacy），他的影響力都不容小覷。斯科爾斯基在他的專欄裏為施瓦布藥店做了不少宣傳，以此換來了一間屬於他的辦公室。進修班的學生和有抱負的電影演員

偶爾也會在施瓦布的店裏閒聊，畢竟那兒的食物很便宜，常客還可以賒帳。作為一個為了追趕潮流而染了頭髮的紐約人，斯科爾斯基從不開車，引用他專欄中的一句話就是，凡是擁有汽車的年輕演員都可以順道載他。在 1930 年代，他寫了很多關於不知名的演員的報道，比如嘉露‧林拔（Carole Lombard）和蓓蒂‧葛萊寶，但她們後來都成了明星。那個時候瑪麗蓮也擁有了一輛汽車，並且她很喜歡駕駛的感覺，於是她也加入了斯科爾斯基的「駕駛俱樂部」。

進修班的學生也會在一起討論施瓦布的表演和政治理念。通過討論，瑪麗蓮開始瞭解進修班裏的左派觀點。到 1947 年，荷里活儼然成為了眾議院非美活動調查委員會（HUAC）[43] 的頭號打擊目標，電影公司裏的左派分子紛紛被召至華盛頓。為了避免被監禁，他們不得不向委員會「公佈」一些姓名。但是，對他們的打壓遠不止如此，即使只是被 HUAC 傳喚做證也可能毀掉他們的職業生涯。在政界掀起這場軒然大波之時，瑪麗蓮卻只專注於她的表演，畢竟，她對政治並不感興趣。但她也不是完全地兩耳不聞窗外事，她有著強烈的正義感，她十分認同工人階級和被壓迫的人。

1947 年 8 月，達里爾‧扎努克在第一年的考核之後沒有再和瑪麗蓮續約，儘管這個月初瑪麗蓮才在《危險歲月》（Dangerous Years，一部關於少年犯的電影）中扮演了一個女服務員的角色。雖然瑪麗蓮演得不錯，但不幸的是，在這部電影中她並沒有獲得足夠多的讚揚。扎努克並沒有去細細體會瑪麗蓮的表演，因為他手裏有著太多的金髮女郎。除了扎努克，演員進修班的老師們對瑪麗蓮也沒有太深刻的印象。而菲比布蘭德覺得瑪麗蓮有些害羞和缺乏安全感，所以也沒有承諾她什麼。儘管如此，瑪麗蓮還是沒有放棄。在被霍士辭退之後，她在床上渾渾噩噩地躺了一個星期，深感沮喪，但經過短暫的消沉之後，她又恢復了以前精力充沛的樣子。她繼續留在進修班工作，自己付錢去學習那些課程，並且還去了當地的小劇場。在 1947 年的秋天，她在布利斯海登劇院演出的老套喜劇《第一魅力》（Glamour Preferred）中得到了飾演一位金髮女郎的機會。那時候管理劇院的萊拉（Lela Bliss- Hayden）對瑪麗蓮的印象只是一個「天賦不錯又謙遜的小女孩」，雖然她在成功後的幾年裏為萊拉演過幾部戲。

瑪麗蓮通過做模特來維持自己的生計，也會讓富有的男人為她解決衣食問題。她時不時出現在製作人的辦公室，並且成了電影行業裏的「流浪者」。有一次她去哥倫比亞影

業公司，羅迪‧麥克道爾（Roddy McDowall）遇見了她，他在她身邊跳起了舞，以此來吸引她的注意力。但瑪麗蓮並沒有理睬他。他吃了閉門羹，只能詢問旁人為什麼她不跟自己說話，而得到的回答是瑪麗蓮不喜歡男人，因為她覺得每個男人都試圖讓她「躺下」。但是，為了發展自己的事業，她還是與有影響力的男人發生了性關係。這種潛規則在 1950 年代就已開始盛行了。

　　無論是在霍士當演員的那一年，還是 1947 年 8 月扎努克放棄她之後，瑪麗蓮其實都在以「派對女郎」的身份接待重要的「外地遊客」。但並非所有的簽約演員都會這樣做。馬里恩‧馬歇爾和菲利斯‧英格索爾（Felice Ingersoll Early）告訴我，她們就從不做這種事，儘管菲利斯也表示，那是因為她並不像瑪麗蓮那樣「雄心勃勃」。瑪麗蓮是一個小傻瓜，男人很輕易就能得到她，她在很多男性雜誌中幾乎是全裸出鏡。作為一個離過婚的女人，她被視為一個渴望性愛的「慾女」，並且她沒有必要為自己的丈夫保留貞操──這是 1950 年代離婚的年輕女性的共同意識。她在孩童時期所遭受的性虐待也在一定程度上迫使她去取悅男人。對瑪麗蓮來說，她既沒有一個強大的母親來保護她，也沒有一個上流社會背景或百老匯的演藝經歷來打動電影公司的高層。根據霍士女演員珍‧泰妮（Gene Tierney）的說法，正是因為沒有這三個優勢，瑪麗蓮一直處於潛規則的漩渦之中。

　　女演員簡‧皮特斯與瑪麗蓮一樣，曾是霍士的簽約演員。她記得瑪麗蓮經常穿著一件寶藍色的毛衫，一條修長的白色裙子和一雙白色的鞋子。「在這樣的穿著下，她顯得格外可愛。」皮特斯說。當時的瑪麗蓮是單純而天真的。皮特斯把電影公司的簽約人員形容為在一個大學宿舍裏，裏面全都是值得尊敬的年輕女性。她並沒有提到荷里活的男性。設計師奧列格‧卡西尼（Oleg Cassini）是一個風流放蕩的男子，他來自一個由許多像他這樣的男人組成的名為「狼群」（Wolf Pack）的組織。他把那些「自己的」女人們稱為「馬肉」，而她們大部分來自於公司的餐廳。包括瑪麗蓮在內的年輕女明星們總喜歡在午餐時間遊走

footnotes _____

43　眾議院非美活動調查委員會是美國眾議院的調查委員會，在 1938 年創立，以監察美國納粹地下活動。然而，它卻因調查不忠與違反道德的行為而著名。當眾議院在 1975 年廢除該委員會時，委員會的職能由眾議院司法委員會接任。

於餐廳，賣弄自己的身材並希望以此抓住製片人的眼球。有一天午餐時間，本·里昂因為瑪麗蓮在穿粉色毛衫時沒有穿胸罩而斥責了她。「瑪麗蓮，」他說，「我曾多次告誡你，員工餐廳裏有很多重要人物。你為什麼就不能穿得更得體一些呢？」瑪麗蓮則向同伴說了一句雙關語：「我想他可能不喜歡粉紅色。」

西德尼·斯科爾斯基將其稱為公司主管們和「外來遊客們」的「後宮」。瑪麗蓮告訴李·斯特拉斯伯格（Lee Strasberg）她曾做過來訪企業高管的「應召女郎」。她還告訴科林·克拉克和傑克·羅森斯坦，為了得到更好的發展，她和製片人們都睡過。她告訴 W·J·韋瑟比：「除了我自己，沒有人能讓我克制。但是曾經有那麼一段時期，我習慣了阿諛奉承也習慣了出賣自己的身體，認為這對我的事業會有幫助，而我也承認，當時我是喜歡和我在一起的男人們的。」在《我的故事》中，她把荷里活稱為「過度擁擠的妓院」，或是「有著床的旋轉木馬」。霍士雜誌宣傳部負責人約翰·斯普林格（John Springer）對於高管如此對待她感到震驚。「她只是他們用來取悅前來拜訪的大佬們的小金髮女郎。」《展望》雜誌的出版商邁克·考爾斯（Gardner "Mike" Cowles Jr.）在 1946 年訪問了霍士，來訪期間，一位公司主管對他說：「我們這兒有一個新來的女孩，她和別人很不一樣。她的乳房不是直接伸出來，而是傾斜的（瑪麗蓮確實是這樣）。」為了證明自己的說法，他請來了瑪麗蓮，她來到眾人面前，帶著美好的笑容。即便那個人掀起了她的毛衣來確認此事，她仍然保持著微笑。「她總是微笑著。」

「狼群」的領導人帕特·迪西科（Pat DiCicco）闖入了瑪麗蓮的生活。迪西科擁有高大的身材，黝黑的皮膚，英俊的臉龐，他的智慧無窮，內心卻很無情，與迪安·馬丁（Dean Martin）極為相似。荷里活的男人們也喜歡他：因為他擅長玩牌，並且隨時做好了準備。他迷上了格洛麗亞·范德比爾特（Gloria Vanderbilt）並與之結婚，但是婚後他卻虐待她，於是他們離婚了。沒人能夠確切地知道他的財產究竟來自何處，於是針對他身份的傳言層出不窮，有人猜測說他是一名黑手黨，或是一名星探，還有人說他為侯活·曉治拉皮條，主要是針對那些與自己簽署合同的女性。他於 1948 年春天購買了雷電華，並且留下了一本地址簿，裏面記錄了許多與其他荷里活男子共享的女明星的電話號碼，其中就有瑪麗蓮。與「狼群」的其他人一樣，他的名字經常作為明星約會對象出現在八卦專欄中。

迪西科是山姆·史匹格（Sam Spiegel）在比華利山莊的豪宅中的常客，那也是一個瑪

麗蓮時常會去的地方。史匹格是一位天賦異稟的推銷員，一個善於裝腔作勢的人，同時也是一名出色的撲克玩家。他是一個喜歡並且享受社交的人，除了每周都會在豪宅中舉辦沙龍，他還在 1947 年舉辦了一場著名的除夕派對，共有 700 位嘉賓到場，其中不乏應召女郎。在他的富豪朋友的支持下，史匹格成了一名製片人，他的作品中最為出名的是《非洲女王號》（The African Queen）。

史匹格還在他的豪宅裏成立了一個「男孩俱樂部」（boys' club），這是一個供荷里活的男人盡情享受玩樂的地方，也是一個可以讓癡迷於酒和派對女郎的人得到滿足的地方。史匹格在見識過波莉·阿德勒（Polly Adler）建立於紐約的高檔妓院之後，也模仿它自己開了一家。他名下的性工作者聰明而且受過教育。作家巴德·舒爾伯格（Budd Schulberg）稱史匹格為「有雄心壯志的皮條客」。他打造出了很多非常高端的應召女郎，這對那些正在尋找演藝工作的女性來說，無疑是一個可以讓她們更上一層樓的階梯。史匹格對電影公司的公關人員十分瞭解，他清楚地知道霍士公關負責人哈里·布蘭德（Harry Brand）就是一個與瑪麗蓮保持聯繫的紐帶。

許多著名的荷里活男士經常光顧史匹格的「男孩俱樂部」，其中包括導演約翰·休斯頓（John Huston）、比利·懷爾德、奧托·普雷明格（Otto Preminger）、奧遜·威爾斯（Orson Welles），代理人查爾斯·費爾德曼（Charles Feldman）以及最終成為瑪麗蓮經紀人的莊尼·海德（Johnny Hyde）（休斯頓、懷爾德和普雷明格後來導演了她拍的電影）。當休斯頓的妻子伊夫林·凱斯（Evelyn Keyes）回憶起瑪麗蓮時，把她形容為「又一個像嬌小的山雀般的，走路十分有趣的小金髮女郎」。儘管只是「派對女孩」，但她們也有主動權，她們可以選擇自己喜歡的男人，並挑選她們可以接受的性行為方式。

派對女孩的生活有時也挺有趣的。女演員瑪米·范多倫（Mamie Van Doren）說：「潛規則確實存在，我甚至偶爾會發現自己也身處其中。我們從事電影行業的大多數人都經歷過這些事情，儘管有些人不願意承認。如果你年輕，身體健康，並且擁有正常的生理需求，那麼和一個你覺得印象不錯的人來潛規則也是件有趣的事。」專欄作家厄爾·威爾遜寫道：「瑪麗蓮做了她本不應該做的瘋狂、叛逆、性感的事。」後來瑪麗蓮的情人，導演伊力·卡山告誡她不要和迪西科一起參加派對。「在那裏你只能找到讓你鄙視的人，在你誠實又敏銳的內心深處，你鄙視那些混蛋。」

在這樣的環境影響下，瑪麗蓮變得在性愛方面遊刃有餘。在象徵著「男性私人空間」的桑拿房和酒吧中，荷里活的男人們會討論他們睡過的女人在床上的表現。在這些只有男人集結的場合中，他們沉迷於替代性的同性戀行為。在《我的故事》中，瑪麗蓮說她懷疑那些和她約會卻詢問關於她和其他男伴的性行為的男人，她認為他們的好奇心恰恰代表了他們的同性戀的傾向。

派對女孩處於一個容易引起歧義的地位，有性行為通常並不會受到質疑，然而一旦被貼上「蕩婦」的標籤，那這個演員的職業生涯就變得岌岌可危了。伊夫林‧凱斯表示：「當女演員回應他們的性邀請時，電影公司的男人會喜歡這種回應。他們認為，如果他們覺得你是可以褻瀆的，那麼觀眾也會感同身受。但如果他們認為你濫交，就不會再為你提供工作。」珍‧泰妮也同意這個觀點。

性愛遊戲還有其他危險——曾經在一個派對上有三名男子試圖強暴瑪麗蓮。不僅如此，過多地參與性愛可能會傷害脆弱的內心，而且性愛還伴隨著潛在的懷孕和墮胎的危險〔艾米‧格林（Amy Greene）和保拉‧斯特拉斯伯格（Paula Strasberg）都認為瑪麗蓮曾有過多達 12 次的墮胎經歷〕。霍士的製片人之一大衛‧布朗（David Brown）說，派對女孩往往「經歷過某種自尊的喪失，或是曾有一種受害的感覺，所以始終渴望通過取悅他人來促進職業生涯的發展」。布朗很瞭解瑪麗蓮，也知道他的評論可能會被人套在她身上。他補充說，這種受害也會引起憤怒。一旦瑪麗蓮成為明星，這種憤怒在她的行為中就會持續存在。

瑪麗蓮作為派對女孩的工作是間歇性的，她對待人生就像對待朋友一樣，同時過著不同的生活。她會去拜訪安娜‧勞爾和格雷絲‧戈達德，有時還會去看她曾經很喜歡的養父母——克內貝爾坎普和豪厄爾。她很少見到比比和諾娜，她們的生活與她的生活不同。比比結婚了，生了一個孩子，成了一名母親，同時也是一名女服務員。而諾娜則成了一名哥倫比亞影業的簽約演員，並對戈達德家族深感憤怒。她隱藏自己，改名成為黑頭髮的女演員喬迪‧勞倫斯，也獲得了一些名氣，但遠不及瑪麗蓮。

瑪麗蓮也有過固定的約會對象。1946 年 11 月下旬，她作為一名霍士新星在荷里活的林蔭大道進行聖誕節遊行時，喜劇演員艾倫‧楊（Alan Young）看到了她並邀她出去約會。他到安娜‧勞爾的公寓接她，看到了掛在起居室的牆上的基督教科學教會的照片，於是提到他也是基督教科學派的信徒，這讓瑪麗蓮欣喜若狂。那天晚上，她一直不停地表達著自

己對這個宗教的喜愛。他們互留了聯繫方式，但後來他們沒有再出去約會過。瑪麗蓮還與偉大的卓別靈的兒子小差利·卓別靈（Charles Chaplin Jr.）約會，他們是演員進修班的同學。小差利·卓別靈沒有吸引人的外表，又在情感上被父親的不屑一顧深深傷害，於是他總是借酒消愁，但他並沒有像外界宣稱的那樣成為一名癮君子。瑪麗蓮與他的關係大多是柏拉圖式的，擁抱多於性愛，這對瑪麗蓮來說並不特別，比起性，她其實更渴望愛情。

有一天，小差利回到家中，發現她和他的兄弟西德尼（Sydney Earle Chaplin）一起睡在床上，而西德尼是荷里活一個風流的男人，長相英俊又幽默風趣，時而還會表現出電影中才有的英雄浪漫主義。即使在這樣的背叛之後，小差利和瑪麗蓮依然是好朋友，她讓小差利有了很強的自尊心，並給了他很好的建議。雪莉·溫特斯（Shelley Winters）聲稱，她和西德尼、小差利以及瑪麗蓮有時會一起約會，享受荷里活的美好時光。

瑪麗蓮還與霍士的簽約演員湯米·扎恩（Tommy Zahn）約會。他是在一個寄養家庭中長大的孤兒，不僅是一名基督教科學教徒還是一位世界級的衝浪愛好者——這對瑪麗蓮來說無疑是極具誘惑的。她在聖莫尼卡海灘與他一起衝浪，而他會以雜技般的姿勢將她舉起，為聚集在沙灘上的女孩們表演。瑪麗蓮曾經只是站在場邊的一個觀望者，而現在她是一個和衝浪者一起表演的參與者。後來在瑪麗蓮的生活中處於重要地位的彼得·勞福德也對衝浪很感興趣。有一天，當他出現在沙灘上時，是湯米·扎恩將他介紹給了瑪麗蓮。

攝影師比爾·伯恩賽德（Bill Burnside）是瑪麗蓮的另一位男友，他是英國的 J·阿瑟·蘭克公司（Joseph Arthur Rank）在荷里活的代表，並且在布魯諾·伯納德的工作室與瑪麗蓮邂逅。她喜歡他的學問，他們一起閱讀了濟慈（John Keats）和雪萊（Percy Bysshe Shelley）的著作，並在海灘上並肩散步，伯恩賽德被瑪麗蓮的不同尋常給迷住了。她的思維跳躍，經常從一個主題瞬間轉到另一個主題，比如隨著突如其來的情緒，迅速把話題從「墳墓」切換到「同性戀」，讓人難以捉摸。她從不談論她的私人生活，對男人的接觸十分謹慎，卻並沒有因此而變得性冷淡。她可能是十分狡猾的，卻又「像狐狸一樣愚蠢」。

瑪麗蓮一直保持著天真的表情和態度，但當她發現自己被業界和男性利用時，她展現出了憤世嫉俗的一面。儘管如此，她表面上還是一副甜美大方的樣子，她對於這樣的「角色扮演」輕車熟路，畢竟長期以來在人們的印象中她都是如此。許多早在她初入荷里活的那幾年就認識她的人把她描述成既是一個流浪者又是一隻小貓，這是一種奇怪的描

述，她認為對她的這種評價反映了她溫順甜美的性格，以及她偶爾表現出的男孩子氣的強硬態度，而跟她的身材無關。美高梅的服裝設計師伊迪絲·海德（Edith Head）說，她看起來像一隻毛茸茸的小波斯貓。《生活》（Life）雜誌的娛樂編輯湯姆·普利多（Tom Prideaux）把她形容為一個「街頭頑童」。這就是瑪麗蓮的「詭計」，獲得人們的同情，同時讓他們看到「一個小孤兒是如何華麗變身為莎莉·譚寶的」。作為一個敏銳的「人類行為觀察者」，瑪麗蓮知道男人們都喜歡童顏，同時它還能激發女人的母性情懷。而她變幻莫測的女性氣質則是她進行交易的資本。

但是，瑪麗蓮也可以迅速脫離「孩子」這個人物角色，變成性感的瑪麗蓮，那個成熟的人物。為她的八部電影設計了服裝的比利·特拉維拉（Billy Travilla）說，她喜歡讓人們感到震撼，她「骯髒的小屁股」便是其中一種方式。她會通過與人們對視來迷惑他們，特別是男人。「她是我所認識的，最能讓男人感到自己既高大，又英俊，還十分迷人的女人，她只需一個堅定的眼神，就能讓男人沉溺其中。」特拉維拉評價道。專欄作家莎拉·格雷厄姆（Sheilah Graham）稱她的模樣能讓所有遇見她的男人都覺得她愛上了他們。瑪麗蓮生前的最後一位精神病醫生拉爾夫·格林森的女兒瓊·格林森（Joan Greenson）說，瑪麗蓮常常能做到一些旁人甚至都不敢想像的超乎尋常的事情。

她母親的溫柔以及福音派和基督教科學對罪惡的譴責，與她選擇的人生大相徑庭，很顯然，她成功地塑造了一個過於性感的角色。在霍士，她塑造的「鄰家女孩」形象並不成功，而那時的影迷雜誌又在呼籲用一種更極端的「性代表」，來與意大利性感女演員競爭，比如「侵入」荷里活的珍娜·羅露寶烈吉姐（Gina Lollobrigida）以及電視屏幕上的金髮美女。為此，她創造了那個在聚會和首映式上露面時經常扮演的「綜合性」的瑪麗蓮·夢露。然而，在她的電影中，她卻完全改變了這個角色。

其實，就在扎努克於 1947 年 8 月將瑪麗蓮從霍士掃地出門之前，她已經遇到了可以改變她職業生涯的人。這些人中，甚至有美高梅的領導人之一露西爾·賴曼（Lucille Ryman）和她的丈夫約翰·卡羅爾（John Carroll），他是一名奇勒·基寶式的人物，且出演了很多動作影片。這對強大的夫婦成為她新的擁護者。本·里昂仍然在幫助她，而他恰好與露西爾是很好的朋友，他們在電影公司裏做著相同的工作。1947 年初夏，瑪麗蓮在本·里昂的聖莫尼卡海濱別墅裏與約翰邂逅，後來他們發生了一段風流逸事。約翰似乎偏

愛金髮明星，因為另一位年輕的金髮演員萊拉‧利茲(Lila Leeds)去年在他們家生活過。

鑒於露西爾在美高梅的影響力，約翰從未想過離開她。事實上，露西爾起初很喜歡瑪麗蓮，她形容瑪麗蓮為一個「無家可歸的流浪者」和一隻相當有魅力的「性愛小貓」。當瑪麗蓮告訴他們，那年秋天，她在自己的公寓裏差點被一名下班的警察強姦之後，他們便邀請她與他們同住。當瑪麗蓮承認自己已經破產時，約翰表示願意支付她每周 100 美元來幫助她維持生活。而露西爾則把自己的衣櫥向瑪麗蓮開放，任她借用自己的衣物。

在與卡羅爾簽的合約中，瑪麗蓮稱自己為「埃弗斯之旅」(Journey Evers)，這是對她自己「流浪貓」稱號的自嘲，因為她把在荷里活居無定所的自己看作是一個在各地流浪，無法擺脫自己童年陰影的寄養兒童。像許多簽約演員一樣，瑪麗蓮在經濟上並不寬裕，她要為表演課、聲樂課、衣服和一輛汽車付費，還要給朋友送禮物。有一次，她實在是無力償還債務，於是當時仍是她經紀人的哈利‧利普頓默許她預支工資來還清信貸機構的錢。

荷里活專欄作家稱露西爾‧賴曼曾是瑪麗蓮「最好的朋友」，但是多年後露西爾卻用惡毒的語言描述她，聲稱瑪麗蓮用她所扮演的弱不禁風的角色和她被虐待的故事來獲得約翰和她的同情。露西爾聲稱她一絲不掛地在他們的房子中走來走去，並在周末無緣無故地消失，卻不給出任何解釋。露西爾否認瑪麗蓮和約翰的婚外情，並指責瑪麗蓮捏造了強姦未遂事件。然而哈利‧利普頓證實了他們的緋聞，八卦專欄作家也將瑪麗蓮和約翰當作夫婦。利普頓還證實了強姦未遂事件，因為這件事發生之後，驚魂未定的瑪麗蓮給他打了電話，他立即衝到她的公寓安慰她。

露西爾還聲稱，瑪麗蓮在荷里活大道上靠賣淫換取自己的前程，但這難以服眾，畢竟露西爾是一位年長的女人，而她的丈夫卻總是關注年輕的金髮女郎。前一年和他們一起生活過的萊拉‧利茲是一個著名的毒販，她可能曾是街邊的應召女郎，而不是瑪麗蓮。

不過，瑪麗蓮倒是有可能被迫進行性交易，不過不是為了錢，而是為了生活。她可能會因為小時候受到的性虐待而刻意懲罰自己，但她並不想把自己當成妓女。

應該是在 1948 年初，瑪麗蓮遇到霍士的創始人約瑟夫‧申克和其在荷里活的業務經理，那時的他將近 70 歲，已經處於半退休狀態。作為一個風流浪子，他一直關注著霍士的明星，而瑪麗蓮看起來是誘人的獵物。露西爾想把瑪麗蓮趕出家門，讓她離開約翰的生活，申克作為露西爾和約翰的朋友收留了她。1948 年的春天，瑪麗蓮搬到了電影公司，

但她在未來幾年卻經常住在申克在比華利山莊的公寓裏。那是她為自己準備的，可以暫時從生活的殘酷中逃離的地方。

克拉麗絲·埃文斯（Clarice Evans）在電影公司與瑪麗蓮一起住過。她對瑪麗蓮的描述與露西爾·賴曼明顯不同。克拉麗絲說瑪麗蓮擁有很多書籍，致力於基督教科學，參加志願者活動及跟著治療師學習。她每天都在琢磨瑪麗·貝克·艾迪的《科學與健康》，並將其當作進步的「藥物」。「她從不抱怨，」克拉麗絲說，「面對挫折，她從不逃避，從不多想自己的失敗，而是立即採取積極的行動應對。」她的座右銘是「努力讓自己做到最好，你就能達到人生頂峰，這就是為什麼即使只剩最後一分錢，我也要將它用到我的學習上。」她告訴克拉麗絲：「即使所有的荷里活電影大亨都告訴我無法成為人上人，我也不會相信。」

1948 年 3 月，安娜·勞爾因心臟病去世了，她被安葬在韋斯特伍德中部的韋斯特伍德紀念公墓中，格雷絲和瑪麗蓮都出席了她的葬禮。毫無疑問，瑪麗蓮失去了自己的親人。她說，在安娜下葬的那一刻，她的心也被一起埋葬了。雖然這就是安娜的命運，但聽起來卻像是一齣虛構的戲劇，而不是一件真實的事。在安娜生病的漫長日子裏，瑪麗蓮遇到了很多人生導師，特別是露西爾·賴曼和約瑟夫·申克，他們給她帶來的影響是不可估量的。到了周末，她偶爾會與懷特·斯奈德及其家人一起去海洋公園碼頭，享受那裏的娛樂設施，或是一起在街機遊戲廳裏放鬆自我。在安娜離世之後，瑪麗蓮時常會去韋斯特伍德墓地祭拜她。有時候她坐在長椅上，在城市的樹蔭下，靜靜地讀一本書，以此來緬懷安娜。在電影公司的時候，她經常坐在大廳的座機旁，與代理商、製片人以及和她約會的男人煲電話粥。克拉麗絲說，雖然她從未見到過，瑪麗蓮也從未主動提及，但她知道瑪麗蓮的確有很多不同的約會對象。

約瑟夫·申克就是瑪麗蓮眾多約會對象中的一個。他在世紀之交時從俄羅斯移民到紐約，並在布魯克林開了一家以銷售藥品為幌子，實則進行非法毒品交易的藥店，並賺得盆滿鉢滿。他有一個兄弟叫尼古拉斯（Nicholas），後來成了美高梅在紐約的負責人，兩人在新澤西州的帕利塞德合資建造了一座遊樂園。到了 1910 年，約瑟夫成了一家全國連鎖的歌舞雜耍劇場和一家電影院的負責人。他在 1916 年與諾瑪·塔爾梅奇（Norma Talmadge）結婚，並一手將她捧紅。1926 年，他成了聯美公司的總裁，並於 1935 年與達里爾·扎努克一起，合併二十世紀影城與霍士電影，創立了後來享譽無數的二十世紀霍士。

禿頂、冰藍色的眼睛、薄唇，約瑟夫看起來像一個謎一般的神秘人物。其貌不揚的他卻是一個優秀的傾聽者，並且總能給出良好的建議。這些品質讓想要和他結交的年輕女性蜂擁而至。

每逢周六，他會在比華利山莊的豪宅裏舉行盛大的晚宴，並派豪車接送他邀請的明星們，而瑪麗蓮是晚宴的常客。來參加晚宴的客人遠不止她一人，還有諸如在霍士工作的諾琳‧納什（Noreen Nash）和她的醫生丈夫李‧西格爾（Lee Edward Siegel），經營著一家適合電影人吃飯和舉辦派對的餐廳的邁克爾‧羅曼諾夫（Michael Romanoff）和妻子格洛麗亞‧羅曼諾夫（Gloria Romanoff）等。專欄作家盧埃拉‧帕森斯也經常出席，瑪麗蓮喜歡稱呼她為帕森斯小姐，告訴她格蘭戴絲和格雷絲曾用她的專欄作為引子教她閱讀，這讓帕森斯對瑪麗蓮頗有好感。根據格洛麗亞‧羅曼諾夫回憶，瑪麗蓮第一次參加約瑟夫的派對時，戴著白色手套和一頂帽子，看起來就像一位上流社會的名媛。她在派對上品嘗著昂貴的香檳，這些香檳成了她日後最喜歡的飲品之一。「每一個彈出的軟木塞都像在替她宣告：看著我，我不是被遺棄的孩子，也不是孤兒！」

瑪麗蓮還會去參加約瑟夫‧申克的撲克派對。有傳言說，在約瑟夫的撲克派對上，衣不蔽體的「派對女孩」為賓客們端茶送水，並且做好了隨時陪他們上床的準備。但馬里恩‧馬歇爾否定了這些謠言，她說，她和瑪麗蓮的確在派對上開懷暢飲，但大家都穿著得體，沒有任何色情的行為。「約瑟夫只是一個孤獨的老人，」馬里恩說，「他就像一個聽人懺悔的神父。」在瑪麗蓮所回憶的撲克派對上，她安靜地坐在角落裏，聽著他們因為賭博而發出的陣陣惱人的呼聲。

約瑟夫被瑪麗蓮深深地吸引了。他喜歡她用不同尋常的方式講述自己童年的故事。他很快就邀請到了瑪麗蓮參加他的晚宴，並和她並肩坐在上座上。帕特‧迪西科的堂兄阿爾伯特（Albert），是一位電影製片人和撲克玩家，每當瑪麗蓮出現在約瑟夫的莊園時，都會在那遇到他。阿爾伯特認為約瑟夫對她很癡迷。「他想和這個小甜心成為朋友，很多次我都能從約瑟夫的臉上看出來。當她走進房間時，他的整個世界都變得明亮起來。有時候我們會一起坐在游泳池邊上，對他來說，能聽到她的笑聲就已經是一種極大的滿足了。」

瑪麗蓮請求約瑟夫幫她說服扎努克恢復與她的合約，但約瑟夫卻和扎努克意見相左。瑪麗蓮在《我的故事》中寫道：「申克先生看著我，從他的臉上，我讀出了幾千個曾在

他面前發生過的故事——其中有失去了工作的女孩的故事；有吹噓自己，成功時咯咯笑，跌落谷底時號啕大哭的女演員們的故事。他沒有試圖安慰我，他也沒有握著我的手許下任何承諾。我從他疲憊的目光中可以看到他曾見證過荷里活的歷史，他總是說：『繼續前進吧。』」當他有性需求的時候，瑪麗蓮會留在他的公寓。久而久之，他們就變得無話不談。她會向他諮詢工作上的事情，他也樂於為她的職業生涯出謀劃策。「他向我描述了『圈內』的運作方式，以及如何應對這些問題。他曾多次為我的人生指路。」

家財萬貫的約瑟夫曾提出要和瑪麗蓮結婚，承諾做她的經濟支柱，但她拒絕了。她並不愛他，並且告訴他，在經歷了與吉姆·多爾蒂的毫無感情可言的婚姻後，她不想再重蹈覆轍。她還表示她不想要錢，她只想成為明星。於是約瑟夫讓她在一部霍士的電影《你是為我而生的》（You Were Meant for Me）中飾演了一個小角色，但是她的戲份全被剪掉了。她也曾在霍士員工製作的電影《只為尋歡》（Strictly for Kicks）中出演。然而約瑟夫最終還是沒能動搖扎努克不想和瑪麗蓮續約的決定。於是約瑟夫說服了一個喜歡玩撲克的好友哈里·考恩，讓瑪麗蓮在哥倫比亞簽署了一份為期六個月的合約。

1948 年 3 月，當瑪麗蓮開始在哥倫比亞工作後，她發現這似乎是一次意外的收穫。考恩正在尋找能代替女明星烈打·希和芙的女孩，並且他認為瑪麗蓮可能就是合適的人選。於是他讓造型師把她變成一個魅力女孩，修飾她的髮際線，以此來突出她額頭的 V 形髮尖。然後為了追求性感，她的臉被削掉了一點，這使得她的外觀看起來更加精緻，並且她的頭髮被做成光滑的內捲。在哥倫比亞時期，瑪麗蓮所拍攝的照片中，她看起來就像是年輕的拉娜·特納。

考恩讓她出演一部講述一個母親和她的女兒組成的脫衣舞團的 B 級音樂劇——《女士們的合唱》（Ladies of the Chorus）。這些「女士」是十分正經的，她們不會做電影分級制度所限制的扭擺下身的色情表演。即使只是出演一部預算很小的 B 級電影，追求完美的瑪麗蓮也以蒙娜·夢露（Mona Monroe）的身份在市中心的脫衣舞劇場中練習了一段時間。她還與布魯諾·伯納德一起觀看莉莉·聖西爾的表演。聖西爾是佛羅倫斯花園的頂梁柱，也是伯納德的簽約模特和一位脫衣舞明星。身材高挑，體態豐滿，又擁有完美線條的聖西爾為脫衣舞注入了新的優雅和魅力，她緩慢的動作，與以往在脫衣舞表演中佔主導地位的粗獷表演形成鮮明對比。

瑪麗蓮總是準時到場拍攝《女士們的合唱》，她總能準確地記住她的台詞。她的演唱很投入，步伐優雅，儘管她看起來更像是一位「鄰家女孩」而不是一位魅力女王。在其中一場戲的拍攝中，她帶領合唱團唱歌：「每個嬰兒都需要一個爸─爸─爸─爸爸。」她天真無邪的娃娃臉讓人聯想到 1950 年代關於性別觀念的第二個主題── 婦女的幼稚化。

　　在哥倫比亞期間，瑪麗蓮與她的聲樂老師弗雷德・卡格爾（Fred Karger）浪漫地邂逅了。弗雷德很有禮貌並且受過良好的教育，他會創作音樂，有自己的樂隊，並且經常與明星約會。他喜歡瑪麗蓮內省的一面以及她的神秘感，他認為這是她信仰基督教科學派的結果。心情沉重時，瑪麗蓮會花好幾個小時與他探討生活的意義，她告訴他，她沒有用性來換取她的事業，並且一度只忠於一個男人。但這是一個飽受爭議的說法。瑪麗蓮甚至想嫁給他，但他拒絕了。他譴責她的思維不合邏輯，並且野心勃勃，而且他認為對於自己的女兒特里（Terry）來說，她不會是一個好母親。而當我採訪特里時，她告訴我弗雷德偏愛剛強獨立的女子，所以他的決定是符合常理的。他絕不會和溫柔的瑪麗蓮結婚，特里說，即使她自己很崇拜瑪麗蓮。1948 年年底，弗雷德和瑪麗蓮分手了。一些作者認為，她受到了打擊，甚至試圖自殺，但她在《我的故事》中卻聲稱弗雷德後來希望她能夠回來。

　　瑪麗蓮因為弗雷德的離開變得意志消沉，這是繼與吉姆・多爾蒂的婚姻之後，她第一次正式的戀愛關係。在《我的故事》中，她說，她面對弗雷德時產生的性反應使她意識到自己並不是一個女同性戀。她告訴伊力・卡山，他們的性生活非常和諧，她的性慾也因此變得強烈起來。為此，她諮詢了一位醫生，後者對其進行了調理。無論她的這一舉動是為了告訴卡山真相還是試圖引起他的興趣，她的說法都將那些說她冷漠無情的指控駁回了。但這樣的一番話卻並不能解決她內在的各種痛苦。

　　弗雷德曾把瑪麗蓮介紹給了他的家人，他們都很喜歡她，並希望弗雷德能和她結婚。弗雷德有一個龐大的家庭，包括他和他的女兒特里，他的妹妹瑪麗・肖特（Mary Short）以及她的兩個孩子，還有他那失去丈夫的母親安妮・卡格爾（Anne Karger）。安妮・卡格爾是一位荷里活貴婦人，對別人保持著戒備之心。她在 20 世紀初期放棄了自己的工作，與荷里活製片人馬克斯・卡格爾（Max Karger）結婚，但他在婚後幾年就去世了，留下兩個孩子與她相依為命。安妮・卡格爾早年的這些經歷讓她在荷里活備受愛戴。

　　周日晚上，在卡格爾家的宴會上，弗雷德彈鋼琴，瑪麗蓮唱歌。他們還舉辦了感恩

節和聖誕節派對，瑪麗蓮一一出席。瑪麗蓮很受他們家人的歡迎，她與安妮很親近，在母親節和生日時送她禮物，並親切地稱她為「娜娜」。她和孩子們打成一片，參加他們的生日派對並跟著他們一起玩遊戲。她還給瑪麗・肖特起了一個綽號叫「布丁」。瑪麗蓮和弗雷德的女兒特里也很親密，她曾帶特里一起到基督教科學派服務多年。她甚至還會和弗雷德的第一任妻子帕蒂・卡格爾一起惡作劇：當弗雷德與女演員簡・懷曼結婚時，她們在草坪上放置了瑪麗蓮在《七年之癢》中的全尺寸劇照。

除了卡格爾家之外，瑪麗蓮也和娜塔莎・萊泰絲越漸親密。萊泰絲是哥倫比亞的首席戲劇表演老師，後來成了瑪麗蓮的私人導師。娜塔莎曾是在柏林和維也納演出的馬克斯・萊因哈特（Max Reinhardt）劇團的一員，她和許多來自這個劇團的人以及其他德國猶太人演員一樣，當希特拉上台執政時，移民到了荷里活。娜塔莎自稱是另一名移民到荷里活的猶太難民——德國小說家布魯諾・法蘭克（Bruno Frank）的遺孀。然而，大多數記載所提及的布魯諾・法蘭克的遺孀是莉斯爾・法蘭克（Liesl Frank），不是娜塔莎。與娜塔莎一起學習過的唐納德・沃爾夫（Donald H. Wolfe）告訴我，娜塔莎其實就是莉斯爾・法蘭克，只不過用著不同的名字而已。但荷里活德國猶太難民社區的消息來源指出，莉斯爾・法蘭克的生活地址與娜塔莎不同。也許娜塔莎是法蘭克的情婦，而不是妻子。

但是，如果娜塔莎真的就是莉斯爾・法蘭克，那她對瑪麗蓮的影響將會無比驚人，畢竟莉斯爾・法蘭克是柏林音樂廳和維也納音樂廳的舞台明星費茲・馬薩里（Fritzi Massary）的女兒，這樣的背景，足以讓娜塔莎把瑪麗蓮推上歐洲各個分量十足的舞台。

當娜塔莎在 1948 年遇見瑪麗蓮時，她認為她沒有什麼希望。「她非常壓抑，也相當緊張。她沒有一句話是能夠流暢地說出來的，就好像她已經和現實脫節了一樣。」第一次交談時，她穿著一件紅色的緊身低胸針織連衣裙。她的鼻子上有一個用濃妝也無法遮掩的腫塊。「她那夾雜著尖銳和嗚咽的聲音，讓我感到緊張，我不得不要求她，在情緒緩和之前，不到萬不得已不要開口回答。」在娜塔莎遇到瑪麗蓮不久之後，瑪麗蓮出演的《女士們的合唱》就開始了拍攝，而在拍攝過程中，瑪麗蓮的表達能力又十分正常。也許是娜塔莎的苛刻嚇到了她，但瑪麗蓮決定堅持。她意識到只有像娜塔莎這樣會在自己身上花費數小時的女強人，才能把她變成一個女演員。

娜塔莎教了瑪麗蓮六年，並指導過她的 22 部電影。她總以一種苛刻的方式來讓人們

從競爭中脫穎而出，毫無疑問她在瑪麗蓮的演藝事業上起到了至關重要的作用。她還教瑪麗蓮文學和藝術，把她帶到博物館，通過瞭解古董的方式來讓她學習有關設計的歷史，這也促成了瑪麗蓮終身的愛好。她甚至為瑪麗蓮列了一個推薦書單，上面有 200 本書，瑪麗蓮把它們讀了個遍。瑪麗蓮告訴攝影師安東尼·波尚：「是萊泰絲小姐讓我釋放了自己，她給了我內心的平和，讓我瞭解生活。可以說，我所擁有的一切都是她賜予的。」專欄作家阿諾德·阿布諾（Arnold Arburo）筆下的瑪麗蓮和娜塔莎是不可分割的。「她們將夜晚以及電影場次之間的閒暇時間全部用在了學習上。」

萊泰絲以回憶錄的形式給了莫里斯·佐洛托一個未發表的採訪稿，它的草稿現存於德薩斯大學。娜塔莎在回憶錄中以及隨後在佐洛托和他的助手簡·威爾基的採訪中所描述的瑪麗蓮，都是很難讓人理解的。她與男人之間發生性關係，卻又對此感到內疚。她患有「壞女孩」情結，她的自尊變得所剩無幾。她對自己的一切都守口如瓶，「即使只是簡單問候一下她在某個晚上會去哪裏，也會被她視為不可饒恕的刺探」。瑪麗蓮可以做到從現實中脫離，就像藏匿在水下一般。「只有她自己內心的信念能夠讓她繼續前行。」

瑪麗蓮的生活變得非常複雜。到 1948 年春，她與弗雷德·卡格爾以及約瑟夫·申克、娜塔莎·萊泰絲、帕特·迪西科、約翰·卡羅爾、露西爾·賴曼等都扯上了關係。米爾頓·伯爾（Milton Berle）說在拍攝《女士們的合唱》期間與她有染，霍華德·基爾則堅稱他們在那一年舊情復燃。設計師奧列格·卡西尼則說，他為他的妻子珍·泰妮設計過一件衣服，瑪麗蓮在向他請教了這件衣服的設計理念之後，和他發生了性關係，並受邀參加他和珍主辦的大型聚會。珍很憤怒，「你怎麼能這樣！」她尖叫著，「你怎麼能邀請那個小流浪漢！她根本就不配來這兒！」

如果他們所說的事情全部屬實，那麼瑪麗蓮如何能在有限的時間裏周旋於這麼多的活動無疑是令人費解的。當然，這當中很多人的描述肯定是在多年之後憑空捏造的。不過，生性善良樂觀，再加上輕快的笑容以及象徵著性愛的光環，瑪麗蓮的魅力的確讓人無法抵抗。米爾頓·伯爾說，當他帶瑪麗蓮去夜總會時，她會坐在桌邊，睜大眼睛，喜歡問問題，得到答覆後通常會大呼一聲。據他介紹，他們的婚外戀是一個偶然，也十分短暫。

1948 年 9 月，當瑪麗蓮在哥倫比亞的合約即將結束時，哈里·考恩決定不再與她續約。這和她的表演完全無關，只是因為他曾向她發出邀請，希望能和她一起乘坐自己的遊

艇前往聖卡塔利娜島，但瑪麗蓮表示如果他的妻子也一同前往的話她才會答應。瑪麗蓮有時的確是幼稚的，刻意提到他的妻子，這對他來說是一種侮辱。考恩憤怒地罵瑪麗蓮是一個「該死的蕩婦」，並告訴她自己再也不想見到她了，就像在外所傳言的那樣粗魯。其實瑪麗蓮拒絕與他一同去聖卡塔利娜島是明智的，烈打・希和芙稱他為「怪物」，而女演員科琳娜・卡爾韋（Corinne Calvet）在幾年前和他去過聖卡塔麗娜島之後，就不得不想辦法竭力擺脫他。辭退瑪麗蓮後，考恩的助手馬克斯・阿諾（Max Arnow）認為考恩犯了一個錯誤。當時瑪麗蓮剛參加完《絳帳海堂春》（Born Yesterday）的主角試鏡，那是一個傻裏傻氣的金髮女郎角色，最終卻落到了茱蒂・霍利德（Judy Holliday）頭上，考恩甚至連瑪麗蓮的試鏡都懶得去看。

離開哥倫比亞影業公司之後不久，依靠製片人萊斯特・考恩（Lester Cowan），瑪麗蓮在馬克斯兄弟（Marx Brothers）的電影《快樂愛情》（Love Happy）裏飾演了一個性感金髮女郎的配角，在一個短暫的場景中，瑪麗蓮的台詞是「有人在跟蹤我」，和她搭戲的是格勞喬（Groucho Marx）扮演的私人偵探。然後，瑪麗蓮扭著屁股走開。格勞喬斜倚在她的背上，說他能幫她弄清這件事。在這段戲裏，瑪麗蓮既性感又有趣，既要保持自己金髮碧眼的風格又要模仿戲裏的人物特徵。雖然她的戲份不多，但是你能在這部戲裏看到一個性感而又魅力四射的瑪麗蓮。

經過這次合作之後，瑪麗蓮給考恩留下了非常深刻的印象。他決定以瑪麗蓮為模板，在全國範圍內組織一場選秀活動，並準備刊登在《生活》和《展望》雜誌上。「我剛剛簽了一個非常合適的女孩，」他在 11 月初的時候寫道，「她就像是拉娜・特納和愛娃・嘉德納（Ava Gardner）的結合體，比蓓蒂・葛萊寶還要會唱會跳。」選秀是在 1 月份開始的，在紐約等城市展開，但是後來卻沒有任何收穫。3 月份的時候，考恩接到了《展望》雜誌的一封電報，上面寫著：「我們已經為雜誌定稿了，有可能明天就能製作完成，然後發行到東部去。」這也代表著不管是《生活》雜誌還是《展望》雜誌，都不會出現瑪麗蓮了。為什麼這一切戛然而止至今還是一個謎，當時考恩的資金已經用光了，並且一年之後仍然沒有發行那部電影。儘管如此，在 6 月和 7 月，瑪麗蓮為了宣傳這部電影仍然跑遍了紐約和中西部的一些城市。

這真的是考恩自己的計劃嗎？相比之下，更說得通的解釋是，在此之前瑪麗蓮就已

經遇見了荷里活首屈一指的天才經紀人，威廉・莫里斯經紀公司（William Morris Agency）的副總裁莊尼・海德。而海德也確實有能力組織這樣的全國選秀。1898年，海德和他家族的八名成員從俄羅斯移民到這裏，憑藉著小巧的身材，他們組成了一支著名的雜技團隊。在1920年代中期，海德離開了他們，做了一段時間的團隊管理工作後，他加入了威廉・莫里斯經紀公司並搬到荷里活去從事經紀人的工作。他是外界公認的最好的經紀人之一，他曾幫助烈打・希和芙和拉娜・特納成為明星。《快樂愛情》的總監大衛・米勒（David Miller）說，是海德把瑪麗蓮介紹給萊斯特・考恩的。

1948年，瑪麗蓮和莊尼在山姆・史匹格舉辦的除夕派對上首次公開情侶關係。史匹格和海德是朋友，當時的海德已經50多歲了，患有心臟病，他正在為他的生活尋找一個新的目標，於是他把目光鎖定在了瑪麗蓮身上。他看到了她的「明星潛質」，於是決定成為她的導師，想把她塑造成另一個烈打・希和芙或拉娜・特納。按照荷里活的說法，是他「發掘」了她。那一年瑪麗蓮22歲，而他比瑪麗蓮大30多歲。

1949年春天，海德離開了他的妻子和孩子。他在比華利山莊租了一間房子，瑪麗蓮有時會住在那裏，但她沒有退掉自己的公寓，並用自己的收入來支付房租。同時，莊尼也是她的導師，當她在等待《快樂愛情》的巡迴演出開始之時，他把她帶到了像羅曼諾夫，西羅和布朗・德比這些「水比較深」的地方。一些重量級人物在桌旁「互相交換著自信」。瑪麗蓮雖然很少說話，但她學到了很多東西。莊尼經常勸告她，要成為一個明星，首先要成為一個有存在感的人，要主宰八卦專欄和屏幕。他讓她多看無聲電影，尤其是差利・卓別靈的。他說，有史以來最具表現力的表演就是在無聲電影中，演員們在無法用言語表達的限制下，不得不用他們的身體和眼睛來表達情感。

春天的時候，瑪麗蓮的工作變得不那麼穩定了，她的大部分收入都來自模特工作。3月，莊尼從哈利・利普頓手中買下了她的合同，並讓她與威廉・莫里斯簽約。他帶她去見二十世紀霍士公司的首席編劇南奈利・約翰遜，他與扎努克關係很近，但他對瑪麗蓮並沒有太深刻的印象，他認為她只是一個正在努力成為明星的小女孩。4月，瑪麗蓮成了著名攝影師菲利普・哈爾斯曼選擇的七個年輕女明星中的一員，他準備在《生活》雜誌上寫明星和他們的演技的故事，瑪麗蓮離成功又近了一步。他在幾種不同的狀態下拍攝了每個人的反應——遇到一個怪物時，「聽到」一個聽不到的笑話時，親吻一個不可抗拒的男人

時。除了親吻的那組照片之外，瑪麗蓮表現得並不理想，她十分侷促並且做動作的時候全身僵硬。哈爾斯曼認為她渴望興奮又害怕身體暴露太多，她的心裏上演著一場拉鋸戰。

也許瑪麗蓮也察覺到了他的感受。5 月，她決定開始做裸體模特——這無疑是一個令人震撼的決定。電影分級制度和中產階級的觀點都對裸體進行了譴責，他們認為這是不道德的。然而私底下瑪麗蓮已經沉迷於此，她正努力讓她所創造出的「性化」的角色登上熒幕。有些女人會在脫衣舞表演和電視屏幕上展示她們的半裸裝扮。達格瑪（Dagmar）是一個舞隊的領舞，同時也是一名電視明星，她的名字家喻戶曉。1948 年，阿爾弗雷德·金賽（Alfred Kinsey）所做的以一萬名受訪者為基礎的關於男性性行為的研究一經發表，便在全國引發了轟動，因為結果表明那些在家裏進行性行為的男人根本不是清教徒。

瑪麗蓮對自己的身體很有信心，但這種信心可能會與她的謹慎相衝突，這是她受過良好的家教的結果。東尼·寇蒂斯（Tony Curtis）是瑪麗蓮多次約會的簽約演員，他記得她經常穿著透明襯衫，引得男人紛紛駐足觀望。她還喜歡在午餐時間在製片廠裏展示自己的身材，穿緊身裙而不穿內衣成了她獨有的習慣。記者吉姆·亨利漢（Jim Henaghan）和莎拉·格雷厄姆在當年春天各自採訪了她，兩個人都注意到她穿著緊身短裙，上衣裏不著寸縷，一對乳房自然地垂在胸前——這樣的張揚與她的心情形成鮮明對比：她就像是一隻瑟瑟發抖的兔子。她在靜態相機前充滿自信，在私底下則沉迷於無拘無束的愛情中，當她鼓起勇氣不再懼怕生活時，她渾身上下散發著誘人的魅力。對於格雷厄姆抱著一本包含佛洛伊德作品的大書來採訪她，她表示無法理解。也許，在吸引這些電影專欄作家的路上她還有很遠的路要走。

5 月初，她得知她的母親與一個名叫約翰·斯圖爾特（John Stewart Eley）的電工結婚了，這讓她十分震驚，並激起了她的叛逆心理，於是她進一步做著母親並不喜歡的暴露身體的事。她也曾試著與格蘭戴絲冰釋前嫌，但她總是嘗試去和她認為是自己父親的斯坦利·吉福德見面，雖然他從未回應過，這讓她們之間的愛恨關係變得更加複雜。

瑪麗蓮聲稱她做裸體模特完全是為了錢——她想要贖回她的車，順便讓信貸機構不再打擾她。那幾年，瑪麗蓮一直都是負債纍纍的狀態。每次做裸體模特給她帶來的 50 美元的報酬遠高於做泳衣模特。她嘗試過向莊尼·海德借錢，但他當時正在歐洲參加烈打·希和芙與阿里汗王子（Aly Khan）的婚禮。儘管如此，但瑪麗蓮深以能夠自給自足為榮。

瑪麗蓮曾為厄爾·莫蘭做過半裸體模特，她也曾穿著黃色比堅尼為布魯諾·伯納德和拉茲洛·維林格做過模特。以拍裸照而聞名的攝影師安德烈·迪內斯曾請她做裸體模特，但被她拒絕了。現在她卻願意給另一位以拍裸照出名的攝影師湯姆·凱利充當裸體模特。瑪麗蓮偶爾會在衝動的時候做出衝動的決定，但是當她思緒冷靜之後，她也不會改變之前的決定。

裸體寫真的故事始於 1949 年的初春，在等待《快樂愛情》之旅開始之際，她去了凱利的工作室應徵模特。起初她並沒有給他留下深刻的印象：她的妝容過度誇張，裙子太緊，襯衫太低。凱利認為她看起來就像一個妓女。但是，當她因為貧窮，不得不用低沉又性感的聲音來懇求他時，他動了惻隱之心。當瑪麗蓮身穿泳衣為啤酒拍攝廣告時，他對她的看法發生了變化 —— 他發現她是一名非常專業的模特。她的身材很豐滿，雙唇微張，嘴邊掛著一個嘲弄的笑容。她正在努力塑造一個性感的瑪麗蓮·夢露。

在那之後不久，全美最大的日曆出版公司之一的負責人約翰·勃姆加斯（John Baumgarth）出現在凱利的工作室，來看看他是否有裸照出售。裸體日曆僅佔勃姆加斯銷售額的百分之十，但即使這樣，每年的銷售額也高達 200 萬美元。凱利的牆上掛著一幅瑪麗蓮的照片，勃姆加斯仔細觀察著她美麗的身體，並建議凱利為她拍一組裸體寫真。

凱利問瑪麗蓮是否願意做裸體模特，剛開始她拒絕了，但隨後她就想起了她在 1947 年秋天和凱利偶然相遇的事。那時瑪麗蓮開車去試鏡，她的汽車在凱利的工作室門前出了故障。凱利給了她 10 美元讓她去修車，她卻一直沒能償還這 10 美元。為了和安娜·勞爾的信條保持一致，瑪麗蓮總是努力還清債務。於是瑪麗蓮決定答應他的請求。當她因為擔心這張照片可能會阻礙她的事業發展而猶豫不決時，凱利承諾他的女合夥人也會在房間裏，並且他會修飾那張照片，讓別人無法認出那就是瑪麗蓮。

凱利很快就安排好了一切。他讓瑪麗蓮躺到地板上的紅色天鵝絨的劇院幕布上，將紅色天鵝絨與女性的性感完美地融合在一起。瑪麗蓮躺在幕布上時，他站在梯子上，從 10 英尺高的角度來拍攝她。拍攝期間，他還在留聲機上播放了倫巴。在接下來的兩個小時裏，瑪麗蓮用自己的身體完全主宰了拍攝過程，凱利則靜靜地在一旁欣賞她的表演。她的確是一個出色的模特，她清楚地知道如何將自己最好的一面展現給鏡頭。

瑪麗蓮所拍攝的兩個版本的裸體寫真都十分出名。在第一部題為《金色的夢》（Golden

Dreams）的作品中，依照女性身體的曲線，她擺出一個 S 的形狀，就像在 18 世紀由畫家威廉‧賀加斯（William Hogarth）所創立的女性的「曲線美」那樣。《金色的夢》以宙斯在金色淋浴中和達那厄進行性愛的故事為背景，展現了粗俗的現代性愛。在第二個名為《新皺紋》（A New Wrinkle）的版本中，她將身體伸展開來。「新皺紋」既指天鵝絨窗簾的褶皺又表現了瑪麗蓮的別出心裁，畫面中的她既是一個模特，也是一張新面孔。

她的嘴巴微微張開，似在求歡，但她既沒有光澤的嘴唇，也沒有淫蕩的外表。在《新皺紋》中，她看起來既得意又害怕。她伸出一隻胳膊，另一隻手伸進頭髮，看起來好像正要爬上一堵牆 —— 這可以解釋為正在追求令人興奮的未來或是逃避某種威脅。她捲曲並且散開的金紅色頭髮像一朵雲一樣伏在她的臉上，賦予了這組照片夢幻般的色彩。像烈打‧希和芙一樣，瑪麗蓮讓背景成了自己最好的襯托。她會吸引旁觀者的眼光，控制著他們的視線，她的身體有一種神奇的張力，沉著地回應著男性的注視。她在這些照片中看起來並不低俗，因為她的隱私部位並沒有入鏡 —— 或者說，凱利把它修飾掉了。她的乳房看起來不大，但她的身體看起來十分豐滿。

當約翰‧勃姆加斯收到瑪麗蓮的裸體寫真時，他並沒有被驚艷到，也許這些照片對他來說還不夠好。他把它們收好，並在 1950 年夏天瑪麗蓮拍攝的《夜闌人未靜》（The Asphalt Jungle）走紅一年多之後，才將它們印在日曆上。他使用了《金色的夢》—— 兩個版本中更性感的那一個。但那時的銷售額很低，在 1951 年瑪麗蓮出現在夏威夷之後，銷量才好了一些。一直到 1952 年春天，瑪麗蓮被認出她就是那個日曆上的裸體模特之後，銷量才開始飆升。

讓瑪麗蓮覺得荒謬的是，做裸體模特竟讓她成了一個主流明星，因為公眾對她的大膽行為十分著迷。但是，自那以後她就被貼上了裸體模特的標籤，這讓她很難參演電影，因為她違反了一條基本原則：明星可以穿性感的衣服，但是做裸體模特卻是讓人難以接受的。

由於她所拍攝的不是電影劇照，所以並不適用「電影分級制度」，可審查員並不喜歡這些照片。為了解決這個問題，凱利製作了一張備用的照片，他用一件黑色的睡袍遮住了瑪麗蓮的身體。凱利還組織了一個藝術委員會來對照片進行評價，他們覺得這些照片很有美感，同時也很符合藝術傳統。這些沒有露出隱私部位的裸體照片成了當時評判裸體照片

可接受性的標準。

　　6月，瑪麗蓮終於開始了《快樂愛情》的推廣之旅，她在紐約和幾個中西部城市露面。在紐約時，她與《電影故事》的編輯阿黛爾・懷特利・弗萊徹一起乘火車，前往奧爾巴尼附近的沃倫斯貝格，去拜訪一位《電影故事》舉辦的比賽的獲獎者。弗萊徹答應會帶一個小明星同行，於是她找到了瑪麗蓮。旅途剛開始，瑪麗蓮就讓弗萊徹火冒三丈。她在列車發車前的最後一刻進入中央車站的女廁所補妝，她差點兒就錯過了那趟火車。跟隨瑪麗蓮的弗萊徹的助手說，瑪麗蓮對她的外表極其不自信，所以她總是要補妝。弗萊徹不喜歡瑪麗蓮的裙子，因為那是一件滿是褶皺的裙子，前面和後面低垂得很不協調，她擔心這會冒犯對方。當他們到達沃倫斯貝格時，瑪麗蓮請求弗萊徹陪她一起去女廁所，因為在坐火車時，咖啡灑在了她的裙子上，她想去女廁所把它洗掉。當時她口吃的毛病又犯了。

　　在浴室裏，她脫掉了身上所有的衣服，赤身裸體地清洗自己的衣服，包括光滑的內褲。一位鎮上的女子突然闖進來，看見瑪麗蓮後，驚恐地退了出去。「她怎麼這麼冒失？」瑪麗蓮用一種憤怒的聲音問道，這一次她沒有口吃。弗萊徹很無語，瑪麗蓮居然沒有意識到，這個女人的反應可能會在城裏引起一樁醜聞。她覺得瑪麗蓮似乎是在跟自己搞惡作劇，並藉此來展示她的裸體。瑪麗蓮是宗教人士撫養長大的，她應該懂得什麼是道德。

　　《快樂愛情》的巡迴展演產生了一些宣傳效果。考恩的公關人員把瑪麗蓮稱為「口吃女孩」，一些報紙也引用了這個頭銜。厄爾・威爾遜在紐約採訪了她，但是和莎拉・格雷厄姆和吉姆・亨利漢一樣，他對她的印象並不深刻。他認為，她只是個被過度包裝的漂亮女孩。他將瑪麗蓮的日曆與「時尚女孩」（克拉拉・伯恩，Clara Bow）和「毛衣女孩」（拉娜・特納）進行了比較。鑒於他的地位，他所做出的比較是很有權威性的。他還指出，她正在使用一種不穿內褲的新的宣傳手法。在紐約，她遇到了女裝製造商亨利・羅森菲爾德，他的品牌被稱為「布朗克斯的迪奧」，並以合理的價格為中產階層製作了時尚的服裝。有一次瑪麗蓮和厄爾・威爾遜一起去紐約一家名為「埃爾摩洛哥」的時髦的夜總會，並且坐在一張普通的桌子旁。羅森菲爾德被瑪麗蓮所吸引，便邀請他們來他的高檔卡座，而瑪麗蓮也被他的魅力所吸引。在她的餘生，她都和羅森菲爾德十分親密。

　　巡演期間，瑪麗蓮展現出了自己人道主義的另一面，她堅持要去探訪孤兒院和診所。在伊利諾州的奧克帕克，她和一所州立孤兒院的每個孩子嬉笑玩鬧，在新澤西州的紐

華克，她在一家為貧苦的殘障人士服務的診所裏對每位病人噓寒問暖。她的大方和善良為她贏得了掌聲，儘管這看起來有作秀的嫌疑，但那些念頭都是真誠的，那是安娜・勞爾的教導和她信仰基督教科學的結果。雖然有其他的「心靈之路」在吸引著她，她也很快就會離開教堂，但她還是在有限的時間裏遵守了基督教科學的服務宗旨。

瑪麗蓮對這次巡演很失望，於是她早早離開並回到家中。考恩對她很生氣，但是莊尼・海德說服扎努克給了她一個角色，是在《去托馬霍克的票》（A Ticket to Tomahawk）中飾演一個酒吧女郎，這是一部惡搞的西部音樂片。海德還與肯・穆雷（Ken Murray）一起為她安排了一次試鏡，以便讓她在當時的全國巡演中替代瑪麗・威爾遜（Marie Wilson），後者在一部滑稽劇《燈火管制》（Blackouts）中扮演了一個可笑的金髮女郎角色。穆雷認為瑪麗蓮看起來就像一隻扇動翅膀的小鳥，但她卻擅長用低沉、撩人的聲音說話。溫柔的瑪麗蓮說話聲調孩子氣，是一個亟待解決的問題。他遺憾地拒絕了她，因為她的乳房太小並不適合威爾遜的服裝。瑪麗蓮的胸圍是 36，而威爾遜的是 46.6。

10 月，在莊尼・海德的堅持下，露西爾・賴曼向約翰・休斯頓施壓，要求他在美高梅的《夜闌人未靜》中給瑪麗蓮一個角色。這部以黑白場景為主題的電影體現了荷里活偵探影片的特色，並且用冷戰時期的恐懼和德國表現主義帶來的影響來突出社會的腐敗，充滿了邪惡的誘惑。在偵探犯罪類型的電影中，大片的陰影突出了一個城市的腐敗場景，在《夜闌人未靜》中這成了關於搶劫寶石這一案件的故事背景。瑪麗蓮飾演了一個騙子律師的侄女，叫安吉拉・菲林（Angela Phinlay），她塑造的這個形象非常成功。與娜塔莎・萊泰絲一起工作時，她將一種旺盛的性慾和天真的花瓶形象嫁接到了她的甜美外形上，使她成為「受害者」和「掠奪者」，這也成了瑪麗蓮・夢露的標誌，作為導演的休斯頓也幫她塑造了這個角色。在電影取得成功之後，莊尼・海德希望路易・梅耶能在美高梅給她一份合約，但他卻沒有這樣做。路易和扎努克很親近，並且和他交流了對瑪麗蓮的看法。他覺得他不需要瑪麗蓮，他完全可以培養其他演員來接替他的金髮明星拉娜・特納。

莊尼向梅耶的助手多爾・斯卡爾（Dore Schary）施壓，讓其為瑪麗蓮做點事情。斯卡爾正在考慮製作一部電影版《卡拉馬助夫兄弟們》，莊尼說服他讓瑪麗蓮扮演其中的妓女格露莘卡（Grushenka），他說，這將是一個沒有任何男人能夠抗拒的妓女。斯卡爾給了海德一個劇本，讓娜塔莎和瑪麗蓮試試看。然而事實上斯卡爾並不喜歡瑪麗蓮在外濫交的名

聲，但當《夜闌人未靜》在導演位於比華利山莊的豪宅中播放時，所有人都覺得瑪麗蓮是這部電影的靈魂。

在等斯卡爾的答覆時，莊尼讓瑪麗蓮在《米奇魯尼的火球隊》（*Mickey Rooney's Fireball*）中扮演一個有些流氓的野蠻女友，並同時讓她在美高梅的《右勾拳》（*Right Cross*）裏飾演一個夜總會歌手。瑪麗蓮在早期的職業生涯中，也並不總是扮演一個「花瓶」。莊尼拍下了她在《夜闌人未靜》中的劇照，並展示給任何一個在製片廠裏遇到的人。終於，幸運女神眷顧了他，威廉‧莫里斯的客戶——導演約瑟‧曼基威士（Joseph Mankiewicz）正在籌備拍攝《彗星美人》（*All About Eve*）。莊尼說服他讓瑪麗蓮飾演歌舞女郎克勞迪婭‧卡斯韋爾（Claudia Casswell）。當扎努克的助手盧‧施賴伯（Lew Schreiber）準備否決這個請求時，莊尼說扎努克欠他一份人情。於是瑪麗蓮得到了那個角色。

憑藉瑪麗蓮在《彗星美人》中的精彩表現，莊尼‧海德終於說服扎努克給了她一份為期六個月的合同，並且考慮讓她在《豆蔻年華》（*As Young as You Feel*）和《無需敲門》（*Don't Bother to Knock*）中出演。瑪麗蓮成了當年《電影故事》所講述的荷里活崛起的明星故事中的主要人物。莊尼也說服《生活》雜誌將她列入 1951 年 1 月刊的「荷里活學徒女神」的故事中。莊尼希望瑪麗蓮能夠更加完美。於是在 1950 年底，他為瑪麗蓮安排了整容手術。外科醫生取下了她鼻子末端的隆起物，又填充了下巴，這讓她的臉部輪廓更為分明。

莊尼有時也很苛刻。就像一些大人物一樣，他身材矮小，身高不足五英尺，看起來就像一個侏儒。他對自己性器官的大小十分敏感，久而久之，就形成了厭惡女性的一面，他會把包括瑪麗蓮在內的所有女性稱為「流浪漢」和「蠢貨」。他經常光顧山姆‧史匹格的「男孩俱樂部」。在瑪麗蓮告訴伊力‧卡山關於弗雷德‧卡格爾和莊尼‧海德虐待她的事之後，卡山問她是否曾被那些貶低她的男人所吸引，她回答說：「我不知道。」這種判斷恰恰符合她對自己的看法。

1950 年聖誕節前夕，莊尼因心臟病去世了，瑪麗蓮再一次失去了親人。在過去的幾個月裏他曾向她求婚，但她拒絕了。他的家人要求瑪麗蓮為他的死負責，因為她總是用自己的青春活力來勾引他進行性生活，他們認為瑪麗蓮只顧自己享受美好的時光，而忽略莊尼的心臟問題。在他們眼中，她是一個「流浪漢」，並禁止她參加莊尼的葬禮。但最後瑪麗蓮還是出席了，並在他的墓碑前大哭起來。他的家人還拒絕讓瑪麗蓮從他留下的巨額遺

產中分一杯羹。

在莊尼去世後不久，娜塔莎在她們合租的公寓裏發現了昏迷不醒的瑪麗蓮，她的嘴角還殘留著尚未溶解的安眠藥。她真的試圖自殺嗎？有的傳記作者指責她是在做戲，畢竟自殺是一種矛盾的行為，是一種渴望得到解救又試圖結束生命的嘗試。幸運的是，這一次娜塔莎救了她，瑪麗蓮也似乎重拾了生活的希望。她很快就離開了娜塔莎的寓所，同時拜托她的導師幫她出售莊尼送給她的一件昂貴的皮草外套，以此為她的房子支付定金——她決定重新開始生活。

新年過後不久，瑪麗蓮將娜塔莎帶到棕櫚泉附近的赫米特，那裏是斯坦利·吉福德的農場。在失去莊尼之後，瑪麗蓮更加想找到她的父親，而且她確信她的父親是吉福德，而不是莫泰森。她們在到達農場之前就停了下來，瑪麗蓮給他打了電話。接聽的是一位女士，並且在她得知電話這頭是瑪麗蓮之後，尖聲叫起來。然而瑪麗蓮並沒有勇氣去面對斯坦利，甚至幾年後，她帶著西德尼·斯科爾斯基來進行同一個「任務」時，還是遇到了同樣的阻力。但她一直在努力，因為她極度想要一個父親。她的願望看起來也許很過分，但我們必須要知道，她在童年時曾受過一個老男人的性騷擾，並且在二戰後，隨著佛洛伊德關於戀母情結的理論變得流行起來，男人們也從戰爭中回歸之後，一個女孩與她父親的關係，開始被認為是她發展成女人的過程中最重要的部分。瑪麗蓮被時代的進程和她自己的慾望所驅使著，這讓她深感疲憊，終於，在她生命的最後兩年裏，當她的父親試圖聯繫她時，她放棄了追求。

在赫米特之旅一周後，她遇到了正在拍攝《豆蔻年華》的阿瑟·米勒，那次相遇引發了一場美麗的邂逅，並且在未來的九年中都在她的腦海裏揮之不去。她還開始與伊力·卡山發生關係。1950 年 12 月 31 日，《星條旗報》授予她年度「最甜小姐」的榮譽。這個榮譽在韓國軍人中很受歡迎，並對她的職業生涯產生了重大影響。

瑪麗蓮與娜塔莎·萊泰絲有染嗎？以前的傳記作者否定了這種可能性，但卻有大量證據能證實此事。布魯諾·法蘭克於 1945 年去世，到 1948 年，當娜塔莎和瑪麗蓮遇見時，所有消息來源都認為娜塔莎是個女同性戀，並且沒有固定伴侶。當娜塔莎遇見瑪麗蓮時，她正處於人生低谷——她被霍士拒絕了，並在哥倫比亞影業那條岌岌可危的道路上尋求發展，甚至路易·B·梅耶也對她不感興趣。當時娜塔莎是哥倫比亞旗下一檔節目的

負責人。她之前曾在塞繆爾‧戈德溫（Samuel Goldwyn）工作室工作，在那裏指導過幾位《黃金時代》（*The Best Years of Our Lives*）中的主要演員。馬克斯‧萊因哈特的一張大照片掛在她哥倫比亞辦公室的牆上，她的書架上放著西方戲劇文學和經典文學。

為什麼娜塔莎會放棄她的職業生涯而去指導瑪麗蓮？瑪麗蓮在第一次接受娜塔莎的採訪時穿了一件緊身的紅色連衣裙，震撼了娜塔莎。後來，蘇珊‧斯特拉斯伯格和彼得‧勞福德證實了她們的關係。瑪麗蓮的幾個朋友告訴我，她在性行為上是「試驗性的」，而斯蒂芬‧斯科爾斯基（Steffi Skolsky），也就是西德尼‧斯科爾斯基的女兒說，她的父親知道瑪麗蓮是女同性戀的事，但他卻隱瞞了這件事。然而，在他的自傳中，他指出，經常有女同性戀演員在瑪麗蓮拍攝電影時訪問她。一位以她的「陽剛之氣」而聞名的女同性戀者甚至給瑪麗蓮送去了鮮花（這聽起來像瑪蓮‧德烈治）。霍士簽約演員唐娜‧漢密爾頓（Donna Hamilton）說，與瑪麗蓮發生過關係的荷里活男星太多了，於是她轉向女性來尋求慰藉，但她不是一個老道的女同性戀者。同時，伊力‧卡山讓她遠離娜塔莎。「我知道那些類型。」他寫道。娜塔莎告訴記者埃茲拉‧古德曼（Ezra Goodman）：「我的抽屜裏有她寫給我的信，她覺得我比她的生活更重要。」

由於那個時代對同性戀的憎惡，1950 年代的荷里活女同性戀和雙性戀文化在公眾面前被隱藏起來。「電影分級制度」甚至禁止在電影中提及同性戀。女同性戀明星和男同性戀明星用異性戀的浪漫婚姻來掩蓋他們的性傾向。但拉娜‧特納和愛娃‧嘉德納是戀人卻成了公開的秘密。博斯‧哈德利（Boze Hadleigh）採訪了以雙性戀著稱的芭芭拉‧史坦威，她否認了這個說法，並指出只有歐洲演員才會跨越性別界線。鍾‧歌羅馥也被公認為雙性戀——在《我的故事》中，瑪麗蓮指責歌羅馥已經在她身上越界了。有證據表明瑪麗蓮與被稱為「縫紉圈」（The Sewing Circle）的女同性戀者群體關係十分緊密，這個群體以葛麗泰‧嘉寶和瑪蓮‧德烈治為中心，她們都和來自柏林的「難民女演員」薩爾卡‧維爾特爾（Salka Viertel）十分親近，而她在荷里活的家是德國和奧地利難民的中心。布魯諾和莉斯爾‧法蘭克經常出席維爾特爾的聚會。

1920 年代初，瑪蓮和薩爾卡都曾在柏林參演馬克斯‧萊因哈特的作品，並且這讓她們與同樣也是該劇團成員的娜塔莎‧萊泰絲變得親近，所以娜塔莎認識薩爾卡、瑪蓮和葛麗泰是非常合乎常理的，畢竟她們都是在柏林開始她們的職業生涯的。當時柏林在「性實

驗」方面享有盛名，而且居民是「一切形式的性行為的鑒賞家」。正如約翰‧巴克斯特(John Baxter)寫道：「在行業中，薩爾卡、葛麗泰、瑪蓮加上葛洛麗亞‧斯旺森、珍妮‧蓋諾(Janet Gaynor)和芭芭拉‧史坦威，她們是荷里活龐大的地下女同性戀和雙性戀組織重要的一部分。」

瑪麗蓮承認了在她職業生涯中流傳的關於雙性戀的流言。當韋瑟比問她時，她間接地回答：「只要有愛情，任何性別的結合都是沒錯的。」瑪麗蓮對女性也有著很大的吸引力，葛麗泰‧嘉寶和瑪蓮‧德烈治對瑪麗蓮的吸引力就毫不避諱。瑪蓮說，她覺得瑪麗蓮很新鮮，「想咬她一口」。葛麗泰說，她想拍一部奧斯卡‧王爾德(Oscar Wilde)的《道林‧格雷的畫像》(The Picture of Dorian Gray)的電影版，她將扮演道林‧格雷，而瑪麗蓮將扮演她引誘的年輕女性之一。當瑪蓮1954年前往紐約時，她告訴記者，瑪蓮是一位十分親密的朋友。她向韋瑟比發表了同樣的聲明，儘管瑪蓮對此並不買帳。

1962年夏天，就在瑪麗蓮去世前不久，英國《人民報》(The People)和其他歐洲小報上發表了對娜塔莎‧萊泰絲的採訪。當我第一次看到那些採訪時，我認為這是騙局。然後我在電影藝術與科學學院瑪格麗特‧赫里克圖書館的吉多‧奧蘭多(Guido Orlando)的論文中找到了關於這件事的信。奧蘭多和萊泰絲往來的信件討論了他們之間的對話，並由他寫給歐洲各個小報的編輯進行發表。洛約‧拉瑪麗蒙特大學阿瑟‧雅各布斯(Arthur Jacobs)文件的內部備忘錄揭開了娜塔莎‧萊泰絲的故事，它被證實確實是一個騙局。那時生活在羅馬的萊泰絲已經破產，奧蘭多偶然遇到了她，告訴她說，如果她這樣做，他可以給她很多錢。最後，她獲得了25,000美元。

奧蘭多作為美國的媒體人是失敗的，但他在歐洲取得了成功。不過，由於他以惡作劇聞名，他在賣萊泰絲的故事時不得不保持低調。他在《紐約每日新聞》(New York Daily News)的記者朋友伯納德‧瓦萊里(Bernard Valery)，在12小時內錄製了對萊泰絲的採訪，然後抄錄，並製作了500頁的手稿。不幸的是，這份手稿並不在奧蘭多的論文中。

在《人民報》的採訪中，娜塔莎描述了瑪麗蓮與侯活‧曉治之間的戀情。瑪麗蓮和她住在一起的時候，曉治給她們兩個人送了幾十朵黃玫瑰，他還用一輛豪華轎車帶她們去高級餐廳，然後回到她們的公寓中，並與瑪麗蓮一起過夜。娜塔莎認為，她教給了瑪麗蓮她所知道的關於性的一切，她還在瑪麗蓮的床上發現了一堆關於性技巧的書籍，包括一本亞

洲的書，可能是《慾經》（Kama Sutra）。娜塔莎和瑪麗蓮像夫妻一樣生活在一起，雖然瑪麗蓮只是想要被人管制著。她就像是一個需要身體撫慰的小孩。

　　瑪麗蓮經常一絲不掛地出現在她們的公寓裏，裸體似乎能給她帶來安慰。她還在有服裝管理員、美髮師和化妝師的女性員工工作室裏赤身裸體。娜塔莎認為瑪麗蓮的身體是她不可或缺的一部分，使她可以成為任何她想要的樣子。娜塔莎鼓勵她學習梅・蕙絲（Mae West）的行走方式——趾高氣揚地表現出一種幽默和性感。「性感意味著什麼？」瑪麗蓮問道。「這意味著能夠與你的身體一起享受。」娜塔莎回答，「就像你吃了一個甜美的果子，你用你的眼睛接受色彩，用你的鼻子來分辨氣味，用你的舌頭品嘗甜美。你陶醉其中，就像被一個美好的男人所愛那樣。」

　　在評估這個消息來源時，我們意識到娜塔莎在瑪麗蓮的職業生涯中起著至關重要的作用。她幾乎指導了瑪麗蓮從《夜間衝突》到《七年之癢》的每部作品，包括《無需敲門》《紳士愛美人》《願嫁金龜婿》（How to Marry a Millionaire）《娛樂至上》（There's No Business Like Show Business）以及《大江東去》（River of No Return）。是娜塔莎教會瑪麗蓮如何運用身體，如何用臉部和聲音來表達。換句話說，她讓瑪麗蓮模仿了她。「她在舉手投足間所表現出來的，都是我的樣子。」娜塔莎說。娜塔莎不喜歡教條式表演，她想要隨意發揮。儘管瑪麗蓮聲稱娜塔莎不是她的斯文加利（Svengali），但這位年長的女士就站在瑪麗蓮的電影導演身後，通過手和眼睛指導瑪麗蓮，從而讓她表演得更好。

　　從《夜間衝突》開始，娜塔莎・萊泰絲就和她一起坐在場邊，並在場邊指導她。娜塔莎聲稱她其實不喜歡這樣，因為如果與強大的導演為敵了，他們的敵意會讓她的職業生涯毀於一旦。但是瑪麗蓮堅持這樣做，以此來保護自己，因為她需要一個堅強的女人來挑戰那些強硬的男導演。西德尼・斯科爾斯基站在娜塔莎這邊。西德尼寫道，「瑪麗蓮雖然靜止不動地站在片場，思緒卻向四面八方奔去。她需要一個能在片場對她特別關注的人。」

　　最終，瑪麗蓮開始憎恨娜塔莎的控制型人格和獨裁方式。她意識到自己已經成了娜塔莎的傀儡之後，便去找了其他的指導老師。首先是米高・卓可夫（Michael Chekhov），然後是李・斯特拉斯伯格，他們指導她如何自己來完成這一切。瑪麗蓮的早期電影能取得成功，娜塔莎功不可沒，但瑪麗蓮發現她需要尋找一種自我激勵的方式，就像後來卓可夫和斯特拉斯伯格所給予她的那樣。

瑪麗蓮事業的 *1951*

Marilyn

上升期，*1954*

Ascending

Chapter 6

1951 年 1 月初，伊力‧卡山和阿瑟‧米勒從紐約坐火車前往洛杉磯。米勒寫了一個關於布魯克林碼頭工人的劇本叫《鈎子》（*The Hook*），他們計劃前往荷里活向電影公司的總裁推銷這個劇本。卡山在 1947 和 1949 年分別執導了百老匯的舞台劇《吾子吾弟》（*All My Sons*）和《推銷員之死》（*Death of a Salesman*），而這兩部劇的編劇都是米勒，因此他倆變得親密無間。他們都是移民的後代，都是思想左派、熱愛戲劇的大學生。除此之外，他們還都對工人階級有著濃厚的興趣，並且都愛穿藍色牛仔褲、T 恤和夾克。他們視彼此為靈魂伴侶，關係親如兄弟。

然而卡山的這次旅行還有另一個原因，他想把他最好的朋友介紹到荷里活的「性感劇場」裏。這個劇場是他以前訪問荷里活為達里爾‧扎努克指導電影時得知的，包括1947 年的《君子協定》和 1950 年的《圍殲街頭》（*Panic in the Streets*）。他知道山姆‧史匹格的莊園，也知道帕特‧迪西科的書中包含了很多明星派對女郎的名字和電話號碼。卡山的品位慢慢轉向了美麗的金髮女郎 —— 從高中時他就開始關注她們，雖然女郎們常常嫌棄他骨瘦如柴，或者對他有種族歧視而拒絕他。然而一旦他擁有了名氣和魅力，一切都會改變。卡山的不忠使他的婚姻變得岌岌可危，但他的妻子卻選擇了隱

164

忍。相比之下，米勒仍然忠於他的妻子，儘管卡山懷疑米勒對自己的婚姻也感到厭倦，並對美麗且充滿誘惑的女性同樣產生過性幻想。

在這樣的心理活動下，他們遇到了在莊尼·海德去世後重新回歸派對的瑪麗蓮。在由哈蒙·瓊斯（Harmon Jones）執導的電影《豆蔻年華》的片場，他們看見瑪麗蓮悲傷地在一個角落裏輕聲哭泣。米勒走過去安慰她，當他握住她的手時，一陣酥麻的電流穿過了他的身體，不得不承認的是，瑪麗蓮的魅力像魔法般吸引著米勒。一個星期後，他們在查爾斯·費爾德曼家中的聚會上再次碰面，他是荷里活頂級的經紀人，也是一位「狼群組織者」。帕特·迪西科和另一位花花公子雷蒙德·哈基姆（Raymond Hakim）也參加了派對，包括瑪麗蓮在內的許多荷里活明星和好幾位荷里活電影經紀人也在場。這個派對不僅僅是以讓人們玩得開心為目的，它還是一個關於性愛活動的秘密場所。

米勒在回憶錄《時光樞紐》中寫道，瑪麗蓮對於他來說是荷里活一種愉悅和危險的象徵，同時掌控著人們的性慾。他用一種朦朧的隱喻將他和瑪麗蓮的關係描述為「某種矛盾的氣味混合物，我稱之為性潮濕，女人肉體中的水分，加上具有『挑戰性』的海鹽味道，圍繞著航行時令人激動的海洋上的空氣，以及被臭氧覆蓋的動人舞台」。米勒在自傳中的這種表達有些讓人不知所云，特別是當他使用這種文學手法時。但是，他以一種既熟練又自我放縱的方式，將他對過去的記憶與對當下的批判巧妙地結合起來。

瑪麗蓮對米勒產生愛慕並不令人意外，他是百老匯受人尊敬的智者和關鍵人物，這對於瑪麗蓮來說已經是一個極其嚮往並且可以依靠的人了。最重要的是，他似乎不介意瑪麗蓮的過去——無論她告訴他多少自己過去的故事。迷戀上另一個女人的卡山，鼓勵米勒在費爾德曼家的晚會上與瑪麗蓮再次聊天。作為一個「派對女孩」，她開著車去派對，第二天再開回家或者乘坐計程車，對男人沒有任何負擔。但阿瑟堅持要開車送她回家，他尊重她，這在她認識的荷里活男人中是很罕見的，並且他看起來像她的偶像亞伯拉罕·林肯。他們在派對上跳舞，然後在晚上大部分的時間裏閒聊著。他們開車去了穆赫蘭道，並停下來欣賞城市的燈光。瑪麗蓮告訴娜塔莎他們沒有做愛，因為她感覺米勒與她認識的荷里活男人都不一樣。

後來，米勒、卡山和瑪麗蓮組成了一個三人小團體。他們去書店，然後走在沙灘上，笑著打鬧著，開著玩笑。在一家意大利餐廳共用晚餐時，米勒和卡山爭辯了波提且

利（Sandro Botticelli）和達文西（Leonardo da Vinci）的優點。瑪麗蓮從未聽說過這些文藝復興時期的藝術家，他們的討論讓她感到迷茫，於是她在那個月報名參加了加州大學洛杉磯分校的藝術文學課程，這門課程是向所有人開放的。他們三人有時候也和哥倫比亞影業的負責人哈里‧考恩開一些玩笑。有一次米勒和卡山與考恩會面並討論劇本《鈎子》時，瑪麗蓮獨自前往。他們叫她「鮑爾小姐」（Miss Bauer），並讓她扮演成他們的秘書。當考恩看到瑪麗蓮時，他多看了兩眼，但並沒有說什麼。他沒有購買《鈎子》，其他製作商也不會，因為這個劇本對於那個時代來說太左派了。

阿瑟對瑪麗蓮的感情太深了，並且他不願意在婚姻裏繼續妥協了，所以他選擇了離開。他做了一個突然的決定——坐飛機回紐約。阿瑟是一個擁有純正清教徒血統的猶太人，內心充滿了自省和浪漫的情懷，所以他將瑪麗蓮放在夢中，並在作品中表現出她的魅力——這是他在後來的劇本中所做的。他們沒有發生性關係，儘管他非常想要得到她。當他離開時，他寫道，他有「她手上的氣味」。

瑪麗蓮和卡山甚至在米勒離開之前就有染了，無論是因為簡單的慾望，還是米勒、卡山和瑪麗蓮之間的三角戀愛關係，最終她還是在卡山和米勒之間做出了選擇。瑪麗蓮說，她與卡山的關係持續了好幾年，他愛上了自己，並且想和自己結婚。卡山在他的自傳中暗示，對他而言，這確實屬婚外情。據他介紹，他和瑪麗蓮主要談論的還是米勒，那個照片放在瑪麗蓮床頭櫃上的男人。

然而在 1951 年寫給瑪麗蓮的信中，卡山表達了對她深刻的感情。他說，不管他們在哪裏，她都會相隨，並且他總是嘗試著去和她見面。他對瑪麗蓮提出了很多建議：不要對每個男人都產生錯覺，最重要的是不要依賴男人，一定要遠離虐待她的男性；不要隨便傾慕藝術領域的男人，要找一個有價值的人結婚；停止乘坐計程車參加派對；不要再和帕特‧迪西科和娜塔莎‧萊泰絲見面；閱讀拉爾夫‧沃爾多‧愛默生（Ralph Waldo Emerson）的書並且自力更生。這封信暗示卡山十分看重瑪麗蓮，並希望她能變得獨立和堅強。

1950 年 12 月，莊尼‧海德去世後，在讓瑪麗蓮演電影這件事上，扎努克沒有了任何壓力。官方代理人威廉‧莫里斯並沒有向她提起訴訟，因為莊尼的死因是疲憊導致心臟負擔過重。她投奔知名藝術家協會負責人查爾斯‧費爾德曼，他與扎努克是朋友，瑪麗蓮通過卡山和迪西科認識了他，也許他可以迫使扎努克制定更合理的合同條約。然後在 1951

年1月，扎努克兌現了莊尼‧海德的承諾，讓瑪麗蓮在《豆蔻年華》中扮演一位性感秘書的小角色，她也在那部電影中遇到了阿瑟‧米勒。然而扎努克還是猶豫不定，一直拖著她的合同，而沒有與她簽約。

1951年春天，在等待扎努克下定決心期間，瑪麗蓮開車到聖費爾南多谷的霍士牧場，去拜訪正在那裏拍攝《薩巴達傳》（Viva Zapata!）的卡山。和她一同前往的是這部電影的劇照攝影師山姆‧肖，他是一個不會開車的紐約人。肖與瑪麗蓮成為親密的朋友，並在她的生活中發揮著重要作用。他發現瑪麗蓮親和的天分，以及她對藝術的極大真誠與渴望。她從不抱怨或對任何人發表負面言論，她的幽默是熱情而自發的。沒有人能預測她將要說什麼：她可能同時面帶微笑、反思、傷心等多種情緒，直到她的悲傷突然接踵而至，使她一度變得憂鬱起來。她的情感變化總是可以這樣快速地來回轉換。

山姆出生於紐約東區的一個猶太人家庭，是一名平民主義者，他拍攝碼頭工人、爵士音樂家、普通人以及電影明星。他還拍攝了許多紀實照片，撰寫了關於工人階級嚴酷生活的攝影散文。作為一名文學、音樂和藝術領域的自學者，他喜歡把自己的知識教給別人。瑪麗蓮是個對知識十分渴望的學生，喜歡聽見多識廣的人說話，因為可以從中學到很多東西。除此之外，她更喜歡山姆對政治的看法和他樸實的性格。

山姆很合群，他接近先鋒派電影人，也和喬‧迪馬喬關係很好，很快便成為瑪麗蓮一生中十分重要的人物。山姆喜歡幫助別人，他向攝影師伊芙‧阿諾德和理查德‧阿維頓（Richard Avedon）介紹了瑪麗蓮，並在拍攝《生活》雜誌時推薦了她。瑪麗蓮與山姆的妻子安妮（Anne）以及他們的女兒梅塔（Meta）和伊迪絲（Edith）變得更加親近，並且在紐約時，她拜訪了他們。他們這個優秀的寄養家庭讓她試圖抹去那些不堪的童年記憶。

那年春天，瑪麗蓮與雪莉‧溫特斯短暫地合住在一間公寓裏。與雪莉關係親近的女演員黛德‧拉德（Diane Ladd）告訴我，精神層面和政治上的共通將她們聚集在一起，像雪莉一樣，瑪麗蓮相信正義和公平。雪莉是一名左派人士，自從她作為在一家折扣商店工作的青少年加入工會後，她強迫她的朋友與她一起參加政治活動。由於在平民主義觀點上保持一致，瑪麗蓮和她一起去了亨利‧華萊士（Henry Wallace）的集會。華萊士是一名左派人士，也是富蘭克林‧羅斯福時期的副總統，是1948年選舉中的進步黨候選人。

正如瑪麗蓮在霍士那樣，雪莉是環球公司的一個「沉默的金髮女郎」。根據拉德的說

法，像她們這些「有胸和屁股」的女孩不得不隱藏自己的政治和精神信仰，否則就會被嘲笑。雪莉意識到瑪麗蓮的羞澀，她甚至不敢與英國演員查理士・羅頓（Charles Laughton）一起參加雪莉的表演課。但當她談論她們都想要的一件廉價毛皮大衣時，她比直言不諱的雪莉表現出了更多的自信。那就是瑪麗蓮，也許做不了最簡單的事情，但可以做一些像雪莉這樣大膽的人都做不到的事情。雪莉認同瑪麗蓮的觀點，她聲稱瑪麗蓮就像她的影子，並告訴瑪麗蓮她曾在自己的公寓裏遇見勞倫斯・奧利弗，並在荷里活時為狄蘭・湯馬斯（Dylan Thomas）做晚餐。

還有一個關於雪莉的故事。在一個星期天她們聽著音樂，每個人都列出她們想要的男人的名單。瑪麗蓮開始說道：「在你的腰帶上留下痕跡，並與最有魅力的男人睡在一起而不會陷入情感的漩渦，難道不是一件美妙的事嗎？」每個人都有自己的一份男人名單，雪莉的是由年輕演員組成的，但瑪麗蓮喜歡年長的男人——阿瑟・米勒、導演尼克・雷（Nick Ray）和約翰・休斯頓、科學家阿爾伯特・愛因斯坦（Albert Einstein）——符合她約會和嫁給年長男人的傾向（她曾說男人和葡萄酒一樣，年齡越大越有味道）。瑪麗蓮的最後一位精神病醫生拉爾夫・格林森認為，她為她征服年長的男性而感到驕傲，例如約瑟夫・申克、莊尼・海德、喬・迪馬喬、阿瑟・米勒。

一如既往，瑪麗蓮過著繁忙的生活。她繼續她與菲爾・摩爾的歌唱課，保持日常鍛煉的習慣，參加她在加州大學洛杉磯分校的夜間課程，並與娜塔莎・萊泰絲共同打磨演技。3月中旬，她在奧斯卡頒獎典禮上為《彗星美人》頒發最佳錄音獎，但從此之後她再也沒有在頒獎典禮上當過主持人，也從未得過奧斯卡獎。在一年之內，她作為裸體模特的往事被人挖出來，打破了她的生活，這個行業使得瑪麗蓮產生了矛盾心理，並開始懷疑她自己的從業意圖。

在演員進修班於 1949 年關閉後，瑪麗蓮必須為自己找到另一條路，於是她投靠了在精神世界吸引著她的米高・卓可夫，開始與他一起學習表演。卓可夫曾是斯坦尼斯拉夫斯基（Konstantin Stanislavski）的學生，繼承了他老師的大部分絕學，但這卻給他的思想層面帶來了痛苦以及壓抑的回憶，並且使他幾近崩潰。

為了醫治自己，他把注意力轉向了最安靜的宗教，特別是人智學，這是奧地利哲學家魯道夫・史代納（Rudolf Steiner）設計的精神道路。史代納的人智唯靈論以基督教為基

礎，提出了一種滲透到宇宙中的精神力量，將自然與人聯繫起來。它與瑪麗·貝克·艾迪的基督教科學有著相似之處——它們都是在世紀之交時反現代世俗主義和科學主義的反現代神秘運動的產物。然而，與基督教科學不同的是，人智學並不禁止其追隨者諮詢醫生和吸毒。這對瑪麗蓮來說很有吸引力，因為她服用了治療痛經、失眠、焦慮等的藥物，並在白天對於在夜間睡眠時服用藥物而感到內疚，她覺得她違反了基督教科學的規定。史代納和他的人智學給了她離開基督教科學的理由。

她喜歡人智學的另一個原因是因為它涉及跳舞。20世紀初許多精神道路的領導人根據古代蘇菲派和印度教設計了舞蹈。史代納創造了緩慢的動作，旨在挖掘宇宙的色彩——印度教徒稱之為脈輪。史代納稱他的舞蹈系統為「和諧」。卓可夫建議他的學生學習舞蹈，從而知道如何控制自己的身體並通過舞蹈表達情緒。探索外部因素對他來說也很重要，他尊重自己稱之為「大氣」的東西，這是他從天然物體中得到的靈感，是一種萬物有靈主義。換句話說，天性敏感的人可以接觸到更多的活力。他把演員的精神活力稱之為「輻射」，並認為大多數偉大的演員都可以擁有它。

和大多數瑪麗蓮的表演老師一樣，卓可夫認為意大利女演員埃萊奧諾拉·杜斯的職業生涯是在20世紀初期開始的，並且在現代戲劇中是無與倫比的。瑪麗蓮在她的臥室裏放了一張杜斯的照片，她們之間有著許多相似之處。杜斯的人生反映著悲傷和脆弱，她沒有接受過正規教育，為了彌補這種知識上的缺陷，她不斷閱讀。正如瑪麗蓮後來所做的那樣，她精通很多文學作品，為自己的表演找到了精神來源。有人說她在舞台上的時候，會散發出源源不斷的靈氣。「杜斯知道如何在觀眾面前散發魅力，並賦予她的身體一種閃耀的光芒。」女演員伊娃·勒·加利恩（Eva Le Gallienne）寫道。同樣地，瑪麗蓮也在舞台上和照片中釋放著這種光芒。

在卓可夫的推薦下，瑪麗蓮讀了瑪貝爾·托德（Mabel Todd）的《思考身體》（*The Thinking Body*），這本書深刻地影響了她。托德是哥倫比亞大學師範學院物理治療系的教授，也是「舞蹈治療法」的創新者。在1937年出版的《思考身體》中，托德討論了肌肉和骨骼之間的關係，並提出了鍛煉可以促進身體放鬆這個理論。托德的系統與普拉提（Pilates）這樣的當今運動系統是「平行」的。在這個系統中，托德的方法是重新調整呼吸的方向，並控制膈肌和骨盆的運動。

卓可夫安排瑪麗蓮跟隨荷里活歐洲劇院的另一名德國移民者洛特·戈斯拉爾學習啞劇。以扮演小丑而聞名的戈斯拉爾，讓歐洲和美國的觀眾感受著舞台上充滿熱情和悲慘的生活寫照，比如一位年輕的芭蕾舞演員拒絕服從她的老師以及一個選秀選手用她的腳拉小提琴的故事。她認為瑪麗蓮是一部「有天賦的漫畫」，尤其是她在電影中為角色帶來的濃厚的人情味。在戈斯拉爾的班裏，瑪麗蓮出色地完成了一次排練。在練習中，學生們表演了從嬰兒期到老年的衰老過程。她們成了彼此的朋友，瑪麗蓮經常讓戈斯拉爾去看她的作品，並在拍攝時幫助她更好地表演。每年在聖誕節前夕，戈斯拉爾心愛的丈夫去世的那個晚上，她都會打電話給戈斯拉爾，表達對她的啞劇老師的熱愛。這種體貼的姿態是瑪麗蓮的典型表現。

卓可夫告訴瑪麗蓮，她可以通過在相機前擺出性感姿態從而獲得財富。當他問瑪麗蓮為什麼在得知他擅長西方經典傳統戲劇角色後，仍然選擇和他一起學習時，她回答說：「我想成為一名演員，而不是『色情怪胎』。我不想作為春藥的代言人出售給公眾。第一年還說得過去，但久而久之情況會變得有所不同。」卓可夫鼓勵她把演戲看作是轉化眾生的神聖召喚，這些轉化並不僅僅是表演，而是給觀眾帶去能量並改變他們的生活。

這一觀點標誌著她對演技的態度發生了重大轉變。她經常講述在一次表演中，她扮演女主人公寇蒂莉亞（Cordelia），而卓可夫可以立刻轉變成男主人公李爾王（King Lear），這一經歷使她能夠對李爾王的女兒寇蒂莉亞有著超然的感覺。她越來越相信，在她的演技中加入卓可夫的神秘主義是找到真正自我的方式，她像所有人一樣擁有一個「平靜超越的中心」。尋找那個神秘而有靈性的中心已經成了瑪麗蓮的目標。將卓可夫的理論與李·斯特拉斯伯格的方法技巧結合在一起，最終成為她獨特的表演方法。

卓可夫告訴演員傑克·拉森（Jack Larson），瑪麗蓮是荷里活最有天賦的年輕演員。她與傑克以及他的妻子森尼亞（Xenia）成了朋友，並經常去拜訪他們。瑪麗蓮告訴後來成為她私人按摩師的拉爾夫·羅伯茨，她聽見了卡山、克利福德·奧德茨、本·赫克特和其他紐約人在卓可夫家庭晚宴上的對話。回想起那些對話，她都覺得那似乎發生在童話故事中。她與卓可夫的關係也有現實的一面：瑪麗蓮在附近的貝蒂·羅森塔爾幫他找到了一個秘書。瑪麗蓮的職業生涯迅速發展起來，直到 1951 年她開始繳稅以及監督自己的商業事務時，即使在格雷絲和多克·戈達德的幫助下，她也無法應付這些需求。

在 1950 年代初期，瑪麗蓮在提升了表演和內在修養後，她的職業生涯變得成熟起來，並逐漸有了名氣。她經常出席有很多記者參加的荷里活雞尾酒派對，並學會用機智而巧妙的方式介紹自己，那樣可能會引起各大八卦專欄的關注。有些憤世嫉俗的百老匯專欄作家喬治‧桑德斯（George Sanders）在一次派對上接近她，當時他喝醉了，並對她進行了挑逗。桑德斯的妻子莎莎‧嘉寶（Zsa Zsa Gabor）卻把責任推到了瑪麗蓮的身上，並公開譴責了她的「不良行為」。她嫉妒瑪麗蓮出現在粉絲雜誌專欄中的一個小版塊上，因為這對推動瑪麗蓮的名氣十分有利。後來瑪麗蓮發現這些派對其實很無聊，而且也很少有機會能輕易和別人搭訕，但她覺得自己仍然有必要出現在那裏。「在社交的路上打開一扇窗戶，」她寫道，「這是我參加派對最難的部分。」

攝影師菲利普‧哈爾斯曼目睹了瑪麗蓮強迫自己增強自信。「每次她與一個不認識的男人面對面時，我都會感受到她內心的恐懼和緊張。她害怕不被人喜歡，而且她必須爭取和房間裏的每個人都打上交道。」哈爾斯曼總結說，「她的弱點就是她的實力。」她的策略之一是遲到然後進入會場。她穿著一件黑色或鮮紅色的衣服，貼身而精緻，領口很低，幾乎露出她的乳頭。「只要我買得起晚禮服，我就會買讓我最亮眼的那一件。這是一件鮮紅的低胸禮服，它激怒了房間裏一半的女性，因為它太不莊重了。我很抱歉這樣打扮，但我還有很長的路要走，『廣告效應』可以使我更快速地成功。」

瑪麗蓮在霍士宣傳部門進行宣傳，但她一直掌控著大局。在她早期的職業生涯中，她一直培養著被稱為「男孩們」和「她的夥伴」的宣傳人員。「他們百分之九十的時候都在咆哮，」她說，「但如果你花心思去瞭解他們的工作，他們會更多地關注你。」她可能是男人們的知己，就像她曾經和米勒、卡山以及肖一樣。她經常與霍士的宣傳負責人哈里‧布蘭德爭吵。有一個品牌助理聽到了對瑪麗蓮的質疑聲，他便總結道：「瑪麗蓮比美國荷里活公關人物之一的哈里‧布蘭德更瞭解美國公眾。」

布蘭德將悲觀的羅伊‧克羅夫特（Roy Craft）分配給她作為私人公關人員。克羅夫特曾在《生活》和《展望》工作過，與那些瑪麗蓮出現過的雜誌都有關係。克羅夫特陪她參加聚會並做公關宣傳，經常提一些建議給她。同時，他認為瑪麗蓮也是一位出色的公關人員，他表示，她的妙語常常是她自己的想法。「這些情況只是發生在她的身上而已，她是一個有文化，有洞察力的女孩，她不需要任何人去改變她的形象與魅力。她活潑有趣，

並且幽默感十足。」不過他也會抱怨，當他們一起旅行時，瑪麗蓮有時會留在浴室裏花大量時間去化妝和擺弄頭髮，所以他必須派女服務員催促她出門。皮爾·奧本海默（Peer Oppenheimer）寫道：「她的頭腦十分聰慧。她仔細地考慮她的每一步，並對自己的成功負責任。」1952 年，艾琳·莫斯比（Aline Mosby）總結說，在她的電影生涯開始時，她看起來很像一個「鄰家女孩」的類型，然後她的性感才慢慢體現出來。莫斯比認為，她的大部分宣傳都是她自己完成的。

她與記者也保持了良好的關係。「她知道所有的記者和攝影師，」西德尼·斯科爾斯基說，「而且她總是讓他們覺得和她有機會。」瑪麗蓮在約瑟夫·申克的晚宴上迷住了盧埃拉·帕森斯，而盧埃拉一直對她十分有好感。專欄作家莎拉·格雷厄姆在 1949 年採訪她時，表示自己並不喜歡瑪麗蓮，但僅僅過了兩年他的態度就改變了，他認為瑪麗蓮變得機智並且有趣。根據格雷厄姆的說法，她可怕的童年總是在採訪中出現，但她並沒有像大多數明星那樣談論自己。「她會問你你的困惑和興趣，」格雷厄姆說，「她具有非常大的吸引力。」

瑪麗蓮會用優美的身姿吸引記者。喬·海姆斯（Joe Hyams）說：「她會在桌子下面敲你的膝蓋，並時不時地用迷人的眼睛盯著你看。」為了吸引記者吉姆·亨利漢，她的方法不僅僅局限於性感。當瑪麗蓮在 1949 年春天初次接受亨利漢的採訪時，他認為她太天真了，無法站在演藝圈的頂峰。然而到了 1950 年，她改變了，使用了更特殊且誘人的方法。她站起來，轉過身，讓她的臀部朝向他，並詢問他她的裙子是否足夠貼身。亨利漢想：這隻小野貓正在一點點地進步著。一年後，她出現在他馬里布的家裏。她回憶起可怕的童年，並獲得了他的同情。然後他們去了一家酒吧玩遊戲機——那是瑪麗蓮喜歡成為男人「夥伴」的時刻。亨利漢給了她一把仿真槍，並告訴她這是男孩可以送給女孩最寶貴的財產。瑪麗蓮珍藏了這個禮物，並和他成了朋友。他教她如何把牛排燒成「男人喜歡的口味」，以及如何用辣醬調味汁製作冰涼可口的生菜沙拉。

她給記者麥克·康諾利（Mike Connolly）拍了一張自己的照片，並簽了字——「給麥克——我想讓你加入我的團隊」。康諾利十分欣賞她的智慧。在一次派對上，他無意中聽到有人告訴她一個幾近低俗的笑話。當時瑪麗蓮走開了，康諾利詢問她是否在生氣，她眨著天真的眼睛回答說：「不，我是在對自己生氣，因為我沒有立刻明白故事的笑點。」然

後，她對我眨了眨眼！康諾利確實被她的機智所折服。

她在與眾多記者打交道的過程中取得的最大成功，就是與西德尼·斯科爾斯基變得非常親近。西德尼在成為專欄作家之前一直是百老匯的公關人員，他的專欄與赫達·霍珀以及盧埃拉·帕森斯的專欄一樣重要，甚至在莊尼·海德去世之前，瑪麗蓮已經把西德尼帶入了她的團隊。他們兩人經常會面，並且一起對外做宣傳。像瑪麗蓮一樣，他是一個經常失眠的人，所以他不介意她在深夜打電話和他傾訴，這是親密朋友之間才會做的事。她有時會開車帶他去預約的地點。當她的情緒低落時，她開著車沿著太平洋海岸高速公路駛向聖巴巴拉，她臉上的陽光很明媚，吹著頭髮的風也同樣溫暖，這個時刻她感到十分自由。

當她打電話給西德尼時，她稱自己為卡斯韋爾小姐，那是她在《彗星美人》中扮演的角色的名字。根據西德尼的女兒斯蒂芬·斯科爾斯基的描述，她的父親和瑪麗蓮因為性格相似而被對方吸引。一封西德尼在 1952 年 4 月寫給瑪麗蓮的信件表明，他們不僅僅是朋友，因為西德尼在信中表達了對她的強烈的愛，並稱她為「甜蜜的陽光」和「一個無限美麗的存在」。正如其他人一樣，瑪麗蓮已經讓西德尼拜倒了在她的石榴裙下。

西德尼很矮，幾乎不到五英尺高。他在紐約一個貧窮的猶太人家庭中長大，是一位政治自由派人士。他曾在紐約的集體劇院工作多年，在他的專欄中，他說相比起夜總會和明星，他更願意接觸年輕演員和施瓦布藥店。他是紐約大學的畢業生，為《紐約郵報》和《荷里活公民新聞》（Hollywood Citizen News）撰寫專欄，這些雜誌在全國範圍內都頗有影響。他每一次都以採訪女明星的睡前穿著而結束。像瑪麗蓮一樣，西德尼對珍·哈露著迷。作為一名記者出身的製片人，他花了多年時間試圖打造出另一個哈露，所以他讓瑪麗蓮扮演她。他經常與瑪麗蓮討論這個問題，但從未成功過。

在 1951 年春天，由於扎努克在她出演電影這件事上猶豫不決，瑪麗蓮決定不再讓自己的職業生涯處於空閒狀態，所以她參與了幾個性感鏡頭的拍攝。當她被要求拍攝一張宣傳照片時，沒想到她成了霍士公司的代表，她緩慢地穿過霍士的六個街區，穿著透明的睡衣並光著腳。她在這個地段引起了近乎「踩踏式」的追捧，因為每個辦公室的電話都響起來以確定她到了哪裏，那些辦公室裏的男人衝到窗戶和人行道上看著她，甚至追隨著她。由於誇張的粉絲效應，雜誌紛紛進行了報道。

在 3 月下旬，她搭上了紐約辦事處的負責人斯皮羅斯·斯庫拉斯（Spyros Skouras），

當時他來荷里活的霍士並介紹即將上映的霍士電影給各個電影院業主。他在一個被譽為巴黎咖啡館的地方舉行了一場宴會，所有霍士的明星都出席了。瑪麗蓮是當晚的熱門話題。她遲到了，穿著一件緊身無袖的黑色雞尾酒禮服，使她在荷里活派對的入口處就開始散發光芒。外來客聚集在她身邊，問是否可以訂購她的新電影。相機和閃光燈跟隨著她的身影移動，斯庫拉斯挽著瑪麗蓮的胳膊，將她帶到了主桌的位置並留在她身邊。他命令扎努克不要再猶豫不決，應該立即和她簽約。但是他拒絕了瑪麗蓮對戲劇角色的要求，說：「你只需要用你的乳房和屁股賺錢就好了，你的天賦位於你的腰部之上，肚臍之下。」

扎努克從大量粉絲寫給瑪麗蓮的郵件中發現了她的價值。在 1950 年《星條旗報》授予她「最甜小姐」的稱號之後，她被軍人粉絲們發送的郵件淹沒了，特別是韓國軍人。女明星的照片在軍隊中很受歡迎，而流傳最多的就是瑪麗蓮的身姿。1945 年，瑪麗蓮成了西海岸的頂級模特，並取得了巨大成功。到 1951 年 3 月，她的粉絲郵件甚至比許多霍士的明星都要多。

扎努克在簽訂合同時猶豫不決，還有一個原因就是瑪麗蓮要求娜塔莎‧萊泰絲也加入霍士，不過最後他還是妥協了。很明顯，是娜塔莎幫助瑪麗蓮在《夜闌人未靜》和《彗星美人》中有了精湛的表演。瑪麗蓮在 5 月 17 日和霍士簽了合同，這是她之前合同的一個升級版本，將她的周薪提高到 750 美元，月薪提高到 3,250 美元。雖然這看起來感覺很多，但她的開銷也很大 —— 學習演戲、唱歌和跳舞的課程；經理人和律師；衣服和化妝品；給她媽媽的錢；每周花 250 美元支付娜塔莎的費用（鑒於娜塔莎的薪水來自霍士和瑪麗蓮支付給她的支票，她的收入有時比瑪麗蓮的多）。

瑪麗蓮與霍士簽約之後，扎努克也在 1951 年的春天和夏天讓她出演了另外兩部喜劇 ——《春滿情巢》（Love Nest）和《讓我們堂堂正正結婚吧》（Let's Make It Legal）。在《春滿情巢》中，她在一個男性軍人朋友的大樓裏租了一間公寓，並對他的婚姻造成不小的影響。在《讓我們堂堂正正結婚吧》中，她是一位當選「庫卡蒙加小姐」的派對女王。性感的標籤是在《星條旗報》授予她「最甜小姐」以及《彗星美人》中卡斯韋爾小姐的「科帕卡巴納戲劇表演學院畢業生」開始的。劇本中瑪麗蓮扮演一個離婚丈夫的伴侶，她大部分時間裏都站在那個男人身邊，穿著緊身的衣服和浴衣。在一個調情的場景中，她像她在約瑟夫‧申克的撲克派對上一樣，為正在玩撲克的男士提供飲料。

在這些電影中，瑪麗蓮主要扮演性感的角色，在有限的幾個場景中台詞也很少。在表演方面她並沒有什麼天賦，雖然男性評論家都像她的男粉絲一樣，覺得她很有趣。在拍攝這些電影期間，娜塔莎並沒有參與其中，這可能解釋了為什麼瑪麗蓮表現不佳。此外，她出演的性感角色是讓相機徘徊在她的乳房和臀部之間，而其他角色也沒有給她足夠的尊重。

瑪麗蓮在推進她的職業生涯的道路上不屈不撓。1951 年 8 月，在完成了《讓我們堂堂正正結婚吧》之後，她去了紐約，在《紳士愛美人》的百老匯版本中看到卡羅爾・錢玏（Carol Channing）出演羅莉拉・李。扎努克正在考慮讓瑪麗蓮出演電影版本的羅莉拉，儘管蓓蒂・葛萊寶和其他明星也都想要這個角色，而且錢玏因為她在百老匯的精彩表演而獲得一致好評。山姆・肖是瑪麗蓮在紐約的指導老師，他帶她去布魯克林看《華特・惠特曼的靈魂》（*Walt Whitman's haunts*），參加約翰・休斯頓在「21」俱樂部舉辦的聚會，與攝影師伊芙・阿諾德會面，並去大都會藝術博物館看一場哥雅的西班牙內戰畫作。山姆還帶她去演員工作室，並向李・斯特拉斯伯格和馬龍・白蘭度推薦她。由於她對神秘宗教的興趣，他將她帶到了曼哈頓神哲學會總部。她還在這次旅行中與喬・迪馬喬以及之前在摩洛哥飯店見過的帕特・迪西科會面。

她已經在考慮改變她的形象，她已經不想拘泥於限制她發展的性感的金髮女郎形象。她與攝影師伊芙・阿諾德談論新的職業發展，並讚美了瑪蓮・德烈治在《紳士雜誌》（*Esquire*）上阿諾德為她拍攝的照片，這些照片中她並沒有讓德烈治像以往那樣穿著華麗的服裝精心打扮。「如果你能夠為德烈治做到這一點，」瑪麗蓮說，「想想你能為我設計些什麼！」在這次談話後瑪麗蓮與阿諾德保持著友好的關係，但直到 1955 年秋天，阿諾德才以各種方式改變了她的金髮女郎形象 —— 她讓瑪麗蓮在公園中寬闊的草地上閱讀詹姆斯・喬伊斯（James Joyce）的《尤利西斯》（*Ulysses*）。

當瑪麗蓮從紐約回來時，扎努克就考慮讓她在《無需敲門》中飾演一個瘋癲的保姆。當他猶豫時，西德尼・斯科爾斯基說服謝利・瓦爾德（Jerry Wald）在《夜間衝突》中扮演一名年輕的罐頭工人，這部劇改編自克利福德・奧德茨的劇本，講述了在加利福尼亞州蒙特雷的碼頭工人之間對愛情的背叛。扎努克把她租借給瓦爾德，並收取適度的費用，從而評判瑪麗蓮是否能在一個複雜的戲劇角色中發揮作用。

為了準備《夜間衝突》，瑪麗蓮乘坐一輛通宵巴士前往蒙特雷，觀察罐頭工人和他們上班的情況。事實上她非常成功，因為一位罐頭廠老闆給了她一份切斷魚頭的工作。她獨自一人在陌生小鎮生活，時刻躲避著男人挑逗的口哨，卻也違反了禁止女孩單獨出行的禁令。那是她所進行的冒險的一部分，其實瑪麗蓮喜歡那些挑逗的口哨和街頭男人的讚美。回到家中，她是一群意大利男子中唯一的女孩。他們對她的美麗十分欽佩，使她感覺自己像一個女王。她還寫了一首關於自身經歷的詩歌。

這些迷人的紳士——他們是如此完美

我不僅愛希臘人，我同樣愛意大利人

他們既熱情，又有趣

並且對我十分友善——

總有一天，我會到達意大利

瑪麗蓮在《夜間衝突》中的表演獲得了成功。她很堅強，也很有活力，完全代表著工薪階層的女孩。當她傲慢的男朋友告訴她男人有權管教女人時，她站起來反抗他的言論並給了他鼻子一拳。她看起來就像一個男孩，留著捲曲的短髮，穿著寬鬆的牛仔褲，走起路來揚揚得意——或者有時像她在現實生活中扮演的街頭頑童。然而，在《夜間衝突》的結尾，她表現出強烈的不安全感，並向她的愛人讓步。外界對她的評價和電影票房都大獲成功。

1951 年 9 月，《科利爾》（*Collier*）為她準備了一個專題並由羅拔‧卡恩（Robert Cahn）撰寫，這是她出現在國家雜誌上的第一個故事。10 月，魯珀特‧艾倫（Rupert Allan）為《展望》寫了一個故事，標題為「一個有演技的嚴肅的金髮女郎」。艾倫是一個在聖路易斯長大並在牛津學習的美國人，也是一位優雅的同性戀者。瑪麗蓮說服他成為自己的新聞經紀人。11 月，她贏得荷里活外國新聞協會頒發的「漢麗埃塔」獎（Henrietta Award），成為年度最佳新人。扎努克對此印象深刻。那個月他把《無需敲門》提上日程，瑪麗蓮率先被簽約，飾演瘋癲的保姆。電影名稱雖然與電影本身無關，但這是為瑪麗蓮拍攝的電影，所以電影名稱通常具有隱約的性暗示。這些電影名稱包括《春滿情巢》《讓我們堂堂正正結婚吧》《未婚伉儷》（*We're Not Married!*）《熱情如火》（*Some Like It Hot*）《讓我們相愛吧》

（*Let's Make Love*）。鑒於瑪麗蓮害怕自己會像母親一樣變瘋，她勇敢地接受了《無需敲門》中保姆這個角色。她也可以把她的母親當作她和娜塔莎創造角色的模板。

在電影中，一對夫婦在外面吃飯時，她被僱傭來照看住在旅館裏的孩子，之後她勾引了住在隔壁房間的理查德‧韋德馬克（Richard Widmark）。當她嘗試誘惑的時候出了岔子，並且被她照看的孩子開始哭鬧時，瑪麗蓮把孩子的嘴巴封住並將孩子綁起來。之後警察趕來了，瑪麗蓮被逮捕。女演員安‧賓歌羅馥（Anne Bancroft）在電影中扮演一家夜總會的歌手。在電影接近尾聲的時候她與瑪麗蓮有一場戲，她們在酒店大堂遇到對方，一名警察押送瑪麗蓮去警車上。她們的眼睛對視著，賓歌羅馥被瑪麗蓮的眼神震撼了，她說她的眼睛裏充滿了淚水。賓歌羅馥說，「這是我在荷里活少數幾次感受到瑪麗蓮精湛演技帶來的震撼。」

電影《無需敲門》仍有不少負面評論，而且扎努克對它也沒有特別深的印象。然而，票房收入依然呈上升趨勢，因此他又讓她扮演了兩個性感金髮女郎的角色。她在《錦繡人生》（*O. Henry's Full House*）中扮演一個妓女，這部短劇改編自歐‧亨利（O. Henry）的短篇小說《警察與讚美詩》（*The Cop and the Anthem*）。而查理士‧羅頓扮演一個流浪漢的角色。接下來在《未婚伉儷》中，講述了大約有五對夫婦發現他們的結婚證是無效的，作為一個選美比賽冠軍，因為沒有合法結婚，她突然失去了比賽資格，因為只有美國太太才能參加。製作方允許她扮演的角色穿泳衣，從而吸引了她的男粉絲。

《妙藥春情》（*Monkey Business*）是她的下一部電影，於 1952 年 3 月開始拍攝。這部電影講述了加利‧格蘭（Cary Grant）扮演的一位化學家發明了一種可以使人變年輕的藥，他打算在他的實驗室中用黑猩猩做臨床試驗。然而，在他這樣做之前，黑猩猩從實驗室的籠子裏跑出來，把配方倒入實驗室的瓶裝飲用水中。人類誤打誤撞地喝了，導致一切都開始瘋狂地錯亂。在這部電影中瑪麗蓮扮演了一位性感的秘書，她的主要特徵還是她的身體。扮演格蘭妻子的琴吉‧羅渣斯稱她為「一個小女孩，半個嬰兒」，這是羅渣斯對她性格的恰當描述。再一次，就像瑪麗蓮以前扮演的性感金髮女郎角色一樣，相機徘徊在她的胸部和臀部，以此來吸引觀眾的眼球。

瑪麗蓮在這部電影中比以往任何時候都更全面地表現了她的性感。裙子會模糊她下半身的曲線，她就把裙子撩到她的臀部之間，好引起觀眾的注意。比利‧特拉維拉設計了

一件衣服可以讓她在與格蘭滾軸溜冰的場景中輕鬆移動，但是瑪麗蓮希望通過更緊身的衣服來吸引她的男性粉絲。她在服裝設計上與特拉維拉「作戰」，當她失敗時，她又巧妙地設計出了一種可以實現她想要的感覺的方法。

拍攝《妙藥春情》對她來說並不容易。因為她的闌尾直到 5 月份才被切除，在這期間闌尾炎令她十分苦惱。她與這部電影的霸道導演侯活·鶴士（Howard Hawks）有過一些矛盾，並且她開始和迪馬喬約會。與此同時，傳言她為日曆拍裸照——這對一顆冉冉升起的新星來說是令人震驚的行為。這足以摧毀她的職業生涯，尤其是考慮到電影合同中的「道德條款」，該條款禁止演員做任何可能會讓製片廠蒙羞的事情。她不得不謹慎地處理照片帶來的種種問題。

在此刻的職業巔峰時期，記者和狗仔隊開始跟蹤她的一舉一動，她現在必須要對她的私人生活特別謹慎才行。為了擺脫跟蹤，她每六個月左右就更換一次住所。即使她住在比華利山莊酒店或貝爾航空酒店，也有大量迷戀她的粉絲在追尋她的下落。但這兩家酒店的安保都很嚴密，記者們很難找到她。她經常更換電話號碼以擺脫騷擾電話，並且偽裝之後才能出去。她的聲樂老師，即後來成為她情人的哈爾·謝弗（Hal Schaefer）說，當她戴著黑色假髮，沒有化妝，穿著胡亂搭配的衣服時，她沒有被粉絲認出來。其他認識她的人也做了類似的觀察，有時她戴著一頂紅色的假髮，有時還戴著一條圍巾。據朋友介紹，當她沒有化妝，也沒有顯露出她作為瑪麗蓮·夢露的特徵時，她就不會被發現。

1951 和 1952 年，她搭上了導演尼古拉斯·雷（Nicholas Ray），他是伊力·卡山的一名門徒，也是雪莉·溫特斯以前的情人。粉絲雜誌發佈了他們在派對和夜總會上的照片。和米高·卓可夫一起學習的尤爾·布萊納（Yul Brynner）是她的另一個「短暫情人」，蘇珊·斯特拉斯伯格和尤爾的兒子洛克·布萊納（Rock Brynner）確認了這種關係。瑪麗蓮也跟彼得·勞福德約會過一兩次，但他們的關係並沒有被公開。有人說他追求瑪麗蓮但瑪麗蓮拒絕了，但一個更有說服力的論點是，挑剔的彼得發現瑪麗蓮太亂了，甚至彼得的好朋友喬·納爾（Joe Naar）與彼得共同約過一次瑪麗蓮。當她忙碌或嚴重沮喪時，她可能會不注重個人衛生，不洗澡並且穿著同樣的衣服，連續幾天都不更換。有時候她忘記遛她的小狗約瑟夫（Joseph），所以她公寓的地毯上有一堆排泄物——當她清理時地板上會留下許多污漬。

瑪麗蓮與設計師比利‧特拉維拉有一段長期的性愛關係，從《妙藥春情》開始，她 30 多部電影中的八部，都是由比利‧特拉維拉為她設計的衣服。他們去中央大街的爵士樂俱樂部聽比莉‧哈樂黛（Billie Holiday）的歌，他們的親密關係讓瑪麗蓮慢慢平靜下來。瑪麗蓮深夜無法入睡的時候，特拉維拉會在電話中安慰她。當她情緒低落的時候，他會前往她的公寓，擁抱她並告訴她一切都會好起來。特拉維拉說：「這就像幫助莎莉‧譚寶度過了一場噩夢。」

　　1952 年 2 月底，她正在約會迪馬喬，但他經常在城外做棒球節目的採訪。那時演員尼克‧米納爾多斯（Nico Minardos）也宣稱參與了她的演出。米納爾多斯是希臘人，身材高大，皮膚黝黑而英俊，他在《妙藥春情》中的戲份不多。瑪麗蓮在那部電影中遇見了他。根據米納爾多斯的說法，他們討論了歐斯賓斯基（Ouspensky）有關如何讓內心平靜的理論。歐斯賓斯基是一個神秘主義者，他將西方的第四維數學理論與蘇菲派關於自我實現的觀點結合起來。只有瑪麗蓮的親密朋友知道她的精神興趣，這讓米納爾多斯的說法看起來是真實的。

　　瑪麗蓮朋友和戀人的名單人數繼續增加著，她仍然和許多男人發生著性關係，並相信男人可以擁有她的身體。她仍然相信自由的愛，真正的友誼應該發展到性愛的關係。作為百老匯經紀人的大衛‧馬奇（David March）在 1951 年 6 月打電話給她後便與她成了好朋友，她和他開玩笑，告訴他自己是一位名叫埃塞爾‧哈普古德（Ethel Hapgood）的家庭主婦（瑪麗蓮喜歡用假名）。他們倆的關係持續升溫，有時候會買來披薩，在比華利山莊一邊開車一邊吃東西，並討論了他們的人生哲學。安排了瑪麗蓮與迪馬喬在荷里活第一次約會的馬奇是瑪麗蓮的朋友而不是情人，她有與男人成為朋友的獨特能力。除了馬奇之外，山姆‧肖、諾曼‧羅斯滕、伊萊‧沃勒克（Eli Wallach）等都是她的朋友。

　　隨著她走向明星之路，瑪麗蓮面臨著許多潛在的雷區。首先是她利用性愛來推動她職業生涯的發展，其次是她的裸照。每一個荷里活合同都有一個條款，聲明演員不會為該電影工作室帶來難堪，而瑪麗蓮可能會因為這個條款受到羞辱和解僱。在第二次世界大戰後的保守主義氣氛下，1950 年代初，女性俱樂部和天主教會以「不道德」為理由讓荷里活再次面臨挑戰。但為了留住觀眾，電影公司正在增加電影中的性愛場面，並且比以前更大膽地暴露女性的身體。電影工作室與電影製作委員會之間的矛盾越來越大。

電影工作室贏得了暫時的勝利，因為這些巨頭任命了代表他們利益的生產委員會成員，並試圖壓倒那些道德主義者。電影工作室還通過回扣、派對邀請、旅行以及接觸明星等方式控制了那些荷里活記者，他們寫的那些關於明星的報道，必須要提前讓電影工作室的公關人員審核。一位業內人士透露說：「所有明星沉溺的小把戲都被立刻全面覆蓋。」明星結婚、離婚和約會都是荷里活新聞的主要內容，但是關於性方面的新聞卻被湮滅了。西德尼‧斯科爾斯基和厄爾‧威爾遜寫道：「這些荷里活的粉絲雜誌奇怪地變成了性冷淡風格，那些黑暗面從未被曝光。」沒有人寫過關於山姆‧史匹格的「男孩俱樂部」或帕特‧迪西科的活動。因為太多重要的人都參與其中。

1941 年，生產委員會平息了侯活‧曉治在電影《不法之徒》（The Outlaw）中對珍‧羅素（Jane Russell）的襲胸事件，但她的職業生涯卻受到影響，曉治直到 1943 年才發行這部電影。1949 年，英格麗‧褒曼因與意大利導演羅伯托‧羅塞里尼（Roberto Rossellini）有過一個私生子，她的職業生涯就此被摧毀，直到 1956 年才返回荷里活電影圈。瑪麗蓮的裸體日曆照片可能會引起公眾的強烈抗議，因為隨著她的知名度越來越高，日曆的銷量也越來越多。

到 1950 年，西德尼‧斯科爾斯基、瑪麗蓮以及霍士公關人員合作，開始以她為中心建立一個具有保護性質的「明星文本」。所謂的「明星文本」，就是在報紙文章中描述那些著名電影演員的生活標準，並且把電影作為滿足粉絲的另一種方式。「明星文本」讚美了她的美貌和性感，她的稱謂包括「金髮碧眼的炸彈」「最甜小姐」和「火辣小姐」。為了自我激勵，西德尼和瑪麗蓮創造了一個相反的主題——她悲慘的童年經歷。這個主題也讓她的人設變得單純而害羞，在荷里活豪華的生活面前獲得了一份微薄的收入。1951 年 7 月，她在《電影界》（Movieland）上的一篇文章說，她在衣服和非必需品上超支了許多，因為她太年輕，不知道該如何打理財產。信用機構開始不斷催債之後，她必須學習如何節省開支。

1951 年秋季，羅拔‧卡恩在《科利爾》雜誌以及魯珀特‧艾倫在《展望》雜誌寫的文章，就是以瑪麗蓮的「明星文本」為基礎。兩人都以稱讚她是性愛偶像為開始，然而這兩位作家都表示她在鏡頭外很害羞，而且自卑感很強烈。她不喜歡去夜總會，更願意晚上在家花很多時間讀書，或者參加聲樂、表演的課程。卡恩說她正在加州大學洛杉磯分校進

修，並且採訪了她的老師，老師說她很謙虛，看起來就像一個來自修道院的女孩。

　　瑪麗蓮的「明星文本」也強調了她與其他小明星的不同之處：她是獨立的，有時也是古怪的。艾倫文章中的一張照片表明她經常健身，這是很多女性都很難堅持的一項活動。另一張艾倫文章中的照片表明她正在和黑人聲樂老師菲爾·摩爾一起學習，她穿著緊身褲，襯衫上扎著一個結，並露出腹部。在種族主義時期，這樣的照片令人震驚。

　　在她的「明星文本」中，瑪麗蓮經常被比作葛麗泰·嘉寶。像嘉寶一樣，瑪麗蓮被描述為一種神秘的存在。瑪麗蓮越來越厭倦夜總會和派對，然而她性感的身姿已經給外界留下了獨特的印象。現在，她只想花大量時間在家裏鑽研劇本或讀書。1951 年 8 月，她有了一個新的稱號——「一位現代最傳統的單身女孩，一個沒時間約會的職業女性」。

　　在很久之前，外界宣稱她是一位躲避荷里活社會生活的「隱士」，並且有些宣傳人員聲稱她是道德高尚的模範。根據雜誌《現代電影》（Modern Screen）的說法，她是一個「在任何社區都直率且有道德的年輕女士，更不用說荷里活了」。《影迷》（Movie Fan）雜誌則稱謠言在工作室周圍流傳開來，新的「性感女王」是一位著名電影高管（約瑟夫·申克）的情婦。她當然不屬荷里活那些瘋狂的人，但邪惡的傳言和聳人聽聞的故事仍在繼續。到目前為止，夢露已經不在意所有的流言蜚語。文章得出結論：「《影迷》雜誌是站在她這一邊的。」有時粉絲雜誌指出，她比實際年齡要年輕，例如，她在 1951 年參演《夜間衝突》時，她已經 25 歲了，按照荷里活的標準，她的年紀有點偏大。但她選擇逃避年齡這個問題，因為她看起來比她的實際年齡要小得多。

　　瑪麗蓮在訪談中的坦誠相見，使她擁有高尚道德的說法得到了記者的共識和支持。「即使經驗豐富的記者也會被她的坦誠和誠實所折服，」埃茲拉·古德曼寫道，「但她可以用一個迷人的，非常有吸引力的小女孩般的眼神使你無法動彈。」她對記者來說就像一個普通的年輕女人，而不是一個明星，因為他們更喜歡謙卑的人。「她看著你的眼睛，並給你一個誠實的答案，」鮑勃·魯克（Bob Ruark）寫道，「這是我在工作室遇到的幾個誠實的人之一，她很樂意直截了當地與你交談，而不是拐彎抹角地說話。」採訪瑪麗蓮的記者專注於她的工作有多艱辛，記錄了她在工作室長時間地工作，並得出結論：她的公寓很亂，因為她沒有時間打掃。

　　她開發了一種特別棒的談話風格。當她不誠實時，她就用她的門羅主義來招待記

者。1952 年 3 月，裸體醜聞曝光後，她得到了大量的外界回應。她把無辜的大眼睛固定在記者面前，扮演了莎莉·譚寶和小孤兒安妮（Little Orphan Annie）的結合體，他們被她的這種眼神吸引了。她凝視著記者，低聲說著話，聽起來好像在懺悔。她告訴他們她想讓他們聽到什麼——她害羞的自我，她的過去，她工作的艱辛，她的道德是如何高尚，並用一些小手段「蒙混過關」。根據歷史學家丹尼爾·布爾斯廷（Daniel J. Boorstin）的說法，她提供了 20 世紀最好的名人訪談。

儘管她努力了，但她無法完全反駁那些廣泛流傳的對她的嘲笑。她是一個既迷戀性又對它感到不安的金髮女郎，既參與了持續的性革命，也參與了對它的保守抗爭。瑪麗蓮曾經開玩笑地說自己要在有人批評她扮演的角色之前，把角色盡量表演得幽默。《彗星美人》中「科帕卡巴納」的表演成為喜劇演員和模仿者使用的口頭禪。1951 年 1 月，《生活》雜誌的「學徒之星」故事將她稱為「豐滿的伯恩哈特」，這句話引發了許多笑話。裸體日曆的照片變得如此有名，以至於當喜劇演員列·史基路頓（Red Skelton）僅僅引出一個關於日曆的話題時，就博得了滿堂喝彩。「請不要讓我成為一個笑話。」她向新聞界和公眾懇求道。她夾在性感與滑稽之間，就好像走在鋼絲上一樣，導致她常常被誤解。但是，作為她表演風格的一部分，她堅持了這種微妙的自我模仿，因為她總是對她的女性氣質感到矛盾，即使她以此為傲。

與瑪麗蓮合作對於導演和演員來說並不容易。拍攝的時候她經常遲到，而且很多時候她都得 NG 許多回，因為她總是在鏡頭前出錯。直到《彗星美人》（1950）開拍，她才開始慢慢改掉自己愛遲到的毛病。1951 年，她拍攝了喜劇——《豆蔻年華》《春滿情巢》《讓我們堂堂正正結婚吧》——一些製片人經常抱怨她會遲到，但拿她一點兒辦法都沒有。他們被告知，約瑟夫·申克已經允許她遲到。傑克·帕爾（Jack Paar）在《春滿情巢》中與她表演對手戲，也提出她總是遲到這個問題，但每個人都知道這與她在工作室的地位和她作為女演員的能力無關。他經常為她感到難過，因為她不斷被貼上「性」的標籤。導演《讓我們堂堂正正結婚吧》的理查德·薩爾（Richard Sale）對她感到非常生氣，以至於他在演員和劇組其他人面前給她難堪。起初，她非常生氣，威脅要讓他被「霍士主要執行官」（約瑟夫·申克）解僱，但她很快平靜下來並道歉。

在照相機面前擺拍對於瑪麗蓮來說毫不費力，但電影需要交流，這對她來說是一個

難題。當她在《願嫁金龜婿》中搞砸一句台詞 22 次後，李・西格爾告訴製片人說：「她不是在記憶方面存在問題，而是在詞匯感知上。」一些傳記作者認為，她在 1950 年代初期得了美尼爾氏綜合症，這是一種容易引發頭暈並造成右耳聽力部分喪失的疾病。她的口吃仍然對她的表演有著很大影響，而這個問題讓她感到十分焦慮。與瑪麗蓮在《春滿情巢》中共同出演的珍・希化（June Haver）指出，很難去引導她講出第一句話。根據希化的說法，一旦她邁過這一步就沒事了。

荷里活所有男性導演都是暴君，像電影公司的大人物一樣，他們通常都有大男子主義。根據帕特里克・麥吉利根（Patrick McGilligan）的說法，他們「大搖大擺地走路，叼著雪茄，並喜歡觀看馬球表演」。許多演員都飽受焦慮之苦。由於導演和演員都需要與電影公司簽訂合同，所以電影公司掌控著他們的命運，並且製片人有一票否決權。他們總是把不滿發泄到演員身上。由於瑪麗蓮曾經是一名「派對女郎」，所以許多人都不尊重她。瑪麗蓮常常抱怨他們的刻板：「他們告訴你要哭一滴眼淚，如果你掉了兩滴眼淚，他們就會不滿意。如果你將『那個』說成『這個』，他們也會糾正你。女演員不是機器，但他們對待你就像對待機器一樣。」

當她為攝影師擺造型時，瑪麗蓮可以隨時控制身體從而擺出好看的造型。因為深處女性化的時尚世界，時尚攝影師對他們的模特很溫和。而電影表演是完全不同的，導演、攝影師甚至製片人都對瑪麗蓮有發言權，她經常不被允許觀看樣片，即使白天拍攝過的電影晚上會被反覆播放很多次。

瑪麗蓮在與導演關係緩和時表現得最出色。導演亨利・科斯特（Henry Koster）發現她的工作表現非常出色，並且可以很快適應角色。厄爾・莫蘭是亨利・科斯特的岳父，瑪麗蓮和他聊了很多關於亨利・科斯特幫助自己的事。在拍電影時，瑪麗蓮最擔心的是她的表演，而不是整部電影，因為她是一個完美主義者。她並不是一個「合奏隊員」，她在自己的表演中實現完美就已經夠難了，更不用說要顧慮其他演員了。

在 1950 年代初期，為瑪麗蓮拍攝電影是一件很難的事情，像《夜間衝突》在拍攝期間就遇到了瓶頸。聯合出演該電影的芭芭拉・史坦威和保羅・道格拉斯（Paul Douglas）是很有經驗的演員，然而他們總是感到惱怒，因為記者只採訪貼著「巨乳美人」標籤的瑪麗蓮卻忽略他們。所以他們在與瑪麗蓮合作期間，並沒有傳授她經驗，反而合起來威脅並刁難

她。當他們發現瑪麗蓮由於擁有龐大的粉絲群而開始收取出場費時，他們越加憤怒。瑪麗蓮第一次在霍士試鏡時，她的皮膚上出現了斑痕，甚至在拍攝之前因身體不適而嘔吐。導演弗里茨·朗（Fritz Lang）在 1920 年代以執導德國表現主義影片而聞名於世，瑪麗蓮與他也發生過矛盾。朗一直身著西裝，戴著一副單片眼鏡，常令人聯想到瑪麗蓮童年時代的那些老演員們。他們如此體面的皮囊下，卻藏著不為人知的另一面。他希望每位演員尊重並聽從他的指揮，否則他就對他們說尖酸刻薄、難以入耳的話。

《夜間衝突》拍攝於《夜闌人未靜》之後，在片場，朗發現娜塔莎總是站在自己身後指導瑪麗蓮，影響了他對瑪麗蓮的指揮，便試圖把她趕出片場，但是瑪麗蓮又把她叫了回來。有時瑪麗蓮忘了台詞，朗就會立刻大怒，隨即瑪麗蓮便不知所措地哭起來，似乎是因為她無法解決與朗的種種矛盾。但一位名叫詹姆斯·培根（James Bacon）的記者在看到瑪麗蓮就一個鏡頭重拍了 27 次後對她有了不同的看法。他問瑪麗蓮為什麼區區一幕都要重拍那麼多遍，她回應道：「我只是不喜歡那一幕的拍攝方式，當我喜歡它時，我會完美地演繹出來並且一句台詞都不落下。」她繼續說，「我也無心傷害任何人，但我認為對待一起工作的人太心軟會讓他們得寸進尺地爬到你頭上來要求你，踐踏你的尊嚴。」

想指導瑪麗蓮並不容易，如果不能按著她的心意來，她會將自己反鎖在更衣室裏獨自哭泣，並說自己頭疼，難受想吐。然而莫里斯·佐洛托聲稱：「沒有人確定她那些反應是真的還是在做戲。」而瑪麗蓮也時常為自己辯護，反駁公眾對她的那些指指點點。她經常被大家說成是個自戀的女人，因為她總喜歡照鏡子，她卻反駁說照鏡子並不是為了欣賞自己的容貌，只是想多練習一下面部表情，或是重新化妝，或是為了緩解漫長時間帶來的焦慮感。她的助理和朋友們都支持她，比如山姆·肖和魯珀特·艾倫，畢竟這樣的完美主義者前所未見。

隨著瑪麗蓮明星光環的不斷升高，她越來越不守時。她總能找到遲到的藉口——生病了，鑰匙丟了，車壞了……大家也常常怕她哭泣而猶豫是否該指責她。她告訴一些人，她的內心深處一直想要懲罰電影公司裏的對手，因為兒時的她遭遇過不友好的待遇，成年之後也被製片人掌控著命運。據盧埃拉·帕森斯表示，瑪麗蓮從未原諒霍士公司的高管，因為 1947 年他們把她開除了，直到 1951 年才讓她回來。那一年，瑪麗蓮還說，她終於打開了童年的心扉。多年來她一直十分消極，忽略了內心真實的自我。很明

顯，她表面所說的「真實的自我」其實充斥著怨恨與憤怒。

　　瑪麗蓮是個「不專業」的演員，這並不完全歸咎於她拍攝電影時自身的問題，因為許多與她合作的導演都像是暴君。1951 年 12 月拍攝的《無需敲門》的導演羅伊・沃德・貝克（Roy Ward Baker）是一個簡單粗暴的英國人，他常常嚇到瑪麗蓮。之後 1952 年 2 月到 3 月執導《妙藥春情》的導演侯活・鶴士也是個令人心生畏懼、蠻橫霸道的人，他身材高大，禿頭，冰藍色的眼睛富有穿透力。他是個兇悍的導演，在第一次與瑪麗蓮見面時，他叫她「該死的啞巴金髮女郎」，這令她感到恐懼。1952 年夏天執導《飛瀑怒潮》（Niagara）的導演亨利・哈撒韋（Henry Hathaway）被稱為「尖叫的亨利」，他在片場總是欺負女演員們。

　　1956 年夏天拍攝《游龍戲鳳》期間，勞倫斯・奧利弗扮演的角色像個貴族，但是對待瑪麗蓮如同平民。據積・林蒙（Jack Lemmon）所述，指導瑪麗蓮拍攝《七年之癢》（1954 年 10 月）和《熱情如火》（1958 年夏）的比利・懷爾德是當時的一個監工。「他不允許任何演員即興發揮，聽起來這就像是他執導電影的真實態度，但事實並非如此。」他以挖苦諷刺別人為樂，脾氣也總是特別暴躁，並且在媒體面前喜歡用一些尖酸刻薄甚至下流的話來評論瑪麗蓮，儘管最後他會收回之前所說的話。執導《夜間衝突》的弗里茨・朗以及執導《大江東去》的奧托・普雷明格是從德國來的移民，所以他們處理問題時的作風時常像普魯士獨裁者。

　　與之不同的是，亨利・哈撒韋開始對瑪麗蓮變得尊重起來。只要他禁止記者來《飛瀑怒潮》片場做採訪，瑪麗蓮就會鎮定許多。他發現霍士公司的高管給她的待遇很不好。當他問瑪麗蓮為什麼沒有像大多數明星那樣有多餘的大衣櫥來擺放自己的衣服時，她說自己並沒有什麼好看像樣的衣服，況且她所有的錢基本上都花在表演和唱歌的課程上了，電影公司從來不會為她付這些錢。聽到這些不堪的待遇後，他對扎努克憤憤不平地說：「這個女孩如此有天賦，為什麼你不把她當人看，不好好培養她？」他發現她是一個非常聰明的女孩，但她喜歡將自己塑造成一個笨蛋。她的愚蠢行為全是演出來的，並非真正的自己。他想在《人性枷鎖》（Of Human Bondage）中簽約瑪麗蓮，讓她與占士・甸（James Dean）或蒙哥馬利・克利夫特演對手戲，但是扎努克並沒有同意。哈撒韋曾花數周的時間去爭取讓瑪麗蓮在《卡拉馬助夫兄弟們》（The Brothers Karamazov）中飾演格露莘卡，但電影公司的管理人員嘲笑他。霍亞泰（Hawathay）說，他們中沒有人讀過這部小說。他們也

並沒有意識到瑪麗蓮可以表現得比俄羅斯女孩更好。

哈撒韋和瑪麗蓮成了好朋友，當他看到她的日程安排得十分緊湊時，他開始擔心她的身體會吃不消。1952年，一名記者也發現了這一點，並得出結論說瑪麗蓮幾乎做了十位女性的工作量。5點半的時候她就已經到達片場，為6點開始的拍攝做準備。晚上7點半結束拍攝，她隨即與娜塔莎一起探討背誦明天的台詞劇本。總有不同的人不停地將她拉向不同的地方工作，她也會利用好不容易才騰出來的時間去接受各種採訪。更誇張的是，有一天她在上午的休息時間裏接受了東京記者的電話採訪，下午的休息時間裏又錄製了一段電影專欄作家莎拉·格雷厄姆對她的採訪，然後在一天的拍攝任務完成後又去接待了另一位記者。

在《飛瀑怒潮》中扮演瑪麗蓮丈夫的約瑟夫·考登（Joseph Cotten）為她辯護：「幾乎所有導演都會認為只要在他們執導過程中有演員違反紀律，就是對導演的不尊重與侮辱。」考登覺得即使瑪麗蓮喜歡挑戰權威，但在拍攝時並沒有什麼特別嚴重的違反紀律的行為。但是他認為，她這些行為的動機比行為本身更讓人難以捉摸，考登無法理解她的內心世界。有時候她欣喜若狂，然後突然地，她的注意力轉移到了外太空，整個人也呆住了。這種情況可能發生在任何一個場景中，而想要改變卻並不容易。有時候，她對自己保持著一種幽默感，並依靠這種幽默感來拯救自己。

在1953年2月，《願嫁金龜婿》的導演讓·尼古拉斯科在工作中與瑪麗蓮擦出了火花。他願意花時間去瞭解她，並給予她很大的幫助。尼古拉斯科和她一起討論藝術，並感受到她對藝術的敬業精神。他覺得她非常聰明，並和她成了朋友。他在自傳中寫道，她是一個偉大的明星，雖然她有特權，但她依然敬業，並且這樣緊湊的日程安排侵犯了她作為一個公民的權利。事實上，這也是法國電影業的態度：電影被認為是一門藝術，而並不是一樁生意。多年來，尼古拉斯科經常重新拍攝她在其他電影中的場景，他們之間建立了融洽的合作關係。她反應敏捷，十分配合他們的工作，和她一起在劇組裏工作的人都很喜歡她。

在她的職業生涯中，瑪麗蓮在舞蹈排練課和聲樂課上從未遲到過。霍士音樂部門負責人萊昂內爾·紐曼（Lionel Newman）說，她經常會提前來錄音。當她拍電影的時候，他發現儘管由於缺乏安全感以及追求完美主義，驅使她接受更多的拍攝任務，但她和其他明星比起來很少要大牌。在解釋她準時到達聲樂教室和錄音室的原因時，必須要指出的

是，她十有八九是處於完全放鬆的狀態。而且有口吃毛病的她在唱歌時並不會口吃。

在 1952 年 2 月中旬，娛樂專欄作家提到了「印有瑪麗蓮裸照的日曆」，她很可能很快就被大眾公開認定為拍裸照的模特，這個身份可能會摧毀她的職業生涯。與著名棒球運動員喬‧迪馬喬約會，變成了幸運的轉折。約會日期由大衛‧馬奇安排，當他還是百老匯經紀人的時候，他就已經認識迪馬喬了。地點定在了一家酒吧餐廳，風格比較適合男性運動愛好者，在這裏迪馬喬被當成了偶像。但是這次約會並不是迪馬喬和瑪麗蓮第一次見面，1950 年，莊尼‧海德的侄子諾曼‧布羅卡科（Norman Brokaw）成了威廉‧莫里斯的經紀人，並介紹迪馬喬和瑪麗蓮認識。迪馬喬想要她的電話號碼，但當時的她並不感興趣，因為她對棒球一無所知。當她於 1951 年 8 月去紐約時，她在長島的羅斯福賽道又見到了迪馬喬。他帶她出去吃晚飯，但他沒有給她留下深刻的印象。

然而迪馬喬作為民族英雄和男性氣質的典範使他擁有了獨特的地位。作為紐約洋基隊的外野手[44]，他是全美最負盛名的體育人物，受到人們的喜愛，甚至不亞於瑪麗蓮在人們心目中的地位。他來自舊金山的一個漁民家庭，在九個孩子中排第八，他用自己的努力支撐著整個家庭。1936 年，在北太平洋海岸聯盟打了四年後，年僅 21 歲的他就獲得了一個機會，能讓他從一個沙地棒球隊員升級為美國最受尊敬的棒球隊 —— 紐約洋基隊的一員。他安靜而低調，從不與裁判或其他球員爭吵。作為一名運動員，他身材高大，有讓人羨慕的運動天賦，尤其在 1941 年，當第二次世界大戰來臨時，他連續 56 場比賽成功擊球，打破了 1922 年以來的紀錄，這大大激發了民族的自豪感。因為他無與倫比的力量和人品，他被稱為「洋基飛船」。瑪麗蓮認為他赤裸的身體看起來像米高安哲羅的雕像。

然而，除了棒球和其他一些運動外，他對類似於拳擊和高爾夫之類的運動都沒有什麼興趣。他沒有讀過書，也很少去戲劇或藝術博物館。他在酒吧和男性朋友一起喝酒，談論他的職業生涯，以此來度過閒暇時光。所以瑪麗蓮為什麼選擇他成了一個謎，儘管他和

footnotes ──────────

44　外野手是棒球與壘球運動中的一個守備位置或該守備位置運動員的統稱。外野手分為左外野手、中外野手與右外野手三種，通常負責棒球或壘球場上遠離本壘的地區即外野的防守。

她一樣，很害羞，而且有善良溫和的一面。她愛他的大家庭，與他的姐妹們很親近。他是一個精明的人，知道如何處理棘手的問題，並幫助她走上了人生巔峰。當那些裸體日曆上的照片被確定為就是瑪麗蓮時，他用自己的名聲保護了瑪麗蓮，讓她免於陷入一場潛在的風暴之中。

迪馬喬約會了很多歌舞女郎和明星。雖然他的第一任妻子是百老匯的女演員，但他已經離婚了，他寵愛他的兒子喬·迪馬喬二世（Joe DiMaggio Jr.），而且他並沒有出軌。迪馬喬與許多女性發生過性關係，其中包括許多女歌手和女演員。在這方面，他父親的好朋友，百老匯的票務代理喬治·索洛塔雷（George Solotaire）經常為他「效力」。迪馬喬在黑手黨中有朋友，畢竟他是西西里人。他經常光顧像酒吧餐廳這樣由黑手黨資助的地方。

1952 年瑪麗蓮在迪馬喬身上施加的「魔力」奏效了。與許多美女不同，他說瑪麗蓮不是以自我為中心的那種人，她善良又慷慨，並懂得他的內心，她甚至不介意他總是保持沉默。在他們第一次約會之後的第二天，西德尼·斯科爾斯基在他的專欄上公佈了這件事，瑪麗蓮希望迪馬喬能去《妙藥春情》的片場探她的班。他們和加利·格蘭一起拍了兩張照片。作為一對浪漫的情侶，他們把格蘭從照片中剪掉，並將剩下的照片作為他們倆的情侶照片。

隨著迪馬喬出現在瑪麗蓮的生活中，羅伊·克羅夫特與《生活》雜誌達成協議，向其提供由菲利普·哈爾斯曼拍攝的瑪麗蓮的攝影作品。在這樣一本值得尊敬的雜誌中，有一個叫作《新皺紋》的小作品，並不屬克羅夫特所說的那種「低俗的法國明信片」，並可以將其「合法化」為審美藝術。然後西德尼·斯科爾斯基把瑪麗蓮的照片給了合眾社的艾琳·莫斯比，按照計劃，莫斯比的故事重點關注瑪麗蓮的貧困、誠實和努力工作，也就是展現她作為明星的多樣化。拍攝照片時，收音機一直開著，西德尼突然想到了一句俏皮話，於是當一位記者問她在裸體照片上看到了什麼時，他回答說：「收音機。」整個國家都為他的幽默感鼓掌，公眾對這張照片的憤怒也隨之消失了。

由於對裸照事件的巧妙處理，瑪麗蓮不僅渡過了難關，而且也平息了 1952 年 4 月一名記者因發現她的母親在伊格爾羅克的一家養老院工作而引發的討論。之前瑪麗蓮總是謊稱格蘭戴絲已經過世了，於是她公開道歉，表示自己之所以撒謊是因為她不想讓記者打擾她的母親，儘管她現在幾乎不與她的母親見面了。記者們曾提到 1949 年格蘭戴絲與

約翰‧伊利（John Stewart Eley）的婚姻，但他們並沒有討論過多的細節。無論如何，這段婚姻已經破裂。根據格蘭戴絲在給波士頓母親教堂的一封信中所述，盧埃拉‧阿特貝里（Louella Atterberry）夫人強迫她步入這段婚姻，而當時的伊利性格殘暴，總是酗酒並辱罵她，也企圖用匕首殺了她，還試圖勒死她。更讓人驚愕的是，那時候他還有另一個妻子。

格蘭戴絲在 1952 年 2 月申請離婚，雖然伊利在當月寫下遺囑，會為她留下自己財產的百分之十，這個條件聽上去十分誘人。他稱她為合法妻子，儘管另一名女士聲稱即將與他結婚。伊利於 4 月 23 日突然死亡，現存文件表明，他的第一任妻子繼承了他的所有遺產。兩天後，格蘭戴絲撤回了她的離婚訴訟。他被埋葬在韋斯特伍德紀念公墓，戈達德一家似乎已經接受了他並且稱他為伊利上校，同時也將他埋葬在其他落葬於此的戈達德家族成員附近。根據 1950 年代已婚女性要修改姓氏的慣例，格蘭戴絲此後便稱自己為伊利夫人。同年六月，她去了佛羅里達州，和伯妮斯住在一起。瑪麗蓮很高興她能這樣做。

在 1952 年 5 月底，扎努克利用裸體日曆的狂潮，宣傳了瑪麗蓮參演的許多電影，如《夜間衝突》《無需敲門》以及《未婚伉儷》。6 月 1 日是瑪麗蓮的生日，扎努克告訴她，她獲得了在《紳士愛美人》中扮演歌舞女郎羅莉拉‧李這一角色的機會。同時他也開始投入到新的創作，即一部名為《飛瀑怒潮》的電影。

《飛瀑怒潮》對於瑪麗蓮來說是一個重要的新起點，這部影片使她成為了一位超級巨星。與她平日裏天真無邪的形象截然不同，在這部電影中，她所扮演的角色與一位年輕的情人一同計劃謀殺她的丈夫。她自身的性感光環可謂是鋒芒畢露，之前電影中的瑪麗蓮顯然只有在某些場景中才可以彰顯她的性感。瑪麗蓮飾演的是一位擁有陰暗過往的女歌手羅斯‧盧米斯（Rose Loomis），與一位在二戰中精神崩潰的男人結婚。這是一部充斥著悲劇色彩的電影，她扮演了一個女惡棍 —— 在 1950 年代的影片中，邪惡女人的經典形象之一，她們專門摧毀那些無法抗拒她們的男人。這種類型的電影是二戰後應對冷戰焦慮的產物。與其他類型的電影一樣，《飛瀑怒潮》反映了全國人民對於女性在戰爭期間離開家庭去工作的擔憂，同時表達了一直以來男性對女性在性方面慾求不滿的恐懼。她在 1950 年拍攝的黑色電影《夜闌人未靜》，是一部犯罪情節劇，在劇中她既是掠奪者又是受害者。

瑪麗蓮在《飛瀑怒潮》中飾演的引誘男人的女性角色，與芭芭拉‧史坦威和羅蘭‧比歌（Lauren Bacall）等其他女演員所扮演的壞女人大不相同。瑪麗蓮表面上與她們一樣強

硬，但她還表現出與她的邪惡本性不符的柔軟，這使她在同一時間變得既冷酷又有人情味。該影片拍攝手法是彩色的，這對於「黑色電影」來說非比尋常。由於《飛瀑怒潮》沒有運用常常被用來製造黑色電影中的威脅氣氛和危險環境的濃淡陰影色調，所以缺乏這種陰暗色調帶來的效果。影片裏的風景和尼亞加拉瀑布十分壯觀，但它並沒有黑色電影中那種自帶的神秘感。

鏡頭總是集中在瑪麗蓮的身上，她躺在床上展示著自己的裸體，身上只有一條毛巾勉強遮蓋著隱私部位，這在 1950 年代是令人震驚的畫面。在電影中，她經常穿紅色緊身裙，這也在社會上引起轟動。有一幕著名的鏡頭，攝影機聚焦在她的背面，她的臀部以誇張而又性感的方式搖擺著，走在鋪滿鵝卵石的街道上。在那一幕之後，當時的宣傳人員授予她「行走的女孩」（the girl with the horizontal walk）這一稱號。

這部電影的宣傳力達到了頂峰。瑪麗蓮擁有一種無法阻止的自然力量，她是一個能夠在摧毀男人的同時激勵他們做出偉大事業的女人：她是阿芙蘿迪蒂與萬佩兒（Vampira）的結合。在為電影宣傳的廣告中，她的照片被懸掛在尼亞加拉大瀑布的頂端，湍流從她身下的懸崖傾瀉而下 —— 這是一個濕漉漉的非凡的夢境。廣告文案暗指萊茵河上神話般的美人，誘惑水手走向厄運，將瑪麗蓮描述為「羅莉拉在炫耀引誘並毀滅男人的魅力」。

9 月，霍士將她送往紐約進行《妙藥春情》的宣傳。在那裏，她前往大西洋城，在一場巡遊中擔任榮譽司儀，並啟動美國小姐選美大會。畢竟，她曾在幾部電影中扮演了選美比賽冠軍。她坐在一輛開篷車後座上，穿著紅色的緊身連衣裙，手捧一束玫瑰，一朵接一朵地拋向人群。她是整場巡遊的焦點，與她同行的羅伊·克羅夫特說：「她完全『殺死』了那些可憐的美國小姐們。」

但瑪麗蓮覺得並非如此。她告訴拉爾夫·羅伯茨說：「被那些清新自然、年輕貌美到令人難以置信的女孩包圍著，我非常緊張，對自己不是很肯定。」巡遊結束後，參賽者一個接一個地排隊與瑪麗蓮合影，為了公佈在她們的家鄉報紙上。去年的美國小姐約蘭德·貝特比斯（Yolande Betbeze）對她深表同情，只與她交談了幾句。

自信的瑪麗蓮再一次把自己害羞的性子藏起來了。隨後，她與一群女子軍官一起拍攝了照片，其中一位軍官突然注意到，有一張照片上瑪麗蓮的乳房不恰當地露出來了，然而這張照片已經被印刷在全國各地的報刊上，當時做什麼都已經無濟於事了。瑪麗蓮就此

事件再次選擇了扮演無辜的角色，並將矛頭指向了攝影師，她回應說，攝影師從她的頭頂向下拍攝，暴露了她的乳溝，這和她沒有任何關係。她再一次十分明顯地否認了這次拍攝事故，並且繼續扮演著一個「金髮傻妞」的角色。

她回到紐約與歌手梅爾‧托梅（Mel Torme）一起出席夜總會為《妙藥春情》做宣傳活動，她的行為簡直是讓人難以捉摸。根據托梅的說法，剛開始她在排練中表現出色。當她笑起來時，她會舉起自己的乳房放在你的手臂上並且發出咯咯的笑聲。但演出開始前15分鐘，她又會變得鎮定自若。托梅開玩笑說她回歸了正常的自我，然後繼續她的演出。

在紐約訪問期間，厄爾‧威爾遜採訪了她。與三年前為推廣《快樂愛情》而進行的採訪相比，這次她的表現截然不同，這讓厄爾‧威爾遜感到十分震驚。在之前的採訪中，她一直是個木訥、無趣、被過分吹噓的年輕女孩。然而現在她表現出極大的反差，是一個才氣過人、很有智慧的模特。

「你不穿內衣是真的嗎？」威爾遜問她。「當然。」她回答。她穿著她在設計師查普曼（Ceil Chapman）的專賣店裏買來的衣服，並且告訴他，只要他打電話給那裏的銷售人員，就會知道當她試衣服時她確實沒有穿內衣。甚至，她可以讓他搜身，她的表現愨有時就是這樣極端。然而，似乎為了在大西洋城和紐約證明她的性感行為，瑪麗蓮展示了她衝動的人道主義性格。在新澤西州的朗波特，她參觀了貝蒂‧巴哈拉赫（Betty Bacharach）的家，這是一個治療重病的兒童康復中心，尤其是小兒麻痹症，當時這種病很常見。這就是瑪麗蓮，她愛孩子，並關愛弱勢群體。

從《豆蔻年華》到《飛瀑怒潮》，瑪麗蓮已經從一個性感女郎轉變成為一個明星。她塑造了獨特的金髮碧眼的女神形象，而且已經得到人們的認可。現在她試圖去改變，增加喜劇效果，成為美國傳統喜劇中最出色的「啞巴金髮女郎」，直到她感到被角色困住並不得不逃離它。她已經在遊說扎努克讓她扮演更多的戲劇角色，但即使是瑪麗蓮的崇拜者亨利‧哈撒韋和讓‧尼古拉斯科，也無法說服扎努克。金髮女郎已經成為了他的鬼話，而瑪麗蓮已經準備好用荷里活式的陰暗面來面對他。在他和許多荷里活男人的眼中，在登往事業頂峰的道路上她已經與太多的男人睡過，因此不值得他們的尊重。現在她強迫他們以明星的身份宣傳她，並且她已經受夠了將裸體日曆與喬‧迪馬喬摻和在一起。然而儘管她極力爭取，他們仍然會繼續站在她的對立面。

突破，*1954*

Breakaway

1955

Chapter 7

1952 年 11 月，瑪麗蓮從電影《妙藥春情》的宣傳之旅回來之後，開始拍攝影片《紳士愛美人》。對於選擇瑪麗蓮，雖然扎努克一直都很糾結，但是他對其他的候選演員都不滿意：蓓蒂·葛萊寶年事已高，而卡羅爾·錢功之前已經在百老匯扮演過羅莉拉這一角色 —— 弓形腿，一雙嬰兒般的眼睛，而且口齒不清。扎努克不希望將他的羅莉拉塑造成一個徹頭徹尾的卡通形象。於是他問《妙藥春情》的導演侯活·鶴士，瑪麗蓮是否能勝任這個角色。鶴士向他保證，她能做到。事實上，鶴士是在變相指責扎努克讓瑪麗蓮出演《無需敲門》，他認為瑪麗蓮的專長是飾演喜劇角色。「你在和一個非常不真實的女孩談現實主義，她完完全全就是個小說裏的角色。」

鶴士的評論是片面的、不客觀的。瑪麗蓮在《妙藥春情》中扮演的「愚蠢的金髮女郎」驚到了鶴士，而且她在銀幕外也扮演過這個角色。鶴士沒有抓住瑪麗蓮嚴肅的一面。扎努克和鶴士都忘記了瑪麗蓮在影片《夜闌人未靜》和《夜間衝突》中精彩絕倫的表演，以及她在影片《熱女郎》(*Ladies of the Chorus*) 中婉轉動聽的歌聲。為影片《紳士愛美人》製作音樂的朱勒·斯泰因 (Jule Styne) 對她的聲音連連稱讚。去年春天她在彭德爾頓海軍基地大受歡迎，在那裏，她演繹的科爾·波特 (Cole Porter) 的《讓我們再來一次》

（*Let's Do It Again*），博得滿堂喝彩。她和菲爾・摩爾的聲樂課正在見效。

鶴士以執導男性冒險電影而聞名，但他也擅長拍攝喜劇，比如影片《妙藥春情》就顛覆了傳統的性別角色。扎努克讓他執導影片《紳士愛美人》，這部影片充滿了微妙的性別交叉，女性氣質和男性氣質混雜在一起。鶴士接受了這個提議，但前提是要選擇一個性格堅強的女演員扮演舞女羅莉拉的閨蜜多蘿西（Dorothy Shaw），以此彌補瑪麗蓮性格上的柔弱。鶴士推薦了珍・羅素，他曾經在影片《不法之徒》中指導過珍・羅素，扎努克接受了他的建議。瑪麗蓮簽訂了 20 萬美元的合同，再加上她的攝影師、理髮師和化妝師的薪水。這筆極高的費用使得扎努克更加看重瑪麗蓮，因為蓓蒂・葛萊寶曾想要 10 萬美元來飾演羅莉拉這一角色。要知道，1951 年 5 月的時候，瑪麗蓮的周薪只有 750 美元而已。

瑪麗蓮意識到，她原本可以拿到更高的薪水，但是她希望自己的電影能有更多的藝術價值，並非僅僅是為了賺錢。絕大多數的大明星簽訂的合同中都包含明確的條款，允許他們在挑選導演、攝影師和電影劇本時有發言權，但是扎努克拒絕賦予瑪麗蓮這樣的權利。於是瑪麗蓮鼓起勇氣，要求扎努克至少要給她一間更衣室，這是每一位明星的標準配置，但對於扎努克來說，這代表著一種妥協。「這是一部關於金髮女郎的電影，」她說，「而我就是這位金髮女郎。」於是扎努克讓步了，把瑪蓮・德烈治和艾麗絲・費伊曾經使用過的套間分給了她。這場爭論暗示了霍士的高管們對瑪麗蓮的蔑視。據演員羅拔・斯泰克（Robert Stack）說，扎努克的助手盧・施賴伯之所以沒有給瑪麗蓮更衣室套房，是因為他不想讓她自以為很了不起。

在《紳士愛美人》這部電影中，瑪麗蓮飾演的羅莉拉是一個有趣而又難以捉摸的女人，是 1950 年代最典型的金髮女郎，這是她第一次將瑪麗蓮・夢露的形象充分展示給大家。自從她在《快樂愛情》中扮演了一個跑龍套的角色以來，她就一直在努力塑造這一形象。在《紳士愛美人》這部電影中，羅莉拉和多蘿西乘坐遠洋客輪前往巴黎，這樣羅莉拉就可以和她那位富有的情人結婚。與小說相比，這部電影虛構了更多的人物角色，包括一位年邁的冒牌百萬富翁以及另一位擁有虛假身份的人，他原本是一個 10 歲的男孩，說話聲音聽起來好像是狐狸在叫。這部電影為觀眾呈現了許多複雜的情節，包括一枚丟失的鑽石頭飾，一幕多蘿西冒充羅莉拉的法庭場景，以及一場婚禮。在這場婚禮中，羅莉拉嫁給了她的百萬富翁，而多蘿西嫁給了私家偵探。影片把焦點集中於羅莉拉和多蘿西，不僅

僅是因為她倆一起謀劃將私家偵探和百萬富翁這兩個人弄混淆了，還因為她倆在電影裏會定期表演勁歌熱舞類的節目。「在關鍵時刻，我可以很聰明，但是大多數男人都不喜歡女人這樣。」羅莉拉說，這暗示著她把自己的智慧隱藏在表面看上去有些愚蠢的角色背後。瑪麗蓮堅持要把這句台詞加到電影裏面。

在這部影片中，羅素穿的是方肩連衣裙，很好地突顯了她那寬大、結實的身材，讓多蘿西看起來更像羅莉拉的男伴。多蘿西參與了羅莉拉有趣的計劃，在逃脫偵探的跟蹤之後傍上一個百萬富翁。多蘿西戴著金色的假髮，裝出一副溫柔又迷人的聲音，在法庭上生動形象地模仿著羅莉拉的樣子，以至於法官都分不清哪一個是真正的羅莉拉。在法官的困惑中，女性氣質似乎並不是可靠的依據。同樣站不穩腳跟的是，當羅莉拉的那個百萬富翁男友的父親出現在法庭上時，把羅莉拉描述成了一個多變的怪物，這位父親擔心他可能會遭遇很多如此兇惡的女人。「當成千上萬個羅莉拉從各方向我走來，你覺得我會是什麼感覺？」在電影結尾，多蘿西和羅莉拉在婚禮上穿著同樣的衣服，站在一起，看起來就好像是她們正在嫁給對方，而不是嫁給男人。

但男子漢氣概也可能是相對的，正如影片《紳士愛美人》裏所呈現的那樣。電影開始時奧運健兒們正在訓練並擺出一副專注於自我的姿態，對多蘿西並不感興趣，正如羅素唱的那樣：「這裏有誰是為了愛情？」他們就像平日裏《形體》（Shape）雜誌上的那些半裸的運動型男人，而這類雜誌的銷售對象是同性戀者。在影片的其餘鏡頭中，多蘿西和羅莉拉輕而易舉地擊敗了男性角色。在《我的故事》這本書中，瑪麗蓮提到絕大多數男演員都是「脂粉氣男子」，因為表演原本就是一門屬女性的藝術。「當一個男人不得不在自己的臉上塗脂抹粉，擺弄姿勢，裝腔作勢，演繹各種情緒時，他不是一個真正的男子漢，因為並不具備陽剛之氣。他只是在演戲，他的所作所為跟女人在日常生活中是一樣的。」這種表達十分重要——「就像女人在生活中一樣」。瑪麗蓮暗示所謂女性氣質就是女性為了符合社會的期望而進行的「化裝舞會」。

作為百老匯最具創意的舞蹈編導，傑克·科爾（Jack Cole）親自為影片《紳士愛美人》編排了舞蹈。他以一種中性的爵士舞蹈風格而聞名，這種舞蹈汲取了各類舞種的元素，包括芭蕾舞、非裔美國人的舞蹈、東方舞蹈以及滑稽歌舞劇。在性取向方面，傑克·科爾比較傾向於同性戀主題。對於像夢露和羅素這樣在舞蹈方面沒有受過專門訓練的電影女演員

而言，科爾是一位特別合適的舞蹈老師。科爾把自己的舞蹈分解成不同的動作，並且會和他的助手格溫‧維登（Gwen Verdon）一起陪演員們練習數小時，直到演員們把動作學會為止。雖然科爾的脾氣很暴躁，但他對瑪麗蓮卻很溫和。當瑪麗蓮在拍攝過程中需要表演舞蹈時，科爾會在鏡頭外陪她一起跳，他通過這種方式來鼓勵瑪麗蓮，並確保舞蹈動作的準確性。這個方法顯然很成功。曾為歌曲《鑽石是女孩最好的朋友》（Diamonds Are a Girl's Best Friend）伴舞的佐治‧查格里斯（George Chakiris）說瑪麗蓮是他認識的所有舞蹈演員中精力最旺盛的一個，可以與傳奇人物傑羅姆‧羅賓斯（Jerome Robbins）相媲美。

瑪麗蓮堅持請科爾為她後期的作品編排舞曲，包括《娛樂至上》《大江東去》《願嫁金龜婿》，科爾邀請了集爵士鋼琴家和聲樂教師美譽於一身的哈爾‧謝弗一起來完成。哈爾‧謝弗不僅在音樂編排上幫助科爾，而且對於夢露和羅素在影片《紳士愛美人》中的歌唱技巧方面也給予了指導。謝弗曾經也執教過茱地‧嘉蘭和佩姬‧李（Peggy Lee）。謝弗很溫柔，並在使發音更清楚和加強呼吸控制方面具有一種特殊的天賦。在《娛樂至上》中，謝弗指導了瑪麗蓮的表演，於是兩人產生了曖昧關係。

在拍攝影片《紳士愛美人》時，瑪麗蓮壓抑多年的憤怒開始顯露出來。當她第一次來到荷里活時，她沒有反駁經紀人的權力，當時她僅僅是一個對角色的乞求者。每當瑪麗蓮晚到片場或者有人「挑戰」她時，她就會淚流滿面，似乎對於她來說，退縮到一個離群索居的夢想世界裏是一件比較容易的事情。但是，別忘了瑪麗蓮曾對吉姆‧多爾蒂發火，一旦她成為明星，她就會對荷里活的男人大發雷霆。據服裝設計師比利‧特拉維拉的助理阿黛爾‧巴爾坎（Adele Balkan）說，瑪麗蓮因為自己的演出服裝和特拉維拉爭吵時，「你可以聽到大廳上上下下都在騷動」。瑪麗蓮曾就《鑽石是女孩最好的朋友》的拍攝次數而和科爾爭吵，她要求工作人員一遍又一遍地反覆做，當大家決定拿著之前的收入準備離開時，瑪麗蓮只能向演員和劇組人員道歉。法蘭‧拉德克利夫（Frank Radcliffe）曾和瑪麗蓮在《鑽石是女孩最好的朋友》以及她後期的音樂劇中跳舞，他回憶道：「所謂的瑪麗蓮脾氣暴躁，事實上許多時候是因為她知道自己想要什麼。如果她不按自己的方式行事，她就會威脅自己退出拍攝。」其實瑪麗蓮就是想要追求完美。

憤怒是沮喪的對立面，它可以釋放情緒，反之它也可能會被內部消化，從而導致自我指責和自我懷疑。當瑪麗蓮的憤怒爆發時，它產生的影響是巨大的，瑪麗蓮將其稱之為

「怪物」，並且表示她自己無法控制這種憤怒的情緒。這可能就像火山噴發一樣，但是第二天她就會忘記昨天的憤怒。比利‧懷爾德曾在 1954 和 1958 年執導了瑪麗蓮參演的兩部影片——《七年之癢》和《熱情如火》，他認為瑪麗蓮是個喜怒無常的人。「她的日子裏充滿了歡樂和悲傷，」懷爾德說，「她千變萬化，難以捉摸，難以預測。她情緒容易暴躁，可能會不配合工作，並進行阻撓，但是她也可能會促使事情順利進行。」

　　瑪麗蓮仍然會感到害羞並缺乏安全感，即使是無足輕重的輕蔑也會深深地傷害她。小薩米‧戴維斯認為，有時候瑪麗蓮似乎沒有自癒能力。在拍攝影片《紳士愛美人》時，瑪麗蓮經常遲到，並躲在自己的套房裏。懷特‧斯奈德告訴緊鄰瑪麗蓮房間的珍‧羅素，瑪麗蓮是害怕侯活‧鶴士，而且被羅素的助理嚇到了，而這些助理是侯活‧鶴士安排的。羅素聽後覺得很搞笑。幾年前，羅素在一家夜總會認識了瑪麗蓮，當時瑪麗蓮的名字還是「諾瑪‧簡」，她和吉姆‧多爾蒂在一起。吉姆‧多爾蒂是在凡奈斯看表演的時候認識了羅素。在羅素看來，那時候的瑪麗蓮「還是個小女孩，一頭灰褐色的頭髮，臉上帶著甜美的笑容」。不過，現在她看起來還是和以前一樣。羅素哄騙瑪麗蓮上片場，顯得既務實又富有母性。她會對瑪麗蓮說「來吧，金髮女郎」，或者是「我們走吧，寶貝」。羅素嫁給了足球明星鮑伯‧沃特菲爾德（Bob Waterfield），她覺得自己和瑪麗蓮之間有一種不解之緣，因為她倆的丈夫都是著名的運動員。

　　此外，羅素和瑪麗蓮都是虔誠的宗教信奉者。羅素說服瑪麗蓮加入她的基督教團體，但是瑪麗蓮正在研究史代納的人智學和佛洛伊德的理論，於是她很快就退出了基督教這個團體。在接下來的幾年裏，瑪麗蓮一直用同一個藉口告訴羅素：「佛洛伊德就是我的宗教信仰。」這既是事實，又是一種誇大其詞的說法。瑪麗蓮不僅研究佛洛伊德的相關理論，而且還接受了佛洛伊德的精神分析法。與此同時，瑪麗蓮也研究像人智學之類的神秘宗教，並且運用到她的日常生活中。

　　瑪麗蓮的聰明才智給羅素留下了深刻的印象。她經常引用詩歌或談論各種各樣的想法，並且不斷地提出問題。一天，瑪麗蓮在影片《紳士愛美人》的拍攝現場閱讀《魯拜集》（*Rubaiyat of Omar Khayyam*），一位波斯詩人開儼（Omar Khayyam）把神和人之間的愛情寫成是兩個人之間的愛情，把神和人結合在一起。瑪麗蓮給羅素讀了一篇短文，這篇短文談論了在人際關係中，即使是在戀人之間，個人獨立也很有必要性。

「不要把你們的心放在彼此的心裏，因為只有生命之手才可以牽制你們的心。站在一起，但不要靠得太近。因為廟宇的柱子是分開的，橡樹和柏樹都不能夠在彼此的陰影中生長。」

在處理與喬·迪馬喬的關係上，瑪麗蓮試圖遵循開儷的建議。她希望與喬·迪馬喬建立一種以個人獨立為基礎的關係，而不是受控於他，然而這正好與喬·迪馬喬的想法背道而馳。瑪麗蓮沒有成功。他們兩人在瑪麗蓮的事業發展問題上發生了衝突，尤其是她性感的公眾角色。「難道他沒有意識到嗎？」瑪麗蓮說，「我是誰？他不喜歡演員們吻我，也不喜歡我穿暴露的衣服。當我告訴他我必須穿那樣的衣服去工作時，他卻要求我辭職。」但瑪麗蓮最終還是成了大紅大紫的明星，並且她並不打算放棄。瑪麗蓮對喬·迪馬喬並不忠誠，因為她與尼科·米納多斯 (Nico Minardos) 關係也很曖昧。此外，1952 年 3 月伊力·卡山來到荷里活參加奧斯卡頒獎典禮時，瑪麗蓮半夜出現在他的酒店房間裏並與他發生了關係。當他們在房間裏時，瑪麗蓮告訴卡山說她即將嫁給喬·迪馬喬。當時沒有人知道那是事實還是瑪麗蓮為了引起卡山注意的一種伎倆。

社會上流傳著一本以羅素的口吻描述瑪麗蓮的小冊子，頗受大眾的追捧。這本小冊子討論了瑪麗蓮與喬·迪馬喬的關係，讚揚了她的女性氣質和智慧。據推測這本小冊子可能是由一位公關人員寫的，但是這並沒有使兩位「性感女王」開啟相互競爭的模式。荷里活圈內人士對此感到很驚訝，因為通常電影裏的女主角都會互相競爭。這本小冊子還探討了羅素和瑪麗蓮之間的友誼。此外，小冊子還提及羅素給予瑪麗蓮的建議。「把婚姻和事業結合起來，找個管家，」羅素說，「努力提升自己，喬·迪馬喬很堅強，他會支持你，賦予你力量。」

兩年後，在 1954 年 1 月瑪麗蓮和喬·迪馬喬結婚了，羅素為此感到很高興。但是在他們婚後幾個月，羅素才意識到這場婚姻是一場災難，因為瑪麗蓮未能將開儷提倡的獨立哲學融入她與喬的生活中。「面對婚姻，瑪麗蓮快要奄奄一息了，」羅素告訴安東尼·薩默斯，「因為瑪麗蓮無法表達自己的感受。」喬·迪馬喬在這一點上控制力太強了。

影片《紳士愛美人》的拍攝已經令人疲憊不堪了，而瑪麗蓮的母親卻還在胡鬧添亂。1952 年春季，媒體報道了約翰·伊利去世的消息後，格蘭戴絲去了佛羅里達和伯妮斯住在一起。然而，9 月份，格蘭戴絲卻出現在住在凡奈斯的格雷絲的家中。她身體狀況不

佳，伊利的去世，再加上瑪麗蓮的裸照，把格蘭戴絲逼到了絕境。格蘭戴絲讀了《科學與健康》這本書，她認為性是邪惡的，但是她的女兒卻是一個國際性偶像，於是她十分憤怒。格蘭戴絲似乎瘋了，在前廊上高呼惡魔要抓她，於是格雷絲打電話叫警察來把她帶去諾沃克州立精神病院。然而，這只是權宜之計，一旦媒體發現格蘭戴絲在一家公共精神病院裏，他們可能會嚴厲斥責表面上讓人感覺很富有的瑪麗蓮，但事實上，考慮到平日裏的開銷，瑪麗蓮幾乎是入不敷出的。但是為了維護自己的形象以及演藝事業，瑪麗蓮不得不將格蘭戴絲安置在一家私人醫院裏。

向來都足智多謀的格雷絲·戈達德為格蘭戴絲找到了一個療養院，位於格倫代爾山丘的一個山谷裏，靠近主幹道上的拉克雷森塔中心。這家療養院名叫羅克黑文，樹木叢生，鬱鬱蔥蔥，各式各樣的小木屋環繞著中央大樓，所有的建築都是地中海風格。雖然這裏的費用很高，但是住宿者都是女性。在這裏大家都能得到很好的照顧，而且可以擁有私人房間。經醫生認定，格蘭戴絲的病情無法治癒，屬永久性的疾病，因此沒有對她進行心理治療以及休克治療。1923 年，帕特麗夏·特拉維斯的祖母創辦了羅克黑文。在格蘭戴絲住在那裏的 14 年時間裏，療養院歸帕特麗夏·特拉維斯所有並由她親自經營。特拉維斯告訴我，自從 1953 年格蘭戴絲住進羅克黑文，一直到 1962 年瑪麗蓮去世，這期間瑪麗蓮從來沒有看望過格蘭戴絲。一想到去這個地方瑪麗蓮就會感到焦慮。她告訴拉爾夫·羅伯茨，每當這個時候她身體裏所有的邪惡都會冒出來，她甚至都不能看見格蘭戴絲。瑪麗蓮不在的時候，格雷絲就去看望格蘭戴絲，幫瑪麗蓮照顧她的母親。1953 年秋天格雷絲去世後，瑪麗蓮聘請伊內茲·梅爾森（Inez Melson）作為自己的業務經理兼任格蘭戴絲的監護人，她需要像格雷絲那樣照顧好格蘭戴絲。

1953 年 2 月 8 日，格雷絲將格蘭戴絲從諾沃克州立精神病院遷往羅克黑文。當晚，在比華利山莊酒店舉行的頒獎典禮上，瑪麗蓮作為年度最佳新人獲得了電影故事獎。《電影劇》（Photoplay）是美國最受歡迎的影迷雜誌，它的獎項和奧斯卡一樣重要。但是幾周前影片《飛瀑怒潮》就已經上映了，全國各地的婦女組織都在抗議由瑪麗蓮飾演的人物角色在電影中的不道德行為，尤其是她在影片中穿的那條紅色連衣裙備受詬病。儘管受到了強烈的反對，但瑪麗蓮仍然在頒獎典禮的著裝和舉止上我行我素。她是在考驗道德主義者嗎？她是否對自己的母親感到內疚？她是否被自己的曝光慾望所控制？

迪安‧馬丁和謝利‧路易斯(Jerry Lewis)，這兩位著名的喜劇演員在頒獎典禮上都是禮儀大師。當瑪麗蓮邁著矯揉造作的小碎步走到頒獎台上領獎時，謝利跳到了桌子上，並且像黑猩猩一樣發出嘶嘶聲，迪安則突然跳起了一支搖擺臀部的舞蹈，惹得觀眾們大笑起來。

在接下來的幾天裏，各界對上述事件迅速做出反應。專欄作家弗洛拉貝爾‧繆爾(Florabel Muir)稱讚瑪麗蓮在鍾‧歌羅馥這樣的明星面前出盡風頭。歌羅馥則回應說瑪麗蓮穿金色緞面連衣裙以及在《飛瀑怒潮》中穿紅色連衣裙的行為冒犯了這個國家。瑪麗蓮在接受盧埃拉‧帕森斯的採訪時說，她不明白歌羅馥為什麼對自己如此挑剔，她只是個初出茅廬的小人物，而歌羅馥是個大明星，她之所以穿性感的衣服是為了宣傳自己。此外，瑪麗蓮說自己在影片《飛瀑怒潮》中扮演的角色是一個蕩婦，所以她穿紅色的連衣裙的另一個原因是為了使角色更加真實。但是對於金色緞面連衣裙的事情，她隻字未提。

瑪麗蓮繼續說，現在自己也成了明星，之前的「情愛時代」已經過去了，她將把注意力集中在電影表演上。然後瑪麗蓮輕描淡寫地說，歌羅馥的批評特別令人傷心，因為歌羅馥身為一名母親，瑪麗蓮非常欽佩她。對於歌羅馥而言，這是一個微妙的反擊，因為眾所周知歌羅馥虐待她的養子養女，而且她在職業生涯早期就拍了一部未公開的裸體電影。歌羅馥和瑪麗蓮都沒有提及前一年的女同性戀插曲。瑪麗蓮將會在《我的故事》中，把這一插曲作為對歌羅馥過去生活的描述。

瑪麗蓮還在 6 月份發行的名為《電影》(Motion Picture)的雜誌中，以自己的名義寫了一篇文章，以此來回應歌羅馥。這篇文章是描寫瑪麗蓮個人的最真情流露的文章之一。瑪麗蓮說自己是獨立的，並簡要說明了道德的相對性。她還引用亞伯拉罕‧林肯的話說：「如果你把尾巴叫作腿，那麼一隻狗有多少條腿？五條？不是。把尾巴稱作腿並不代表尾巴就是腿。」如果按照瑪麗蓮的古怪邏輯來推理，那麼這句話聽起來十分符合她的風格。然後，瑪麗蓮變得更加理性，正如她指出最高法院往往在裁決上存在分歧，其中四名法官意見統一，而另外五名法官認同另外一種觀點。「我們每個人都有權保留自己的觀點並行使自己的決定權，」她對歌羅馥說，「人身攻擊不會改變事實，也不太可能改變我。我喜歡按照自己的意願過自己喜歡的生活。」

影迷雜誌也有大顯身手的機會。雜誌《電影劇》刊登了一篇題為《荷里活對決瑪麗蓮‧

夢露》（*Hollywood vs. Marilyn Monroe*）的文章，聲稱「全鎮的重炮都被拖了出來，用一連串猛烈的責難來攻擊瑪麗蓮·夢露」。在接下來的一年裏，各類雜誌繼續關注並評論她的行為。於是一些維護明星形象的文字被援引來為瑪麗蓮辯護：她品德高尚，性格靦腆，是一個居家的女人。然而，她的支持者拋出了一個新的主題，他們稱讚瑪麗蓮影響了許多荷里活明星，使很多明星變得更加性感。他們認為，這種改變將使電視觀眾重新回到電影中來。據莎拉·格雷厄姆說，就連影片《鄰家女孩》（*girl-next-door*）中的明星也穿著緊身服裝，例如珍妮特·利（Janet Leigh）和珍妮·奇蓮（Jeanne Crain）。端莊的安妮·柏絲德（Anne Baxter）把頭髮染成金色，並在她最近拍攝的一部電影中跳了肚皮舞。

瑪麗蓮參演的下一部電影《願嫁金龜婿》於 1953 年春天開始拍攝。在這部影片中，瑪麗蓮飾演的角色更加傾向於展現天真無邪的形象，而不是蕩婦的形象，儘管她仍然穿著緊身性感的衣服。這部電影是在寬銀幕系統下拍攝的，是採用新的大銀幕技術以來拍攝的第二部電影，旨在吸引公眾的眼球，尤其是考慮到電視熒屏面積很小。這項技術是一個法國人發明的，霍士從發明人那裏買下了整個工藝流程，並且通過這個新的工藝流程拍攝了許多電影，同時租給其他製片廠以獲得巨額租金。

在影片《願嫁金龜婿》中，霍士將瑪麗蓮性感的身材優勢發揮得淋漓盡致。與此同時結合大銀幕技術，將整部影片打造成一場「奇幻之旅」，儘管瑪麗蓮在這部電影中偽裝了她的性取向，但是觀影效果甚至超過了《飛瀑怒潮》。瑪麗蓮扮演近視眼的波拉·德貝沃西（Pola Debevoise），有一次當她摘下眼鏡時竟然撞到了牆上。作為一個公認的花瓶角色，瑪麗蓮有著獨特的世界觀，並且完成了一次精彩的喜劇表演。編劇南奈利·約翰遜表示，他是以瑪麗蓮的真實生活為基礎塑造了波拉這個角色。蓓蒂·葛萊寶和羅蘭·比歌一起扮演瑪麗蓮的閨密，三個人共同主演了《願嫁金龜婿》（影片《紳士愛美人》裏的閨密組合只涉及了兩位女演員）。她們三個在紐約合租了一套公寓作為香閨，以便實施釣金龜婿的計劃，不過最終她們為了愛情還是選擇與普通人結婚。

無論是在銀幕上還是在場外，女演員們都很友好。葛萊寶像珍·羅素一樣平易近人，她知道自己的輝煌時代已經過去了。按照行業標準，30 歲的葛萊寶已經算是行業老前輩了（瑪麗蓮當時 26 歲）。《願嫁金龜婿》拍攝的第一天，在片場有很多記者，但是這些記者是來採訪瑪麗蓮的，而非葛萊寶。葛萊寶公開對瑪麗蓮表示歡迎，當瑪麗蓮對她的

女兒曾在騎馬時受傷這件事情表示關心時，她深受感動，而片場上其餘的人都沒有提及此事。在拍攝了幾部電影之後，葛萊寶就退休了。

羅蘭‧比歌是一位非常專業的演員，對於瑪麗蓮的遲到，重拍要求，她感到很惱火。此外，瑪麗蓮總是習慣看著比歌的額頭而不看她的眼睛也使比歌很生氣（抬頭看比歌的額頭會使瑪麗蓮的眼睛看上去更大，她已經知道所有的竅門了）。但是瑪麗蓮並不刻薄，所以比歌雖然有時候很惱火，但總體來說她還是很喜歡瑪麗蓮的。比歌說，她們兩人都是反抗剝削的「叛逆者」。比歌對瑪麗蓮說：「別讓他們擺佈你，對他們而言，你只是一件商品而已，所以你真正能信任的人很少。」然而，像其他人一樣，有時候比歌覺得瑪麗蓮讓人難以捉摸。很多時候，瑪麗蓮的思維邏輯對比歌來說並沒有意義。許多人對瑪麗蓮持有相似的評價。

南奈利‧約翰遜在每一場戲之前都要對演員進行排練。約翰遜為人低調而又彬彬有禮，但是他對演員的要求十分嚴格。有時候當瑪麗蓮想要退縮的時候，他就會冷不防地對她格外關注，然後就在其他人面前把瑪麗蓮描述成一個失敗者。導演讓‧尼古拉斯科努力與瑪麗蓮成為朋友，但是他有時會覺得瑪麗蓮似乎生活在另一個世界。尼古拉斯科說：「她從你身邊走過，目光呆滯，就好像被催眠了一樣。」

6月份，在影片《紳士愛美人》上映不久之後，珍和瑪麗蓮穿著類似的裙子，參加了荷里活明星的盛大典禮，並在中國劇院印下了她們的手印和腳印。在典禮上，瑪麗蓮打趣地說，應該把珍的胸部和臀部也印上去。然而這句話並不是空穴來風，蓓蒂‧葛萊寶以她的雙腿而聞名於世，並為自己的雙腿鑄模立在中國劇院裏，成為經典。最重要的是，瑪麗蓮的危機感解除了，並且衝出荷里活男演員的重圍，成為荷里活不朽的偶像。

1953年，瑪麗蓮繼續和喬‧迪馬喬交往，儘管他討厭瑪麗蓮性感的自我表現，並且拒絕參加荷里活的活動，因為這些活動都把瑪麗蓮當作「性」的象徵。瑪麗蓮的摯友西德尼‧斯科爾斯基替代了喬‧迪馬喬，經常陪伴她參加活動。在紐約，喬把大量精力都放在洋基棒球隊的賽事報道上。他經常生瑪麗蓮的氣，因為瑪麗蓮總是出爾反爾。她想通過周末去舊金山拜訪他家人的方式來加深他們兩人之間的關係，但是她卻繼續和其他男人約會。

隨著瑪麗蓮對喬的進一步瞭解，她發現喬手頭拮据，而且有些自私自利，是一個喜怒無常、情緒容易低落的人。他不僅乾淨得要命，而且準時得要命。他最喜歡的活動

是：看電視，和他的男性朋友一起玩撲克，在酒吧裏喝酒，討論他的棒球成就。他經常抽煙、喝咖啡，而且脾氣暴躁。在喬的幫助下，瑪麗蓮學會了強硬地面對那些電影大亨。除了法蘭・仙納杜拉，喬不信任荷里活的其他任何人。法蘭・仙納杜拉是一位意大利人，祖籍是西西里島。

但是有時候喬也很慷慨。1952 年的平安夜，瑪麗蓮沒有和他一起去舊金山，因為她不得不參加工作室的聖誕晚會。瑪麗蓮回到房間時，發現喬在她的房間裏佈置了一棵被裝飾過的小聖誕樹。喬經常送禮物給瑪麗蓮，包括她珍藏的一件黑色貂皮大衣也是喬在 1953 年聖誕節時送給她的。在 1950 年代，皮毛是奢侈的象徵。雖然瑪麗蓮平時並不關注這些，但是她很喜歡這件貂皮大衣。喬開始和瑪麗蓮的一些朋友親近起來，尤其是肖夫婦和卡格爾一家。瑪麗蓮喜歡讓年長的百老匯票務經紀人喬治・索洛塔雷經常和喬待在一起，並打理喬的事務，他把瑪麗蓮當作自己的女兒對待。瑪麗蓮喜歡孩子，她和喬・迪馬喬二世非常親密，他也很喜歡瑪麗蓮。

瑪麗蓮總是說喬是個出色的情人。她還說喬是個擊球手，可以把球從公園裏打到公園外。瑪麗蓮說如果婚姻中只有性，她會和喬做永遠的夫妻。當我讓喬的朋友湯姆・索貝克（Tom Sobeck）解釋瑪麗蓮所說的「擊球手」是什麼意思時，他說喬在滿足女人方面做得「好極了」，甚至連妓女看到他赤裸的樣子，都會「退卻」。

喬在黑手黨中的朋友們對瑪麗蓮既害怕又迷戀。大多數喬喜歡去的地方（如夜總會）都有黑幫支持者。在紐約的時候，他去過圖茨・紹爾餐廳，這也是仙納杜拉經常光顧的一家以男性體育愛好者為主要顧客的餐廳。喬前往大西洋城，去了「500 俱樂部」，這家俱樂部是他的朋友帕斯奎爾・斯卡尼・達馬托（Pasquale (Skinny) D'Amato）開的，他是在二戰期間駐紮在大西洋城附近時結識的斯卡尼。喬第一次見到仙納杜拉是在這家俱樂部，仙納杜拉常在這裏演出。斯卡尼曾因販賣婦女賣淫觸犯了法律而被關進監獄，但即使這樣也掩蓋不了斯卡尼那溫文爾雅的意大利人的氣質。

喬的哥哥邁克（Mike）於 1953 年 5 月去世，這使得瑪麗蓮和喬的關係更親近了，因為喬向她尋求慰藉。三個月後，瑪麗蓮開始拍攝影片《大江東去》，這是一部關於 1860 年代在美國西部生活的影片。拍攝場地在加拿大亞伯達省班夫鎮，因為那裏的景色與影片的場景類似。瑪麗蓮之所以同意參演，是因為她欠了霍士一部電影，而且她為這部影片獻唱

的歌曲也是她喜歡的。但是在拍攝初期，瑪麗蓮和電影導演奧托·普雷明格之間就出現了問題。像瑪麗蓮一樣，奧托·普雷明格也欠了霍士一部電影，因此扎努克命令他必須執導。奧托·普雷明格不喜歡這部影片，也不喜歡瑪麗蓮的表演。普雷明格和瑪麗蓮的合作很糟糕，於是，喬坐飛機過去幫助瑪麗蓮。

在所有荷里活的獨裁導演中，奧托·普雷明格是最糟糕的一個。正在附近拍電影的雪莉·溫特斯前去探班，她看到普雷明格恐嚇瑪麗蓮。電影製片人斯坦利·魯賓（Stanley Rubin）成了瑪麗蓮的保護神，他稱普雷明格是「惡霸」。羅拔·米湛發現普雷明格既邪惡又粗魯，尤其是對女性。在拍攝的第一天後，普雷明格和瑪麗蓮就互不理睬，米湛成了他們的「中間人」。瑪麗蓮的表現越來越差勁，總是遲到，台詞也搞得一團糟。然而，米湛指出，這是由於瑪麗蓮月經不調造成的，而且很多時候，當劇組裏的人咒罵她太自私，不配合拍攝時，其實她正在更衣室裏因疼痛而抽搐。

不出所料，當娜塔莎·萊泰絲在片場指導瑪麗蓮的時候，普雷明格和她發生了衝突。於是普雷明格解僱了她，但是瑪麗蓮又讓她復職了。普雷明格經常光顧山姆·史匹格的「男孩俱樂部」，他咆哮著說瑪麗蓮應該回到「最初的職業生涯」。這句話激怒了瑪麗蓮。有一次瑪麗蓮踩在一塊潮濕的岩石上扭傷了腳踝，但是她綁好繃帶後回到了片場，這對普雷明格而言是一種反擊。雪莉·溫特斯說瑪麗蓮用繃帶綁腳踝是為了讓普雷明格感到內疚。溫特斯評論道：「笨？我的朋友瑪麗蓮就像一隻狐狸。」

《大江東去》是一部關於印度人、膽小鬼賭徒在河邊生活的電影。瑪麗蓮飾演一位歌舞廳歌手，她在米湛被莫須有的罪名指控入獄期間照顧他的兒子，最後來到了米湛的農場。在整個電影中，瑪麗蓮要麼穿著簡約的舞廳服裝，要麼穿著緊身的藍色牛仔褲。在一個場景中，當她和米湛逃離印第安人，乘著木筏逃跑時，湍急的河水把她淋透了。她濕漉漉的衣服緊貼著皮膚，凸顯出了她的身材。

瑪麗蓮討厭這部電影，將其稱之為是她西部電影的「Z」級別（B類電影中的文字遊戲），在這類電影中，演員們排在第三位，即在風景和馬匹之後。她在中國劇院和西德尼·斯科爾斯基一起看了這部電影。之後，她在別人看不見的拐角處走來走去，並且吐了。諾琳·納什和達里爾·扎努克一起觀看了這部電影的點映，納什大聲說她不喜歡瑪麗蓮在影片中的表演。但是不管怎樣，在這部影片中瑪麗蓮並不是一個愚蠢的金髮女郎，她

飾演的角色堅強而有韌性，就像她曾出演過的電影《無需敲門》和《夜間衝突》一樣。她表現出了一名電影演員的魅力，而且罕見地打開了她「性感電壓」的按鈕。

根據雪莉·溫特斯的說法，瑪麗蓮扭傷腳踝後，服用了複方羥考酮，並且用幾杯伏特加沖洗以緩解疼痛。複方羥考酮屬麻醉劑，於 1950 年代初研發，並且很快就成了治療劇烈疼痛的主要藥物。除了減輕疼痛之外，它還能令人產生興奮感，但是也非常容易上癮。

到 1952 年，瑪麗蓮開始使用處方藥，特別是用於焦慮和失眠的戊巴比妥鈉和西可巴比妥，以及讓人精力充沛的安非他命。早在幾年前，這些藥物就已經在第二次世界大戰期間提供給士兵，戰爭結束後便大量銷售給平民。它們被稱為神奇的藥物，可以緩解許多美國人的焦慮和抑鬱。然而人們對這些藥物的副作用和上癮的可能性卻知之甚少。到 1947 年的時候，人們大約研發出 1,500 種巴比妥酸鹽，其中戊巴比妥鈉、西可巴比妥以及異戊巴比妥知名度最高。醫生免費給人們開這些藥品的處方，它們在荷里活很受歡迎，因為在那裏，與電影製作相關的每個人都會產生緊張焦慮感。安非他命也頗受歡迎，因為它可以被用來緩解巴比妥酸鹽引起的暈眩。特別是演員們，必須清早起床，並且在一整天漫長的拍攝過程中保持活力。除此之外，安非他命也被用來幫助節食。

1954 年，霍士聘請謝瑞·諾斯管束瑪麗蓮。根據他的說法，霍士的大多數演員都在服用處方藥。「我們工作如此努力以至於睡不著覺，我們必須吃安眠藥才能休息。」在派對上給大家分發安非他命和巴比妥酸鹽，作為家庭禮物，也用作撲克遊戲的籌碼。據作家特倫斯·拉蒂根介紹，這些藥品以廣告的形式刊登在雜誌上，並以各種顏色、大小和形狀的小藥丸的形式在演播室分發，因為它們可以使人保持冷靜。

邦尼·加德爾（Bunny Gardel）是瑪麗蓮的化妝師。據加德爾回憶，早在 1950 年代初瑪麗蓮就隨身攜帶著一個裝滿藥片的塑料袋，其中的藥品包括興奮劑和鎮靜劑。截至 1955 年，瑪麗蓮對處方藥的用量已經很大了。她是個典型的癮君子，掌握了百科全書般的毒品知識。「如果我之前沒有嘗試過某種藥品，」瑪麗蓮對蘇珊·斯特拉斯伯格說，「那麼它根本就不存在。我是一名『夜戰老兵』。」瑪麗蓮的朋友德洛斯·史密斯（Delos Smith）說她把人生當成了一場俄羅斯輪盤賭。德洛斯說：「瑪麗蓮服用五粒藥才能入睡，但是服用七粒會致命，多年來，瑪麗蓮一直活在剩下那兩粒使她遠離死亡的藥丸裏。」瑪麗蓮經常建議大家一起自殺，她也和其他密友簽訂了協議，協議中規定如果他們都認真考慮自

殺，就會互相打電話給對方。瑪麗蓮內心的惡魔很難對付，克利福德·奧德茨將其稱之為「黑暗的土壤」，她的根在那裏覓食。有時她視死亡為一種解脫，蘇珊·斯特拉斯伯格說，這是她「倒扣的王牌」。

小薩米·戴維斯很瞭解瑪麗蓮，他堅持認為瑪麗蓮處方藥的使用量並不比許多荷里活演員的使用量高，儘管他可能低估了瑪麗蓮。巴比妥類藥物的危險在於身體要適應它們，並且需要越來越多的藥才能使人放鬆。只有戒掉一段時間，或者把巴比妥類藥物換成另外一類藥物，例如換成鴉片製劑，才能使人從這種耐藥性中恢復過來。一開始上癮程度並沒有那麼嚴重，因此戒癮症狀也不是很劇烈。然而，隨著時間的推移，戒癮症狀可能會隨之加重，而成癮會導致失眠、恐慌、情緒不穩定、心不在焉等症狀，並且出現幻覺。安非他命也很危險，長期使用後，它們會降低體內儲存血清素的中樞釋放神經遞質的能力，這樣會使人抑鬱。多年來，瑪麗蓮的抑鬱症狀越來越明顯。

瑪麗蓮還用酒精來安撫自己，緩解自己的情緒，但是多年來她一直對自己的飲酒量加以控制。她說之所以養成這個習慣，是因為一位婦科醫生建議她可以偶爾喝一小口伏特加來治療月經痙攣。當小薩米·戴維斯來《紳士愛美人》的片場拜訪瑪麗蓮時，小薩米斷定她沒有大量飲酒。不過約翰·斯特拉斯伯格（John Strasberg）說，瑪麗蓮用李施德林牌漱口水來掩蓋酒精的氣味。由於體重的增加，瑪麗蓮開始擔心酒水的卡路里含量。1955年早些時候，瑪麗蓮和米爾頓、艾米·格林一起住在康涅狄格州，瑪麗蓮每天吃晚飯時只喝一杯酒。有些朋友說瑪麗蓮不喝酒，是因為她對酒精過敏，但實際上有時候她不喝酒可能是因為服用了巴比妥酸鹽或安非他命。

1953年春天，在開始拍攝影片《願嫁金龜婿》之前，除了月經痙攣以及在1952年5月切除了闌尾，瑪麗蓮並沒有病得很嚴重，但她的健康狀況開始每況愈下。瑪麗蓮得了頭痛病、蕁麻疹和支氣管疾病。有時候在去片場前她會嘔吐，她選擇的主要藥物戊巴比妥鈉就容易引起頭痛、惡心和便秘。

有時瑪麗蓮捏造疾病，因為她已經累得精疲力竭，或者是為了和製片人討價還價。據傑克·科爾說，如果瑪麗蓮在臉上發現了一條皺紋，她就會打電話請病假。科爾可能有些誇大其詞。但是瑪麗蓮既是一個完美主義者又缺乏自信心，這兩點迫使她打電話請病假。通常醫生會診斷她患上了貧血症，然後給她注射維生素 B12，這樣會使瑪麗蓮產生一

種幸福感。

　　瑪麗蓮還患上了過敏症。飲酒和服藥都會使肝臟負擔加重，而肝臟是人體的解毒中心。過敏包括對食物敏感或者是對花粉敏感，隨著病情發展會引起鼻塞，而吸煙會使不適症狀加重。然而瑪麗蓮就像大多數的同齡人一樣，吸煙成癮。如果鼻腔通道被一直堵塞，細菌和病毒很容易侵入，這樣就會導致感冒和支氣管炎。瑪麗蓮流產了多少次呢？這足以引起嚴重的疤痕組織問題。當我問斯蒂芬·斯科爾斯基這些時，她並沒有正面回答我。她說在荷里活圈內這是一種非常流行的節育方式。事實上，儘管瑪麗蓮在聲明中說想生個孩子，但是據蘇珊·斯特拉斯伯格說，一方面，矛盾的瑪麗蓮害怕懷孕會導致她的身體機能下降，而且她害怕承受分娩的痛苦。另一方面，流產導致瑪麗蓮很抑鬱，她覺得自己再也不會有孩子了。

　　儘管如此，瑪麗蓮仍然保持旺盛的精力，穿梭於兩部電影的拍攝片場，有時只是休息片刻。電影製片廠下定決心讓自己投入的錢從明星身上得到回報，於是他們敦促這些演員們一部接一部地拍電影。瑪麗蓮有抑鬱症，但是她把這些隱藏了起來，就像她隱藏了經期的痛苦一樣。失眠仍然困擾著她，她體內的「怪物」也是如此。但在這段時間裏，她常常顯得有一些輕度狂躁。但是通過不斷調節自身的情緒，她最終完成了電影的拍攝。

　　1953 年 9 月底，格雷絲·戈達德去世了，這對瑪麗蓮來說是個打擊，在她童年時期格雷絲一直支持著她。多年來格雷絲一直擔任瑪麗蓮的業務經理，為她保管帳目，計算稅金，並且回覆粉絲郵件。此外，格雷絲還定期去療養院看望格蘭戴絲。瑪麗蓮為格雷絲支付了安葬費，將格雷絲安葬在韋斯特伍德紀念墓園，安娜·勞爾也埋葬在那裏。之後喬·迪馬喬開始幫助瑪麗蓮的事業。喬認為瑪麗蓮需要一位專業的商業經理來打理她的事務，而不是其他的家庭成員，畢竟她是一位大明星。喬通過他的律師勞伊德·萊特（Loyd Wright）會見了伊內茲·梅爾森。伊內茲·梅爾森是一位堅強的母親，她經營著一家小型的荷里活管理公司。喬向瑪麗蓮推薦了伊內茲，瑪麗蓮也僱用了她。在瑪麗蓮的眾多助手中，伊內茲也是喬的忠實擁護者。

　　瑪麗蓮喜歡伊內茲，她是另一位值得信賴並且能給予瑪麗蓮忠告的年長女性。瑪麗蓮喜歡五顏六色會說話的鳥，於是伊內茲養了鸚鵡。瑪麗蓮小時候和吉芬一家住在一起，她經常去吉芬家的鳥舍和鸚鵡玩耍；她也喜歡住在荷里活山上的伊內茲家，和伊內茲

飼養的小鳥一起玩。伊內茲在鳥籠裏為鳥兒安裝了鞦韆、棲息處以及供小鳥戲水或飲水的盆形裝飾物，看起來伊內茲有可能會取代格雷絲在瑪麗蓮生活中的地位。伊內茲對瑪麗蓮的一些家庭成員十分友好，比如伊妮德・克內貝爾坎普，但她並沒有成為瑪麗蓮的第二個格雷絲。瑪麗蓮已經安排安妮・卡格爾、塞尼亞・卓可夫（Xenia Chekhov）和洛特・戈斯拉爾擔任她的年長女導師，有時候相當於是她的母親。

伊內茲接管了照顧格蘭戴絲的任務。伊內茲每周都去看望格蘭戴絲，並且保證在每個星期日都帶她到當地的基督教科學教堂。她為格蘭戴絲買了生日賀卡和聖誕卡片，並且署上瑪麗蓮的名字。格蘭戴絲仍然穿著護士的制服，她幻想著自己是一名基督教科學的護士。格蘭戴絲花費大量時間閱讀《科學和健康》，並且給政府官員或波士頓基督教科學教會的官員寫信。伊內茲從未向外界公佈過這些。伊內茲忠實地為瑪麗蓮服務了多年，儘管她對於瑪麗蓮在遺囑中沒有給她留下任何東西而感到很生氣。瑪麗蓮死後，伊內茲被指派為瑪麗蓮加州房產的負責人，她保留了在瑪麗蓮的布倫特伍德家的文件，其中有許多瑪麗蓮的個人資料。

1953 年 9 月，《展望》雜誌派攝影師米爾頓・格林到荷里活為瑪麗蓮拍攝專輯。格林去荷里活時，他已經和瑪麗蓮相識四年了，但這是他第一次為瑪麗蓮拍照。現在格林成名了，《展望》雜誌剛剛以年薪 10 萬美元作為條件把他從《生活》雜誌挖了過來。在 1950 年代，10 萬美元是一筆巨款。他在紐約過著一種瀟灑而不羈的上流生活，擁有一間工作室，位於列克星敦大街上一棟舊辦公樓的頂層。這是一個充滿陽光的「洞穴」，是名人的聚集地 —— 爵士音樂人、戲劇演員、電影明星。格林是第一批在康涅狄格把閒置房屋改造成一個家的紐約人之一。他總是穿著黑色衣服，雖然他 30 歲了，但是看起來卻很年輕。當瑪麗蓮見到格林時，她對格林說：「你看起來像個男孩！」格林回答說：「你看起來像個女孩！」

1953 年秋，格林又為瑪麗蓮拍攝了許多照片。有一張是瑪麗蓮穿著一件普通的連衣裙，依偎著一棵多節的樹；在另一張照片中，她穿著一件黑色長毛衣，遮蓋著她裸露的身體；最後一張照片中，她抱著一把俄羅斯三角琴，它是演奏俄羅斯民間音樂的主要樂器。這張照片講述了一個複雜的故事。一個女人演奏弦樂器是西方藝術中的一個標準主題，象徵著一個操持家務的女人撫慰著一個家庭，象徵著男藝術家或者女藝術家的繆思。瑪麗蓮

穿著一件長緞子衣服，光著腳，看上去猶如一位藝術女神。這張照片讓人覺得瑪麗蓮可以在影片《卡拉馬助夫兄弟們》中扮演格露莘卡。但是截至 1953 年，這部電影仍在籌劃中，遲遲沒有上映。

米爾頓和瑪麗蓮一樣，很害羞，也很內省，總是和藹可親，就像是個迷路的小男孩。他也是個口吃的人，有時說話語無倫次，但他的聲音溫柔而誘人，迷住了他的模特兒，並得到了模特們的崇拜。他喜歡每個人，並善於解決問題，以避免不必要的爭論。作為米爾頓的拍攝模特，格洛麗亞·范德比爾特說：「他非常巧妙地表達了自己的觀點，使我能夠全神貫注地進行拍攝。」瑪麗蓮會成為米爾頓的繆思，就像朵蓮麗（Dorian Leigh）和理查德·阿維頓一樣。瑪麗蓮評論說：「直到我看到米爾頓的照片，我才真正喜歡上拍照。他是一名藝術家，即使他在創造一些無聊的時尚時，也能做出一些美麗的東西來。」

瑪麗蓮告訴米爾頓她工作中存在的問題，例如，她的工資不高，達里爾·扎努克拒絕讓她出演題材嚴肅的電影，製片人和導演如何命令她四處奔波。格林告訴瑪麗蓮，他想開一家電影製作公司，於是在這一點上，他們彼此互相吸引。但是按照約定，格林必須回到紐約與艾米·弗蘭科（Amy Franco）結婚。艾米·弗蘭科曾是理查德·阿維頓的模特，她是一個意志堅定的女人，有很強的組織能力和強大的自信心，把自己和米爾頓的生活安排得井井有條。後來，她為瑪麗蓮也提供了同樣的「服務」。

米爾頓和艾米結婚後，他帶著艾米一起回到荷里活為《展望》雜誌拍攝了另一組照片。這對夫妻和瑪麗蓮走得很近，並且帶她去荷里活參加派對，結束了她的「葛麗泰·嘉寶」時期。艾米喜歡參加真·基利（Gene Kelly）周六晚上的猜字謎派對，因為在遊戲中她表現得就像一個神童。相反地，米爾頓和瑪麗蓮並不擅長這類遊戲，於是他們坐在角落裏聊天。有一次，艾米和喬·迪馬喬都出了城，據說就在那時米爾頓和瑪麗蓮可能發生了婚外情，儘管艾米一直在否認。但是米爾頓內心裏是不願離開艾米的。喬曾在加拿大對瑪麗蓮很好，於是瑪麗蓮決定嫁給喬。

如今瑪麗蓮已經是一位大明星了。讓·尼古拉斯科回憶了 11 月下旬在威爾希爾劇院舉行的《願嫁金龜婿》的特別首映式。劇院人滿為患，一大群人站在外面。就在這時突然傳來巨大的呼喊聲，一聲聲尖叫傳來：「瑪麗蓮！瑪麗蓮！」那種感覺「就像一場即將來臨的地震」。瑪麗蓮穿著一件白金相間的連衣裙，白色珠子在雪白的絲綢上閃閃發光，凸顯

著她身體的每一條曲線。四個警察護送她穿過人群，走進劇院，觀眾都站在那裏看她。為了看得更清楚些，有些人爬到了座位上，甚至傳奇人物西素・迪密爾（Cecil DeMille）也爬到了座位上。尼古拉斯科最後說：「我目睹了她爆棚的人氣。」

但是瑪麗蓮的生活卻是一團糟。12月，她的裸照《金色的夢》作為裸體照片插頁首次出現在《花花公子》雜誌上。對於瑪麗蓮來說，這完全是個意外。除此之外，粉絲雜誌暗示她和娜塔莎是情人關係。瑪麗蓮需要平息這些猜測，儘管是以一種自相矛盾的方式。12月底她開始將自己的「性冒險」寫進自傳，這本自傳由瑪麗蓮口述，由本・赫克特代筆。儘管瑪麗蓮和她的經紀人查爾斯・費爾德曼一直在遊說，但是扎努克仍然拒絕讓她扮演一個嚴肅的角色。有傳言說在《紅絲絨鞦韆裏的女孩》（The Girl in the Red Velvet Swing）和《瑪米・斯多沃的反叛》（The Revolt of Mamie Stover）這兩部電影中扎努克為瑪麗蓮安排了角色，但是她拒絕了。前者是因為瑪麗蓮要扮演的角色很平庸，而後者是因為影片中的瑪米・斯多沃分明就是一個妓女，而瑪麗蓮不想扮演這樣的角色。1953年末，扎努克在翻拍的蓓蒂・葛萊寶曾參演的一部影片中，把瑪麗蓮塑造成一個歌舞女郎，這進一步激怒了她。

在她與扎努克的矛盾中，瑪麗蓮忽視了扎努克在1953年3月發佈的備忘錄，在備忘錄中他取消了所有主題嚴肅的電影，甚至是那些已經在製作中的電影。霍士將只拍攝娛樂電影，這些電影大部分都是霍士用自己的模式拍攝的。許多霍士電影的票房都很慘淡，包括影片《薩巴達傳》，即使這部電影的主演是馬龍・白蘭度和安東尼・昆（Anthony Quinn）也無濟於事。扎努克甚至取消了拍攝哈里・考恩接手的電影《碼頭風雲》（On the Waterfront）。斯皮羅斯・斯庫拉斯曾口口聲聲說，扎努克需要為霍士賺錢。刊登在報紙上的斯皮羅斯・斯庫拉斯的信件表明，扎努克並不想放棄拍攝嚴肅題材的電影，他只是在按照斯庫拉斯的命令行事。瑪麗蓮被認為是一個偉大的賺錢機器，只需要她扮演一個性感的金髮女郎就可以。讓瑪麗蓮參演霍士的音樂劇可以使扎努克賺大把的錢。

瑪麗蓮必須做些什麼才能獲得更高的地位，於是她快刀斬亂麻，嫁給了喬・迪馬喬。與美國最受歡迎的運動之王喜結連理後，瑪麗蓮更加令萬眾矚目：她是與明星運動員結婚的女王，這是所有美國人的夢想。當她嫁給吉姆・多爾蒂時，她就已經俘獲了一名當地的運動員。但是與喬・迪馬喬的結合是史詩級的，是一段「全國級別」的浪漫愛情，而

不是「小城鎮的結合」。瑪麗蓮的粉絲團不斷壯大，因為喬的粉絲也喜歡她。她不僅吸引了男性體育迷，而且還吸引了那些迷戀喬英勇地位的女性。無論瑪麗蓮犯下了什麼錯，喬的美德都能將之從人們的視線中抹除。瑪麗蓮曾敗給了扎努克，因為當瑪麗蓮沒有按要求出演影片時，扎努克把她停職了。但是在瑪麗蓮嫁給喬之後，扎努克又不得不把她請回來。

這場婚禮於1954年1月14日在舊金山舉行。為了滿足喬的意願，瑪麗蓮穿著一套訂製的深色服裝，衣領是白色的。這套衣服把瑪麗蓮包得嚴嚴實實，甚至連下垂的領口都沒有。近500名記者、攝影師和粉絲擠進了婚禮現場，但是令人意外的是主角卻沒有出現。當瑪麗蓮和喬決定出發的時候，瑪麗蓮給霍士的公關總監哈里‧布蘭德打了個電話，並且把相關細節告訴了他。瑪麗蓮一直都很重視宣傳工作。

然而，在與瑪麗蓮簽訂新合同時，扎努克不願意妥協，他仍然拒絕將瑪麗蓮的創意融入她參演的電影中。扎努克為瑪麗蓮安排了影片《七年之癢》的主角，這部電影是由比利‧懷爾德執導的，在百老匯大熱。由於瑪麗蓮非常想參演這部電影，即使扎努克以要求瑪麗蓮參演音樂劇《娛樂至上》作為交換條件，她也同意了，但是瑪麗蓮並不喜歡這部音樂劇裏面的情節和歌曲。瑪麗蓮很害怕與百老匯的一些頂級舞者和歌手一起演出：埃塞爾‧默曼（Ethel Merman）、丹‧戴利（Dan Dailey）、唐‧奧康納米（Donald O'Connor）以及齊‧蓋諾（Mitzi Gaynor）。然而，她終究是同意了，並且希望演出能夠成功。根據瑪麗蓮所簽訂的合同，她參演什麼樣的電影仍然由製片廠決定。

2月初，喬和瑪麗蓮去日本度蜜月，棒球在日本很受歡迎，喬將在日本開設棒球訓練營並且指導當地的球隊，他以前也做過同樣的事情。他們所乘坐的航班在到達東京前，經停火奴魯魯。就在飛到火奴魯魯時，瑪麗蓮用手摸了摸喬的後背，卻被喬弄斷了手指。喬不喜歡在公共場合被觸摸，當瑪麗蓮摸他的後背時他嚇了一跳，轉過身來用他那隻大手抓住了瑪麗蓮的手指，並且折斷了她的一根骨頭。這可能是一次意外，但也是一種預兆。當記者注意到瑪麗蓮那綁著繃帶的手指，問她出了什麼事時，她回答說：「我把手指戳到了一扇門上。」

來到日本，喬本應該是明星，但是人們卻對著瑪麗蓮尖叫。他們叫瑪麗蓮「夢醬」（monchan），意思是小女孩，或者他們用日語尖叫著「扭起屁股啦」。也許喬以前並不知道，但是現在喬意識到人們想要見的是瑪麗蓮而不是他本人。抵達日本一周後，瑪麗蓮前

往韓國為軍隊演出。一位美國將軍向她發出了邀請，但她仍然想去朝鮮感謝那些粉絲，因為是這些粉絲的信件使她成了明星。在 1953 秋天，當威廉・荷頓（William Holden）參觀韓國的軍事基地時，他發現瑪麗蓮的裸照隨處可見。扎努克拒絕了瑪麗蓮去韓國軍事基地的請求，但是如今瑪麗蓮有了話語權，她對扎努克提出抗議。喬可能也曾試圖阻止瑪麗蓮前往，但是她沒有聽喬的話。在瑪麗蓮的心目中，她的事業是最重要的。

對於瑪麗蓮而言，這次旅行使她極具成就感。瑪麗蓮穿著梅色亮片連衣裙，以她自己的典型方式演繹了《讓我們再來一次》。她所到訪的十個軍事基地裏，每一個基地都有上萬名男人幾近瘋狂。據《洛杉磯時報》報道，有一站觀眾甚至擁向舞台，「就像時代廣場上的鮑比・索克斯（Bobbysoxers）一樣」。在另一站的一次聚會上，軍隊高層喝醉了，說了一些不恰當的話，有傳言說國會對此還進行了調查。《星條旗報》的記者報道這件事說：「在本周，這個社會從一種形式的騷亂發展到另一種形式的騷亂。」瑪麗蓮對此不屑一顧，她總是說這是她職業生涯中的一個高峰。

喬在日本的電視節目中看到了瑪麗蓮在韓國的表演，他感到很憤怒。回到日本後，喬威脅瑪麗蓮說，如果她繼續這樣不加收斂的話，他就會和她離婚。喬經常出其不意地「像狼一樣嚎叫」。喬本應該意識到，甜美外表下的瑪麗蓮其實是很固執的，她根本沒打算改變自己。就瑪麗蓮而言，她再次違背了伊力・卡山給予的建議——1951 年伊力・卡山在寫給瑪麗蓮的信件中建議她應該避免與專橫跋扈的男人在一起。瑪麗蓮對男性的吸引力很強，但與此同時這也使她總是陷入被男性控制的風險中。

結束日本之旅後，瑪麗蓮和喬一起去了舊金山，並且和喬的家人住在一起。現在喬希望瑪麗蓮能夠留在家裏，成為一個全職太太，但是瑪麗蓮卻把注意力又轉到了荷里活。3 月 9 日，她回到荷里活參加《電影劇》的頒獎，她在影片《紳士愛美人》《願嫁金龜婿》中扮演的角色獲得了年度最佳女演員獎。西德尼・斯科爾斯基陪她參加了頒獎儀式。3 月 21 日，在威廉・莫里斯經紀公司已經為瑪麗蓮服務了一段時間之後，她與這家公司解除了合約，並且與查爾斯・費爾德曼的著名藝術家經紀公司簽了約。從 1951 年起，費爾德曼就代表瑪麗蓮與達里爾・扎努克進行合同談判。

5 月 2 日，瑪麗蓮搬到荷里活開始拍攝影片《娛樂至上》，喬跟她一同前往。瑪麗蓮告訴喬，她必須履行與霍士簽訂的合同。但喬希望他們能有一段像棒球教練利奧・杜羅徹

（Leo Durocher）和電影演員拉倫‧戴（Laraine Day）那樣的婚姻，因為拉倫‧戴非常專注於自己的婚姻，僅僅拍攝了幾部電影而已。然而，這只是一個白日夢。瑪麗蓮不會因為婚姻而使自己的事業受到阻礙。

1954年春天，瑪麗蓮對喬的不滿情緒變得明顯起來，當時她告訴西德尼‧斯科爾斯基，她打算嫁給阿瑟‧米勒。她是在和斯科爾斯基開玩笑還是表達了她的真實願望呢？4月份，瑪麗蓮在《選美》雜誌上發表的一篇文章中寫到了自己對米勒的欽佩之情，並且向米勒透露自己讀過他的大部分作品。無論如何，在嫁給喬之後，很長一段時間以來瑪麗蓮並不忠於喬，比如那年春天，她開始和哈爾‧謝弗有染。這位爵士音樂家不僅是她當初參演影片《紳士愛美人》時的聲樂教練，而且在她參演影片《娛樂至上》時指導過她。瑪麗蓮說，哈爾‧謝弗是她所認識的最溫柔的男人。喬繼續跟隨洋基隊去紐約做他的電視節目。

喬當棒球運動員的幾年時間使他成了「遊牧民」，也是他人生旅途中最快樂的時光。瑪麗蓮和謝弗的婚外情在一定程度上證明了她早些時候和弗雷德‧卡格爾的婚外情是真實的，而弗雷德‧卡格爾是瑪麗蓮1948年在哥倫比亞大學學習期間的聲樂老師。但與卡格爾不同的是，謝弗想讓瑪麗蓮和喬離婚並嫁給他。瑪麗蓮同意了，但是有時候她也會陷入自我矛盾之中。瑪麗蓮告訴謝弗，她會為他皈依猶太教，她還用假髮和一件樣子不好看的衣服來偽裝自己，隱姓埋名地和謝弗在一起。瑪麗蓮見了謝弗的父母，並且願意花幾個小時聽他彈鋼琴。「瑪麗蓮喜歡音樂家的陪伴，」讓‧尼古拉斯科寫道，「她喜歡與音樂家交談，喜歡與他們開玩笑。當然，音樂家也喜歡她。我一直認為，一個音樂人將會是她正確的婚姻選擇。」長期以來，喬忽視了瑪麗蓮與謝弗的關係，因為據說謝弗是同性戀。

既然娶了瑪麗蓮，喬‧迪馬喬希望瑪麗蓮能服從他，但她沒有。瑪麗蓮在比華利山莊達西尼大道的一所公寓裏住了一年。公寓位於市中心，靠近伊內茲‧梅爾森的辦公室，而且離荷里活不遠，許多明星都曾在此處居住。公寓被高大的灰色圍牆包圍，有效地杜絕了記者和歌迷的騷擾。瑪麗蓮喜歡達西尼大道的公寓，但這套公寓只有一間臥室，然而喬‧迪馬喬想要一個能夠同時容納他兒子的住所。伊內茲幫他們在比華利山莊找到了合適的房子，租期為六個月。他們搬了進去，但喬‧迪馬喬大部分時間都在那裏打牌、看電視。他們爭吵的次數越來越多，而且他開始對瑪麗蓮施暴。瑪麗蓮也許害怕他，但這並沒有阻止她做自己想做的事，包括繼續維持與哈爾‧謝弗的曖昧關係。

由於沉迷於瑪麗蓮的美色，喬·迪馬喬很擔心失去她。於是，他找來私人偵探跟蹤瑪麗蓮。7月初，哈爾·謝弗受到喬·迪馬喬心腹的威脅，但他自殺未遂。他蘇醒後，瑪麗蓮照顧了他幾周。人們推測她和喬·迪馬喬漸行漸遠了，儘管在拍攝《娛樂至上》「熱帶的熱浪」這一幕時，喬出現在片場。當天的這場激情戲尺度很大，所以瑪麗蓮邀請喬·迪馬喬去現場的原因令人費解。她穿著一件非常暴露的上衣和一條撕裂的裙子，戴著卡門·米蘭達（Carmen Miranda）頭飾，跳著傑克·科爾為她編排的性感舞步。喬·迪馬喬一定已經完全意識到，他在試圖說服瑪麗蓮變得端莊謹慎的戰鬥中一敗塗地，這讓他怒不可遏。

由於瑪麗蓮經常打電話請病假，《娛樂至上》的拍攝嚴重超期。與其他參演的舞者相比，瑪麗蓮有一種優越感，她覺得與比她矮得多的唐納德·奧康納（Donald O'Connor）對戲非常滑稽。只有出演音樂劇時她才會熱情高漲，除此之外，她似乎厭倦了扮演花瓶角色，即使她這次扮演的角色並不是一個金髮傻妞。從內心來講，瑪麗蓮希望通過努力，使自己成為專業演員。有傳言說，她在拍攝過程中酗酒、吸毒，但當時與瑪麗蓮在一起很長時間的哈爾·謝弗告訴我，瑪麗蓮和他在一起的時候沒有喝過酒或嗑過藥。那年春天，瑪麗蓮可能遭受了子宮內膜異位症引起的痛經，她在11月做了一次婦科手術，其中子宮內膜異位囊腫很可能被切除了。

對瑪麗蓮來說，1954年的春天和平常沒什麼不同，她依舊過著幾種生活——嫁給了喬·迪馬喬，與哈爾·謝弗曖昧不清，工作上努力完成《娛樂至上》的拍攝，並繼續向本·赫克特口述自傳。作為丈夫，喬·迪馬喬希望妻子在口述自傳中還是不要提過去的風流荒唐事為好，但意想不到的事情發生了，在未經瑪麗蓮允許的情況下，自傳裏相關的內容突然出現在英國曼徹斯特的小報上！另外，米爾頓·格林依然和瑪麗蓮保持聯繫，他們在討論成立一家製片公司。

那年春天，攝影師米爾頓來到荷里活，在霍士的露天片場為瑪麗蓮拍照。在服裝部，他們找到了珍妮花·鍾絲（Jennifer Jones）在拍攝《聖女之歌》（The Song of Bernadette）時穿的服裝，那部電影講述了一個農婦變成聖人的故事。瑪麗蓮穿著影片中農婦的衣服，用《聖女之歌》電影的原場景，米爾頓為她拍攝了一張照片。根據艾米·格林的說法，這是一個「最大的笑話——讓世界上最性感的標誌性人物穿上聖女貝爾納黛特的衣

服」。瑪麗蓮知道服裝部管理員希爾達夫人手頭拮据，當瑪麗蓮完成拍攝時，她把一張 100 美元的鈔票偷偷塞進了希爾達夫人的口袋，這是典型的瑪麗蓮風格。

到了 1945 年，優雅成了瑪麗蓮的口頭禪，因為受艾米·格林的影響，優雅是當時瑪麗蓮最希望擁有的東西。瑪麗蓮總是和格洛麗亞·羅曼諾夫談論艾米：艾米是怎麼打扮的，艾米是怎麼表演的，艾米的朋友是什麼樣的。山姆·肖說，瑪麗蓮當時一門心思想要出現在《時尚芭莎》（*Harper's Bazaar*）雜誌上。她想變得光鮮亮麗，就像艾米這樣的高級時裝模特一樣。電影雜誌認為，高挑苗條、胸型較小的柯德莉·夏萍（Audrey Hepburn），作為一個高端時尚模特的代表，正逐步取代性感的瑪麗蓮，成為女性美麗的標準。這讓瑪麗蓮更加擔心自己會繼續被當作「金髮女郎」供人們消遣。

瑪麗蓮當時已經在考慮搬到紐約，因為米爾頓在那裏有工作室。自從在演員進修班開始，瑪麗蓮就一直夢想著去紐約，因為當時她的老師們高度稱讚百老匯。阿瑟·米勒和伊力·卡山都出生於紐約。在 1950 年代，對於一個來自洛杉磯的天真女孩而言，紐約有別於美國其他城市，它眾星雲集，有成熟的出版業、金融業，也是時尚中心。

1950，瑪麗蓮在書店偶遇一本新的時尚雜誌——《弗萊爾》（*Flair*），並立刻吸引了她。這本雜誌兼具《名利場》（*Vanity Fair*）和《大西洋月刊》（*The Atlantic Monthly*）的內容，迎合了戰後的成熟派和先鋒派知識分子的喜好，並頌揚了他們對紐約的貢獻。它由弗勒爾·考爾斯（Fleur Cowles）設計並編輯，後來他成了雜誌《展望》的一位編輯。鑒於生產成本較高，《弗萊爾》只發行了一年時間，後來的幾年裏只出了一本年鑒。

雖然瑪麗蓮一直嚮往去紐約，但在 1954 年的 6 月和 7 月間，她仍然在拍攝《娛樂至上》，並於 8 月中旬完成了該電影的拍攝。她沒有得到任何休息時間，轉天就開始拍攝《七年之癢》。三個星期後，也就是 9 月 9 日，她飛到紐約拍攝《七年之癢》的外景。此行瑪麗蓮受到皇室般的歡迎，拍攝地的街道被影迷們擁擠得水泄不通，而紐約的報紙也大量刊登了她的照片和故事。山姆·肖把她介紹給理查德·阿維頓，為她拍攝將刊登在《時尚芭莎》的照片。這時，艾米·格林和米爾頓也在紐約，艾米帶她去紐約最奢華的服裝店波道夫·古德曼購物。但她走到哪裏都會吸引大批人群，於是艾米說服了紐約著名時裝設計師諾曼·諾雷爾（Norman Norell）來瑪麗蓮入住的酒店套房，討論為她設計服裝的事宜。艾米自模特時代就認識諾雷爾。

在紐約的一周裏，瑪麗蓮與艾米、米爾頓共進晚餐時，討論了他們要開設的製片公司。當時，許多明星都開辦這樣的公司，這有助於他們自己的職業生涯。瑪麗蓮認為別人可以，為什麼自己不能？當時喬‧迪馬喬也在場，他懷疑米爾頓對他妻子有非分之想，但他並不反對開辦公司。作為棒球球迷，艾米崇拜著喬‧迪馬喬，他是她的「眾神之一」。艾米利用她對棒球這項運動的瞭解，不斷地和喬聊天。

9月15日拍攝那張著名的照片時，喬‧迪馬喬也在現場。當時瑪麗蓮站在地鐵站的鏤空地面上，吸引了大量的攝影師和粉絲。當喬走上街道時，人們開始為他歡呼，他是一個國家英雄，深受所有人喜愛。然而，當看到瑪麗蓮的裙子飛起來時，他火冒三丈。幾百個男人盯著他妻子的下半身，他覺得這些男人讓自己戴了綠帽子。拍攝結束回到酒店後，瑪麗蓮和喬‧迪馬喬在房間裏發生了激烈的爭吵，喬還打了她。事後，懷特‧斯奈德用化妝品掩蓋了她的瘀傷。瑪麗蓮回到荷里活後，有人看到她在比華利山莊的街頭邊走邊哭。

像往常一樣，她再一次利用她與喬的關係，來增加媒體的曝光度。她給哈里‧布蘭德打電話，說自己要離開喬，並請了著名的荷里活律師謝利‧蓋斯勒（Jerry Geisler）代理這起訴訟。這年10月，在蓋斯勒向法院遞交離婚文件之前，他在瑪麗蓮‧夢露的住所外面召開了記者發佈會，記者和攝影師們聚集在她家門口。發佈會的前一天，蓋斯勒幫助瑪麗蓮做好各項準備，西德尼‧斯科爾斯基當天也在現場。蓋斯勒告訴瑪麗蓮發佈會當天該如何表現，他把斯科爾斯基也納入到這場「表演秀」當中。發佈會當天，瑪麗蓮煞有介事地扶著蓋斯勒的胳膊，步履蹣跚地走向他的車，而西德尼見狀趕緊跑過來，扶住她。在如期舉行的記者發佈會上，瑪麗蓮表現得非常「出色」。從現場照片來看，瑪麗蓮‧夢露悲慘的樣子特別讓人心疼。一位美聯社記者諷刺地寫道，她的表現足以獲得奧斯卡小金人。

這年10月27日，離婚聽證會如期召開。在起訴離婚的原因中，瑪麗蓮只提及喬‧迪馬喬拒絕和她交流，持續冷戰，導致感情破裂，她隻字未提喬‧迪馬喬對她實施家暴。伊內茲‧梅爾森是她唯一的證人，瑪麗蓮對喬只有一項指控，就是喬曾經拒絕帶她去賽馬場，因為她會引起大量人群圍觀，會導致喬無法通過擁擠的人群，由此影響下注。對於離婚，喬沒有任何辯解，也沒有參加聽證會。瑪麗蓮被裁定准許離婚，最終離婚判決將在一年後生效。

巧合的是，當時在比華利山莊租的房子，六個月的租約期剛到，於是瑪麗蓮搬到了

貝爾艾爾酒店。然而，儘管酒店的位置相當隱蔽，影迷還是無處不在，無孔不入，以至於她絲毫沒有隱私可言。之後，她在工作室的更衣室裏住了一段時間，然後搬進了她的好朋友安妮·卡格爾的家。最後，她租了一套新公寓，說明她還不確定一定會離開荷里活。在傳奇的一生中，她一直與喬·迪馬喬保持聯繫。喬和她的醫生里德·克羅恩（Leon Krohn）經常在一起，並且瑪麗蓮每晚都給喬打電話。這就是典型的瑪麗蓮的風格，即便她已經和喬離婚了，但依然牽掛著他。

一些人誤以為，在這期間瑪麗蓮與法蘭·仙納杜拉有曖昧關係並搬去與之同住。她之前就認識仙納杜拉，並時常與他一起聚會。但仙納杜拉是喬的好朋友，正如艾米·格林所言，除非喬和瑪麗蓮離婚，否則仙納杜拉不會和瑪麗蓮發生任何事情。這兩個男人都尊重西西里的道德約束。有的記者發現瑪麗蓮與喬共進晚餐，便推測他們遲早會和解。

11月5日晚上，法蘭和喬一起，試圖抓獲瑪麗蓮與哈爾·謝弗的姦情。喬可能是想通過暴打哈爾一頓來證明自己的陽剛之氣，哈爾認為喬是打算掰斷他的手指，這樣他就不能再彈鋼琴了。伯納德（伯尼）·斯賓德爾（Bernard (Bernie) Spindel）是喬僱傭的私家偵探，他跟蹤瑪麗蓮到哈爾的朋友希拉·斯圖爾特（Sheila Stewart）的寓所（斯賓德爾和其他人一樣，懷疑瑪麗蓮與希拉有曖昧關係，而不是哈爾）。喬和法蘭當時用酒精給自己壯膽，於是他們決定破門而入。斯賓德爾和其他幾個人跟著他倆一起去了，但是，他們闖錯了屋。斯賓德爾懷疑喬是故意為之。強行破門入室的聲音震耳欲聾，哈爾和瑪麗蓮在斯圖爾特的公寓裏聽到後，嚇了一跳。他們從後窗爬出去，跑向了汽車。瑪麗蓮淚流滿面，衣著凌亂地回了家。這段插曲被刻意掩蓋，直到幾年後，加州立法機構對私家偵探公司進行調查，才使整個事件浮出水面，並刊登在報紙上。於是它成為歷史上著名的「闖錯門事件」。

像往常一樣，瑪麗蓮很快就從低谷中恢復過來。第二天晚上，也就是11月6日，瑪麗蓮在羅曼諾夫的晚會上露面，慶祝《七年之癢》電影殺青。面對荷里活精英分子們的愛慕之情，她熱情地進行回應。要知道，這些人曾經刻意躲著她。她遇到了奇勒·基寶，她心目中的父親。《生活》雜誌對當天的晚會進行了報道，稱奇勒·基寶為荷里活之王，瑪麗蓮是荷里活的「公主」。記者們從來都是口無遮攔的，甚至臆造他們之間莫須有的特殊關係。在晚會結束兩天後，她再次進了醫院做婦科手術。術後觀察五天後，瑪麗蓮在醫院

又待了一段時間，進行術後恢復。她可能做了腹部手術，治好了子宮內膜異位症。在瑪麗蓮恢復治療的過程中，喬一直在她身邊。

瑪麗蓮和喬正式分居後，她開始和其他男人在一起，但通常不涉及性愛。迪安·馬丁和謝利·路易斯認為瑪麗蓮很孤獨，於是經常帶她出去吃飯。他們是在影展頒獎典禮後，和她交上了朋友的，他們喜歡瑪麗蓮的幽默感。在路易斯眼裏，面對生活的荒誕不經，瑪麗蓮全盤接受，並「甘之如飴」。她也和米爾頓·格林以及山姆一起出去，在攝影方面的共同興趣使他們越走越近。山姆和瑪麗蓮像親人一樣，而米爾頓來荷里活的初衷，就是為瑪麗蓮開辦製片公司樹立決心。

通過山姆，瑪麗蓮與歌手梅爾·托梅重新開始聯繫，她是當初在拍攝《妙藥春情》的旅途中認識的梅爾·托梅。米爾頓、山姆和瑪麗蓮來洛杉磯參加了托梅的一場演唱會。第二天，瑪麗蓮打電話給梅爾·托梅，並開玩笑地謊稱自己叫薩蒂（Sadie）。托梅和瑪麗蓮一起去多洛雷斯大街吃漢堡包，這是瑪麗蓮十幾歲時最喜歡吃的漢堡。托梅使瑪麗蓮的心情變得好起來，他發現她固執而聰明，喜歡像個騎兵一樣說髒話。托梅欣賞她的大膽，像愛娃·嘉德納和伊莉莎伯·泰萊（Elizabeth Taylor）一樣。

12 月初，西德尼·斯科爾斯基帶瑪麗蓮去艾拉·費茲潔拉（Ella Fitzgerald）的駐唱酒吧聽她唱歌。瑪麗蓮對此非常狂熱，她長期以來一直在研究費茲潔拉的演唱方式，她決定要捧紅艾拉。瑪麗蓮聯繫了日落大道一家頂級夜總會的老闆，並說服他們聘用費茲潔拉一個星期。瑪麗蓮答應這一周每晚都帶朋友到夜總會給她捧場。然而，根據桃樂絲·丹鐸的說法，當時費茲潔拉的主要問題並不是因為非裔美國人的身份，而是她超重，不夠性感，沒有太大的吸引力。在這家夜總會唱歌成為費茲潔拉職業生涯的轉折點，因為在她的簡歷上有在大型夜總會工作的經驗後，她就不用再降級到小俱樂部唱歌了。她很感激瑪麗蓮，儘管後來因為瑪麗蓮吸毒，她們並沒有成為親密的朋友。

緊接著，幾次打擊接踵而至，瑪麗蓮萌生了搬去紐約的打算。人們對《娛樂至上》的評價非常低，影評家斥責了她在影片中的不端莊行為，尤其是她在「熱帶的熱浪」那部分的表現。隨後，扎努克暫緩了她在霍士的電影中出演角色，也拒絕把她推薦到塞繆爾·戈德溫工作室與馬龍·白蘭度一起出演《紅男綠女》（Guys and Dolls）。扎努克認為，瑪麗蓮作為金髮女郎的標誌性人物，對霍士來說太有價值了，所以無論霍士付出多大的代

價，都不能讓別的工作室來塑造她。

　　琴吉·羅渣斯、雪莉·溫特斯和桃麗絲·黛開始了她們作為金髮女郎的職業生涯，並開始接演電影角色，但扎努克依然區別對待瑪麗蓮。他通知瑪麗蓮為《驚鳳攀龍》(*How to Be Very, Very Popular*) 做宣傳，該電影講述的是一名夜總會的歌舞女郎為了逃避兇殺案之嫌疑，被迫躲進一個大學宿舍而且被催眠，並且她需要表現得非常失敗。但是瑪麗蓮拒絕了，因為這部電影是以瑪麗蓮為原型的。謝瑞·諾絲 (Sheree North) 取代了她，並且對霍士高管對待瑪麗蓮的方式感到驚詫 —— 一直在背後貶低她，更糟糕的是，還稱她是一個愚蠢的金髮女郎。謝瑞說，他們對瑪麗蓮的侮辱，簡直讓人震驚。「這消除了我對明星本質的幻想。瑪麗蓮有她自己的想法，她敢於與影視圈的固有模式抗爭。居然會有這麼多關於她的可怕的話，真的嚇著我了。我想，如果我有任何個人想法，他們也會那樣對待我的。」瑪麗蓮對謝瑞很好，帶她去自己參加的基督教科學教堂。

　　瑪麗蓮已經受夠了，對於霍士工作室高層將她定性為性感金髮女郎角色的舉動，她表現出了強烈的反抗情緒。她向一位記者發洩道：「他們讓我出演《大江東去》和《娛樂至上》這種類型的電影之前，從來沒有徵求過我的意見，更別提考慮我的意願了。在這件事上，我沒有選擇餘地。這公平嗎？我努力工作，我為自己的工作感到驕傲，我和其他所有人一樣，也是個人。如果我繼續出演霍士給我安排的角色，公眾很快就會厭倦我。」《大江東去》的製片人斯坦利·魯賓回憶說，有一次和瑪麗蓮一起走過霍士的行政大樓時，她停下來揮舞著拳頭說：「我不僅僅只是擁有一張臉！聽我說，你們這些雜種，我想讓你們看著我，我會越來越好！」她告訴另一位記者：「我真的很想做別的事情，不停地擠壓自己滲出最後一盎司的性誘惑是非常困難的。我想扮演一些別的角色，就像《埋葬死者》(*Bury the Dead*) 裏的朱麗亞 (Julia)，《浮士德》(*Faust*) 裏的格雷琴 (Gretchen)，以及《搖籃曲》(*The Cradle Song*) 裏的特蕾莎 (Teresa)。」

　　她厭倦了扮演性感迷人的女王瑪麗蓮·夢露。在過去的三年裏，她反覆聲明她想要演戲劇化的角色，但沒有人願意聽她說這些。1954 年 12 月初，她解僱了她的經紀人查爾斯·費爾德曼，並與美國音樂公司沃瑟曼 (Lew Wasserman) 簽約。《驚鳳攀龍》是最後一根稻草，她決定和米爾頓·格林一起成立製片公司並搬到紐約，挑戰扎努克和二十世紀霍士電影公司。這是大膽而充滿勇氣的舉動，因為她公然向扎努克挑戰，等著看他會怎麼做。

瑪麗蓮於 1953 年 12 月和 1954 年初春向本‧赫克特口述的自傳，值得我們特別關注，因為一些瑪麗蓮傳記作家認為這本自傳含有編造的成分。我在芝加哥紐伯利圖書館中閱讀了有關該事件的文件，看過之後，我確信《我的故事》中的內容是真實的。

瑪麗蓮之所以考慮編寫自傳，是因為約瑟夫‧申克聽到她童年的故事後，多次建議她將這些故事寫成書出版，這將是一本很有價值的回憶錄，如果她可以自己執筆寫一部分就更好了，可以改變別人認為她是一個愚蠢的金髮女郎的想法。約瑟夫‧申克聯繫了本‧赫克特，他能夠在八周內創作一部劇本，而且有多年報道和寫作的經驗，因此他被認為是完成瑪麗蓮‧夢露的自傳的最佳人選。瑪麗蓮是通過《妙藥春情》認識本‧赫克特的，劇中的很多腳本都是本‧赫克特寫的。

本‧赫克特為此感到異常興奮，因為瑪麗蓮是荷里活巨星。瑪麗蓮建議讓她自己也參與其中一部分的寫作，本‧赫克特贊同這個想法。「以她的名字命名的書，」他在寫給瑪麗蓮的律師勞伊德‧萊特的信中說，「將會受到全世界雜誌的高度關注，這將給她帶來一種廣受歡迎的宣傳方式。」甚至在得到瑪麗蓮的最終承諾之前，他就與《婦女家庭》(Ladies' Home Journal) 雜誌以及幾家報紙協商談判後續出版事宜了。

1953 年 12 月，本‧赫克特在舊金山會見了瑪麗蓮，並對她進行了採訪。她當時正在舊金山與喬會面，但喬沒有接受採訪，至少當時沒有。在離開荷里活去舊金山之前，瑪麗蓮打電話給露西爾‧賴曼，告訴她，自己要把一切都告訴本‧赫克特。賴曼吃驚極了，因為她知道瑪麗蓮的情史。「你怎麼能曝光你所做的一切？」她問。瑪麗蓮回答說：「也許公眾應該知道我的一切。」舊金山的採訪持續了五天，使得瑪麗蓮的聲名遠揚，甚至《當代人物》(People Today) 雜誌報道了瑪麗蓮接受採訪的事宜。「這次合作將震驚荷里活乃至全國。」

1 月初，瑪麗蓮嫁給了喬。到了 2 月，正如本‧赫克特所說，由於「蜜月」她消失了一段時間。喬之前並沒有介入他們在舊金山的採訪，但現在他和瑪麗蓮結婚了，他可以了。作為一個比較傳統的男人，他覺得妻子應該照他說的做，他不想讓她透露她的任何一段情史。「在我第一次採訪她的五天裏，」本‧赫克特在寫給雙日出版社的編輯的信中說，「她百分之百地配合。她結婚之後場地就改變了，……我下一次去採訪她可能就得在一個足球公園裏。」本‧赫克特刪掉了已經寫好的百分之三十的內容，那部分內容被刪除的原

因可能是具有「摧毀性」，後來他在荷里活又花了幾天時間來採訪她，並完成了大約 200 頁的新版本。他把稿子大聲讀給她聽，她覺得寫得很好，甚至哭了起來。他也將稿件交給瑪麗蓮，讓她編輯一部分，不過她只做了一些小的改動。6 月初，她告訴赫達·霍珀，她仍然保留著她修改過的副本。

但到那時，這件事已經被公開了，在沒有得到本·赫克特和瑪麗蓮的任何許可的情況下，自傳在英國曼徹斯特的一個小報《帝國新聞》（Empire News）上發表了，本·赫克特和瑪麗蓮都感到義憤填膺。原來是本·赫克特的經紀人雅克·尚布倫（Jacques Chambrun）把它賣給了這家小報。二十世紀霍士公司的高管們對小報上刊登的內容感到震驚，因為它揭露了「潛規則」，儘管瑪麗蓮說她從未經歷過這些「潛規則」。她還拐彎抹角地提到她參加約瑟夫·申克的撲克聚會，然後被「押送」到電影公司一個高層的家中，雖然她沒有提及對方的名字。自 1920 年代早期電影明星的性醜聞暴露了這個行業陰暗的一面以來，電影界就開始了自我審查，最終在 1934 年出台了相關的準則。

據《國家警察公報》（National Police Gazette）報道稱，本·赫克特在採訪中說：「瑪麗蓮·夢露把荷里活的面具撕了下來，它以前從來沒有被這樣撕開過，儘管報道發佈之前，許多明星的名字都被刪除了。」厄斯金·約翰遜（Erskine Johnson）曾寫道，工作室老闆對此非常憤怒，於是他們想盡辦法阻止這篇文章在美國發佈。他們把瑪麗蓮叫到他們的辦公室，嚴厲地警告她，但她堅持說她沒有做錯什麼。該出版物在美國並沒有引起任何強烈的抗議，儘管據《電影界》報道，瑪麗蓮對這一事件擔憂了很長一段時間。

本·赫克特對這件事異常氣憤，所以他再沒有寫這本自傳的最後章節，儘管在紐伯利圖書館的論文中能夠找到他當時為結尾寫的一個提綱。原計劃這一部分要記錄瑪麗蓮對格雷絲逝世的反應，講述《紳士愛美人》和《願嫁金龜婿》兩部電影的拍攝背景，並揭示瑪麗蓮如果繼續扮演「愚蠢的金髮女郎」角色而不是戲劇性角色會使她的演藝事業停滯不前。1974 年出版的自傳，結尾是瑪麗蓮與喬·迪馬喬的婚姻，以及她在韓國訪問期間的好心情。但是這個版本的結尾與計劃的結局是不同的，原計劃是她會用另外的方法結束她痛苦的童年，那就是她自己的孩子，一個全新的「諾瑪·簡」，她的孩子會像童話裏的公主一樣長大，並且會成為一個聰明、快樂的成年人。用孩子來克服情緒困擾的方法很可能是一種災難，就像她試圖一直縱容孩子一樣。但是瑪麗蓮從未放棄試圖通過生孩子來創造

一個完美瑪麗蓮的夢想。

本·赫克特和瑪麗蓮都沒有起訴盜竊犯雅克·尚布倫。他是一個聰明的說謊大師，當他還是一名來自布朗克斯的可憐男孩時，他就冒充自己是一位傑出的法國貴族。他曾經給舍伍德·安德森（Sherwood Anderson）、赫伯特·喬治·威爾斯（Herbert George Wells）以及薩默塞特·毛姆（Somerset Maugham）做過經紀人，雅克·尚布倫也從他們身上貪污了錢財。他做了本·赫克特 20 多年的經紀人。《我的故事》盜版事件讓本·赫克特特別惱火，於是他調查了他的財務紀錄，發現尚布倫已經就他的作品談攏了協議，然後把款項存入自己的口袋。這是一個十分可恥的騙局。

儘管是一場災難，但《我的故事》依然是一本不錯的作品。在作品中，本·赫克特說他曾試圖「與瑪麗蓮的語言和說話風格結婚」，他成功了。這是本·赫克特最出色的一部作品，甚至比他自己的自傳還要好，他的自傳《世紀之子》（A Child of the Century）出版於 1954 年，也就是《帝國新聞》事件發生的那年。本·赫克特完全捕捉到了瑪麗蓮·夢露講話的節奏、觀念的深度以及她自身的分裂。

本·赫克特於 19 世紀下半葉在芝加哥開始了他的職業生涯，當時他是一家都市報的記者，每天在這座城市奔波，尋找那一天的頭條新聞。後來他開始寫小說，尤其是短篇小說，並成為「芝加哥文藝復興」作家群的創立者之一。他的作品結合了城市現實主義和抒情詩的特點，既枯燥無味又多愁善感。他欽佩工人階級，這一點和瑪麗蓮一致。時而寫引人入勝的散文，時而寫真實報道，文字既諷刺又論點清晰，以現代主義寫作為主要手法，滲透到文字之中，而且瑪麗蓮在書中的定位既是生活的體驗者，又是生活的觀察者。像許多荷里活小說一樣，這是一個流浪故事，就像瑪麗蓮漫步在荷里活的街道上，在一個冷酷的不受歡迎的城市，遇見了來自德薩斯州的一個能說會道的人，告訴她誰是亞伯拉罕·林肯，遇到一個想娶她的傳教士，遇到了試圖睡她的製片人。有人懷疑本·赫克特或瑪麗蓮編造了德薩斯演說家和傳道者的故事，但那也可能是真的。正如露西爾·賴曼所說，她就像是行走在荷里活林蔭大道中的「撿男人」。

1974 年，米爾頓·格林出版了本·赫克特撰寫的《我的故事》的手稿。他是如何得到它的？其實答案很簡單。瑪麗蓮在 1954 年年底搬到格林在康涅狄格州的家中時，帶著她修改過的作品副本。因為當時她正和格林探討一本由格林拍攝的瑪麗蓮的寫真集，並在其

中增加描述她生活的文字。但後來他們沒有成功，而瑪麗蓮把那個副本留在了格林在康涅狄格州的家中。後來製片公司解散了，瑪麗蓮就再也沒有見到過格林。也許她忘了自己把手稿留給了格林，也許她還有另一份。當被問及為什麼直到 1974 年才出版時，米爾頓回答說，直到 1973 年諾曼‧梅勒撰寫的瑪麗蓮傳記出現之前，他都沒找到願意出版這本書的出版商。其中有一些段落被批評為不真實，比如其中有一部分說瑪麗蓮作為荷里活明星，有自殺傾向，這一部分可能是瑪麗蓮和格林生活在一起的那段時間裏加上去的。

　　瑪麗蓮嫁給了喬‧迪馬喬，她對喬懷有矛盾心理，並且瑪麗蓮陷入了與達里爾‧扎努克的博弈中，後者一直認為她是一個「愚蠢的金髮美女」，而瑪麗蓮表現出了要搬到紐約的勇氣。直到最後一刻，她也不確定她會不會這麼做。但是那裏有曼哈頓的誘惑，阿瑟‧米勒的存在，還有米爾頓‧格林的製片公司。她一直不告訴哈爾‧謝弗他們之間已經結束了，直到她離開，對她來說，這是個艱難的決定。但是她征服世界的決心太強了，以至於她不可能和一位溫柔並且吸引人的音樂家安穩度過一生。紐約在向她招手，這就是她選擇要去的地方。

I don
makin
but I
want
like
part 3

mind

jokes,

don't

look

ne.

幕間暫停

無所不能的女性

夢露是一個深不可測的人物和傳說，這個「神話」充滿了傳奇色彩，我或者其他任何人都無法一窺到底。

莫里斯·佐洛托

《瑪麗蓮·夢露》
Marilyn Monroe

瑪麗蓮的含義
The Meaning
of Marilyn

Chapter 8

　　瑪麗蓮作為那個時代的化身，開創了當時美貌、性感、女性、時尚的潮流，我們可以從這幾個方面探尋瑪麗蓮的生活，而不應僅僅從她的人生年表入手，也就是迄今為止我使用的方式。瑪麗蓮的生活總是從一條故事主線上分出多個分支，她用過假名，偽裝過自己，而且不斷地追求自己感興趣的事物，可以說她同時過著很多種生活。所以，單純以時間框架來描述瑪麗蓮的一生，並不能完全體現其所有的生活。於是，在這一章節，為了研究瑪麗蓮·夢露的人生經歷和意義，故事主線的敘述先暫時停頓。

　　為了不混淆視聽，我主要關注發生在兩個時間節點之間的事件——從她1946年進入荷里活接觸電影開始，到她1954年飛往紐約為止，可能偶爾也會超越這個時間段。在這幾年中，她專注於塑造瑪麗蓮·夢露——她自信而性感的變身。與此同時，其他的「變身」也出現了：第一個變身就是「性感小貓」瑪麗蓮，一個在荷里活街道上流浪的海報女郎，為了生計，她迎合著不同的製片人。然後這個瑪麗蓮繼續變身，變成了喜劇演員瑪麗蓮，我稱之為羅莉拉·李，一個輕鬆愉快愛開玩笑的角色。還有一個變身是迷人的瑪麗蓮，結合了1930年代的凸凹有致的身材和1940年代更加性感開放的魅力女王，她就好像是1930年代的瑪蓮·德烈治和1940年代的烈打·希和芙以及其他喜劇

演員和脫衣舞舞者的結合體。

　　然而，到了 1950 年代，「魅力」這個詞被賦予了更多含義，很多拍攝半裸和全裸女人的攝影師們盜用這個詞來描述他們拍的照片。同時，當這個詞與精英人群聯繫在一起時，它保留了原始意義。瑪麗蓮對細微之處很敏感，這個詞兩個層面的含義都在瑪麗蓮身上得到了淋漓盡致的詮釋，這也促使她成為那個年代的「魅力女孩」。

　　有時，瑪麗蓮在塑造角色時，會融入珍·哈露的開放與性感。在 1929 年，珍·哈露曾經因為不穿內衣、炫耀自己的身材、把頭髮染成白色以表達人們內心墮落的慾望而轟動全國。珍·哈露的古怪行為（加上梅·蕙絲的行為）催生了《海斯法典》（Hays Code）的出台，該法案禁止在電影中出現開放的性行為，結果導致了「口齒伶俐的女人」的出現，她們與男人用輕浮的話語來調情以取代開放的性行為，並通過這種形式來釋放慾望，嘲弄慾望。瑪麗蓮小時候看過她們的電影，這些女演員們是她童年時代的「樂土」，她們也賦予了瑪麗蓮挑戰電影製片委員會的勇氣和能力。影迷雜誌的作者說，自從珍·哈露以來，他們從未見過像瑪麗蓮那樣的人，他們說的確實是事實。

　　按照以上內容，下面我開始轉向瑪麗蓮生活中的分散領域，這些領域包括瑪麗蓮與她生活的時代的關係、她不同的外表、她的性別觀念、她讀過的書，以及她強迫性的性慾。總而言之，我展現的是瑪麗蓮是如何把多元化因素混合在一起的，包括高雅文化和低俗文化、正規舞台表演和滑稽劇／脫衣舞表演，1940 至 1950 年代，滑稽劇和脫衣舞是當時非常流行的戲劇形式。瑪麗蓮在她生活的時代裏如此受歡迎，甚至到現在都經久不衰，想要分析這個現象的原因，最重要的就是要瞭解瑪麗蓮的複雜性和她自相矛盾的本性。所以，我會通過分析她拍攝過的一些著名的照片來結束這個小插曲，而她拍攝過的這些照片恰恰證明了她具有戲劇性和迷惑性的一面。

　　二戰之後美國出現的繁榮衍生出一個介於城市和郊區之間的新的富裕群體，這一群體的人們喜歡諸如芭蕾舞和歌劇這類高雅的舞蹈和戲劇形式。優雅的芭蕾舞女演員和高級時裝模特被他們視為美女的標準，柯德莉·夏萍和積琪蓮·甘迺迪（Jacqueline Kennedy）就是這類美女的代表，他們甚至為她倆成立了粉絲團。夏萍是從芭蕾舞者轉行做的演員，她又高又瘦，身體筆直，經常在她的電影中為時尚服裝代言。積琪蓮·甘迺迪屬另一種優雅的類型，她穿著世界上最著名的設計師們為她設計的服裝，在美國刮起了高雅貴婦

風。她的表弟兼朋友戈爾‧維達爾（Gore Vidal）說，積琪蓮本可以成為一名出色的女演員。

與此同時，一股平民奢侈風席捲了整個國家，其基礎是平民的奢侈品，而瑪麗蓮‧夢露就是這種奢侈風的代言人。「美國人陶醉於一種天真的享樂主義。」湯馬斯‧海因（Thomas Hine）寫道。這種天真直接反映在當時家居用品花哨的裝飾顏色及圖案上，那些圖案通常都是兩邊變尖的曲線形狀，這種裝飾風格無處不在，無論是冰箱上還是汽車上。這些顏色反映了人們在戰後的喜悅心情，同時也體現了當時彩色印刷技術的普及和迪士尼動畫電影的流行。曲線形狀的靈感來自噴氣式戰鬥機，當時噴氣式戰鬥機是美國力量的新象徵。當時最能體現平民奢侈風的是外形越來越大的汽車，其普遍是用兩種顏色塗裝的，同時鍍上閃閃發光的鉻片，也會在擋泥板的後邊畫上鯊魚鰭，但是並沒有太大的作用。它們被稱為達格馬斯（Dagmars）。

當時最受歡迎的建築師莫里斯‧拉皮德斯（Morris Lapidus），以康尼島建築和荷里活電影中未來世界的設計為基礎，創造了一種「歡快」的建築。拉皮德斯利用優美的線條設計酒店，例如邁阿密海灘的楓丹白露酒店。他的自由式裝飾設計，看起來就像線條塗鴉作品或太空船，被稱為「woggles」。建築師韋恩‧麥克阿里斯特（Wayne McAllister）應用了「未來主義」設計，以南加利福尼亞汽車餐廳的菜豆形狀為原型，設計了拉斯維加斯金沙酒店，當時金沙酒店是法蘭‧仙納杜拉和「鼠幫」（Rat Pack）最喜歡住的地方。當時很多女性將類似於這些酒店的線條圖案畫在身體上，來凸顯她們的身材曲線，同時，她們也穿尖鞋尖的高跟鞋，穿緊身衣服以凸顯她們的胸部。

瑪麗蓮的喜劇形象羅莉拉‧李反映了這些美國社會的主題，但其依然根植於西方戲劇傳統。這位女性的漫畫形象出自意大利假面喜劇中的一個人物——科隆比納（Columbine），她是哈樂昆（Harlequin）、皮埃羅（Pierrot）以及其他僕人（小丑）的女伴。這些僕人們既頑皮又精明，還經常嘲笑他們的主人。隨著時間的推移，科隆比納成了19世紀舞台上俏皮女僕的經典形象。所有這些角色所塑造的形象都是「騙子」，以取笑比他們優秀的人為樂，沉溺於孩子氣的笑話，放縱對自身的約束。

瑪麗蓮在表演方面受訓於德國戲劇演員，多數情況下，是受訓於猶太人，那些為了逃離希特拉而來荷里活發展的人們。娜塔莎‧萊泰絲來自德國舞台，當時德國舞台上的表現主義戲劇中已經出現了假面喜劇的小丑角色。她曾經在馬克斯‧萊因哈特的劇團中參加

過表演，通過飾演荒謬的人物，諷刺了第一次世界大戰及獨裁者們的恐怖，包括他們所帶來的殘暴的法西斯主義和納粹世界。小丑角色詮釋了愚人的天真和智慧，他們生活在一個天真、虛構的世界裏，比如童話故事或馬戲團，那裏是小丑們特殊的棲息地。馬克思·帕倫伯格（Max Reinhardt）以飾演小丑角色而聞名，他也許是娜塔莎的父親；費茲·馬薩里在成為首席女主角之前扮演的是輕浮女僕的角色，而且她還是娜塔莎的母親。她以性感和諷刺的表演而聞名於世，甚至影響了瑪蓮·德烈治。

即使馬克思·帕倫伯格和費茲·馬薩里不是娜塔莎的父母，她也曾在萊因哈特的劇團待過一段時間，可能認識他們。娜塔莎曾經在萊因哈特的劇團裏扮演過小丑，並且指導瑪麗蓮扮演《紳士愛美人》中羅莉拉·李這樣的「金髮傻妞」角色，因為她就是這方面的表演專家。此外，瑪麗蓮在荷里活的戲劇老師米高·卓可夫，以他的丑角和戲劇人物而聞名。他讓瑪麗蓮和著名的啞劇演員洛特·戈斯拉爾一起學習，洛特·戈斯拉爾一般都是以單人小丑表演為主要演出形式。這些演員和老師們把歐洲人的喜劇傳統傳承給了瑪麗蓮。

在塑造喜劇角色時，瑪麗蓮也借鑒了美國音樂廳和喜劇劇院的傳統，它們融合了歐洲傳統，又在原有的基礎上進行了發展。因此，如果不瞭解當時的女性喜劇演員和脫衣舞娘們，不瞭解舞台和銀幕上那些「花瓶美女」，不瞭解 1930 年代電影中的「說俏皮話的美女」，是不可能理解瑪麗蓮·夢露的。起先，滑稽表演是英國古老的舞台傳統，它在 1860 年代由英國金髮女郎帶到美國，一群穿著緊腿襪的女演員，進行時事評論，或者在她們的作品中扮演男性角色。低俗下流並且強大的女人是滑稽表演的典型特徵，她們的表演使男性喜劇演員黯然失色，在早期的滑稽表演中，她們也會直接扮演男性角色。

到了 1929 年，由於荷里活電影的流行，滑稽劇和雜耍表演（雜耍表演始於 1880 年代，是滑稽表演經過演變後的簡版）的觀眾開始減少。於是，為了振興滑稽劇表演，脫衣舞表演應運而生，脫衣舞表演就是在原有的基礎上又增加了裸露表演。脫衣舞娘——尤其是美國脫衣舞娘——樂於表現她們身體的曼妙曲線，使大乳房成為時尚，但作為曾經典型的滑稽劇演員，她們也嘲諷自己和她們無能的男性夥伴。想想滑稽的馬克斯兄弟和其他美國傳統喜劇中那些無能的「怪人」——勞萊和哈台（Laurel and Hardy）、啟斯東警察（Keystone Cops）、艾伯特和科斯特洛（Abbott and Costello）以及雜耍喜劇團隊三個臭皮匠（Three Stooges）。這些滑稽的男人經常有美女環繞。無能的男人，像愚蠢的美女一樣，是

美國娛樂界的典型喜劇類型。但那些脫衣舞娘可能是 19 世紀的俏皮女僕的後代，她們能側身翻，說話奶聲奶氣。她們既是喜劇演員也是情色演員。

脫衣舞和滑稽劇也直接影響了瑪麗蓮的表演和裝扮。舞蹈家傑克·科爾經常去滑稽劇劇場裏尋找有趣的素材，他把修改過的性感動作融入瑪麗蓮的表演作品當中，確保可以通過製片人委員會的檢查。比利·特拉維拉在脫衣舞娘們穿的舞蹈服裝中找到靈感，雖然在表演過程中衣服會被一件一件地脫掉。比利·特拉維拉在離洛杉磯市中心不遠的一個叫格倫代爾的地方長大，在上學的路上，他經常路過脫衣舞娘們表演的劇場。比利·特拉維拉與這些表演藝術家成為朋友，並為她們設計了很多表演服裝。

「金髮傻妞」式的喜劇也影響了瑪麗蓮。這種喜劇可以追溯到 20 世紀的雜耍劇院，當時引進了男女二人組表演，他們可以是喜劇演員，可以是高空鞦韆表演者，也可以是舞者藝術家，但都是以男性為主導。表演組中的女性角色不能講話，她們都是「啞巴」。在 1910 年，瑞安和李 (Ryan and Lee) 組合中的哈麗雅特·李 (Harriette Lee) 改變了這種表演形式，她開始奶聲奶氣地說話，同時也和本·瑞安 (Ben Ryan) 搭檔說笑話。她被稱為「女傻瓜」，當時的表演轟動一時並被廣泛模仿。到了 1920 年代，原來的「女傻瓜」已經變成了一個黑髮女郎，叫作「沉默的朵拉」(Dumb Dora)。

安妮塔·露絲將「沉默的朵拉」與金髮女郎結合起來，創造了經典的「花瓶美女」形象，也就是她 1925 年的小說《紳士愛美人》中的美人形象。露絲擁有深色的頭髮，而且很聰明，她是紐約文化圈的常客，也是百老匯合唱團女郎們的朋友。她知道她們與富有的男人交往，期待從那些富人那裏得到昂貴的禮物甚至是婚姻。在《紳士愛美人》中，她塑造了兩個合唱隊女孩 —— 羅莉拉·李和多蘿西 —— 她們偽裝成傳統的傻瓜，這個人物原型在莎士比亞的戲劇中出現過，就是那個戴著「愚蠢面具」的智者。露絲還取笑合唱隊女孩是「掘金者」，她們用自己的身體來剝削男人。事實上，她們就是這樣做的，但是露絲含蓄地強調那些男人們已經得到了他們應該得到的東西。

在 1930 年代，梅·蕙絲以她在《小鑽石》(Diamond Lil) 中的角色在荷里活佔據主導地位。她模仿了扮演女子的男演員朱利安·埃林格 (Julian Eltinge) 和伯特·薩伏伊 (Bert Savoy)，兩人都代表了「說俏皮話的美女」，並且進行了詼諧幽默的改編。她穿著六英寸厚的鬆糕鞋，獨有的斷斷續續的聲音非常性感，呈現出一副像面具一樣的臉，把頭髮熨

成像頭盔一樣的大波浪，並搖擺著臀部。瑪麗蓮經常被拿來與她作對比，雖然梅·蕙絲從未在她所飾演的電影中改變過自己的性格，但是瑪麗蓮卻做出了改變。

當瑪麗蓮把自己塑造成一個「花瓶美女」時，她走路搖曳生姿，時常撅嘴，半瞇著眼睛，用孩子氣的聲音說話，穿緊身的衣服，並嘲諷自己。瑪麗蓮的模仿者——無論是珍·曼絲菲（Jayne Mansfield）、瑪米·范多倫還是謝瑞·諾絲——都不能模仿她感性的女性氣質的曼妙之處。伊芙·阿諾德稱她為「陣營的實踐者」，陣營與性別越界有關，特別是對那些誇大女性氣質的易裝癖者來說更是如此。但是誇大女性氣質的女性也可以被包括在內，瑪麗蓮就經常這樣做，她時常把自己塑造成正常的女子，比如在《夜間衝突》中活潑的年輕女子，但她同時也是個喜歡偽裝的「騙子」。她在 1949 年的《快樂愛情》中塑造了搖曳生姿的角色，格勞喬·馬克斯形容她是蒂達·巴拉（Theda Bara）、梅·蕙絲和小波佩（Little Bo-Peep）的結合體。瑪麗蓮喜歡這種評價。她對 W·J·韋瑟比說：「我從梅·蕙絲身上學到了一些技巧，那就是嘲笑、模仿自己的性感形象。」

瑪麗蓮塑造了很多形象，包括喜劇演員瑪麗蓮、戲劇演員瑪麗蓮、迷人的瑪麗蓮。瑪麗蓮將攝影、戲劇和文學這些「高級藝術」與滑稽劇、脫衣舞表演和海報照片這些「低級藝術」結合在一起。她在其中來回游弋，將它們分割再結合，創造不同的外表、人物和意義。

無論瑪麗蓮扮演什麼角色，她的形象都不容易被複製。艾米琳·斯奈夫利在 1946 年記錄的內容說，瑪麗蓮不得不處理她身體和面部問題。電影攝影師利昂·沙姆洛伊，在第一次給她拍攝用於霍士試鏡的視頻時，就十分喜歡她在屏幕上的那種衝擊力。儘管如此，他對瑪麗蓮後續的面試形象也變得非常挑剔。「當你分析瑪麗蓮時，」他告訴記者埃茲拉·古德曼，「她並不好看。她的姿勢不好看，鼻子也不好看，她的身材太顯眼了，整體形象很糟糕。」她早期的海報照片拍攝者用照明、定位和相機角度掩蓋了這些缺陷，後來的攝影師也做了同樣的工作。事實上，瑪麗蓮很少允許別人給自己的側面拍攝照片，而且她一直嚴格把控著她照片的所有樣片。如果樣片她不喜歡，她就會把它刪掉。

完美主義者瑪麗蓮缺乏自信，但追求完美無瑕，往往會在化妝枱上花好幾個小時以力求呈現完美的形象。1950 年她做了整形手術，去除了鼻子上的腫塊，讓她下巴的輪廓更清晰，但沒有完全達到預期的效果，部分腫塊還留著，她用化妝來掩蓋缺陷。她的個人化妝師阿蘭·惠特·斯尼德（Whitey Snyder），花了很長時間來強化她的下巴線條，並試

圖彌補她面部不對稱的缺點，這可以從她的照片中看出來。她臉上的雀斑和毛髮，以及胳膊上黑色的汗毛也都被化妝品掩蓋了。她戴上假指甲來掩蓋那些被她咬過的凸凹不平的指甲邊緣。

　　瑪麗蓮擁有白皙的皮膚，並且沒有被曬黑過。在一個將棕褐色皮膚作為休閒和運動象徵的時代，瑪麗蓮一直保持著自己蒼白的膚色。同時她警告人們，不要將皮膚暴露在有害的紫外線下，這會導致皺紋的產生甚至使皮膚過早老化。她使用特殊的面霜，並且經常去紐約的伊麗莎白‧雅頓（Elizabeth Arden）和比華利山莊的雷娜夫人（Madame Renna's）那裏進行面部護理。為了吸引影迷，在早期的電影生涯中，瑪麗蓮每拍一部電影就改變一次她的髮色。「有些女孩喜歡換帽子，」她說，「我只是更喜歡改變我頭髮的顏色而已。」她在《夜闌人未靜》中的髮色是黑灰色，《彗星美人》中的髮色是金色，《豆蔻年華》中的髮色是銀色，《讓我們堂堂正正結婚吧》中的髮色是琥珀色，《春滿情巢》中的髮色是煙燻色的。霍士的髮型設計師西德尼‧吉拉洛夫（Sydney Guilaroff）設計了許多明星髮型，他說瑪麗蓮每部電影拍攝之前，他都為她設計一款新髮型。她的個人髮型師格拉迪斯‧拉斯姆森（Gladys Rasmussen）說，瑪麗蓮要求在她每次進城時都換一種髮型。

　　瑪麗蓮‧夢露在公眾場合看起來總是很迷人。在霍士的衣櫥裏，她發現了由讓‧路易斯（Jean Louis）和奧列格‧卡西尼等設計師設計的緞子和亮片連衣裙。她喜歡無肩帶或深V領的連衣裙，她穿著鑲鑽的衣服，搭配鑽石耳環，以引起人們對她胸部和臉部的注意。烈打‧希和芙創造了這種穿著打扮的風格，但瑪麗蓮卻把它當成了適合自己的著裝風格。她經常說她不戴珠寶，但她所說的珠寶主要是指項鏈。即便如此，她也戴著珍珠，這是一種標準的時尚配飾，因為珍珠能使臉龐有一種光滑柔軟的光澤。1950年代中期，瑪麗蓮步入了「優雅」階段，這一階段的她經常穿黑色的衣服。1954年她曾說，她喜歡穿緊身黑色連衣裙，戴黑色手套，這是優雅與性慾的結合。那種長手套在1890年代流行過，1930年代的脫衣舞娘經常戴這種手套，但這種手套每次需要花點時間才能脫下來。瑪麗蓮泰然自若地告訴媒體：「我喜歡穿得很精緻或者完全不打扮自己，我不會在這兩者之間糾結。」

　　瑪麗蓮也穿流行於1950年代的露肩禮服和露背禮服。露背裝這種設計經常用於背心裙，表現了加利福尼亞州南部的休閒風格，同時讓女性的乳房看上去很誇張。當時，製片

委員會經常專注於打造女性誘人的乳溝，並不在意露背裝。比利·特拉維拉借此機會為瑪麗蓮設計了一身白色禮服，用於 1954 年《七年之癢》的劇照拍攝。當時不穿長筒襪的穿衣風格刺激了一種文化的產生，這種文化對女性的著裝要求包括腰帶、胸罩以及尼龍長筒襪。瑪麗蓮卻顛覆了那些老傳統，而且在那個時代，衣著華麗的女人總是戴著各式各樣的帽子，而瑪麗蓮也打破了這個慣例，她最多在頭上戴一頂貝雷帽或其他的小帽子。

但當她扮演穿著沙漏胸衣、絲襪和高跟鞋的歌舞女郎時，她也讓時尚變得性感起來，成了當時的審片人員所追求的性感偶像，不過他們似乎並不太瞭解其中的意義，他們只是回想起 1880 年代的歌舞女郎，當時非常流行這種風格。梅·蕙絲將它們重新引入電影，尤其是蓓蒂·葛萊寶，成功地延續了這一風格。例如，在電影《紳士愛美人》《娛樂至上》以及《大江東去》中，瑪麗蓮基本都是這樣的穿著打扮。電影公司高層似乎又一次沒弄明白到底發生了什麼。

甚至在挑選自己的鞋子時，瑪麗蓮也要將性感進行到底。1940 年代初，她和雪莉·溫特斯都穿平底鞋，還喜歡在腳踝上繫一個蝴蝶結，她們開玩笑地稱之為「我媽的」鞋。1951 年之後，出現了高跟鞋，瑪麗蓮便開始頻繁地穿高跟鞋。她把高跟鞋納入自己獨特的著裝風格之中，並且男人們也都覺得高跟鞋更顯性感（有點像受虐狂），當然高跟鞋也能讓女人的腿顯得更纖長。

瑪麗蓮對衣服布料很瞭解，也很會選擇尺寸和樣式都合身的服裝，這一點令美高梅的著名設計師伊迪絲·海德大吃一驚。算得上是專業裁縫的安娜·勞爾曾教過她基本的縫紉技巧，她還十分在意霍士的衣服材質，並與為她設計電影中人物造型的設計師商討。海德發現瑪麗蓮是一個思想前衛，並且十分開明的人，認為她應該穿得像一個無憂無慮的波希米亞人，而不是像一個放蕩不羈的「魅惑女」。換句話說，從來都沒給瑪麗蓮做過設計的海德並不喜歡瑪麗蓮穿緊身衣，當然，這種類型的穿著是為了把瑪麗蓮從一個普普通通的女孩打造成為一位性感偶像。比利·特拉維拉的助手阿黛勒·巴爾幹（Adele Balkan）曾說，當瑪麗蓮走進特拉維拉的工作室時，她衣著不整，但做完造型之後走出工作室時，她看上去是「最性感、最優雅的女人」。

1952 年夏天，瑪麗蓮在許多宣傳照片中都穿了一條在《飛瀑怒潮》中穿過的紅色連衣裙，這是多蘿西·傑金斯（Dorothy Jeakins）設計的。當亨利·哈撒韋得知她有自己的小衣

櫥時，就把那條裙子送給了她。那年秋天，帶上喬‧迪馬喬給她的一沓錢，她在查普曼紐約精品店買了幾件衣服。1954 年之後，她進入優雅風格階段，她便轉而邀請諾曼‧諾雷爾和約翰‧摩爾（John Moore）作為她的首席設計師。

和荷里活的許多年輕女演員一樣，在日常生活中，瑪麗蓮的穿著打扮也很隨意：T 恤衫搭配卡普里褲，再穿一雙蹬踏鞋。在她年輕落魄的時候，她曾從軍隊的服裝店裏買回一些藍色牛仔褲，穿上褲子走進海裏，然後再把它們弄乾，讓它們更凸顯自己的身材，產生一種緊身的性感。她是引領這種著裝潮流的先驅，這在當時的南加州稱得上是一種創新。她曾到比華利山莊一家別致的服裝店購物，這家店專門經營由傑克‧漢森（Jack Hansen）設計的剪裁精美的全棉休閒服，而且價格也不是很貴。她以典型的「夢露做派」走進店裏，和女售貨員尤琪（Yuki）和柯比（Korby）打招呼，她們都是工薪階層女性。

在現實生活中，瑪麗蓮通常喜歡選擇高大、黝黑、力量型的男人做伴侶——都是父親的形象特徵，她似乎有戀父情結。但在電影《紳士愛美人》中，她經常與小個子、不討人喜歡的男人演對手戲，於是她就用稱讚他們溫柔的方式，給予他們自信和支持。布蘭登‧弗倫奇（Brandon French）在對 1950 年代電影中的女性的經典研究中說，喜歡給予對方自信的女性在 1950 年代的電影中隨處可見。瑪麗蓮告訴湯姆‧厄爾（Tom Ewell）的演員：「女人更喜歡溫柔的男人，而不是像老虎一樣趾高氣揚的大塊頭——給人一種『我好帥，你無法抗拒我』的感覺。」

教會男人如何表現溫柔的瑪麗蓮，是 1950 年代能夠緩解男性焦慮的人。從戰爭中歸來的士兵們飽受壓力之苦，很多男性感到自己對家庭生活充滿嚮往，但又必須承受來自工作的壓力。對個人性能力不足以及同性戀的恐懼在當時是普遍存在的現象，尤其是 1948 年，阿爾弗雷德‧金賽在《男性性行為》（*Sexual Behavior in the Human Male*）一書中得出這樣一個結論：有百分之四十的男性曾有過同性戀經歷，並且同性戀在潛伏期的威脅更大。「在一個普遍害怕男性同性戀會引發『變態』的時代，」傑瑟米恩‧紐豪斯（Jessamyn Neuhaus）寫道，「夫妻性生活在婚姻裏就變得非常重要了。」溫柔而性感的瑪麗蓮，在她的電影中經常和一些普通男演員搭檔，所有的男人在她面前總能表現出陽剛之氣。

瑪麗蓮喜歡美化異性戀，她曾說：「只要我還是一個女人，我就喜歡生活在男人的世界裏。」並因此而聞名。1953 年，休‧海夫納（Hugh Hefner）選中瑪麗蓮作為第一期《花花

公子》的「花花玩伴」；1956 年，《時代周刊》（Time）雜誌稱瑪麗蓮是「青少年的幻想」。諾曼‧梅勒為瑪麗蓮所寫的自傳中對她的性慾進行了描寫，並主要集中在男人在床上的表現。

瑪麗蓮是一個拯救者，一個非常放蕩的性愛者，兼具華麗、寬容、幽默、順從和溫柔特性於一身。夢露暗示過與其他異性發生關係很難，也很危險！她還調侃道，與她發生性關係的都是易化的冰淇淋。她笑著說：「我很輕鬆，我很高興，跟你們打賭我肯定是個『性天使』。」

瑪麗蓮在《鑽石是女孩最好的朋友》中充分說明了性別、階級和性之間的複雜關係。瑪麗蓮在那首歌裏唱的歌詞是對愛情的憤世嫉俗，歌詞中說，與有錢的男人發生關係，是為了讓女人能夠從他們那裏得到錢來支付房租、購買食物，並讓她們老有所依。但歌詞告誡人們說，這樣的男人一旦和女人發生性關係，在得到之後，往往會拋棄她們。因此，女人應該玩世不恭一些，從這些男人那裏得到鑽石，因為她們的錢很可能會突然消失，比如遇到了股市崩盤。

一些人驚訝地發現瑪麗蓮竟然是一個叛逆者，雖然她總是被定義為典型的、不太聰明的女性，並沒有與叛逆相關的品質。然而，瑪麗蓮對性別、階級和種族持有激進的觀點。她認同《紳士愛美人》中的羅莉拉‧李，後者在一首歌曲的歌詞中所表達的是，她是一個「來自小城的小女孩」，卻「與原本的人生道路背道而馳」。她經常宣佈聲援這個國家一無所有的工人階級，她和服裝店的女售貨員交上了朋友，與艾米和米爾頓的管家基蒂‧歐文斯（Kitty Owens），以及她的化妝師、髮型師和攝影師都有交情。在《願嫁金龜婿》中，瑪麗蓮扮演的角色是三位試圖勾引有錢人的「挖金女性」之一，但影片的寓意是，在建築行業工作、在餐車裏吃飯的普通男性往往比那些上流社會的有錢人更受青睞。在那部電影中，蓓蒂‧葛萊寶與森林結了緣，而瑪麗蓮與一名因偷稅被美國國稅局追捕的人在一起。羅蘭‧比歌的男友只是個建築工人，常常被女友斥責太窮，最後卻成了百萬富翁，不過他卻更喜歡像工人一樣生活。

在《七年之癢》這部影片中，瑪麗蓮飾演一個滑稽可笑的電視模特，用滑稽的模仿方式賣一種被稱為「炫目」的牙膏。瑪麗蓮以這種方式含蓄地批判了唯物質論的消費觀。瑪麗蓮曾說「我不想成為一個富人，我只想活得精彩」，成了她的經典語錄。在瑪麗蓮的電影中，她曾飾演過工薪階級的職業女性，通常是一個表演女郎或模特。她有時候在電影中

能搭上百萬富翁，但有時候不能。她允許荷里活用她的身體謀取利益，對待她「就像賣一台冰箱或一輛汽車一樣」，雖然她在心裏很反對這種行為。瑪麗蓮的裸體日曆照片以副本的形式賣出了數百萬張，從撲克牌到托盤，她的照片被貼在了所有東西上，並且在紀念品商店也有出售。但是她並沒有從中得到錢，因為她已經把權利轉讓給了湯姆·凱利。「我不認為自己是一件商品，」瑪麗蓮說，「但是我確信很多人都持有這個觀點。」她陷入了一個自己製造的困境當中。她已經具備了成為巨星所需的一切條件，但她也認可性慾與銷售之間的「資本主義關係」。

瑪麗蓮還被詮釋為純潔的象徵，尤其是在理查德·代爾（Richard Dyer）的作品中。按照這種詮釋，她代表著西方社會想像中的純潔女神，這是與想像中的黑人的本性完全對立的形象，使 1933 年的電影《金剛》（King Kong）成為史詩級的電影，並與電影《黑湖妖譚》產生了共鳴。在電影《金剛》中，這個黑色生物綁架了一位白人女性，並在被找到和抓住之前，把她帶回了洞穴。

很少有確鑿的證據支持瑪麗蓮對種族主義的看法。這個行業的基礎是利潤，它迎合了這個國家的偏見。此外，製片人相互抄襲，他們一直試圖利用性感的瑪麗蓮，來複製霍士的成功，當時行業內部一度認為可以通過表現性感的女性來使自己重新煥發活力。電影行業存在很強烈的種族主義色彩，但是到 1950 年代中期，隨著民權運動佔領了道德制高點，種族主義便開始衰落了。

瑪麗蓮沒有參加過民權抗議活動，但是她表示支持。她的第一任養父母——博倫德夫婦對民族平等主義的態度影響了她。在荷里活的前幾年，瑪麗蓮曾和一個黑人約會，並且她認同喬伊斯·卡里（Joyce Cary）的小說《開路先鋒》（Mister Johnson）中的英雄人物，一個被英國殖民主義摧毀的尼日利亞年輕男子。對於瑪麗蓮來說，他代表了「壞人」殺害的無辜的人。她說，「『他們』反對『我們』」的言論無處不在。瑪麗蓮也有黑人粉絲群體，黑人的報紙宣傳她的電影，記錄她的事業發展，並把她和蓮納·荷恩（Lena Horne）、桃樂絲·丹鐸相比較。他們記述瑪麗蓮與小薩米·戴維斯和艾拉·費茲潔拉之間的友誼。

1955 年 6 月，瑪麗蓮在喬·迪馬喬的陪同下，參加了在哈萊姆的阿波羅劇院為小薩米·戴維斯舉辦的一場義演，觀眾主要是非洲裔美國人。喬和瑪麗蓮分別在不同的時間走進場地，觀眾們非常激動，起身熱烈歡迎他們。詹姆斯·鮑德溫（James Baldwin）是瑪麗

蓮的一名粉絲。他同情瑪麗蓮曾經遭受的童年虐待，並稱她是荷里活體系的「奴隸」。許多黑人對瑪麗蓮的童年經歷都有所回應，認為她是這種制度的犧牲品，就和他們一樣。

瑪麗蓮的政治觀點是左翼的，這和她養父母的許多政治觀點一致，並且也符合她的工人階級身份。《我的故事》中寫到，瑪麗蓮讀了林肯‧斯蒂芬斯（Lincoln Steffens）的自傳，並且很喜歡他對壓迫和反抗的討論。當喬‧曼凱維奇（Joe Mankiewicz）聽說瑪麗蓮在讀斯蒂芬斯時，他告訴瑪麗蓮如果製片廠經理發現的話，她可能會遇到麻煩。哈里‧布蘭德警告瑪麗蓮：「我們可不想有任何人來調查你。」瑪麗蓮把書藏在了她公寓的床底下，並在晚上的時候藉著手電筒的光看書。瑪麗蓮還被發現在電影片場看其他激進的書。

1949 年，作家諾瑪‧巴斯曼（Norma Barzman）和她的丈夫，編劇家本‧巴斯曼（Ben Barzman），計劃在位於荷里活山的家裏召開會議，討論如何應對眾議院非美活動調查委員會對言論自由的攻擊。在他們等待客人的時候，一位年輕的金髮女郎在車道上駕駛著開篷跑車，並向他們揮手。

他們意識到這個女人就是瑪麗蓮‧夢露。瑪麗蓮告訴他們在這條街的盡頭有兩個警察正在監視他們的房子。這兩個警察讓進入這條街的每個人都停下來並對他們進行盤問，瑪麗蓮是想沿著這條路開車去一個朋友家，她也被攔了下來。之後瑪麗蓮對諾瑪和本說：「我很高興順便拜訪了你們，我真的很高興有像你們這樣的人，試圖找出不受人擺佈的方法。我不在乎你們是誰，但我很高興有人這麼做。」

瑪麗蓮通常很同情被剝削的人，幾年之後，她就成了一個真正的激進派，甚至反對資本主義。在 1960 年的春天，瑪麗蓮給她《紐約時報》（The New York Times）的一個編輯朋友萊斯特‧馬克爾（Lester Markel）寫信，表明自己支持古巴的卡斯特羅（Fidel Castro）。到瑪麗蓮去世的那一年，她給兩家激進的刊物捐過款。1962 年 2 月，瑪麗蓮去了墨西哥城，並表明了自己對民權運動的支持。

1947 年，在《電影故事》雜誌裏一篇以瑪麗蓮為專題的文章《如何成為一個明星》（How to Be a Star）中，作者弗雷達‧杜德利（Fredda Dudley）聲稱想要在荷里活取得成功，學習是至關重要的，因為所有好的表演都基於智慧和知識。弗雷達‧杜德利建議有抱負的演員應該多閱讀優秀的劇本和偉大演員的傳記，並至少要上一兩年的大學。瑪麗蓮在荷里活遇到了一些有文化的人，包括娜塔莎‧萊泰絲、莊尼‧海德、伊力‧卡山、山

姆・肖以及米高・卓可夫，他們教給瑪麗蓮藝術和文學知識並給瑪麗蓮推薦書讓她讀。比如，獲得德國基爾大學犯罪心理學博士學位的攝影師安德烈・德・迪內斯和布魯諾・伯納德，他們也是用這種方式來幫助瑪麗蓮提升自己。

早在 1948 年，與瑪麗蓮在同一個工作室的克拉麗絲・埃文斯就被瑪麗蓮的讀書量所折服。1952 年，當菲利普・哈爾斯曼在瑪麗蓮的公寓給她拍照時，他在她的書架上數了數，竟然有 200 本書，華特・惠特曼（Walt Whitman）的《草葉集》（*Leaves of Grass*）就放在她的床頭櫃上。和瑪麗蓮一起去書店的西德尼・斯科爾斯基發現她喜歡買一些關於自我提升和心理學的書籍，還有最新的戲劇集、詩集以及一切關於亞伯拉罕・林肯的書籍。有時候在談話中，瑪麗蓮會提到她讀過的書，她也會與珍・羅素談上幾個小時關於哲學家的事。羅素曾說柏拉圖（Plato）、聖保羅（Saint Paul）和《聖經啟示錄》（*Book of Revelations*）都是瑪麗蓮非常喜歡的。瑪麗蓮收藏了大量有關藝術的書籍，這是她的一位作家朋友鮑勃・羅素（Bob Russell）給她的。

瑪麗蓮算不上是一個勤勉的讀者，但是她能抓到一本書的主旨。當瑪麗蓮在匹克威克書店瀏覽書架上的書時，如果她發現一本書中有比較感興趣的一段，她就會記住這段，然後繼續找另一本書。伊力・卡山向她推薦愛默生，米高・卓可夫則向她推薦魯道夫・史代納。1954 年，當瑪麗蓮在荷里活遇到伊迪絲・西特維爾（Edith Sitwell）的時候，她們便一起討論史代納。西特維爾曾經在英國參加過一個史代納舞蹈團，她對瑪麗蓮說，那些舞蹈就像和孕育萬物的大地母親相通一樣。

瑪麗蓮成為明星後，她向她感興趣的各個領域的專家請教，包括宗教、文學，有意思的是，還有股票市場。瑪麗蓮在荷里活的早些年，卡梅倫・米歇爾（Cameron Mitchell）遇到過她，他以為瑪麗蓮是一個笨蛋，隨身攜帶大量的書籍，但是卻不知道書裏面的內容是什麼。之後他們參加了一場關於佛洛伊德的討論，瑪麗蓮對佛洛伊德的理論做了深入的闡述，這讓米歇爾對瑪麗蓮的看法發生了改變。在接下來的幾年裏，當李・斯特拉斯伯格想徵求一部新電影或戲劇的觀點時，他總是向瑪麗蓮請教。

除了像里爾克（Rainer Maria Rilke）、沃爾夫（Wolfe）這樣的詩人和作家，瑪麗蓮也被西格蒙德・佛洛伊德所吸引，第二次世界大戰後，佛洛伊德的理論支配著知識分子和大眾的思想。他認為，一種構成人類人格基礎的原始身份，會因為根深蒂固的慾望而爆發，在

殘酷的戰爭之後，只有理性的自我意識才能控制它。佛洛伊德的思想來源於人類的悲觀主義，這對杜斯妥也夫斯基（Fyodor Dostoevsky）、里爾克和沃爾夫的思想來說是一種負擔，雖然他提出了一個具體的計劃，讓個人通過心理分析的過程來解決自身的症狀。第二次世界大戰期間，心理分析學家為軍隊提供緩解精神的服務，他們從戰爭中崛起，填補了診所、醫院以及社會服務專業的大部分職位。

瑪麗蓮總是擔心自己會像她母親一樣瘋掉，佛洛伊德的思想給她提供了一種平衡心態的方法，使瑪麗蓮不用承受她的母親曾經忍受過的監禁、不停地洗澡和電擊治療。佛洛伊德有一種救世主的氣質，他就像一個現實世界中的先知。儘管瑪麗蓮不停地探索自己的信仰，並皈依了阿瑟·米勒的猶太教，但她依然把佛洛伊德主義稱為「她的宗教」。

瑪麗蓮告訴安娜，她在 1947 年的時候讀了西格蒙德·佛洛伊德的《夢的解析》（*The Interpretation of Dreams*）中關於「夢見裸體」的解釋，那時她才 21 歲，這給她留下了很深刻的印象。佛洛伊德解釋了在公共場合裸露的夢境的意義，這是童年時期某種性暴露的產物。對瑪麗蓮來說，和一個小男孩玩性遊戲，因為手淫而遭到艾達·博倫德的體罰，或者被一個年長的男演員性騷擾都符合這種情況。當安娜和瑪麗蓮玩彈子遊戲的時候，瑪麗蓮把球一個接一個地投向安娜。安娜從這個行為以及瑪麗蓮的其他描述中，總結出瑪麗蓮渴望和安娜發生性關係，並且她害怕男人。這個分析似乎有些誇張，但是我們不知道在她們的相互交流中還發生了什麼。

瑪麗蓮對戀愛自由的態度，對裸體美的信念以及她認為性是友誼的一部分的觀點，貫穿她的整個荷里活時期甚至更長的時間。瑪麗蓮不斷以改革主義的名義為她展示自己的身體辯護，聲稱這是對 1950 年代復活的清教主義及其壓制性愛的抗議。蘇珊·斯特拉斯伯格稱瑪麗蓮為嬉皮士，但在 1962 年對於瑪麗蓮的同伴和管家尤尼斯·莫里（Eunice Murray）來說，瑪麗蓮就像「花之子」，她是倡導自然生活和自由關係的先驅。

在瑪麗蓮塑造那些性感的人物角色時，她幾乎從不穿內衣。瑪麗蓮告訴很多人，就像她對吉姆·多爾蒂說的那樣，她不穿內衣是為了避免穿緊身衣時內衣的地方有凸起。這很有可能是瑪麗蓮從珍·哈露那兒學來的，珍·哈露就是以不穿內衣而聞名於世。

瑪麗蓮時常有暴露自己身體的衝動。她告訴她的心理醫生瑪麗安娜·克里斯（Marianne Kris），在公眾場合，有時這種衝動是非常強大的。1956 年，西德尼·斯科爾

斯基說，瑪麗蓮穿的內褲和文胸基本上都是黑色的，而且次數遠遠超過她承認的那些。但當瑪麗蓮脫下衣服去試衣間試裝時，她通常都不會穿著內衣。在和喬・迪馬喬的大西洋城之行中，他們去見了喬的朋友斯皮尼・達馬托，斯皮尼經營著一家俱樂部，瑪麗蓮和斯皮尼的妻子貝蒂珍（Bettyjane）一起去逛街，雖然當時貝蒂珍並不認識瑪麗蓮。當瑪麗蓮在試衣間脫下衣服試穿她所挑選的衣服時，她沒有穿著內衣。當售貨員小姐為此提出反對時，瑪麗蓮就買下了她試穿過的所有衣服。貝蒂珍被瑪麗蓮的行為驚呆了。

分配給瑪麗蓮的霍士廣告代理人羅伊・克羅夫特，試圖不讓瑪麗蓮離開自己的視線，因為瑪麗蓮的「脫衣」傾向。「她沒有穿內褲，」羅伊說道，「當她正好看到有攝影師時，她就會提起裙子，並擺出半裸的姿勢。」他很擔心「無底線的」照片會泄露出來。當約瑟夫・申克聽說了此事，他給了瑪麗蓮 20 多條內褲，並且內褲上印有她名字的首字母縮寫「MM」。

瑪麗蓮有時候拘謹，有時候粗暴，她自由戀愛的思想使得她的性行為合理化了。據新聞記者說，瑪麗蓮的話震驚了全國，她說：「性是生命的一部分，是自然的一部分，我寧願順其自然。」瑪麗蓮對她的朋友亨利・羅森菲爾德說，她相信性使人們在一起並加固了他們之間的友誼。1960 年，瑪麗蓮與阿瑟・米勒分開，並與喬・迪馬喬重新和好。她很高興迪馬喬終於同意了他們之間可以維持一種開放的關係，在這種關係中，他們會是特別的朋友，並且相互允許對方與其他人發生性關係。瑪麗蓮長期以來一直希望迪馬喬能讓步。

瑪麗蓮考慮到，他們當時所擁有的愛情和婚姻，維持下去的前提就是忠誠和孩子。她基本上沒有和喬・迪馬喬同居過，雖然她和阿瑟・米勒同居了好多年。喬・迪馬喬被瑪麗蓮對裸體和性的觀點征服了，她是一個「性叛逆」的先驅，這將逐漸削弱清教主義。一般來說，將人們從保守的性觀念中解放，可能會激勵他們在政治觀點上的思想更解放。

當瑪麗蓮獨自居住時，她經常在家裏赤身裸體，或者把一塊白色的毛巾披在身上。瑪麗蓮喜歡裸露著皮膚的感覺。瑪麗蓮說：「如果你有一個美麗的身體，為什麼不展示它呢？」據詹姆斯・培根說，當「瑪麗蓮在炫耀自己華麗的身體時」，她的不安全感就煙消雲散了。1950 年，在拍攝寫真時，瑪麗蓮穿上她那件小而暴露的黃色比堅尼後，攝影師安東尼・波尚就注意到了她的轉變。赤裸的身體好像是釋放了她「燦爛的個性」。一旦她脫掉自己的衣服，就變得活潑起來；她用一種令人愉快的無意識的幽默感說話，並且幾乎帶

著浮誇的自信。盧西勒‧麗曼‧卡洛爾（Lucille Ryman）和娜塔莎‧萊泰絲都談論過瑪麗蓮對裸體的喜愛。讓‧尼古拉斯科堅持說瑪麗蓮感到真正舒服的方式就是赤裸著身體。

　　瑪麗蓮有時候在對男攝影師擺姿勢拍照，或者試穿服裝有男設計師在場時，就喜歡暴露自己的身體——然而這種行為可能對她自己很不利。在第一次與米爾頓‧格林和比利‧特拉維拉見面時，瑪麗蓮向他們展示了「用乳房以示歡迎」，這讓米爾頓和比利都很尷尬，於是米爾頓不得不說：「等一下！」在 1950 年代，瑪麗蓮和喬治‧奧威爾（George Hurrell）有過合作，後者曾經創造了 1930 年代許多充滿魅力的形象。與大多數為瑪麗蓮拍攝過寫真的攝影師不同，喬治對瑪麗蓮的印象並不深刻。當瑪麗蓮從試衣間出來的時候，她「突然」讓穿在她身上的長袍滑落，喬治說，她在展示她的裸體。在 1930 年代的時候，當喬治給哈露拍攝時，哈露也做了同樣的事情。喬治不知道瑪麗蓮是否在模仿哈露，還是這是她自己的想法，他含蓄地指出，瑪麗蓮的模仿很拙劣。

　　有一天，瑪麗蓮在蘇珊‧斯特拉斯伯格紐約公寓的書架上偶然發現了一本《慾經》，她驚叫道：「哦！天哪！這是一本典型的下流的書！」然後她補充說：「不過它不是骯髒的，因為它來自東方，他們對這類事情非常講究，不像美國人那樣清教徒式的。也就是說，它有幾百張做愛姿勢的圖片。」像孩子們玩遊戲一樣，瑪麗蓮和蘇珊穿著衣服表演出這些姿勢。當發現很難擺出更難的姿勢時，瑪麗蓮開玩笑地說：「我做過最難的是第 69 個。」蘇珊問瑪麗蓮什麼意思，瑪麗蓮回答說：「算了，還是別問了。」那時蘇珊只有 17 歲，她評論說：「瑪麗蓮表現得好像性是自然的，沒有什麼可恥的，好像它真的很有趣一樣。」

　　但是瑪麗蓮的裸體行為卻有些醜陋——她這是一種看似強迫的方式，而不是因為叛逆或者追求自由。有個小插曲，1949 年 7 月，瑪麗蓮和雜誌《電影故事》的阿黛爾‧懷特利‧弗萊徹去紐約瓦倫斯堡的時候，瑪麗蓮在公共浴室裏面，當著一個瓦倫斯堡居民的面脫光了衣服。瑪麗蓮第一次去荷里活拜訪羅拔‧米湛時，她走到壁爐邊，掀起裙子來取暖，這讓一向桀驁不馴的米湛也震驚了，因為瑪麗蓮並沒有穿內褲。這種裸露癖可能意味著引誘或者就是簡單的炫耀，但是隨著年齡的增長，她身體裏的強迫性顯露了出來。瑪麗蓮赤身裸體地讓記者進行採訪，並且她當眾穿著喬‧迪馬喬在 1953 年聖誕節送給她的黑色貂皮大衣，大衣裏面什麼也沒穿。瑪麗蓮用大衣緊緊地捂住身體，但她會突然把大衣掀開，讓朋友甚至是陌生人看一眼她的身體。1955 年，她習慣晚上在市中心散步中途休

息，一個名叫丹‧聖‧雅克（Dan St. Jacques）的紐約警察經常在賴克斯咖啡店遇見她，這家咖啡店位於五十七大道，時代廣場附近。一天晚上，瑪麗蓮要求雅克陪她回家，然後她靠在他身上，雅克發現瑪麗蓮的大衣裏面什麼也沒有穿。

當瑪麗蓮擺姿勢讓攝影師拍照時，她有時候會露出生殖器官。1955 年秋天，攝影師伊芙‧阿諾德來到瑪麗蓮紐約的公寓給她看樣片，有個記者正在客廳裏等著採訪瑪麗蓮。瑪麗蓮問這個記者她是否可以梳一下頭髮，這個記者說可以，然後瑪麗蓮就開始梳理她的陰毛，嚇得這個記者落荒而逃。瑪麗蓮是一個愛惡作劇的人，也許她只是想開一個粗俗的玩笑而已。但是這反映出了瑪麗蓮分裂的人格。瑪麗蓮在孩提時受過虐待，她的童年經歷導致了她成人後一些不恰當的行為。

自從瑪麗蓮與阿瑟‧米勒結婚以來，新聞媒體就開始關注她和米勒的孩子們的關係以及她為了能有自己的孩子所做的努力。後來，瑪麗蓮的流產成了全國性新聞，這個國家又一次把焦點放在了她的身體上，只不過這次是以一種新的方式。在《電影劇》的一篇文章中，多蘿西‧曼寧（Dorothy Manning）清楚地表達了對瑪麗蓮的態度，並且這種態度影響了她——「在成為母親的這條路上，最重要的是首先要成為一個女人，然後才是性感」。瑪麗蓮在她未出版的自傳中清晰地表達了她對孩子的渴望。自從 1956 年嫁給阿瑟之後，她對孩子的渴望慢慢變成了一種癡迷。

在 1954 年 12 月瑪麗蓮搬去紐約以及 1956 年春天她去荷里活拍攝《巴士站》期間拍的三張照片，闡明了她人格的複雜性。第一張照片來自「端坐的芭蕾舞女」，是由米爾頓‧格林在 1954 年 12 月為她拍攝的。伊芙‧阿諾德在 1955 年 9 月拍攝了第二張照片，英國攝影師塞西爾‧比頓（Cecil Beaton）在 1956 年 12 月為瑪麗蓮拍攝了第三張照片。我把最後這張照片稱作「日本人照片」，因為支撐她姿勢的牆帷上有一個日本人的壁掛。所有這些照片都講述了充滿戲劇性的故事，它們關於瑪麗蓮對高雅的渴望，關於她在紐約的歲月裏想要成為一個有良好修養的人的願望。然而諷刺的是，它們也嘲諷了瑪麗蓮的這種渴望，將瑪麗蓮塑造成一個矛盾體。

大多數時尚攝影師——包括有名的攝影師，像格林和比頓——都很溫和，不像荷里活的製片人和導演。他們經常被牽扯到女性世界的時尚裏面，沒有什麼男子氣概。他們中有一些是同性戀，但大部分都不是。瑪麗蓮不必為他們記台詞，也不必盯著主燈光或地板

上的記號。她非常善於擺姿勢，所以她經常設定節奏，攝影師可以跟隨著她的節奏走。瑪麗蓮用其他的方式影響了攝影師們。瑪麗蓮曾告訴韋瑟比：「我有時會試圖誘惑評論家們，想給他們留下我真的很有吸引力這樣的印象，這個方法很有效。有時候也是記者和攝影師，雖然他們都很有經驗，但還是逃不過我的手掌心。」

瑪麗蓮是一位精力充沛的模特。理查德・阿維頓曾在 1954 年為瑪麗蓮拍攝《時尚芭莎》的照片，並且之後幾年，他都在不同的場合為瑪麗蓮拍攝照片。阿維頓說：「她比任何一個女演員——我拍攝過的任何一個女人——更能給攝影機提供好的拍攝內容。」有時候他們的拍攝會持續整個晚上，阿維頓說，他感到精疲力盡，但是瑪麗蓮卻充滿活力，她會說：「讓我們再試一次。」瑪麗蓮是一個完美主義者，她聚精會神地看這些照片，只為了尋找一張「最真實的照片」。

格林在他寬敞的列克星敦大道工作室為她拍攝芭蕾舞女照片，這個工作室裏有很多格林這些年來收集的小道具。在這張照片中，瑪麗蓮坐在一把椅子上，前面是扶手桿——芭蕾舞者的練習把桿。她的乳房從一個無肩帶的內衣頂端突出來，光著腳，手指甲和腳趾甲都塗成了紅色，頭髮蓬亂著。

瑪麗蓮的這一形象嘲諷了芭蕾舞女的傲慢，她們是 1950 年代時尚女性優雅的代名詞，成了全國年輕女孩兒的典範，女孩兒們成群結隊地參加芭蕾舞課。從 19 世紀浪漫主義運動開始，芭蕾舞女就把黑色的頭髮向後光滑地梳起來，腳上穿著芭蕾舞鞋，身上幾乎沒什麼脂肪。她們的身體始終保持筆直，並且很少微笑。在這些照片中，瑪麗蓮似乎是賦予了芭蕾舞女一種「人性化」，對於她們僵硬的形象來說，這也算是一種嘲諷，看起來芭蕾舞女似乎永遠也不會成為性感的女人。在這幾張芭蕾舞照片中，瑪麗蓮看起來很悲傷，她借鑒了經典的小丑形象，將喜劇和悲劇結合起來，類似於差利・卓別靈的《流浪漢》（The Tramp）。瑪麗蓮身上的那件白色禮服其實並不是一件芭蕾舞短裙，那是一條安妮・克萊因裙子上的襯裙，是艾米・格林送的。那件禮服對瑪麗蓮來說太小了，於是米爾頓・格林讓瑪麗蓮穿上了襯裙。因此，這又為這張照片平添了一個搞笑的因素。

我選擇的第二張照片是伊芙・阿諾德在 1955 年 9 月拍攝的，用來說明瑪麗蓮是一個「愛搞惡作劇的人」。瑪麗蓮身著豹紋泳衣，穿過一片草叢和泥沼，這讓人立即想到《聖經》中，法老的女兒在蘆葦中發現了棄兒摩西。阿諾德在長島瑪麗蓮的住所附近一個廢棄

的操場上拍攝了這張照片。阿諾德和瑪麗蓮到那兒時剛好是凌晨五點鐘，攝影師把這個時間稱作「魔幻時刻」，此時太陽開始升起來，陽光逐漸變成金色。照片中的瑪麗蓮看起來像是一個原始人，也可以形容為現實中的夏娃，而不是一個滑稽的女人或者一個「快人快語」的金髮女郎。阿諾德仍然記得，「蘆葦中的豹子」這個想法引起了瑪麗蓮極大的興趣。

1952 年，當瑪麗蓮和阿諾德在紐約約翰‧休斯頓的派對上相遇，瑪麗蓮曾要求阿諾德為她拍攝一些與眾不同的形象，阿諾德確實做到了。與沒有上妝並在廢棄的攝影棚裏拍攝的瑪蓮‧德烈治不同，這張照片的確從一個全新的角度呈現了一個不同的瑪麗蓮。正如阿諾德所描述的那樣，瑪麗蓮掌控著攝影的風格和節奏。阿諾德還說：「我只祈禱我的反應夠快，足以適應瑪麗蓮古怪的姿勢。」

我選擇的第三張照片是英國攝影師塞西爾‧比頓於 1956 年 2 月在大使酒店他的套房內為瑪麗蓮拍攝的，也是用來說明瑪麗蓮是一個「愛搞惡作劇的人」。比頓在 1920 年代創造了魅力攝影的概念，他曾先後為《時尚》雜誌和《時尚芭莎》雜誌工作。比頓作為英國王室的官方攝影師，他是那個年代的一位傳奇人物。

塞西爾‧比頓拍攝了許多瑪麗蓮的照片，都集中於她的自然外表。儘管這些照片並不超凡脫俗，但令人印象深刻。有一張非常與眾不同，我稱之為「日本人照片」，因為在這張照片中，瑪麗蓮躺在一張床上，一幅日本人壁掛掛在床頭。這張照片是瑪麗蓮眾多優秀照片中的一張，具有非凡的意義。《時尚》雜誌的編輯戴安娜‧弗里蘭（Diana Vreeland）將瑪麗蓮和日本藝伎聯繫起來，解釋了壁掛中的人物。「瑪麗蓮‧夢露！」弗里蘭說道，「她是一個藝伎，她生來就是為了快樂，並且她的一生都在為大家帶來快樂。」

「芭蕾舞女照片」「夏娃照片」和「日本人照片」——這三幅肖像表明瑪麗蓮是一個美麗的金髮女郎，既有審美趣味又充滿戲劇性；是一個諷刺文化偶像的「小丑」；是一個產生共鳴和歡樂的國家象徵；是一個嘲笑她作為全世界異性戀女王的跨性別個體。

I'r

intere

money

wan

won

part 4

not

ed in

I just

be

ful. 紐約

1955-1960

我目睹了不可思議的奇跡：一個把自己定位成愚蠢的
金髮女郎的女孩智取了整個荷里活。

菲利普·哈爾斯曼

她是如此令人著迷，還有一套自己獨創的觀點和言論，
彷彿她的身體裏沒有一塊骨頭是循規蹈矩的。

阿瑟·米勒

紐約，New York 1955 1956

Chapter 9

1954 年 12 月，瑪麗蓮和米爾頓・格林一起離開荷里活前往紐約，她將這件事只告訴了幾位密友。不久後，瑪麗蓮突然離開荷里活的消息以及她的去向之謎就佔據了全美各大報紙的頭條。《銀幕生活》（Screen Life）發文稱，荷里活根本沒有人相信他們眼中那個頭腦簡單的金髮女郎竟有勇氣離開荷里活前往紐約，要知道在 1954 年 11 月，羅曼諾夫剛為她在《七年之癢》中的出色表演舉辦了慶功晚宴，當時有一眾荷里活精英出席。

瑪麗蓮讓自己的生活充滿戲劇性和神秘性，從而又一次引發了公眾的興趣。瑪麗蓮用澤爾達・佐克（Zelda Zonk）的化名買了機票，和米爾頓搭乘晚間航班飛往紐約，艾米・格林在拉瓜迪亞機場接機。現場並沒有記者——瞞天過海的計策成功了。隨後他們驅車前往格林在康涅狄格州韋斯頓的家。得知有記者和攝影師在屋外等待拍攝報道，瑪麗蓮就躲了起來，直到那些人失望地離去。她住在附近的弗勒爾・考爾斯家中，考爾斯是米爾頓在《展望》雜誌的編輯，同時也是《弗萊爾》雜誌的創始人。

在紐約的早些年，瑪麗蓮發生了脫胎換骨的變化。她在演員工作室師從李・斯特拉斯伯格，和馬龍・白蘭度以及阿瑟・米勒約會，還結交了許多朋友，這段時間瑪麗蓮過上了心之所向的生活。有時她甚至覺得自己就像是《弗萊爾》雜誌中的人物一樣。

她和米爾頓・格林合夥成立了製片公司，和阿瑟・米勒喜結良緣，可以說是走向了人生巔峰。伊萊・沃勒克說，瑪麗蓮在紐約得以重生。對她來說，這的確是一段太平時期，但她仍然依賴藥物，這預示著瑪麗蓮的未來歲月將會波折不斷。

聖誕節前夕，瑪麗蓮從弗勒爾・考爾斯家搬到格林家，她預計自己將會在那裏住一段時間，所以把在加州的所有家具都搬了過去，包括一架白色的鋼琴。聖誕節的時候，他們三人去了克利夫頓・韋伯的公寓，參加為英國演員諾埃爾・考沃德（Noel Coward）舉辦的歡迎宴會，正好考沃德也想見見瑪麗蓮。在格林家，她有時會花很長時間泡澡，在樹林裏散步，與艾米一起逛古玩店，天氣好的時候則會打理花園。她還會和格林的兒子一起玩，在周末的家庭晚宴上與格林的朋友們歡聚。參加格林家派對的有一眾知名的藝術家，他們在康涅狄格州韋斯頓附近有住所，比如交響樂團指揮、作曲家李奧納德・伯恩斯坦（Leonard Bernstein）和他的妻子費利西亞（Felicia Montealegre），創作出音樂劇《俄克拉荷馬》（Oklahoma!）的作曲家理查德・羅傑斯（Richard Rodgers）和妻子多蘿西（Dorothy Rodgers），張揚浮誇的戲劇製作人麥克・陶德（Mike Todd）等。

瑪麗蓮會在廚房幫忙，比如削馬鈴薯、剝青豆、洗碗。她和格林的管家兼廚師基蒂・歐文斯成了朋友，基蒂・歐文斯是一名非裔美國人，她的祖輩曾在美國南部地區務農。瑪麗蓮告訴基蒂，她想要三四個孩子，但也打算收養幾個不同種族的孩子。當瑪麗蓮聽說印第安人的孩子不好養的時候，她很不高興，基蒂則告訴她不要聽信這些胡言亂語。

每逢星期天，設計師諾曼・諾雷爾和他的徒弟約翰・摩爾會來格林家。他們坐在起居室的壁爐前，諾雷爾向瑪麗蓮講述他在 1930 年代為百老匯明星設計服裝的故事，那個時代百老匯的舞台劇服裝優雅而華麗。諾雷爾看起來像一個貴族，他生於美國印第安納州，父親經營著一家男裝店。他說話很淳樸也很接地氣，會用許多俚語和俗詞，並且說起話來節奏輕快，瑪麗蓮很喜歡這種說話方式。諾雷爾和摩爾是同性戀，瑪麗蓮和他們相處時感到很安全。

瑪麗蓮在紐約期間，諾雷爾和摩爾曾為她設計過服裝。他們讓她穿著樸素的裙子和襯衫，米色或黑色外套，搭配白色手套和珍珠。他們為瑪麗蓮設計的日裝是簡單的黑色絲綢緊身連衣裙，配細肩帶和短夾克，晚裝則綴有緞面和亮片。諾雷爾因擅長設計綴有閃光裝飾片的美人魚晚禮服而聞名，瑪麗蓮就有一套。有時她還會穿賈克斯品牌的休閒裝和安

妮‧克萊因品牌的棉質連衣裙。有一段時間艾米利奧‧普奇（Emilio Pucci）設計的絲綢連衣裙開始流行了起來，那時她也常身著這種款式的連衣裙。時尚評論家曾經看不上她的穿衣品位，但在幾位大牌設計師的幫助下，她的衣品越發優雅。

在格林家借宿期間，瑪麗蓮讀了藏書室裏的很多書，包括米高‧卓可夫為她列的書單中的書，其中有很多名人的傳記，比如女演員愛蓮‧泰莉（Ellen Terry）和帕特里克‧坎貝爾夫人（Mrs Patrick Campbell），還有「征服者」和國王的配偶，如法國國王路易十六的妻子瑪麗‧安東妮（Marie Antoinette）和拿破侖之妻約瑟芬（Joséphine Bonaparte）。她讀了舞蹈演員伊莎多拉‧鄧肯（Isadora Duncan）的傳記，鄧肯是 20 世紀初「新女性」的代表性人物。在閱讀這些書籍時，她可能把百老匯幻想成了一個表演王國，而阿瑟‧米勒就是她心目中的白馬王子，但弗勒爾‧考爾斯建議她嫁給摩納哥的王子蘭尼埃（Rainier），當時蘭尼埃正在考慮娶一位電影明星為妻，以提高摩納哥作為旅遊勝地的人氣。可還沒等瑪麗蓮回復，蘭尼埃就選定了另一位影星嘉麗絲‧姬莉（Grace Kelly）。

在聖誕節期間，米爾頓在他位於列克星敦大道的工作室裏為瑪麗蓮拍下了一張著名的寫真照——「端坐的芭蕾舞女」。1 月 7 日，米爾頓在他的律師法蘭克‧德萊尼（Frank Delaney）位於紐約的別墅裏舉行了雞尾酒會和新聞發佈會，宣佈瑪麗蓮‧夢露電影製作公司（MMP）成立。德萊尼宣佈，瑪麗蓮與霍士的合同已失效，因為已經過了合同規定的截止日期。但霍士方面並不承認此事，第二年，霍士電影公司的律師與 MMP 的律師就此事爭論不休，雙方就瑪麗蓮的新合同展開了談判。應艾米的要求，諾雷爾為瑪麗蓮出席新聞發佈會設計了一條白色吊帶裙，瑪麗蓮佩戴著鑽石耳環，穿著白鞋白襪和白色的貂皮大衣。艾米喜歡服裝的顏色統一，而米爾頓為瑪麗蓮選擇了白色。報道此事的記者頗具諷刺意味地寫道：鑽石和皮草與原來的瑪麗蓮很搭，而如今，瑪麗蓮已搖身一變，成了公司老總，鑽石和皮草就顯得格格不入了。發佈會上瑪麗蓮又遲到了一個小時，這讓記者們很惱火，而且從發佈會的情況來看，她對自己新公司的情況並不是太瞭解。

記者問瑪麗蓮想扮演什麼電影角色，她回答說想飾演《卡拉馬助夫兄弟們》中的女主角格露莘卡。在場的記者們捧腹大笑，因為他們覺得瑪麗蓮這樣一個胸大無腦的金髮女郎怎麼可能飾演杜斯妥也夫斯基作品中的角色〔其實記者們不知道多爾‧沙里（Dore Schary）導演曾考慮過讓瑪麗蓮出演格露莘卡，瑪麗蓮也十分符合小說中格露莘卡的形象〕。連比

利·懷爾德也諷刺地說，如果瑪麗蓮參演《卡拉馬助夫兄弟們》，他會導演一部續集，名字就叫《兩傻大戰卡拉馬助夫兄弟們》（Abbott and Costello Meet the Brothers Karamazov）〔演員巴德·艾伯特（Bud Abbott）和盧·科斯特洛（Lou Costello）曾合作出演《兩傻大戰科學怪人》（Abbott and Costello Meet Frankenstein）〕。赫達·霍珀和多蘿西·基爾加倫（Dorothy Kilgallen）批評瑪麗蓮時尤其毒舌，但盧埃拉·帕森斯和厄爾·威爾遜則選擇支持瑪麗蓮，他倆和很多記者一樣，認為瑪麗蓮自從搬到紐約以來，變得更專注，更成熟了。

1月中旬，瑪麗蓮與米爾頓以及艾米一起去荷里活拍《七年之癢》的最後幾場戲，拍攝持續了一個星期。霍士高管想讓瑪麗蓮出演《驚鳳攀龍》，但她婉言謝絕了。八卦專欄報道稱，瑪麗蓮說她特別喜愛紐約，不明白自己當初為何會忍受荷里活的種種待遇。回到紐約後，她搬到米爾頓工作室附近的格萊斯頓酒店。她在紐約有很多活動，需要一個穩定的住處，還需要一個和阿瑟·米勒約會的場所。有傳記作者認為兩人是在那年春季的一次雞尾酒會上再次邂逅的，但艾米·格林表示，瑪麗蓮搬到康涅狄格後兩人就已經重新聯繫上了。隨後他們開始了一段戀情，這也表明，自1951年1月第一次見面以來，兩人有可能一直保持著聯繫。不過有一件事可以確定，那就是有一次瑪麗蓮飛往紐約，滿懷期待地想在酒店裏和阿瑟見面，但阿瑟並未赴約。

事實上，1951年阿瑟離開荷里活之後不久就開始創作兩部戲劇，這兩部劇的情節設計表明，阿瑟並不認為自己能和瑪麗蓮走到一起。第一部劇的暫定名為《第三齣戲》（The Third Play），講述的是一個性情放蕩的女人和兩個男人之間的曖昧故事，阿瑟為這個女人取名為「洛蓮」（Lorraine），影射的就是瑪麗蓮。這兩段曖昧關係都以慘痛的結局收場，洛蓮拋棄了第一個男人，並且深深地傷害了他，而第二個男人雖然和他的妻子在一起，但境況同樣悲慘。這個劇本未能完稿，最終成為《墮落之後》的前身。

第二部劇《靈慾劫》（The Crucible）的故事是根據1692年在塞勒姆鎮發生的一樁株連數百人的「逐巫案」而創作的，影片討論了有罪、無罪以及人民的法律責任等問題，影射當時眾議院非美活動調查委員會對無辜人士的迫害。劇中一位農民和一位年輕女子發生了婚外情，他的妻子不能容忍兩人的姦情，但是那名年輕的女子試圖再次勾引他。遭到拒絕之後，那名女子便污衊他是巫師，後來農民就被絞死了。這一劇情與阿瑟、他的妻子瑪麗（Mary）和瑪麗蓮三人之間的故事驚人地相似。從劇情來看，當時的阿瑟認為他與瑪麗蓮

的戀情不會開花結果。後來他在紐約與瑪麗蓮重逢並再次義無反顧地愛上她時,他似乎將這些戲劇的結局都拋諸腦後了。

艾米反對兩人在一起,她說過自己不贊成婚外戀,也不會允許他們在自己家裏見面。她可能知道瑪麗蓮與米爾頓也有曖昧關係,但她一直對外界否認這些傳聞。她不想因為瑪麗蓮而與阿瑟打交道,同樣地,阿瑟也不想和艾米打交道。所以瑪麗蓮索性搬到了格萊斯頓酒店。

與此同時,艾米開始全面「掌管」經常活得一團糟的瑪麗蓮,把她的生活打理得井井有條。她鼓勵瑪麗蓮多看電影和戲劇,因為阿瑟仍在和妻兒一起生活,每周只有兩個下午能和她見面。於是瑪麗蓮空閒的時候去參觀了博物館,還逛了第二大道上的許多古董店。艾米說,瑪麗蓮不喜歡晚上獨守空閨,所以經常開車去康涅狄格州和他們住在一起。

2月初,瑪麗蓮開始在戲劇指導康絲坦斯·柯莉兒(Constance Collier)的指導下研究《哈姆雷特》(Hamlet)中奧菲莉亞(Ophelia)一角。康絲坦斯·柯莉兒曾是倫敦愛德華時期舞台劇的著名女演員,也是女同性戀圈子中的一員,這個圈子裏還有葛麗泰·嘉寶和瑪蓮·德烈治。柯莉兒曾和女明星嘉芙蓮·協賓交往過。柯莉兒辦過幾次午餐會,邀請瑪麗蓮出席,於是再次將她拉進了這個圈子。艾米憶起她和瑪麗蓮以及米爾頓一起去參加舞會,在舞會上柯莉兒曾試圖勾引瑪麗蓮。當時柯莉兒已經77歲,她的面孔非常男性化,還長著一隻鷹鈎鼻,而這種面孔在愛德華時期極受歡迎,但在1950年代卻被認為是巫師似的臉,瑪麗蓮可能有些怕她。當柯莉兒把瑪麗蓮的表演天賦比喻為一隻振翅飛舞的蝴蝶時,她可能察覺到了瑪麗蓮與她相處時內心的不安。4月底,柯莉兒去世了,瑪麗蓮的學習之路也就此中斷。

有記者拍到瑪麗蓮與喬·迪馬喬在圖茨·紹爾餐廳出雙入對,迪馬喬曾幫瑪麗蓮搬到格萊斯頓酒店。1月下旬,瑪麗蓮與他一起去波士頓待了幾天,為自己的電影公司MMP籌款,還拜訪了迪馬喬的弟弟多明尼克·迪馬喬(Dominic DiMaggio),多明尼克曾是波士頓紅襪隊的外野手。兩人還一同去了新澤西州拜訪安妮·卡格爾的女兒瑪麗·肖特,肖特搬到新澤西州與駐紮於此的軍官丈夫團聚。瑪麗是一位出色的高爾夫球手,喬也很喜歡和她一起打高爾夫。瑪麗蓮是不是把迪馬喬當作擋箭牌來掩蓋她與阿瑟的戀情?我認為有這種可能。

為了回應霍士在報紙上對瑪麗蓮所做的負面宣傳，瑪麗蓮一連參加了幾場慈善活動。3 月 20 日，在麥迪遜廣場花園舉辦的晚會上，瑪麗蓮騎著一頭身體被塗成粉紅色的大象出場，為關節炎和風濕病基金會籌集善款。當時她穿著一件歌舞女郎式的束胸衣，上面綴滿了亮片和羽毛。這場活動以節日為主題：滑稽演員穿著代表聖博德節的綠色制服，花樣滑冰明星桑雅‧赫尼坐著聖誕節特有的花車，瑪麗蓮的裝扮則代表著新年的第一天，也稱「愉快的宿醉日」。大象的表現無可挑剔，對著一眾名人和肖特的孩子們鞠躬，當時喬‧迪馬喬就和這些孩子在一起。騎粉象出場是米爾頓的創意，但是有些記者說，瑪麗蓮其實本想為自己塑造一個公司總裁的新形象，但是她穿著歌舞女郎的衣服出場，效果適得其反。

瑪麗蓮和米爾頓從「粉象活動」中獲得了很大的成就感，的確，這場活動造成了很大的轟動。但是這種成就感並未維持多久，一個月之後，他倆和艾米一起參加了愛德華‧羅斯科‧默羅（Edward Roscoe Murrow）主持的電視節目《面對面》（Person to Person），節目裏瑪麗蓮的表現差強人意。這集節目共 15 分鐘，是在格林位於康涅狄格州的家中拍攝的。瑪麗蓮和米爾頓為了艾米才安排了這次拍攝，因為艾米是默羅的忠實粉絲。節目錄製過程中，在瑪麗蓮和米爾頓無話可說時，艾米就會立刻接過話茬。她像發電機一般表現得異常活躍，一直在提示瑪麗蓮接下去該說什麼，而瑪麗蓮的聲音則越來越弱，回答默羅的問題時也開始變得結結巴巴。批評家們指責瑪麗蓮的糟糕表現，而有幾部電影製片人則向艾米拋來橄欖枝，表示願意讓艾米在電影中出演主角，這讓瑪麗蓮怒不可遏。這些邀約的背後可能是達里爾‧扎努克在插手，因為他打算離間瑪麗蓮和米爾頓。艾米拒絕了所有的片約，但由於瑪麗蓮的性格太過敏感，兩人的關係還是不可避免地打了折扣。

1955 年 6 月 1 日，喬和瑪麗蓮出席了在時代廣場的勒夫國家劇院舉辦的《七年之癢》首映式。瑪麗蓮在片中飾演一位模特，租住在湯姆‧伊威爾飾演的角色家的樓上。她精靈古怪，將自己的喜劇天賦發揮到了極致。在《七年之癢》中，瑪麗蓮恍如一位神仙教母，為了治癒湯姆‧伊威爾飾演的角色對女性的恐懼而下凡。這部電影裏充斥著撩人的性感鏡頭，比如瑪麗蓮在洗泡泡浴時不小心把腳趾卡在了排水口，水管工必須幫她把腳趾拔出來，但是不能看泡沫之下她的裸體。比利‧懷爾德能讓這樣一部充滿性挑逗的電影過審實在是一個奇跡。片中還有這樣經典的一幕：瑪麗蓮站在紐約地鐵的通風口上，地鐵過站時

帶來的風吹起了她的裙襬。除此之外，伊威爾飾演的角色還幻想自己是一名戀愛高手，和經典電影橋段裏的美人共赴巫山，就好像《紅粉忠魂未了情》（*From Here to Eternity*）中畢·蘭加士打（Burt Lancaster）和狄波拉·嘉（Deborah Kerr）在海灘上熱情擁吻的一幕。在《七年之癢》的一段幻想鏡頭中，瑪麗蓮戲仿了影星梅·蕙絲，但是導演懷爾德最後還是把這些鏡頭剪掉了。

在《七年之癢》的首映式上，瑪麗蓮第一次展現出了那經典的、成熟性感的夢露形象，這是喬首次在公眾場合見到這樣的瑪麗蓮，但也是最後一次。首映式之後，在瑪麗蓮生日那天，喬在圖茨·紹爾餐廳為她辦了一場慶功宴。然而當晚兩人起了爭執，是山姆·肖把瑪麗蓮送回了家。那次爭執之後，直到瑪麗蓮離開紐約之前，兩人都沒有再見過面。他們再次重逢已是 1960 年秋天，那時她剛和阿瑟分手。看樣子瑪麗蓮堅定地告訴過喬不想和他結婚。

儘管瑪麗蓮的拒絕讓喬很傷心，但他並沒有就此一蹶不振，相反，他開始自我調整，努力去遏制自己的憤怒情緒。他接受了治療，之後還去了意大利西西里拜訪了祖宅，全程由攝影師山姆·肖作陪。後來喬在莫耐特公司做宣傳工作，這是一家向全球供應軍需品的公司。他和士兵們一起打棒球，向他們推廣這項運動，重新過上了他喜歡的四處遊歷的生活。他和形似瑪麗蓮的女人約會，這說明他還是希望瑪麗蓮能回心轉意的。但這時，他已經從瑪麗蓮的生活中消失了很長一段時間。

1955 年春，瑪麗蓮開始在紐約的演員工作室進修表演，是伊力·卡山把她帶到了那裏，當時他還沒有和李·斯特拉斯伯格分道揚鑣。與荷里活的演員進修班相比，紐約的演員工作室既不是正規的表演學校，也沒有附屬劇院，這只是一個藝人努力提升演技的訓練場，由伊力·卡山和其他幾位電影人在 1947 年成立。但是卡山還要忙於執導戲劇和電影，相比擔任表演老師，他更喜歡做導演，於是他請李·斯特拉斯伯格來主持工作室。兩人在紐約格普洛劇院就已相識，從那時起，斯特拉斯伯格既做演員又做表演老師，但只能維持生計，並沒有多大成就。但是成為演員工作室的負責人之後，斯特拉斯伯格終於有了用武之地，個人魅力也得以施展。

與米高·卓可夫以及荷里活演員進修班的老師一樣，斯特拉斯伯格的表演方法傳承自斯坦尼斯拉夫斯基。然而，與卓可夫以及荷里活的老師相比，斯特拉斯伯格更強調「情感

記憶法」。他為演員設計了一系列練習方法，幫助他們尋找與所飾角色相關的記憶，從而調動他們的情緒，激發他們的表演慾望。他認為，如果演員使用近期的經歷進行表演可能會造成較大的心理創傷，於是他設定了七年的分界線，要求演員回憶七年前的自身經歷。

米高·卓可夫在使用情感記憶法時經歷過精神崩潰，為了不重蹈覆轍，李·斯特拉斯伯格讓瑪麗蓮這樣內心脆弱的學生在專家的指導下進行心理分析，一起研究創傷記憶。1955 年春，瑪麗蓮花了很多時間來回顧她的過去，有時在李·斯特拉斯伯格的引導下，有時則在心理醫生瑪格麗特·霍恩伯格（Margaret Hohenberg）的指導下，後者也治療過米爾頓·格林。不斷地回顧往事使得瑪麗蓮越發沉迷於她的童年，鑒於瑪麗蓮兒時曾經遭受過性侵，心理分析可能並不適合用來治療她。佛洛伊德精神分析學派的心理醫生則喜歡強調俄狄浦斯情結，又稱為戀母情結——兒童對父母中的異性容易產生與性相關的情緒。有些心理醫生對性侵不夠重視，也有一些醫生認為性侵不會對孩子的成長產生消極影響。

像大多數表演老師一樣，他為學生設計了一些能使其放鬆或專注的即興訓練，這些動作還能激發演員的自主性。有一次，他給瑪麗蓮的訓練項目是飾演一隻貓，在登台模仿前，她花了一個星期的時間觀察一隻貓的舉動。工作室的其他旁聽學員都說瑪麗蓮表演得非常出彩，這並不令人意外，因為她的行為舉止本來就和貓有幾分相似。後來在拍攝荷里活電影時，瑪麗蓮有個習慣就是在開拍前劇烈地搖動雙手，這讓在場的其他演員都摸不著頭腦，其實這是斯特拉斯伯格專為瑪麗蓮設計的自我放鬆動作。

非裔美國演員小路易斯·格賽特（Louis Gossett Jr.）與瑪麗蓮同在工作室學習，他不喜歡斯特拉斯伯格的表演方法，但是他認為瑪麗蓮是工作室中最有天賦的演員。讓他印象最為深刻的一件事就是瑪麗蓮邀請他表演《玫瑰夢》（*The Rose Tattoo*）中的一段感情戲。格賽特問瑪麗蓮：「你的出演會打破種族之間的隔閡，而這恰恰是個禁區，你意識到這件事的嚴重性了嗎？」瑪麗蓮坦率地答道，她並不支持種族隔閡。雖然最後他們沒有一起演這場戲，但格賽特永遠不會忘記她的慷慨大度。

初次面試時，斯特拉斯伯格就覺得瑪麗蓮有天賦，但同時也發現她有點缺乏自信。他對瑪麗蓮的態度很溫和，一開始先一對一給她指導，等她逐漸適應後，再讓她加入到小組學習中，最後再參加所有成員都參與的課程。斯特拉斯伯格意識到，在瑪麗蓮甜美的外表下，隱藏著憤怒的靈魂，於是他與瑪麗蓮一起，努力讓她那種憤怒的情緒浮出水面，繼

而找到她憤怒的根源，並加以解決。有時瑪麗蓮怒不可遏，甚至說出了污言穢語（蘇珊·斯特拉斯伯格就曾聽到他倆在一對一上課時對罵的聲音）。沒過多久，瑪麗蓮就開始將斯特拉斯伯格視作自己的父親和導師了。瑪麗蓮主動向他獻身，但斯特拉斯伯格婉言謝絕了，因為他不想讓男女關係影響到工作。

此時的瑪麗蓮已經放棄了尋找父親，但被斯特拉斯伯格拒絕仍然讓她感到十分痛苦。一天晚上，在派對上玩幻想遊戲時瑪麗蓮說，她想喬裝打扮，去勾引自己的父親。這一幻想是復仇與懲罰這兩種慾望交織結合的產物，或許也正是由此，造成了瑪麗蓮在與男性相處時虐戀的狀態，她時而是施虐者，時而又成了受虐者。多年前，伊力·卡山就曾提醒瑪麗蓮在與有權有勢的男人交往時要多加小心，但卡山並沒意識到，瑪麗蓮不僅是受虐的一方，同時也是施虐的一方，她在與阿瑟·米勒和喬·迪馬喬的兩次婚姻中都是如此。

演員工作室總是入不敷出，工資拖欠的情況也時有發生。瑪麗蓮自掏腰包，把錢捐給工作室，還支付了大筆費用給保拉·斯特拉斯伯格，她是李·斯特拉斯伯格的妻子，以前是一名女演員，瑪麗蓮請他們二人同時來指導自己。此外，她又給了李一萬美金，為他去日本研究歌舞伎 *45*、能劇 *46* 提供經費。1954 年瑪麗蓮與喬一起訪問日本時，日本天皇送了她珠寶，她把這些珠寶轉送給了保拉。瑪麗蓮曾送給蘇珊一幅價值連城的夏加爾（Marc Chagall）的畫作，還送給約翰一部雷鳥汽車。終其一生，瑪麗蓮對很多人都非常慷慨，但她對斯特拉斯伯格一家的慷慨程度尤其驚人，這也反映出瑪麗蓮認為他們在提升自己演技方面所提供的幫助非常之大。

從孩提時代起，瑪麗蓮就習慣把自己的東西送給孤兒院的其他小孩。從各方面來看，瑪麗蓮都是一個慷慨的人，她會給朋友送禮物，送錢給劇組的幕後人員，甚至還會

footnotes

45 　歌舞伎是日本獨有的劇場藝術，同時也是日本的傳統文化之一。傳統的歌舞伎於 2005 年被聯合國教科文組織評定為「傑杰作」，2009 年 9 月正式列入非物質文化遺產代表目錄。

46 　能劇，是日本獨有的一種舞台藝術，為佩戴面具演出的一種古典歌舞劇，從鐮倉時代後期到室町時代初期之間創作完成。能劇在日本作為代表性的傳統藝術，與歌舞伎一同在國際上享有高知名度。

支付工作人員的醫療費用，這樣的事例不勝枚舉。她曾送給娜塔莎‧萊泰絲一件皮草、一輛汽車，還幫她付了房子的首付，在她生命的最後兩年裏，她送給她的宣傳人員帕特麗夏‧紐科姆（Patricia Newcomb）一件皮草、一輛汽車，以及仙納杜拉贈予她的祖母綠耳環。她的助理惠特尼‧斯奈德（Whitey Snyder）都不敢再誇讚她的物品了，因為怕她第二天就把東西送過來。瑪麗蓮常在瘋狂購物之後，將自己剛買的衣服送人。

在紐約，瑪麗蓮讓她遇到的每一個人都為她傾倒。她充滿魅力，並且讓人無法抗拒，甚至在紐約文藝界引起了一場轟動。據女演員伊萊恩‧鄧迪（Elaine Dundy）回憶，1955 年 3 月，在《炙簷之上》（Cat on a Hot Tin Roof）首演後不久，田納西‧威廉斯（Tennessee Williams）在聖瑞吉酒店為他的母親舉行了一場宴會。當時，文藝界的所有重要人物都出席了這場宴會，瑪麗蓮姍姍來遲。在她翩然現身的那一刻，人群騷動了起來，隨後，所有人都停下了手頭的事，彷彿時間靜止了一般，「那些拿著飲料、夾著開胃菜、握著香煙的手都彷彿靜止了一般」。人們為瑪麗蓮讓開了一條路，讓她通行。她穿了一條簡約的黑色吊帶裙，肩帶纖薄，並且真空上陣（這件衣服由諾雷爾和摩爾設計，瑪麗蓮訂製了很多件，經常換著穿）。她的皮膚就像閃耀著光芒的大理石，略帶珍珠藍色和玫瑰色。鄧迪從未在畫作之外看到過這樣的膚色，瑪麗蓮真人比電影中更加美艷動人。

瑪麗蓮在紐約交友甚廣，那些說她形單影隻的說法是不正確的。瑪麗蓮與田納西‧威廉斯及楚門‧卡波提（Truman Capote）的結識還要追溯到荷里活時期，當時他們兩人在荷里活擔任編劇，之後瑪麗蓮在紐約又見到了卡波提。卡波提很喜歡和女明星交朋友，伊莉莎伯‧泰萊和積琪蓮‧甘迺迪都是他的好朋友，他經常給她們合理的建議。卡波提是個同性戀，所以從未勾引過她們。瑪麗蓮和卡波提會聊些很私密的內容，其中不乏桃色新聞。卡波提機智幽默又愛裝模作樣，有時還會講些葷段子，他創作的《蒂凡尼的早餐》（Breakfast at Tiffany's）中，荷莉‧葛萊特利（Holly Golightly）這一角色的部分原型就是瑪麗蓮。在科帕卡巴納，瑪麗蓮‧夢露曾和卡波提一起輕歌曼舞，穿上高跟鞋的瑪麗蓮有五英尺八英寸高，比身高只有五英尺三英寸的卡波提高出了半個頭，所以她光著腳與他一起跳舞。還有人在夜店裏見到瑪麗蓮與傑克‧科爾以及作曲家哈羅德‧阿倫（Harold Arlen）在一起。

瑪麗蓮和演員工作室的演員們關係也不錯，課後會和他們一起去附近的酒吧和咖啡

館喝東西。她與伊萊‧沃勒克的關係就像兄妹一樣，因為沃勒克當時正在百老匯出演《秋月茶室》（The Teahouse of the August Moon），所以瑪麗蓮稱他為「茶點」。瑪麗蓮與沃勒克的妻子——女演員安妮‧傑克遜（Anne Jackson）也是朋友，她有時會幫忙照看他們的孩子，有時還會和沃勒克一起跳舞。沃勒克十分傾慕瑪麗蓮，但又擔心瑪麗蓮會因此而疏遠他，便將這種情感藏在了心底。每晚百老匯的演出結束後，演員們會聚集在百老匯的唐尼餐廳喝點東西，聊聊天，有時瑪麗蓮也會去參加他們的聚會。唐尼餐廳的牆上貼滿了百老匯演員的照片，瑪麗蓮也希望自己的照片能在上面有一席之地，但前提是她必須出演百老匯的劇目。沃勒克給了她一個角色，讓她在《茶室》的一場群戲中飾演一名日本婦女，如此一來，她就獲得了頭像被掛在唐尼餐廳牆上的資格。果然，不久之後她的照片就被掛了上去。

瑪麗蓮還與馬龍‧白蘭度交往過，兩人有時會共進晚餐，有時還會一起過夜。據蘇珊‧斯特拉斯伯格稱，瑪麗蓮在東區有個秘密的小公寓。她會在那練習台詞、研讀劇本、看書，那裏也是她密會友人的地方，其中包括阿瑟‧雅各布斯公司的宣傳人員沃倫‧費舍爾（Warren Fisher），瑪麗蓮經常在周五和他一起去聖瑞吉酒店喝上幾杯。她還與紐約著名專欄作家萊昂納德‧里昂（Leonard Lyons）成了朋友，里昂後來也取代了西德尼‧斯科爾斯基在她生命中的位置，他將瑪麗蓮介紹給小說家和劇作家，這些人都是她的貴人。

瑪麗蓮住在格萊斯頓酒店期間還結識了當地的其他名人，包括小說家卡森‧麥克古勒（Carson McCullers），他的小說記錄了美國南部黑暗的哥特式行為[47]。瑪麗蓮和格洛麗亞‧范德比爾特的關係也不錯，當時也住在格萊斯頓酒店的格洛麗亞正和丈夫辦理離婚手續，她丈夫是交響樂團的指揮利奧波德‧斯托科夫斯基（Leopold Stokowski）。瑪麗蓮和格洛麗亞有許多共同之處：都曾置身荷里活，都是模特兼演員，此前都與帕特‧迪

footnotes

47　哥特文化衍生出相關的音樂、美學和穿衣風格。哥特音樂包含不同的類型，共同特色是哀傷而神秘。衣服風格則包含死亡搖滾、朋克風、雙性、維多利亞風以及一些文藝復興和中世紀時期的衣服樣式，或者是上述各項風格的結合。另外還經常搭配黑色的服裝、彩妝和頭髮。

西科戀愛過。後來，格洛麗亞搬離了格萊斯頓酒店，嫁給了電影導演薛尼·盧密（Sidney Lumet）。他們住在東區的高檔公寓裏，有時候瑪麗蓮也會去他們家參加派對。為了保持低調，瑪麗蓮穿得很簡單——休閒褲搭配寬鬆的毛衣，出門也不施粉黛。格洛麗亞和帕特·迪西科結婚後，一度傳出家暴的醜聞，而瑪麗蓮也同樣遭受過喬的虐待，相同的遭遇可能使得瑪麗蓮對格洛麗亞產生了親近感。她告訴格洛麗亞，喬·迪馬喬讓她感到恐懼。

像往常一樣，山姆·肖又給瑪麗蓮介紹了新朋友，帶她到布魯克林去見諾曼·羅斯滕和赫達·羅斯滕（Norman and Hedda Rosten），兩人在密歇根大學上學時就已結識也在那裏就讀的阿瑟·米勒和他的第一任妻子瑪麗。羅斯滕一家返璞歸真和閒情逸致的生活方式對瑪麗蓮很有吸引力，她常參加他們在布魯克林的公寓舉辦的詩歌朗誦會，還會和他們一起在附近吃飯、看電影。瑪麗蓮的曾用名「諾瑪」與「諾曼」這個名字讀起來很相似，這讓瑪麗蓮覺得很有趣，她與諾曼·羅斯滕、山姆·肖和伊萊·沃勒克稱兄道弟，還給他們分別取了綽號：諾曼的綽號是克勞德，因為她覺得諾曼長得像演員克勞德·雷恩斯（Claude Rains）；山姆·肖的綽號是山姆·斯佩德（Sam Spade），取自犯罪片中常用的偵探名；而伊萊·沃勒克的綽號是茶點。

瑪麗蓮和諾曼都很喜愛詩歌，這讓他們走得更近了。瑪麗蓮喜歡朗誦詩歌，自己有時候也會寫詩，碰到自己喜歡的詩人的作品還會背誦下來。她特別喜歡吟誦關於愛的承諾和愛之危險的詩歌，以及關於死亡無所不在的哀歌。愛情與死亡，是瑪麗蓮生活中的兩大主題，就像歐洲文學中時常描寫的那樣。諾曼寫道：「瑪麗蓮天生具有詩人的氣質，她總能細緻入微地領會詩歌的本質。她能融入詩歌所營造的世界之中，洞悉詩歌本身所蘊藏的奧秘和驚喜。她的內心領悟了一個真理：詩歌與死亡相伴相生。陶醉與喜悅是哀歌的另一面，愛情和死亡，對立卻統一，詩歌依此分為兩類，她的人生也始終圍繞著這兩個主題。」

在羅斯滕家的聚會上，她朗誦過一首威廉·巴特勒·葉芝（William Butler Yeats）[48]的詩，這首描寫愛情危險的詩歌對她具有特殊的意義。就像在拍攝《紳士愛美人》時，她朗誦《魯拜集》中的詩句給珍·羅素聽，建議戀愛中的人保持獨立。羅斯滕說，瑪麗蓮對愛情總是充滿恐懼，正如她讀的那首葉芝的詩的名字一樣——《切莫將心盡獻》（*Never Give All the Heart*）。

切莫將心盡獻

因為愛似乎不值得反覆斟酌

那些激情似火的女人

她們定未在夢中預見

愛會在次次親吻中淡去

一切美好的東西

不過是曇花一現，不過是夢境中的片刻歡喜

啊，切莫將心盡獻徹底

因為有些女人自詡

已為愛獻出全部

但是，真正全心全意去愛的人有如耳聾、舌拙、眼盲之人

如此投入之人又怎能在愛的遊戲中得心應手？

作此勸之人必定知道愛的代價昂貴無比

因他曾將真心盡獻而後損失殆盡

羅斯滕認為瑪麗蓮寫的詩歌既黑暗又險惡，她喜愛的別人所作的詩也是這一風格。在瑪麗蓮的詩中，遭棄是一個常見的主題。她是坐在陌生人推車裏的玩偶，對生活充滿恐懼，被死亡深深吸引。世事多艱，似乎通過死亡來逃避現實反而是更好的選擇。她寫過一首有關自己善變的詩，描寫了自己快樂又悲傷、理性又感性、強大又柔弱的雙重人格。在詩中，瑪麗蓮稱自己像蜘蛛網一樣強壯，雖然常因寒霜的重負和生活的欺騙而下墜。瑪麗蓮在荷里活的朋友抱怨她少有聯絡，簡·羅素就因此而感到很受傷。這種疏忽也使得流言

footnotes _____

48　葉芝，愛爾蘭詩人、劇作家。葉芝是愛爾蘭凱爾特復興運動的領袖，也是艾比劇院的創建者之一，還曾擔任愛爾蘭國會參議員一職。他十分重視自己的這些社會職務，是愛爾蘭參議院中有名的工作勤奮者。葉芝曾於 1923 年獲得諾貝爾文學獎，獲獎的理由是「以其高度藝術化且洋溢著靈感的詩作表達了整個民族的靈魂」。1934 年，他和魯德亞德·吉卜林 (Rudyard Kipling) 共同獲得歌德堡詩歌獎。

甚囂塵上，人們說瑪麗蓮並不珍視友誼，一邊對老朋友棄如敝屣，一邊廣交新朋友。但事實是，因為她認識的人太多，要想和每個人都保持聯繫對她來說太難了。所以她有時沒有與朋友聯繫，只是因為過於繁忙，而非刻意疏遠。唯一的例外是她與娜塔莎·萊泰絲的關係，她甚至一句話沒說就與娜塔莎斷絕了來往。這也可以理解，因為她不想讓她是女同性戀者的謠言再次出現。

到紐約後，瑪麗蓮再次為自己「培養」了許多供養她生活的人，比如格林一家，他們在瑪麗蓮與霍士簽訂新合同之前，一直為她提供財務上的支持。她之前在二十世紀霍士領到的薪水遠不足以讓她有一筆豐厚的積蓄。然而，她為了維護自己魅力無窮的形象而耗費巨大，她不希望霍士的高管們看見自己窮困潦倒的模樣而認為自己經濟窘迫。阿瑟·米勒則是她身邊另一個財務支持者，雖然兩人一直將戀人關係保密。她同時還與馬龍·白蘭度和亨利·羅森菲爾德交往，亨利是服裝業巨頭，他與瑪麗蓮在 1948 年《快樂愛情》的紐約宣傳路演中相識。有時亨利會給瑪麗蓮一些錢。赫達·羅斯滕與諾曼·羅斯滕的女兒帕特麗夏·羅斯滕（Patricia Rosten）記得，瑪麗蓮和自己的母親從羅森菲爾德的工廠回來時，常常帶回來成堆的衣服。

斯特拉斯伯格夫婦及他們的子女蘇珊和約翰是瑪麗蓮在紐約生活時的第三個供養方。瑪麗蓮非常依賴李·斯特拉斯伯格和保拉·斯特拉斯伯格，以至於蘇珊和約翰感覺自己的位置被瑪麗蓮搶了去。瑪麗蓮常去李和保拉的公寓，李總是在忙工作，而保拉則是個典型的猶太母親，常為運氣不佳的演員們提供食物和建議。對百老匯演員來說，星期天在斯特拉斯伯格家吃早午餐是保留節目，同樣必不可少的還有除夕派對，無論是著名藝術家還是窮困潦倒的藝人，都會受到邀請。在接受眾議院非美活動調查委員會質詢前，保拉是集團大劇院成員及百老匯的女演員。她在受質詢時指認了一些人，這也讓她上了百老匯製片人的黑名單。保拉通過虐待自己的身體來表達不滿，結果成了個超重的胖子。為了掩蓋體重，她會穿上昂貴的黑色絲綢袍子，戴上金項鏈，有時還會戴一頂黑色帽子來遮陽。演員中有很多人都崇拜她，喜歡她的人認為她個性鮮明，討厭她的人覺得她不可理喻。貝錫·羅斯本（Basil Rathbone）曾扮演過一個身材高大、氣勢洶洶的角色，名為「黑巴特」（Black Bart），瑪麗蓮就把這個角色的名字當成了保拉的綽號。

保拉對李一心一意，而李卻對她極其冷淡，不但拈花惹草，還亂發脾氣。這讓個性

倔強又情緒化的保拉難以忍受，於是她便不時以自殺來威脅李。1956 年，18 歲的蘇珊憑藉《安妮日記》（The Diary of Anne Frank）中的安妮‧法蘭克一角在百老匯一炮而紅。從那以後，保拉便開始扣下蘇珊的薪水來貼補家用，並滿足李喜歡購買戲劇類書籍的癖好。隨著李的名氣越來越大，他的工作也越發繁忙，保拉便接管了李的課堂，並相應減少了自己以往所負責的家庭事務。和李一樣，保拉與瑪麗蓮越走越近，對她的演技、美貌、溫柔的個性以及所有的一切都讚美到無以復加。

此時，除阿瑟以外，瑪麗蓮還可以依靠斯特拉斯伯格一家、格林一家、肖一家以及羅斯滕一家，他們都在午夜接到過瑪麗蓮打來的電話。作為慢性失眠患者，瑪麗蓮常常說電話是她最好的朋友。她試圖控制服藥量，有時能控制住，但基本已經離不開安眠藥了。艾米‧格林說，瑪麗蓮在她家借宿時會把安眠藥交給她，讓她分批發還，但毫無例外地又會把藥要回去。蘇珊‧斯特拉斯伯格說，瑪麗蓮在同她的父母建立起緊密的關係後，有時會在半夜乘計程車到他們的公寓，李會抱著她，輕輕搖晃哄她入睡，然後將她帶到約翰的臥室，讓她睡在約翰的床上。瑪麗蓮在他們家時，約翰就睡在客廳的沙發上。約翰記得，在他 16 歲那年，有一天晚上瑪麗蓮爬到他睡覺的客廳，撫摸他，在藥物的作用下，她似乎不是很清醒。在約翰眼中，這種行為帶有性意味，這讓他又驚又怕，但幸好他成功地讓瑪麗蓮回到自己的床上繼續睡覺，才避免了性行為的發生。

6 月份，瑪麗蓮從格萊斯頓酒店搬到了華爾道夫酒店的頂層套房，這套房子是諾曼幫她從朋友處轉租過來的，價格很優惠。她在那裏度過了整個秋天，直至搬入米爾頓名下的薩頓酒店。在華爾道夫時，瑪麗蓮用酒店的文具隨意寫下了一些日記片段，用拉爾夫‧羅伯茨的話說，瑪麗蓮寫下的想法和回憶就像「她頭腦中奔騰呼嘯的風暴」。她在日記中寫道，她害怕自己配不上那些溢美之詞。她還有一些更陰暗的幻想，比如，李是外科醫生，要給自己開膛破肚做手術。因為她的精神科醫生瑪格麗特‧霍恩伯格對她做出過診斷，並進行了麻醉，她也就覺得無所謂了。這個手術是為了治癒她所患的疾病，用她自己的話說，「鬼知道是什麼毛病」。打開切口之後，李卻發現除了鋸屑什麼都沒有，就像是布娃娃裏面的填充物。

1955 年夏天，她的周末都是跟斯特拉斯伯格一家在他們火島上的小屋裏一起度過的，火島是長島外的堰洲島，也是紐約的藝術家和作家的度假勝地。一如往常，影迷會嘗

試接近瑪麗蓮，引起她的注意，她對這種行為又喜又怕。瑪麗蓮曾對蘇珊·斯特拉斯伯格說：「他們有時很嚇人，彷彿要從你身上拆下點零件帶回家作紀念似的。」在火島時，瑪麗蓮原本同蘇珊住在一起，蘇珊前往荷里活拍攝電影《野宴》（Picnic）後，女演員艾琳·阿特金斯（Eileen Atkins）搬了進來。李希望阿特金斯的自信能感染瑪麗蓮。兩人也確實會一同在海灘上散步，並且會促膝長談，直至深夜。

一次周末，瑪麗蓮畫了兩幅肖像畫。一幅畫了個小臉黝黑、衣衫襤褸的悲傷小女孩，另一幅畫了個性感的貓臉女人。臉黑黑的小女孩是誰呢？「或許是我自己吧。」瑪麗蓮說。那貓臉女人又是誰呢？瑪麗蓮說，這個形象闡釋了她的座右銘──生活絢爛，及時行樂！這種態度反映了瑪麗蓮對發瘋的恐懼，這種恐懼既使她考慮自殺，也使她想要趁著意識清醒及時行樂。

8月份，瑪麗蓮在伊利諾州的比門特待了一天。這裏是亞伯拉罕·林肯和史蒂芬·A·道格拉斯進行著名辯論的地點之一，當地每年8月都會舉辦一場名為「林肯之地」的慶典。曾在演員工作室與瑪麗蓮一起學習的湯姆·查瑟姆（Tom Chaltham）就來自比門特，國家藝術基金會的主管卡爾頓·史密斯（Carlton Smith）當時也住在那裏，因為瑪麗蓮很敬仰林肯，所以兩人便說服她出席了這一慶典。史密斯還邀請她加入訪問蘇聯的代表團，在國家藝術基金會的支持下推進跨文化交流。瑪麗蓮申請了前往蘇聯的簽證，但並未成行。申請簽證一事加上她與阿瑟·米勒的關係，使得FBI對她展開了監控，這種監控將伴隨她的餘生。

在比門特，她發表了一篇有關林肯的簡短演講，並擔任了一場蓄鬚比賽的裁判，參賽的男人們都蓄鬚達六個月之久。伊芙·阿諾德與她同行，幫她拍照。因為瑪麗蓮當時正經受腎臟感染的折磨，所以阿諾德對她的身體狀況很擔心。但多年以來的「甜心」造型已經讓瑪麗蓮產生了條件反射，只要出現在鏡頭前，就會自動做出反應。她胸部前傾，扭動臀部，露出微笑──經典的瑪麗蓮·夢露「上線了」。

1955年8月下旬，米高·卓可夫去世了。她前往荷里活參加他的葬禮，葬禮在一間小小的俄羅斯東正教教堂舉行。9月，伊芙·阿諾德在自己長島的家附近一個荒涼的操場上給瑪麗蓮拍了第一組大片。在一張照片中，瑪麗蓮手捧詹姆斯·喬伊斯的《尤利西斯》，擺出閱讀的造型；在另一張照片中，瑪麗蓮穿著豹紋泳衣，在泥濘的沼澤高高的蘆

葦叢中滑行，看起來就像是「夏娃的重生」。如果攝影師技術精湛，瑪麗蓮的照片可以具有極大的話題性，阿諾德拍的這組照片就是典型的例子。

10 月份，瑪麗蓮要求伊力‧卡山讓她出演《嬌娃春情》（Baby Doll）一片的女主角，該片將由卡山執導，編劇是田納西‧威廉斯。卡山沒有答應，理由是瑪麗蓮年齡太大（瑪麗蓮當時 29 歲），但其實這只是一個藉口，卡山不想面對瑪麗蓮的神經質才是更重要的原因。卡山與荷里活的其他導演一樣嚴苛，實際上，他從未執導過瑪麗蓮出演的影片，在自傳中，他將瑪麗蓮視作一個優秀的戲劇演員，但也不過如此。同月，《成功之道》（Will Success Spoil Rock Hunter?）在百老匯開演，這部惡搞瑪麗蓮的滑稽劇由珍‧曼絲菲主演。儘管瑪麗蓮生性敏感，但她似乎並未將此事放在心上。該劇的作者是喬治‧阿克塞爾羅德（George Axelrod），他曾寫過一部戲劇，後來改編成了電影《七年之癢》，他還創作了荷里活版《七年之癢》的電影劇本和威廉‧英格（William Inge）的《巴士站》的電影劇本，電影版《巴士站》是瑪麗蓮最成功的電影之一。

從 1955 年春季到秋季，瑪麗蓮與阿瑟遠離城市的喧囂與紛雜，在華爾道夫酒店頂樓的套房裏度過了許多美好時光。有時他們會在遠離記者的布魯克林騎騎自行車，但還是會避免一同出現在公共場合。阿瑟一直很喜歡騎自行車，因為騎車讓他感覺很自由，對瑪麗蓮來說也是如此。由此，騎車也就成了兩人最喜愛的活動。

四年後重聚，兩人的感情更加熾熱強烈。「她就像一道炫目的光，充滿矛盾，神秘誘人，時而釋放街頭的狂野，時而如青春期少女般敏感，那種敏感如詩如歌，成人身上很少有這種特質。她魅力無窮，不拘常規，清新脫俗。」阿瑟如同被裹挾在一股大潮之中，無法自拔。在瑪麗蓮搬到紐約之前，阿瑟通常是個陰沉的人，這點從他那亞伯拉罕‧林肯般嚴肅的面容上可以看出來，而他之所以如此，部分原因就是婚姻的不幸。但瑪麗蓮就是喜歡他這樣，那是她理想中父親的模樣。

一如林肯解放了奴隸，瑪麗蓮認定阿瑟就是解放她的人，能夠讓她脫離荷里活的枷鎖，擺脫瑪麗蓮‧夢露這個形象給她帶來的負擔。瑪麗蓮相信，像阿瑟這樣的天才人物，一定能成為理想中的「父親」，他優秀的基因也將彌補自己基因裏的一切不足。一方面，兩人對破壞了阿瑟的婚姻感到心煩和內疚；另一方面，他們又沉浸於對完美婚姻的幻想之中，相信兩人的結合將會創造一個時代的典範。

或許阿瑟在瑪麗蓮身上能感受到些許相通之處，荷里活對瑪麗蓮的演技評價很低，而他作為劇作家的聲譽也正在走下坡路。《靈慾劫》以及他的最新作品，包括改編自易卜生（Henrik Ibsen）的《人民公敵》（An Enemy of the People）的作品，還有改編自《橋頭眺望》（A View from the Bridge）的獨幕劇，均遭到了批評家的猛烈抨擊。尤其是《靈慾劫》，因為其隱晦地抨擊了強權機構眾議院非美活動調查委員會，此舉更是激怒了某些勢力。原本對阿瑟採取放任態度的那些人，開始考慮對他進行調查。在紐約，他們不再資助阿瑟創作的有關紐約幫派的戲劇，這些戲劇也因此胎死腹中。

10 月份，瑪麗蓮和喬‧迪馬喬的離婚申請獲得批准，當月，阿瑟也和他的妻子分手。瑪麗蓮出席了《橋頭眺望》的首演，在那裏，她遇到了阿瑟的母親奧古斯塔（Augusta，古斯）。她和阿瑟在公開場合出雙入對似乎更加自然了，與此同時，法蘭克‧德萊尼正與霍士商討簽訂一份新合同，新合同將認可 MMP，並保證瑪麗蓮在自己的電影中擁有一定的發揮創意的空間。這樣的電影製作公司並不罕見，瑪麗蓮的獨特之處在於，她堅持在公司名中加上她自己的名字，儘管美國國家稅務局可能會懷疑該公司是她為了避稅而成立的，並因此調查她的納稅申報表（實際上也確實查了）。但是瑪麗蓮的態度依然十分堅定，她這樣做是為了讓所有人都知道她創建了一家公司，證明自己不只是一個「無腦的金髮女郎」。瑪麗蓮作為公司總裁，持有 51% 的股份（她堅持要這樣做），米爾頓持有 49% 的股份。

1955 年春，有記者採訪了瑪麗蓮，她向記者展示了自己在公司註冊、投資和合同等方面淵博的知識，令人印象深刻。曾經在德萊尼的公寓舉行的新聞發佈會上，瑪麗蓮表現得像個一問三不知的笨學生，因此接下來的幾個月裏，她做了很多功課。4 月份，厄爾‧威爾遜在採訪瑪麗蓮時發現她氣定神閒、充滿自信，而且回答問題非常專業，兩人一起深入探討了很多生意上的問題。然後威爾遜要求給她拍張照，她呼了口氣，摘下眼鏡，轉眼之間就變成了那個性感的瑪麗蓮。

在 MMP 沒有波瀾的日子裏，瑪麗蓮和米爾頓也有意見相左的時候。NBC 投資 300 萬美元，讓他們自選六部電視劇進行製作，要求瑪麗蓮在其中兩部中出任主演，但米爾頓以電視劇不適合她為由婉言謝絕了。這讓瑪麗蓮怒不可遏，直到後來米爾頓說服勞倫斯‧奧利弗在《沉睡王子》（The Sleeping Prince）中同她搭檔，她才消氣。這部電影是根

據奧利弗與妻子慧雲·李（Vivien Leigh）一起出演的戲劇改編的，電影版更名為《游龍戲鳳》。瑪麗蓮激動萬分，因為奧利弗是當時世界上最偉大的男演員，同他搭檔肯定能證明自己的演技。於是，瑪麗蓮接受了奧利弗的請求，讓他執導電影並擔綱主演。可惜，她並未將李·斯特拉斯伯格的忠告放在心上 —— 奧利弗反對方法派演技，這種理念分歧會在拍攝過程中造成很多問題。

與霍士的談判並不順利，因為霍士聲稱，瑪麗蓮在 1951 年簽署了一份七年合同，仍應受該合同的約束，他們堅持認為，這一合同的效力應延續至 1958 年。霍士否認由於他們未能遵守其中的一些條款導致合同已然失效，而且對於新合同中的每一項條款，他們都吹毛求疵。米爾頓的資金不是無窮無盡的，瑪麗蓮除了霍士公司的工資外也沒有積蓄，並且這些工資她又原封不動地退還給了霍士，因為如果她兌現了霍士的任何支票，就相當於向他們妥協了。6 月份，《七年之癢》開拍了，這是一部大作，於是有大量資金流入公司賬戶。瑪麗蓮看似就要大獲全勝了，但事與願違，談判又持續了半年。扎努克不願棄械投降，但在斯皮羅斯·斯庫拉斯和紐約的霍士董事會的指示下，扎努克也妥協了。隨著《七年之癢》大獲成功，瑪麗蓮對霍士的經濟價值也越發凸顯。所以，無論她想要什麼，都得讓她如願以償才行。

合同是在當年的最後一天簽訂的，為的是在納稅方面對自己更有利。瑪麗蓮幾乎大獲全勝，她為 MMP 爭取到了合法地位，為自己爭得了挑選導演和攝影師的權利：她會向霍士提供一份她認可的導演和攝影師清單，由霍士做出最終選擇。從二十世紀霍士以外獲得的收入，瑪麗蓮可以自己保留，她的片酬是每部電影 10 萬美元。在七年的合同期內，她每為自己的電影製作公司拍一部電影，就要相應地為霍士拍一部，最多拍四部。她並未得到審核劇本的權利，這在當時看似無關緊要，但後來卻令她困擾不已。

米爾頓還請瑪麗蓮擔綱《巴士站》的主演，該片原定由 MMP 與霍士聯合出品。同名舞台劇曾在百老匯大受歡迎，金·斯坦利（Kim Stanley）飾演切麗（Cherie）—— 一位低俗的舞廳歌手，在劇中，有一位名叫波（Bo）的單純牛仔追求她。電影版由瑪麗蓮取代斯坦利主演，這本身就是一種成就。但在對 MMP 的認識上存在一個問題，這個問題會在以後浮出水面。米爾頓認為這是他自己的公司，而瑪麗蓮是他手下的大明星。除了瑪麗蓮之外，他也希望馬龍·白蘭度等演員加入公司。瑪麗蓮贊同這個想法，但條件是她要掌握

控制權。除此之外，米爾頓比較擔心資金問題，所以希望瑪麗蓮繼續出演金髮女郎的角色，這樣可以保證有錢可賺。另一方面，約書亞·格林（Joshua Greene）告訴我，米爾頓已經拿到《卡拉馬助夫兄弟們》的改編權，計劃把它拍成瑪麗蓮的下一部電影。

1956年初，瑪麗蓮精神高漲。1955年秋，她在演員工作室課堂表演的第一場戲中表現出色，她當時飾演的是《金童》（Golden Boy）中的妓女洛娜·莫內（Lorna Moone），後來洛娜墜入愛河，於是開始改邪歸正。瑪麗蓮最終還是戰勝了霍士，MMP也蒸蒸日上。米爾頓說服霍士讓她出演《巴士站》，而勞倫斯·奧利弗已經簽約出演《游龍戲鳳》。她與阿瑟的戀情似乎也很穩固。

1月份，勞倫斯·奧利弗前往紐約進行《游龍戲鳳》最後的商談。在那裏，他遇見了熱情洋溢、美麗性感的瑪麗蓮，並且對她一見傾心。他在自傳中寫道：「她是如此可愛，如此機智，如此風趣，令人難以置信。」當時，他正在考慮和妻子——女演員慧雲·李離婚，因為她的情緒極不穩定，甚至需要接受電擊治療。奧利弗對瑪麗蓮著了迷，一度認為她也許就是替代慧雲·李的最佳人選。

奧利弗還不知道瑪麗蓮有多厲害，儘管她在廣場酒店舉行的一場大型新聞發佈會上輕而易舉地就搶走了他的風頭。發佈會是為了宣佈《游龍戲鳳》的演員陣容，奧利弗是發佈會的主角，所有問題都由他來回答，甚至那些問瑪麗蓮的問題他也搶著回答。瑪麗蓮對奧利弗這種做法忍無可忍，於是用自己慣用的方式奪回了控制權。她可以預見奧利弗的反應，所以她故意鬆開了衣服上的一條吊帶，當吊帶從衣服上滑落時，所有眼睛齊刷刷地望向她。後來她從一位女記者那裏借了一隻安全別針，將吊帶固定在裙子上，發佈會才得以繼續進行，但這時她已經搶走了所有風頭。第二天的報紙頭條全是瑪麗蓮，絲毫不見對奧利弗的報道。

2月份，瑪麗蓮去做了攝影師塞西爾·比頓的模特。當月，她還參加了尤金·奧尼爾（Eugene O'Neill）的《安娜·克里斯蒂》（Anna Christie）一劇的開場戲，為的是成為演員工作室的會員。扮演安娜·克里斯蒂這個角色對她而言定然不易——安娜的母親已經過世，父親拋棄了她，哥哥又強姦了她，最後她只能淪落風塵。「男人，我討厭他們，」安娜說，「我討厭所有男人！就是農場的那些男人使喚我、打我，讓我從小在錯誤中長大。」在飾演安娜·克里斯蒂的時候，瑪麗蓮並沒有沿襲她一貫的荷里活表演風格——性感的

步伐和嬌喘的聲音，而是使用人物特有的抒情方式，表現出了那種樸實的性感和憂傷。演出結束後，台下掌聲雷動，如此高度的認可在工作室的歷史上前所未有。工作室位於一個前希臘東正教的教堂內，工作室成員稱之為「寺廟」，因為他們將表演視為一種宗教儀式。鼓掌從來不是他們的風格，但瑪麗蓮的表演讓他們覺得非鼓掌不可。著名的女演員金·斯坦利回憶稱，當瑪麗蓮首次出現在工作室時，很多學生都認為她不夠資格。「但是，她在《安娜·克里斯蒂》一劇中的表演讓人感到吃驚，所以我們中的一些人私下找她道歉——儘管那些人只不過是私下裏對她有些負面評價，從未在人前貶低過她。她贏得了我們所有人的認可，不僅是工作室成員，還包括知識分子等。總之，她贏得了每個人的認可。」瑪麗蓮以為自己演砸了，但那是源於上天對她的詛咒——她只是缺乏自信。

同時，達里爾·扎努克辭去了二十世紀霍士公司製片主管的職務，創辦了自己的電影製作公司，然後前往歐洲發展。他與霍士簽訂了一份特殊的合同，並在歐洲製作了一系列電影，主要是藝術片。斯皮羅斯·斯庫拉斯的文集中包含一些信函，其中顯示，扎努克不想局限於製作娛樂電影，但斯庫拉斯規定他只能這麼做。儘管扎努克還持有不少霍士的股票，但是巴迪·阿德勒（Buddy Adler）受任成為霍士的新製片主管後，扎努克便不再擁有對瑪麗蓮的直接控制權。

此時雜誌和報紙上鋪天蓋地的都是對瑪麗蓮的讚揚。《展望》雜誌就發表了一篇不吝溢美之詞的稿子。「1956 年，瑪麗蓮·夢露創造了歷史。」《展望》聲稱，這段歷史將成為「未來很多年個人對抗集體的經典案例」。這是「一位女性真誠地渴望改進自我，克服一切困難取得進步的勵志故事。而且哪怕世事多艱，她還是功成名就，效仿她的人定會接踵而至」。作者總結道，瑪麗蓮·夢露「在全美乃至全世界都將是女演員和成功人士的典範」。

3 月底，《巴士站》在荷里活開拍，百老匯著名導演約書亞·洛根（Joshua Logan）擔任導演。他很清楚與瑪麗蓮打交道可能會遇到困難，但是李·斯特拉斯伯格曾告訴他，瑪麗蓮和馬龍·白蘭度一樣，是全美最具天賦的演員，於是他欣然受命。洛根在康涅狄格州的格林家參加晚宴時遇到了瑪麗蓮，並且被她的機智和銀鈴般的笑聲所吸引，這給他留下了深刻的印象。這是他第一次意識到，智商可能與受教育程度無關。「也許有一天，」她說，「有人會讓我在《卡拉馬助夫兄弟們》裏飾演格露莘卡。」

有一次，在《巴士站》的片場，洛根和瑪麗蓮結成了同盟：他們一起否決了霍士設計

師設計的優雅服裝，反而去霍士服裝部找來破舊的沙龍女郎服裝，只是因為切麗是一位在沙龍駐唱而且沒什麼話語權的鄉村歌手。米爾頓認為瑪麗蓮的妝應該化得白一些，因為切麗的生活黑白顛倒，但是惠特尼·斯奈德給她塗上了一點色彩，以免她看起來像個小丑一樣。霍士的高管頗為不爽，但這次米爾頓和洛根非常強勢。

瑪麗蓮雖然很難相處，但她從不走極端。有時她會遲到，這讓其他演員有些憤憤不平。由於患上了支氣管炎，瑪麗蓮住了一周院，當然也可能只是因為疲勞過度。從 5 月 1 日起，接下來的六個星期裏，阿瑟都在雷諾辦理離婚手續，其間他還悄悄地回來，與瑪麗蓮在荷里活的馬爾蒙莊園酒店共度周末。在那之後，她因為阿瑟不在身邊而身心乏力，抑鬱不堪。有一次，她在更衣室裏陷入了恍惚，洛根不得不把她拖出來。作為 MMP 的總裁，瑪麗蓮主要負責拍攝工作，有時會就走位問題提出自己的建議，有時也會決定拍攝角度。對於瑪麗蓮的干涉，洛根並不介意，他和其他人都發現，在荷里活的幾年裏，瑪麗蓮已經成長為電影製作方面的專家。在製作《巴士站》之前，她已經完成了 24 部電影。

但瑪麗蓮需要記很多東西，尤其是她堅持新方法派演技。她要「花一分鐘」才能進入角色，表演時，她的精神高度集中，如果在她表演完之前突然喊停，她就很難重新回到角色中去，所以洛根讓攝影機一直開著，從不中途喊停。如果她忘詞了，洛根會安排一個人給她提示，所以最後拍了很多沒用的鏡頭，需要進行大量的後期剪輯。洛根認為，瑪麗蓮可能天生就是一位舞台劇演員，無論她多麼喜歡拍電影。洛根還記得有一天，瑪麗蓮發現自己的頭部特寫鏡頭居然有望做到像嘉寶那樣大，她高興得手舞足蹈，像個小孩子一樣。

和瑪麗蓮搭檔的唐·默里（Don Murray）發現很難與她共事，因為她總是遲到，而且注意力只能集中一小會兒。為了讓瑪麗蓮集中注意力，洛根讓默里把手放在她的臀部，但她還是經常走神。有一場戲是瑪麗蓮躺在床上，用一條被單蓋住自己，但下面是全裸的，默里要不停地給她蓋被單，因為她總是想一展自己的胴體。默里對於她要做這些事感到困惑不解，因為瑪麗蓮已經是大明星了，而他只不過是個電影新人而已。此外，瑪麗蓮經常在鏡頭前脫妝，於是只能停拍，給她重新補妝來遮瑕。

瑪麗蓮需要指導嗎？曾對李·斯特拉斯伯格進行過深入採訪的傳記作者弗雷德·吉爾斯給出了肯定的回答。根據吉爾斯的說法，瑪麗蓮經常用詩歌的形式拋出一些隱喻，必須得有人進行解釋，否則普通人很難理解，可能就是因此才有人認為她「腦子不清楚」。

李將表演技巧傳授給瑪麗蓮，保拉則負責補充一些細節。洛根說：「斯特拉斯伯格解放了她的思想，讓她對自己有信心，對自己的思考能力和創作角色的能力有信心。」蘇珊·斯特拉斯伯格認為，瑪麗蓮和她的母親保拉開發出了一種特殊的語言溝通方式。

影片拍攝期間，粉絲和媒體蜂擁而至，為此，米爾頓·格林不得不禁止他們出現在片場和周邊地帶。拍攝地有三處——荷里活、鳳凰城和愛達荷州的太陽谷。即便沒有粉絲和媒體的追逐，在這些拍攝地之間來回奔波也不是一件輕鬆的事。儘管困難重重，瑪麗蓮在《巴士站》中的表演卻堪稱完美。電影的劇情是，奧扎克山區的鄉村女歌手從密蘇里州來到荷里活發展，天真的農場工人唐·默里開始追求她，想要娶她為妻。默里尊重瑪麗蓮的演技，但他覺得她還是個孩子，不夠成熟。儘管如此，當我在電影拍攝 50 周年之際採訪他的時候，他表現得很圓滑，對所有參與者都不吝讚美之詞。

在拍攝《巴士站》的過程中，瑪麗蓮的宣傳公司阿瑟·雅各布斯公司派帕特麗夏·紐科姆來負責宣傳工作。帕特麗夏和瑪麗蓮在拍攝期間發生了爭執，於是被解僱了。官方的說法是，因為帕特麗夏偽裝成瑪麗蓮（帕特麗夏本身就是一位漂亮的金髮女郎）和一位有意結交瑪麗蓮的男人約會。鑒於瑪麗蓮和阿瑟正在約會，再加上拍攝《巴士站》遇到了一些困難，她不可能還有時間去見其他男人。無論事實如何，帕特麗夏在四年後，即《亂點鴛鴦譜》（*The Misfits*）拍攝期間，重新進入了瑪麗蓮的生活，而且在她人生的最後兩年扮演了至關重要的角色。

與此同時，阿瑟給瑪麗蓮寫信，發泄他對米爾頓的不滿，說米爾頓是小商人心態。他讚揚了瑪麗蓮在獨立性和藝術性方面的進步，但是米爾頓表現得好像能控制住瑪麗蓮一樣，始終處於主導地位，這讓阿瑟有些擔心。亨利·羅森菲爾德送給瑪麗蓮一隻鑽石手鐲，這也讓阿瑟困擾不已，他可不喜歡有人與他搶瑪麗蓮。

5 月下旬瑪麗蓮回到紐約時，阿瑟已經辦完離婚手續從雷諾返回，但卻陷入了新的困境——眾議院非美活動調查委員會要求他出庭受審。幾年前，有人指認阿瑟是反動分子，但委員會知道這是無中生有的事。儘管他簽署了左派請願書，但他從未有過反動思想。不過，阿瑟後來申請前往倫敦參加《橋頭眺望》的首演，這件事引起了委員會的注意。到了 1954 年，委員會的權力逐漸削弱，他們認為需要起訴一個大人物來重振威風，於是把目標鎖定在阿瑟身上。他們希望通過恐嚇的方式讓阿瑟交代他的「同夥」，從而鞏

固自己的權力。這個策略曾經屢試不爽。

　　瑪麗蓮也與這件事扯上了關係。在 6 月 21 日的聽證會上，委員會問米勒為何要前往英國，他回答說要去參加《橋頭眺望》的首演，還表示他想和妻子一起去。聽證會休會期間，有記者問他「妻子」指的是誰。他的回答很大膽，他告訴記者，在瑪麗蓮前往英格蘭拍攝《游龍戲鳳》之前，他會和她結婚。當時瑪麗蓮正在電視上看實況直播，聽到阿瑟的回答大吃一驚，因為他還沒有向她求過婚。拉爾夫·羅伯茨和魯珀特·艾倫認為阿瑟是在利用瑪麗蓮，寄希望於委員會不會監禁世界上最傑出的電影明星的未婚夫。通過以上表態，他轉瞬之間就把自己從一個危險的反動分子塑造成了一個戀愛中的男人。阿瑟拒絕向委員會指認其他人，隨即成了左派的寵兒。

　　阿瑟此舉也許增加了瑪麗蓮對他的欽佩之情，所以儘管阿瑟未經她同意就宣佈訂婚的事，她也並沒有計較。當然還有她的善良在起作用，她覺得在當時那種情況下拒絕阿瑟非常不合時宜。「她就像敦促王儲戰鬥到底的聖女貞德一樣，」蘇珊·斯特拉斯伯格寫道，「她是一位女戰神，十分警惕，並且氣勢洶洶。」在阿瑟宣佈婚訊之後，出現了一些兩人在一起的鏡頭，看起來非常恩愛。

　　在阿瑟陷入困境的整個過程中，瑪麗蓮始終堅持自己的立場。委員會一名成員表示，如果瑪麗蓮在他的下一次競選活動中與他合影，就撤銷對阿瑟的指控，但是她斷然拒絕了。後來斯皮羅斯·斯庫拉斯向她施壓，讓她說服阿瑟指認一些人以便脫身，她再次斷然拒絕，儘管斯庫拉斯威脅要毀掉她的電影事業。瑪麗蓮告訴他，如果他真這麼做了，她和阿瑟就遠走高飛，到丹麥去。二戰期間，丹麥國王就曾為了抗議希特拉對猶太人的歧視政策而佩戴黃色六角星 *49*。不過為了電影公司的票房，斯庫拉斯最終妥協了。他無法阻止聽證會繼續進行，但他幫阿瑟弄到了去英格蘭的護照。

　　瑪麗蓮和阿瑟宣佈婚訊時，原本想避開新聞媒體，但終不可行。他們最後同意於 6 月 29 日在阿瑟的羅克斯伯里的家中召開新聞發佈會。在前往那裏的途中，一位女記者偶遇阿瑟和瑪麗蓮的座駕，於是開始在康涅狄格州狹窄的道路上緊跟不捨。她的司機一個急轉彎，沒想到撞向了一棵大樹，導致她嚴重受傷，幾個小時後，不幸在醫院去世了。瑪麗蓮聽聞大驚，這對他們的婚姻而言可是個不祥的預兆。兩人在羅克斯伯里召開了一個簡短的新聞發佈會，有 400 名記者出席。然後，兩人驅車前往紐約州懷特普萊恩斯的韋斯切

斯特縣法院，當晚就算正式結婚了。

　　這只是民間儀式，兩天之後，兩人又舉行了一場宗教儀式，在阿瑟的經紀人凱・布朗（Kay Brown）位於紐約卡托納附近的家中舉行。拉比・戈德堡（Rabbi Goldburg）說，他們之所以先辦民間婚禮，再辦宗教婚禮，就是為了隱瞞後者。第二場婚禮由艾米・格林籌辦，米爾頓和阿瑟似乎已經冰釋前嫌。婚禮上，瑪麗蓮戴著婚禮面紗，面紗在茶中染過色，以配合整個婚禮的米色色調。婚紗由諾曼・諾雷爾和約翰・摩爾設計，艾米還特別設計了米色連褲襪。瑪麗蓮穿著米色鞋子，徹底實現了艾米的「時尚標準」——整個婚禮全用同一種顏色。瑪麗蓮手捧一束米色蘭花，這束花是從音樂製作人亞瑟・弗里德（Arthur Freed）的溫室裏摘來的。阿瑟・米勒沒有深色西裝，米爾頓極不情願地為他買了一套。

　　李・斯特拉斯伯格充當了瑪麗蓮父親的角色，赫達・羅斯滕和艾米・格林是伴娘，基蒂・歐文斯製作了婚禮蛋糕。瑪麗蓮背誦了《舊約全書》中向婆婆表忠心的一段話：「你往哪裏去，我也往哪裏去；你在哪裏住宿，我也在哪裏住宿；你的國就是我的國，你的神就是我的神。」瑪麗蓮這些話是對阿瑟說的，但卻讓阿瑟的母親感到非常欣慰。眾人紛紛道喜，然後阿瑟與瑪麗蓮深情擁吻，儀式就這樣完成了。瑪麗蓮的戒指上刻著：阿瑟・米勒送給瑪麗蓮・夢露，此刻即永恒。這句話有些模棱兩可，一方面，它可以指兩人的愛直到永遠；另一方面，也預示著兩人的愛情只如曇花一現。這倒是正符合米勒的存在主義信念。

　　接下來，瑪麗蓮要在兩周後前往倫敦拍攝《游龍戲鳳》，艾米、米爾頓、阿瑟、保拉陪她一同前往。瑪麗蓮是否意識到自己正在創造一個險些將她吞噬的漩渦？1956 年，瑪麗蓮 30 歲，從未離開過美國。她周圍有很多密友，她以為一切盡在掌握之中，但災難卻將再次降臨。

49　猶太人歷來把六角星視為他們最尊敬的以色列第二位國王大衛（David）的象徵。在猶太教裏，六角星意味著大衛的盾牌，有驅逐惡魔的神聖力量。到了 17 世紀，六角星已經成為居住在歐洲的猶太人共同的象徵，也成了猶太教的一種象徵標誌。

阿瑟，Arthur 1956 1959

如果你不瞭解阿瑟‧米勒，就不可能瞭解瑪麗蓮，因為兩人曾一起生活過近五年。阿瑟在其自傳《時光樞紐》中寫到了自己的思想、行為、希望和夢想，且常圍繞瑪麗蓮展開。在瞭解兩人的關係前，要先弄清楚成名給他們帶來的巨大壓力。他們的結合從來都不是一件容易的事情，首先就是公眾對瑪麗蓮的偶像崇拜帶來的問題。瑪麗蓮走在街頭會被粉絲攔住，會被記者和狗仔隊尾隨，還會接到各種匿名電話。迪馬喬和阿瑟在不同場合都說過，和她在一起就好像生活在金魚缸裏，一切都是公開透明的。除了來自公眾和媒體的壓力，阿瑟和瑪麗蓮還要時常面對各種複雜的人際關係，這使得他們的精神壓力巨大。他們都是理想主義者，所以要努力控制和改善自己的情緒。他們又都十分自戀，追求的事業同時也很容易引發事端。

1955 年冬，阿瑟和瑪麗蓮在紐約重新取得了聯繫，當時他與瑪麗‧格雷絲‧斯萊特里（Mary Grace Slattery）結婚已有 15 年，兩人在密歇根大學讀本科時結識，而且都喜歡參加激進的政治活動。婚後，兩人定居在紐約，瑪麗在出版社擔任助理編輯職位，而阿瑟以撰稿為生。他們生育了兩個孩子，兒子叫羅拔（Robert），出生於 1941 年，女兒叫簡（Jane），出生於 1944 年。早在 1951 年，阿瑟在《豆蔻年華》的片場便與瑪麗蓮結

識，當時阿瑟的婚姻已然沒有激情可言。然而阿瑟心懷愧疚，無法斷然抽身，這種狀態同樣在與瑪麗蓮的婚姻中出現過。

瑪麗・斯萊特里・米勒並不精於世故，亦不追求時尚。阿瑟成名後，接觸到了不少世俗圈子，作為一個小城出身的女孩，瑪麗深感不安。她從小就是一名天主教徒，從未拋棄天主教嚴苛的道德標準。對於阿瑟與瑪麗蓮在 1951 年的首次會面，瑪麗毫不知情。但有一次阿瑟與一位女性發生了關係，然後對瑪麗實言相告，這讓她怒不可遏。瑪麗認為這是最徹底的背叛，於是開始變得冷漠，對待性生活的態度也越發冷淡。1955 年，瑪麗蓮出現在阿瑟的生活中，瑪麗發現了蛛絲馬跡。有朋友建議瑪麗應該穿得性感一些，再化上妝，重整一下髮型，但她不願與瑪麗蓮競爭。

阿瑟被瑪麗蓮所吸引，是因為她的美貌、機智、樂觀以及對工人階級的認同，他將這種認同培養成了左派自由主義立場。同時，瑪麗蓮也滿足了阿瑟的深層需求，只是他自己也不是完全明白這種深層需求是什麼。瑪麗蓮就像是阿瑟家族中的某些浪蕩女性，這類女性總是能吸引他。阿瑟的母親古斯和舅媽史黛拉（Stella）都熱衷於講「黃色笑話、骯髒的妙語和性醜聞，這是親密女伴之間私下裏講的悄悄話」。阿瑟很喜歡他的舅舅曼尼・紐曼（Manny Newman），因為他的房子有些「溫乎乎的，滿是性愛的味道」。甚至當阿瑟還是一個孩子時，他就與曼尼的兒子艾比（Abby）暗自競爭。艾比一事無成，變成了一個浪蕩公子，在性愛方面讓阿瑟相形見絀。有一次，阿瑟前往艾比的公寓，正好碰見兩名妓女離開，顯然三人剛剛發生過關係。現在阿瑟與瑪麗蓮・夢露成了情侶，而瑪麗蓮・夢露又是舉世聞名的性感女神，阿瑟終於「站上了世界之巔」。

阿瑟的回憶錄《時光樞紐》的開場頗為耐人尋味。五歲那年，小阿瑟躺在自家地板上，仰望著母親被衣服遮住的身體。他看到「一雙尖尖的黑色小牛皮鞋……再往上面是梅紅色的裙子，從腳踝向上延伸，上身穿著一件襯衫」。他坦承自己對母親有亂倫之念。「雖然我五歲時懵懂無知，」他寫道，「但我仍然意識到女性之間有一種令人興奮的私密生活……而且我還知道，在我的性焦慮背後是我對姐姐和母親的亂倫傾向。」他將自己的亂倫慾望視為一種隱喻，而非現實，是佛洛伊德所謂「俄狄浦斯情結」的必然組成部分。

最初，阿瑟、瑪麗蓮、伊力・卡山（阿瑟的「骨肉兄弟」）形成了三角男女關係，瑪麗蓮顯然處於中間位置。但三人的「友誼」於 1952 年分崩離析，卡山在眾議院非美活動調查

委員會接受質詢時指認了一些「同夥」，此舉讓阿瑟甚是不齒。他在 1953 年創作的《靈慾劫》中批評了卡山，不僅含沙射影地攻擊了非美活動調查委員會，還攻擊了那些出賣朋友的所謂的檢舉者。不過，到了 1955 年，阿瑟和伊力又慢慢恢復了聯繫。1956 年 6 月，阿瑟在委員會接受調查時，拒絕指認任何人，但同時也批評某些組織的反美屬性。阿瑟和卡山都成了左翼自由主義者。

阿瑟初遇瑪麗蓮時，對她的性史視而不見。在《時代周刊》雜誌的一次採訪中，他堅稱，雖然瑪麗蓮有過不少戀人，但她並沒有濫交。「她曾經擁有的任何關係對她來說都有意義，都是建立在希望的基礎之上，當然也難免遇見錯的人。」他最後總結道：「我認識不少社會工作者，她們的性史比她要不堪得多。」

艾米·格林說瑪麗蓮鸚鵡學舌，照搬阿瑟的政治觀點，此言非虛，但阿瑟也深受瑪麗蓮信仰的影響，他稱之為「革命理想主義」。當他開始探索存在主義和佛洛伊德主義時，瑪麗蓮為他提供了另一種可能。「現在我更加瞭解她了，」阿瑟寫道，「我開始像她一樣看待這個世界，她的觀點既新穎又危險。」瑪麗蓮不滿 1950 年代的性保守主義，認為那是虛偽的表現。阿瑟寫道：「美國仍是處子之身，仍在否認自己的非分之想。」於是瑪麗蓮成了美國根深蒂固的清教主義的主要攻擊目標。在阿瑟看來，1890 年代的塞勒姆深受清教徒的影響，崇尚性壓抑。阿瑟將 1950 年代的新清教主義解釋為一種道德領域的反動主義。

「多年前，她就已經接受了自己作為社會棄兒的身份，甚至標榜這種身份。」他在《時光樞紐》中這樣寫道。她首先將自己打造成「清教排斥主義的受害者，然後以勝利者的姿態特立獨行，從拒絕戴胸罩到笑著承認自己拍過裸體日曆照片」。「她的坦率是健康向上的，這是一個放棄了對按部就班的生活進行幻想的人才能具有的力量。」阿瑟替她辯解道。阿瑟認為瑪麗蓮頗有幾分英雄氣概，「散發著自由的氣息，自由的喜悅」，還說她「健康、大度地完成了與災難的對抗。她走出了泥濘，迎來花團錦簇的絢爛人生」。

她的性感身姿也令阿瑟傾倒。瑪麗是阿瑟認真相處的第一個對象，後來他娶了她。除了那次他坦白的一夜情，阿瑟對她的忠誠十五年如一日，從未改變。當阿瑟遇到瑪麗蓮時，他在性方面只能算個無知的孩子，而瑪麗蓮已經是個久經沙場的老手了。在《時光樞紐》中，阿瑟將她的性慾描述為一團旋轉的火焰，伴隨著誘人的靈性，令他難以抗拒。在

改編自《墮落之後》的劇本中，阿瑟說瑪麗蓮「就像是來自大海的裸體精靈，有著如此純粹的愛，如此絕對的無私精神……近乎神聖。她生病時，我也憂心成疾。她的肌膚、她臉上的紅暈、她瑟瑟發抖時的恐懼，我都感同身受。」瑪麗蓮已成長為一位偉大的女演員，她在私生活中的演技比在銀幕上還要厲害。別人想聽什麼，她就說什麼；別人希望她是什麼形象，她都能感覺得到，然後努力變成那種形象。

鑒於瑪麗蓮有狂躁抑鬱的傾向，以及顯而易見的憤怒情緒，跟她和平地朝夕相處並不容易。「她會說一些讓我如鯁在喉的話，既殘忍又惡毒。」阿瑟寫道，但她知道如何利用性來吸引阿瑟，於是很快就搖身一變，又成了他深愛的那個女人。「有些人很容易將妻子誤認為是上帝，」他寫道，「哪怕只是讓她享受床第之歡，你都會感覺自己為全人類做出了貢獻。妻子滿意的笑容就是你活著的全部意義。」兩人的關係乃至婚姻都是靠美妙的性生活才得以維繫。

阿瑟也有自己的權力慾。在某種程度上，他喜歡扮演瑪麗蓮賦予他的救世主的角色。瑪麗蓮私下裏叫他阿瑟爸爸（她對幾位前夫也是一樣），公開場合則稱呼他為阿圖羅（Arturo）[50]。像李‧斯特拉斯伯格和瑪麗蓮最後一位精神病醫生拉爾夫‧格林森一樣，阿瑟也認為在他的影響下，瑪麗蓮的精神狀態會更加穩定。阿瑟知道自己是瑪麗蓮的主心骨，可以幫她忘記兒時被遺棄的傷痛。但阿瑟並沒有意識到，瑪麗蓮可能會利用他的自虐傾向以及對她的依賴來控制他，阿瑟的自虐傾向連他自己都沒有察覺到。剛開始的時候，瑪麗蓮將阿瑟理想化了，後來她才發現阿瑟克盡節儉、耐心不足且自以為是。她寫信給伯妮斯‧米拉可（Berniece Miracle）說，阿瑟的這些性格讓她感到緊張。用不了多久，這些性格就會讓她忍無可忍以致勃然大怒。

和瑪麗蓮一樣，阿瑟當時正專注於發展自己的事業，並且野心不小。兩人發生爭吵時，他會變得沉默寡言，這只會讓氣頭上的瑪麗蓮更加沮喪和憤怒。從某些角度來看，阿瑟很像喬‧迪馬喬，後者在這種情況下也會陷入長時間的沉默。有人說，從遠處看，阿瑟

50　阿圖羅是意大利語和俄語版本的「阿瑟」，在英語中，這樣的稱呼更具性吸引力。

和迪馬喬就像是一個人。對此，諾曼·羅斯滕進行了思考和對比：兩人都屬不苟言笑、威嚴而又有權有勢的公眾人物，可見瑪麗蓮有多喜歡權力。根據羅斯滕的說法，這種男性形象能夠給女性「安全感和免罪感」。另一方面，這樣的人以自我為中心，喜歡操控別人。

即便在青年時代，阿瑟也是一名工作狂。他把自己的情緒都寫進作品，卻不會被他人輕易看穿。1929 年的股市暴跌讓米勒家一夜之間陷入貧困，面對阿瑟母親的憤怒，他的父親同樣龜縮到自己的世界裏尋求庇護。阿瑟用自己人生的第一桶金在康涅狄格州買了一座農場，他在那裏建了一間獨立的工作室。許多成功的紐約藝術家和作家都在康涅狄格州擁有第二套房產。在這裏，阿瑟可以享受孤獨、自由寫作，同時也可以從情感衝突中暫時抽身。

瑪麗蓮和阿瑟之間還有另一點相似之處。瑪麗蓮是在工人階級和中下階層家庭長大的，而阿瑟也是一位普通大眾。他的父親伊西多爾·米勒 (Isidore Miller) 出生於一個波蘭小鎮，兒時就被送到紐約的親戚家中。伊西多爾成人後在一間公寓裏創辦了一家服裝公司，像很多猶太人那樣，通過做生意發家致富。到了 1920 年代，伊西多爾把公司發展成了全美最大的女性外套生產商之一。所以在 1920 年代，阿瑟住在中央公園附近，過著富家子弟的生活。1929 年美國股災之後，伊西多爾賠得血本無歸，於是一家人搬到了布魯克林區的弗拉特布什一個不起眼的小房子裏，只能勉強度日。

1956 年 7 月 14 日，瑪麗蓮剛完成《巴士站》的拍攝不到六周，她和阿瑟結婚也才兩周，兩人就從紐約飛往倫敦拍攝《游龍戲鳳》。在倫敦的生活與往常一樣，節奏飛快。他們在艾德威爾德機場起飛時，粉絲如潮水一般將兩人淹沒，另外，在倫敦的希思羅機場還有 400 名記者、攝影師和粉絲在等候。幾天後，米爾頓·格林租用了倫敦薩沃伊酒店的一間舞廳召開新聞發佈會。有 700 名記者和攝影師到場，勞倫斯·奧利弗稱其為「英國有史以來規模最大的新聞發佈會」。

英國公眾甚至比美國人更熱衷於尾隨瑪麗蓮。她在攝政街一家餐館用餐時，需要派八名警察來控制秩序，維持治安。她在百貨公司購物時，普通民眾一律免進。她的穿著也被人反覆提及。當年上鏡最多的衣服是她在薩沃伊新聞發佈會上穿的那件緊身黑色禮裙，頸線部位是量身訂製的，由透明面料製成的邊帶使得她的腹部盡顯。《國際先驅論壇報》(*International Herald Tribune*) 報道稱：「你可以看到夢露小姐身體的某些部位，從臀部

以上直到胸部以下。」隨後，諾曼‧諾雷爾設計的這件禮裙廣為流行，甚至連家用縫紉類書籍中都以其為特色服飾。

電影拍攝期間，瑪麗蓮和阿瑟被安置在溫莎大公園外的一間 11 層的喬治亞式豪宅中，伊莉莎白女王（Elizabeth II）的城堡就在附近。這座豪宅的總面積達 10 英畝，附近有一個小湖，常有天鵝出沒。豪宅配有一眾家庭服務人員，除了瑪麗蓮和阿瑟，瑪麗蓮的指導老師保拉‧斯特拉斯伯格和現任秘書赫達‧羅斯滕都住在這裏。赫達曾經與阿瑟的第一任妻子瑪麗私交不錯，但此時她只忠於瑪麗蓮。赫達以前是一位心理諮詢社工，後來放棄了事業專職撫養女兒帕特麗夏。阿瑟‧米勒後來表示，在女權主義出現以前的很長一段時間裏，赫達都認為瑪麗蓮是男權主義受害者的典型代表。米爾頓是電影的製片人，但他和艾米住在倫敦其他地方。艾米與奧利弗優雅的妻子慧雲‧李越走越近，和瑪麗蓮的關係卻變得越來越疏遠。慧雲‧李曾在戲劇《沉睡王子》中扮演過歌舞女郎，她決心要超越瑪麗蓮，這讓瑪麗蓮感到不安。慧雲‧李在拍攝過程中像個瘋子，既美麗迷人又百般挑剔。惠特尼‧斯奈德和西德尼‧吉拉洛夫擔任瑪麗蓮的化妝師和美髮師，同時也給予她情感上的支持，但他們對參演明星之間的明爭暗鬥無能為力。

瑪麗蓮和奧利弗之間很快就出現了問題。瑪麗蓮發現奧利弗有些居高臨下，特別是他要求瑪麗蓮複製慧雲‧李飾演該角色時的表現。奧利弗想要控制瑪麗蓮，但是曾在《巴士站》中執導過瑪麗蓮的約書亞‧洛根告訴他，應該讓瑪麗蓮大膽地去表演，攝影機不能停機，最後再進行剪輯，這樣才能得到最佳的效果。但奧利弗不聽勸告，一意孤行，直到幾周之後才不得不聽從洛根的建議。阿瑟和奧利弗一起出去喝酒，對彼此難以相處的妻子互表同情，並且阿瑟發現奧利弗總是發表一些讓人不舒服的言論，比如他曾告訴瑪麗蓮要「性感一點」，這種話讓她很受打擊。然後奧利弗告訴瑪麗蓮她的牙齒看起來很黃，應該用檸檬汁和小蘇打美白一下。這個建議讓瑪麗蓮怒火中燒，她才是美容專家，而奧利弗什麼都不是。從此以後，瑪麗蓮開始和別人一樣，不再直呼其名，而是叫他「爵士先生」。

瑪麗蓮退而尋求保拉‧斯特拉斯伯格的保護，讓保拉作為她與奧利弗的中間人。奧利弗與瑪麗蓮一起排練的時候，會給她做示範，告訴她如何去演，然後瑪麗蓮就會去諮詢保拉，導致奧利弗經常要等著她開拍，因而有一種大受其辱的感覺。有時瑪麗蓮會在表演過程中喊停，然後打電話給紐約的李‧斯特拉斯伯格尋求建議。奧利弗試圖讓保拉遠離片

場，但瑪麗蓮又把她請了回來。畢竟，瑪麗蓮的製片公司負責拍攝，而瑪麗蓮又是公司製片人，儘管大部分製片工作都是由米爾頓‧格林完成的。瑪麗蓮努力維持自己的外在形象，並且憑藉這樣的形象建立起了一個「龐大的帝國」。她堅稱自己作為製片人擁有特權，所以她會在拍攝過程中喊停，來打理頭髮、整理妝容，或者彌補她覺得有缺陷的其他地方。

阿瑟在瑪麗蓮面前為奧利弗辯護，他認為瑪麗蓮對奧利弗的態度有些過分了。但阿瑟很快意識到，就像他的前妻一樣，瑪麗蓮看待世界的方式是非黑即白，她把世界上的人分為兩類——支持她的人和反對她的人，她很難理解有些人處於中間地帶。阿瑟知道瑪麗蓮對自己為奧利弗辯護的行為不滿，為了息事寧人，他開始謹言慎行。

隨著拍攝的進行，瑪麗蓮的失眠症越發嚴重，而常用的藥物已然失效。米爾頓‧格林從美國的醫生那裏幫她拿藥，因為處方藥在英格蘭受到嚴格監管，對於此事米爾頓卻矢口否認。他承認自己按照瑪麗蓮的要求在早茶裏加了伏特加，不過他說他總會加水稀釋一下。對於此事，瑪麗蓮辯解稱：「和我搭檔的是世界上最偉大的男演員，我要拿出能夠相匹配的表現。可如果沒有伏特加的話，我是做不到的。」

據瑪麗蓮的一些朋友稱，她的服藥習慣正是從拍攝《游龍戲鳳》時開始的。多年來，她總是會在電影拍攝期間服藥，但拍攝《游龍戲鳳》時問題尤為嚴重。阿瑟負責監管瑪麗蓮的藥物，為了控制她的服藥量很晚才睡。白天的時候，保拉定時定量給她安非他命，讓她保持工作狀態。然而，儘管瑪麗蓮身體不適，但在拍夜場戲的時候卻看起來精神振奮，容光煥發，而且她古靈精怪的個性影響著整部電影。另一方面，奧利弗卻看起來十分木訥，他在片中飾演巴爾幹公國的統治者，為了模仿皇室裝束，他穿著厚重的毛氈服，佩戴著笨重的獎章。此外，他還化著濃妝，戴著單片眼鏡，很難想像一名歌女會被他這樣的人吸引。英國傳奇女星西碧‧桑戴克（Sybil Thorndike）在電影中飾演一位女王，她說：「這個小女孩（指瑪麗蓮）是唯一一個知道在鏡頭前如何表演的人。」

在四個月的拍攝期間，瑪麗蓮的痛經問題和結腸炎又發作了。她去看了醫生，整日臥床養病。有傳言說她流產了，這讓她變得更加抑鬱。拍攝開始幾周後，發生了一件很不愉快的事。阿瑟在書桌上的日記裏記下了一些想法，想用到劇本裏，卻被瑪麗蓮在找劇本時偶然發現了。當時日記恰好是打開的狀態，露出了阿瑟寫下的文字。瑪麗蓮讀過之

後，不禁怒從心起，甚至在未來的很多年裏，她都對此耿耿於懷。她把日記拿給保拉·斯特拉斯伯格看，後者看到阿瑟在其中寫道：「我又重蹈覆轍了，我以為我娶到了一位天使，最後卻發現娶的是一個妓女。」他還寫道，瑪麗蓮讓他極度失望，他不知道在奧利弗面前如何為她辯解。至於阿瑟為什麼要使用「妓女」一詞，目前還不得而知。是不是他知道了瑪麗蓮與米爾頓·格林有染？抑或是瑪麗蓮向他坦白了她在荷里活的真實性史？

明知瑪麗蓮可能會看到，但阿瑟還是放任日記打開著，也許他只是粗心大意，但瑪麗蓮認為他是故意這麼做的。阿瑟告訴瑪麗蓮傳記的作者弗雷德·吉爾斯（唯一一位採訪過阿瑟的傳記記者），他的那段描述只代表了一種輕微的批評，不過，阿瑟總是喜歡淡化他的負面行為。此事的後果非常嚴重，導致瑪麗蓮在倫敦的安娜·佛洛伊德那裏療養了一周，安娜還將紐約精神病醫生瑪麗安娜·克里斯介紹給她。瑪麗蓮將她在電影拍攝過程中遇到的一些問題告訴了佛洛伊德，還提到了她想要赤身裸體的衝動。另外，我之前也曾說過，佛洛伊德認為瑪麗蓮有雙性戀傾向，判斷依據就是安娜向她滾過去一些球，檢驗她攔截這些球的方式。後來，片場的每個人都認為佛洛伊德幫到了瑪麗蓮。

保拉·斯特拉斯伯格勸說瑪麗蓮留在阿瑟身邊。她認為，由於阿瑟的戲劇在紐約遭遇滑鐵盧，英國人又對瑪麗蓮崇拜有加，所以他才在日記中寫下了他的挫敗感，他是因為嫉妒瑪麗蓮，所以才抨擊她。保拉不知道這樣幫阿瑟解圍是否明智，因為她個人並不喜歡阿瑟。然而，要完成這部電影，瑪麗蓮就必須和他在一起。保拉不想失去瑪麗蓮支付給她的高額指導費。

儘管事務繁雜，阿瑟和瑪麗蓮有時也能夠重拾愛情的浪漫與詩意。每逢休息，兩人會到溫莎大公園騎自行車，也會開車去布萊頓。兩人一起走在木板路和沙灘上，一邊通過這樣的方式來放鬆身心，一邊設想他們想在康涅狄格州建造的房子，瑪麗蓮還說自己要重返學校去學習歷史和文學。當兩人能夠拋開拍攝帶來的巨大壓力並憧憬未來時，他們的婚姻似乎一切如常。

與此同時，兩人和米爾頓·格林之間發生了問題。每逢周末，米爾頓和艾米都住在奧利弗的鄉村住宅裏。慧雲·李經常在那裏舉辦家庭聚會，邀請倫敦的精英藝術家們前往。瑪麗蓮和阿瑟也曾受邀，但從未成行。他們兩人從不舉辦派對，也基本不參加這樣的活動。阿瑟開始懷疑米爾頓是否別有用心地想要利用瑪麗蓮，這不足為奇，因為阿瑟和

米爾頓互相看不順眼。和喬·迪馬喬一樣，阿瑟可能一直嫉妒米爾頓。根據小薩米·戴維斯的說法，瑪麗蓮和一位「攝影師」借用了他在倫敦的公寓並做了羞恥之事。阿瑟斥責米爾頓用心不良，想要接管 MMP。除此之外，瑪麗蓮和阿瑟還懷疑米爾頓利用 MMP 的資金中飽私囊，給他自己購置古董。米爾頓與傑克·卡迪夫 (Jack Cardiff) 達成協議，要用 MMP 收購一家製片公司作為其子公司，瑪麗蓮和阿瑟得知後非常生氣。若不是報紙上刊登了此消息，兩人還被蒙在鼓裏。

那年秋天，阿瑟開始關注瑪麗蓮的財務狀況。他從英國報紙上剪下關於她的文章，並將其黏貼到剪貼簿中。他對瑪麗蓮的事業干預過多，但他並沒有像一些傳記作者所說的那樣成為瑪麗蓮的影子。他在倫敦完成了《橋頭眺望》的加長版劇本，這部作品定於當年秋天在倫敦開始拍攝。此外，他還寫了一個故事，後來成為電影《亂點鴛鴦譜》的藍本。這個故事取材於阿瑟的自身經歷，當時他與前妻瑪麗前往雷諾辦理離婚手續，在那段日子裏，他結識了三位蒙大拿牛仔。在過去的美國，牛仔屬英雄人物，但現在卻為了生計奔波勞碌。蒙大拿州的草原曾經牛馬成群，經人類捕獵後數量銳減，這些牛仔現在的任務就是要把零星出現的野馬聚攏起來圍捕，然後賣給屠宰場，以此獲得一定的收入。

為了轉移人們的注意力，維持片場和諧的氛圍，米爾頓提出舉辦一次活動，請英國女王伊莉莎白二世前來參加。像往常一樣，在此次活動上，瑪麗蓮吸引了所有人的目光。她穿了一件炫目的金色緞面低領禮服，「她豐碩的雙乳完全違背了牛頓的萬有引力定律。」一位英國評論員如此說道。阿瑟不介意瑪麗蓮炫耀自己的身體，他認為這是她革命理想主義的一部分。米爾頓說：「為什麼她就不能炫耀自己的天賦呢？難道她穿得像她的老處女阿姨一樣就好了嗎？」英國女王好像也並不介意這件衣服，她在演講的間隙還與瑪麗蓮聊了幾分鐘。

電影殺青時，瑪麗蓮為自己在拍攝期間的不良行為向演員和工作人員道歉，說自己一直身體不適，這倒是事實，因為她的子宮內膜異位症、結腸炎確實發作了，而且可能還流了產。在寫給朋友的一封信中，奧利弗暗示說，瑪麗蓮提到了自己患有婦科疾病，不過當時在場的一些人認為她是在逢場作戲。儘管瑪麗蓮經常曠工，但米爾頓作為製片人，還是順利完成了這部電影的拍攝工作，而且費用和時間都在計劃之中。

瑪麗蓮在電影中表現出色，在和奧利弗對戲的每個場景中都蓋過了他。她飾演一名

在倫敦劇場演出的歌舞女郎艾爾希（Elsie Marina），奧利弗飾演一位訪問倫敦的巴爾幹國家統治者。奧利弗邀請瑪麗蓮去他的酒店套房，並準備勾引她。電影的大部分場景都是兩人在套房中的互動，比如艾爾希抵擋住了攝政王的誘惑，然後由於飲用了過量的香檳酒而昏然入睡。在影片中，瑪麗蓮飾演的是羅莉拉‧李式的人物，將救贖的元素進行了昇華，通過深入瞭解皇室的內部問題，解決了王國的政治矛盾。瑪麗蓮聰明絕頂，十分瞭解人際關係和政治之道。因此，她憑藉《游龍戲鳳》榮獲法國和意大利的「奧斯卡」最佳女主角獎就不足為奇了。

儘管如此，隨著拍攝電影的增多，瑪麗蓮的不安全感也與日俱增，她的完美主義傾向也越發嚴重。她經常要求重拍，即便導演認為這是多此一舉。她被譽為荷里活最勤奮的女演員，不過她唯一擔心的事情就是自己的表演，換言之，唯一能讓她全神貫注的一件事就是拍電影。她常自詡為一名偉大的電影演員，就像嘉寶一樣，人們能夠遷就嘉寶的個人怪癖，茱地‧嘉蘭、伊莉莎伯‧泰萊等人也是如此。然而，儘管瑪麗蓮有一位似乎支持自己的丈夫和一位指導她表演的老師，但她無法克服自身的恐懼和不安全感，仍然缺乏自信。她想方設法地隱藏自己的口吃、聽力障礙（可能是由美尼爾氏綜合症引起的）和閱讀障礙，但這些問題仍然不斷地困擾著她。

拍攝《游龍戲鳳》對她來說是一次毀滅性的打擊，甚至從此再也沒有完全恢復過來。這部電影本可以證明她作為一名女演員的表演功力，但它卻破壞了她與米爾頓‧格林的關係，傷害了她與阿瑟的婚姻，讓阿瑟變成了她的藥物保管員，而且要在她和奧利弗之間調和。瑪麗蓮離開倫敦前往紐約時，打算暫時息影，去演員工作室學習以提升演技。她還打算成為一名模範妻子和家庭主婦，與阿瑟共同打造他們理想中的完美婚姻，並且有時間去要孩子了。但隨著電影拍攝結束，她擔心阿瑟可能會拋棄她，而遭棄一直是她最擔心的事情。雖然有點老生常談，但「自作孽不可活」這句話無疑是個真理。

1956 年 11 月，瑪麗蓮和阿瑟從倫敦回到了紐約，隨後兩人前往牙買加度過了兩周的蜜月期，然後回到紐約開始了新生活。他們住在東 53 街一棟豪華建築 13 樓的一間大公寓裏。瑪麗蓮將公寓裝修成白色和米色兩種色調，配了許多面鏡子以及銀黑色的裝飾。她採用了 1930 年代電影中的流線式現代主義裝修風格，這種風格在電影明星中大受歡迎。她將兒時的白色鋼琴從格林康涅狄格州的家中搬過來，擺放在起居室裏。

帕特麗夏‧羅斯滕小時候經常和父母一起住在公寓裏，那些畫面在她的記憶裏栩栩如生。公寓相當大，但還算不上巨大，有一個大門廳和一個通往客廳的長廊，裏面有一個壁爐，兩側是書架。另有一間大臥室、一間書房、一間廚房和一間女僕的房間。帕特麗夏對餐廳可以當鏡子用的餐桌記憶猶新，「你可以邊吃東西邊看自己的倒影」。她還記得瑪麗蓮床上的香檳色被子，她在床上翻身的時候，感覺「自己像是在游泳池裏慢慢下沉」。其他人還記得臥室非常暗，公寓地毯上還有寵物狗留下的污漬。

1957 年春夏，瑪麗蓮和阿瑟在長島的阿瑪根塞特租了一套避暑別墅，房子瀕臨海灘，靠近羅斯滕夫婦和肖夫婦的避暑別墅。兩人現在過著紐約富人的生活：在上東區有一套公寓，前往劇院和奢侈品店都很方便，在長島還有避暑別墅，距離紐約只有幾個小時的車程。這套別墅充滿了田園風情，起碼有一段時間確實如此。

瑪麗蓮和阿瑟交友甚廣，有些傳記作者認為，在那些年裏，瑪麗蓮並不孤單，也沒有服藥成癮。在紐約，瑪麗蓮和阿瑟經常與演員工作室的人來往，特別是伊萊‧沃勒克、安妮‧傑克遜、凱文‧麥卡錫（Kevin McCarthy）和瑪倫‧斯塔普萊頓（Maureen Stapleton）。瑪麗蓮與肖夫婦和羅斯滕夫婦交往甚密。山姆給她拍照，諾曼和她互贈詩歌，赫達幫她回覆粉絲郵件，並和她一起前去購物。瑪麗蓮還與《紐約時報》的編輯萊斯特‧馬克爾成了朋友，他與斯特拉斯伯格夫婦以及瑪麗安娜‧克里斯住在同一棟公寓樓裏。瑪麗蓮讀了馬克爾的專欄，就他的政治觀點給他寫了一封信，然後碰巧又在電梯裏遇見了他。瑪麗蓮和他調情，最後他敗下陣來。瑪麗蓮在與克里斯或斯特拉斯伯格會面之後，有時會與馬克爾一家共進晚餐。他們會談論政治，馬克爾是一名激進分子，他的情緒影響了瑪麗蓮，使得她更加左傾。不久後，她就變得比阿瑟還要激進。

瑪麗蓮住在阿瑪根塞特時，隔壁鄰居是抽象表現主義畫家威廉‧德‧庫寧（Willem de Kooning）。兩人混熟以後，德‧庫寧以瑪麗蓮為模特創作了一幅作品，歸入系列作品《女人》（Woman）裏面。這幅畫作完全是抽象主義的，畫中的瑪麗蓮看起來既像個咧嘴笑的孩子，又像個尖叫的瘋女人，介於兩者之間，而絕不像是溫柔嬌弱的瑪麗蓮。不過，他依然抓住了瑪麗蓮的部分特質——孩子氣，以及遭遇背叛後的怒不可遏。這幅畫掛在現代藝術博物館裏，引起不小的轟動。阿瑟對它嗤之以鼻，瑪麗蓮卻並不介意，她認為藝術家有權利對作品擁有自己的看法。這幅畫對許多後來的流行藝術肖像畫都有影響。

1957 到 1960 年之間，瑪麗蓮在接受記者採訪時，盛讚了阿瑟和她的婚姻，看上去非常刻意，反倒像是在試圖說服別人的同時也說服自己。她全身心地投入家庭主婦的生活角色，並且開始學習做飯。她用自己獨特的方式諮詢了專家，並與《婦女家庭》雜誌的編輯瑪麗‧巴斯（Mary Bass）成了好友，巴斯會寄給她一些食譜和烹飪技巧類的書籍。巴斯甚至在雜誌社的首肯下請瑪麗蓮做了一本食譜，瑪麗蓮興致盎然。阿瑟說她做的羊腿是他吃過的最美味的羊腿，他也喜歡她做的葡萄酒燉雞，而諾曼‧羅斯滕則喜歡她的法式海鮮湯。

　　瑪麗蓮對阿瑟的孩子十分慷慨大度，她喜歡孩子，很容易和他們打成一片，這可能是因為她自己有時也像個孩子一樣。不僅喬‧迪馬喬二世喜歡她，連帕特麗夏‧羅斯滕和肖的女兒梅塔和伊迪絲也都喜歡她。小伊迪絲初遇瑪麗蓮時，還以為她是天使，不是凡人。帕特麗夏‧羅斯滕關於瑪麗蓮最美好的記憶是在她十歲那年，她偷偷溜進瑪麗蓮的臥室裏，開始化妝。瑪麗蓮發現後，非但沒有責罵她，還幫她化妝。

　　瑪麗蓮跟阿瑟的父親伊西多爾‧米勒的關係也十分親近。瑪麗蓮嫁過來之前，伊西多爾是一位脾氣暴躁的老頭，在她的照顧之下，他又重拾了活力和自信。他還記得參加瑪麗蓮和阿瑟舉辦的晚宴時，劇院的人濟濟一堂，席地而坐，一起談論書籍和戲劇。瑪麗蓮談到了瑪麗‧杜絲勒（Marie Dressler），她從小就認識杜絲勒，後者在從事歌舞雜耍表演多年後，成了一位荷里活明星。瑪麗蓮希望能像杜絲勒那樣，得到觀眾的喜愛。諾曼‧羅斯滕還記得在瑪麗蓮公寓裏舉辦的那些聚會，聚會上有香檳美酒，有精彩的舞蹈表演。設計師赫伯特‧卡恩（Herbert Kahn）也去過那裏，幫瑪麗蓮改一件先前訂做的衣服。據他觀察，瑪麗蓮和阿瑟之間感情深厚，許多記者也這樣認為。

　　此時的瑪麗蓮特別迷戀小動物。她和阿瑟養了一隻巴吉度獵犬，取名為雨果（Hugo），是阿瑟送給她的。她還有兩隻長尾小鸚鵡——布切（Butch）和波波（Bobo），是西德尼‧吉拉洛夫送她的禮物，還有一隻叫作秀珈‧芬尼（Sugar Finney）的貓。阿瑟在短篇小說《請勿殺生》（*Please Don't Kill Any Living Thing*）中寫下了她內心對所有生靈的看法。小說中，一名女子與一名男子正在海灘上散步，看到了一條漁民捕獲後遺漏在海灘上的魚，那條魚一息尚存，來回掙扎，於是兩人把它扔回了大海。瑪麗蓮就像故事中的女子一樣，哪怕有任何生靈遭到傷害，她都無法忍受。當時她還不是素食主義者，但如果她活得再久一些，很可能會成為一名素食主義者。

1957 年 4 月，瑪麗蓮與米爾頓·格林的關係徹底破裂了。瑪麗蓮懷疑他貪污了公司的資金，並且他提出要把自己列入《游龍戲鳳》的製片人名單，這使得瑪麗蓮怒不可遏。她發了一封電報，說 MMP 唯一的進項就是她的工資，她不想把自己的工資拱手讓人。當時 MMP 董事會的成員清一色都是阿瑟的朋友和親戚，他們合夥將米爾頓排擠出了公司。瑪麗蓮擁有公司 51% 的股份，所以米爾頓無能為力。儘管瑪麗蓮和阿瑟認定他貪污了資金，但他只是要求瑪麗蓮償還他接濟她的那一年裏的開支，而沒有要求任何紅利。米爾頓只是想讓瑪麗蓮看清，他從未利用過她。

艾米·格林也離開了瑪麗蓮的生活，兩人在倫敦的時候就開始變得疏遠，即便是在關係破裂之前，兩人雖同在紐約，卻互不見面。米爾頓遭解僱後，再也沒有為瑪麗蓮拍過照片，而且兩人再也沒有見過面。他們作為攝影師和模特的默契合作正式告一段落，但瑪麗蓮當時被置於一個兩難的位置，要麼選擇丈夫，要麼選擇合作夥伴。

米爾頓離開後，瑪麗蓮開始擔任公司的製片人。她向華納兄弟影視公司的傑克·華納（Jack Warner）發了無數封電報，因為華納兄弟負責《游龍戲鳳》的最終剪輯和發行。她與華納及其助手爭論誰該負責支付電影相關的費用，特別是她的越洋電話費。她不喜歡在奧利弗的指示下做出的最終剪輯版，而是希望用被剪鏡頭重新製作一版，然後再向影院發行。後來華納兄弟無意間毀掉了所有被剪鏡頭，所以這個要求也便失去了意義。但瑪麗蓮堅持認為，在奧利弗最終剪輯版的某些鏡頭裏，她看起來病態明顯，一看就是服過藥了。

當阿瑟將他的戲劇選集第一版獻給瑪麗蓮時，她欣喜若狂。1956 年，阿瑟被控蔑視國會，在前往華盛頓特區參加聽證會時由瑪麗蓮作陪，其間，瑪麗蓮將賢妻的形象表現得淋漓盡致。為了避免被粉絲圍堵，兩人住在阿瑟的律師小約瑟夫·勞赫（Joseph Rauh Jr.）夫婦家中。瑪麗蓮和阿瑟如膠似漆，她每時每刻都在考慮阿瑟的心情。有一天，兩人準備出去放鬆一下，於是驅車前往維珍尼亞州的夏洛特鎮，去參觀美國第三任總統湯馬斯·謝佛遜（Thomas Jefferson）在蒙蒂塞洛的故居。阿瑟前往法院時，瑪麗蓮則留在勞赫家。她從書架上挑書閱讀，主要是精神病學方面的書。有一天，瑪麗蓮需要參加一場新聞發佈會，她特意照鏡子看自己的內褲有沒有隆起，發現確實有之後，她就把內褲脫掉了。

那年春天，瑪麗蓮還參與了同二十世紀霍士的律師進行的談判，商討她為霍士製作的下一部電影。根據 1955 年簽約的合同，瑪麗蓮還欠霍士三部電影，霍士的高管要求她

盡快拍一部出來，因為合同規定，電影必須在 1957 年年底之前完成（《巴士站》由霍士出品；《游龍戲鳳》則由 MMP 出品）。米爾頓·格林離開 MMP 後，瑪麗蓮換掉了米爾頓的律師法蘭克·德萊尼，啟用阿瑟的律師羅拔·蒙哥馬利（Robert Montgomery），作為她自己和 MMP 的律師。蒙哥馬利和德萊尼一樣，都是合同談判的高手，儘管這時還不清楚瑪麗蓮是否想要回歸銀幕，因為瑪麗蓮現在最關心的是怎樣才能懷上孩子，所以她把工作停了下來，拒絕了霍士給她的劇本。最終，她表示有興趣重拍 1930 年的電影《藍天使》（The Blue Angel），並在其中飾演瑪蓮·德烈治的角色。故事設定在第一次世界大戰後的柏林，到處都是斷瓦殘垣。這是一個舞女一手摧毀迷戀她的老教授的故事。在霍士簽約瑪麗蓮之前，他們還必須找到一名導演和一名聯合主演，所以導致談判延時了。

瑪麗蓮再次過上了多重身份的生活——既是 MMP 的總裁，又是一名製片人，一位賢妻，有時還是電影明星。同時，她也在接受治療，在演員工作室進修，在斯特拉斯伯格的課堂上表現同樣出色。她在尤金·白里歐（Eugène Brieux）的《損壞了的物品》（Damaged Goods）中飾演一名妓女，該劇最初於 1901 年在巴黎拍攝。瑪麗蓮還背誦了莫莉·布魯姆（Molly Bloom）的獨白，那是詹姆斯·喬伊斯所著的《尤利西斯》一書的尾聲，其中莫莉通過一段暴風驟雨般的台詞傾訴她的性渴望和性滿足。為了突出色情的感覺，瑪麗蓮穿了一件黑色天鵝絨連衣裙，裙子就像是畫在身上一樣。根據蘇珊·斯特拉斯伯格的說法，瑪麗蓮飾演的莫莉·布魯姆雖然性慾旺盛，但卻是一位樸實而堅韌的女性。瑪麗蓮飾演莫莉·布魯姆時，不再是個流浪兒，她很堅強，「就像大衛·赫伯特·勞倫斯（David Herbert Lawrence）筆下的女主角一樣與生命抗爭」。

6 月份，瑪麗蓮懷孕了，她的生活再次美好起來。阿瑟送了她 30 多支紅玫瑰以及一束有嬰兒呼吸之意的滿天星，以此來表達欣喜之情以及滿滿的愛。兩人的婚姻似乎再次走上了正軌。

7 月份，藐視國會案的法官判阿瑟緩刑，罰款 500 美元，至少沒有讓他進監獄。

8 月中旬，瑪麗蓮流產了，這讓她陷入深深的沮喪之中。阿瑟就在她身邊，卻不知所措。然後山姆·肖建議阿瑟把他在《君子雜誌》雜誌上發表的關於蒙大拿牛仔的短篇小說改編成電影劇本，獻給瑪麗蓮，讓她飾演她想要的角色，以此來表達愛意。於是阿瑟開始用心改寫那篇小說，將故事中不起眼的女性角色寫成了核心人物，瑪麗蓮似乎對此感到很

欣慰。那個夏天，山姆·肖在阿瑪根塞特和紐約為兩人拍攝了照片，他們看起來非常開心。9月份，為了進一步治療內心的創傷，兩人又去羅克斯伯里置產業。他們發現了一間建於18世紀的農舍，佔地200英畝，就在阿瑟購置的第一所房子附近。此地後來成了兩人田園式的靜修之所，這裏貼近大自然，阿瑟可以在安靜的環境中完成他的作品，瑪麗蓮則忙於烹飪和園藝，兩人在英格蘭散步時幻想的美好家園終於成為了現實。羅克斯伯里是一個聯繫緊密的社區，紐約的很多藝術家和作家都在那裏擁有第二套房產。阿瑟每個人都認識，而且瑪麗蓮也很快就融入其中。

9月初的一天晚上，阿瑟注意到瑪麗蓮呼吸急促，可能是戊巴比妥鈉服用過量，因為大劑量的藥物會使上半身肌肉鬆弛，最終導致肺功能衰竭。阿瑟馬上打電話給當地的急救隊，才算把瑪麗蓮救了過來。瑪麗蓮醒來後，不停地感謝阿瑟，這也說明，如果她的死因確實是由於服藥過量的話，那很可能是意外情況。沒錯，她確實嘗試過自殺，但她從沒有真的想過一死了之。

此時，霍士還在與瑪麗蓮的律師就接下來拍哪部電影進行談判。10月份，霍士執行經理盧·施賴伯前往紐約與瑪麗蓮見面。霍士的高管們很難找到一名合適的演員來飾演《藍天使》中的老教授，他們希望瑪麗蓮同意將電影的最終簽署日期推遲到1958年年底。施賴伯認為，只要他們能夠爭取史賓沙·德利西（Spencer Tracy）飾演老教授的角色，瑪麗蓮就會同意延期，但他犯了一個錯誤——沒有與她簽訂書面協議。

1958年1月初，瑪麗蓮的現任律師羅拔·蒙哥馬利給霍士寫了一封信，稱由於工作室錯過了合同規定的期限，瑪麗蓮沒有義務再為霍士拍攝電影，但霍士仍須支付10萬美元的片酬。霍士的內部備忘錄顯示，高管們對此非常憤怒。施賴伯認為，在10月份會面時瑪麗蓮已經承諾出演，但他沒有證據。根據霍士首席律師法蘭克·弗格森（Frank Ferguson）的說法，蒙哥馬利與他們一起打撲克，同時爭論起了瑪麗蓮的合同細節，蒙哥馬利再次利用瑪麗蓮的明星身份作為主要籌碼。霍士的新任主管施賴伯和巴迪·阿德勒在與瑪麗蓮打交道時，似乎都沒有達里爾·扎努克那般精明，儘管扎努克在1955年的合同談判中也未能成功。在這種情況下，霍士最終還是支付了瑪麗蓮要求的10萬美元片酬。

瑪麗蓮和阿瑟的婚姻問題升級了，這促使瑪麗蓮服藥的「幽靈」揮之不去，她的情緒波動得異常劇烈。她利用自己服藥一事對阿瑟頤指氣使，像指使小孩子一樣，但從某種角

度上講，瑪麗蓮自己還是個小孩子。她總是嘴一撇，然後就開始亂發脾氣，而且還大喊大叫。她的幼稚令人啼笑皆非，她會在房間裏上躥下跳，一邊笑著，一邊唱著歌，或者與孩子們一起玩捉迷藏，玩得不亦樂乎。但對於阿瑟這樣沉浸在自我世界中的人來說，這種行為可能是極不討喜且不合時宜的。

　　為了完成創作，阿瑟有時會前往羅克斯伯里，而讓瑪麗蓮和她的秘書梅‧萊斯（May Reis）或管家黑澤爾‧華盛頓（Hazel Washington）在家裏。但是人無完人，阿瑟也不例外，因為他開始插手 MMP 的事務，並為瑪麗蓮的職業生涯提供建議，此舉導致兩人之間發生了摩擦。同時阿瑟也在打拚自己的事業，而且可能與瑪麗蓮的事業有所衝突。阿瑟這樣做其實是一種精心設計，為的是讓瑪麗蓮指控他背叛。而由於害怕阿瑟會拋棄她，瑪麗蓮已經把自己打造成了一位模範妻子，但如此裝腔作勢是不會長久的。瑪麗蓮曾指責娜塔莎‧萊泰絲和米爾頓‧格林背叛了她，她甚至對阿瑟也有所懷疑。鑒於自己的明星身份，她認為每個人都想從她那裏得到些什麼。

　　金錢方面首先出現了問題，至少阿瑟是這樣認為的。他的作品並沒有得到大規模製作，版稅也很低，在支付完贍養費和子女撫養費後，他的收入所剩無幾。1955 年，瑪麗蓮與霍士達成的和解協議中包括支付拖欠的工資，同時，她從 MMP 領取了一大筆薪水。她為家庭提供經濟支持，甚至連阿瑟的治療費用和打官司的律師費都是她出的。瑪麗蓮成了家庭的主要收入來源，阿瑟對此甚是不喜，瑪麗蓮也有同感。1950 年代，男性養家餬口的道德觀念還很強，人們覺得丈夫供養妻子理所應當。除此之外，兩個人的消費觀念也完全不同，阿瑟勤儉節約，瑪麗蓮花錢卻大手大腳——她請最好的設計師為她設計服裝，在化妝品和面部護理方面也是一擲千金。羅克斯伯里的農舍需要改造，瑪麗蓮就找了著名建築師法蘭克‧萊德‧韋特（Frank Lloyd Wright）為他們建了一座新房子，一個符合她明星身份的豪宅。韋特設計的宅子內含一個直徑 60 英尺的圓形客廳、一個圓頂天花板，還有一個 70 英尺長的游泳池。阿瑟認為那樣會花費巨額的建造費用，於是他們決定在原有房屋的基礎上進行重新設計，這樣可以節省一些錢，但最終也沒有省多少錢。

　　不久後，《亂點鴛鴦譜》又成了兩人之間的新問題。瑪麗蓮流產後，阿瑟於 1957 年 8 月開始創作這部電影劇本。但是沒多久，瑪麗蓮就對這個項目產生了猶豫，因為阿瑟把女主角寫成了她個人的翻版，並給她取名洛塞琳（Roslyn），這個名字聽起來與瑪麗蓮差不

多。她肯定也知道自己是阿瑟《第三齣戲》中洛蓮一角以及《靈慾劫》中阿比蓋爾（Abigail Williams）一角的原型。她不想再被人牽著鼻子走了。1957 年 12 月，阿瑟完成了劇本初稿，但瑪麗蓮提出，除非由約翰‧休斯頓執導這部電影，否則她拒演。休斯頓在執導《夜闌人未靜》時對瑪麗蓮不錯，他有欣賞美的一面，但同時也是一位好鬥的愛爾蘭人，喜歡爭鬥和戶外冒險。休斯頓跟歐內斯特‧海明威（Ernest Hemingway）相熟，而且就像海明威筆下的男主角一樣，他安靜、勇敢、內省，是一個很有男人味的人。阿瑟認為，依休斯頓的秉性，他肯定想在片中營造一個內華達牛仔的世界，那個世界離不開馬匹、牛仔競技和賭博，而且他會從資本主義的發展和機器的出現中，看到野外世界和牛仔世界的逐漸崩塌，從而生出一種淒楚悲涼之感。關於這一點，阿瑟所料不錯。1958 年初夏，阿瑟將劇本送給休斯頓，他幾乎立刻就答應了。

　　1958 年的春天和初夏，瑪麗蓮還在看精神科醫生，參加演員工作室的課程，偶爾拜訪親友。每當抑鬱症襲來時，她都會回到臥室，聽聽法蘭‧仙納杜拉的唱片，其他什麼事也不做。拉爾夫‧羅伯茨稱瑪麗蓮是他見過的人裏面最憂鬱的一個，但她在紐約的公寓很快就成了活動中心。1958 年春天，記者阿倫‧西格爾（Allan Seager）在那裏採訪了阿瑟，並將其形容為「整個行業的寓所」。瑪麗蓮穿著睡衣，頭髮捲曲。「我得走了，我約了《生活》雜誌要拍攝一組照片。」她說道。阿瑟問：「你回家吃飯嗎？」瑪麗蓮回答說：「我也不知道。」瑪麗蓮聘請了曾為卡山和阿瑟工作過的梅‧萊斯幫她處理劇本，並擔任她的秘書。此時，梅‧萊斯把她對阿瑟的忠誠轉移到了瑪麗蓮身上，正如赫達‧羅斯滕早先所做的那樣，這種轉移耐人尋味。梅的觀念激進，眾所周知，她接管了專供女僕休息的小房間，有時也在那裏過夜。赫達‧羅斯滕幫瑪麗蓮回覆紐約粉絲的來信，公寓裏另有一名管家和一名廚師。

　　那年春天，羅克斯伯里的房子對瑪麗蓮來說變得越發重要。天氣好的時候，她就會打理花園，並且她欣喜地發現，自己似乎頗有照料植物的天賦。她會騎上自行車，在自家房子周圍遛狗，畢竟，這裏佔地 200 英畝。她還會前往附近的布奇爾家族的一個農場，觀看擠奶的過程，聽聽鎮上居民的閒言碎語。她結識了約翰‧迪博爾德（John Diebold）——一位業務經理，也是一位頗有紳士風度的農場主，他的土地就在阿瑟家附近。約翰和他的妻子在一次雞尾酒會上認識了瑪麗蓮，他們對瑪麗蓮很友好，把她看作

是自己的親生女兒，而瑪麗蓮也以友好回應，將迪博爾德夫婦當親生父母一樣對待。瑪麗蓮未施粉黛，看起來就像是個鄉下姑娘。她還在社區雞尾酒會上認識了羅拔‧約瑟夫（Robert Josephy），他是圖書出版行業的從業者。兩人偶爾在紐約一起吃飯，瑪麗蓮向他吐露了阿瑟的一些事，約瑟夫評論說，阿瑟對女人一無所知。

然而，家庭生活開始讓瑪麗蓮感覺厭煩，她決定要拍一部電影。然後比利‧懷爾德給她發來了《熱情如火》的劇本，沃爾特‧米里施（Walter Mirisch）的製作公司負責製作，而米里施與霍士有舊，所以霍士也願意讓她出演。然而瑪麗蓮不願出演秀珈‧凱恩（Sugar Kane）一角，因為這又是一個無腦金髮女郎的形象。但是阿瑟說服了她，他認為劇本還不錯，而且片酬也相當豐厚。除了合同規定的 10 萬美元之外，她還將獲得毛利的百分之十。許多明星都會接受這樣的分成，因為那比工資還要豐厚。

這部影片的背景設定於 1920 年代，是對艾爾‧卡彭（Al Capone）黑幫的諷刺，也是對當時男女氣質標準的諷刺。正如在《紳士愛美人》《願嫁金龜婿》和《巴士站》中一樣，瑪麗蓮被要求諷刺自己。由東尼‧寇蒂斯和積‧林蒙飾演的兩位失業樂師目睹了情人節的屠殺行為，卡彭的手下在芝加哥的一間公共車庫裏槍殺了另一夥暴徒。當他們被發現後，兩人落荒而逃。他們男扮女裝，混入了秀珈‧凱恩擔任主唱的女子樂團。寇蒂斯化名約瑟芬（Josephine），林蒙化名達芙妮（Daphne）。這部電影的大部分場景都發生在佛羅里達的一家度假酒店裏，女子樂團也是在此進行表演。

這部影片拍攝於 1958 年 8 月初至 11 月中旬，主要拍攝地點在荷里活，除此之外，還去聖地亞哥的科羅納多酒店拍攝了幾個星期。科羅納多酒店位於佛羅里達州，屬維多利亞式度假酒店。喬‧E‧布朗（Joe E. Brown）飾演一位經歷過多次婚姻的百萬富翁，想要追求積‧林蒙做他的妻子。而為了贏得秀珈的芳心，東尼‧寇蒂斯謊稱自己是另一位百萬富翁的兒子。他說自己是性無能，但在秀珈的誘惑下，重振了男性雄風。這是瑪麗蓮又一次在電影中扮演「性無能治療師」的角色。在一個關鍵場景中，她像往常一樣，懇求男人對她溫柔一點。電影行將結束時，幫派的人互相攻擊，而林蒙發現自己更喜歡做女人，布朗則下定決心要娶他，無論他是什麼身份。就這樣，影片顛覆了傳統的性別觀念，通過黑幫的殘酷無情，展示了男性氣概與暴力之間的危險關係。除了秀珈‧凱恩以外，林蒙和布朗是影片中最具同情心的角色，他們對傳統的性別設定不屑一顧。

拍攝《熱情如火》伊始，片場內人人關係融洽，比利·懷爾德很高興繼《七年之癢》大獲成功之後再次執導瑪麗蓮的影片。他和瑪麗蓮在拍攝期間沒有發生大的衝突，其中娜塔莎·萊泰絲也起到了不小的作用。懷爾德希望瑪麗蓮的指導老師保拉·斯特拉斯伯格也能起到這樣的作用。拍攝開始時，林蒙和寇蒂斯都對瑪麗蓮讚不絕口，寇蒂斯尤其熱情，每天都會前往瑪麗蓮的更衣室去恭維她。1949 年，兩人都是簽約藝人時，寇蒂斯曾與瑪麗蓮約過會，但約了幾次之後便不再聯繫了，所以他擔心瑪麗蓮懷恨在心。然而事實證明他多慮了，瑪麗蓮唯一的反應是問他那輛綠色開篷車是否還在，因為兩人曾把那輛車停在路邊並在裏面親熱。根據瑪麗蓮的說法，他們二人從未正式談過戀愛。後來寇蒂斯發表評論稱，在電影中親吻瑪麗蓮就像親吻希特拉，這讓瑪麗蓮大吃一驚，然後大發雷霆。而實際上他的原話是，連拍 50 條吻戲之後，親吻她就像親吻希特拉。瑪麗蓮說，沒有同床共枕過，就沒資格評論她的性能力。「不過，我恐怕他連機會都沒有。」她說。

積·林蒙一開始也很欣賞瑪麗蓮，兩人首次見面時，他發現瑪麗蓮對自己飾演的電影角色耳熟能詳，有些受寵若驚。對於瑪麗蓮離開荷里活去演員工作室學習的行為，他大加讚賞，認為這需要極大的勇氣。就像瑪麗蓮在《飛瀑怒潮》中的聯合主演約瑟夫·考登，以及《巴士站》的導演約書亞·洛根一樣，林蒙也發現，瑪麗蓮的表演舉重若輕，演什麼像什麼。他還注意到，一旦瑪麗蓮表演不到位，就會有一個「鬧鐘」在她的腦海中叮噹作響。她會突然停下來，閉目站立，在沒有導演或其他演員幫助的情況下獨立解決問題。然後，她會弄清楚哪裏出了問題，並加以糾正。她經常諮詢保拉，但是保拉不像娜塔莎那樣，指導她的每一個動作。

瑪麗蓮對劇本有疑問，因為她發現秀珈·凱恩被夾在兩名男主角之間。瑪麗蓮認為秀珈·凱恩反應遲鈍，與約瑟芬和達芙妮相處那麼久居然都沒有發現兩人是男性，這讓瑪麗蓮感覺不爽。她與懷爾德爭辯，爭取要把角色塑造得更為獨特。在兩場戲中，她甚至勸說懷爾德按自己要求的方式重拍。秀珈·凱恩剛出場時，火車的一團尾氣噴到了她的裙襬，於是她跟著車奔跑起來，這一設計使得她一出場就流露出一種性感，與《七年之癢》中裙裾飄飛的場景遙相呼應。自那以後，懷爾德開始固執己見，要求用自己的方式拍攝。懷爾德有椎間盤突出的毛病，拍攝時背部會感到錐心般的刺痛感。不過作為一名導演，他需要控制權，面對瑪麗蓮的寸步不讓，他十分惱怒。

像往常一樣，為了解決鏡頭前緊張、說不好台詞的問題，瑪麗蓮一直在服藥。每拍一個鏡頭，她都要從保溫瓶裏倒一杯咖啡喝，但片場的大多數人都認為保溫瓶裏有伏特加。她會臨場忘詞，要求重拍，她還經常遲到，要麼是因為服藥後太過於興奮不敢來，要麼是想逼宮懷爾德。作為一位大明星，她覺得自己有權決定自己的上班時間，有權決定自己的台詞，有權提出自己的建議並被接納。她要讓片場所有人都知道她的感受。有一天，她待在自己的更衣室裏，朗讀湯馬斯·潘恩（Thomas Paine）的《人權論》（*Rights of Man*），藉此表明自己感覺受到了壓迫。有一位副導演來到更衣室叫她出去拍戲，她卻說：「滾開。」此事後來被炒得沸沸揚揚。

拍攝開始幾周後，阿瑟到了片場，大多數時候，他都是站在一旁觀看。後來他竟成了瑪麗蓮的一名隨從，大明星的賢內助。懷爾德很是不解，不明白他為何會如此順從瑪麗蓮。阿瑟感覺自己對瑪麗蓮很忠誠，就像對第一任妻子一樣。他在《亂點鴛鴦譜》中耗費了很多心血，他要確保瑪麗蓮順利拍完當前這部戲。很多親眼見到阿瑟和瑪麗蓮在一起的人，都認為他們夫妻二人琴瑟和諧。該影片的宣傳員寫道，瑪麗蓮對阿瑟的依靠，像是女兒對父親的依靠，同時阿瑟也沉浸在對她「深深的偶像崇拜」之中。這件事是否屬實？還是只是兩人慣常的逢場作戲？

儘管夫妻關係不和，但阿瑟仍對瑪麗蓮非常忠誠。一些評論員認為阿瑟在 1958 年春徹底放棄了瑪麗蓮，但他們大錯特錯。9 月份，阿瑟返回紐約，探望孩子們，在此期間，他給瑪麗蓮寫了三封信。第一封信中，他說會永遠愛她。他寫道：床看起來像是有一英里那麼寬，像球場一樣空曠。阿瑟從兩人最初的愛情出發，想像著與她團結一心，並且與她捆綁在一起，奔向共同的目標。第二封信也是類似的內容。他稱瑪麗蓮為「心肝寶貝」，希望她在接下來的拍攝中能夠意識到自己的表演勝過一切。「我是你的血肉之軀，是你呼吸的空氣。」

在第三封信中，他寫到了自己在婚姻中所犯的錯誤。他對自己的所作所為以及未盡之責深感抱歉。他指的可能是不歡而散的倫敦之行，以及他未能在經濟上為這個家提供幫助這一事實。他說在接受心理治療的過程中發現了很多東西，特別是找到了他在情感生活中的障礙，正是這些障礙使他們變得冷淡而疏遠。由此看來，兩人在公共場合表現出的甜蜜狀態至少反映了部分事實。

在《熱情如火》拍攝期間，瑪麗蓮懷上了身孕，隆起的小腹在沙灘戲中顯露無遺。11月中旬電影殺青，然而一個月之後，瑪麗蓮就流產了，那麼流產是否與飲酒和服藥有關呢？瑪麗蓮流產後，在阿瑟和比利·懷爾德的往來電報中可以看出，阿瑟指責懷爾德讓瑪麗蓮過度勞累，認為他應為此負責。阿瑟的話並非空穴來風：在拍攝最後幾場戲的時候，瑪麗蓮為了擺脫暴徒的追擊，穿著長釘高跟鞋上下樓梯，還要在酒店裏跑來跑去，這對於身懷六甲的瑪麗蓮來說有百害而無一利，特別是她不僅患有子宮內膜異位症，而且還飲酒、服藥。

瑪麗蓮的婦科醫生里德·克羅恩當時告誡她不要再服藥和飲酒，因為會對胎兒不利，並且叮囑她要在懷孕期間臥床休養。但瑪麗蓮卻將醫囑置之腦後。拍攝結束後，瑪麗蓮確實減少了飲酒和服藥，並且臥床休養，但為時已晚。在瑪麗蓮的文件櫃中，有一位不知名人士的手寫筆記，其中指出，如果她在懷孕期間臥床休養，並放棄服藥，很可能就不會流產，因為胎兒在子宮內一切正常。直至今日，當孕婦有流產先兆時，醫生也會限制孕婦的活動，勸其臥床休養。

此次流產之前，瑪麗蓮已經流產過兩次，一次是在 1956 年拍攝《游龍戲鳳》期間，另一次是 1957 年 8 月她在阿瑪根塞特時。流產之後，瑪麗蓮更加害怕自己再也不能生育。「她的內心發生了一些變化，像是打開了一個缺口，把邪惡之神放了出來。」諾曼·羅斯滕說，「無法生育就像在她心頭插上了一把匕首。」她感覺自己沒有人愛，甚至被全世界詛咒。她感覺無法生養有傷她的女性氣質，損害了她作為所有女性代表的地位。此時她已經將 1950 年代的國內價值觀內化，非常想要通過生養孩子來重塑自己，所以無法生養對她是一個致命打擊。然而，她一直在做婦科手術，好像只有這樣她才能在內心把自己打造成理想中的那種完美女性。只有通過生育，她才能證明自己的女性特質，讓她不再擔心自己是個天生的同性戀。

很難確定她具體接受了哪些手術。有些手術過後，她並沒有長時間住院，因此，她的婦科醫生可能沒有根除她的子宮內膜異位症，因為該手術要求在她的恥毛部位劃開原有傷疤再進行縫合，術後需要長期住院。她很可能經常做宮頸擴張和刮宮術來清理輸卵管，這是一種侵入性較小的婦科手術，這種手術可能會導致疤痕組織的形成，因此如今已經鮮有婦科醫生採用，但在當時卻很流行。不過，子宮內膜異位症不能通過陰道移除。

瑪麗蓮對里德‧克羅恩大發雷霆，因為他讓她很有負罪感，就好像她親手殺死了自己的孩子一樣。鑒於瑪麗蓮經常產生負罪感，也會進行自我懲罰，所以即便沒有克羅恩的提醒，她也會產生這種感覺。瑪麗蓮對他的憤怒是如此強烈，以至於克羅恩都不敢再見到她。儘管如此，就像往常一樣，她在遭遇重大創傷後又成功振作了起來。她的律師給霍士寫了一封信，說她想盡快為他們拍下一部電影。《生活》雜誌在 1958 年 12 月刊中發佈了阿維頓拍攝的照片以及阿瑟的稱讚之辭。「這組照片就像是嫵媚動人的大眾情人的變遷史，瑪麗蓮展示出了這些女性天真的一面，這在她們的年代是真正的女性魅力。」阿瑟如此寫道。他還說，瑪麗蓮主要有兩大精神品質：「一個是孩子般自發的快樂，另一個是她能夠很快對老人展現出同情和尊重，無論她自己遭遇過什麼。」

　　不過，瑪麗蓮讀到這段話的時候並不喜歡，她認為阿瑟的話太膚淺，只概括了她的部分特質。她希望別人看到自己的成熟，而不希望被人當成一個天真的傻瓜。在她看來，阿瑟在迴避真正的瑪麗蓮，就像他在《亂點鴛鴦譜》劇本中所做的那樣。

　　不過，《亂點鴛鴦譜》開拍在即，瑪麗蓮卻還是猶豫不定，此時休斯頓決定執導這部電影。12 月份，就在瑪麗蓮流產後不久，休斯頓前往紐約告訴阿瑟他的決定。他要求對劇本進行大篇幅的修改，因為劇本太長，對話太多。阿瑟接受了他的批評，並決定再作修改。之後又發生了一系列事件，最終瑪麗蓮接拍了很長時間以來的第一個角色，也是她一直期望飾演的角色，一個可以改變她「無腦金髮女郎」人設的角色。說到底，也許阿瑟真的就是她的救世主。

　　1958 年春，在離開紐約前往荷里活拍攝《熱情如火》的幾個月前，瑪麗蓮在斯特拉斯伯格的公寓裏遇到了拉爾夫‧羅伯茨。作為一名演員和按摩師，拉爾夫‧羅伯茨成了她生命中的重要人物。羅伯茨在百老匯演戲期間一直不慍不火，於是他參加了演員工作室的課程。為了貼補家用，他開始從事按摩治療行業。他在紐約的瑞典按摩學院接受過培訓，非常擅長按摩工作。羅伯茨身材魁梧，雙手柔軟而有力，很多百老匯的演員都會找他按摩來放鬆身體。他們還喜歡跟羅伯茨聊天，因為他很善於傾聽，安靜又溫柔，是一位來自美國南部彬彬有禮的紳士。

　　瑪麗蓮見到羅伯茨的時候，他正站在斯特拉斯伯格的廚房裏。在他見過的所有生物當中，瑪麗蓮是最光彩照人的一個。這並不是說她的身體條件有多麼誘人，而是說她的內

在美「滲透了廚房的每一個角落」。羅伯茨在自己的私人回憶錄《含羞草》中如此寫道:「我用『生物』這個詞並不誇張,白金相間的頭髮,潔白的皮膚,紫藍色的眼睛……」

1959 年 11 月,瑪麗蓮前往荷里活拍攝《讓我們相愛吧》之前,拉爾夫還沒有正式成為她的按摩師。她只是感覺壓力很大,所以叫他來按摩,並且按摩有助於減輕子宮內膜異位症帶來的疼痛,縮小疤痕組織。瑪麗蓮和拉爾夫由此建立了聯繫。兩人在語言表達上都有障礙(拉爾夫兒時就有舌頭打結的毛病),並且都注重精神層面的東西,甚至性格都有些相似——都很堅強,也很害羞。他們沒有發生男女關係,瑪麗蓮稱呼他為「大哥」。我採訪過的每一個認識瑪麗蓮的人都說拉爾夫和瑪麗蓮的關係非同一般,比任何人都要親近。拉爾夫在自傳《含羞草》中披露了兩人之間的關係,稱這種關係涉及情感、精神和智力三個層面。瑪麗蓮向拉爾夫展示了她從未向其他人展示過的一些東西。在第一次按摩期間,拉爾夫提到了他正在讀的一本書——薇拉‧凱瑟(Vera Cather)的《教授的房子》(*The Professor's House*),她驚呼自己剛剛讀過那本書,還說薇拉‧凱瑟是她最喜歡的作家,她最喜歡的書裏面,有一本就是凱瑟的《一個迷途的女人》(*A Lost Lady*)。兩人頓時產生了一種惺惺相惜之感。

拉爾夫在北卡羅來納州索爾茲伯里市出生並長大,一生都忠於家鄉和南方。在給瑪麗蓮按摩期間,拉爾夫向她講述了索爾茲伯里這座城市,把它編成一則童話故事。拉爾夫就像一位哄孩子入睡的父親一樣,用童話故事來撫慰瑪麗蓮。

隨著按摩的進行,拉爾夫帶著瑪麗蓮不斷探索關於索爾茲伯里的記憶,讓人彷彿置身其中緩緩漫步,欣賞那裏的建築,遇見那裏的居民。她乘火車抵達,沿著西區議會大街走過亞德金酒店,在拉什綜合商店停下來買了一袋烤花生。轉入主街,看到了一棟建築,拉爾夫曾經在那裏面出演過一部當地戲劇,並且是他首次登場亮相,於是瑪麗蓮給了這棟建築一個飛吻。然後經過艾爾‧伯班的書店,到廣場處右拐,到達她最喜歡的一處景致——市中心的勝利女神像。在古代世界裏,她代表著勝利——詩歌的勝利、體育競賽的勝利、戰爭的勝利……在絕望的時候,瑪麗蓮會想起勝利女神,這有助於減輕她的抑鬱症,激勵著她相信自己。

《亂點鴛鴦譜》, *The Misfits* 1959 1960

在《我的故事》中，瑪麗蓮將自己描述為荷里活的異類，她對荷里活的體系頗有微詞，對盛行其中的各種規則也不買帳。在內華達州的馬文化中，所謂「異類」是指因為體形太小而無法用於牛仔競技的馬匹，這種馬只能落得被賣掉的下場。在阿瑟‧米勒筆下有很多這樣的「異類」，包括那些挑戰傳統文化的人、奉行英雄主義或者冥頑不靈的人。在電影《亂點鴛鴦譜》中，舞女洛塞琳及三位牛仔就屬中產階級世界中的異類。在雷諾遊蕩的各色人等也是如此，為了在內華達州離婚，他們中的很多人都要忍受六周的等待期。在寫《亂點鴛鴦譜》的劇本時，阿瑟的腦海中便縈繞著此類人物形象。

按照合同規定，瑪麗蓮在拍這部電影（原定瑪麗蓮‧夢露的電影製作公司出品）之前，必須再為霍士拍攝一部電影。1959 年秋，在阿瑟和工作室的雙重壓力下，她接拍了《讓我們相愛吧》這部影片。鑒於該片的劇本乏善可陳，很明顯接拍該片並非明智之舉，電影的拍攝過程最終也變成了一場災難。瑪麗蓮和阿瑟之間由此產生了隔閡，而且兩人的隔閡在拍攝《亂點鴛鴦譜》期間進一步加深，這部電影最終於 1960 年 7 月開拍。

1958 年 12 月，瑪麗蓮流產了，第二年整個春天她都在抑鬱中度過。但是，她並未像別人說的那樣整日躺在床上虛度光陰。1959 年 1 月 27 日，她陪阿瑟領取了美國國

家藝術與文學協會頒發的戲劇金獎，這是一個相當有分量的榮譽。瑪麗蓮出席了格洛麗亞·范德比爾特為到訪的小說家凱倫·白烈森（Karen Blixen）舉辦的晚宴，她說她對白烈森的《非洲之旅》（Out of Africa）印象深刻。她還與阿瑟一同去紐約大都會歌劇院看了幾部歌劇——2月，兩人一起看了威爾第（Giuseppe Verdi）的《馬克白》（Macbeth）；3月，看了阿班·貝爾格（Alban Berg）的《伍采克》（Wozzeck）。但是，當勞倫斯·奧利弗到訪演員工作室時，瑪麗蓮卻躲了起來，自打拍攝《游龍戲鳳》時兩人交惡以來，她就害怕見到他。《熱情如火》首映式上，瑪麗蓮一襲白衣，艷驚四座，但是接受採訪的時候卻磕磕巴巴，連話都說不好。幾周後，她前往紐約的意大利電影學院，收穫了意大利最負盛名的表演獎——大衛獎，這主要得益於她在《游龍戲鳳》中的出色表演。

同月，她前往芝加哥為《熱情如火》宣傳造勢。在接受採訪時，她是性感又機智的瑪麗蓮，但同時也是傻白甜的金髮美人。她粉妝玉琢，真空上陣，將秀珈·凱恩這一角色演繹到了極致。活動的高潮（至少對媒體而言）發生在一次招待會上，當時一位宣傳人員不小心將一杯飲料灑在了瑪麗蓮纖薄的衣服上，使得她的恥毛顯露無遺。髮型師肯尼斯·巴特爾（Kenneth Battelle）跟她在一起，責怪她沒用漂白劑進行漂白以防走光。瑪麗蓮還與作家索爾·貝婁（Saul Bellow）共進了午餐，她是通過阿瑟與索爾認識的（阿瑟和索爾在雷諾結識，當時兩人均在當地辦理離婚手續）。6月，瑪麗蓮又做了一次輸卵管清理手術，以確保自己還有生育能力，看樣子阿瑟還想再試著要個孩子。

當年春天，瑪麗蓮在演員工作室的表現堪稱完美。在《慾望號街車》（A Streetcar Named Desire）的一場戲中，瑪麗蓮飾演了布蘭奇·杜波依斯（Blanche DuBois）一角，並且在劇中勾引了一名送貨上門的遞送員。布蘭奇是一位成熟的南方美人，她以自我為中心，喜歡操控別人，脆弱又感性，她也是美國戲劇中最偉大的女性角色之一。瑪麗蓮還出演了改編自約翰·史坦貝克（John Steinbeck）的作品《人鼠之間》（Of Mice and Men）的一場戲，跟拉爾夫·羅伯茨對戲。羅伯茨飾演萊尼（Lennie），瑪麗蓮飾演農場主兒子科里的妻子（Curley's wife），她是一位美麗的女性，因自身生活晦暗無光而極度渴望吸引男人的注意。在改編自楚門·卡波提的《蒂凡尼的早餐》的戲劇中，瑪麗蓮飾演了荷莉·葛萊特利一角。卡波提對於她在劇中的表演鍾愛有加，希望讓她在派拉蒙製作的電影版《蒂凡尼的早餐》中飾演同一角色。但電影公司卻不想跟她產生瓜葛，最終柯德莉·夏萍得到了

這個角色。卡波提對此惱怒不已。

在 1959 年的頭幾個月裏，瑪麗蓮的經紀人和律師就她的下一部電影與二十世紀霍士進行了談判。當時《熱情如火》已經大獲成功，不過因為該片由沃爾特·米里施的公司出品，所以嚴格地講，瑪麗蓮只為霍士拍了《巴士站》一部影片。工作室負責人巴迪·阿德勒讓她擔任《歲月逆流》(*Time and Tide*)，後改名《狂瀾春醒》(*Wild River*) 一片的浪漫女主角，她欣然接受。4 月中旬，就在瑪麗蓮原計劃要去片場拍片的四天前，該片導演伊力·卡山臨時決定將其換下。無論原因為何，總之她被解僱了。在自傳中，卡山提到了「巴迪·阿德勒操控下荒唐的選角大會」，因為在選角大會期間，阿德勒曾迫使他為瑪麗蓮在片中安排角色。

影片開拍前，雙方的溝通徹底破裂。麗·萊米克 (Lee Remick) 取代了瑪麗蓮的角色。面對這種羞辱，瑪麗蓮的律師發起了反擊，他們要求霍士立即支付《藍天使》的 10 萬美元費用，並為其將瑪麗蓮從《狂瀾春醒》中換下再支付 10 萬美元，同時，要求將這兩部電影計入瑪麗蓮需為霍士拍攝的電影數目中。霍士高管同意了這些要求，儘管如此，被解僱的經歷仍讓瑪麗蓮耿耿於懷，甚至連《卡拉馬助夫兄弟們》也沒有給她出演的機會。斷絕了她與米爾頓的聯繫，也就斷絕了由瑪麗蓮·夢露電影製作公司出品該片的可能。西德尼·吉拉洛夫曾遊說該片最終的導演理查德·布魯克斯 (Richard Brooks)，希望能讓瑪麗蓮飾演格露莘卡一角，但布魯克斯立場強硬，不想跟瑪麗蓮有任何瓜葛。最終，德國女演員瑪莉亞·雪兒 (Maria Schell) 出演了這一角色。

與此同時，瑪麗蓮與阿瑟的婚姻也亮起了紅燈。阿瑟的項目完工似乎遙遙無期，瑪麗蓮對扮演他賢內助的角色也日益不滿。由於作品寥寥，阿瑟從美國國家藝術與文學協會獲得的戲劇金獎儼然成了諷刺。雖然他的劇本在歐洲廣受好評，但在百老匯最後一部真正算得上成功的劇本還要追溯到 1949 年的《推銷員之死》。《靈慾劫》和《橋頭眺望》的評價都毀譽參半，觀眾寥寥。直到米勒的戲劇成為全國小劇場和高中的標配後，這幾部劇才開始流行起來。

1952 年之後，阿瑟一直在創作他的《第三齣戲》，但只是些片段，沒有形成整體。後來這個劇本被拍成了《墮落之後》，這是又一部與瑪麗蓮有關的劇，只不過該劇刻畫的是她的種種缺點。作為瑪麗蓮的丈夫，阿瑟不想被她當作隨從一樣使喚，也不想活在大明星

瑪麗蓮‧夢露的陰影之下。瑪倫‧斯塔普萊頓曾撞見他幫瑪麗蓮拎錢包和化妝箱,「為自己的妻子付出理所應當,但這有點太過了。我有種預感,兩人的婚姻問題已經到了無可救藥的地步」。演員兼導演馬丁‧里特(Martin Ritt)在他們家與兩人共進晚餐時也有這種感覺。「阿瑟就像個侍從,整晚都在按照瑪麗蓮的指示忙這忙那。」與此同時,阿瑟對瑪麗蓮的一些行為已經忍無可忍。在拍攝《熱情如火》時,兩人偶然參加了一個派對,在瑪麗蓮早期的荷里活生涯中睡過她的那些男人當著阿瑟的面,輕佻地對瑪麗蓮又摟又摸。正因如此,諾曼‧羅斯滕察覺到阿瑟與瑪麗蓮已經離心離德,在自己的婚姻面前,阿瑟更像是個旁觀者,而非參與者。

後來阿瑟對《墮落之後》進行了完善,在其中一場戲的草稿中,他描寫了兩人在羅克斯伯里的房子中的一次爭吵。在起居室中,兩人吵了很久,瑪麗蓮突然跑到樓上的臥室,將門反鎖。阿瑟則留在起居室,坐在沙發上,因爭吵而疲憊不堪。他等了又等,8點鐘、9點鐘,時間一分一秒過去,屋裏卻一直寂然無聲。晚餐在桌子上放著,逐漸變得冰冷。他不知道能做些什麼,如果他像荷里活英雄一樣,很有男子氣概地破門而入,可能會發現瑪麗蓮正躺在床上看書,又或者她已經因為服藥過量而死亡。他不會讓她死的,他必須做點什麼,於是他開始敲門。在劇本終稿的一幕中,他想方設法,終於打開了門,然後為了搶奪她手中的藥片兩人扭打在一起。

但阿瑟仍未離開瑪麗蓮。他們的性愛質量依舊很高。她完全可以在很長一段時間裏做回那個迷人又可愛的瑪麗蓮,不再吃藥。阿瑟一直希望可以發生一些事情,將她從憤怒和絕望中解救出來。他想到里爾克詩中那個憂愁的女人,她從房間的窗戶望出去,看到一棵她曾經見過千百次的大樹,突然就擺脫了沮喪,發現了生活的美。這是他創作《亂點鴛鴦譜》的部分動機,也是他願意生個孩子的緣由,是他存在主義哲學的產物。在他眼中,生活是由一系列瞬間組成的,每一次經歷都可能帶來轉變。這一哲學理念貫穿於《亂點鴛鴦譜》劇本的始末,特別是結尾部分,蓋伊(Gay)、珀斯(Perce)和吉都(Guido)(分別由奇勒‧基寶、蒙哥馬利‧克利夫特和伊萊‧沃勒克飾演)俘獲了幾匹野馬,準備把它們賣到屠宰場,後來卻因為洛塞琳(瑪麗蓮飾演)的反對而改了主意,將馬全部釋放,通過此事,洛塞琳也發生了轉變。

與此同時,瑪麗蓮在事業上遇到了一些困難。在《熱情如火》之後,許多記者轉而批

評她。影評人承認她在電影中的表現非常出色，但記者反感她在片場的行為。東尼‧寇蒂斯對瑪麗蓮大加撻伐，說她經常耽誤拍攝進程，根本不在意他穿著不合身的戲服有多麼不舒服，這種批評也贏得了許多影評人的贊同。比利‧懷爾德也對瑪麗蓮惡語相加，因為拍攝這部電影而跟瑪麗蓮打交道，激發出了他潛在的厭女情緒。拍攝結束後，他對瑪麗蓮的憤怒也慢慢消失。他告訴記者喬‧海姆斯：「我現在可以正常地看看我的妻子，而不會有打她的衝動，因為她只是個弱女子。」

春天的某一天，瑪麗蓮服藥過量，因為她真心想要自殺。當時阿瑟不在場，可能去了羅克斯伯里寫作。管家發現後，打電話給醫生，叫醫生來她的住處給她洗胃，以免媒體獲知相關消息。羅斯滕醫生接到管家的電話後，來到瑪麗蓮家安慰她，一進瑪麗蓮的臥室，就聽到她啜泣的聲音。他靠在床邊，問她身體怎樣，「沒死成，」她說，「真不走運。」她的聲音沙啞而飄忽。「殘忍，他們所有人都是，那些混蛋，」她說，「哦，上帝啊……」這一次，她是真的不想活了。我們不清楚她口中的「混蛋」究竟所指何人，可能是阿瑟，可能是伊力‧卡山，可能是霍士的那些高管，可能是她的父親，可能是兒時性侵她的人，也可能是那些在她的演藝生涯中欺負過她的臭男人。

春末，倫敦《每日快報》（Daily Express）的大衛‧勒文（David Lewin）對瑪麗蓮進行了一次採訪，問她自從出演《游龍戲鳳》以來發生了哪些變化。她回答說自己更成熟了。她說：「我一輩子都擔驚受怕，但最後我釋然了。我已經習慣了痛並快樂著的生活，現在我只想多一點自由。」在這裏，她暗指夢中出現的怪物，以及她難以抑制的憤怒和絕望。她仍在瑪麗安娜‧克里斯那裏接受治療，而克里斯也一直盡力為她提供幫助。戴安娜‧特里林（Diana Trilling）是一位作家，但同時也是克里斯的病人，在形容克里斯時，特里林說她是個「傑出的女人，熱情洋溢，心胸開闊，敏感，理智，富有想像力，是破除心結的大師。她一看就很睿智，事實也是如此。她冷靜的性格本身就讓人非常安心」。對於瑪麗蓮選擇克里斯作為她的治療師，特里林絲毫不感到意外。

在兩人關係不和的那段時期，瑪麗蓮對阿瑟是否忠誠呢？她自稱在婚姻期間，自己並沒有做什麼對不起阿瑟的事，然而這次卻並非如此。服裝製造商亨利‧羅森菲爾德仍然在她的生活中，馬龍‧白蘭度與她也是藕斷絲連。諾曼‧羅斯滕告訴安東尼‧薩默斯和唐納德‧沃爾夫，在他們的婚姻出現危機時，瑪麗蓮同其他男性有過交往。「她極度需要人

陪，」羅斯滕說，「在缺乏安全感時，哪怕只為了在精神上能有所寄託，她也會跟別的男人出去。」瑪麗蓮告訴 W. J. 韋瑟比，在自己感到累了或者沮喪時，就想「找個依靠」，於是便跟著那些總在嬉笑玩樂的「派對達人」一起出去逍遙，將煩惱都拋諸腦後。她是指甘迺迪兄弟嗎？萊姆‧比林斯（Lem Billings）從大學時就是約翰‧甘迺迪（John F. Kennedy）的好友，他說瑪麗蓮和約翰交往過許多年。「她每次見到約翰，都帶著不同的情緒和性態度，這滿足了約翰對女人多樣化的需求。」比林斯說道。厄爾‧威爾遜也表示，瑪麗蓮與約翰保持了長期的性愛關係，詹姆斯‧培根和阿瑟‧詹姆斯（Arthur James）的說法也是如此。瑪麗蓮的婦科醫生阿瑟‧斯坦伯格（Arthur Steinberg）說，瑪麗蓮在與阿瑟離婚之前，就已經愛上了甘迺迪。

約翰喜歡荷里活的燈紅酒綠和置身其中的各色美女，所以自 1940 年代中期以來就一直是那裏的常客，無論是已經成名的明星還是嶄露頭角的新人，他都來者不拒，照單全收。他的父親擁有自己的工作室，製作過電影，還同荷里活大明星葛洛麗亞‧斯旺森有過一段感情，這樣的家庭條件使得他從小就在電影工業的薰陶下長大。約翰去荷里活時，經常跟作風高調的「狼群」成員查爾斯‧費爾德曼待在一起。1951 年，查爾斯為伊力‧卡山和阿瑟‧米勒提供過派對女郎。費爾德曼的長期秘書格蕾絲‧杜比什（Grace Dobish）說，1950 年代初，約翰和瑪麗蓮是在費爾德曼的家中結識的。1954 年，約翰的妹妹帕特麗夏（Patricia Kennedy）嫁給了曾同瑪麗蓮約會多次的電影明星彼得‧勞福德，兩人「親上加親」，關係更進一步。同年，約翰的背部做了一次大手術，在他病房的牆上，倒掛著一張瑪麗蓮雙腿高高翹起的海報。1958 年，彼得和帕特成了一個荷里活時尚小圈子的核心，這個小圈子時常在聖莫尼卡海灘私人道路上的豪宅中聚會，那條私人道路被稱作「黃金海岸」，道路兩側豪宅林立。甘迺迪家族的其他人，尤其是三兄弟，經常前往那裏玩樂。勞福德的衝浪好友戴夫‧海瑟（Dave Heiser）記得，他曾試著教過年少的愛德華（泰德）‧甘迺迪（Ted Kennedy）衝浪技巧。

約翰‧甘迺迪風度翩翩、魅力十足，荷里活認識他的人都說他可以當電影明星。但他經常受背疼和骨質疏鬆症的折磨。不知是出於天性還是服用藥物的原因，他似乎想把所有遇到的美女都一網打盡。獵艷之餘，他也會挑出幾個予以特別關注。瑪麗蓮就是其中之一，儘管兩人的交往時斷時續，並不是那麼頻繁。

甘迺迪家族在紐約東76街的卡萊爾酒店有一套頂層套房，和瑪麗蓮的公寓隔著18個街區。瑪麗蓮常常在出門之前喬裝打扮，即便如此，還是有人能認出她。出身紐約政治世家的珍妮‧沙拉姆（Jane Shalam）當時住在酒店對面，她就曾看到瑪麗蓮在酒店進出。1954年秋天，希拉‧格拉漢姆（Sheilah Graham）在《七年之癢》的紐約片場也發現約翰‧甘迺迪通過電話與瑪麗蓮商定約會日期。紐約東邊也有她的秘密公寓，參議員喬治‧斯馬瑟斯（George Smathers）說，瑪麗蓮曾與約翰以及他的密友一起在華盛頓特區的波多馬克河上遊玩。約翰用朋友來掩人耳目，掩蓋他與瑪麗蓮在一起的事實。甘迺迪家族的朋友查爾斯‧斯伯丁（Charles Spalding）說，瑪麗蓮去過位於海恩尼斯港的甘迺迪家族的宅邸。

對甘迺迪兄弟而言，瑪麗蓮既是朋友，也是情人。諾曼‧羅斯滕提到瑪麗蓮與他們的友誼，帕特‧紐科姆也曾告訴記者西摩‧赫什（Seymour Hersh），他們喜歡她的幽默感。民主黨政治顧問皮特‧薩默斯（Pete Summers）說，1960年春天，在7月的民主黨全國代表大會之前，他在彼得‧勞福德家看到約翰和瑪麗蓮在一起。西德尼‧斯科爾斯基說，她參加了當年春天籌備甘迺迪競選活動的秘密會議。當時瑪麗蓮正在荷里活拍攝《讓我們相愛吧》，她已經是舉世聞名的性感女星了，並且她在交友方面也是天賦異稟，無論男女都是如此。

1959年9月，二十世紀霍士安排瑪麗蓮出演浪漫喜劇《億萬富翁》（The Billionaire，後更名為《讓我們相愛吧》）。故事中，一個富豪愛上一名女演員，在女演員清楚地說明自己不喜歡對方之後，富豪便喬裝成歌舞演員，希望能贏得女孩的芳心。瑪麗蓮喜歡演出音樂劇，因為在音樂劇中她將歌唱和舞蹈技巧表演得淋漓盡致。該片由喬治‧丘克（George Cukor）執導。丘克人稱「最懂女性的導演」，他懂得如何與乖戾的女明星打交道，但這個稱號也是同性戀的暗語。著名演員格力哥利‧柏（Gregory Peck）出演片中的億萬富翁，瑪麗蓮要求讓傑克‧科爾擔任編舞，然後她如願以償，科爾對她的歌舞表演進行了指導。

仔細研讀過劇本後，瑪麗蓮發現自己的角色不夠重要。原編劇諾曼‧克拉斯納（Norman Krasna）拒絕修改劇本，於是瑪麗蓮說服工作室聘請阿瑟來擔任該片的編劇。這是一個很不合理的選擇，因為阿瑟完全沒有寫浪漫喜劇的經驗。儘管如此，他還是接了這份工作，一是為了真金白銀，二是他希望瑪麗蓮能夠履行對霍士的承諾，以便能夠順利開啟《亂點鴛鴦譜》的攝製工作。他對《讓我們相愛吧》做了三次修改，但當格力哥利‧柏發

現新劇本中自己的戲份減少而瑪麗蓮的戲份增加了的時候，他選擇了退出。阿瑟提議讓尤蒙頓出演男主角。他與尤蒙頓在巴黎結識，當時尤蒙頓和他的妻子——女演員茜蒙·仙諾（Simone Signoret）正在巴黎拍攝《靈慾劫》。這對尤蒙頓來說是一個重要的機會，因為他在荷里活不過是個默默無聞的小人物，而瑪麗蓮則已是當紅巨星。

尤蒙頓加入之後，完整劇本也得到了瑪麗蓮的認可，瑪麗蓮與阿瑟之間的隔閡似乎有些許好轉，然而沒想到的是，他們的矛盾才剛剛開始。儘管阿瑟一直在修改劇本，但是新意寥寥的劇本還是在拍攝過程中造成了許多麻煩。尤蒙頓不怎麼會講英語，在整部電影中都帶著濃重的口音。他不是喜劇演員，而是個輕佻的唱跳歌手，他為製造笑點所做的努力顯得很不自然。拍攝開始前，完成化妝和服裝的屏幕測試後，瑪麗蓮看起來很糟糕，蓬頭垢面、體重超標，整部電影拍攝期間也一直如此。顯然，她服用了太多藥物。瑪麗蓮的問題越發嚴重，精神科醫生拉爾夫·格林森被請來幫她做心理疏導。儘管如此，尤蒙頓的妻子茜蒙·仙諾仍將她形容為「美得不可方物的鄉下女孩」。

米勒夫婦和蒙頓夫婦於 11 月初抵達荷里活進行前期製作，他們搬進了與比華利山莊酒店毗鄰的房子，並很快成了朋友。仙諾是一位成熟穩重又平易近人的法國電影演員，剛剛憑藉在《金屋淚》（Room at the Top）中的出色表演而聲名鵲起，在片中她飾演一位與年輕男性產生戀情的年長女性。她和尤蒙頓都是激進分子，他們的政治觀點對阿瑟和瑪麗蓮影響很深。有時候兩個男人在比華利山莊散步，兩個女人則去購物，或在泳池邊曬曬太陽，他們四個也會經常一起用晚餐。粉絲雜誌喜歡報道他們的友誼，並且這段友誼持續了好幾個月。後來瑪麗蓮找到住在雷東多海灘的波爾·波特菲爾德（Pearl Porterfield），而且每周都邀請茜蒙前往荷里活染髮，茜蒙因此對瑪麗蓮更加有好感。波爾·波特菲爾德是為珍·哈露調製染髮劑的髮型師，這種染髮劑由過氧化物和發藍調和而成。瑪麗蓮仍然很崇拜哈露，希望把自己的頭髮染成像她那樣的顏色。也許瑪麗蓮真正的目的是聽波特菲爾德講哈露的故事。

直至此時，阿瑟和瑪麗蓮仍在扮演一對模範夫妻。1960 年 1 月下旬，在《讓我們相愛吧》開拍後不久，他們在比華利山莊酒店旁的房子裏接受了倫敦《星期日泰晤士報》（The Sunday Times）的亨利·布蘭登（Henry Brandon）的採訪，亨利當時正在撰寫一系列與美國要人對話的文章。瑪麗蓮和阿瑟的話題是「性、劇院和知識分子」。布蘭登發現，阿瑟對

於眾議院非美活動調查委員會對他的指控充滿激憤和苦悶。瑪麗蓮坐在他旁邊，頭靠著他的肩膀。在布蘭登眼中，她就像是「一隻小貓」。當她感到憂心忡忡的時候，阿瑟像她的保護神一樣充滿愛憐地握住了她的手。隨著她的羞怯逐漸消失，她露出了平時的笑臉。在採訪中，阿瑟回答了布蘭登的問題，甚至搶著回答布蘭登拋給瑪麗蓮的問題。這時的他掌控著整個局面。

第二天，布蘭登到《讓我們相愛吧》片場探班。瑪麗蓮興致很高，而且自信滿滿。這時，她處於控制地位，阿瑟則站在一邊，看起來手足無措的樣子。每個人都喜歡瑪麗蓮惡作劇式的幽默感。「這是她真正的天賦，她能把無聊變成有趣，把痛苦變成快樂。」布蘭登寫道。

西德尼·斯科爾斯基再次出現在瑪麗蓮的生活中。當時瑪麗蓮在荷里活，兩人重新建立了友誼。阿瑟不在的時候，瑪麗蓮會邀請西德尼共進晚餐。西德尼仍然忠於瑪麗蓮，他認為兩人的婚姻問題，主要是阿瑟的責任，因為他過度干涉了瑪麗蓮的職業生涯。在 1 月 30 日到 2 月 4 日期間，阿瑟回到紐約開始創作《亂點鴛鴦譜》，因為當時瑪麗蓮的精神狀態已經有所改善，而且還有茜蒙和尤蒙頓相伴。2 月 10 日，阿瑟前往愛爾蘭，與約翰·休斯頓進行協商，並在那裏待了兩周。

然而儘管有尤蒙頓和茜蒙照顧，瑪麗蓮還是出現了精神崩潰的症狀。有一天，尤蒙頓在片場等了她一整天，她都沒有出現，於是連一向耐心的尤蒙頓都憤怒了。那天晚上尤蒙頓去敲她的門，沒人應答。然後他在門下塞了一張便條，說她這種小女孩似的行為，令他很反感。瑪麗蓮打電話給身在愛爾蘭的阿瑟，阿瑟又打電話給尤蒙頓，建議他讓茜蒙前去敲門，因為瑪麗蓮覺得跟茜蒙尤為親近。後來瑪麗蓮開了門，抽泣著投入茜蒙的懷抱，說她再也不會那樣了。

當然，她後來還是食言了。最後他們聯繫了紐約的瑪麗安娜·克里斯，後者建議讓精神科醫生拉爾夫·格林森試著醫治一下瑪麗蓮。格林森醫治過許多住在比華利山莊的明星病患。2 月 11 日至 3 月 12 日期間，格林森對瑪麗蓮進行了 15 次治療，他看到瑪麗蓮服用的藥物後十分震驚，於是盡力讓她擺脫這些藥物。當時瑪麗蓮服用的藥物包括苯巴比妥、異戊巴比妥和硫噴妥鈉。此外，她還服用杜冷丁——一種與高度上癮的嗎啡類似的麻醉藥——而且是靜脈注射方式。與其他三種藥物不同，杜冷丁是一種治療疼痛的強效

藥，她服用這種藥肯定是因為她的子宮內膜異位症犯了。瑪麗蓮說自己是因為失眠症才服用這些藥物的，而格林森告訴她，服用這些藥物不僅於事無補，甚至會雪上加霜。

在治療過程中，瑪麗蓮吐露了她對阿瑟的怨憎。她說，阿瑟對自己的父親很冷淡，管不住自己的孩子，總是受他母親的支配，而且還拈花惹草，對她不夠真誠。瑪麗蓮對於阿瑟去愛爾蘭這件事也頗有怨言。當然，這些抱怨是合情合理的，但未免有些言過其實了。格林森並沒有不假思索地站在她那一邊，特別是跟阿瑟聊過之後。阿瑟好像很擔心她，但同時也已經對她忍無可忍了。格林森認為，瑪麗蓮要求阿瑟對她忠貞不貳，這使得阿瑟不堪重負，而一旦獲得了阿瑟的忠心，她又會變得頤指氣使。格林森說她是個偏執狂，但還沒到精神分裂的地步。

1960 年 4 月，茜蒙・仙諾憑藉在《金屋淚》中的出色表演榮獲奧斯卡最佳女主角獎，雪莉・溫特斯也因在《安妮日記》中飾演的母親一角而獲得最佳女配角獎。而瑪麗蓮出演的《熱情如火》，雖然票房大賣，好評如潮，但她卻並未獲得提名，這令她沮喪萬分。對於瑪麗蓮，荷里活好像避之唯恐不及，而海外電影界和影評人卻對她推崇有加。瑪麗蓮因在《游龍戲鳳》中的出色表演贏得了意大利和法國的幾個獎項，而荷里活外國記者協會也授予她金球獎「年度最受歡迎的女喜劇演員」獎，來表彰她在《熱情如火》中飾演秀珈・凱恩一角。

在格林森治療瑪麗蓮的過程中，阿瑟並不是她唯一的假想敵。她指稱喬治・丘克和他的攝影師都是同性戀，兩人想讓別人取代她。事實上，丘克是荷里活大導演中唯一的一位同性戀者，而且是出了名的老同性戀。比利・特拉維拉稱，丘克在拍攝期間專門為尤蒙頓安排了一場戲，並為此與瑪麗蓮發生爭執。丘克跟瑪麗蓮合作過的其他導演不同，他不會把重點放在燈光、鏡頭、音效等常規拍攝元素上，他感興趣的是演員本身，在拍攝的過程中，他有時會站在場邊跟演員一起表演。但瑪麗蓮對丘克的這種導演方式大為不解，即便是指責瑪麗蓮在拍攝期間服藥過多的傑克・科爾也贊同她對丘克的批評。科爾表示，丘克在拍攝過程中喋喋不休，分散了瑪麗蓮的注意力，他的口頭指示有時令人費解，有一次，甚至連保拉・斯特拉斯伯格都無法將他的話解釋清楚。

事實上，在拍攝這部電影的過程中，保拉和瑪麗蓮的關係出現了很深的裂痕，瑪麗蓮甚至開始將保拉與她精神失常的母親格蘭戴絲相提並論。保拉確實有自己的精神問

題，她認為自己跟瑪麗蓮在一塊引發了更嚴重的精神病，也就是她覺得瑪麗蓮把她的精神症狀「傳染」給了自己。儘管磕磕絆絆，兩人還是合作完成了《讓我們相愛吧》，而在下一部電影《亂點鴛鴦譜》中，兩人的關係有所改善。不過，從那之後，兩人的關係再次急轉直下。1961 年拍攝《愛是妥協》（*Something's Got to Give*）時，瑪麗蓮解僱了保拉。

格林森幫助瑪麗蓮重新振作了起來，但卻無力阻止她對尤蒙頓的迷戀，因為尤蒙頓會讓她想起喬·迪馬喬。尤蒙頓高大帥氣，皮膚略黑，確實很像迪馬喬，也很像阿瑟。然而，與這二人不同的是，尤蒙頓散發著法國男人的性感魅力，而且他還公開承認自己表演時沒有安全感。尤蒙頓和瑪麗蓮都有一個不堪回首的童年，這是兩人的共同之處。到了晚上，兩人會在酒店房間裏一起對台詞，瑪麗蓮還從沒跟這樣富有同情心的男性演過對手戲。與此同時，阿瑟經常出差，4 月初，茜蒙又去了歐洲製作另外一部電影，於是尤蒙頓和瑪麗蓮就成了孤男寡女。

有些事還是不可避免地發生了 —— 兩人陷入了婚外情。尤蒙頓在其自傳中為瑪麗蓮辯護，說她並不像外界指稱的那樣是個精神錯亂的藥物成癮者，還說她「很堅強」「精神很正常」。另一方面，當時在場的其他人認為，尤蒙頓雄心勃勃，想在荷里活出人頭地，所以想要利用瑪麗蓮。至於為什麼阿瑟和茜蒙要留下他們孤男寡女在一起，目前尚不得而知，但是瑪麗蓮之前從沒有跟電影男主角發生過風流韻事，所以也許他們認為兩人在一起不會有問題。

《讓我們相愛吧》的最終剪輯版還是受到了劇本質量不佳以及男主角選角不當的拖累。尤蒙頓以其陰鬱之氣而聞名，有時甚至帶有幾分女性氣質。電影中的男性角色都嘲笑他，而他自己好像也很有自知之明。電影中有這樣一幕，真·基利正在教尤蒙頓如何跳舞，這時一名男子走進房間，發現尤蒙頓正在基利手臂之下跳著旋轉舞步，這讓尤蒙頓尷尬不已。在另一幕中，瑪麗蓮似乎在一眾男性角色中茫然若失，當時那些男性角色正在講著並不好笑的笑話，而瑪麗蓮唱著《我的心屬爸爸》（*My Heart Belongs to Daddy*）這首歌。之所以唱這首歌，是因為 1950 年代，人們傾向於把女性當小女孩一樣看待，這種傾向在弗拉基米爾·納博科夫（Vladimir Nabokov）的暢銷小說《洛麗塔》（*Lolita*）中達到了極致。《洛麗塔》講的是一位中年戀童癖綁架一個名叫洛麗塔的少女並對她進行情感控制的故事。

瑪麗蓮在《讓我們相愛吧》的開場歌舞《我的心屬爸爸》中反覆提到了「洛麗塔」這個名

字，而這部電影最出彩的就是瑪麗蓮飾演的角色。阿瑟在創作劇本的時候把真正的瑪麗蓮代入了阿曼達·戴爾（Amanda Dell）這個角色——一位魅力無窮、行為怪異又聰明機智的女性。阿曼達·戴爾是一名舞蹈演員，經常上夜校學習，她視金錢如糞土，想找一個溫柔的如意郎君。現實中的瑪麗蓮與電影中的這個角色非常相似。

由於瑪麗蓮一次又一次的遲到和缺席，拍攝時間延長了一個月，而 3 月份由於作家罷工又拖延了一個月，所以直到 6 月底，拍攝工作才全部完成。在拍攝結束前不久，阿瑟回來了。他好像並不清楚瑪麗蓮與尤蒙頓的婚外情，儘管八卦專欄作家暗示過這一點。在他回來幾天後，他問魯珀特·艾倫為什麼尤蒙頓還沒有跟他聯繫，然後艾倫就把兩人的婚外情和盤托出。

於是阿瑟和瑪麗蓮開始討論離婚的事。阿瑟說，是他先「背叛」瑪麗蓮，因為他沒有聽取她對於《亂點鴛鴦譜》劇本的意見，因為他經常拋下她一個人，因為他好像在跟荷里活串通一氣，而沒有選擇支持她。除此之外，當時兩人也已經基本沒有性生活了。瑪麗蓮跟尤蒙頓的戀情也許是離婚的導火索，但阿瑟後來表示這件事並沒有對他產生任何困擾。「只要有人能讓她開心，我就心滿意足了。」這話可能聽上去沒錯，但阿瑟對於朋友給他戴綠帽子這件事肯定難以釋懷。而且不久之後，全美新聞媒體的目光都會聚集到這件事上，讓他繼續蒙羞。

與此同時，還有一件瑪麗蓮一無所知的事在暗中展開，這件事也許可以解釋阿瑟為什麼好像對尤蒙頓毫不介意。阿瑟已經在紐約見過伊力·卡山，商量與當地公司一起籌款，建設一家國家級劇院，這就是後來林肯中心的輪演劇院，卡山作為導演，希望在劇院開張那天上演一部阿瑟·米勒編的新劇。為此，阿瑟躍躍欲試。這部新劇就是後來的《墮落之後》，其中充滿了阿瑟對瑪麗蓮的指責。因為此事，阿瑟和卡山的關係開始緩和。最後，他們一致對外，向瑪麗蓮發起了攻擊，譴責她的濫交行為，污衊她的肉體，儘管兩人都曾愛過那個肉體。也許阿瑟需要象徵性地「殺死」瑪麗蓮，然後才能打破寫作瓶頸，繼續創作其他作品。

在《讓我們相愛吧》和《亂點鴛鴦譜》兩部戲之間，瑪麗蓮幾乎沒有喘息的機會，儘管前一部戲為期幾個月的拍攝時間已經令她疲憊不堪。阿瑟和尤蒙頓之間的緊張關係逐漸緩和，很大原因是瑪麗蓮一直追求尤蒙頓，而尤蒙頓卻一直在退縮。6 月 26 日，尤蒙頓的

飛機降落在艾德威爾德，當時他正在從巴黎前往荷里活的途中，計劃到那兒再拍一部電影，而瑪麗蓮就坐在一輛載有香檳和魚子醬的豪華轎車裏等他。尤蒙頓下飛機的時候，瑪麗蓮奔向他，跟他擁抱，兩人的關係昭然若揭，讓在場的記者逮了個正著。瑪麗蓮在附近的一家酒店預訂了房間，但尤蒙頓卻拒絕同她前往。然而後來機場發生了炸彈恐嚇事件，尤蒙頓搭乘的飛機從晚上 9 點一直拖到半夜 1 點才起飛。兩人坐在豪華轎車裏，瑪麗蓮的助理梅·萊斯陪著他們。誰都想知道兩人到底談了些什麼。第二天，記者報道了這件事，報紙上滿眼盡是這條新聞。

當年的 7 月 11 至 15 日，有人看到瑪麗蓮和約翰·甘迺迪一起出現在洛杉磯的民主黨全國代表大會上，那麼上面兩件事在時間上是否有衝突？答案是未必，瑪麗蓮確實可能出現在民主黨大會上，因為她非常擅長掩飾自己。據報道，甘迺迪在洛杉磯紀念體育場接受提名成為民主黨總統候選人，隨後瑪麗蓮與他共進晚餐，並參加了彼得·勞福德的派對。瑪麗蓮似乎泰然自若地瞬間穿越了整個美國大陸，儘管實際需要飛行長達近八個小時。即便如此，拉爾夫·羅伯茨還是聲稱，在大會期間，他和瑪麗蓮在紐約的公寓裏一起收看了大會實況。紐約記者觀察到，瑪麗蓮於 7 月 17 日乘飛機前往洛杉磯，但那已經是大會結束後的事了。記者還稱，瑪麗蓮看起來筋疲力盡，眼袋明顯，裙子上有血跡。整個大會都在現場的格洛麗亞·羅曼諾夫看到約翰·甘迺迪跟一位金髮女郎在一起，但那並不是瑪麗蓮。即便如此，「偽裝大師」瑪麗蓮還是有可能出現在那裏的。

在電影《亂點鴛鴦譜》拍攝期間，瑪麗蓮跟阿瑟的婚姻在內華達州的沙漠中走向終結。電影 7 月初開拍，瑪麗蓮 7 月 18 日抵達片場。影片集結了一眾電影明星，包括伊萊·沃勒克、蒙哥馬利·克利夫特以及奇勒·基寶，他們出演三個韶華將逝的牛仔。參與拍攝的技術人員，包括攝影師、音響師、燈光師、佈景師，都是業界最佳，參與影片的每個人都認為這部電影會是一部傑作。結果《亂點鴛鴦譜》成了荷里活電影史上最昂貴的黑白電影，基寶的片酬，包括薪水加上一定比例的分成，在當時而言是史無前例的。

電影的製片人是法蘭克·泰勒（Frank Taylor），他是紐約一家電影發行公司的剪輯師，曾在荷里活工作，是米勒一家的朋友。泰勒身材魁梧，舉止優雅，與大多數荷里活製片人不同，他說話聲音不大，而且善於傾聽，能夠讓心懷怨憤的人變得平和。約翰·休斯頓擔當導演，在電影開拍前他已經對劇本進行了多次修改，在拍攝期間他仍在不斷調整劇

本。當時，休斯頓已經有一段時間沒有拍出過熱門電影了，而隨著劇本的不斷完善，他認為這部電影定能大賣。

　　法蘭克·泰勒採取了一些預防措施，保證拍攝能夠順利進行。他禁止任何記者到場，除非得到他的明確許可。他安排了著名的瑪格南圖片社（Magnum Photos）的攝影師來負責攝影。攝影師分為兩隊，每隊拍攝兩周，這樣可以避免過多的攝影師擠在片場。英格·莫拉斯（Inge Morath）和亨利·卡蒂埃·布勒松（Henri Cartier-Bresson）是第一隊的成員，伊芙·阿諾德是第二隊的成員。泰勒安排演員和劇組工作人員（大約200人）住在雷諾的梅普斯酒店，並安排車輛接送他們到三個主要拍攝場地。每個場地距離雷諾約50英里：一個場地是阿瑟曾經住過的小屋附近的一所房子，那間小屋是阿瑟1954年離婚後暫居的地方；另一個是有牛仔競技場的小鎮；最後一個是鹹性湖床。泰勒安排豪華轎車把主要演員和技術人員送到上述三個片場，他似乎把一切都想得很周到。

　　拍攝過程中爭議不斷。阿瑟堅決認為，拍攝事宜要由他和休斯頓全權負責。阿瑟曾跟保拉·斯特拉斯伯格一起合作拍攝過《游龍戲鳳》《熱情如火》《讓我們相愛吧》，知道她是一個大麻煩。在開拍之前，他與約翰·休斯頓以及法蘭克·泰勒會面，三人決定在拍攝期間除了寒暄之外不跟保拉進行任何交流，把她晾在一邊。根據泰勒的說法，三人確實這樣做了，而瑪麗蓮發覺之後雷霆大怒。瑪麗蓮覺得自己需要保拉的支持，不想看到三個男人合起夥來對付她。

　　對於派系鬥爭，奇勒·基寶始終置身事外。他自己開車去片場，自己租房子住，而且每次都會準時到達片場。無論拍攝何時開始，他每天下午5點鐘準時離開，因為下班時間也是寫在合同裏的。他知道瑪麗蓮兒時曾把他當父親一般看待，也知道她濫用處方藥。在片場，基寶對瑪麗蓮很友善，不斷誇讚她的作品。當時，基寶的妻子凱伊（Kay）正懷著他們的第一個孩子，所以他的注意力全放在妻子身上，但是他也感覺到了片場的明爭暗鬥。在片場的時候，他會一根接一根地抽煙，而且不停地喝威士忌。

　　為了防止兩人分手的消息鬧得滿城風雨，瑪麗蓮和阿瑟在梅普斯酒店訂了同一間套房，但這可能並不是個好主意。起初，阿瑟覺得有責任把她帶到片場，於是，就陪她一起熬夜，嘗試讓她平靜下來，以便她能安然入睡。但與此同時，他一遍又一遍地改寫劇本，並要求瑪麗蓮記下新台詞。這對她來說殊非易事，尤其是在當時那種情況下，休斯頓

要求她在表演的同時把台詞完美地說出來，不允許她即興創作，也不允許改變台詞。

阿瑟在為《亂點鴛鴦譜》辯解時聲稱自己並沒有進行太多的改寫，而且大部分改寫都是休斯頓要求的。這種說法與其他人的回憶有所出入。在荷里活，在拍攝期間改寫劇本是司空見慣的事，只不過這個劇本改寫的幅度實在是太大了，畢竟這個劇本阿瑟寫了三年多，而且他仍然很照顧瑪麗蓮。為了簡化拍攝過程，阿瑟勸休斯頓按劇本的順序來拍，不要像往常那樣跳躍式地拍攝。不過，如此一來，演員在片場表演時心理動機會有所不同，這樣就會導致不得不對劇本進行更多改寫。

瑪麗蓮的遲到讓休斯頓怒不可遏，儘管他也有自己的行為問題——雷諾是全美的賭博中心，而休斯頓恰恰賭博成癮。很多個晚上，他都會去賭博，有時也整晚整晚地喝酒。第二天拍戲的時候，他偶爾會在導演椅上睡著。每天拍攝結束以後，劇組工作人員回到雷諾，他們中的很多人也出去喝酒：他們還挺喜歡瑪麗蓮遲到的，因為他們也經常宿醉不醒。休斯頓曾在其自傳中指責瑪麗蓮經常遲到，不過他也會勉為其難地稱讚一下她的演技。「她會深入探究自身的情感，然後把情感調動起來。」他在自傳中寫道。

有時候阿瑟和瑪麗蓮在套房裏吵得很兇，搞得旁人也不得安寧，甚至惹得隔壁房間的客人向酒店管理人員投訴。他們因拍攝過程、劇本及阿瑟淡漠的態度而爭吵不休，瑪麗蓮甚至還聲稱尤蒙頓準備為了她而離開妻子茜蒙·仙諾。緊接著就是一連串的抱怨，包括指責阿瑟對父親和孩子很冷淡，但是和母親關係過於親密。阿瑟還讓她和米爾頓·格林斷了來往，而她認為米爾頓·格林是唯一沒有利用過她的人。伊萊·沃勒克曾聽到她對阿瑟大吼，因為他干涉了休斯頓的執導和她的表演，在拍攝時對兩人發號施令。「你根本不懂女人，」她對阿瑟尖叫道，「我是演員，我自己知道該怎麼演。」

據拉爾夫·羅伯茨和記者拉迪·哈里斯（Radie Harris）稱，阿瑟套房的桌子上放著《墮落之後》的劇本。如果這種說法屬實，這將再一次深深打擊瑪麗蓮，因為裏面寫了很多瑪麗蓮的壞話。如果她看到了，那麼將會是在倫敦發生的那件事的重演——當時阿瑟把日記攤在桌子上，其中有一頁內容是批評瑪麗蓮的，結果被瑪麗蓮讀到了。儘管拉爾夫是瑪麗蓮的知己，拉迪·哈里斯和斯特拉斯伯格夫婦交情很好，兩人卻都未提起此事，而保拉繼續指導瑪麗蓮。如果瑪麗蓮真的讀到了《墮落之後》的劇本，那麼這無疑加劇了她對阿瑟的憤怒。

瑪麗蓮輾轉難眠，焦慮不安，她和阿瑟大吵了一架，對他屢次修改劇本的行為感到不滿。8月中旬，法蘭·仙納杜拉邀請演員和劇組工作人員前往太浩湖畔的卡爾涅瓦小屋觀看晚間秀，這裏距離雷諾大約一個小時的車程，瑪麗蓮和阿瑟都應邀參加了。當時法蘭正考慮把這間小屋買下來，他邀請兩人前來分明是別有用心，因為他曾聽到有傳言稱電影拍攝出了點問題，他想親眼看看瑪麗蓮狀態到底怎樣。他離走進瑪麗蓮的生活更近一步。

8月27日，瑪麗蓮離開雷諾前往洛杉磯。抵達洛杉磯之後，她諮詢了海曼·恩格爾伯格（Hyman Engelberg）醫生，後者是拉爾夫·格林森的同事和內科醫生，恩格爾伯格安排她住在西區醫院休養，休養期間要求她停止用藥。據傳她被裹進一條濕被單裏，用飛機送回了洛杉磯，但報紙報道稱，她是與保拉·斯特拉斯伯格一起搭乘飛機在舊金山中轉後返回洛杉磯的，在住院前夕，她還去參加了一次荷里活的晚宴。

魯珀特·艾倫說，回洛杉磯之前的幾周時間裏，瑪麗蓮就吃光了所有的安眠藥，她又找雷諾的醫生給她開了另一種極易上癮的安眠藥。新藥吃完之後，瑪麗蓮開始出現戒斷反應，所以她又回到洛杉磯找醫生開藥。格林森和恩格爾伯格把她送進了醫院，並給她開了水合氯醛等藥性略小的藥物，水合氯醛在二戰期間被士兵當作止痛藥服用，是一種鎮靜劑，不是巴比妥類藥物，它們分屬不同類別。格林森正在試圖讓瑪麗蓮戒掉巴比妥類藥物。十天之後瑪麗蓮康復了，回到雷諾繼續拍戲。如果她未能完成這部電影，她的職業生涯就會宣告終結，因為不會再有保險公司為她下一部電影承保。

約翰·休斯頓堅稱瑪麗蓮從洛杉磯回來後又開始過度服藥，但拉爾夫·羅伯茨說格林森把藥都給了他，叮囑他給瑪麗蓮服用時要嚴格控制劑量。事實上，在拍攝的最後幾個月，從9月初到11月初，瑪麗蓮一直沒有過量服藥。拉爾夫注意到瑪麗蓮開始在溫度很高的房間裏睡覺，用黑色窗簾遮擋光線——她把自己的臥室弄得像一個子宮，或者墳墓。在拉爾夫看來，她就像一隻困獸，無論外面是白天還是黑夜，她始終活在擔驚受怕之中，這樣的臥室讓她很有安全感。當然，此時阿瑟早已不在這裏。

《亂點鴛鴦譜》是一部道德倫理片，探討了男性氣質和女性氣質的定義問題。故事設定在雷諾，一個遭到郊區化、技術進步和消費文化衝擊的城市。電影一方面表現了男性的冒險和好鬥精神，通過三位男主角駕駛飛機、騎術表演時制服公牛、圍捕野馬來體現。另一方面則提倡了女性相夫教子、溫馴賢良的本分，對於這些，瑪麗蓮飾演的洛塞琳既接

受又批判。她來雷諾是為了和丈夫離婚，有蛛絲馬跡表明她原先是一名脫衣舞女郎。但她在雷諾遇到了奇勒‧基寶飾演的牛仔蓋伊之後，又甘願和他一起投身到家務活之中。這三位牛仔並非無可救藥：三人對資本主義式的金錢奴役不屑一顧，寧願在西部的山間自由馳騁，這是美國人生活中經久不衰的一個主題。三個人經常在一起喝酒，或者參加騎術表演，捕獵野馬，追追女人。蓋伊浪跡於戶外，靠著給來雷諾離婚的富婆們提供性服務養活自己。克利夫特飾演的珀斯是一名天性敏感的騎術選手，伊萊‧沃勒克飾演的吉都是一名機械師兼飛行員，他只在囊中羞澀的時候才幹點兒活。這三個人，要麼被妻子背叛，要麼被母親出賣，三人都是中產階級文化中的異類。三位牛仔都是馬上就要消亡的自由世界的居民，就像那些野馬一樣，原本是隱於荒野，縱橫馳騁，遠離塵世喧囂的。

片中，瑪麗蓮飾演的洛塞琳想阻止他們圍捕野馬，教化這些野性難馴的男人，瑪麗蓮此前曾多次扮演此類角色。跟以前一樣，瑪麗蓮再一次在影片中反對激進的大男子主義，在目睹了三位牛仔捕馬的殘忍行為之後，洛塞琳氣得尖叫起來。

「殺手！兇手！騙子，你們都是騙子！只有通過殺害，你們才能獲得樂趣！你們為什麼不自殺來尋樂？我可憐你們！你們這三個可惡又庸俗的死男人！」

不過他們終究還是下手了，洛塞琳無能為力。然而珀斯和蓋伊最終把馬放生了，但是吉都卻厲聲批評了所有女性，言辭像洛塞琳批評他們一樣激烈。

「她瘋了，她們都瘋了。不要因為你需要她，就相信她的話。她瘋了。想想你的掙扎，你的努力，你的嘗試，你掏心掏肺，但這永遠不夠！所以她們不停地刺激你。而我知道，我早看透了這一點！」

影片的最後，洛塞琳和蓋伊一同離開，在洛塞琳的堅持下，蓋伊把馬放了。但是在這之前，蓋伊提醒洛塞琳她自己也吃肉，還用馬肉罐頭餵狗，她每天都在違反不使用暴力、不殺生的信念，所以讓洛塞琳現實一點。

這部電影的寓意似乎是：只有男女雙方都做出一些妥協，才能愉快地生活在一起。就像蓋伊為洛塞琳做早餐一樣，男人也要懂得持家。同時，女人也得認識到，男人愛冒險，甚至有時會使用暴力，這是男人不可缺少的陽剛之氣。比這個道理更重要的是，他們在圍捕野馬（全片最長的鏡頭之一）的過程中實現了思想上的轉變，這種轉變就發生在蓋伊和珀斯釋放野馬的時候。蓋伊和洛塞琳意識到兩人彼此需要，接下來可以一起生個小

孩,創造屬兩人的愛情結晶。阿瑟在根據電影寫的小說中更詳細地描述了這個時刻。在小說中,洛塞琳如此描述這一刻:

「有那麼一刻,當那些馬兒重新開始馳騁的時候,我覺得是我讓牠們重獲了自由。突然之間,我有一種感覺——這太瘋狂了!——我突然想到,『他一定很愛我,要不然我怎麼敢這樣做?』面對任何我無法忍受的東西,我總會選擇逃避,但蓋伊讓我不再害怕,就像我的靈魂飛回了我的身體。這是我第一次有這種感受。」

在拍攝完成之前,阿瑟和瑪麗蓮徹底撕破了臉,原因是阿瑟又一次改了劇本。據拉爾夫·羅伯茨表示,隨著拍攝的進行,阿瑟對瑪麗蓮越發氣憤,所以他改了劇本。在新改的劇本中,洛塞琳是一名妓女,蓋伊是流浪漢,結局是洛塞琳選擇了吉都。瑪麗蓮讀到新劇本時暴跳如雷,此時基寶出面了。在簽合同時,基寶已經確認了劇本內容,原定的結局是洛塞琳和蓋伊遠走高飛,吉都和珀斯留下。除此之外,基寶拒絕接受任何其他結局。

幸虧有基寶的幫忙,電影順利殺青。阿瑟再次改寫劇本是壓倒瑪麗蓮的最後一根稻草,瑪麗蓮命令阿瑟滾出自己的生活。的確,在拍攝臨近結束時,阿瑟可能打出了另一個針對瑪麗蓮的小算盤。詹姆斯·古德(James Goode)在日記中指出,阿瑟在「瘋狂」修改劇本,奇勒·基寶出面制止。在場的西德尼·斯科爾斯基同意羅伯茨的觀點,即阿瑟重寫劇本就是為了故意把洛塞琳寫成妓女,把吉都寫成英雄。因此,他在最後時刻修改劇本,可能就是為了報復瑪麗蓮。

在拍攝的最後幾天,影片在荷里活環球影城的拍攝順利結束。魯珀特·艾倫告訴瑪麗蓮,他將辭去宣傳員的工作,去做摩納哥嘉麗絲王妃的新聞官。雅各布斯經紀公司指派帕特麗夏(帕特)·紐科姆接替艾倫。雖然瑪麗蓮和帕特在《巴士站》拍攝期間有過不愉快,但經紀公司告訴瑪麗蓮,帕特已經通過了評估,而且工作狀態也更加穩定,瑪麗蓮這才接受了她,並和她以姐妹相稱。魯珀特後來表示,他跟帕特接任瑪麗蓮的宣傳員一事沒有任何關係,而且自己也絕不會舉薦她。他曾告訴唐納德·斯波托(Donald Spoto),她就像一個「隨意開藥的醫生」,不值得信任。

1960 年 11 月 4 日,《亂點鴛鴦譜》殺青,拍攝共耗時近四個月,比預定完成日期延遲了一個月。第二天,瑪麗蓮飛回紐約,不過陪她的是帕特·紐科姆,而非阿瑟。同一天,奇勒·基寶在聖費爾南多谷的家中心臟病發作。

一年前瑪麗蓮前往荷里活拍攝《讓我們相愛吧》，一年後又回到了紐約，回到了原來的浮華世界。在這一年裏，她失去了丈夫和情人（尤蒙頓），在兩部電影拍攝期間，她經歷著身體和情感的雙重折磨。當年年底，她的抑鬱症惡化了。11 月 11 日，帕特向媒體宣佈，阿瑟和瑪麗蓮正在離婚。一周後，奇勒‧基寶去世。雖然基寶在第一次心臟病發作後已然康復，但是在拍攝期間，他煙酒攝入過度，而且在拍攝捕馬場景時，他又做了大量劇烈的特技動作，這無疑對他的身體造成了巨大的損害。

一開始，基寶的離世對於瑪麗蓮的影響似乎不大，儘管她非常傷心，卻不敢參加基寶的葬禮。她與拉爾夫‧羅伯茨一起去了斯特拉斯伯格家的公寓，在那裏，她花了一整天的時間和他們聊天、聽音樂。在這個相對安全的環境中，她向別人傾訴了自己的悲傷和對基寶的愛，這無疑有助於減輕她的深切哀悼之情。當月晚些時候，她和阿瑟辦理了財產分割手續：她得到了紐約的公寓，阿瑟分到康涅狄格州的房子。瑪麗蓮還把自己修房子花掉的錢一筆勾銷，並且之前她給阿瑟的錢，也沒有要求他償還。他們把寵物犬雨果留在了羅克斯伯里農場，因為牠喜歡那裏的空曠。

瑪麗蓮在斯特拉斯伯格家過了感恩節，當晚和萊斯特‧馬克爾一起喝了酒。帕特透露，茜蒙‧仙諾曾給瑪麗蓮打過電話，求她不要再和尤蒙頓見面，當時，尤蒙頓正在轉道紐約前往荷里活的途中。雖然當時兩人還並未見面，但似乎兩人的曖昧關係沒那麼容易結束。此時，喬‧迪馬喬重新出現在瑪麗蓮的生活中。聖誕節前夕，他送了一大束花給瑪麗蓮。1952 年聖誕節時，瑪麗蓮正在拍攝《紳士愛美人》，迪馬喬就曾送了她一棵聖誕樹。幾天後，她興奮地告訴拉爾夫‧羅伯茨，迪馬喬同意接受她一直渴求的那種自由戀愛關係，即兩人都對彼此忠誠，但又都可以和其他人約會。1 月初，兩人一起觀看了布蘭登‧貝漢（Brendan Behan）的《人質》（The Hostage）。

瑪麗蓮告訴拉爾夫她的生活有了其他變化。和阿瑟分道揚鑣之後，其他男人開始打電話約她，送她鮮花，寫求愛信和卡片。她說，在紐約，男人們總是對性感的女人趨之若鶩。其中有兩個男人吸引了她——法蘭‧仙納杜拉和約翰‧甘迺迪。法蘭是出了名的體貼，尤其是對落難的朋友，他對瑪麗蓮大獻慇懃。法蘭希望她飛往洛杉磯，然後和他一起乘火車去佛羅里達，參加一個歌唱活動。她同時也被約翰‧甘迺迪所吸引，但又有些惴惴不安。1961 年 1 月初，瑪麗蓮向朋友戈登‧海弗（Gordon Heaver）透露，她最近在和約

翰・甘迺迪約會，戈登・海弗是派拉蒙的故事編輯。

　　瑪麗蓮已經 34 歲了，卻是孑然一身，丈夫、孩子這些她認為能夠充實生活的人，她都沒有。瑪麗蓮是一個完美主義者，對她來說，離婚並不容易，因為她認為離婚是人生的一大敗筆。她擔心通過阿瑟認識的朋友會拋棄她，但她也沒有主動聯繫他們。失去阿瑟的家人讓她傷心，因為她對阿瑟的孩子視如己出。但這些人並沒有離開她，她仍然和阿瑟的父親保持著不錯的關係。她一定也知道阿瑟正在跟英格・莫拉斯約會，有人說 1961 年 1 月 20 日甘迺迪就職典禮這天，阿瑟帶著英格參加了典禮，而瑪麗蓮則去了墨西哥辦理離婚手續。

　　瑪麗蓮認為奇勒・基寶的去世和自己有關，因而很自責，因為在拍攝《亂點鴛鴦譜》期間，她總是遲到，基寶不得不在內華達州的烈日下苦苦等待。她搞不清楚自己是不是把基寶當成了自己的父親，而遲到是為了懲罰父親，因為他「拋棄」了她。新聞媒體立即把火力對準了瑪麗蓮，記者們寫了很多文章來表達憤怒，這些文章爆料了瑪麗蓮和阿瑟離婚的消息，與尤蒙頓的戀情，還有她對基寶的去世可能負有的責任。在此次抨擊浪潮中，女記者赫達・霍珀表現得最為激進，她譴責瑪麗蓮在 1958 年 12 月因飲酒和服用藥物導致流產，殺死了腹中的胎兒；在整個演藝生涯中瑪麗蓮也行為不端，拍電影時飲用伏特加，沒有演員的操守，跟八竿子打不著的喬・迪馬喬結婚等。她還說，明星都有責任心，惟瑪麗蓮獨缺。她甚至還抨擊瑪麗蓮增重，她說，明星必須保持苗條的身材。她之所以有諸多批評，是因為瑪麗蓮兩年都沒有接受過她的採訪，對此，她難免心生怨憤。

　　從雷諾回到紐約後，瑪麗蓮並未和許多老朋友見面。諾曼・羅斯滕打來電話時，她經常不接，即便接了，聲音聽起來也非常沮喪，因為服藥的緣故，她說話模糊不清。只有斯特拉斯伯格夫婦能見到她，但她不再像以前那樣，會在半夜裏去他家尋求慰藉。她經常談到自殺，她說她想從 13 層公寓的窗戶跳下去。帕特・紐科姆帶她去史丹頓島乘坐渡輪，瑪麗蓮盯著水面，似乎想縱身一躍。

　　1961 年 1 月 14 日，瑪麗蓮的新律師亞倫・弗羅施（Aaron Frosch）起草了一份新遺囑，要求瑪麗蓮趕往新澤西州在這份遺囑上簽字，並讓帕特陪同。由於擔心瑪麗蓮可能會自殺，他們商定把阿瑟・米勒從受贈人中除名。在新遺囑中，瑪麗蓮把她的大部分錢留給了李・斯特拉斯伯格，還有一部分遺贈給瑪麗安娜・克里斯，給她母親留下一個信託基

金，塞尼亞‧卓可夫和帕特麗夏‧羅斯滕也都有份。弗羅施同時也是保拉‧斯特拉斯伯格的律師，瑪麗蓮正是通過保拉找到了他。伊內茲‧梅爾森等人認為，簽署這份遺囑時瑪麗蓮受到了不應有的壓力。如果這種說法屬實，那麼很可能是斯特拉斯伯格與弗羅施串通好了來獲得這些遺贈，當然，這種說法沒有佐證。

1月20日，甘迺迪舉行就職典禮當天，瑪麗蓮和帕特‧紐科姆以及亞倫‧弗羅施一起前往墨西哥華雷斯辦理離婚手續。這個主意是帕特提出來的，因為此時公眾的注意力全都集中在總統的就職典禮上，他們希望借此沖淡公眾對瑪麗蓮離婚的關注。她有幾位朋友在就職典禮上獻唱，比如法蘭‧仙納杜拉，也就是在就職典禮上，甘迺迪和電影明星安吉‧迪金森（Angie Dickinson）的關係更進了一步。離婚後的一段時間，瑪麗蓮看起來安然無恙。1月31日，她和蒙哥馬利‧克利夫特一起參加了《亂點鴛鴦譜》的試映。為了趕上1961年奧斯卡頒獎典禮，利用基寶的去世來吸引眼球，電影成片在倉促之間完成。影片試映之後評論褒貶不一，有些影評人認為影片表達的觀點過於隱晦，看上去更像是歐洲片而不是美國片。雖然瑪麗蓮告訴拉爾夫‧羅伯茨《亂點鴛鴦譜》最終會成為經典之作，但她也承認影片存在瑕疵。

之後，瑪麗蓮的身體每況愈下，她又把自己藏在又熱又黑的臥室裏，窗戶上掛著遮光窗簾，這種狀態和過去幾周她在雷諾時一樣。肖和羅斯滕從未見過她如此沮喪。這時，瑪麗安娜‧克里斯決定採取一些更強硬的辦法，她說服瑪麗蓮住院戒藥。此前，瑪麗蓮經常住院，有時是去做婦科手術，有時因為體力不支而入院休息，有時因為藥癮發作，但這次入院完全是另一回事。她安排瑪麗蓮入住紐約長老會醫院的佩恩‧惠特尼（Payne Whitney）診所。事後克里斯承認讓瑪麗蓮住在這裏是一個錯誤，她沒想到這家診所實際上是一間精神病院，窗戶上安有欄杆，門上了鎖，開了窗，以便隨時監視患者。瑪麗蓮現在住的精神病院和她母親住過的一樣。

入院之後，瑪麗蓮就遭到了虐待。一開始，她被拋棄了，沒有人來看她，任憑她如何呼叫，都沒人理她。她告訴拉爾夫‧羅伯茨：「我感到怒火中燒，但是無處發泄，只得作罷。」此時她想起自己在《無需敲門》裏的發狂行為，於是故技重施，砸碎了浴室門上的窗戶，用一塊玻璃碎片割傷手腕以示威脅。這時，護理人員才發現她的異常舉動。她只想引起旁人的注意，這樣她就可以向人解釋她不該住進精神病院，但護理人員卻置若罔

聞。他們用拘束衣把她捆綁起來，然後四名身材魁梧的男性護理員將她面朝下抬起來，丟到另一間病房裏。她設法弄到了鉛筆和紙，寫了張紙條求人帶到斯特拉斯伯格家，但他們沒有來。斯特拉斯伯格說醫院不讓他們看望瑪麗蓮，因為他們不是病人家屬。瑪麗安娜‧克里斯也沒來過，儘管她承諾過每天都會去看她。

在瑪麗蓮自己的回憶中，這次經歷更加恐怖。她告訴格洛麗亞‧羅曼諾夫，醫院給她注射鎮靜劑，限制她的活動，強迫她穿上病患服，而醫生和護士全都被她的曼妙身姿所吸引，紛紛進入她的房間，以檢查為由擺弄她的身體，其中還有些女同性戀者。她說，「你無法想像我有多恐懼。」

這一次，喬‧迪馬喬於水火之中拯救了她。瑪麗蓮設法弄到了一枚硬幣，給喬‧迪馬喬打了求救電話，當時，他正在佛羅里達州參加紐約洋基隊的春季訓練。接到電話後，他立即飛往紐約，馬不停蹄地趕往醫院。在醫院裏，迪馬喬勃然大怒，發誓說如果他們不讓瑪麗蓮出院，就把整座醫院夷為平地。醫院終於讓她出了院，之後迪馬喬和帕特將她帶到了哥倫比亞大學長老會醫院醫療中心，在那裏休養並接受停藥治療。

對瑪麗蓮來說，在佩恩‧惠特尼診所的經歷成了轉折點，從此她不想繼續接受瑪麗安娜‧克里斯的治療，但在紐約，她又找不到其他合意的治療師。在拍攝《讓我們相愛吧》和《亂點鴛鴦譜》期間，她曾緊急會見拉爾夫‧格林森，之後一直與他保持著聯繫。她給他寫了一封長信，向他述說了自己在佩恩‧惠特尼診所的可怕經歷。在信的後記中，瑪麗蓮告訴格林森，她曾經和他不喜歡的人「有過一夜情」。她所指的應該不是約翰‧甘迺迪就是法蘭‧仙納杜拉。

和喬‧迪馬喬度過了兩周的休養期之後，她決定搬到洛杉磯接受拉爾夫‧格林森的定期治療，並且她將繼續把喬‧迪馬喬視為密友和情人。她對法蘭‧仙納杜拉很著迷，與彼得‧勞福德和帕特麗夏‧甘迺迪‧勞福德夫婦也相熟。約翰‧甘迺迪曾經到訪過勞福德夫婦在聖莫尼卡海灘邊的房子，1961年1月就任總統之後，他就將這座房子當作「西部白宮」。西海岸正在向瑪麗蓮招手，1961年仲夏，她搬回了荷里活。

I am g

not an

do sin,

not th

part 5

od, but

ngel. I

t I am

devil.

重返
荷里活

1961-1962

我醒來，只覺黑暗降臨，白晝消散。

時光，噢，多麼黑暗的時光啊，我們曾一起度過。

今夜！……

我心酸，我苦楚，那是上帝最深的旨意。

苦楚非要我品嚐：我品嚐到的只是我自己……

傑拉爾德·曼利·霍普金斯

《我醒來，只覺黑暗降臨》
I Wake and Feel the Fell of Dark

瑪麗蓮最喜愛的一首詩

落幕，*Denouement* 1961 1962

Chapter 12

1961 年 6 月，《游龍戲鳳》的攝影師、英國人傑克・卡迪夫拜訪瑪麗蓮，當時她正住在比華利山莊酒店的房間裏。他們是在倫敦拍攝期間成為朋友的，卡迪夫發現，瑪麗蓮因與阿瑟・米勒的婚姻破裂及奇勒・基寶去世等「一連串重大變故」而悲慟不已。瑪麗蓮還跟他說了在佩恩・惠特尼診所發生的事情，說著說著突然就激動了起來。「我到底是不是個瘋子啊？我的親生母親不僅偏執，而且精神分裂，她的整個家族也飽受精神錯亂的折磨。」然後她情緒大變，似乎憤憤不平，大喊道：「這麼多人都在利用我，從小就沒人要我，現在還是沒人要。」她表示自己再也不想扮演「無腦金髮女郎」的角色了。她還談到了自己的多重人格，但對於自己究竟想成為什麼樣的人似乎又很迷茫。

「很多人覺得我天真無邪，於是我也有意識地維護這種人設。如果他們看到我邪惡的一面，肯定會討厭我……其實我是一個多面的人，每次都在表演不同的人格。多數時候，我表現出來的樣子都不是我真正想要的 —— 人們眼中那個胸大無腦的金髮女郎當然不是真正的我。」

瑪麗蓮開始抽泣起來，卡迪夫將她像孩子一樣擁入懷中，輕輕撫慰著她。等卡迪夫走的時候，瑪麗蓮已經平靜下來了，但這一事件也預示了瑪麗蓮在未來幾個月不穩定

的精神狀態。

瑪麗蓮當時已經在接受拉爾夫·格林森的深度治療，每周五次。拉爾夫認為瑪麗蓮的病情正在好轉，生活態度也越來越積極，海曼·恩格爾伯格告訴他，瑪麗蓮已經基本不再服用處方藥了。6月1日，瑪麗蓮生日那天，她給格林森發了一封電報：「茫茫人世，幸而有你。」據朋友說，瑪麗蓮將拉爾夫稱為耶穌。與阿瑟·米勒和李·斯特拉斯伯格一樣，瑪麗蓮眼中的拉爾夫也集合了父親與救世主的雙重身份。此後一年，兩人的關係將成為她生活的焦點。

在與重度抑鬱症做鬥爭的同時，瑪麗蓮也會看望好友，偶爾接受採訪，還會與自己的經紀人和律師會面，當時他們正與二十世紀霍士公司就瑪麗蓮接下來拍攝哪部電影進行談判。6月12日，她參加了奇勒·基寶兒子約翰·奇勒（John Clark）的洗禮，小約翰是遺腹子，在父親去世四個月後才出生。凱伊·基寶對她表示熱烈歡迎，邀請她帶上喬·迪馬喬一起到家中做客。6月底，瑪麗蓮飛往紐約，與拉爾夫·羅伯茨一同駕車前往羅克斯伯里的房子，取走她留在那裏的東西。瑪麗蓮告訴羅伯茨，她非常喜歡這棟房子，放棄它讓人有些難過。她回憶道：「買下這棟房子，把它修葺一新，我感覺就像置身天堂一般。播下種子，釋放夢想，收穫希望。」

然而瑪麗蓮卻在屋裏發現了其他女人的痕跡，這讓她很不開心，又在園藝書籍旁邊看到幾本英格·莫拉斯的影集，更讓她心煩不已。她肯定知道阿瑟與英格已經在一起了。3月底，古斯·米勒去世，英格與阿瑟一同出席了葬禮，瑪麗蓮當時也在場。即便如此，英格與阿瑟可能已經在羅克斯伯里同居的事實還是讓她很難接受。瑪麗蓮確信，阿瑟存心將影集放在園藝書旁邊的架子上，他知道自己肯定會去拿那些書。她說，阿瑟在傷害別人方面很在行，就像在倫敦的時候，他故意把日記打開，讓她看到裏面的內容，其中寫到了自己如何讓他失望。瑪麗蓮氣得把英格的書扔進了垃圾箱。

6月下旬，瑪麗蓮突然感覺疼痛難忍。在紐約的綜合醫院，經過兩個小時的手術，醫生切除了她病變的膽囊。院方提前採取了預防措施來保護她的隱私，比如，院方僱傭了警衛，在所有走廊巡邏，還在醫院大樓後面安裝了一部專用電梯供瑪麗蓮使用。瑪麗蓮出院時，停車場被人群堵得水泄不通，她花了整整一個小時才走到等候她的豪華轎車前面，可見瑪麗蓮的人氣不減當年。康復期間，伯妮斯·米拉可與她同住在曼哈頓的公寓裏，瑪麗

蓮服藥過量，讓伯妮斯頗為擔心。當時，喬‧迪馬喬常到她的公寓休息，也經常在那和他的朋友喬治‧索洛泰爾（George Solotaire）共進晚餐。多年前，他就已經對瑪麗蓮的行事方式司空見慣了。

雖然迪馬喬英雄救美，將瑪麗蓮從佩恩‧惠特尼診所解救出來，兩人還在佛羅里達度過了美好的假期，但瑪麗蓮依然不願意嫁給他。喬經常給她打電話，送她玫瑰花，他們倆是精神上的朋友，偶爾也是情人。他仍然在世界各地旅行，與莫耐特公司一起參觀軍事基地，但他也定期回紐約和洛杉磯，與瑪麗蓮相會。他依然忠於瑪麗蓮，並深深為她癡迷。1961 年 10 月初，瑪麗蓮住在洛杉磯，喬邀請她前往紐約，參加世界大賽的首場比賽，他將負責開球。這是一種巨大的榮譽，因為此前都是美國總統負責開球。瑪麗蓮拒絕了他的邀請，不過這倒沒有影響他的心情。喬告訴瑪麗蓮看電視時注意他的動作，他會做個只有她能看懂的手勢。

瑪麗蓮當時正在與法蘭‧仙納杜拉交往，自從兩人 1960 年 12 月在紐約結識後，法蘭便開始追求她。相較於略顯笨拙、畏首畏尾的喬和阿瑟，法蘭更為俏皮有趣。在民權問題上，他立場強硬，這點很吸引瑪麗蓮。多年以來，無論是在家中、化妝室，還是在車內，瑪麗蓮都會聽他的歌，這也讓她對法蘭感覺很親近。他的歌曲曲風偏民謠，是那種低吟類型，以憂鬱、悠遠的風格見長，時常以真愛難覓或夜晚寂寞為主題。在發聲方面，與瑪麗蓮一樣，他也一直在學習比莉‧哈樂黛和艾拉‧費茲潔拉。有時會有人將他的音樂稱作「自殺音樂」，這點也很容易與瑪麗蓮產生共鳴。法蘭是個非常睿智的人，據他的女兒南茜（Nancy Sinatra）說，他總是在孜孜不倦地閱讀，主要讀歷史和傳記，有關亞伯拉罕‧林肯的一切讀物他都不會錯過。

法蘭提議讓瑪麗蓮與他一同乘火車，橫跨美國前往佛羅里達，但瑪麗蓮沒有同意。她與喬‧迪馬喬一同在佛羅里達度假時，或許也見到了法蘭，有記者猜測當時兩人曾待在一起。那年春末，瑪麗蓮造訪了法蘭位於棕櫚泉的家。在拉斯維加斯的幾場開幕演出上，瑪麗蓮也是他的同伴。盧埃拉‧帕森斯說，瑪麗蓮就像個女學生一樣迷戀法蘭。我問迪安‧馬丁的妻子珍妮（Jeanne），瑪麗蓮為什麼會和法蘭在一起，她回答說，兩人在性方面有共同的喜好，並且都是高手。

瑪麗蓮與許多人的友誼錯綜複雜，與法蘭的關係也是如此。有時，法蘭似乎想與

瑪麗蓮共度餘生，比如他會送給瑪麗蓮價值連城的祖母綠耳環，配她最喜歡的綠色連衣裙。但有時他又會隨意使喚瑪麗蓮，而瑪麗蓮也會聽從他的指揮。通過與法蘭交往，瑪麗蓮結識了許多荷里活的社會領袖，如加利·谷巴（Gary Cooper）、威廉·格茨（William Goetz）和伊迪·格茨（Edie Goetz，路易·B·梅耶的女兒）。這些人都很欣賞法蘭，是因為他善於為人處世，而且擁有知名歌手以及演員的身份。法蘭曾與奇勒·基寶爭奪「荷里活之王」的頭銜，基寶去世後，他便再無對手。他雄心勃勃，喜歡與荷里活的大人物交往。

瑪麗蓮還融入了法蘭的其他圈子，比如「鼠幫」，這個「男人幫」由彼得·勞福德、小薩米·戴維斯、迪安·馬丁和喬伊·畢肖普（Joey Bishop）等組成。1960 年 1 月，法蘭在拉斯維加斯將這一組織的成員聚集到一起，共同製作電影《十一羅漢》（Ocean's 11），電影講述了五個共同經歷過二戰的戰友打劫拉斯維加斯賭場的故事。影片將男性塑造為縱情聲色的花花公子，與二戰英雄的形象形成了鮮明對比。戴維斯、馬丁和畢肖普都是著名的喜劇演員、歌手，勞福德則以其優雅的英式風格而聞名，他與約翰·甘迺迪的姐姐帕特麗夏的婚姻對法蘭而言意義非凡，因為法蘭很在乎自己與甘迺迪家族的友誼，也將其視為成功的標誌。1960 年總統競選期間，法蘭鞍前馬後幫助約翰·甘迺迪競選。瑪麗蓮與勞福德、戴維斯都是多年好友，其他人也是她在荷里活時期就已認識的。

法蘭將瑪麗蓮帶進了拉斯維加斯的夜生活，讓她進入這個酗酒、賭博和亂性的世界。美亞·花露（Mia Farrow）曾與法蘭有過一段婚姻，她將法蘭身邊的女人描述為男人的附屬品：男人說話、喝酒時就安靜地坐著，聽到男人們說笑話，就適時地開懷大笑。很難想像瑪麗蓮會這麼馴服，但她習慣於適應周圍環境，擺出別人想要的姿態。在這種情況下，「鼠幫」的男人們就像占士邦（James Bond）一樣，憑藉自己的男性魅力，總能將美麗的女人吸引到自己的床上。從許多角度看，瑪麗蓮又回到了荷里活早期派對女郎的生活。

法蘭顯然意識到，將瑪麗蓮帶入拉斯維加斯的夜生活對她戒除藥癮沒有幫助。作為一個曾經戒過酒癮和藥癮的人，他或許認為自己的榜樣力量足以激勵瑪麗蓮做出改變。瑪麗蓮顯然也清楚，法蘭極度自律，還有點強迫症，看到有人當著他的面服藥或酗酒會嗤之以鼻。有時，她好像會故意以此逗弄他。1961 年 8 月，整整一個月瑪麗蓮都待在法蘭家。一天，法蘭約了約翰·甘迺迪在彼得·勞福德家共進午餐。突然，瑪麗蓮不見了，法蘭花了整整一天才找到她，連午餐都沒有吃。

法蘭肯定沒將這段插曲放在心上，幾周後，他又帶瑪麗蓮前往羅曼諾夫家，參加紀念比利·懷爾德的聚會，還送了她一對祖母綠耳環。在聚會上，瑪麗蓮又找回了自己真正的風采，她機智又耀眼的風姿讓在場的賓客無不為之著迷。晚間，貴婦們站成一列，向瑪麗蓮學習她性感迷人的步態。瑪麗蓮領著身後的貴婦走路時，肆意地大笑著。法蘭向瑪麗蓮表明，他不喜歡她在家中赤身裸體的習慣，也不喜歡她一遍遍地講述自己的童年往事。有一次，瑪麗蓮又向法蘭訴說自己兒時的故事，被法蘭狠狠訓斥了一頓，這讓瑪麗蓮氣惱不已，後來才發覺或許法蘭是對的。法蘭的批評是否進一步增強了她的自我意識？又或者，她是否因為法蘭代表了她生活中較為強勢的男性，而接受了他的批評？法蘭是在幫她還是在進一步擊垮她早已破碎的自信心？有人表示，當月月底，法蘭前往麻省海恩尼斯港造訪甘迺迪莊園，瑪麗蓮也隨同前往，但沒有充足證據支持這一說法。

　　瑪麗蓮的行為讓法蘭日益厭倦。9月，他在瑪麗蓮曾經居住的多西尼大道公寓大樓為她找了套公寓。他的秘書格洛麗亞·洛弗爾（Gloria Lovell）在那裏有一套公寓，他也在那為自己留有一套公寓。這棟大樓並不屬法蘭，但他對大樓的業主有很強的影響力，據他的管家和心腹喬治·雅各布斯（George Jacobs）說，大樓被稱為「法蘭的臂膀」。法蘭的密友和助理曾住在這棟大樓的公寓裏。

　　雖然法蘭與普羅斯（Juliet Prowse）關係依然親密，但從某種角度講，法蘭只是想從瑪麗蓮身邊解脫出來。與其他許多人一樣，他感覺自己像父親一樣照顧著瑪麗蓮，就像他照顧茱地·嘉蘭一樣：兩人都是偉大的明星，都有些神經質，需要人照顧。格洛麗亞·羅曼諾夫告訴我，法蘭總是在關心瑪麗蓮的生活及服藥情況。喬治·雅各布斯說，瑪麗蓮是法蘭的最愛，因為她把法蘭的音樂、善良和性技巧都捧上了天。美髮師喬治·馬斯特斯（George Masters）為瑪麗蓮打理髮型時，法蘭的「影子」總在那裏徘徊，「像她的守護天使一樣」。他記得，在多西尼大道的公寓大樓裏，法蘭在瑪麗蓮隔壁有一套公寓，而他的秘書格洛麗亞·洛弗爾的公寓也離瑪麗蓮很近。

　　同法蘭關係緊密的男性頗為可怖，而且法蘭經常和他們在一起厮混。法蘭不喜歡獨處，在他還是個年輕歌手時，他意大利人的強硬性格就已顯露無遺。在黑手黨的黑話中，他被稱為老大，而那些人則是他的追隨者。與荷里活有權有勢的經紀人以及黑手黨成員一樣，「鼠幫」成員也會共享自己的女人。後來嫁給法蘭的髮型師傑伊·塞布林（Jay

Sebring）的卡米·塞布林（Cami Sebring）說，她曾被威脅要同法蘭等人發生性關係，但她嚴詞拒絕了。她說，「鼠幫」把女人當糖果一樣四處送人。敏感的年輕女演員喬伊·蘭馨（Joi Lansing）就毀在了他們手上，她愛上法蘭後，被送給其他人輪番玩弄，最後染上了毒品。我問卡米，為什麼把這件事告訴我，而不是自己昭告天下，她說：「你是女權主義者，還是你說吧。」

喬治·雅各布斯認為，1961 年秋，法蘭移情別戀愛上朱麗葉·普羅斯之後，瑪麗蓮就崩潰了，她連續多日不洗澡也不換衣服，而到了晚上，她就會喬裝打扮，到聖莫尼卡大道的酒吧去勾搭男人。儘管拉爾夫·格林森曾提到過一個病人喬裝的故事，其特徵與瑪麗蓮相吻合，但這些說法終歸是查無實據。有一次瑪麗蓮性挑逗法蘭，但被他狠狠拒絕了，於是她一怒之下徑直去了酒吧，隨便找了個男人，在未用保護措施的情況下同他發生了關係。第二天，她把這事告訴了格林森。格林森的太太希爾迪·格林森（Hildi Greenson）說，瑪麗蓮接受完心理治療後，她請瑪麗蓮留下來吃晚飯，然後再開車送她回家，因為瑪麗蓮曾經不顧風險邀請一名計程車司機到她家，或許是為了求歡。很難想像，當時正在規劃自己職業生涯的瑪麗蓮，會冒被敲詐的風險帶計程車司機回家，但是在強迫症及與阿瑟·米勒的失敗婚姻帶來的挫敗感的驅使下，瑪麗蓮做出這種事也不足為奇。

瑪麗蓮決定留在荷里活，而且說服了拉爾夫·羅伯茨從紐約搬來和她一起住，做她的司機和按摩師。拉爾夫搬來後的日子過得很有規律：先是帶瑪麗蓮到雷娜夫人的沙龍做面部護理，隨後去雜貨店或服裝店購物，接著到拉爾夫·格林森醫生那接受心理諮詢。瑪麗蓮和拉爾夫會一同在她家露台上共進晚餐，格洛麗亞·洛弗爾和帕特麗夏·紐科姆也常常加入他們，晚餐通常是拉爾夫親手烤的牛排。當時住在多西尼大道公寓的貝茜·鄧肯·漢姆斯（Betsy Duncan Hammes）是個夜店歌手，因在拉斯維加斯與法蘭共同演出而與他相識。當她結束深夜的演出回到家時，常常能聽到瑪麗蓮和格洛麗亞·洛弗爾在露台上喝酒聊天的聲音。

秋末，攝影師道格拉斯·柯克蘭（Douglas Kirkland）幫《展望》雜誌拍了一組瑪麗蓮的照片。他還是個新人，瑪麗蓮教了他許多有關拍攝角度和姿勢的技巧。照片中的瑪麗蓮擺出自己經典的姿勢：赤身裸體躺在床上，只用薄被覆體。他見過瑪麗蓮三次，每次的感覺都截然不同。拍攝前的瑪麗蓮風趣幽默，在探討拍攝事宜時，她總能找到許多有趣的話

題。拍攝時的瑪麗蓮巨星風采盡顯，任由睡袍從肩胛滑落，讓他一覽袍下春色。拍攝結束幾天之後，當他將照片拿給瑪麗蓮看時，她的情緒似乎非常低落。她戴著墨鏡，看起來好像剛剛哭過。

整個秋天，瑪麗蓮的律師和經紀人都在與霍士的高管進行談判，商討瑪麗蓮參與翻拍 1940 年的電影《好妻子》（*My Favorite Wife*）的事宜。該片講述了一名女子被困在南部海島，並與另一名男子共同生活了五年後，重新回到子女及剛剛再婚的丈夫身邊的故事。尚不清楚瑪麗蓮本人是否有意出演這部電影，但拉爾夫·格林森給她施加了壓力，讓她履行對霍士的承諾。除此之外，瑪麗蓮還得到了在李·斯特拉斯伯格執導的電視版《雨》（*Rain*）中擔任主演的機會。斯特拉斯伯格認為她會像薩迪·湯普森（Sadie Thompson）一樣出色，後者是個引誘傳教士的妓女，並通過摧毀他的道德觀而毀掉了他。1932 年，鍾·歌羅馥出演了電影版《雨》，並獲得了廣泛好評。

考慮到拍攝這部電視劇的機會，瑪麗蓮立刻給斯特拉斯伯格寫了封信，請他考慮搬到荷里活，與她合作創辦製片公司，瑪麗蓮認為這樣就可以走出當前所處的困境。她與馬龍·白蘭度討論了這個想法，白蘭度也很感興趣。瑪麗蓮當時在尋找像 MMP 這樣的創業機會，以便同她信任的人合作。然而並沒有證據能證明斯特拉斯伯格給瑪麗蓮回了信。

這一年，雖然瑪麗蓮時有取消約會或者乾脆爽約的情況，但她仍有很多朋友。她與肖一家以及羅斯滕一家保持著聯繫，也與塞尼亞·卓可夫、安·卡佳（Anne Karger）、克利夫頓·韋伯及西德尼·斯科爾斯基等人保持著電話聯繫。她時常與喬·迪馬喬、法蘭·仙納杜拉及馬龍·白蘭度約會。多蘿西·帕克與她的丈夫住在靠近多西尼大道公寓的街角，與瑪麗蓮多有來往。多蘿西寫信告訴一位朋友，她和丈夫為瑪麗蓮寫了一個粗俗的愛情滑稽劇，只可惜遭到了霍士的拒絕。瑪麗蓮總是「處於恐慌之中」，但這也並非什麼大事，因為多蘿西也有類似的問題。總而言之，她「瘋狂迷戀」著瑪麗蓮。

瑪麗蓮還結交了撰寫亞伯拉罕·林肯傳記的作家、詩人卡爾·桑德堡（Carl Sandburg），當時瑪麗蓮正在製作《讓我們相愛吧》，而卡爾則正在為《萬世流芳》（*The Greatest Story Ever Told*）創作劇本，他的辦公室恰好是瑪麗蓮以前的更衣室。他們像孩子一樣互相打趣，交流詩歌。瑪麗蓮稱他為「民有、民享、為民」的詩人。

1960 年或者更早的時候，瑪麗蓮曾前往彼得·勞福德的海濱別墅。1961 年，瑪麗蓮

回到荷里活，此時她與帕特麗夏‧甘迺迪‧勞福德已經成了密友。帕特麗夏的幽默、近六英尺的身高、英氣的外表與瑪麗蓮的女性氣質完美互補，帕特麗夏也成了瑪麗蓮結識甘迺迪兄弟的橋樑。帕特麗夏對荷里活名人很感興趣，這也是她嫁給彼得‧勞福德的部分原因。瑪麗蓮非常率真，性格迥異於甘迺迪家族，這點讓帕特麗夏非常喜歡。據帕特麗夏的兒子克里斯托弗（Christopher Lawford）說，瑪麗蓮就像她的小妹妹一樣。彼得和帕特麗夏將風靡荷里活的撲克遊戲與甘迺迪家族在海恩尼斯港玩的猜謎遊戲結合起來，還時常以這些遊戲為主題，舉辦休閒派對。瑪麗蓮常常和帕特麗夏‧紐科姆一起參加他們的派對。彼得喜歡衝浪、打排球，常和朋友在他家後面的海灘上一起玩。這些遊戲對瑪麗蓮沒什麼吸引力，她會在泳池邊安靜地坐著，或到沙灘上散步。

甘迺迪兄弟在場時，他們也會玩一些「性遊戲」。在彼得未發表的自傳的大綱中，他寫道，自己患有「性癮」，甘迺迪兄弟和他相比也不遑多讓。有時候，甘迺迪兄弟在勞福德家就像精蟲上腦的色狼一樣。珍妮‧馬丁說，約翰‧甘迺迪和鮑勃‧甘迺迪（Bobby Kennedy）舉止輕浮，甚至會公然非禮女性。甘迺迪家族的女人們早已見怪不怪，因為他們受到的家教就是要為自己的兄弟找女人。作為有權有勢的男人，他們縱情享受著成功帶來的「戰利品」，包括女人。

私家偵探弗雷德‧奧塔什（Fred Otash）和電子設備專家伯尼‧斯賓德爾（Bernie Spindel）曾在勞福德家裝過電子竊聽設備，根據我的消息來源，約翰‧甘迺迪的確在勞福德家與瑪麗蓮發生了性關係。聽過竊聽錄音的人均證實了這一點。2008 年 12 月，我到勞福德家拜訪，僕人們拿二人的幽會開了個玩笑，他們指著一部電梯說，兩人就是在那發生了性關係。這部小型電梯的歷史可以追溯到 1930 年代，在使用過程中從未經過現代化改造，對我而言，它遠不是個「舒適的場所」，所以我懷疑僕人們只不過是在說笑罷了。根據彼得‧勞福德的遺孀帕特麗夏‧勞福德‧斯圖爾特（Patricia Lawford Stewart）的說法，有個粉紅色的縞瑪瑙浴缸是性愛的絕佳場所。雖然房子很大，有些部分也已重建，但我還是找遍了整棟房子，可惜未能發現它的蹤跡。

當時洛杉磯的地區助理檢察官約翰‧邁納（John Miner）曾參與了瑪麗蓮的屍檢，是瞭解瑪麗蓮之死內情的權威。在對他的多次採訪中，他跟我說了許多有關派對的情況。他沒有參加過這些派對，但見過一個經常光顧那裏的女人，她向他交代了派對上的一些情

況。他說，彼得曾前往巴黎的跳蚤市場，購買了 18 世紀的活塞式注射器（袋式灌腸器的變種，帶有大號注射器，類似筒式灌腸器）。邁納表示，在派對上他們會用到這些器具。事實上，從古希臘直至 19 世紀，灌腸一直是治療各種疾病的主要方式，人們認為日常灌腸有助於改善膚色。18 世紀，貴族開始將活塞式注射器用作性玩具。我問了彼得的第四任妻子帕特麗夏·勞福德·斯圖爾特關於灌腸的事，她說彼得雖然不學無術，不過舉止還是很優雅的，他最感興趣的還是衝浪和打排球。換言之，他去巴黎跳蚤市場的事情可能是子虛烏有。

1961 年秋天，有人看到瑪麗蓮出現在勞福德家，與甘迺迪兄弟在一起。10 月，作為總檢察長，經常出差考察地方檢察院的鮑勃，參加了勞福德家舉辦的一次派對。聚會上，瑪麗蓮醉得不省人事，於是鮑勃便在新聞秘書埃德溫·古斯曼（Edwin Guthman）的陪同下帶她回家，讓她上床睡覺。在那個時候，也可能在那之前，瑪麗蓮已經得到了約翰·甘迺迪的私人電話號碼，這條電話線直通白宮的家庭區，會在非工作時間響起。有時瑪麗蓮打來，接電話的是他的妻子積琪蓮，但積琪蓮對此更多的是擔心，而不是嫉妒。她對約翰的浪蕩生活一向睜一隻眼閉一隻眼，甚至還告誡過兩兄弟不要與瑪麗蓮在一起鬼混，因為她認為瑪麗蓮「遲早會自殺」。

1961 年感恩節前不久，約翰·甘迺迪前往洛杉磯參加籌款晚宴，有人看到他在晚會上與瑪麗蓮交談，並一同在勞福德家共度了一段時光。勞福德家自 1961 年 11 月開始，就遭到私家偵探弗雷德·奧塔什和伯尼·斯賓德爾的竊聽。有些傳記作家聲稱，竊聽是卡車司機工會主席吉米·霍法（Jimmy Hoffa）安排的，因為鮑勃·甘迺迪正在猛烈打擊工會和黑手黨之間的相互勾結，所以他要收集甘迺迪行為不端的證據，以求自保。也有人說是喬·迪馬喬僱用了奧塔什，還有人說是黑手黨、聯邦調查局或中央情報局佈置的竊聽任務。奧塔什曾是警察，是洛杉磯知名的私家偵探，常有荷里活明星僱他來掩蓋或調查醜聞。1954 年的「闖錯門事件」（Wrong Door Raid）中就有他的身影。奧塔什的助手在聽竊聽錄音時，聽到了瑪麗蓮和約翰·甘迺迪做愛的聲音，奧塔什的一名不願透露姓名的夥伴在接受我的採訪時表示，他也聽到了相同的聲音。

12 月初，瑪麗蓮飛往紐約，在社交名媛菲菲·菲爾（Fifi Fell）的家庭聚會上與約翰·甘迺迪會面。紐約的富豪們與其他任何人一樣，都渴望見她一面。但由於與甘迺迪缺乏

安全感的關係，法蘭的忽冷忽熱，再加上阿瑟‧米勒另尋新歡，這些事情都令她感到難受。從菲爾家的派對回來後，她連著三天都在大量服藥。過量用藥似乎與上述個人問題有關，但格林森確信，其根源有二：一來是瑪麗蓮將戀父情結轉移到了他身上，二來是瑪麗蓮經常抱怨二十世紀霍士和她的朋友，令他不勝其煩。

我們不知道是誰發現了過量用藥的瑪麗蓮，可能是經常與她在一起的格洛麗亞‧洛弗爾或帕特麗夏‧紐科姆，也可能是其他尋找她的人（格洛麗亞‧羅曼諾夫說，瑪麗蓮所有的親密朋友都曾在她過量服藥後將她從鬼門關拉回來）。恍惚中，瑪麗蓮或許給拉爾夫‧格林森打了電話，格林森住在聖莫尼卡，距離多西尼大道公寓大約 20 分鐘的路程。事實上，過量服藥可能也是一種尋求幫助、獲得關注的方式，這種情形在重度抑鬱症患者中並不罕見。

按照瑪麗蓮的狀況，原本是需要住院治療的，但拉爾夫‧格林森擔心限制自由可能會讓她回想起在佩恩‧惠特尼診所的經歷，產生自殺的念頭，於是拉爾夫便讓她在自己家中接受治療。他請了護士 24 小時照看瑪麗蓮，同時還派恩格爾伯格每天到她家給她注射維生素，尤其是 B12，並逐步減少戊巴比妥鈉的劑量。或許他給瑪麗蓮換了種藥，這是常規的戒藥方法，可以減少致命的戒斷症狀。瑪麗蓮很快恢復了，但格林森和瑪麗蓮之間的矛盾才剛剛開始。

當時的人們認為，格林森接收瑪麗蓮是件很有勇氣的事。由於瑪麗蓮多次嘗試自殺，許多心理醫生都不願對她進行治療。患者自殺，尤其是如此著名的患者自殺，可能會毀掉一個心理醫生的職業生涯。但格林森喜歡醫治名人，他曾醫治過許多著名演員，包括法蘭‧仙納杜拉和慧雲‧李。他有關心理醫生和患者關係的理論使他在精神分析學家中名聲大噪。他在學術期刊和 1978 年出版的《精神分析探索》（*Explorations in Psychoanalysis*）一書中發表了這些理論，《精神分析探索》曾被認為是這一領域的權威著作。

最近，有傳記作家指稱格林森曾與瑪麗蓮發生過性關係。然而他的理論立場還有他對瑪麗蓮的反應都證明事實並非如此。在分析論文中，格林森嚴厲譴責病人和心理醫生發生性行為。在一篇關於移情的論文中，他批評了那些任由反移情泛濫而「不自控」的心理醫生。他認為，心理醫生既要做到置身事外，又要做到換位思考，要在兩個角色之間不斷調整轉換。他在一篇關於「工作聯盟」（Working Alliance）的論文中寫道，這是一種「理

性、與性無關、非攻擊性的移情現象」。他批評了所謂的「矯正情緒體驗」療法,並指出,必要的「移情神經症」應挫敗患者的慾望。也許瑪麗蓮曾試圖引誘他,但他拒絕了。這就是他在論文《關於心理治療中藥物的使用》(*The Use of Drugs in Psychotherapy*)中表達的觀點。

1961 和 1962 年,瑪麗蓮的強烈移情給格林森帶來了沉重的負擔。如果他惹她不高興了,她就會對此糾纏不休,經常威脅自殺,或是深夜來電。格林森很容易就會惹惱瑪麗蓮,尤其是他還批評瑪麗蓮對待他人神經過敏。瑪麗蓮不僅抱怨那些「折磨」她的人,對那些不合己意的人也是喋喋不休。另一方面,她對有些人過分崇拜,不允許格林森批評他們,比如她的第一任養父韋恩·博倫德和格雷絲·戈達德的姨媽安娜·勞爾。在瑪麗蓮的童年時代,勞爾對她的影響很大。

這時,格林森認定,比他小 16 歲的瑪麗蓮其實就是一個年少無知的流浪兒,行事不負責任,時常亂發脾氣。在他撰寫的一篇關於藥物的論文中,他提到他的病人將自己暴露於性病的威脅之下,這種行為無異於自我毀滅,顯然他說的就是瑪麗蓮。在 1961 年 11 月 16 日的一次電台講座中,格林森批評了他所有的失眠症患者,其中就包括瑪麗蓮。他說,這些患者都是「嬰兒」,「他們越是幼稚,就越退化,越致命,越容易自我毀滅」。

由於經常給瑪麗蓮看病,導致格林森勞累過度。此前,他的心臟病曾發作過,於是不得不減少接診,但他仍然在加州大學洛杉磯分校教課,負責心理醫生的培訓,還在美國公民自由聯盟董事會任職。瑪麗蓮無止境的要求有可能奪走他的生命。格林森在給瑪麗安娜·克里斯等人的信中提到瑪麗蓮時語氣沮喪,因為瑪麗蓮不分時候地打電話給他,威脅要自殺,隨後情緒就平靜下來,緊接著會再次爆發。他告訴克里斯說:「我現在就像是心理治療的囚犯,這種治療對她而言是正確的,但對我個人來說簡直就是一種折磨。」

瑪麗蓮曾讓全國最著名的表演老師屈服於她,就連全國最著名的運動員和劇作家也「難逃此劫」。現在她面對的是著名的心理分析師格林森,後者聰明絕頂,而瑪麗蓮也毫不遜色。我猜測在治療期間他們肯定很喜歡進行智力較量,因為瑪麗蓮一方面接受格林森的「工作聯盟」,另一方面又心懷抗拒,她可能在潛意識裏試圖維持兩人之間相互依賴的關係,以便掌握控制權。格林森的學生兼同事約書亞·霍夫斯(Joshua Hoffs)告訴我,在長期治療期間,兩人可能聊過哲學、文學和心理分析理論等話題。

1961 年 12 月，格林森在給安娜・佛洛伊德的一封信中稱瑪麗蓮為邊緣型偏執精神分裂症患者。然而，根據治療情況，很難將瑪麗蓮歸入某一類病症。她頻繁地做噩夢，內心藏有怪獸等，是多種心理疾病的綜合症狀。事實上，「邊緣」可能意味著某人的症狀在多種病症之間搖擺，尚未被完全劃分為帶有危險後果的疾病，比如充滿操縱行為的特殊人格障礙。此外，對精神分析持懷疑態度的拉爾夫・羅伯茨和魯珀特・艾倫都聲稱，瑪麗蓮曾告訴過他們，她對格林森講的故事純屬虛構。

　　接受格林森治療的一段時間裏，她曾反覆做過一個夢：黎明時分，她在墓地裏狂奔，瘋狂地尋找逃生之路。她把這個夢描述得活靈活現，提到了夢中高大的墓碑，以及帶露水的草打在腳上的感覺，但她沒能成功逃離墓地。這個夢似乎在暗示瑪麗蓮試圖從死亡中逃離，她經常把死亡看作痛苦生活的一種解脫。這個夢也可能是對格林森的一種警告，說明他的治療無效。有一次，格林森試圖說服瑪麗蓮停藥，問她「是選擇藥還是選擇我」。她回答說，藥物讓她感覺到「子宮般的溫熱和墳墓般的冰冷」。

　　事實上，格林森認為她的自我太過虛弱，所以無法進行分析，他只能試圖幫助她獲得足夠強烈的自我感覺，然後再進行分析，這就要求瑪麗蓮去深入探究她自己的過去。因此在治療期間，格林森讓她端坐著，而不是躺在沙發上，他要和瑪麗蓮進行眼神交流，幫她保持專注。根據他在論文中提及的兩人之間的互動情況，實際上他對瑪麗蓮使用了自創的心理分析方法。

　　然而，把瑪麗蓮帶回家治療時，他似乎並沒有意識到他正在重複他人已經做過的事情——卡格爾一家、卓可夫、羅斯滕和斯特拉斯伯格都曾帶瑪麗蓮融入他們的家庭，所以格林森這麼做並不是獨一無二的。融入治療師的家庭可能是治療的一部分，這種方式能夠無休止地幫她回顧童年的寄養生活，通過融入更好的家庭生活來轉移以往家庭對她的負面影響。瑪麗蓮覺得周圍的每個人都在操縱她，就像有藥癮的人經常認為身邊每個人都是密謀傷害自己的共犯一樣。格林森意識到她是藥癮者，所以想幫她擺脫一切消極的友誼關係，這是一種治療藥癮的常用方法。他說，瑪麗蓮有受虐傾向，她會故意激別人「來虐待她、利用她」。

　　格林森想讓瑪麗蓮和法蘭・仙納杜拉斷絕關係，因為法蘭也是他的病人，所以他對法蘭的病情一清二楚。1961 年 11 月，他還讓瑪麗蓮和拉爾夫・羅伯茨不再來往，因為他

認為，羅伯茨是個愛喝伏特加的酒鬼，很可能會慫恿瑪麗蓮酗酒。此外，他也想讓瑪麗蓮擺脫斯特拉斯伯格夫婦。這種做法也許是對的，因為即使是溫柔的諾曼·羅斯滕也不信任這些人，他覺得這些人試圖取代格林森在瑪麗蓮生命中的角色。

然而，瑪麗蓮患有妄想症是有現實原因的，很多人確實都在利用她：她的紐約律師亞倫·弗羅施挪用她的資金；瑪喬麗·斯坦格爾（Marjorie Stengel）工作太不稱職，只能被解僱；聯邦調查局仍在跟蹤瑪麗蓮，她對此心知肚明；喬·迪馬喬經常派私家偵探來監視她……因此格林森也知道她的抱怨並非都是無緣無故的妄想。格林森曾對他的另一位患者、電影明星簡妮絲·魯爾（Janice Rule）說過，「即使一個明星非常渴望改變也無濟於事，因為靠她生活的一幫寄生蟲和剝削者們更想維持現狀」。他口中的「明星」就是瑪麗蓮。

根據格林森的說法，瑪麗蓮甚至無法忍受任何同性戀的暗示，但她自己卻多次出入於有同性戀的場合。在這些場合，她很清楚自己的性取向，但是她硬要把自己的性取向強加到別人身上，這樣很容易樹敵。格林森盡己所能地幫助她，他說：「有時候我會告訴瑪麗蓮，我們每個人都同時具有異性戀和同性戀傾向。瑪麗蓮聽完之後暴跳如雷，最後我不得不向她解釋，只不過每個人的異性戀和同性戀傾向佔比有多有少，她的異性戀傾向佔比絕對是 100%。」瑪麗蓮在對待帕特麗夏的時候非常偏執，比如要求帕特麗夏把金髮染黑。她還讓美髮師喬治·馬斯特斯把金髮染成深色，因為有人戲稱他倆是龍鳳胎。馬斯特斯稱，他把瑪麗蓮的頭髮染成了白金色，好讓她不再抱怨兩人的髮色過於相似，不過在此之前瑪麗蓮就已經要求過波爾·波特菲爾德這樣做。

瑪麗蓮在《我的故事》中說道，在與弗雷德·卡格爾戀愛之前，她曾認為自己是女同性戀。作為那個時代最偉大的性感標誌，保持自己的女人味對她來說非常重要。如果她是女同性戀，她的演藝生涯將宣告終結，她自己也會蒙受巨大的羞辱。在格林森告訴她人人都有雙性戀傾向之後，她陷入了對同性戀的恐慌之中。在她離開紐約之前，演員工作室的一位女演員在一家餐館吻了她的嘴，這讓瑪麗蓮惱羞成怒。此外，傳言稱娜塔莎·萊泰絲曾計劃在歐洲某個小報中曝光她與瑪麗蓮的戀情。

作為瑪麗蓮的治療師，格林森陷入了一種困境。在他的信中，他提到哪些人傷害了瑪麗蓮，但職業道德又不允許他指名道姓地去批評這些人。信中，格林森表示瑪麗蓮極其孤獨，如果不來治療便無所事事。瑪麗蓮也曾說自己一直孤零零地生活著，她抱怨除了格

林森以外沒有幾個朋友。這種說法是典型的藥癮者症狀，不過有時候她確實認為自己沒有朋友，只是一個形單影隻的孤兒。

在瑪麗蓮的整個成年生活中，總有人說她性冷淡。鑒於她正在接受格林森的治療，一些人認為格林森幫瑪麗蓮治好了性冷淡。要想評估這些說法的真實性，一定要考慮到當時的文化背景。1950 年代，美國社會對「慕男狂」著迷，顧名思義，「慕男狂」一定是性冷淡，因為她們無法達到性高潮，需要不停地進行性生活。如此說來，像瑪麗蓮這樣一個對性愛表現得如此開放的性感女王一定是性冷淡。在佛洛伊德學說大行其道的時代，性冷淡意味著無法達到性高潮，格林森在 1955 年的論文中也提到了這一點。1972 年，第二波女權主義運動興起，其論據（基於金賽的性學研究結果）是女性的性反應只有一個來源，那就是陰蒂。受此影響，格林森在某種程度上改變了原有立場，但他仍然認為「無法將陰道視為性器官是抑制性心理發展的表現」。

鑒於哈爾·謝弗、伊力·卡山、阿瑟·米勒等人的說法，我對瑪麗蓮的研究表明瑪麗蓮的性反應是正常的，影響她性反應的可能是子宮內膜異位症和做手術留下的疤痕組織。在採訪哈爾·謝弗時，他反覆問我：「像喬·迪馬喬這樣性慾和性能力超強的人，如果瑪麗蓮不能達到性高潮，他為什麼會不斷回到瑪麗蓮身邊？」瑪麗蓮把喬稱作「我的強擊手」，在床上也能完成「全壘打」。瑪麗蓮還說過，如果性生活是婚姻的唯一標準，她和迪馬喬肯定能天長地久。

1961 年 12 月，瑪麗蓮在公寓接受戒癮治療之後，格林森把朋友尤妮斯·穆雷（Eunice Murray）介紹給了瑪麗蓮當管家，穆雷有著豐富的護理經驗。他覺得瑪麗蓮需要有個人陪，這個人可以替他照看瑪麗蓮。許多人認為尤妮斯就是幫格林森監視瑪麗蓮的。尤妮斯曾擔任過格林森很多患者的看護人，她知道如何對付那些情緒不穩定的名人。尤妮斯是一個安靜的女人，從不張揚，她從未看過瑪麗蓮的電影，對瑪麗蓮的名氣也一無所知。12 月瑪麗蓮接受治療時，格林森帶來多位護士照看她，但是瑪麗蓮和她們都合不來，經常吵吵鬧鬧，以至於護士們都辭職了。瑪麗蓮一度對尤妮斯也非常無禮，但無論瑪麗蓮怎麼罵她，尤妮斯都能保持忍耐和冷靜。

1 月初，尤妮斯開始照顧瑪麗蓮，瑪麗蓮發現她竟然還是一位心靈手巧的裁縫，有些喜出望外。做完膽囊切除手術後，瑪麗蓮體重下降了許多，她的衣服需要裁小一點，尤妮

斯就幫她裁剪。此外，尤妮斯還是一名斯威登堡主義者，信奉的是 18 世紀瑞典科學家伊曼紐·斯威登堡（Emanuel Swedenborg）的神秘主義，這對瑪麗蓮很有吸引力，因為她仍在探索生命中其他靈性的存在。瑪麗蓮曾在比華利山莊的雷娜夫人沙龍諮詢過肌膚護理師 G·W·坎貝爾（G. W. Campbell，雷娜的丈夫），坎貝爾用他妻子發明的某種設備為瑪麗蓮的下巴做了整形。他精通哲學和宗教，曾和瑪麗蓮促膝長談。每次瑪麗蓮需要快速補充專業知識時，就打電話給他，他會給她推薦幾本書，然後她就去讀。

1961 年夏天，瑪麗蓮告訴喬·迪馬喬她想買房子，迪馬喬建議她去洛杉磯看看，那裏的房子比紐約便宜。於是 1962 年 2 月之前，尤妮斯一直在為瑪麗蓮尋找合適的房子。尤妮斯看中了布倫特伍德第五海倫娜大道上的一所房子，瑪麗蓮也很喜歡。房子中等大小，地中海西班牙風格，有點像拉爾夫·格林森的家宅。洛杉磯的房屋從建城伊始便是這種風格，包括惠特利地區的住宅。這種風格代表著洛杉磯的精神，因此瑪麗蓮非常喜歡。然而，在洛杉磯買房並不意味著她要永遠離開紐約，她依然喜歡紐約那套擁有精緻藝術風格裝飾的公寓。而她在布倫特伍德的房子則是平民風格，給人以溫暖樸實的感覺。於是她決定在洛杉磯和紐約往返工作和生活。多年來，她經常輾轉全國各地，而現在又要經常往返於兩座大城市之間，也算是躋身上流社會，加入了在各地之間頻繁往復的名流之列。

1962 年 2 月 1 日，瑪麗蓮在彼得·勞福德夫婦舉行的晚宴上見到了鮑勃·甘迺迪，晚宴是為給彼得·勞福德夫婦踐行而舉辦的，他們即將開啟遠東地區的慈善之旅。瑪麗蓮向鮑勃·甘迺迪提出了一連串尖銳的政策問題，包括民權、與古巴的關係以及原子彈等。這些問題是拉爾夫·格林森的兒子丹尼·格林森（Danny Greenson）幫她提前想好的，因為丹尼·格林森是伯克利的激進派學生。瑪麗蓮把這些問題寫在紙條上，放在錢包裏，可惜這個招數被鮑勃識破了，他有點哭笑不得。當時金·露華（Kim Novak）和妮妲梨·活（Natalie Wood）也在場，但鮑勃對瑪麗蓮更感興趣。那一周瑪麗蓮給伊西多爾·米勒和羅拔·米勒寫信說到了鮑勃，有些傳記作者據此認為，這是兩人首次見面，但我卻不敢確定。瑪麗蓮對於她與甘迺迪兄弟的關係守口如瓶，即便對密友也三緘其口。

這次晚宴兩周之後，瑪麗蓮與尤妮斯·穆雷和帕特麗夏·紐科姆一同去了墨西哥，為她在布倫特伍德的新家購置家具。在墨西哥的這幾周裏，瑪麗蓮表現出了自己愛冒險的一面，與此同時，她飽受煎熬的一面也暴露無遺。2 月 17 日，阿瑟與英格·莫拉斯成

婚，瑪麗蓮陷入了徹底的煎熬之中。根據聯邦調查局的報道，阿瑟的再婚使瑪麗蓮覺得自己是「徒有性感」。她和黑頭髮且長相英俊的何塞·博拉尼奧斯（José Bolaños）共度春宵，有人說何塞是個小白臉，有人說他是墨西哥新晉導演，還有人說他是 FBI 的密探。她還與弗雷德里克·范德比爾特·菲爾德（Frederick Vanderbilt Field）夫婦共度了一段時光。菲爾德是范德比爾特家族的後代，美國國務院曾將他告上法庭，後經審判將他羈押入獄。菲爾德在獄中待了九個月，出獄後便搬到了墨西哥城，在那裏結識了一群美國僑民。羅克斯伯里的朋友引薦他和瑪麗蓮認識，兩人一拍即合，相見恨晚。

兩人白天一同買家具，晚上則暢談政治話題。瑪麗蓮談到她強烈支持民權和黑人平等，她還很欽佩中國。除此之外，瑪麗蓮曾在給萊斯特·馬克爾的信中對菲德爾·卡斯特羅讚不絕口。綜合瑪麗蓮在政治上表現出的種種姿態，我們可以發現她的立場已經很明顯滑向左翼，遠遠超出了她與阿瑟·米勒剛結婚時的立場。在得知瑪麗蓮和菲爾德有交情之後，多年來一直監視她的 FBI 局長約翰·埃德加·胡佛（John Edgar Hoover）終於看到了下手的機會。

FBI 報告顯示，瑪麗蓮可能與菲爾德有染，雖然菲爾德的妻子大多數時間都與他們在一起。而且就在瑪麗蓮返回荷里活的同時，何塞也到了荷里活。瑪麗蓮離開墨西哥城之前，訪問了國家兒童保護研究所，給該機構的負責人開了一張 1,000 美元的支票。但是隨即她就把這張支票撕掉，重新開了一張 1 萬美元的。她可能已經和負責人討論過收養孩子的事情。瑪麗蓮利用慈善的幌子將職業與私人事務混為一談，這已經不是第一次了，好像只有這樣才能洗脫她犯下的過錯。

1962 年 3 月 5 日，在洛杉磯大使酒店舉行的金球獎頒獎典禮上，瑪麗蓮斬獲第 19 屆金球獎最受歡迎女演員獎。但是，瑪麗蓮在發表獲獎感言時語無倫次，前言不搭後語，她要麼是上台之前喝了酒，要麼就是服藥過量。她是與何塞·博拉尼奧斯一起出席的頒獎典禮，但第二天何塞就回了墨西哥。迪馬喬的傳記作者認為是迪馬喬去了一趟荷里活把何塞趕走的。頒獎典禮兩天之後，迪馬喬幫瑪麗蓮搬進了布倫特伍德的新家。又過了兩周後，3 月 24 日，瑪麗蓮再次與約翰·甘迺迪約會，這次的約會地點是賓夕法尼亞州的冰·哥羅士比（Bing Crosby）的牧場。半夜，瑪麗蓮突然打電話給拉爾夫·羅伯茨，向他諮詢脊柱的問題，然後她把電話給了背部有舊傷的甘迺迪，讓他直接和羅伯茨談。

3 月和 4 月，瑪麗蓮在荷里活與南奈利·約翰遜會面，他正在創作翻拍自《好妻子》的《愛是妥協》的劇本，為了履行與二十世紀霍士的合同義務，瑪麗蓮已經同意出演這部電影。兩人會面後，約翰遜一改對瑪麗蓮的負面評價。在早期兩人合作《願嫁金龜婿》和《驚鳳攀龍》時，約翰遜非常討厭瑪麗蓮，他根據瑪麗蓮的生活創作了《驚鳳攀龍》，但是瑪麗蓮卻拒絕出演。他不再像以前那樣用低俗的詞語來形容她，現在他覺得瑪麗蓮聰明伶俐，直覺靈敏。兩人就這部電影達成了共識，晚上還一起喝了香檳，約翰遜聲稱和瑪麗蓮「度過了最美妙的三個小時」。他被瑪麗蓮的熱情和智慧折服了。

　　但拍這部電影有個大問題，而瑪麗蓮也許早就意識到了，那就是霍士指派喬治·丘克來導演該片，在拍攝《讓我們相愛吧》時，他和瑪麗蓮就結下了梁子。喬治·丘克不想拍，但又不得不拍，因為他欠二十世紀霍士一部電影。瑪麗蓮很喜歡南奈利·約翰遜的劇本，她以為丘克不會修改，但是根據合同規定，瑪麗蓮並沒有審核劇本的權利，所以，就算丘克修改了劇本，她也不能向霍士高管申訴。果然，丘克找來編劇沃爾特·伯恩斯坦（Walter Bernstein）對劇本進行了大量的修改。拍攝期間，瑪麗蓮不斷在晚上收到新劇本，導致第二天她不得不重新背台詞，這情形簡直就和當年拍攝《亂點鴛鴦譜》一模一樣。

　　更糟糕的是，霍士本身也是一團亂麻。扎努克離職了，巴迪·阿德勒去世了，斯皮羅斯·斯庫拉斯引薦的新主管彼得·列維斯（Peter Levathes）之前是廣告公司的主管，在運營電影製片廠方面經驗不足。根據資深作家和電影製片人大衛·布朗的說法，列維斯看不慣片場那些「電影大咖們的要求和脾氣」，而他本身患有偏頭痛，經常大發雷霆。霍士的盈利持續縮水，雪上加霜的是，在羅馬拍攝的由伊莉莎伯·泰萊主演的《埃及妖后》（Cleopatra）預算超支數百萬美元。此時霍士已經變賣了外景場地，而在那塊場地上，只有《愛是妥協》這一部電影正在拍攝當中。霍士高管們對泰萊一再縱容，儘管她比瑪麗蓮還難對付。霍士前途未卜，高管們驚慌失措，在他們看來，霍士的生死全然取決於瑪麗蓮是否及時出現在片場。但自從瑪麗蓮成名以來，她就養成了不守時的習慣。

　　列維斯解僱了經驗豐富的製片人大衛·布朗，並請來亨利·溫斯坦（Henry T. Weinstein）取而代之，但是亨利·溫斯坦此前只參與製作過一部電影。溫斯坦和格林森是舊友，格林森通過自己的妹夫，也就是瑪麗蓮的經紀人米奇·魯丁（Milton (Mickey) Rudin）推薦溫斯坦擔任製片。溫斯坦性情溫和，不會輕易和霍士高管們發生衝突。讓瑪

麗蓮按時拍攝是工作室主管的首要考慮，格林森承諾他和溫斯坦可以讓瑪麗蓮按時到片場。於是，另一個圍繞著瑪麗蓮的關係網形成了，那就是格林森、溫斯坦和魯丁，背後則是法蘭‧仙納杜拉、帕特麗夏‧紐科姆和甘迺迪兄弟。

丘克對瑪麗蓮在拍攝《讓我們相愛吧》時的行為非常不滿，為了公報私仇，丘克想要在這次拍攝時削弱瑪麗蓮的地位，他下定決心這次不能再讓瑪麗蓮控制他了。4 月 23 日，電影開拍時，瑪麗蓮卻病倒了，患上了嚴重的鼻炎，而且還發起了高燒，可能是因為在墨西哥感染上了病毒。經醫生診斷，即便她服用大量的抗生素並臥床靜養，也需要幾個月才能恢復。因此醫生建議推遲拍攝，但是霍士主管不相信她病情這麼嚴重，儘管霍士官方醫生李‧西格爾也做出了同樣的診斷。霍士在報紙上爆出瑪麗蓮裝病的消息，並執意要開拍。西格爾建議他們每天中午前後開始拍攝，這樣瑪麗蓮便可以得到足夠的休息，但霍士方面置若罔聞。他們定於每天早上 7 點開始拍攝，並要求瑪麗蓮準時到場。為了趕上拍攝時間，瑪麗蓮不得不凌晨 5 點鐘就起床。

瑪麗蓮盡力準時到場，一方面是為了履行對霍士的承諾，另一方面是為了取悅格林森。有些傳記作者聲稱，為了能讓瑪麗蓮按時拍攝，李‧西格爾給她注射了安非他命與維生素，但這些說法的真實性值得商榷。西格爾的確給她注射了維生素 B12，這是常見的提供能量的方法，特別是瑪麗蓮經常貧血。即便西格爾不給她注射，她也可以輕易找到別的醫生這樣做。

此時，格林森正準備去歐洲度假。他的妻子 2 月份時患上了輕度中風，他想去奧地利看望岳父一家。此外，他還要在以色列召開的一次國際會議上發表一篇論文，他被瑪麗蓮打擾得疲憊不堪，亟須休息。2 月和 3 月，瑪麗蓮的病情有所好轉，格林森覺得自己離開幾周，瑪麗蓮應該會平安無事。一天晚上，瑪麗蓮拿著一枚白衣騎士的象棋棋子，在燈光下久久凝視，那是她從墨西哥買來的。這枚棋子提醒著她，她想讓格林森當她的守護人，並且她把這枚棋子當成護身符隨身攜帶，參加了約翰‧甘迺迪的生日慶典，以及 5 月 19 日在麥迪遜廣場花園舉行的民主黨籌款集會。

由於生病，瑪麗蓮缺席了《愛是妥協》前兩周的拍攝（4 月 23 日至 5 月 11 日），但格林森依然於 5 月 10 日飛往歐洲。他留下囑托，如果瑪麗蓮有事，讓她聯繫他的好友、心理專家米爾頓‧韋克斯勒（Milton Wexler）。格林森離開之後，瑪麗蓮似乎有所恢復，就

像一個孝順的女兒，在父親離開時謹遵他的囑咐。5月14日至5月16日，瑪麗蓮出現在片場。但是5月17日，她飛往紐約為甘迺迪的生日宴會獻唱，而這次獻唱最終演變成了一場悲劇。

宴會上群星閃耀，瑪麗亞‧卡拉絲（Maria Callas）、哈里‧貝拉方特（Harry Belafonte）、吉米‧杜蘭特（James Durante）、佩姬‧李、艾拉‧費茲潔拉和黛安‧卡羅爾（Diahann Carroll）都參加了表演，米爾頓‧伯利（Milton Berle）擔任主持。瑪麗蓮原以為已經得到了霍士高管的許可，但是並沒有，所以得知她出席後，霍士方面感到非常憤怒，認為這是一種幼稚的叛逆行為。他們不明白，瑪麗蓮明明因病缺席了兩周的拍攝，為何還能神采奕奕地去參加生日宴會。

無論霍士許可與否，瑪麗蓮都做了精心的準備。她曾向活動策劃人承諾會保持低調，但她食言了，荷里活設計師讓‧路易斯為她量身打造了一件特別的長裙。這是一件裸色的露背薄禮服，在乳房和隱私部位的位置綴滿了閃閃發光的萊茵石。當然，這種禮服並不完全是首次亮相，瑪蓮‧德烈治參加夜店表演的時候，讓‧路易斯也為她設計過類似的晚禮服，除此之外，瑪麗蓮在《熱情如火》中也穿過類似的衣服，片中她和女子樂團一起在酒店的夜總會演出。

這件衣服很有欺騙性，在普通燈光的照射下，感覺瑪麗蓮的身體在衣服下面若隱若現。民主黨婦女委員會的一名成員在後台找到瑪麗蓮，檢查她的衣著是否得體，看到衣服確實能遮住她的身體之後才放心。在更衣室裏，衣服看起來並不那麼暴露，但是在舞台燈光的效果下，裸色面料便隱而不見，只剩下那些萊茵石了。「鼠幫」的成員之一彼得‧勞福德在介紹瑪麗蓮時開她的玩笑，說她穿衣品味欠佳，還提到她經常遲到，劇組的人對此早已見怪不怪。但是這次演出瑪麗蓮竟然也未能按時上台，最後，主持人開玩笑地說道，有請「姍姍來遲的瑪麗蓮‧夢露」登場時，瑪麗蓮才終於出場，她像一個藝伎女孩一樣邁著小碎步跑到麥克風前，因為她的衣服實在是太緊了。她身披一條白色的貂皮披肩，如同以往在宴會和首映式上一樣，她的舉止挑逗性十足，先是把披肩丟給勞福德，然後搖曳著走向麥克風。她輕輕地彈了一下麥克風，凝視著人群，然後唱起了無伴奏版的《祝你生日快樂》（*Happy Birthday to You*），聲音緩慢而性感。那一刻，她似乎迷失在自己的情慾中，慢慢地用雙手撫過身體，從臀部直到乳房。而後，她又以《最好的時光》

（*Thanks for the Memory*）的旋律唱了另一首慢歌，歌詞是為甘迺迪生日專門改寫的，感謝他作為總統所做的一切。然後她突然變了歡快的調子，帶領觀眾齊唱生日快樂歌，雙臂上下揮動。此時，她的活躍似乎有些異常。

為什麼瑪麗蓮會有如此表現呢？這次的表演被批為庸俗乏味，約翰·甘迺迪也因此和瑪麗蓮分道揚鑣。第二天多蘿西·基爾加倫在專欄中寫道，瑪麗蓮似乎是當著 400 萬觀眾的面（電視直播了此次宴會）與總統調情。一些作家認為她是為了向阿瑟·米勒炫耀，因為米勒的父親伊西多爾·米勒和她一起參加了宴會。還有另一種可能，就是瑪麗蓮在向阿瑟的新婚妻子英格·莫拉斯示威，莫拉斯是一個嚴肅陰沉的歐洲知識分子，沒有絲毫性感可言。前一周，阿瑟夫婦出席了白宮接見法國文化部部長安德烈·馬爾羅（André Malraux）的宴會，當時兩人就坐在積琪蓮·甘迺迪旁邊。

也許是積琪蓮·甘迺迪刺激了瑪麗蓮，所以她才在生日宴會上以此形象示人。2 月份，也就是生日宴會三個月前，積琪蓮出現在一檔介紹白宮的電視節目當中，當時的白宮在積琪蓮的裝繕之後煥然一新，精心修飾的白宮與生日慶典上瑪麗蓮媚俗的形象形成了鮮明的對比。在節目上，積琪蓮穿著一件端莊得體的亞麻布料的衣服，瑪麗蓮拙劣地模仿著積琪蓮的穿衣風格。那天早上，瑪麗蓮請積琪蓮的美髮師肯尼斯·巴特爾給她做髮型，他為瑪麗蓮設計的是蓬鬆式髮型，臉頰左側的一縷頭髮向後翻。而在白宮的電視節目中，積琪蓮正是這個髮型。此外，積琪蓮小女孩似的聲音和瑪麗蓮很像，甚至說話的音調變化也如出一轍。

在節目中，積琪蓮眼中看起來帶有一絲不自信，而瑪麗蓮的眼裏則充滿了恐懼。瑪麗蓮似乎就是想借此次生日宴會給積琪蓮一個下馬威，向她宣示自己才是甘迺迪的夢中情人。另一方面，帕特麗夏·甘迺迪·勞福德等人認為，瑪麗蓮想把這次表演變成一個笑話，一部包含「瑪麗蓮·夢露」性感形象的諷刺劇。為了避免發生不愉快，積琪蓮沒有參加此次宴會。

派對一直持續到半夜 2 點，結束後，瑪麗蓮乘坐她的豪華座駕將伊西多爾·米勒送到了布魯克林的家中，隨後，拉爾夫·羅伯茨在她位於第 57 街的公寓裏給她做了按摩。因此，派對結束後，她不太可能出現在卡萊爾酒店與約翰·甘迺迪共度春宵。

約翰·甘迺迪的特別助理阿瑟·施萊辛格（Arthur M. Schlesinger Jr.）和美國駐聯合國

大使阿德萊‧史蒂文森（Adlai Stevenson II）參加了派對，兩人都被瑪麗蓮的魅力所吸引。尤其是施萊辛格，「癡迷於她的舉止和智慧，她的天真無邪和感染力」。他說：「鮑比（羅拔‧甘迺迪）和我爭相模仿瑪麗蓮，她對鮑比的模仿更為滿意，對我也很友好。」史蒂文森回憶說：「只有在突破了鮑比‧甘迺迪建立起的『強大防禦』之後才能接觸到瑪麗蓮，因為鮑比‧甘迺迪對瑪麗蓮形影相隨，就像火邊縈繞的飛蛾。」甚至尤妮斯‧穆雷也說過，在派對之後很難說清瑪麗蓮到底更喜歡甘迺迪兄弟中的哪一個。

負責保護甘迺迪的特勤局成員拉里‧紐曼（Larry Newman）告訴我，在登台之前，鮑比和瑪麗蓮在後台發生了爭執。然後他們進了更衣室，關上門，在那裏待了 15 分鐘。離開房間時，兩人各自整理了一下衣服。紐曼認為兩人是在更衣室裏發生了關係。自稱是甘迺迪兄弟理髮師的米奇‧宋（Mickey Song）曾多次在瑪麗蓮的悼念會上講述同樣的故事，說鮑比把他帶到後台去梳理瑪麗蓮的頭髮。如果這種說法屬實，那麼到 1962 年春天，瑪麗蓮已經和甘迺迪兩兄弟都產生了戀情。對於一個在寄養家庭和孤兒院長大的工薪階層女孩來說，這樣的「豐功偉績」實屬不易，但同時也容易令人飄飄然。但是，瑪麗蓮回到荷里活，回歸正常生活以後，她是否能夠在與霍士、內心的惡魔、藥癮和疾病的種種鬥爭中勝出，仍是個未知數。

抗爭與死亡
Defiance
and Death

Chapter 13

　　1962 年 5 月，瑪麗蓮和諾曼·羅斯滕一起參觀了比華利山莊的一個藝術館，當時羅斯滕正在荷里活創作劇本。瑪麗蓮買了法國藝術家普賽特（Poucette）創作的一幅油畫和奧古斯特·羅丹（Auguste Rodin）創作的一尊雕塑。油畫的名字叫《公牛》（*Le Taureau*），尺寸不大，只有 10×14 英寸。整幅畫的背景呈鮮紅色，頂部升起的黑色形狀在紅色迷霧中若隱若現，一頭黑色公牛則佔據了左下角的位置。憤怒似乎是這幅畫的主題，公牛擋住了前往一座魔法之城（或一群可怖人物）的道路——城市和人物用迷霧中的一些模糊不清的形狀來暗指。雕塑則是羅丹的原創作品《擁抱》（*Embrace*），諾曼說這尊男女相擁的雕塑表達了熱烈的情感，不過有種威脅的意味——男人的姿勢很兇狠，像是在掠奪，幾近邪惡；女人則很無辜，完全被動，更有人情味。不過，自從買了這兩件藝術品，瑪麗蓮的情緒就從欣喜異常變成了悶悶不樂。她堅持要把雕塑帶到拉爾夫·格林森家，展示給他看。到他家之後，瑪麗蓮有些來者不善：「這雕塑是想表達什麼意思？那個男人是在玩弄女人嗎？還是說這根本就是個贋品？」

　　喬·迪馬喬、法蘭·仙納杜拉、約翰·甘迺迪和鮑勃·甘迺迪——那個時代最有名的男性全都拜倒在瑪麗蓮的石榴裙下。但她對他們來說又算什麼呢？諾曼認為瑪麗蓮

關於雕塑的問題涉及了愛情危險的一面。「愛情既溫柔又殘暴，如果愛情真的存在，它又是什麼樣的？如何感受？如何認識？又該如何免受其害？」1962 年春，甚至在更早的時候，瑪麗蓮雖然有自由性愛的傾向，但又感覺自己深受男人的傷害，她有時覺得自己對他們而言只不過是「一塊肉」。她向彼得‧勞福德的經理米爾頓‧埃賓斯（Milton Ebbins）表達了對男人的憤怒之情，埃賓斯對她說：「瑪麗蓮，每個人都愛你。」她卻回答說：「只有那些在陽台上自慰的人才是真的愛我。」

普賽特的畫作表達出了瑪麗蓮的憤怒。我們可以認為公牛代表了瑪麗蓮內心的怪物，怪物之所以誕生，是因為她從小就缺少父母的關愛，並且兒時遭遇過性侵，還有那些利用她的荷里活男人。公牛象徵著瑪麗蓮人生中的重大問題，她能找到自己的方式去越過畫中的黑色公牛，到達頂端被魔法籠罩的城嗎？紅霧中的形狀是死屍嗎？還是她夢中墓地裏的孤魂野鬼？還是代表了她流產的胎兒？她是不是因為在兒時犯下了不可原諒的罪而被上帝懲罰？

5 月 20 日星期日，瑪麗蓮抱著大獲全勝的心情離開甘迺迪的生日宴會，回到荷里活，她用出人意料的方式吸引了整個國家的注意。她決心完成《愛是妥協》的拍攝，反擊那些負面評價。她要向世界證明，即便已經年近 35 歲，但她風華依舊。三天後，也就是5 月 23 日，瑪麗蓮拍攝了游泳池的一場戲，她脫下了泳衣，裸體出鏡。這種做法非常大膽，實際上是把她在甘迺迪生日宴會中近乎裸體的形象進一步發揮到了極致。在羅馬拍攝《埃及妖后》的幾個月裏，伊莉莎伯‧泰萊就是瑪麗蓮的剋星，她曾拍過一場令人浮想聯翩的半裸沐浴戲，劇照登上了各大報紙，她穿著裸色緊身連衣褲，身體的線條在照片中顯而易見。相比之下，瑪麗蓮全裸出鏡則更為大膽。

自從一年前接受膽囊手術以來，瑪麗蓮堅持高蛋白、低澱粉的飲食習慣，體重驟減，現在的她身材也很苗條勻稱。在這場泳池戲中，她採用了狗刨式泳姿，然後在穿浴袍時還做了一個脫衣的挑逗動作。報紙大肆報道了瑪麗蓮如此明目張膽的行為，年輕的攝影師勞倫斯‧席勒（Lawrence Schiller）還拍攝了一組照片，根據他的說法，之所以要拍這組照片，是因為他和帕特麗夏‧紐科姆以及瑪麗蓮進行了一次談話，討論如何讓瑪麗蓮取代伊莉莎伯‧泰萊登上雜誌封面。最後他們想到了用泳池戲中的裸體照。帕特麗夏認為不妥，但瑪麗蓮堅持這樣做。席勒發現瑪麗蓮是一位精明的女商人，知道如何推銷自己。那

一周剩下的幾天裏，瑪麗蓮都在片場，做好了隨時拍攝的準備。

接下來的星期一，也就是 5 月 28 日，瑪麗蓮又發起了高燒，但她挺了過去，而且周五還工作了一整天。不過，到了這時，無論她怎麼表現，丘克和列維斯對她的憤怒之情都絲毫不減，因為瑪麗蓮錯過了前兩周的拍攝，而且還背著他們參加了甘迺迪的生日宴會。此外，丘克還說瑪麗蓮的演技差強人意，不過他可能沒說實話。然而丘克和列維斯沒有注意到，在瑪麗蓮拍戲的十天裏，她大部分的戲份都已經拍攝完成了。

瑪麗蓮以全新形象出現在了《愛是妥協》中，但丘克和霍士的高管正在氣頭上，對此完全視而不見。在影片中，瑪麗蓮飾演 30 歲出頭的艾倫・阿登（Ellen Arden），她是兩個孩子的母親。這個角色的行為很有戲劇張力，她離開了自己的丈夫，與另一個男人在一座孤島上度過了五年，然後又回到了前夫身邊，而此時前夫剛剛再婚。不過這個角色同時也是成熟、有尊嚴的，既像是嘉麗絲・姬莉，又像是性感的瑪麗蓮。這種新的人物設定在電影的一些鏡頭中表現得很明顯，幾年後，幾位電影製片人在霍士的影片庫中發現了這些鏡頭，重新編輯後將其加入到最終版本中。《亂點鴛鴦譜》中的洛塞琳有著成熟瑪麗蓮的影子，而洛塞琳和艾倫都反映了瑪麗蓮 1959 年在演員工作室演出時打下的基本功。她正一步步地變成自己夢寐以求想要成為的戲劇女演員。

6 月 1 日是瑪麗蓮的生日。一般情況下，霍士都會給旗下的大明星精心安排一場生日派對，但這一年卻沒有人理會瑪麗蓮。拍攝《埃及妖后》使得霍士瀕臨破產，對於伊莉莎伯・泰萊的惡劣行為，他們已是百般忍耐，所以他們擔心瑪麗蓮也會造成類似的財務超支情況。在他們看來，泰萊是一位玉女，從小就在美高梅演出，深得所有人的喜歡，而瑪麗蓮只是公司旗下的一名「蕩婦」，每到職業生涯的關鍵節點總是與公司作對。他們討厭保拉・斯特拉斯伯格，因為此時保拉重新開始指導瑪麗蓮。只有瑪麗蓮的替身為她買了生日蛋糕和香檳。那天拍攝結束時，演職人員和工作人員齊唱生日快樂歌，而後瑪麗蓮切了蛋糕。丘克和霍士高管沒有一個人到場，這是一種莫大的輕視。

當晚，瑪麗蓮在洛杉磯天使隊的棒球比賽中開球，為肌肉萎縮症協會籌款。寒夜降臨，又起了霧淞，瑪麗蓮回家時體溫居高不下，她瑟瑟發抖，開始發燒。第二天，瑪麗蓮徹底病倒了，她給格林森家打電話，於是格林森的孩子們前去探望她。他們發現瑪麗蓮蜷縮在昏暗臥室的床上，說話斷斷續續，上氣不接下氣：她說自己太醜了，所以沒人愛，

每個人都在利用她，這樣的人生毫無意義。他們打電話給格林森的助手米爾頓·韋克斯勒，然後米爾頓去看望了她。米爾頓扔掉床頭櫃上的許多處方藥瓶，然後揚長而去。帕特麗夏·紐科姆隨後帶著處方藥來到瑪麗蓮家，供瑪麗蓮服用了幾天，而她自己就睡在瑪麗蓮的床腳下。尤妮斯把食物放在臥室門外，供兩人食用。

究竟發生了什麼事？瑪麗蓮為什麼會在 5 月 28 日和 6 月 2 日這兩天崩潰？主要是因為她與甘迺迪兄弟的關係急轉直下。那年春天，W·J·韋瑟比最後一次採訪瑪麗蓮，她說自己正在秘密約會一位著名政客，雖然他有家室，但她還是有可能會嫁給他。記者之間流傳著很多瑪麗蓮和甘迺迪的風流韻事，韋瑟比推測這只是其中之一。韋瑟比擔心甘迺迪兄弟早晚會甩了她，因為兩人都熱心於政治且忠於家人，不可能和她結婚。

韋瑟比的擔心成了現實。5 月 24 日，瑪麗蓮從生日宴會回到荷里活幾天後，她打進白宮的電話線被切斷了。彼得·勞福德告訴她，總統將不再見她。根據帕特麗夏·勞福德·斯圖爾特的說法，約翰·甘迺迪在分手時十分決絕。「有人告訴她，她再也不能和總統說話了，她也不會成為第一夫人，約翰甚至都沒認真地把她當作情人來對待。『瑪麗蓮，你聽好，』彼得說，『你只不過是約翰眾多性伴侶中的一個。』」

有一個周末，瑪麗蓮與法蘭·仙納杜拉進行了交談，在此之前她連續幾天試著聯繫他卻聯繫不到。法蘭對甘迺迪兄弟出言刻薄，因為 2 月份的時候，約翰·埃德加·胡佛告訴鮑勃·甘迺迪，FBI 發現法蘭與山姆·吉安卡納（Sam Giancana）交好，然後甘迺迪兄弟就與他斷絕了關係。鮑勃作為司法部長，正在全力打擊黑手黨和吉安卡納，他不允許自己的朋友同時也是黑手黨領袖的朋友。儘管 1960 年法蘭曾幫助約翰·甘迺迪競選美國總統，但他再也無法與甘迺迪兄弟來往了。鑒於甘迺迪兄弟對法蘭的翻臉無情，瑪麗蓮擔心他們會同樣絕情地與自己斷絕關係。她一直害怕被遺棄，這次尤其害怕。

除了和甘迺迪兄弟的問題，瑪麗蓮還必須應付跟霍士的矛盾，當時霍士威脅要解僱她。此外，丘克導演也還是一如既往的不可理喻，他和沃爾特·伯恩斯坦不斷改寫《愛是妥協》中的對白，直到深夜才把定稿交給瑪麗蓮，還妄圖讓她在第二天早上拍攝之前就記住，但這對她而言幾乎是不可能完成的任務。為了報復瑪麗蓮在拍攝《讓我們相愛吧》時要求進行不必要的重拍，丘克對《愛是妥協》也要求進行不必要的重拍，這一點從霍士的存檔鏡頭中可以看到。

瑪麗蓮讓尤妮斯·穆雷打電話給遠在歐洲的格林森。自從去年冬天以來，格林森就代表她與霍士進行談判。為了節省開支，許多明星都會讓律師同時擔任經紀人，格林森的妹夫、著名的荷里活律師米奇·魯丁從盧·沃瑟曼（Lew Wasserman）手裏接替了這一角色。而那個夏天，盧·沃瑟曼也不再擔任藝人經紀人，轉而專注於電影製作。霍士主要關心的是讓瑪麗蓮按時到達片場，格林森向魯丁、溫斯坦承諾他可以讓瑪麗蓮按時到場。6月，格林森從歐洲回來，代表瑪麗蓮與米奇·魯丁和霍士高管會面。儘管他保證可以讓瑪麗蓮做任何事情，但霍士還是在 6 月 9 日解僱了她。

為了掩蓋此事，霍士高管們加大力度宣傳瑪麗蓮的負面新聞，說她責任感缺失，總是裝病，還導致影片停拍，造成了 100 多名工作人員失業。他們甚至還暗示，瑪麗蓮就像她親生母親一樣，精神有問題。根據厄爾·威爾遜的說法，瑪麗蓮每天服用 30 粒藥。這種說法屬實嗎？格林森稱，瑪麗蓮在整個夏天的服藥量一直在減少，李·西格爾和海曼·恩格爾伯格都說他們給瑪麗蓮注射的是維生素 B12，而不是安非他命。注射維生素 B12 確實能提振人的精神，雖然不是即刻見效。

瑪麗蓮遭到解僱後躲進了自己的臥室裏，但很快又回到了公眾面前，這就是她——遭受打擊時會退縮，但最終還是會勇敢面對。為了扭轉形象，瑪麗蓮和帕特麗夏·紐科姆合力策劃了一場宣傳活動。瑪麗蓮在公眾中很有號召力，因為解僱一事甚至有粉絲寫信給霍士幫她說話。6 月底，她給伯特·斯特恩（Bert Stern）和喬治·巴里斯當模特拍了幾張照片，並向巴里斯簡短口述了自身經歷。不久後，她的訪談紀錄出現在《紅皮書》（Redbook）和《生活》兩本雜誌中。

斯特恩為她拍攝寫真是一個轉折點，因為此次拍照是全球知名的高級時裝雜誌《時尚》委託進行的。多年來，《時尚》雜誌發佈了很多柯德莉·夏萍的照片，但從未發佈過瑪麗蓮的照片。就在一個月之前，伯特·斯特恩為《時尚》雜誌拍攝了伊莉莎伯·泰萊的寫真，隨後瑪麗蓮也加入了這一行列，並且風格更為大膽。斯特恩想讓瑪麗蓮在拍照時赤身裸體，周身只圍上透明的雪紡圍巾。拍攝進行了一整晚，第二天，她就聯繫斯特恩幫她拍攝時尚寫真。他讓瑪麗蓮穿上一件優雅的黑色連衣裙，展示她瘦削的身形，證明她也可以給高級時裝做模特。《時尚》雜誌將這張照片刊登在了裸照後面。

在瑪麗蓮去世前一周刊發的《生活》雜誌中有一篇關於她的採訪，她的憤怒和理性都

在這次採訪中得到了充分的體現。瑪麗蓮責怪霍士對她不好：「我又不是在軍校，我是去表演的，不能總是被公司束手束腳。演員是感性動物，不是機器。」她談到了自己的羞怯、內心的掙扎，以及她對「美國式匆忙——毫無理由地快馬加鞭」的不悅。她不想被人視為商品，或是銷售人員。關於名聲，她說：「名聲乃身外之物，生不帶來，死不帶去，我成名已久，將來寂寂無名也無所謂，我早有心理準備。」她對於霍士不懂保留自家歷史的行為感到憤怒。「荷里活創造的財富數以億計，但你可以發現，這裏實際上並沒有什麼紀念碑或博物館……沒有人留下任何東西，他們只圖風光一時，卻不知流芳後世——我說的是那些賺得盆滿鉢滿的大佬們，而不是任勞任怨的工人們。」在採訪的文字描述中，瑪麗蓮是如此強硬且堅韌，不過在採訪錄音中，可以聽到她緊張的笑聲，好像有什麼事在困擾著她。

有一天，幸運女神終於降臨了。由於瑪麗蓮的種種壞習慣，霍士已怒不可遏，想讓麗·萊米克代替她出演艾倫·阿登一角，但迪安·馬丁表示，如果他們棄用瑪麗蓮，就拒絕出演。接下來，瑪麗蓮打電話給身在巴黎的達里爾·扎努克，因為聽說他很快就會成為下一任霍士主管，他知道與斯庫拉斯有關係的彼得·列維斯正在把霍士帶向末路。扎努克並不喜歡瑪麗蓮的演技，但知道她的票房吸引力，而金錢恰恰是他的底線，電影只要有她出演就會吸引觀眾。在瑪麗蓮職業生涯的大部分時間裏，扎努克都是她的剋星，現在反倒成了她的救星。不到兩周的時間，她就開始與霍士商討繼續拍攝這部電影的事了，霍士提出給她 100 萬美元來完成《愛是妥協》和另一部電影。此外，霍士還提出要瑪麗蓮解僱他們深惡痛絕的保拉·斯特拉斯伯格以及帕特麗夏·紐科姆。作為交換條件，他們將使用南奈利·約翰遜的原始劇本，也就是瑪麗蓮喜歡的那個版本，並讓她的朋友讓·尼古拉斯科取代喬治·丘克導演的位置。

當年春天和夏天，鮑比·甘迺迪曾多次前往洛杉磯，視察司法部在當地的辦事處，並與製片人傑里·沃爾德（Jerry Wald）商討將他的書《內部敵人》（*Enemy within*）改編成電影的事，該書講述的是他調查美國卡車司機工會主席吉米·霍法的故事。然而，仲夏時節，沃爾德去世了，電影也就此胎死腹中。

1962 年 6 月 26 日，瑪麗蓮參加了在彼得的海濱別墅舉行的派對，鮑比也在場。在此之前，已經有人看到了他們兩人在一起。記者詹姆斯·培根說兩人的關係持續了很長

一段時間，但瑪麗蓮卻從未提起過。魯珀特・艾倫說，瑪麗蓮自欺欺人地以為鮑比會娶她。珍妮・馬丁和安妮・卡格爾也意識到了這一點，此外還有亨利・溫斯坦、娜塔莉・特朗迪（Natalie Trundy）、瑪麗蓮在 MCA 的經紀人喬治・查辛（George Chasin）、山姆・吉安卡納的女朋友菲麗絲・麥克奎爾（Phyllis McGuire）、老約瑟夫（喬）・甘迺迪（Joseph Patrick "Joe" Kennedy）的長期情婦珍妮特・德・羅西爾斯（Janet Des Rosiers）以及彼得・勞福德的母親梅・勞福德夫人（Lady May Lawford）。彼得・勞福德的鄰居彼得・戴伊（Peter Dye）、林恩・謝爾曼（Lynn Sherman）和沃德・伍德（Ward Wood）也都知道這件事，還有他的密友莫莉・鄧恩（Molly Dunne）、喬治・杜爾戈姆（George "Bullets" Durgom）和米爾頓・埃賓斯。瑪麗蓮去世時，厄爾・威爾遜表示她只和約翰・甘迺迪有私情，但 1976 年，在他撰寫的法蘭的傳記中，他寫道：「之前由於種種限制，我無法揭露約翰和鮑比分享瑪麗蓮・夢露以及其他女孩的事實，現在我可以知無不言了。」1976 年，甘迺迪兄弟雙雙遭到暗殺。

哈里・霍爾（Harry Hall）是喬・迪馬喬的密友，他是一個「聰明人」，同時也是 FBI 的線人，他說瑪麗蓮在去世前經常對迪馬喬失約，轉而去和鮑比・甘迺迪約會（當時迪馬喬仍在派人跟蹤她）。阿瑟・雅各布斯公司的第三經紀人邁克爾・塞爾斯曼（Michael Selsman）被派去勸說報紙報道瑪麗蓮和鮑比約會的事。瓊・格林森說她正在約會「將軍」——這是鮑比辦公室的工作人員給他起的外號，因為他有時候比較嚴屬。8 月 3 日星期五，也就是瑪麗蓮死前兩天，多蘿西・基爾加倫在她的專欄中暗示了這段關係，甚至連聖克魯斯附近牧場的老闆約翰・貝茨（John Bates）都說，每個人都知道兩人關係很親密。瑪麗蓮去世後的那個周末，鮑比是在那家牧場度過的。瑪麗蓮對一些朋友說，鮑比太柔弱了，但是彼得・勞福德在未發表的自傳手稿中寫道，她被鮑比的智慧所傾倒。1992 年，英國廣播公司的特德・蘭德雷斯（Ted Landreth）製作了一部關於瑪麗蓮死亡之謎的紀錄片，並對甘迺迪在任期間擔任記者的華盛頓新聞團成員進行了調查，問他們是否瞭解瑪麗蓮與甘迺迪的關係，大多數人都說瞭解。

甚至還有一張珍妮・甘迺迪・史密斯（Jean Kennedy Smith）寫給瑪麗蓮的紙條：「我知道你和鮑比剛結成一對！我們都認為，他再回東部時，你應該和他一起來！」甘迺迪兄弟說這是一句玩笑話，但這種解釋難以令人信服。伊內茲・梅爾森是瑪麗蓮母親的監護人和

瑪麗蓮洛杉磯莊園的遺囑執行人，她在瑪麗蓮去世後清理布倫特伍德的房子時發現了這張紙條，於是她把紙條留了下來。她說，如果鮑比競選總統，她打算用這張紙條來證明他的醜惡。伊內茲是一個很守禮節的人，她知道瑪麗蓮和甘迺迪兄弟的事，並覺得這對瑪麗蓮很不公平。

鮑比與瑪麗蓮分手是早晚的事。他是甘迺迪兄弟中最虔誠的天主教徒，雖然心地善良、充滿愛心，但在職業生涯的關鍵時刻，他寧可選擇對瑪麗蓮翻臉無情。鮑比身材很矮小，被認為是家族裏的侏儒，他純粹是憑藉意志力才能與其他兄弟為伍的。他的妻子埃塞爾（Ethel Kennedy）生養了很多孩子，是個信仰天主教的好姑娘。她通過舉辦派對來影響華盛頓的政界，活力十足、為人風趣，是一位出色的活動家。她對鮑比很有價值，鮑比愛她和他們的孩子。

之前的 12 月，喬·甘迺迪嚴重中風，永久失去了運動及語言能力，而約翰·甘迺迪又受總統職務和身體所累，所以到 1962 年，鮑比成了甘迺迪家族的實際掌權人，負責掩蓋不正當的性行為。鮑比作為司法部長，嚴厲打擊黑手黨。但他似乎不知道，或者他拒絕承認他的父親與黑手黨有瓜葛，而且 1960 年總統大選期間，正是幫派通過欺騙選民而扭轉趨勢，促成了約翰的最終當選。這樣看來，鮑比其實是在自相矛盾。

6 月中旬，瑪麗蓮似乎已從病中恢復過來。她和馬龍·白蘭度以及他最好的朋友、聰明而有趣的沃利·考克斯（Wally Cox）一起度過了一段時光，沃利在《愛是妥協》中出演配角。瑪麗蓮和勞福德一家經常見面，他們到她家去喝酒、吃飯，瑪麗蓮需要陪伴時，就直接在她家過夜。彼得永遠不會忘記瑪麗蓮因失眠闖入他們臥室的那個夜晚，他說希望瑪麗蓮能像他們夫婦一樣擁有完滿的婚姻，而實際上他們自己的婚姻卻在走向終結，但兩人非常善於在外人面前假裝恩愛。尤妮斯·穆雷在做瑪麗蓮的助手時，經常聽到瑪麗蓮和帕特麗夏·勞福德在電話裏長時間隨意地漫談。

瑪麗蓮會去參加拉爾夫·格林森（Ralph Greenson）的音樂晚會，還會監督房屋的翻修工作，並且經常打理花園，格洛麗亞·羅曼諾夫說她從沒見瑪麗蓮這麼高興過。她愛自己的房子，也喜歡向別人炫耀。她喜歡讓尤妮斯·穆雷待在身邊，這樣她就不會感到孤單了。她跟瓊·格林森越走越近，還給她辦了一個驚喜生日派對。她幾乎每個工作日都會到拉爾夫·格林森那裏接受治療。

但憤怒仍然佔據著瑪麗蓮的內心。邁克爾·塞爾斯曼受命擔任瑪麗蓮的宣傳員和聯絡員，作為帕特麗夏·紐科姆之外的第二人選。塞爾斯曼每次看到瑪麗蓮時，都能感覺到她似乎很憤怒，並且他發現瑪麗蓮心口不一，要求苛刻，給人的印象就是一個「難搞」的人物。塞爾斯曼娶了卡羅爾·林莉（Carol Lynley），林莉是霍士旗下一位冉冉升起的金髮明星，她的更衣室就在瑪麗蓮的旁邊。林莉擁有瑪麗蓮想要的一切——相愛的丈夫、戲劇女演員的名聲和孩子——她對於瑪麗蓮「荷里活王牌金髮女郎」的地位構成了威脅。林莉激起了瑪麗蓮對被人控制的恐懼，於是瑪麗蓮對她的丈夫下手了，因為塞爾斯曼還很年輕而且性格脆弱。此外，私家偵探弗雷德·奧塔什竊聽了瑪麗蓮的房子，現在在他的手下又竊聽了她的電話。瑪麗蓮與甘迺迪兄弟之間發生過多次爭吵，特別是和鮑比，因為鮑比經常約她見面卻又爽約，還藉口是為了工作。瑪麗蓮與約翰·甘迺迪通話時，約翰還會嘗試讓她平靜下來，而鮑比對瑪麗蓮根本就是不管不顧。瑪麗蓮對兩人的憤怒越來越強烈，從她與塞爾斯曼的交流中就可以看出來。

7月19至21日那個周末，瑪麗蓮用化名住進了醫院，進行了宮頸擴張和刮宮手術，也可能是墮了胎。在那些日子裏，一旦有演員住院治療，記者就會賄賂醫院的工作人員獲取相關信息。邁克爾·塞爾斯曼從記者喬·海姆斯那裏得到了這個消息，和其他許多人一樣，他也聽說孩子的父親是甘迺迪兄弟中的一位。那個周末及隨後一周，瑪麗蓮都沒有見到鮑比，儘管他周末曾在洛杉磯向全國黑人商業協會致辭。不過，在下個周末，也就是7月28和29日，瑪麗蓮去了法蘭·仙納杜拉名下的卡爾涅瓦度假酒店（位於太浩湖岸邊），看起來她是希望在那裏遇到鮑比·甘迺迪。帕特麗夏和彼得·勞福德與她一同前往，彼得還是酒店的一位股東。這個周末瑪麗蓮本打算休息，最終卻演變成了一場災難，為她七天後的死亡埋下了伏筆。

自從推出禁酒令以來，喬·甘迺迪一直與卡爾涅瓦酒店有所牽連，他經常去那裏與幫派朋友會面。他們都喜歡這個度假酒店，因為這裏荒無人煙，可以隨意賭博，而且還有許多隱秘的隧道，一旦執法人員出現，他們可以從隧道逃走。酒店位於加利福尼亞州和內華達州的邊界，最大的賭場便在此處。有些作者認為喬·甘迺迪與幫派人員是卡爾涅瓦度假酒店的秘密股東。1960年，包括法蘭·仙納杜拉和彼得·勞福德在內的一個財團購買了該酒店49%的股份，使其與幫派的關係更加千絲萬縷。法蘭的朋友保羅·達馬托從

大西洋城的「500 俱樂部」被請來管理酒店，荷里活的人和幫派人員經常出現在這裏，並且荷里活藝人也會在餐廳和休息室進行表演。1960 年 8 月，瑪麗蓮在拍攝《亂點鴛鴦譜》時，還去那裏看過法蘭的演出。

帕特麗夏、彼得和瑪麗蓮去卡爾涅瓦度假酒店的那個周末發生了什麼無人知曉，不同的人有不同的說法。不過也有可能是兩個周末發生的事，因為彼得‧勞福德對安東尼‧薩默斯說，他和帕特在那個夏天早些時候的一個周末帶瑪麗蓮去過卡爾涅瓦度假酒店，就是在暗示可能是兩個周末的事。那天可能是 6 月 29 日，法蘭把荷里活的很多朋友帶到酒店看他的新節目以及酒店的擴建項目。瑪麗蓮似乎一直在大量服藥，有一次，她把電話線轉換到交換機，接收器就放在嘴邊，這樣的話如果電話接線員聽到她呼吸困難（巴比妥服用過量的跡象），就可以呼叫勞福德夫婦。帕特麗夏‧勞福德‧斯圖爾特告訴我，最後電話還是打給了他們，並且他們救了她，並將她送到當地的一家醫院。

7 月 28 日那個周末更為重要，因為瑪麗蓮命不久矣。西德尼‧斯科爾斯基堅稱，瑪麗蓮當天去酒店見了迪安‧馬丁，談論繼續拍攝《愛是妥協》的事。另一個說法是山姆‧吉安卡納責令法蘭將瑪麗蓮帶到酒店，因為他密謀利用瑪麗蓮打倒甘迺迪家族。還有一個說法是彼得和帕特麗夏以與鮑比‧甘迺迪會面為由誘騙瑪麗蓮，他們想讓瑪麗蓮出城，遠離身在洛杉磯的鮑比。無論鮑比是否應該出現在卡爾涅瓦度假酒店，他最終都沒有露面。

酒店裏住滿了人，法蘭的保鏢負責貼身保護瑪麗蓮，所以許多看到她的人都覺得她就像是個囚犯。山姆‧吉安卡納和莊尼‧羅塞利（Johnny Roselli）也在那裏，也許是因為他們經常去那家酒店。喬‧迪馬喬知道事情的來龍去脈，因為他的密友，來自新澤西的保羅‧達馬托是酒店經理。迪馬喬在舊金山時，有時會飛到太浩湖，到卡爾涅瓦度假酒店去找達馬托。通過私人偵探和電話竊聽，迪馬喬知道甘迺迪兄弟要和瑪麗蓮分手，於是十分擔心她。瑪麗蓮可能在迪馬喬來到舊金山的時候就給他打了電話，讓他來卡爾涅瓦度假酒店。7 月 28 日那個周末，迪馬喬來到酒店，但他和法蘭不合，如果強行闖入，怕會和法蘭的手下發生衝突。因此，他並沒有像 1961 年春天把瑪麗蓮從佩恩‧惠特尼診所解救出來那樣雷厲風行地行動。

迪馬喬住在附近的汽車旅館，也可能是其他的某個地方。瑪麗蓮一大早出門，向山上望去，發現迪馬喬就在上面，這一畫面令人頗為感動。瑪麗蓮告訴拉爾夫‧羅伯茨，帕

特麗夏·勞福德勸她去酒店,但在周末的大部分時間裏,她都在躲著迪馬喬和法蘭。

有人清楚地記得周六深夜在中央餐廳發生的事。瑪麗蓮坐在房間裏,身旁是法蘭和幾個身材魁梧的保鏢。她喝了香檳,吃了紅色藥丸(疑為速可眠)。彼得·勞福德當天早些時候可能告訴過她,鮑比想和她斷絕來往。根據貝特西·哈姆斯(Betsy Hammes)的說法,瑪麗蓮看起來心神大亂。到了晚上,她突然癱倒在地,身旁的保鏢扶著她走出了房間。第二天,貝特西向法蘭的助手詢問此事,對方說,他們得「把瑪麗蓮帶到桶邊」,換句話說,就是他們把她帶回房間,幫她催吐,因為擔心她吃了太多藥。根據這個說法,吉安卡納或許也可以算是「見義勇為」,因為他幫瑪麗蓮「清空」了可能有過量藥物的胃。

在瑪麗蓮的房間裏,法蘭·仙納杜拉雖然不在場,但有人用他的相機拍了照片。他把相機拿回來以後,讓經常為他拍照的攝影師威廉·伍德菲爾德(William Woodfield)幫他洗膠卷,結果發現了七張吉安卡納的照片。照片中吉安卡納穿著衣服,跨在瑪麗蓮身上,就像騎馬一樣。吉安卡納強姦了她嗎?還是想幫助她催吐?在法蘭毀掉膠卷之前,伍德菲爾德看到了。膠卷有些模糊不清,無法確切地說出發生了什麼,而且房間裏還有其他人在。有人說那些人是吉安卡納的同夥,一幫人輪姦了瑪麗蓮。荷里活有傳言稱,吉安卡納在瑪麗蓮身上用了「西西里姿勢」(肛交),作為對她與鮑比·甘迺迪交往的懲罰。這種性交方式在西西里島被用作節育手段。

那個周末,帕特麗夏、彼得·勞福德和法蘭·仙納杜拉都在酒店,為什麼他們沒向瑪麗蓮伸出援手?這一點令人十分費解,儘管帕特麗夏可能已經去了海恩尼斯港的甘迺迪莊園。法蘭好像命令他的手下將瑪麗蓮帶出餐廳,因為他不喜歡瑪麗蓮吃藥。法蘭的朋友、歌手羅伯塔·林恩(Roberta Linn)也在酒店,他認為,在那個周末法蘭保護了瑪麗蓮。菲麗絲·麥克奎爾給出了故事的另一個版本,她告訴我,無論吉安卡納多麼恨甘迺迪家族,他都不會傷害瑪麗蓮,因為瑪麗蓮和他的朋友迪馬喬以及法蘭都有關係,對朋友忠誠是西西里榮譽準則的一部分,吉安卡納絕不會違反(當然,也可能是菲麗絲沒有告訴我實情)。

喬治·愛德華茲(George Edwards)辯稱,法蘭甚至考慮過娶瑪麗蓮為妻,以此來保護她,讓她免受他人的傷害。愛德華茲聽說了瑪麗蓮可能被輪姦的事,但他對此表示懷疑。第二天他開車送瑪麗蓮去機場,後者主要談及自己的舉止不像一位淑女,還濫用藥

物，惹吉安卡納不高興了。吉安卡納和法蘭一樣對藥物深惡痛絕。

　　瑪麗蓮和彼得‧勞福德（可能還有帕特麗夏）一起乘坐法蘭的私人飛機返回了洛杉磯（有人說，飛機曾在舊金山短暫降落，讓帕特麗夏下機，讓她轉機前往海恩尼斯港）。飛機降落在洛杉磯機場時，一輛豪華轎車來接瑪麗蓮，然後將她帶到了位於布倫特伍德的家中。第二天早上，瑪麗蓮 8 點鐘起床，開始打理花園，這表明她並沒有把卡爾涅瓦度假酒店發生的事放在心上。那天早上，她在辦公室給鮑比‧甘迺迪打了八分鐘的電話，可能因為他沒有在酒店現身而大發雷霆。有人說瑪麗蓮原諒了他，希望他親自登門道歉。那一周，她每天都去找拉爾夫‧格林森看病，但那已經是司空見慣的事。也許能證明在卡爾涅瓦度假酒店發生過不幸的唯一證據就是，迪馬喬辭去了莫耐特公司的職務，並表示自己將搬到洛杉磯照顧瑪麗蓮。但是沒有紀錄顯示他那周給瑪麗蓮打過電話，他似乎並不認為她處於危險之中。

　　那個周末過後，瑪麗蓮可能考慮過和迪馬喬復婚，他的朋友和家人也是這樣想的。這麼多年來，迪馬喬改變了很多。他接受了瑪麗蓮的要求，同意陪她參加公眾活動，允許她打扮得性感，並與她一起參加精英階層的娛樂活動。迪馬喬也聽從了她的建議，開始接受心理治療，並學會了控制自己的脾氣。他不再喝烈酒，也不再喝大量咖啡，他甚至喜歡上和瑪麗蓮一起讀詩。晚年的迪馬喬搬到佛羅里達州後，還讚揚了瑪麗蓮的聰明才智。瑪麗蓮可以引用卓可夫和杜斯妥也夫斯基的名言，而且還聽貝多芬（Beethoven）的音樂，這一點讓迪馬喬印象深刻。

　　大多數在瑪麗蓮生命最後一周見過她的人都說她看起來很滿足，因為她經常在花園裏蒔弄花草，有一天下午還去了一個園藝苗圃選購植物和灌木。她和尤妮斯‧穆雷一起監督房子的翻新工作，並討論在車庫上建一間客房，供紐約的朋友留宿。那周她經常和格洛麗亞‧羅曼諾夫交談，因為後者邀請她周日晚上和一位中國朋友共進晚餐，而瑪麗蓮不知道自己該穿什麼。格洛麗亞告訴她要穿一件顏色鮮艷的普奇真絲連衣裙。

　　周三晚上，瑪麗蓮致電里德‧克羅恩。1958 年瑪麗蓮懷孕期間，克羅恩曾是她的婦科醫師，瑪麗蓮很生他的氣，從流產後就沒再跟他說過話。瑪麗蓮把自己的經歷說得很悲慘，並提出要見見克羅恩。「關於那個孩子的事，你還生氣嗎？」她問。他說自己早就放下了，於是兩人約好在下周共進晚餐。她的子宮內膜異位症又發作了嗎？還是她希望再次

懷孕？還是她在考慮收養一個孩子？格洛麗亞·羅曼諾夫認為她是想與克羅恩談論隆胸的問題，因為她的乳房在減肥期間萎縮了。

美髮師米奇·宋堅稱，瑪麗蓮周三晚上邀請他到她家裏，詢問了甘迺迪兄弟的情況，因為他是甘迺迪兄弟的美髮師。不過彼得的朋友、製片人威廉·阿舍爾（William Asher）並不認為宋認識甘迺迪兄弟。周四晚上，瑪麗蓮去參加彼得·勞福德家的一個聚會，彼得的朋友迪克·利文斯頓（Dick Livingston）說，那天晚上她看起來蓬頭垢面、衣衫不整。利文斯頓說：「她的穿著糟糕透了，一條包臀褲，腹部暴露在外面，膽囊部位的手術疤痕非常明顯，脖子上還掛著一條墨西哥圍裙。她的臉色蒼白，我告訴她要多曬曬太陽。她說知道，要曬成古銅色，還要找個男人。」參加派對的妮妲梨·活看到她待在角落裏，一遍又一遍地重複著 36 這個數字——過了 6 月 1 日，她就已經 36 歲了。那是一個荷里活青黃不接的年代——克拉拉·伯恩和葛麗泰·嘉寶都在 36 歲時離開了銀幕。那周還是瑪麗蓮 1957 年流產的一個孩子的五周年紀念日，這一定讓她鬱悶不已。然而，在離開勞福德家的派對一小時之後，瑪麗蓮就在布倫特伍德的家中與惠特尼·斯奈德以及他的妻子瑪喬麗·西萊赫（Marjorie Plecher）一起喝起了香檳，瑪喬麗是瑪麗蓮的衣櫃保管員和服裝師。跟他們在一起，瑪麗蓮顯得很興奮，也很開心。

周四和周五，瑪麗蓮接到了幾通重要的電話。她與真·基利討論製作一部電影，並與朱爾·斯泰恩（Jule Styne）討論了和法蘭·仙納杜拉一起製作音樂劇版的《布魯克林有棵樹》（*A Tree Grows in Brooklyn*）的事，該劇計劃在百老匯上演。瑪麗蓮說好了要在那個周日和基利在荷里活會面，下周和斯泰恩在紐約會面。周五的時候，她去霍士放映室看了 J·李·湯普森（J. Lee Thompson）執導的幾部電影，因為湯普森正在考慮執導霍士為瑪麗蓮安排的下一部電影。當晚，瑪麗蓮和帕特麗夏·紐科姆、彼得·勞福德一起去了一家最受歡迎的餐館用餐，並且帕特麗夏在瑪麗蓮家過夜，據說是因為她患上了支氣管炎，想第二天在瑪麗蓮的陽台上曬曬太陽。

瑪麗蓮去世後的 20 年間，關於 8 月 4 日星期六那天發生的事，官方說法基本上沒有變化。官方說法主要是基於尤妮斯·穆雷、拉爾夫·格林森和彼得·勞福德對記者和調查人員講述的初步證詞，雖說警方對彼得的詢問是幾年後才進行的。彼得說那個周六是個平靜的日子，瑪麗蓮和帕特麗夏·紐科姆坐在泳池邊上，拉爾夫·羅伯茨上午 9 點鐘給瑪

麗蓮做了按摩。瑪麗蓮接了幾通電話，其中一個是來自西德尼・斯科爾斯基（根據西德尼的女兒斯蒂芬・斯科爾斯基的說法，他們談到了他寫的珍・哈露的傳記，而不是甘迺迪兄弟的傳記，瑪麗蓮說她把斯特拉斯伯格夫婦列為遺囑受益人）。很多人表示瑪麗蓮在當天早上通過郵政包裹收到了一隻毛絨玩具，但帕特麗夏・紐科姆告訴我這純屬子虛烏有。帕特麗夏和瑪麗蓮發生了爭吵，大概是因為帕特麗夏前一天晚上休息得很好，而瑪麗蓮卻失眠了。兩人爭吵得越來越激烈，到了下午 4 點 30 分，帕特麗夏不得不給拉爾夫・格林森打電話，以便讓她平靜下來。格林森一直待到了晚上 7 點鐘。

之後格林森和妻子一起去參加派對，瑪麗蓮也冷靜了下來，不過格林森還是要求尤妮斯・穆雷當晚住在布倫特伍德的房子裏，雖然平常她都不會留宿。7 點 15 分，喬・迪馬喬打來電話，瑪麗蓮和他聊了 30 分鐘，迪馬喬告訴她自己不打算跟女友結婚，而瑪麗蓮對他的女朋友始終沒什麼好感，聽到這一消息她似乎很高興。7 點 45 分，瑪麗蓮打電話給格林森，告訴他迪馬喬的事，看上去心情不錯。她還打電話給彼得・勞福德，告訴他自己不去參加他舉辦的派對了。

然後，根據官方說法，瑪麗蓮突然就精神崩潰了。到了 8 點 15 分，她打電話給彼得，有點「道別」的意思。根據彼得的回憶，瑪麗蓮說：「代我向總統說再見，我還要向你說再見，因為你是一個好人。」這聽起來像是自殺前求助的信號，不過我們只有彼得的一面之詞，並且他在餘生中不斷重複這句話。瑪麗蓮的電話掉線了，彼得重新撥回去，但始終打不通。他打電話給接線員，但接線員也無能為力。然後他又打電話給他的理事米爾頓・埃賓斯，問他該怎麼做，米爾頓告訴他不要去瑪麗蓮家，如果瑪麗蓮真的出了什麼事，而總統的妹夫卻在那裏，那局面就不可收拾了。出於某種原因，彼得沒有嘗試撥打瑪麗蓮的第二條電話線，也沒有派人去看發生了什麼事。埃賓斯打電話給米奇・魯丁，米奇・魯丁又打電話給尤妮斯・穆雷，讓她去看看瑪麗蓮有沒有事。不一會兒尤妮斯就回電話說瑪麗蓮很好。彼得的派對一直持續到晚上 10 點 30 分，之後，他繼續喝酒狂歡，然後醉得不省人事。

官方說法是，瑪麗蓮已經早早休息，尤妮斯・穆雷也已經上床睡覺。尤妮斯在凌晨 3 點醒來，感覺有什麼不對勁，因為瑪麗蓮臥室的門反鎖了，所以她只能通過臥室的窗戶向裏面張望。瑪麗蓮躺在床上的位置有些奇怪，這讓尤妮斯很擔心，於是打電話叫格林森過

來，然後他就趕了過來。因為瑪麗蓮臥室的門反鎖了，所以格林森拿起壁爐撥火棍砸開了一扇窗戶，爬了進去。他發現瑪麗蓮赤身躺在床上，已經沒了氣息，只有一張薄薄的床單蔽體。他打電話叫恩格爾伯格趕緊過來，4 點 30 分他又報了警，說瑪麗蓮自殺了。警察很快就到達現場，但此時屍體已經僵硬了，這說明她的死亡時間在六至八小時之前，也就是說，在晚上 8 點 30 分至 10 點 30 分之間（一旦死亡，屍體就會慢慢變僵硬）。

助理驗屍官湯馬斯·野口（Thomas Noguchi）進行了屍檢，除了背部有瘀傷，沒有發現任何他殺證據，背部的瘀傷可能是撞到家具造成的。他確定瑪麗蓮服用了大量的戊巴比妥鈉和水合氯醛，儘管那天她並沒有喝過酒。驗屍官西奧多·柯菲（Theodore Curphey）請了自殺預防小組，來確定瑪麗蓮是否是自殺。自殺預防小組是由當地的精神病醫生組成的團體，還開通了自殺熱線。他們詢問了瑪麗蓮的精神醫生和其他醫生，證實了她確實服藥過量，看似是自殺。自殺預防小組發現瑪麗蓮在去世前幾天就已經從另一位醫生那裏獲得了兩份戊巴比妥鈉的處方，每份 25 粒。也就是說，周六那天她手上有多達 50 粒戊巴比妥鈉藥片。他們得出的結論是，瑪麗蓮很可能是自殺。地方檢察官在五天後結案，判定為疑似自殺，沒有進行勘驗或大陪審團調查。據推測，瑪麗蓮早在晚上 8 點 30 分就已經去世了，也就是在和彼得通話後不久，她服用了超量的戊巴比妥鈉和足以讓人中毒的水合氯醛。

上面就是關於瑪麗蓮之死的官方說法，除了一些特立獨行的記者外，警方和新聞媒體普遍接受了這種說法。直到 1985 年安東尼·薩默斯的《女神：瑪麗蓮·夢露的秘密生活》（Goddess, the Secret Lives of Marilyn Monroe）一書出版，這一說法才遭到嚴重的挑戰。薩默斯是一位知名的英國記者，倫敦《周日快報》（Sunday Express）的編輯委託他寫一篇文章，講述 1982 年洛杉磯地區檢察官對瑪麗蓮之死重新調查的情況，於是薩默斯轉而開始調查瑪麗蓮的死因。他發現地區檢察官的重新調查並不徹底，於是決定自行調查，並寫成了一本書。薩默斯不知疲倦，聰明而又大膽，他採訪了約 650 人，結果發現了官方說法之外的另一種可能。

薩默斯得出了自己的結論。首先，鮑比·甘迺迪在瑪麗蓮去世的那個下午去過瑪麗蓮家，可能晚上也去了。那天早上，霍士宣傳員弗蘭克·尼爾（Frank Neill）看到鮑比乘直升機來到霍士的拍攝場地。彼得的鄰居當天晚些時候在彼得的海濱別墅看到了鮑比，瑪麗蓮的鄰居們也看到他在午後走進她家，甚至洛杉磯警察局也知道那天鮑比在瑪麗蓮家。薩

默斯還發現了更多證據：格林森當天下午 4 點 30 分被呼叫過，並不是因為瑪麗蓮與帕特麗夏的爭吵，而是因為她和鮑比大吵起來，格林森確實待到了晚上 7 點鐘。7 點 15 分，瑪麗蓮也確實與喬・迪馬喬通了電話，之後在 7 點 45 分與拉爾夫・格林森通話，大約 8 點鐘的時候又與彼得・勞福德通話，告訴他不去參加他的派對了。根據官方說法，大約 8 點 15 分，彼得接到了「代我向總統說再見」的電話。

但是關於那幾通電話的官方紀錄可能差了幾個小時，而且還暗示了瑪麗蓮去世時的心情。參加勞福德家派對的有製片人喬治・杜爾戈姆、約瑟夫・納爾（Joe Naar）以及他的妻子多洛蕾絲（Dolores）。多洛蕾絲告訴我，瑪麗蓮到 9 點鐘才給彼得・勞福德打電話，她認為這就是那通「代我向總統說再見」的電話。彼得接完電話好像有點擔心，但又沒有過分擔心，他還在繼續玩撲克，並且在 10 點 30 分左右離開之前就再也沒有其他電話打過來了。杜爾戈姆和彼得的管家伊爾瑪・李・賴利（Irma Lee Reilly）都表示，在聚會期間，沒有人說起瑪麗蓮的事。

瑪麗蓮 9 點鐘打電話給彼得可能並不是自殺前請求幫助，相反，她可能是在告訴他，她和甘迺迪兄弟結束了。據私人偵探弗雷德・奧塔什透露，彼得在凌晨 2 點鐘來到他的辦公室，要求他去瑪麗蓮家抹除任何能夠證明甘迺迪有罪的物件。根據奧塔什的說法，彼得說瑪麗蓮曾告訴他，甘迺迪兄弟將她視為「一塊肉」，她再也不想看到他們了。她曾試著給總統打電話，卻未能接通，她希望彼得代她向總統告別。彼得勸她去海濱別墅與鮑比談談，但她回答說她已經沒有什麼可說的了，她已經完成了自己的使命。事實上，預防自殺小組發現她在西海岸時間晚上 9 點鐘還給白宮打了電話。

在採訪過程中，安東尼・薩默斯發現瑪麗蓮在晚上 8 點 30 分到 10 點鐘之間和好幾個人通過電話。瑪麗蓮還和她在紐約的服裝製造商朋友亨利・羅森菲爾德以及她的美髮師西德尼・吉拉洛夫通了電話，吉拉洛夫是瑪麗蓮的朋友，也是許多荷里活明星的密友。吉拉洛夫在 1991 年的自傳《無上榮耀：瑪麗蓮》（*Crowning Glory: Marilyn*）中透露了他與瑪麗蓮的通話細節：瑪麗蓮告訴他，那天鮑比・甘迺迪曾去她家裏威脅過她。9 點鐘，她打電話給白宮的約翰・甘迺迪，但電話沒有接通。接下來她打電話給彼得・勞福德，讓他「代我向總統說再見」。她可能還和何塞・博拉尼奧斯通了電話，後者說在通話過程中瑪麗蓮掛斷了，因為她聽到房子裏傳來一陣噪音。10 點鐘，拉爾夫・羅伯茨的語音信箱

收到了一條說話含糊不清的女人發來的信息，拉爾夫很肯定那就是瑪麗蓮（有些傳記作者說那通電話的時間是 8 點 30 分，支持瑪麗蓮之死的官方說法，但忽略了瑪麗蓮和吉拉洛夫、羅森菲爾德之間的兩次通話。羅伯茨告訴薩默斯，電話發生在 10 點鐘）。

約瑟夫和多洛蕾絲夫婦大約在 10 點 30 分離開了勞福德家的派對。11 點鐘，彼得打電話給他們，表達了對瑪麗蓮的擔憂，並希望約瑟夫過去她家看看。他們家離瑪麗蓮家只有四個街區，所以約瑟夫答應了。大約在同一時間，彼得打電話給他的朋友比爾·阿舍爾（Bill Asher）和他的理事米爾頓·埃賓斯，要求他們和他一起去瑪麗蓮家，但他們拒絕了。約瑟夫正要離開自己家時，彼得再次打來電話，告訴他不用麻煩了，因為有醫生和瑪麗蓮在一起。這就是約瑟夫·納爾告訴詹姆斯·斯帕達的事，他也是這麼告訴我的。我問約瑟夫為什麼沒有人在瑪麗蓮剛剛去世的時候提供這些信息，他告訴我說這是帕特麗夏·紐科姆的要求。這是我覺得瑪麗蓮之死另有隱情的第一個疑點。

在另一個版本的故事裏，尤妮斯·穆雷 8 點 30 分幫米爾頓·埃賓斯查看了瑪麗蓮的狀況，當時她還安然無恙。10 點 15 分左右，當尤妮斯再來時，發現瑪麗蓮已經陷入昏迷。她打電話給格林森和恩格爾伯格，兩人匆忙趕來。當時瑪麗蓮還活著，格林森叫了救護車，把她送到醫院，但不幸的是，她在途中身亡，然後被帶回家中，安放在她自己的床上。這是尤妮斯·穆雷在拍攝紀錄片《向總統說再見》（Marilyn: Say Goodbye to the President）時精神崩潰後告訴安東尼·薩默斯的故事，有視頻為證。

如果按照官方版本，除了 7 點 30 分的那通電話，彼得還在 10 點 30 分打給埃賓斯警告說瑪麗蓮狀況不好，埃賓斯隨後又打給魯丁，魯丁又打給穆雷，那麼每個人在這件事中的時間框架就能完全對得上了，包括醫生大約 11 點鐘到達瑪麗蓮家。此時有人打電話給彼得，告訴他醫生在那裏，所以他才在 11 點之後不久打電話給約瑟夫，告訴他不用去瑪麗蓮家了。事實上，彼得可能不希望約瑟夫去瑪麗蓮家，因為事情太過「兇險」，不能再讓更多人插手。

尤妮斯發現瑪麗蓮昏迷不醒時，還打電話給帕特麗夏·紐科姆，紐科姆打電話給阿瑟·雅各布斯，他當時正在荷里活露天劇場聽音樂會。雅各布斯的未婚妻娜塔莉·特朗迪（Natalie Trundy）還記得，演出期間，一位迎賓員拍了拍他的肩膀，告訴他有一個重要的電話，於是他就去辦公室接電話，回來之後告訴特朗迪，是紐科姆打來的，說瑪麗蓮在大

約 11 點鐘時昏迷了，說完，他就離開了。接下來好幾天特朗迪都沒見到雅各布斯，但他拒絕告訴她事情的來龍去脈。

雅各布斯抵達時，紐科姆已經在那裏了，魯丁不久後也趕到了。魯丁說，當他到達現場時，紐科姆的情緒看上去非常激動。

彼得·勞福德可能去了瑪麗蓮家，儘管帕特麗夏堅稱他沒有親自去，而是讓奧塔什代為前往。事實上，薩默斯和斯帕達幾乎採訪過彼得所有的朋友，包括魯丁、埃賓斯、阿舍爾、約瑟夫、杜爾戈姆以及他的管家伊爾瑪·李·賴利，都說他在這種危機時刻不堪重用，而且當晚他喝酒喝得已經不省人事，所以不可能出現在瑪麗蓮家。此外，瑪麗蓮去世後，出於政治層面，必須得讓鮑比·甘迺迪遠離這裏。關於瑪麗蓮之死，修正後的版本是這樣的：彼得安排了一架直升機在他家門前的海灘上接走了鮑比，然後帶鮑比到聖莫尼卡或洛杉磯的機場，乘飛機返回聖克魯斯山貝茨的牧場。

與此同時，霍士的高管們也收到了通知，他們來到瑪麗蓮家，銷毀一切與他們有關的證據。她文件櫃中所有可能對霍士有害或可能揭示她與甘迺迪的關係的內容都被抽走了，然後一個掩人耳目的故事就形成了。如果參與這一行動的人確實是在 11 點鐘到達了瑪麗蓮家，那麼他們就有五個多小時的時間來編造故事，因為直到凌晨 4 點 30 分格林森才報警。

當晚的一些計劃非常精彩，幾位同謀專門為尤妮斯·穆雷和醫生編造了故事，用來應付警方和媒體。不過故事的一些成分似乎是臨時起意，好像涉事人員都承受著巨大的壓力。瑪麗蓮的這些「朋友」當然知道她從不會全裸睡覺——她會穿上胸罩，因為她相信這會讓她的胸部肌肉保持緊緻，所以他們將瑪麗蓮的裸體放在床上是如此愚蠢。他們一定知道她臥室門上的鎖失靈了，而且在發生了佩恩·惠特尼診所事件之後，瑪麗蓮無論如何都不會鎖上臥室的門。再有，破碎的窗戶上的玻璃落在臥室外，而非臥室內，這表明玻璃是從房間裏面被打破的。因此，格林森破窗而入的故事非常荒謬。

第一位警察在 4 點 30 分到達現場時，發現尤妮斯·穆雷正在洗衣房洗衣服，他有些驚訝，尤妮斯也從沒有解釋過為什麼要洗衣服。幾位同謀還在顯眼的地方放了一張瑪麗蓮寫給喬·迪馬喬的字條，上面寫著：忠於一人，於生足矣。這張字條很像是刻意安排的，一方面想要掩蓋瑪麗蓮和甘迺迪兄弟的關係，同時又表明瑪麗蓮想要和迪馬喬重歸於好。

阿瑟‧雅各布斯和帕特麗夏‧紐科姆是專業宣傳員，隱瞞真相和虛構故事是他們的拿手好戲，還有什麼人比他倆更適合為瑪麗蓮「善後」呢？他們可以把整件事製造成自殺。就是在他們的精心安排下，才有了所謂的「官方說法」。帕特麗夏‧紐科姆一直忠於瑪麗蓮，和她形影不離，但她與甘迺迪家族更為親近，特別是和她相交多年的鮑比，她不想鮑比和瑪麗蓮之死扯上關係。於是她心煩意亂，只得離開──參加完瑪麗蓮的葬禮，她隨即飛往海恩尼斯港，在那裏見到了勞福德夫婦以及甘迺迪家族的其他人。有人說雅各布斯因為她對媒體「大喊大叫」而解僱了她，但雅各布斯公司的助手邁克爾‧塞爾斯曼告訴我，這件事他聞所未聞，她只是突然就消失了（他還告訴我，那個周末沒有跡象顯示她患有支氣管炎）。阿瑟‧雅各布斯周日早上 5 點 30 分打電話給塞爾斯曼，讓他去瑪麗蓮家應付媒體。塞爾斯曼問他發生了什麼事，他回答說：「你還是不知道的好。」

除了幾位同謀掩人耳目的安排之外，警察還幫他們打掩護。比如，西奧多‧柯菲指示自殺預防小組不要調查他殺的可能。小組負責人羅拔‧利特曼（Robert Litman）告訴我，他覺得這些指示很奇怪，因為他們排除了謀殺的可能。此外，屍體解剖後的第二天，用於進一步調查的瑪麗蓮的血液和組織樣本不翼而飛，同時消失的還有警方正在進行的所有調查紀錄。只有位高權重的大人物才有可能下令處理屍檢材料和警方檔案。鮑比‧甘迺迪和洛杉磯警察局局長威廉‧帕克（William Parker）以及有組織犯罪情報部門負責人詹姆斯‧漢密爾頓（James Hamilton）關係密切。鮑比作為司法部長，經常向帕克和漢密爾頓諮詢關於調查工作的事。

喬‧迪馬喬不允許甘迺迪兄弟和荷里活的人參加瑪麗蓮的葬禮，他認為他們和瑪麗蓮的死脫不了關係。瑪麗蓮去世幾天後，拉爾夫‧格林森接受了羅拔‧利特曼的調查，他透露出瑪麗蓮與政府高層有瓜葛。記者威廉‧伍德菲爾德打電話給格林森，問他瑪麗蓮去世當晚發生了什麼事，格林森回答說，「請你去問鮑比‧甘迺迪。」這一說法在研究瑪麗蓮的圈子中眾所周知。不為人知的是，格林森說他一直認為鮑比應該承認當天去過瑪麗蓮家。但是從那以後，他便三緘其口，再也不肯承認瑪麗蓮和鮑比有任何關係。彼得‧勞福德和他的朋友講述了官方說法的變化，最終版本是：瑪麗蓮是自殺身亡或是意外服藥過量致死。

但問題依然存在：為什麼鮑比‧甘迺迪一開始要去瑪麗蓮家？瑪麗蓮一直在給甘迺迪

兄弟打電話，而且很瞭解他們的行蹤。司法部官員說她「失控了」，她威脅要召開新聞發佈會公開她與鮑比談論政治的日記，其中包括兩人在古巴、核彈和鎮壓黑手黨等問題上的對話。瑪麗蓮之所以將對話記錄下來，是因為她有時候會不記得一些政治細節。她還知道甘迺迪兄弟的淫亂關係，這些信息一旦被曝光，可能會毀了他們的政治前途。當時的記者們很少透露政治家的性生活，而且約翰所有的性夥伴都默不作聲，瑪麗蓮如果說了出來，就會成為她們之中的另類。

8月4日星期六，竊聽瑪麗蓮談話的奧塔什聽到她和鮑比發生了激烈的爭吵，並且可以聽出，鮑比在瑪麗蓮家東翻西找，還質問瑪麗蓮：「你把它放哪了？」瑪麗蓮拗勁上來了，執意不肯把「它」交給鮑比，而且開始捶打他。鮑比大約一個小時後才離開。有人說他帶了一名醫生，給瑪麗蓮打了一針，在我看來，這樣做已經是非常極端了。我無法想像在這樣的襲擊之下瑪麗蓮都沒有想到要離開這所房子，找地方躲藏起來。而鮑比一直在尋找的，很有可能是瑪麗蓮的那本日記。有些研究人員認為瑪麗蓮不會舉行新聞發佈會，我卻不以為然，因為我在採訪攝影師喬治·巴里斯時，他的話使我相信瑪麗蓮會說到做到。巴里斯是一位紳士，為人和善，輕聲細語，所以我可以理解為什麼瑪麗蓮在那個夏天選擇讓他給自己拍照，然後還口述了一份自傳給他。他告訴我，自從格洛麗亞·斯泰納姆採訪他以來，我是第一位找到他的瑪麗蓮傳記作家。8月3日星期五，瑪麗蓮在紐約打電話給巴里斯，要他立即前往洛杉磯，說想見他。巴里斯認為她是想讓自己幫忙安排一場新聞發佈會，因為他既是一名記者，也是一名攝影師，這件事對他來說輕而易舉。她不信任雅各布斯經紀公司，因為帕特麗夏·紐科姆和甘迺迪家族關係很近。巴里斯告訴瑪麗蓮，他要周一才能趕到，然後兩人約定了會面時間。魯珀特·艾倫表示，瑪麗蓮周五打電話給他並留下一條消息，希望他幫忙召開新聞發佈會，但他身體抱恙，未予回應。

那個周末，鮑比·甘迺迪有不在場的證明，他堅稱自己和家人當時是在老朋友約翰·貝茨的牧場度過的，那個地方位於舊金山以南80英里的聖克魯斯山。約翰·貝茨的兒子最近將那個周末的照片發給了布魯諾·伯納德的女兒蘇珊·伯納德（Susan Bernard），後者在她2011年出版的一本書中發表了這些照片，書的內容主要是她父親為瑪麗蓮拍攝的照片。如果照片屬實，那麼有人在洛杉磯看到鮑比一事就成了一群陌生人之間歇斯底里的謾罵。但是照片是可以騙人的，我諮詢過攝影師馬克·安德森（Mark

Anderson），他說，太陽照在他們身上的位置以及照片上每個人臉上的陰影表明，約翰·貝茨所說的照片拍攝時間與事實不符。甘迺迪的朋友肯定偏向甘迺迪家族，可以想像，就像與瑪麗蓮之死有關的所有人一樣，他們只說出了部分真相。

1985 年，安東尼·薩默斯的書出版了。在那之後的 25 年裏，關於瑪麗蓮之死的新說法層出不窮，通常是由於新目擊者提供了新的證詞。這些目擊者主要有：參與屍檢的地區助理檢察官約翰·邁納；救護車上的醫護人員詹姆斯·霍爾（James Hall），他聲稱在瑪麗蓮去世的當晚救護車去過瑪麗蓮家裏，還有比華利山警察林恩·富蘭克林（Lynn Franklin），他聲稱當晚曾逼停超速駕駛的彼得·勞福德。此外，還包括尤妮斯·穆雷的女婿諾曼·傑弗里斯（Norman Jefferies，瑪麗蓮家的勤雜工），以及作者 C·大衛·海曼（C. David Heymann），後者聲稱，彼得·勞福德告訴他，彼得、格林森和鮑比·甘迺迪當晚待在一起。這些證詞大都指向瑪麗蓮是被人謀殺的。

約翰·邁納是研究瑪麗蓮之死的第一個「權威人士」，他認為瑪麗蓮是被人灌服了含藥的灌腸劑而死的。這種說法有一定道理，起碼它解釋了如此大量的戊巴比妥鈉和水合氯醛是如何快速進入她的血液的。包括瑪麗蓮在內的荷里活女演員都通過灌腸來快速減肥（因為藥物的緣故，瑪麗蓮還患有便秘，這是她使用灌腸劑的另一個原因）。邁納是第一個聲稱尤妮斯·穆雷給瑪麗蓮灌腸的人，不過沒有十足的證據。

邁納還說他手上有一份錄音帶的轉錄稿，說是拉爾夫·格林森在瑪麗蓮死後幾天為他播放過那份錄音帶。他是在 1982 年首次向安東尼·薩默斯提出了這種說法。瑪麗蓮可能在她去世前的幾個星期為格林森製作了這份錄音帶，地區檢察官派邁納前去質詢他時，格林森把錄音帶放給邁納聽，證明瑪麗蓮不是自殺。但是格林森銷毀了錄音帶，然後邁納回家，根據記憶把錄音帶的內容轉錄了下來，幾個小時內就寫了 13 頁。該錄音帶證明了瑪麗蓮在去世時的性取向和精神狀態，這在研究瑪麗蓮的學者中間引起了軒然大波。

2005 年，我在一次紀念瑪麗蓮的活動中遇到了邁納，我們都在南加州大學任教，後來就成了朋友。在接下來的幾年，我採訪了他很多次。他個頭不大，85 歲高齡了，聲音卻很洪亮。在我們第一次見面時，他給了我一份轉錄稿，其中寫道，瑪麗蓮灌腸成癮，這倒讓我吃了一驚。他告訴我他曾受阿爾弗雷德·金賽之託，就荷里活女演員的性生活進行過採訪，從那時起，我就對他產生了懷疑，因為我向金賽研究所核實過，結果負責人說他

們從沒聽過邁納這個人。他還提議我們一起研究薩德侯爵（Marquis de Sade），還向我宣揚灌腸的好處，於是我對他的懷疑又深了一層。

邁納告訴其他瑪麗蓮傳記作者，他花了六個小時採訪格林森，但他告訴我他根本沒有採訪過格林森。他非常尊重格林森，不可能質詢他，並且他告訴我，他只是聽了聽錄音帶就回家了。後來我聽說邁納破產了，出售那份轉錄稿顯然是為了謀財。一開始他想把它賣給《名利場》雜誌，但他們要求安東尼・薩默斯對此進行證實，而邁納只拿出了寫在黃色法律墊上的一些筆記。換句話說，他當時並沒有將錄音帶的內容轉錄下來，而是在 20 年後才寫的。在薩默斯的建議下，《名利場》還是拒絕了購買轉錄稿。

此後，邁納編寫了一份轉錄稿，然後把所有權賣給了馬修・史密斯（Matthew Smith），馬修・史密斯將轉錄稿放進了他 2003 年出版的《瑪麗蓮的臨終遺言》（*Marilyn's Last Words*）一書中。2005 年，《洛杉磯時報》刊登了邁納的一篇封面故事，之後邁納又把轉錄稿賣給了《花花公子》。我還瞭解到邁納更多的事：多年前，他被控誘使地區檢察官辦公室的幾名女性允許他對她們進行灌腸，此事導致他的律師執業資格證被吊銷了好幾年。當我建議他寫一本自傳時，他拒不接受，因為他說自己對女性做過「可怕的事情」。他不肯告訴我那些「事情」是什麼，不過我懷疑他指的是就是對地區檢察官辦公室女性所做的事。我還聽說他擔任過在洛杉磯舉辦的一個以虐待狂為主題的大會的特約嘉賓，探討那些使用灌腸劑、皮鞭和鎖鏈的虐待狂。綜合考慮他的言行，我得出的結論是：所謂「轉錄稿」純屬子虛烏有，只代表他個人的性癖好，和瑪麗蓮無關。

詹姆斯・霍爾是為瑪麗蓮之死提供新線索的第二個人。1982 年，地方檢察官辦公室重新啟動對瑪麗蓮之死的調查，霍爾說自己是救護車上的醫護人員，那天晚上跟車送瑪麗蓮去醫院。他要求地方檢察官為他的證詞提供報酬，但地方檢察官斷然拒絕，然後他就把證詞賣給了一家小報。他說他在給瑪麗蓮做復蘇的時候，一名攜帶醫護包的男子進入了房間，自稱是瑪麗蓮的醫生。該男子將他推到一邊，然後在瑪麗蓮的心臟處扎了一針。霍爾後來說那名醫生就是格林森，但是他無法解釋為什麼這麼大的針扎入她的身體卻沒有留下任何印記。

比華利山警察局的一名警察林恩・富蘭克林是繼約翰・邁納和詹姆斯・霍爾之後出現的第三位線索提供者。他說自己在瑪麗蓮死亡當夜看到彼得・勞福德超速行駛，於是讓

他靠邊停車。富蘭克林表示，鮑比·甘迺迪與另一名男子坐在後座，他後來根據照片才知道那名男子是拉爾夫·格林森。根據富蘭克林的說法，彼得告訴他，他要前往甘迺迪當天早些時候住過的比華利希爾頓酒店去拿行李，然後帶他去機場。

唐納德·沃爾夫在他 1998 年關於瑪麗蓮之死的研究《刺殺瑪麗蓮·夢露》（*The Assassination of Marilyn Monroe*）中接受了詹姆斯·霍爾和林恩·富蘭克林的說法，同時暗示鮑比·甘迺迪和瑪麗蓮之死有直接關聯。他根據對諾曼·傑弗里斯的長篇採訪重構了一個故事。傑弗里斯告訴沃爾夫，他周六晚上在瑪麗蓮的房間裏和尤妮斯·穆雷一起看電視，9 點 30 分到 10 點鐘之間，鮑比·甘迺迪和兩名男子一同出現在門口，尤妮斯給他們開了門。鮑比命令尤妮斯和諾曼離開一段時間，兩人遵命行事，到 10 點 30 分才回來，回來時那些人都已經離開了，而瑪麗蓮卻倒在客房中昏迷不醒。尤妮斯打電話給恩格爾伯格和格林森，還叫了一輛救護車，其中霍爾就是那輛救護車上的一名醫護人員。沃爾夫複述了霍爾的故事：霍爾幫瑪麗蓮做復蘇，但格林森卻在她的心臟上扎了一針，致其死亡。之後他們把瑪麗蓮拖到臥室，放在她自己的床上。在這個版本中，瑪麗蓮是死於自家臥室，而非救護車上。

傳記作家 C·大衛·海曼採訪了彼得·勞福德，並發表了一篇報道，其中也提出了他對「瑪麗蓮之死」的看法，並用在了 1989 年他為約翰·甘迺迪和鮑比·甘迺迪兩人寫的傳記中。根據海曼的說法，彼得告訴他，瑪麗蓮去世的當晚，彼得·勞福德、拉爾夫·格林森、鮑比·甘迺迪三人在一起，並且他還說瑪麗蓮和格林森有不正當關係，如果此事屬實，那麼格林森確實有殺人動機。不過我對此表示懷疑，而且彼得對其他傳記作家鮮少提及 8 月 4 日那晚的事。他對甘迺迪家族忠心耿耿，臨終之際他還說自己會守口如瓶。他一直告訴他的伴侶帕特麗夏·勞福德·斯圖爾特（後來成了他的妻子，兩人在一起 11 年）瑪麗蓮是自殺，同時他又很自責，因為瑪麗蓮給他打了電話，他卻棄而不顧。無論是醉酒時還是清醒時，不管是平常聊天時，還是懺悔己罪時，他都反覆提到這些。他不厭其煩地把這個故事告訴他認識的每個人。

後來帕特麗夏·勞福德·斯圖爾特起訴大衛·海曼，指控他在鮑比·甘迺迪的傳記中歪曲關於她的事實，她不相信大衛·海曼的任何一句話，因為她在彼得去世後仍忠於他。她通過律師要求海曼提供他採訪彼得·勞福德的錄音帶，但他從未提供。我在紐約州

立大學石溪分校查看海曼的文稿時，找到了錄音帶的轉錄稿，但沒有錄音帶。我打電話給海曼，要求聽聽錄音，他告訴我他打算在下一本書中使用這些錄音，所以暫時還不能滿足我的要求。我十分懷疑錄音帶根本不存在，是他杜撰出來的，不過很多作者都在引用他的轉錄稿來證明是拉爾夫·格林森殺害了瑪麗蓮。

但格林森沒有理由殺她，瑪麗蓮是他最有名的病人，她的死對他自己也造成了巨大傷害，而且他跟彼得·勞福德又不熟。除此之外，他對鮑比·甘迺迪的態度也模稜兩可，甚至還多次警告瑪麗蓮甘迺迪兄弟只是在利用她而已。在跟家人的對話中，以及在 8 月 20 日寫給瑪麗安娜·克里斯的信中，格林森用「官方說法」來解釋瑪麗蓮之死，同時又暗示了另一種可能。他暗示瑪麗蓮是自殺，因為她受不了自己有同性戀傾向。這種說法有一定的根據，因為不久後，歐洲小報就報道了關於她和娜塔莎·萊泰絲戀情的故事。這對瑪麗蓮來說是一個極大的羞辱，因為她內心最深處的秘密被公之於眾：她是全球異性戀的偶像，但她更喜歡女性做她的性伴侶。事實上，正如亨利·羅森菲爾德向安東尼·薩默斯說的那樣，當晚她與亨利·羅森菲爾德進行的長談主要是抨擊帕特麗夏·紐科姆，儘管帕特麗夏·紐科姆和她非常親近。有人說周六瑪麗蓮與紐科姆的爭吵只是為了掩蓋下午她與鮑比·甘迺迪的爭吵，但實際上這次爭吵的重要性可能超出所有人的想像。

關於瑪麗蓮和甘迺迪的爭吵有很多可能。即便鮑比當天確實在瑪麗蓮家，也不代表他的隨從給瑪麗蓮注射了致命的灌腸劑。山姆·吉安卡納的養子查克·吉安卡納（Chuck Giancana）寫了一本暢銷書，在書中他指出是山姆下令給瑪麗蓮注射了針劑，因為他知道那天鮑比·甘迺迪在場，所以派了一名黑手黨殺死了瑪麗蓮，從而陷害鮑比·甘迺迪是殺人犯。結果計劃並未奏效，因為他沒想到當天那麼多人合謀掩蓋事實真相，更沒想到洛杉磯警察局也會包庇縱容，這使得所有人的注意力都從鮑比·甘迺迪身上轉移開了。

至於 FBI 在瑪麗蓮之死中扮演了什麼角色，就是另一回事了。菲麗絲·麥克奎爾告訴我，是 FBI 殺死了瑪麗蓮，卻無意中完成了甘迺迪兄弟的心願。她甚至還暗示胡佛在洛杉磯指揮了此次行動。FBI 的一名特工告訴安東尼·薩默斯，一些 FBI 特工莫名前往當地，在 8 月 5 日一早從聖莫尼卡電話公司取走了瑪麗蓮的電話記錄。瑪麗蓮去世後，喬·海姆斯去電話公司尋找紀錄時，卻被告知已經被 FBI 取走了。

胡佛也對瑪麗蓮·夢露苦惱不已。自從她 1955 年申請前往蘇聯的簽證並與阿瑟·米

勒結婚以來,胡佛手下的特工就一直在監視她。一名線人已經提交了一份關於她與弗雷德里克·范德比爾特·菲爾德以及她隨後幾個月與鮑比·甘迺迪談話的準確報告。菲爾德說是何塞·博拉尼奧斯告的密,但是提交給胡佛的一份報告指出,尤妮斯·穆雷才是真正的告密者,這使得原本就複雜的形勢變得更加錯綜複雜起來。鑒於胡佛十分偏執地要跟蹤瑪麗蓮和甘迺迪兄弟,而且奧塔什和他的手下也願意出售那些錄音帶(原本為了監聽喬·迪馬喬和吉米·霍法)的複本,所以可以合理推測出 FBI 也聽過那些錄音帶。

甘迺迪兄弟和胡佛之間的關係也不簡單。鮑比·甘迺迪迫使他把注意力轉向黑手黨,但他並不想那樣做。於是甘迺迪兄弟考慮炒了胡佛,但他掌握了約翰亂性的大量證據,所以這顯得有些投鼠忌器。不過 FBI 倒是可以幫忙。如果甘迺迪在瑪麗蓮死亡當晚確實帶著兩個人去了瑪麗蓮家,那麼這兩人鐵定是 FBI 特工。鑒於 FBI 特別善於故佈疑陣,所以也有可能是 FBI 特工殺死了瑪麗蓮。但是鮑比·甘迺迪周六下午離開瑪麗蓮家之後的行蹤無人知曉。他好像是跟彼得·勞福德一起開車離開的,但是在彼得的派對(晚上 7 點 30 分開始)上,沒有人見過他。彼得告訴妻子,鮑比在聚會開始前就已經離開了。

瑪麗蓮對於未來有很多計劃——她還要拍幾部電影,要參加幾場晚會,這些都表明她並非自殺身亡。她甚至還計劃參加歐文·柏林(Irving Berlin)在華盛頓舉辦的音樂會,這是當季最火的活動,也是為了給甘迺迪家族募款而舉辦的。她讓讓·路易斯專門製作了一件禮裙,有人說那件禮裙是為她和迪馬喬下周三的婚禮準備的。

不過,瑪麗蓮的情緒很有可能是她死亡的關鍵因素——羅拔·利特曼堅信這一點。躁狂抑鬱症患者一旦進入情緒上升期,然後由於精力過剩而自殺,這種情況也很常見。根據利特曼的說法,瑪麗蓮移情別戀到了格林森身上。周六晚上格林森離開她去參加一個派對,並告訴她第二天會再見面,此舉可能會讓她精神崩潰,因為這類病人需要得到精神病醫生的全部注意力。我之所以難以接受這種解釋,是因為瑪麗蓮血液中的戊巴比妥鈉和水合氯醛含量都高得實在離譜,足以殺死好幾個人了,甚至超出了她去世時手頭上的 50 粒戊巴比妥鈉的藥量。有專家認為她服用了 60 粒戊巴比妥鈉,還有大量的水合氯醛,這兩者在人體血液中的反應可不太好。再說到灌腸劑的問題,使用活塞式注射器快速注射藥物會迅速致人死亡。

1962 年 8 月 6 日,《洛杉磯時報》發表文章《金髮女星之死震驚電影之都》(*Film*

Capital Stunned By Blonde Star's Death），其中包含了瑪麗蓮去世前一周見過她的人所說的話，他們都說瑪麗蓮和他們對話時非常開心。「我感覺非常震驚，」真·基利說道，「我本來要在今天（周日）下午去見她的，商談我們明年的項目。」周四他還和瑪麗蓮通過電話。「她情緒高昂，對未來的項目感到非常開心，也非常興奮。」

迪安·馬丁的說法也十分相似，他確認了《愛是妥協》將於 1963 年初恢復拍攝，帕特麗夏·紐科姆說，瑪麗蓮計劃下周去紐約為《君子雜誌》拍攝封面照片，李·斯特拉斯伯格說她終於要為演員工作室試鏡了，喬·迪馬喬還在等著周三跟她復婚……還有這麼多事要完成，她在此時自殺顯得十分不合情理。但是面對這樣充滿了矛盾、欺騙、激情和挫敗的人生，也很難斷言她會做出什麼事。瑪麗蓮的一生既有廣度又有深度，充滿了傳奇和神秘，這些使得她得以跨越歷史，成了美國人想像中的符號。

我差不多十年前開始寫這本傳記，當時我是澳大利亞坎培拉大學人文學院的研究員，在澳大利亞國家圖書館找到了澳大利亞瑪麗蓮·夢露粉絲俱樂部「魅力首選」的簡報，那份簡報讓我想起了洛杉磯的粉絲俱樂部「紀念瑪麗蓮」，其成員熱情地歡迎了我，並為我提供了寶貴的信息和充分的支持。我要特別感謝粉絲俱樂部成員格雷格·施賴納、斯科特·福特納（Scott Fortner）、吉爾·亞當斯（Jill Adams）和哈里森·赫爾德（Harrison Held）。大衛·馬歇爾（David Marshall）與我交換了大量的信息和電子郵件，羅伊·特納（Roy Turner）和我一起談論瑪麗蓮，並將他收藏的瑪麗蓮兒時的一些物品交給了我。除此之外，如果沒有斯泰西·尤班克和她收藏的瑪麗蓮的相關材料，我就不可能寫出這本書來。

我從馬克·安德森那裏獲得了許可，他允許我參看瑪麗蓮·夢露文件櫃中的材料，當時文件櫃歸米靈頓·康羅伊（Millington Conroy）所有，存放在他加利福尼亞州羅蘭崗的家中。基於這些材料，我寫成了《瑪麗蓮·夢露傳記》（MM-Personal）一書，這些材料目前在安娜·斯特拉斯伯格（Anna Strasberg）和瑪麗蓮·夢露遺產管理公司手中。

我還要感謝我在研究瑪麗蓮期間去過的圖書館的工作人員，包括美國電影學院、亞利桑那州立大學、國會圖書館、紐約林肯中心公共表演藝術圖書館、芝加哥紐貝里圖書館、紐約州立大學石溪分校、加州大學洛杉磯分校、南加州大學、德薩斯大學柯士甸分校哈里·蘭瑟姆中心以及電影藝術與科學學院的瑪格麗特·赫里克圖書館。在幫助我的眾多圖書館工作人員當中，我要特別感謝瑪格麗特·赫里克圖書館的芭芭拉·霍爾（Barbara Hall）和南加州大學的內德·康斯托克（Ned Comstock）。大多數關於電影史的書都會將此二人作為感謝對象，因為他們瞭解電影史的每個細節，而且始終為研究人員提供支持。

鳴謝

Acknowledgements

　　我要感謝瑪麗蓮的傳記作者同仁們——約翰‧吉爾摩（John Gilmore）、米歇爾‧摩根（Michelle Morgan）以及卡爾‧羅利森，他們在這個項目上給了我很多支持。我最需要感謝的一個人是安東尼‧薩默斯，他讓我查看他對瑪麗蓮的朋友和同事的多次採訪記錄，這種慷慨之舉無疑使我對本書的理解更加透徹。我要感謝北卡羅來納州索爾茲伯里的哈普‧羅伯茨（Hap Roberts），他讓我查看拉爾夫‧羅伯茨未發表的回憶錄《含羞草》，以及羅伯茨的其他文章。

　　我還要感謝屏幕演員協會的歷史學專家瓦萊麗‧亞羅斯（Valerie Yaros）向我提供地址和其他信息，感謝我諮詢過的醫生，他們都是醫學博士，包括金‧萊利（King Reilly）、羅拔‧西耶戈爾（Robert Siegal）、嘉莉‧里卡德（Carrie Rickard）、麗貝卡‧庫恩（Rebecca Kuhn）和露比瑪麗‧勞－萊文（Rosemary Rau-Levine）。我還要感謝羅拔‧伍德（Robert Wood）、彼得‧洛文貝格（Peter Loewenberg）、約書亞‧霍夫斯和埃林‧薩克斯（Elyn Saks），他們都是精神分析師，幫我解釋了複雜的精神病理論。我要感謝波士頓基督教科學派第一教堂瑪麗‧貝克‧艾迪圖書館的阿曼達‧古斯汀（Amanda Gustin）和萊斯利‧皮茨（Leslie Pitts），向我提供有關安娜‧勞爾和瑪麗蓮的信息，感謝鮑勃（Bob）和珍娜‧赫瑞（Jenna Herre）向我提供有關戈達德家族的信息，還要感謝二十世紀霍士讓我查閱與瑪麗蓮‧夢露有關的法律和製片文件。我要感謝大衛‧威爾斯（David Wells）和蘇珊‧伯納德對我的諸多善意。

　　在寫作本書的幾年時間裏，我與很多採訪對象成了朋友，他們中的很多人把我介紹給瑪麗蓮的其他朋友和同事。我要特別感謝梅塔‧肖‧史蒂文斯（Meta Shaw Stevens）和伊迪‧馬庫斯‧肖（Edie Marcus Shaw），帕特麗夏‧羅斯滕‧菲蘭、帕特麗夏‧勞福德‧斯圖爾特、邁克爾‧塞爾斯曼和諾林‧納什（Noreen Nash）。原本我以為阿瑟‧維爾格（Arthur Verge）只是一名學者，最後卻發現他還是一名救生

員，他認識湯米·贊恩（Tommy Zahn）和戴夫·海澤爾（Dave Heiser），這兩人與甘迺迪關係很近而且認識瑪麗蓮。明尼蘇達大學的拉里·梅（Lary May）是一位優秀的電影學者，幫助我瞭解荷里活電影業，此外，我在 USC 的同事史蒂芬·羅斯（Steven Ross）、凡妮莎·施瓦茨（Vanessa Schwartz）和里克·朱厄爾（Rick Jewell）也為我提供了這方面的幫助。田納西大學的林恩·薩科（Lynn Sacco）向我解釋了許多歷史，蘇奧利瓦（Sioux Oliva）和吉爾·菲爾茲（Jill Fields）在我精力不濟、黔驢技窮的時候給了我支持，阿黛爾·華萊士（Adele Wallace）和吉恩·梅莉（Jean Melley）也是如此，他們天生對文字有著非常高的敏感度，他們通讀了我的手稿，並為我提供了中肯的建議。像往常一樣，愛麗絲·埃克爾斯（Alice Echols）和埃莉諾·阿卡姆坡（Elinor Accampo）在學術上給予了我很多幫助，而南加州大學為我提供了研究經費和假期，以便我完成本書的寫作。

女兒奧利維亞·班納（Olivia Banner）在關鍵時刻幫我編輯手稿，大大改善了原稿的質量。我的兒子吉迪恩·班納（Gideon Banner）告訴我很多關於表演的事情，我看到他通過自己的努力從一位資質平平的演員成長為一名百老匯的明星，如今他是紐約阿斯特劇院藍人劇團的明星演員。通過他，我發現原來一個人只要堅持不懈，不斷拜會名師，就可以學好表演。這對於我瞭解瑪麗蓮來說至關重要。

我要感謝我的丈夫約翰·拉斯萊特（John Laslett），感謝他的忠誠，感謝我的經紀人威廉·克拉克（William Clark），感謝他對我一如既往的支持。我要感謝凱西·貝爾登（Kathy Belden）的精心編輯和鼓勵，以及布魯姆斯伯里美國出版公司為我和這本書所做的一切。我還要感謝我的研究員和助手——卡琳·許布納（Karin Huebner）、萊拉·邁爾斯（Lila Myers）、維多利亞·凡托奇（Victoria Vantoch）和麗薩·雷蒙德（Lisa Raymond）。

瑪麗蓮。夢露

Marilyn – The Passion and the Paradox

責任編輯 E 寧礎鋒 　　書籍設計 D 黃詠詩

作　者 A 洛伊斯・班納 　　翻　譯 T 鄧蓓佳

出　版 P 三聯書店（香港）有限公司 ｜ 香港北角英皇道 499 號北角工業大廈 20 樓

Joint Publishing (H.K.) Co., Ltd. ｜ 20/F., North Point Industrial Building, 499 King's Road, North Point, Hong Kong

三聯書店
http://jointpublishing.com

JPBooks.Plus
http://jpbooks.plus

香港發行	香港聯合書刊物流有限公司｜香港新界荃灣德士古道 220-248 號 16 樓
印　　刷	美雅印刷製本有限公司｜香港九龍觀塘榮業街 6 號 4 樓 A 室
版　　次	2021 年 7 月香港第一版第一次印刷　　規　格　16 開（170mm × 240mm）376 面
國際書號	ISBN 978-962-04-4827-0

Copyright ©2012 by Lois Banner

The edition arranged with William Clark Associates arranged with Andrew Nurnberg Associates Interational Limited

© 2021 Joint Publishing (H.K.) Co., Ltd.　Published & Printed in Hong Kong